U0119829

包浩斯人

nicholas fox weber
尼可拉斯・法克斯・韋伯───著

吳莉君───譯

Walter Gropius
Paul Klee
Wassily Kandinsky
Josef Albers
Anni Albers
Ludwig Mies van der Rohe

the bauhaus group

six
masters
of
modernism

獻給夏洛特
For Charlotte

Contents

克利的生日會
Klee's Birthday Party

那是 1972 年秋天，我正載著安妮 ‧ 亞伯斯（Anni Albers）下威伯 ‧ 克羅斯公路（Wilbur Cross Parkway），從我家族位於康乃狄克州哈特福（Hartford）的印刷公司，回到她和約瑟夫 ‧ 亞伯斯（Josef Albers）位於奧倫治紐哈芬（New Haven, Orange）郊區的家。亞伯斯夫婦是當時包浩斯教師群中碩果僅存的兩位，她七十四歲，他八十五歲。當時我認識他們已經兩年，正跟安妮一起嘗試運用照相印刷（photo-offset）技術製作限量版畫，這種技法一般是應用在商業印刷

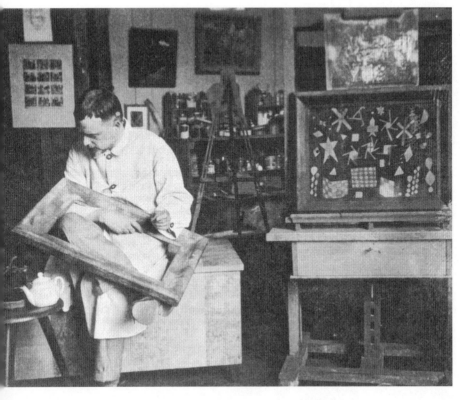

保羅 ‧ 克利，威瑪包浩斯畫室，1924。

品上，抽象藝術倒是很少使用。

　　安妮和我坐在我的兩人座斜背式汽車裡，一輛 MGB-GT，亞伯斯夫婦稱讚這輛車實現了包浩斯的理想：功能無懈可擊，空間毫無浪費。「我們喜歡好機器勝過壞藝術，」約瑟夫如此解釋。但那天下午的滂沱大雨實在驚人，讓安妮變成一名焦慮不安的乘客：「請把車子停在橋下，等豪雨小一點再開，」她用德國腔英語提出請求，彬彬有禮的節制口氣，仍然掩不住內心的焦急。「1930 年代，我們和朋友開著他們的福特 A 去墨西哥時，也常常得停下來躲避暴風雨，」她加了一句，想藉此澄清，她不是在批評我的駕駛技術。

　　就在我停車的時候，擋風玻璃上的雨瀑強力飛濺，幾乎看不到前方。我們躲雨的這道迷人石橋，是新政時期公共事業振興署（WPA）興建的，安妮闔上眼睛，稍稍鬆了一口氣。她曾經是位冒險家，1930 年代，她慫恿約瑟夫從德紹（Dessau）包浩斯遠赴特內里費（Tenerife）*，進行為期五週的香蕉船之旅；1950 年代，他們還去了祕魯的馬丘比丘（Machu Picchu）。但她同樣為慢性焦慮所苦，她把這項症狀直接歸咎於 1939 年那段時期，當時她必須想辦法把整個家族弄出納粹德國；她父母的船隻停泊在墨西哥的委拉克魯斯（Veracruz），她和約瑟夫在倉卒混亂的情勢下，賄賂一個又一個相關人員，才終於將她日益絕望的父母弄到岸上。我二十四歲那年，完全沉浸在安妮的人生經歷，就好像那是我自己的人生；她和約瑟夫投身藝術創作的熱忱令我著迷，他們也從自己的作品中得到勇氣，敢於承受一切磨難。此刻，在橋下的這輛跑車上，那名曾經擔任包浩斯紡織工作坊主任的女子向我保證，這趟旅程絕對值得，因為她很高興能夠親自監督她的最新版畫的印刷工作，這很重要，因為她在那裡盯著機器調出她想要的深灰色調。

　　我熄掉引擎。安妮轉向我，微笑說道：「我該給你個獎賞。我知道你一直想聽保羅・克利（Paul Klee）的事，想很久了。」從我們第一次碰面，每回她或約瑟夫提到克利、瓦西利・康丁斯基（Wassily Kandinsky）或其他包浩斯同事，我就會不停問問題。然而亞伯斯夫婦的注意力全集中在他們的最新作品上，並不喜歡緬懷往事，所以除

*特內里費：西班牙加納利群島（Canary Islands）七島中最大島。

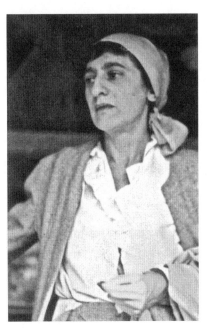

安妮・亞伯斯，約瑟夫・亞伯斯拍攝。安妮覺得自己相貌平平，但其他人公認她是大美女。多年來，約瑟夫幫安妮拍了許多照片，這是其中之一。

了一、兩句隨口評論之外，我從沒套出任何故事。「我打算跟你講件事，之前我從沒跟任何人說過——和他五十歲的生日有關。」

　　時間是 1929 年。安妮告訴我，克利是她「那時候的神」，也是她的隔壁鄰居，他們當時住在五棟排成一列的新教師宿舍，位於德紹包浩斯學校不遠處的森林裡。雖然這位瑞士畫家在她眼中是個冷漠孤高、很難親近的人，「就像把全世界都扛在肩上的聖克里斯多福（Saint Christopher）*」，但她還是極端崇拜他。包浩斯還在威瑪（Weimar）的時候，克利習慣把他的最新作品貼在走廊上當成小展覽，安妮有一次看了大為驚豔，甚至因此買下他的一幅水彩。這項舉動等於公開承認她家很有錢，安妮絕少這麼做，平常她總是把顯赫的家世掩藏得很好：她跟我說過，有一次她的兩位舅舅開著一輛立標鶴牌豪華跑車（Hispano-Suiza）出現在威瑪時，她簡直窘到不知如何是好，連忙哀求他們趕緊開走。雖然她知道，買下那幅畫等於是昭告她和其他經濟困難的同學不屬於同一階級，但她還是無法抗拒，非買下克利那張用箭頭和抽象造形所組成的作品不可（參見頁 437 圖）。如今，她的神的大生日就快到了，她聽說紡織工作坊的其他三名學生，

*聖克里斯多福：羅馬天主教聖徒，據說是迦南（Cannan）人，身高兩百三十公分，孔武有力，令人生畏。他為了追隨基督，聽從一名隱士的指示，協助民眾渡過湍急的河流。有一次，一個小孩請他協助渡河，沒想到過程中河水暴漲，肩上的小孩像鉛一般沉重，害他幾次差點滅頂。好不容易走到對岸，他跟小孩說：「我想就算我把全世界都扛在肩上也不會比你重。」小孩回答說：「你剛剛不只把全世界扛在肩上，你還扛了創造世界的主。」原來小孩是基督的化身，於是肩上扛著小基督的模樣就成了聖克里斯多福最常見的形象。

打算從附近的容克斯（Junkers）飛機場租一架小飛機，把這位屬於來世的神祕男人的生日禮物，從天空垂降下去。他們認為，他的地位超越凡人，所以他的禮物不該從凡人居住的地面送過去。

克利的禮物將裝在一個天使造形的大袋子裡，從飛機上垂降下去。安妮用閃閃發亮的細小黃銅屑幫天使做出一頭鬈髮。其他包浩斯人則負責打點天使帶去的禮物：一幅萊諾・費寧格（Lyonel Feininger）的版畫，一只瑪莉安娜・布蘭特（Marianne Brandt）的檯燈，以及一些木工工作坊的小物件。

依照原定計畫，安妮無法登上運送天使的四人座容克斯飛機，但她和其他三名朋友抵達機場時，飛行員看她瘦小輕盈，就邀請她一塊兒登機。這是他們所有人的處女航。當 12 月的凜冽空氣滲入她的外套，以及駕駛員用三百六十度旋轉耍弄這群在開放式駕駛艙中擠成一團的年輕織女時，安妮突然察覺到好幾個嶄新的視覺維度。她告訴我，過去她一直生活在織品和不透明水彩的光學平面裡。而現在，她正從一個截然不同的制高點往外看，加入了時間這個因素。她興奮到忘了害怕。

她向飛行員指出克利與康丁斯基居住的房子，就在她和約瑟夫家的隔壁。飛行員往下俯衝，他們把禮物投擲下去。天使的降落傘沒完全撐開，著陸時稍微撞了一下，但克利依然非常開心。後來他畫了一幅畫記念這些不尋常的禮物和它們的運送方式，畫中地板上有一只裝了禮物的豐饒角，狀況很不錯，雖然天使看起來有些破舊（參見彩圖1）。擁有這件彩色油畫的詹姆斯・蘇比（James Thrall Soby）*告訴我和我太太，他認為這幅畫是描述「一名女子在雞尾酒會上喝醉昏倒」，至於克利用來表現安妮的黃銅屑的金黃筆觸，則被蘇比解讀成上流社會女子的金髮，不過安妮的說法洩漏了事實的真相。

當時，約瑟夫・亞伯斯不像克利那樣受人矚目。那天傍晚，他問安妮有沒有看到「一群白癡在頭頂上飛來飛去」。安妮一臉淘氣地回想著。「我告訴他，我就是其中之一，」她說道，用她向來引以為傲的挑釁語氣。

雨勢逐漸減弱，我們繼續上路。當時是美國普普藝術的全盛時

*蘇比（1906-79）：美國知名藝術評論家、鑑賞家和收藏家，對現代藝術研究甚深。

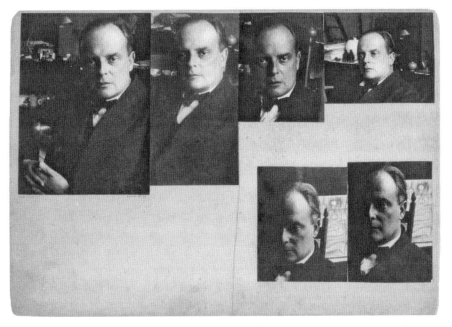

約瑟夫・亞伯斯拍攝的克利肖像拼貼，德紹包浩斯畫室。1976年約瑟夫去世之前，幾乎沒人知道他拍過這些肖像。

期，報章雜誌每天都在追逐安迪・沃荷（Andy Warhol）和珍・豪瑟（Baby Jane Holzer）*前晚去了哪個派對；我對這些流行八卦毫無興趣，但有關包浩斯的任何小故事，都能讓我興奮莫名。回程路上，安妮繼續剛剛的好心情侃侃而談，聽著聽著，我開始了解，這些包浩斯的天才們，是活在自身作品的創意和才華之中。

*豪瑟（1940–）：美國藝術收藏家和電影製片，當過演員和模特兒，是沃荷的「超級明星」。

　　然而這些擁有強大影響力，並過著非凡人生的畫家、建築師和設計師，也跟大多數人類一樣，受制於相同的需求、恐懼和渴望。我也花了更多時間和約瑟夫相處，他很清楚那些同事們的歡樂與掙扎，於是，我看到他們如何急於改善這個可見世界，我也有些小小的機會，可以窺瞥到他們的日常現實。對宇宙的敬畏，以及為增加宇宙之美而全心投入，這些他們從未改變，但同樣不變的，還有無可逃脫的金錢、家庭和健康現實。

安妮・亞伯斯是那種不習慣信任別人的人，或許連約瑟夫也不例外，她顯然把一堆想說的話都悶在肚子裡。雖然她似乎確信這樣做是對的，但恐怕也讓她很不舒服。當我們的友誼增強到足以減輕她的自卑

亞伯斯夫婦和康丁斯基，攝於德紹教師宿舍周邊林地，約1928。包浩斯遷到德紹之後，這群教師和他們的妻子很高興能住進葛羅培為他們設計的新宿舍。約瑟夫和康丁斯基經常一起到森林裡散步。

感後，她跟我說了一件小事，那件事在將近五十年前刺痛了她，但直到她告訴我之前，她都深埋在心底。

平屋頂的德紹包浩斯教師宿舍是華特・葛羅培（Walter Gropius）的精采傑作，在亞伯斯夫婦搬入後不久，當時在教師群中已享有崇高地位的約瑟夫告訴她，路德維希・密斯凡德羅（Ludwig Mies van der Rohe）和他的情婦麗麗・芮克（Lilly Reich）要來吃晚餐。安妮比丈夫年輕十一歲，當時還是紡織工作坊的學生，對自己的社交能力尚未建立信心，她努力想把一切安排妥當。她和約瑟夫雖然已經結婚三年，但她感覺自己還像個新嫁娘，希望能讓丈夫的同事留下好印象。更何況，密斯當時已經是德國最重要的建築師之一，亞伯斯夫婦都很推崇他的作品。

安妮的母親曾送給她一把奶油刮捲刀。安妮是在柏林的富豪家庭長大，家族成員從沒進過廚房，烹飪這等事絕對是交給僕人處理，但是當餐點一盤盤端上富麗堂皇餐廳裡那張沉重雕花的比德邁（Biedermeier）*餐桌時，捲成花狀的奶油球肯定是餐點風景的一部分，而且安妮知道它們是怎麼做出來的。那天傍晚，在德紹準備晚餐時，安妮利用那把靈巧的金屬工具，仔仔細細刮出一圈圈薄如紙張的奶油捲，並將它們排成優雅精緻的盛開花朵。她很重視這種處理和運用物質的

*比德邁：19世紀前半期盛行於德奧地區的家具風格，代表中產階級穩重、保守、模仿帝國古典風格的品味，名稱源自德國諷刺詩人筆下的一名人物。

過程，在她解釋自己的紡織和版畫作品時，也經常提到這點。製作奶油花球就和紡織一樣，需要使用正確的工具將某種簡單的物質仔細拉伸，做出變形效果。模擬花朵的形狀這點，和她一貫的非具象設計不太一致，但這次罕見的例外，倒是讓她挺開心的。

密斯和他那位跛扈的女伴抵達。他們甚至還來不及脫下外套、寒暄兩句，就聽到瞥見餐桌的芮克驚叫地喊著：「奶油球！在包浩斯居然有奶油球！我以為在包浩斯只會有方方正正的奶油塊！」

事隔半世紀，這句語帶諷刺的話，安妮依然記得清清楚楚。但芮克這句評論之所以重要，不只是因為它令人不悅。這起事件是和餐桌上的奶油造形有關，而這正好說明了，我們的每一項生活細節，每一次美學選擇，都會影響到人類日常生活的質感。我開始理解到，除了個人性格這項重要因素之外，這個理念也是包浩斯的一大關鍵。

華特 · 葛羅培
Walter Gropius

維也納最迷人的女孩
是愛爾瑪，她也是最聰明的女孩
一旦你的天線掃描到她
你就再也逃不開她的魅惑

她的愛人多如繁星，千奇百樣
從她開始跳比津舞那天
她一共嫁過三個名人
至於中間還有多少，就只有老天知道

. .

她第一個嫁的是馬勒
死黨們都叫他古斯塔夫
每次見到她，他都大喊
「啊，這就是我要的女孩」

不過，他們的婚姻是一場謀殺
他想逃到天堂求救
「我正在譜寫《大地之歌》
她卻只想做愛！」

. .

在她嫁給古斯時，她遇見葛羅培
她很快就和他歡游魚水
古斯死了，她淚流不止
一路哭到祭壇

但他老為包浩斯工作到深夜
偶爾才返家一回
她說：「我在經營什麼，一棟旅館？
該是再次換伴侶的時候了」

. .

在她嫁給華特時，她遇見魏菲爾
他同樣陷入她的網羅
他娶了她，但他小心翼翼
「因為愛爾瑪不是聖女伯娜德」

這就是愛爾瑪的故事
她知道怎麼收怎麼給
凡是聞過她香氣之人
都了解人生該怎麼活

*〈愛爾瑪〉：
美國詼諧歌手萊
若以愛爾瑪為主
題所寫的歌詞。

——湯姆・萊若（Tom Lehrer），〈愛爾瑪〉（Alma），1965*

1

華特・葛羅培三十六歲創立包浩斯，想為更廣大的世界提供形隨機能（form follows function）的實用設計，徹底根除虛浮的裝飾。他的私人生活一團混亂，人際關係宛如風暴。正因為他的情感世界喧鬧如麻，所以他決意打造一個簡單平衡的視覺環境。

葛羅培鼓吹匿名性和服務感，以這兩點作為包浩斯這所前衛藝術學校的基石。在這個由工作坊、學生和師傅（master）所組成的社群裡，一切作品都是大家攜手完成，就像建造哥德大教堂的謙卑石匠和木雕師傅。以敬謹的態度為共同目標奉獻，就是這所學校的統治規則。人類的行為就該像鋼管一樣硬直，如纖維一般強韌，現在，人類可以公開運用這些材料，可以把它們展露出來，接受禮讚，不像前人只能把材料隱藏起來，用虛假的需求去裝飾它們。葛羅培的私人生活或許複雜糾葛，但他想望的社會環境和支柱，卻是建立在優雅、誠實的戒律之上。

葛羅培的複雜人生，是在時髦的溫泉鄉和奢華的大都會上演，與他創設包浩斯的威瑪，是兩個截然不同的世界，威瑪是個寧靜的歷史

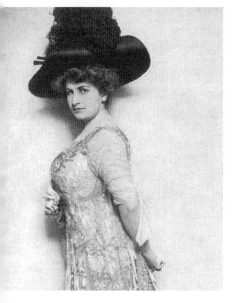

左：愛爾瑪・馬勒，1909。
右：穿著騎兵軍官制服的華特・葛羅培，攝於一次大戰期間。

城市。葛羅培一直是個享受生活和風流好色之人，但他的放蕩行徑先前從未帶給他這麼大的麻煩。如今，因為他娶了 20 世紀最需索無度的致命女子，讓他陷入狂風暴雨。當這位貴族氣派的建築師在威瑪高喊藝術與工業結盟之際，他也正在處理他和愛爾瑪‧馬勒（Alma Mahler）瀕臨破滅的婚姻。愛爾瑪撒謊的工夫和她引誘男人的本事一樣厲害，葛羅培一直以為他是妻子剛生下的那個孩子的父親，但他最近發現，事實並非如此。

葛羅培在包浩斯第一本招生小冊中，針對藝術勞作的功能和潛力發表了簡要宣言，受到這本小冊感召，加入這所激進藝術學校的年輕藝術家們，都把目光鎖定在他身上，將他視為未來的明燈，可指引他們順利航行於藝術與工業之間的新關係。這些年輕藝術家渾然不知，他們那位笑容可掬、對自身使命無比確信的領導人，正處於發狂邊緣。然而事實上，當這位原名阿道夫‧格奧爾格‧華特‧葛羅培（Adolf Georg Walter Gropius）的建築師——更改姓名是包浩斯的一項慣例——於 1919 年抵達威瑪時，已陷入時好時壞的痛苦掙扎階段，這是離婚前常見的情形。

不過就算學生知情，他們大概也會認為，從他處理自身問題的做法，就可看出他有能力領導包浩斯不斷前進。葛羅培能夠在壓抑瀰漫的時代氛圍下創立這所與眾不同的新學校，並在殘酷無情、接連不斷的內憂外患中，帶領這所學校攀上影響全世界的顛峰地位，原因之一，就是他是個變戲法大師，他有堅定不移的毅力和冷靜，去處理複雜迂迴的情勢發展。有本事搞定愛爾瑪的人，就有本事經營包浩斯。這位頑強如鋼鐵的男人，經歷過許多迎面而來的硬仗，而且都活了下來，而她，只不過是這些無數挑戰中的一個罷了。

1883 年 5 月 18 日，葛羅培出生於柏林一個富裕家庭，「華弟」（Walty）是在一棟哥德風格的教堂受洗，因為他父親想挑戰 19 世紀著名的新古典主義建築師卡爾‧弗里德里希‧辛克爾（Karl Friedrich Schinkel），他就埋在同一座教堂的墓園裡。老葛羅培當時三十三歲，是一名中階營建官員；他盼望這名新生兒將來能成為建築師，擁

有和辛克爾一樣的技藝和名聲。

這個家族早先幾代，在絲織界相當發達。葛羅培的曾祖父事業很成功，他有錢到可以和朋友合夥蓋一間劇院，享受看戲的樂趣，還委託辛克爾設計劇院的舞台和布幕。到了下一代，葛羅培的叔公馬丁・葛羅培（Martin Gropius），是一位享譽國際的成功建築師，以辛克爾風格聞名。華特的父親承繼了建築師的才華，卻少了一點魄力和隨之而來的成就；他的兒子認為他「畏縮、膽怯……不夠獨立，永遠爬不到最高層」[1]。老華特因為當不成建築設計師，只能淪落為次要的市政府雇員，而與他同名的兒了，就在這時誕生。

小華特將以耀眼的成就彌補父親在事業上的挫敗，還有父親那種布爾喬亞的生活風格。老華特娶了一位區議員的女兒，她是法國于格諾派（Huguenot）*的後裔，老華特在長久的婚姻關係中一直相當安分；這對夫妻在狹窄的婚姻路上筆直前進，好像永遠不會走偏。他們的兒子未來不但會改變全世界建築的外貌，還會是個風流唐璜。

不過小時候，華弟倒是挺害羞的。他在學校因為很少發言，回答問題的速度又太慢，惹了不少麻煩。這位靦腆到不愛交際的少年，頭一回露出前途璀璨的徵兆，是他穿了一件室內輕便外套，當眾朗誦他自己翻譯的莎芙（Sappho）詩作〈愛神頌〉（Ode to Aphrodite），得到教授激賞，並因此通過中學考試。他父親在柏林最時髦的肯賓斯基餐廳（Kempinski）為他舉行晚宴，開香檳慶祝。

華弟的家族成員包括一些有錢地主，他在親戚的遼闊莊園裡——有一個占地一萬一千英畝——度過田園牧歌般的暑假。雖然尋歡作樂的機會應有盡有，但他卻是個陰鬱孤獨的青少年。這個階段的他，彷彿是在為自己的聰明才華儲備電力，供成年之後發光發熱。

正因為小華特不愛與人往來，所以他接受了父親為他安排的生涯規畫。為了當個建築師，他的第一步是進入慕尼黑技術學校，接著在一家聲名卓著的大公司當學徒。二十一歲那年，葛羅培加入第十五輕騎軍團。

這看起來像是脫離建築，但其實經過深思熟慮，因為這樣可以打

*于格諾派：法國 16 至 17 世紀的喀爾文教派，因為在國內遭受迫害，許多人流亡歐洲各國。

入德國的階級體系，對他日後的建築生涯帶來助益。葛羅培的親戚有錢，但他們畢竟不是貴族。葛羅培是名布爾喬亞，周遭那群冠了貴族頭銜的年輕人讓他自覺像個外人，於是他和另一名同樣不屬於那個圈子的軍人成為好友，他是一位猶太醫生，名叫雷曼（Lehman）。在一封寫給母親的信中，葛羅培同時展現出他那個出生背景難得一見的開放心胸，以及固有偏見。葛羅培說雷曼是「一個很親切的人。經驗不足，天真無邪，粗手笨腳，絲毫沒有賣弄或揮霍的氣息。在他身上，我看不到任何猶太習性。他是軍團裡最有教養的人」[2]。不過大多數人都認定，葛羅培應該是跟高階軍官在一起時比較自在。

　　這個孤僻的青少年開始把自己改造成世故紳士。他變成一流的騎士，立定縱躍的距離超過一公尺，贏得指揮將軍的鼓掌喝采。他也開始打量名媛仕女，雖然還沒採取行動。耶誕節休假期間，他在駐地附近的漢堡，參加了一場音樂晚會，他在信中告訴父親：「女孩們很美，但都流著冰冷的漢撒（Hanseatic）血液。」[3] 隨著他對異性的鑑賞力日漸提升，他也渴望讓對方留下好印象，於是在裁縫和鞋匠身上花下不少費用。這些帳單連同他的賭場開銷和馬具支出，引爆他和父母之間的緊張關係。老葛羅培夫婦都來自優渥家庭，但自身的資產有限，他們認為兒子實在太揮霍了。

　　所幸，軍隊除了讓葛羅培愛上尋歡作樂，也為他灌輸了嚴格紀律。當他回到柏林，進入皇家高等技術學校（Konigliche Technische Hochschule）就讀時，沉重的課業負擔在他看來理所當然，就算一天要花十二個小時在課堂上也不以為苦。富豪親戚們聘請他為莊園設計建築，家族的一些朋友也委託他興建住宅。他的未來看起來很穩固。工作之餘，他還在一位有錢叔父的監督下，學習打獵、飲酒和抽菸。

　　後來，葛羅培從一位姑婆那裡繼承了一筆意外之財。財務情況改變後，他生活中的一切也跟著改觀。高等技術學校的課業眼看就要修完，但他根本沒去參加畢業考就自行退學。葛羅培開始展露出漠視傳統教育和格律的勇氣，以及敢於冒險且需要冒險的大無畏膽識，這些特質將於十年後驅使他在威瑪創辦那所激進的藝術學校。和他同輩的人，此刻正忙著安家立業，葛羅培卻決定去西班牙休息一年，「另闢

蹊徑，朝未知的領域探索，讓我更加了解自己」[4]。他和一名同年紀的男伴一起上路，在布哥斯（Burgos）附近的修道院聽到僧侶們吟唱葛利果聖歌（Gregorian chant），為之心醉神迷；飽覽尖塔無數、塔樓宏偉的柯卡城堡（Coca Castle），宛如置身童話夢境；暢遊阿維拉（Avila）古城的壯麗羅馬遺蹟和 11 世紀的美麗教堂；同時，不斷精進他對異性的研究。

阿維拉的女人自成一格，特別是以輪廓清晰的五官著名，相較之下，先前他所仰慕的那些北方「漂亮女孩」，就顯得過於虛弱。不過，其他類型的西班牙女人同樣吸引他。他喜愛金髮碧眼的巴斯克（Basques）女孩，也欣賞那些黑髮女郎，一頭烏絲襯得皮膚更加白皙，雙唇益發嫣紅。他能在同一時間對不同類型的女人產生好感這件事，在他的生命中就和包浩斯校長這個職位一樣關鍵。

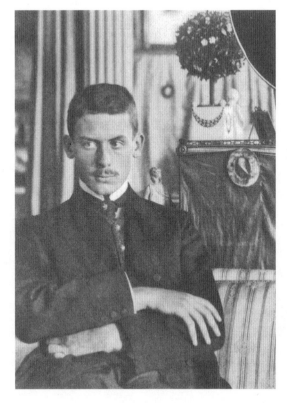

華特．葛羅培，1905。當時他是慕尼黑技術學校的學生，父親希望他在同一領域青出於藍。

就在他對同年紀女性越來越感興趣的時候，他和母親的關係也變得更加緊密。瑪儂・葛羅培（Manon Gropius）是個意見鋒利的女子，她溺愛兒子，對他有無盡的渴望。她急於知道他發生了哪些事，他也樂意與她分享一切，數量驚人。他從馬德里寫信給瑪儂，說他晚上閒逛時穿上最棒的衣服去欣賞那些時髦講究的仕女，因為那身打扮讓他感覺自己很老練。一天晚上，他遇見兩個古巴女人，推崇她們是全馬德里最迷人的女子；他發現她們的「體態和臉龐令人神魂顛倒，為之屏息」。其中一位「還非常聰明和藹，真是難得的組合」。雖然二十四歲的他向母親保證，他的心「尚未碎成兩半，請勿擔心」，但這一天應該為期不遠[5]。他也會讓不少人心碎，在他航向變幻如海的未來時，瑪儂的意見對於他的建築，以及他所選擇的女人，始終具有舉足輕重的影響力。

葛羅培在馬德里購買了一些藝術品，他認為這些作品在德國會有銷路，可以獲利；他也擴大了交友圈，結識一些有頭有臉的人物。卡爾・恩斯特・奧斯特豪斯（Karl Ernst Osthaus）就是其中之一，他是哈根（Hagen）佛柯旺博物館（Folkwang Museum）的創立者，現代主義的神靈化身。奧斯特豪斯認為葛羅培應該回柏林，為彼得・貝倫斯（Peter Behrens）建築師工作。他替這位年輕人寫了一封推薦信給貝倫斯；這件事扭轉了葛羅培的人生。

貝倫斯在德國通用電氣公司渦輪廠（AEG Turbine Factory, 1908–09）這件作品中，以前所未有的手法將鋼鐵和玻璃帶入建築界。年輕的葛羅培參與了這件案子，以及貝倫斯為克魯伯（Krupp）在德國魯爾區所興建的大膽現代工廠。這種新式工業建築的可能性，讓他大為興奮，他開始想像，這種新建築不該局限於製造工廠，也可興建預製構件的大眾住宅。貝倫斯是個著名的惡霸，葛羅培在他手下工作那段期間，各種常見的欺壓學徒手段，他一樣也沒少受，但是等他於1910年離開貝倫斯創辦自己的事務所時，他的美學視野已煥然一新。密斯凡德羅和柯比意（Le Corbusier）未來也會在貝倫斯事務所當學徒，也會有類似的經歷：一方面要與權威對抗，一方面也因嶄新的建築觀念而脫胎換骨。

葛羅培開業第一年，與合夥建築師阿道夫・梅爾（Adolf Meyer）一起設計了法格斯（Fagus）鞋公司的工廠。這件作品有明顯的貝倫斯風格，但葛羅培的魔術手法也頭一回清楚展現出來。法格斯工廠是一棟乾淨俐落的美觀大樓，讓純粹簡潔變成一種高貴概念。他用修長的鋼豎框分隔大塊方形玻璃板；轉角處看起來，像是把一張完全透明的包裝紙，以正確的角度繃緊在看不見的支撐結構上。

　　這棟建築除了鋼骨、混凝土和玻璃之外，也像是用空氣和光線所興建。在玻璃覆蓋的角落樓梯間，彷彿可以觸碰到日光穿越寬敞窗戶照射在梯階上的路徑，功能取向的簡潔樓梯以充沛活力高聲唱出上下樓的韻律。大膽的入口區堪稱傑作。七道牢固的磚石砌帶層層堆疊，只用一道穩重的挑簷和一只大型圓鐘凸顯它們的巨大量體，精采示範出所謂的低調優雅，這座入口通道可說融合了古典的簡潔與前所未有的直率。

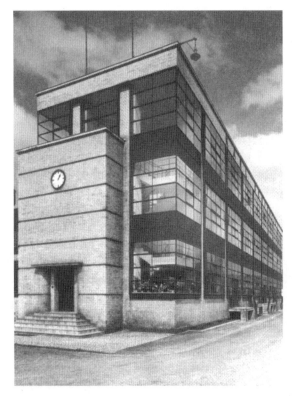

法格斯工廠入口，葛羅培和梅爾設計，1911。這棟傑出建築，確立建築形式和材料的新語彙。

二十七歲的葛羅培正在構思，該如何用好設計和最新科技來造福整個社會。為了詳細說明他的計畫，並讓計畫有機會實踐，他在1910年4月寫了一份二十八頁的備忘錄，送給卓越的柏林實業家艾米爾 • 拉特瑙（Emil Rathenau）。葛羅培為拉特瑙打造的夢想是一家營建公司，該公司「以住宅建築工業化為目標，將工業生產方式的明確好處提供給大眾，包括最好的材料和作工，以及低廉的價格」。要將這些東西提供給一般大眾，將會是一場苦戰，因為，他解釋道：「我們這個時代的潮流是浮誇炫耀和虛假的浪漫主義，而不是好比例和簡潔實用。」[6]葛羅培譴責所有的「賣弄擺闊」和「虛矯表面」，認為那種做法「無可忍受」，他支持「材料精良，作工實在，卓越簡潔」。他想在一系列環境中利用統一規格的平面和構件打造住宅，確保大多數人有機會居住在「乾淨明亮、格局寬敞」的房子，這類住宅將「選用有口碑的材料和可靠的技術」，做出「精良的品質，保證可以使用很多年」[7]。他堅決主張，有益健康的居住環境，是社會各階層民眾都該擁有的權利。

2

就在他積極擘畫他的理想主義議程，想要改造周遭世界的同時，這位二十七歲的英俊男子，也已脫離穿著輕騎兵制服騎馬賭博的孤獨享樂，此時的他，對女人不只是看看而已。1910年6月4日，在提羅爾（Tyrol）地區的一處療養地，他和愛爾瑪 • 馬勒初次相逢。這位迷人女子盤著一頭烏黑髮髻，用通了電流的眼神注視著他；葛羅培感受到從未體驗過的震悸。

這位建築師因為過度勞累而感染風寒，由於病況一直不見好轉，來到這處療養地休憩。雖然身體不適，卻無法阻止這位年輕人瘋狂愛上愛爾瑪。她的丈夫是大名鼎鼎的作曲家兼指揮家古斯塔夫 • 馬勒（Gustav Mahler），五十一歲的古斯塔夫比三十一歲的愛爾瑪年長許多，她是個無法滿足的女人。即便她的小女兒在場，也無法阻止她為

所欲為。

愛爾瑪 · 辛德勒 · 馬勒（Alma Schindler Mahler）是一股無法忽視的力量。她的外貌比古典雕像更迷人；一雙熊熊燃燒的眼眸和明亮活潑的風采，讓許多男人無法抵抗。愛爾瑪因為重聽的關係，有人跟她說話時，她總會貼近對方，仔細看著說話者的雙唇，許多男人把這項姿態解讀為一種性暗示。早期和她有過一段情的對象，包括劇院導演馬克斯 · 布克哈德（Max Burckhard）和作曲家亞歷山大 · 齊姆林斯基（Alexander von Zemlinsky）。1902 年，她嫁給馬勒，當時他是維也納皇家歌劇院的指揮。

對愛爾瑪而言，藝術創造力是偉大男性的必備要素。小時候，她將父親艾彌爾 · 雅各 · 辛德勒（Emil Jakob Schindler）奉為神明，他是位才華橫溢的風景畫家，靠著自身的藝術能力讓家人在維也納郊區的城堡裡過著時髦豪華的生活，他揮擲在派對上的精力，幾乎不下於他的繪畫。父親在愛爾瑪十三歲時突然過世，對她造成莫大震撼，這個傷痛從未撫平。

她對母親安娜（Anna）就沒那麼尊重。當她妹妹歌蕾特（Grete）因兩次自殺未遂而被送進精神病院時，母親告訴她，歌蕾特的病是因為她父親（不是辛德勒）有梅毒。愛爾瑪看不起安娜，更怨恨她在父親過世後不久就嫁給另一個前男友，畫家卡爾 · 墨爾（Carl Moll）。墨爾是辛德勒的學生，早在那時候，他就和愛爾瑪的母親有一段情。

墨爾是維也納當代藝術界的一名要角，為這棟房子吸引來不少有趣人物。年輕愛爾瑪的初吻，是獻給畫家古斯塔夫 · 克林姆（Gustav Klimt），她在十七歲時遇見剛當上分離派（Secession）主席的克林姆，分離派是由他和墨爾及另一位藝術家約瑟夫 · 恩格哈特（Josef Engelhardt）共同發起的藝術運動。該派的宗旨，是要打倒把持維也納藝術界的傳統學院派。愛爾瑪天生就容易被擁有權力的異端改革者吸引（葛羅培就是最好的例子），也難怪這位畫家會反過來迷上她。克林姆喜歡衝撞社會規範，他故意留了一圈落腮鬍，還穿上寬鬆僧侶袍，他認為這位同僚的年輕繼女，是個完美獵物。略微偏大的五官，讓她的臉龐饒富魅力，滿不在乎的淘氣個性，以及她用女中音演唱華

格納（R. Wagner）的技巧，都教克林姆痴迷不已。

愛爾瑪的母親和墨爾得知她親吻了那位年紀長她兩倍有餘的畫家之後，試圖阻止這段戀情，克林姆為此回了一封信說：愛爾瑪擁有「男人渴望在女人身上得到的一切，而且無比豐饒」[8]。愛爾瑪的音樂老師齊姆林斯基也為她著魔。雖然愛爾瑪覺得他是個「醜陋的矮精靈」[9]，但有一次他私下為她彈奏《崔斯坦》（Tristan），贏得她的熱情擁抱。

愛爾瑪仍是處子之身，但她得努力和自己的情慾拔河。儘管當時年紀還小，但這位包浩斯未來的第一夫人，已在日記中坦承她對性愛的渴望。她寫道：雖然她不會讓齊姆林斯基與她做愛，但「我瘋狂渴望他的擁抱，我永遠忘不了他的手像烈焰狂潮般深入我最私密之處！……極樂天堂真的存在！……我想跪在他面前，用我的雙唇緊吻他赤裸的身軀，吻遍每一寸肌膚，每一處！阿門！」。如果她願意讓他更進一步，帶她達到高潮，她將置身在「十七歲的天堂」，但她不會給他其所懇求的「狂喜時刻」[10]。因為她已經遇到古斯塔夫・馬勒。

1901 年 2 月，芳齡二十的愛爾瑪，看到這位四十一歲的暴君頂著一頭著名亂髮和邋遢打扮，指揮維也納愛樂樂團演奏《魔笛》（The Magic Flute）。雖然大多數年輕女孩都討厭馬勒，但他的「魔鬼臉龐」和「熾烈雙眼」，令愛爾瑪震顫不已[11]。愛爾瑪不知道他的痛苦表情是由於痔瘡嚴重導致直腸出血，但她知道他是個狂烈無比之人，她的任務就是要拯救他。

那年稍後，愛爾瑪的一位記者朋友貝塔・茱克康朵（Berta Zucker-kandl），安排她和馬勒會面。兩人陷入熱戀。一開始，齊姆林斯基依然是個重要的玩伴；一如葛羅培後來所發現的，愛爾瑪隨時都需要兩位以上的忠實追求者。

1902 年 3 月，愛爾瑪和古斯塔夫步入禮堂。那是一場私下舉行的小婚禮，目的是為了避開媒體，馬勒當時已經是維也納的名流。愛爾瑪同意放棄她想作曲的心願，全力襄助丈夫的事業，馬勒作曲、指揮、四處巡迴，交際斡旋工作交由她負責。當馬勒在公開晚宴上生悶氣或

大發雷霆時，愛爾瑪就出面將波瀾一一撫平。在馬勒的紐約巡迴演出中，愛爾瑪的驚人美貌讓旁人忽略馬勒的不好相處；鋼琴家薩姆爾・喬奇諾夫（Samuel Chotzinoff）說她是「我見過最美的女人」，和她那位以「天縱才華」吸引人的丈夫恰成對比，他除了笨拙醜陋之外，還很容易暴怒 [12]。

馬勒夫婦很快生了兩個女兒，一切都很順利。直到 1907 年，他們的大女兒死於白喉，愛爾瑪開始出現重度沮喪。她的精神狀況因為馬勒的巴黎演出失利而更加惡化，演出當晚，在馬勒第二號交響曲的第二樂章進行到一半時，前一天晚上才和愛爾瑪共進晚餐的克勞德・德布西（Claude Debussy），竟然在眾目睽睽之下，和同行的另外兩位法國作曲家保羅・杜卡斯（Paul Dukas）及加布里葉・皮爾奈（Gabriel Pierné），一起走出宏偉的音樂廳。他們隨後表示，那首曲子實在「太舒伯特……太維也納，太斯拉夫」。馬勒因震驚而身心交瘁。愛爾瑪必須呵護他、照料他，直到自己筋疲崩潰。「我真的病了，」她後來說：「像馬勒這樣的偉大天才，他們的心思永遠沒有歇止的一刻，我實在疲憊不堪。我真的撐不下去了。」[13] 1910 年春天，醫生建議她去托貝巴德（Tobelbad）溫泉療養地，治療她的嚴重憂鬱。該年 6 月，她就是在那裡碰見葛羅培，這次相遇讓她活力再現，比醫生開給她的任何處方都有效。

愛爾瑪和她的小女兒安娜（小名古姬〔Gucki〕）抵達托貝巴德時，整個人已陷入極度沮喪狀態，這座溫泉療養地位於奧匈帝國南境的斯提爾（Styria）公國，屬於今天的斯洛文尼亞（Slovenia），是一座群山環抱、松林圍繞的峽谷。儘管景色優美，愛爾瑪卻不見好轉跡象。不管是吃萵苣喝脫脂牛奶，或是在風雨中散步，這些有助恢復健康的療法統統無效，泡溫泉也只會讓她頭暈昏厥。最後，負責照料她的德國醫生，說服她去跳舞，去和年輕人聚會。「有個德國人非常英俊，帥到足以扮演《紐倫堡名歌手》（*Die Meistersinger*）裡的華爾特（Walther von Stolzing）*，」愛爾瑪事後回想 [14]。葛羅培就是那位令她重燃生命之人。

*《紐倫堡名歌手》：華格納的三幕歌劇，華爾特是劇中的年輕騎士。

在舞池裡挽著葛羅培的手臂時，這位絕望的病人感覺自己的心情幡然改觀。這位瀟灑的年輕人，「英俊翩翩，髮色金黃，雙眼澄亮……來自受人尊重的普魯士布爾喬亞家庭」，和她丈夫恰成對比[15]。當他倆順著小管弦樂團的旋律緩緩舞動時，愛爾瑪得知他曾在她摯愛父親的一位友人門下學習建築，因而認為兩人有種奇妙的因緣。

接著，馬勒夫人和葛羅培在月色中散步，暢聊到破曉。這名青年建築師的「貴族風采，深情凝視，克己復禮」，舒緩了這位年輕母親的痛苦[16]。而愛爾瑪的熱切情感和動人外貌，則反過來讓葛羅培神魂顛倒。

葛羅培延長了他在托貝巴德的停留時間，直到 7 月中旬。愛爾瑪確信，沒有任何男人曾讓她如此快樂。支持這段感情的母親已經抵達，負責照顧古姬，讓這對愛人可以徹夜廝守。定期寫信過來的馬勒，因為等不到他「親愛少妻」的回信而開始焦慮掛念[17]，他岳母回信向他保證，一切都很好，愛爾瑪只是太過疲累，無法寫信。

那時，馬勒正在托布拉赫（Toblach）譜寫他的第十號交響曲，他和愛爾瑪在這個提羅爾小村裡，擁有一棟度假小屋。愛爾瑪一回到馬勒身邊，隨即和葛羅培魚雁往返，日日不絕。他們分離得越久，互吐的愛意越纏綿。

愛爾瑪享受這種同時擁有情人和丈夫的滋味。這次返家，馬勒對她的愛戀「更甚以往」[18]；她把他的熱情歸因於她從葛羅培身上得到的新魅力。自信大膽的年輕愛人，加上磨人但才華洋溢的年長丈夫，實在是非常理想的組合。

接著，發生了一件前所未有的大失誤。葛羅培把寫給愛爾瑪的情書，放進「致指揮先生馬勒」的信封裡。

某天晚上，馬勒從音樂廳返家，那封信就擱在鋼琴上。他一讀完那封洩漏姦情的信件，隨即把信件拿給妻子。他說，他認為這次失誤是那位年輕建築師故意的。馬勒相信這是葛羅培的手段，想藉此要馬勒放她自由，這項陰謀惹惱他的程度，幾乎不下於這段戀情本身。愛爾瑪沒那麼確定；她不知道「這個年輕人究竟是瘋了，還是他下意識

裡想讓馬勒本人拆開這封信」[19]。

葛羅培在信中明白透露他和愛爾瑪的種種關係，並問她：「難道妳丈夫毫無所悉？」[20] 愛爾瑪回信給葛羅培，說馬勒原本不知道這件事，但這封錯誤信件搞砸了一切。她要求他回信說明，為什麼會發生這起災難，她想知道，這究竟是失誤還是計謀，請他把信寄到她的私人信箱。

這起寄錯信意外事件，或許透露出這位包浩斯創辦者的真實性格。愛爾瑪的傳記作家方斯華絲・紀荷（Françoise Giroud）堅稱，「有一點很明確，這絕非意外」，她問道：「難道他愛的是馬勒，愛爾瑪只是個中介者？」[21] 葛羅培偏愛名人之妻這點，將會在包浩斯再次得到印證。

葛羅培本人，倒是從沒為這件事費心解釋。這場危機讓馬勒夫婦更加親密。他們走了好長一段路，兩人都哭了，愛爾瑪和盤托出一切，古斯塔夫責怪自己讓愛爾瑪放棄她的工作。愛爾瑪告訴丈夫，如今她終於了解，她離不開他；狂喜的作曲家緊黏著她，「分分秒秒，日日夜夜」。馬勒開始寫情書給她；他在一封信中描述，他站在她的臥房前「充滿渴望」，親吻她的「小拖鞋上千次」[22]。他為了聽到她的呼吸聲，堅持讓毗鄰的房門整晚開著。

那段期間，當愛爾瑪去馬勒工作的森林小屋喚他吃飯時，常看到他躺在地板上哭泣，怕會失去她。不過所有跡象都顯示這段婚姻將會持續，尤其是愛爾瑪的母親特地前來，表示支持——儘管她也曾慫恿女兒與葛羅培私通。

愛爾瑪要求葛羅培，不論任何情況，都不能來托布拉赫。不過葛羅培本來就不是遵守命令之人。總之，他帶著他未來在包浩斯任職期間的決心和毅力出現了。在小鎮晃蕩一陣後，他走向馬勒夫婦的住所，看門的狗兒把他吠跑。愛爾瑪無意間發現他藏身橋下。她隨即通知馬勒，馬勒找到他藏身的地方，邀他到家裡小坐。這位虛張聲勢的前輕騎兵，跟著一身皺巴服裝、年紀足以當他父親的音樂天才，走在漆黑的鄉間小巷。他們一句話也沒說。馬勒把他和愛爾瑪單獨留在起

居間，讓他們自己解決。

這對戀人只談了一會兒，葛羅培便離開房間，找到馬勒，要求他和妻子離婚，讓她能自由嫁給他。馬勒用冷靜的口氣問愛爾瑪，這是她想要的嗎？她回答，她情人的提議無須討論，她會留在丈夫身邊。於是，馬勒帶著葛羅培踏上一小時前領他走來的小巷，天黑了，他提著燈籠。再一次，這兩個男人靜靜走著，一語不發。

隔天，愛爾瑪進城，到葛羅培的小旅館與他道別，陪他去搭火車。沒人知道他們在火車站究竟說了什麼，只知道那輛返回柏林的火車每停一站，葛羅培就衝下車去發一次電報，要求愛爾瑪重新考慮。

接著，新一輪的謊言開啟。雖然愛爾瑪信誓旦旦向馬勒保證，她會和情人一刀兩斷，但她還是繼續寫信給葛羅培。在她和馬勒返回維也納後，她捎了一封信給建築師，解釋她的處境：「儘管發生了這些，但我留在他身邊，就表示他能活著，如果我離開，他就會死……古斯塔夫就像個病懨懨的高貴孩子……喔，當我想到這些，親愛的華特，我覺得我這輩子都不該擁有你的愛。救救我——我不知道該怎麼做，我不知道我能做什麼。」[23]

愛爾瑪的母親安娜．墨爾，再次成為這對戀人的共犯，如此一來，葛羅培就可透過這位溺愛女兒的母親寫信給愛爾瑪，以免再次讓信件落入錯誤之手。他們一通上信，愛爾瑪就邀請葛羅培到維也納。他們緊緊相擁。第一次碰面後，他們又見了第二次，第三次……每次都是祕密進行。愛爾瑪研究丈夫的行程表，在他出城排練或表演時，安排幽會，她和葛羅培捏造了一堆精采假名，供登記旅館房間使用。在身體上，葛羅培擁有馬勒缺少的一切；乾淨整齊，肌肉發達，穿著打扮無懈可擊，卻沒有花花公子的流氣。他是個超級大帥哥，擁有古典時代大理石雕像的完美比例，雖然他覺得自己的鼻子太大。他的蒼白膚色配上濃密黝黑的直髮，顯得極為醒目；他還做了一個明智決定，把當兵時期留的小呆落腮鬍刮得一乾二淨（在包浩斯任職期間，他的落腮鬍每隔一段時間就會重留一次）。他的耳朵有點招風，但無損於他的俊俏，反而給人一種專心傾聽的印象。他臉上永遠掛著淘氣

表情，更加增添他的魅力。

馬勒外出巡迴時，如果愛爾瑪沒有隨行，他會發動密集的電報、信件、禮物和鮮花攻勢，以前他不曾如此。愛爾瑪認為他瘋了。「他對我展現的瘋狂愛戀和崇拜，已經到了不正常的程度，」她在信中告訴葛羅培[24]。當馬勒回到維也納，待在愛爾瑪身邊時，他甚至更加錯亂，他發現自己有好幾次不舉。

心煩意亂的作曲家急著想找佛洛伊德（S. Freud）諮商，沒想到佛洛伊德正和家人在荷蘭萊登（Leiden）度假。愛爾瑪的表兄弟李察・尼帕列克（Richard Nepallek）是位傑出的神經科專家，他說服這位精神分析學的創始人為馬勒看診，儘管他此刻正在休假。佛洛伊德表示，只要馬勒去找他就沒問題。於是作曲家長途跋涉前往萊登。

在佛洛伊德的旅館房間裡做了五十分鐘諮商之後，馬勒和佛洛伊德緊接著在這座古城的狹窄街道上漫步了四個多小時。事後，佛洛伊德曾向瑪麗・波拿巴（Marie Bonaparte）*和希奧多・瑞克（Theodor Reik）**描述過這次碰面，今日我們才有這麼多資料可供參考。這位偉大的醫生讓馬勒意識到，他經常用愛爾瑪的次名瑪莉（Marie）稱呼她，愛爾瑪很少用這個名字。這個名字和馬勒母親的名字「瑪莉亞」（Maria）只有一個字母不同。也就是說，這位作曲家想在妻子身上發現母親的影子，而與此同時，愛瑪爾也在尋找一位替代父親。根據愛爾瑪對這次一日診療的敘述，佛洛伊德告訴馬勒：「我認識你妻子。她熱愛她父親，她只會愛上和他同類型的人。你擔心年紀問題，但你的年紀正是吸引你太太的原因。所以，無須為此操煩。」愛爾瑪認為佛洛伊德的說法完全「正確……我的確一直在尋找那位矮胖、結實、聰明、優越的男人，我在父親身上看到他並愛上他」[25]。

佛洛伊德的這場諮商，圓滿達成了一項首要目標。佛洛伊德寫信給瑞克，說馬勒了解到「他的愛是被需要的」，並因此克服了他的「性慾力退縮」[26]。

對於馬勒的改變，愛爾瑪做出以下結論：她之所以愛上精瘦強健、比她小四歲的葛羅培，是因為她一直想逃離她的本性，不想再被父親那型的男人所吸引，也是為了補償馬勒的性能力不足，但這個問

*波拿巴（1882–1962）：法國作家和精神分析家，拿破崙後裔，佛洛伊德好友，曾協助他逃離納粹德國。

**瑞克（1888–1969）：精神分析學家，佛洛伊德最早的學生之一。

題已經治好了。基於這些認識,她認為自我比戀情更重要,並甘於待在托布拉赫。

然而事實證明,她無法抗拒葛羅培的魅力。愛爾瑪寫信問他,願不願意支持她懷下兩人「愛的結晶」。重振活力的馬勒正以狂烈熱情在山間小屋譜寫樂曲,愛爾瑪的母親則忙著幫女兒精心編造掩護故事,好讓愛爾瑪偷溜到維也納和葛羅培幽會。愛爾瑪給自己找了個新理論,認為這段戀情對她的健康有益;「為了心臟和其他所有器官著想」,她需要強烈而頻繁的性高潮 [27]。她追求的「不只是性慾,少了它,我很快就會變成沒有感情的認命老女人;這麼做,也是為了不斷支撐我的身體」[28]。

和葛羅培分離的時光,無比難耐。回到托布拉赫後,愛爾瑪寫信給他:「要到何時,你才能於夜裡赤裸地躺在我身邊;要到何時,才沒有任何東西可以分離我們,除了睡眠?」她在信末署名:「你的妻子。」[29]

兩週後,她寫信給「我的華特」,說她想懷他的孩子。她再次署名「你的妻子」[30]。

當愛爾瑪詢問葛羅培想不想和她有孩子時,雖然她和馬勒的婚姻尚未結束,但她知道那天終將來臨,屆時,他們就可以「安安穩穩,帶著微笑,永遠沉浸在彼此的懷抱」,他在回信中應和:「我看到痛苦的忍耐孕育出更年輕、更美麗的生命。」[31]

他告訴她:「我們一起經歷的種種,把男人的靈魂提升到最崇高、最偉大的境界。」[32] 葛羅培極盡一切展望最遠大的未來。大多數人都認為,向規則規範低頭是不可避免也無法反駁的,但對這位將會永久改變藝術教育和藝術設計的男子而言,這卻是一種詛咒。他告訴愛爾瑪,他相信嶄新美好的未來;他也將以同樣的信念,創立包浩斯。必須克服衝突,贏得戰役;他在這段關係裡發展出堅強的意志力和剛毅的精神,而這些都是他未來在威瑪不可或缺的。

不過障礙並未消失。馬勒再次為保住妻子奮力一搏。該年秋天,

他將遠赴紐約大都會歌劇院擔任指揮，他堅持，愛爾瑪和女兒必須同行。愛爾瑪要求葛羅培到慕尼黑找她，馬勒正在該地準備第八號交響曲的首演。作曲家將這部巨作題獻給她，而她心心念念的，卻是如何在飄洋過海之前，把握能和葛羅培廝守的分分秒秒。

建築師也同樣渴盼。日復一日，他焦急地潛伏在下榻的雷吉那（Regina）旅館大門，等待愛爾瑪。馬勒夫婦就住在附近的另一家旅館。馬勒一出門排練，愛爾瑪就立刻衝到雷吉那，在葛雷培房間歡聚數小時的自由時光。她總是把碰面的時間抓得很好，會在猜疑心重的馬勒返抵旅館前，好整以暇地在房裡等候他，彷彿她從沒離開過。

第八號交響曲首演大獲成功。馬勒對這場勝利的唯一念頭是，他把愛爾瑪的名字印在手稿上，不知能不能取悅她；然而愛爾瑪的所有心思，卻全放在她想和葛羅培有個孩子。

馬勒夫婦將在10月第三週結束時，從波爾多（Bordeaux）搭船前往美國。愛爾瑪比馬勒提早四天，從維也納搭乘東方快車抵達巴黎。她要葛羅培在慕尼黑上車，買票時，他還用了華特・葛洛特（Walter Grote）這個假名，以防小心謹慎的馬勒查看旅客名單。他們約好在二號臥車、十三號包廂中等他。當火車駛進慕尼黑車站，愛爾瑪繫上面紗，避免有人從車窗中認出她來。她提心吊膽地扭著皮手筒裡的手帕，祈禱這次會面一切順利。當包廂門拉開，葛羅培出現，她宛如置身天堂。當晚的狂喜一直延續到巴黎那四天；才剛分手兩天，愛爾瑪就寫信給葛羅培：「唯有神祇才能創造出像你這樣的人。我想把你的所有美好納為己有。我們兩人的完美結合，一定能創造出一位半神。」[33]

才抵達紐約，愛爾瑪就要求葛羅培為她守貞，不可亂來。她幾乎是在渡輪剛剛泊岸的那一刻，就寫信給他：「別揮霍你可愛的青春，那是屬於我的……為我保重。你知道原因。」[34]

愛爾瑪的母親還住在維也納，她繼續鼓勵這段戀情。安娜・墨爾寫信給葛羅培說，雖然時機未到，但她深信他和女兒的戀情一定能「超越一切」。墨爾夫人拋下禮法：「我對你無限信任……我和我的

孩子一樣，確信你會盡一切努力，不讓她傷心。」[35]

　　愛爾瑪的心，可以同時生活在兩個世界。馬勒的狀況很好；雖然她想念葛羅培，但她也享受和傑出丈夫及女兒在美國共度耶誕。從薩伏衣廣場旅館（Savoy Plaza Hotel）九樓的窗戶往外眺望，看著年長父親牽著六歲女兒開開心心穿越中央公園，互丟雪球，感覺非常幸福。然而突然間，一切都變了。馬勒因為扁桃腺發炎高燒不退。儘管如此，他還是抱病指揮卡內基音樂廳的演出，但很快又因為感染鏈球菌而虛弱不已，需要妻子用湯匙餵食。他們隨即返回巴黎，接受一位細菌學家的治療，他們不信任美國醫生。在法國，馬勒因為感染導致心內膜炎，病情繼續惡化，他妻子開始在給葛羅培的信中署名「你的新娘」。馬勒在巴黎近郊的諾伊市（Neuilly）接受治療，愛爾瑪在診所房間裡藏了愛人的照片，她寫信給葛羅培，懇求他來看她，她想感受他「溫暖、柔軟的寶貴雙手」[36]。

　　馬勒夫婦和隨行人員返回維也納。5月18日，馬勒收到鐳袋的緊急申請書。接著，如同愛爾瑪日後回憶的，「他的雙唇露出微笑，說了兩次『莫札特兒』」——那是這位偉大作曲家的溫柔暱稱[37]。愛爾瑪看著丈夫用一根手指在被褥上指揮莫札特，直到他突然停下，那位英雄的名字還留在他唇上。馬勒去世，享年五十一歲。愛爾瑪注意到一件非常離奇的巧合：那天正好是葛羅培的生日。

　　幾天後，葛羅培寫信給愛爾瑪，談到馬勒的死。「身為一介凡人，他以非常高貴的方式對待我，那幾個小時的記憶，我將永誌難忘。」[38]那樣的泰然自若和老練，對葛羅培日後擔任包浩斯的領導人，將發揮關鍵作用。

葛羅培去了維也納，他和愛爾瑪在庫馬旅館（Hotel Kummer）的房間裡再次聚首。她告訴葛羅培，在紐約那段期間，只要馬勒要求，她就會和他做愛。葛羅培大發雷霆，兩人分離的這段時間，他一直對愛爾瑪忠貞不貳。他無法忍受愛爾瑪這幾個月居然一邊照顧馬勒，一邊和他定期做愛。她背叛了他，雖然那個垂死的男人是她的丈夫，也無法減輕他的痛楚。

隔天，葛羅培從庫馬旅館寫信給愛爾瑪：「有個重要問題請妳務必回答，拜託！妳是在什麼時候再次變成他的愛人？……我無法壓制……我的貞潔感；一想到那件無法想像的事，我就寒毛直豎。我恨它，為妳也為我，而我知道，我依然會忠實於妳。」[39]信件寄出後，她還來不及回覆，他就回柏林了。

葛羅培剛剛抵達德國首都，就收到愛爾瑪的回信，說她擔心自己懷孕了，她不知該怎麼辦。

馬勒已經去世有一陣子，葛羅培認為自己是孩子的父親。他寫信給她：「想到我竟然疏忽成年男人該有的預防措施……一陣愧疚便湧上心頭……我……對自己深感悲痛。」[40]然而當愛爾瑪說她打算 9 月來柏林時，他說他不會見她。

後來，愛爾瑪發現自己根本沒懷孕。她鬆了一口氣，和女兒遷居巴黎。她懇求葛羅培去找她。

這些事情把葛羅培搞到筋疲力盡，無法工作。他寫信給愛爾瑪，說前幾個月的情緒騷亂讓他元氣大傷，無法旅行；1911 年底，他住進另一家療養院，位於德勒斯登附近的懷瑟赫希（Weisser Hirsch）。他告訴母親「現在我知道我有多軟弱」，他需要徹底休養，在那裡的大多數時間，他都一個人靜靜散步[41]。

1912 年的大部分時間，愛爾瑪仍苦苦糾纏葛羅培。葛羅培受傷太重，無法回應，他把信件壓著沒回，直到年底才寫信給她：「如今，一切都變得不一樣了……我不知道接下來會如何；那不是我能決定的。每件事都亂了套，冰雪與暖陽，珍珠與髒污，惡魔與天使。」[42]這種生命有如善惡對立，美醜爭勝的感覺，將在不久之後激勵葛羅培創立和經營包浩斯。

1913 年初，葛羅培出席柏林的分離派展覽。他緊盯著奧斯卡・柯克西卡（Oskar Kokoschka）的一幅畫，這位畫家住在德勒斯登。柯克西卡先前的作品都引不起他的興趣，但這回，有一件攫住他的目光。《暴風雨》（*The Tempest*）畫了一對男女在暴風雨的海上小舟中翻滾。葛羅培注視了一段時間，才弄清楚那對男女是誰。那個女人是愛

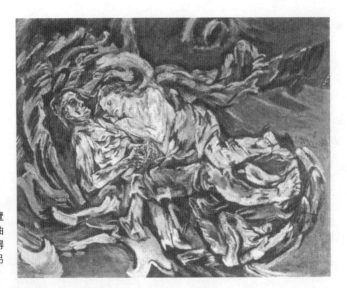

柯克西卡，
《暴風雨》，
1913。在展覽
中看到這幅油
畫，葛羅培得
知情人有了另
一個愛人。

爾瑪，「沉著冷靜、充滿信任地纏靠著」柯克西卡，「他以專橫的表情和煥發的活力，壓鎮下狂濤巨浪」[43]。這段形容是後來由愛爾瑪提供的，她仔細講述葛羅培不只從這件油畫中看出她和柯克西卡是一對愛侶，他還從作畫的日期發現，這段戀情開始的時候，她仍口口聲聲說著，葛羅培是她的一生摯愛。

後來，當愛爾瑪描寫到這一刻對葛羅培造成多大震撼時，完全沒掩飾她的興奮之情。她是在 1912 年冬天，遇見高大削瘦的柯克西卡。這位窮困潦倒、穿著一雙破鞋和一件毛邊西裝的藝術家，立刻擄獲了她。他「英俊……但有一股令人不安的粗鄙……他的眼睛有點歪斜，給人一種小心翼翼的印象；但那雙眼睛是如此美麗。他有一張大嘴，下唇和下巴都往前翹」[44]。她去找他畫肖像，他畫到一半就把她擁入懷中。隔天，她收到一封信寫著：「我希望妳拯救我，直到我變成真正的男人，不會拖妳向下沉淪，而能讓妳往上提升……如果妳願意，以一個女人的身分，給我力量，幫助我逃離內心的混亂，那麼，我們所崇拜的美麗，那超乎我們所能理解的美麗，將會保佑我倆得到幸福。」[45]愛爾瑪對不修邊幅、情感激烈的男人完全不具抵抗力，這類人物對她的吸引力，遠甚於她對貌似潘安者的渴望，她注定要受他們控制。

看過那幅畫後，葛羅培等了一年多，才跟愛爾瑪有進一步聯繫，但他從沒忘記她。一直要等到他主掌包浩斯後，他才終於理解，她永遠需要才華洋溢、飽受折磨的愛人們——單靠他一人，無法滿足她。

<h1 style="text-align:center">3</h1>

葛羅培是個天生就愛邁開大步，往危險亂局裡跳的人。1914 年，德意志工藝聯盟（Deutscher Werkbund）計畫在科隆（Cologne）舉行一次大展。這個由獨立藝術家和工匠所組成的組織，「決意要打倒傳統的設計潮流，致力解決機械生產對藝術造成的衝擊」[46]。當時，正在鑽研如何與有力人士結為好友的葛羅培，說服工藝聯盟的祕書長替他向策展人遊說，聘請他為展覽建築做設計。他起身前往科隆，因為他清楚意識到，這次展覽將會是設計史上的一個轉捩點。他為火車臥舖車廂設計的豪華艙房，是工藝聯盟展的重頭戲之一；該項設計把流行觀念與時興旅遊結合起來，深受大眾青睞。在他構思這件作品時，腦海中想必浮現過他和愛爾瑪從慕尼黑駛往巴黎的那趟火車之旅。

這位充滿企圖心的年輕建築師所設計的機器展覽館，甚至造成更大的衝擊。這棟革命性建築將簡潔與虛張聲勢融於一爐，是這次展覽最大的建築物之一，它的立面像一道完美拉出的粗厚方括弧框住一面玻璃牆，並用托臂撐住向上拱起的屋頂，建築側面則以簡單純粹的白磚構成。營造出光線充足、自由解放的寬大空間，將精神與效能同時展現出來。

愛爾瑪從茉克康朵那裡得知這次展覽，當初她和馬勒就是在這位朋友家裡首次碰面。茉克康朵是一位名記者，對於藝術圈的最新發展瞭若指掌。那年 5 月，茉克康朵和愛爾瑪聊起現代主義的這場開創性演出，她口沫橫飛地談論一位名叫華特・葛羅培的年輕建築師，說他是這次展覽的話題人物。茉克康朵並不知道這個名字對愛爾瑪意味著什麼。愛爾瑪受不了了。

她寄了一封信給葛羅培，署名「愛爾瑪・馬勒（而且這輩子再不會有其他名字）」。她沒提到柯克西卡。「我渴盼和你說說話，」愛爾瑪告訴葛羅培：「你的影像在我心中是那麼親密純粹，我們共同經歷過那麼多美麗的奇妙事件，不該失去彼此。」[47]

　　愛爾瑪請求前男友到維也納找她，那種懇切的語氣，沒幾個男人有辦法抵擋：「我一直盼望有個明智的力量能帶領我脫離目前擁有的一切，回到我的本然狀態。我知道，靠我自己也能做到這點，但如果有人願意幫我一把，我將萬分感激。」[48]

我們不知道，當初葛羅培想不想吞下那個誘餌。因為戰火已經點燃，並迅速延燒成世界大戰。8月5日，葛羅培以士官長的軍階入伍報到。

　　不到幾天，他就在孚日山區（Vosges）與法軍作戰。葛羅培很快展現出他的領導特質，11月就晉升中尉。接著，一如大多數人的典型反應，葛羅培從最初的奮勇殺敵陷入極度痛苦的狀態。12月中旬，一枚手榴彈在他面前爆炸。他雖然沒受傷，但被火藥的威力震暈過去。之後沒多久，他又目睹一顆子彈射穿上尉心臟，在他面前斷氣。到那年元旦為止，葛羅培軍團的兩百五十名同袍，有將近半數為國捐軀。他的精神整個崩潰。

　　「每到夜晚，我就狂叫發抖，」他寫信告訴母親[49]。軍醫把他從前線後送到安全的營地，希望他能恢復健康。但葛羅培的失眠症日益嚴重，必須在史特拉斯堡（Strasbourg）入院治療。之後，他申請離院調養，返回柏林。

　　愛爾瑪的信件正在柏林等他。德國的報紙把葛羅培捧成戰爭英雄，焦急的愛爾瑪渴望見他一面。躺在柏林病床上的葛羅培，答應和她碰面。2月，她從維也納來到柏林。會面之後，她在日記中寫道：「他除了是我認識最英俊的人，也是最有教養的男子。」[50]

　　這次重逢持續了兩個禮拜，愛爾瑪本人做了最好的描述：「白日在哭泣的提問中流逝，夜晚在哭泣的回答中度過。」[51]葛羅培一再指責她為了柯克西卡背叛他的感情，然而在博查特餐廳（Borchardt's Restaurant）的道別晚餐上，隔天葛羅培就要搭火車到漢諾威（Han-

nover）重返前線，愛爾瑪知道他已再次成為她的禁臠。

在火車站的最後擁抱中，他一把將她拉進行駛的列車。兩人在漢諾威度過意料之外的一夜，隔天，愛爾瑪回到柏林，顯然，這位曾經在信上署名「你的妻子」的女人，將會得到她想要的頭銜。

葛羅培的勇氣恢復了。 那年 3 月，他再次於戰場上發揮勇武表現，小心謹慎地引誘法軍開火，以便判定敵方的準確位置。一枚子彈射穿他的氈帽，另一枚正中鞋底，第三枚從他外套右邊飛過，第四枚唰越他的左側。他的英勇行為為他贏得巴伐利亞三級勛章加配劍。

儘管身在火線，他還是每天寫信給愛爾瑪，她也是。愛爾瑪又以為自己懷孕了。雖然一年前她才說過，她是「愛爾瑪・馬勒」，而且永遠會是這個名字，但現在卻在信中簽上「愛爾瑪・葛羅培！愛爾瑪・葛羅培！」，並加註一句「請將這個名字寫在你的信上」。愛爾瑪建議他請個休假，辦理他們的結婚事宜，但暫時不要對外公開。這個想法讓她興奮不已：「我開心到睡不著。」[52]

保守祕密的原因之一，是葛羅培的母親強烈反對這段戀情。自從老葛羅培 1911 年去世後，兒子就是她的生活重心，瑪儂揚言，如果兒子不和這個醜聞纏身的女人斷絕關係，她就要離開柏林。不過，葛羅培不打算屈服。他並未接受愛爾瑪的提議，祕密結婚，而是帶著愛爾瑪和母親碰面，親自告訴母親他們打算共結連理。

他母親所展現的敵意，他得花上一輩子的時間才有辦法改變。他以鋼鐵般的意志和她爭吵，未來他就是憑藉同樣的意志創建包浩斯。葛羅培告訴瑪儂，他永遠在挑戰慣例，而她卻死抱傳統。他不只得對抗她的保守和老派，還得應付她極度好戰的性格和缺乏惻隱之心，這是葛羅培無法容忍的。葛羅培喜歡朝正確的方向走，一旦他下定決心，沒有任何力量能夠阻止；他深信自己的看法是對的，是符合人性的。

葛羅培建議母親寫信給他未來的妻子。這種居間協調的意志，是這位建築師最厲害的特質之一，他曾靠著這項本事讓許多麻煩人物握手言和。瑪儂寄了一封和解信。儘管如此，葛羅培和愛爾瑪還是在 1915 年 8 月 18 日，於柏林舉行祕密結婚典禮，沒有告知他母親。

此時，葛羅培用愛爾瑪的中名喚她瑪莉亞。原因可能是想藉此讓自己有別於其他稱呼她愛爾瑪的男人。不過如我們所知，馬勒也是喚她瑪莉亞，而且佛洛伊德已經分析過這項習慣的重大意含。葛羅培這麼做的真正原因，很可能是想進一步讓自己與那位傑出音樂家，那位在他之前就上了愛爾瑪睡榻的男人，平起平坐。

祕密婚禮隔天，這位年輕有錢的寡婦寫信給她英俊的中尉，談到她的婚姻生活：「我的目標很清楚——就是讓這個男人幸福。我這輩子從沒如此堅定，如此平靜，如此充滿向上的精神。」不過愛爾瑪幾乎是立刻就開始生他的氣。她責怪葛羅培婚禮一結束就要返回前線；她看不出他有什麼理由得為了他的家庭和柏林城而離棄她，這兩個她都不放在眼裡。

儘管愛爾瑪把丈夫的軍事義務視為對她個人的侮辱，但她還是非常盡職地在一個酷熱夏日，陪葛羅培去軍事用品店選購製作軍靴的皮革。只不過，當葛羅培精挑細選弄個沒完時，愛爾瑪終於失去耐性。她無法在大熱天裡忍受俄羅斯皮革店的強烈氣味，於是衝到外頭去等。她抱怨葛羅培「浪費時間」，她買東西總是「非常快速、不假思索，雖然不一定都會買對」[53]。她一邊呼吸新鮮空氣，一邊想著她和一絲不苟、著迷設計的丈夫有何差別。愛爾瑪跟小販買了一本雜誌。裡面有一首法蘭茲・魏菲爾（Franz Werfel）寫的詩〈覺醒之人〉（Man Aware）。這首詩在這位丈夫即將趕赴戰場的女人心中，留下無法磨滅的印象，她注意到那位詩人的名字。

葛羅培一回到前線，就有一件比他的婚姻和軍人義務更要緊的事在等著他。那年 4 月，在威瑪創立薩克森大公藝術與工藝學校（Grand-Ducal Saxon School of Arts and Crafts）的創新建築師亨利・凡德維爾德（Henry van de Velde），被迫辭去校長職務，因為他是比利時人。他在信中要求葛羅培接下這個位置，他寫道：「親愛的葛羅培先生，您向來是我寄予厚望並希望這世界能牢記在心的人士之一。」[54] 起初，葛羅培並未嚴肅看待這項提議。沒想到後來，威瑪大公竟然關閉學校，不只是因為戰爭關係暫時中止學校活動，而是如同凡德維爾德

7 月的信中所說的，宣布「薩克森大公藝術與工藝學校 10 月 1 日起將不復存在」。這所專為工業界和手藝人提供免費設計建議的機構遭到關閉，讓凡德維爾德深受打擊。「這一切如此可鄙，如此悲慘，令人忍不住哭泣，」這位比利時人如此哀嘆[55]。

葛羅培一直要到結婚之後重返軍營，才收到這封信。但在那之前，他已經從福里茲・馬肯森（Fritz Mackensen）口中聽到消息，馬肯森是威瑪薩克森大公美術學院（Grand-Ducal Saxon Academy of Fine Arts）的院長，這所學校是威瑪城裡另一個完全獨立的機構，扮演德國文化堡壘的角色。馬肯森邀請葛羅培在威瑪領導一項建築計畫。他認為收掉凡德維爾德的藝術與工藝學校，並不是壞事。他抱怨這所學校有種「陰性氣質」，證據就是它無法推動應用美術，而且漠視建築[56]。

馬肯森的提議吸引了葛羅培。他從戰地司令部回信說，如果他能決定課程，他願意接受這項提議。建築必須是核心科目，不能是周邊學科，因為建築「無所不包……只要能依照我**自己的**想法行事，我有自信能完成使命。我的明確條件就是，**不得有任何限制**」[57]。

愛爾瑪一聽說這項提議，隨即寫信給葛羅培，她知道這項提議將改變她新婚丈夫的生活基地，她提醒葛羅培，馬肯森是個騙子，不值得信任：「這項提議不夠正式。除非他們以**書面方式**同意你所要求的一切主導權，否則你不該答應。」[58]她建議葛羅培直接和大公本人商談。「包浩斯」這個名字當時還不存在，但這個機構已開始醞釀。

4

愛爾瑪期盼的會面，發生在 1916 年 1 月。那個冬天，葛羅培和他的軍團駐紮在孚日山區，薩克森威瑪大公和大公夫人，傳喚葛羅培從駐地前往威瑪。催生出包浩斯的這場會面，是在一個和包浩斯風格截然相反的場所進行。接待人員在宏偉城堡的警衛室迎接他，一座 17 世紀興建的巴洛克壯麗建築。他穿越寬闊廊道，踏上豪華氣派的大階梯，經過一間又一間富麗堂皇的沙龍，終於來到大公的私人

辦公室。接下來的會談進行得非常順利,離開時,葛羅培充滿信心,認為他將能發展出一套縱橫交錯、影響深遠的教育課程。他必須即刻返營,但他還是抽空打電報給愛爾瑪,欣喜若狂地告訴她,只要戰爭一結束,一切就會成真。

愛爾瑪開始愛上這構想。「你今天的電報在我心中投下幸福的光芒!威瑪!我一定會**愛死**那裡!一棟小屋將在那裡興建,遠離所有親戚朋友……我的老天,真是太棒了!希望一切儘快實現!」[59] 她對這所學校的議程或它對這個世界的重要性都沒興趣,她興奮的是,可以在歌德(J. W. von Goethe)和席勒(F. Schiller)居住過的美麗城市,展開新的家庭生活。

葛羅培在西線軍營中,開始想像他的新機構。大公的幕僚長弗里奇男爵(Freiherr von Fritsch)要求他確認,一旦他接管前藝術與工藝學校的職務,他會對美術學院進行哪些改變。葛羅培對這個課題的想法,反映了他當時的處境。在他制定課程的同時,仍然每天要處理各種戰爭工具:槍、砲,以及簡易的軍營建築,還有德國社會的橫切面。軍隊依然階級分明,但這裡聚集了每個階層的民眾,需要統治管理。葛羅培回覆弗里奇,他的指導方針是要讓藝術家與工匠攜手合作,模糊兩者的區隔。他想營造一種團隊合作的氛圍,把努力工作、擁有不同專長的個人聚集在一起,創造出愉悅又實用的產品和建築設計,同時以機械生產方式取代對手工的仰賴,要將最新科技應用到日常生活當中。如此一來,葛羅培預見,腳踏實地的冷靜生意人就會願意支持藝術家的創意結晶。而先前一直各自為政的工業和藝術創意,也將合而為一。

葛羅培所宣傳的這套構想,結合了現代主義和互助合作精神,前者是他在貝倫斯工作室發現的,並以自己設計的法格斯工廠和工藝聯盟機械館進一步提升;後者則是他在軍隊中學習到的。每次在他扳起扳機或裝填子彈時,他都能體會其中的設計巧思和嚴密手法,而他正打算把這些特質拓展到其他領域。

葛羅培並不期望大公會對他的構想照單全收。這位年輕建築師知道,

他得花費一番誘勸工夫，才有辦法讓那位深居宮殿，從精雕書桌和頂篷大床看世界的贊助人，擺脫傳統的手作觀念。將藝術與工業融於一爐的想法，會觸犯到大公的鬍鬚，不會輕易過關。不過從他和愛爾瑪的交往過程便可了解，他知道什麼時候該收，什麼時候該放。他是一流的謀略家，非常清楚該用什麼樣的語言和節奏與官僚人物打交道，才能在一塊對 19 世紀黃金歲月充滿鄉愁的領土上，讓這所革命性學校生根發芽。凡德維爾德和馬肯森都是明眼人，他們之所以相中這位具有宮廷氣派的中尉來推動他們的志業，是有理由的。

在葛羅培返回前線，大公和弗里奇也全心投入軍務之際，籌備新藝術學校的計畫暫時擱置，這時，葛羅培得在另一個不同領域發揮他的謀略。瑪儂知道兒子祕密結婚之後，大為震怒。葛羅培試圖讓母親了解，因為愛爾瑪不喜歡成為大眾注目的對象，但身為古斯塔夫‧馬勒的遺孀，實在很難逃離媒體追逐，所以祕密結婚有其必要。除此之外，正如這名中尉從前線寫給母親的信中所說：他和妻子都認為「傳統禮教是……吃人惡習」[60]。

最後，瑪儂拗不過葛羅培的請求，承認了這樁婚姻，並答應接納他妻子。不過愛爾瑪可不是好取悅的人。她寫信給葛羅培：「這是我從你母親那裡收到的第一封發自真心的信，發自她那狹窄的胸襟……她對權力貪婪無比……你儘管寫信給她，寫你那些豐功偉業……作個好兒子！！和以前一樣，別跟她談論你的人生抱負。她根本無法理解。」不過愛爾瑪決意要讓瑪儂知道，葛羅培娶她是多麼高攀的一件事：「告訴她，全世界的大門，那些曾經為馬勒這個姓氏開啟的大門，很快就會對葛羅培這個沒沒無聞的姓氏關閉。」她提醒葛羅培，瑪儂自己的先生，也就是他父親，從未在工作上出類拔萃，和他同等級的人比比皆是，然後她自豪地說：「但這世上只有一個古斯塔夫‧馬勒，也只有一個愛爾瑪。」[61]

雖然大公並不知道她和葛羅培已結為夫妻，但愛爾瑪很清楚，他倆的緋聞早就是大家的八卦主題。她很驕傲，葛羅培和她的牽連提高了他的能力形象。她也確信，葛羅培知道自己的家世有多平凡，遠比不上和她結合所能享有的光環。她一邊用千萬別「走回庸俗小巷」來

激他，一邊也讓他知道她崇拜他，因為他有能力超越自己平凡無奇的家世。

她的奚落更加激發他挑戰舊秩序的決心。在他想像的那所學校裡，他將迎接的挑戰，是改變數百萬人的日常細節。

當葛羅培在軍營中擘畫他的包浩斯構想時，愛爾瑪去了柏林。她拒絕與婆婆聯絡，卻又對瑪儂沒去旅館探訪她勃然大怒。這位新任葛羅培夫人堅持丈夫必須休假，陪她去維也納參加一場重要派對，藉此彌補她的不悅。

葛羅培的休假未獲批准；強勢如愛爾瑪，也無法影響他的指揮官。不過當葛羅培終於獲准離營，陪愛爾瑪在維也納度過 1915 年的耶誕假期時，他們的關係又變得寧靜祥和。愛爾瑪和馬勒的女兒古姬，非常喜歡葛羅培，把他視為夢寐以求的父親。假期結束，返抵前線，葛羅培隨即寫信給母親：「我不知道自己值不值得擁有這麼多的愛與歡樂。」如今他的唯一要求，就是希望瑪儂能「感受到我摯愛妻子的偉大靈魂」[62]。

葛羅培接著告訴母親：「我只有一個心願，就是不要辜負她的期望……我願意盡一切可能，來滿足她對完美的堅持和追求。」[63] 從這段話可以看出，激勵葛羅培創設包浩斯的動機，多少也和這有關。他渴盼提升自己，改善世界。

這位追求完美的女人是個虐待狂。他們共度的美妙假期才剛結束，她就開始寫信告訴身在戰地的丈夫，有許多男人覺得她充滿魅力，無法抵擋。「我不知道，我的美貌留給他如此難忘的印象」[64]，她這樣形容其中一名仰慕者。她為第二名追求者演奏音樂，並歡迎第三位追求者造訪。當然，她向葛羅培保證，她會是個忠實妻子——哪怕其他人想盡辦法擄獲她的芳心。

在葛羅培聲稱，他唯一的心願就是滿足愛爾瑪的標準時，他其實還有另一個欲望正在熊熊燃燒。他在軍營中，為這所將和德國工業界串聯運作的新教育機構，打了整整八頁的構想書。他將報告寄給薩克森大

公國的國務大臣。他提出警告，隨著機械生產實際取代了手工製品，隨之而來的新機械化將導致「嚴重的膚淺傾向」。葛羅培把這類低劣設計視為不祥的徵兆，將會威脅到人類的福祉。所以他想要成立這所學校，讓「精湛的技術和經濟」與「外部形式的美」攜手合作，齊頭並進[65]。

企業領袖必須聽從藝術家的意見，葛羅培如此勸告國務大臣：「因為藝術家能為沒生命的機械產品注入靈魂，而且他的創意會像活酵母般，持續在產品內部發揮力量。和藝術家合作不是一種奢侈行為，也不是討人喜歡的附加產品；而是現代工業整體產出不可或缺的要件。」[66]

葛羅培透過藝術出版品，以及他在柏林、慕尼黑和維也納看過的一些展覽，留意到有一小群藝術家具有豐沛的「創造力」。葛羅培認為瑞士藝術家克利的畫作除了充滿脈動，能為產品「注入靈魂」之外，還擁有葛羅培在設計領域所渴望的純粹和統合。當時，葛羅培還沒想到要召集克利這類人物到他的新學校任職，但他至少感覺到自己不是孤軍奮戰，不是只有他想要追求一種截然不同的視覺經驗。

葛羅培明白，橫隔在科技界與藝術界之間的鴻溝，並不容易跨越。需要國家支持的教育機構，並根據「他們先前的訓練和天賦能力」仔細挑選學生。然後由稱職的老師在設計工作室裡指導這些有才華的個人。首先，他們將接受實務訓練，接著學習「**有機設計**」（*organic design*，用斜體字強調，就是包浩斯留下的習慣），取代「名譽掃地的舊方法，那種方法特愛在既有的商業與工業產品表面，黏貼一堆無謂的小裝飾」[67]。

葛羅培來自一個注重禮教的社會，他覺得那個社會非常虛偽。他周遭的人際關係也讓他飽受挫折。於是他逃到他的教育方案裡，那是一個比較踏實的世界。他在自己的理想中，創造他人生所缺乏的透明與真實。

在葛羅培的夢想原型中，這所新學校的偉大教師，將會帶領學生走向澄澈與效率：「虛假的歷史鄉愁只會玷汙現代藝術的創造力，阻礙藝術的原創性。他必須指導學生往前看，鼓勵他們相信自身的特質，

信賴時間的力量，但不會忽略充滿虛偽矯飾的古老藝術遺產。」[68] 尊重過去的藝術成就，不等於毫無主見地墨守陳舊形式，兩者不能混為一談。然而不論對學生或教師而言，最重要的就是信任自己。

葛羅培期盼這樣的時代來臨，在這個新時代，人類生活的日常物件都經過清晰明確的思考，免除一切裝飾，乾淨俐落，功能完備。運用最適合的材料和嶄新的製造方式。高效美觀的家庭用品，將為使用者帶來好心情。他確信，以巧妙製作和清澈思考設計出來的用品，能造福所有相關人士；反之，虛矯裝飾的不合理產品，會造成傷害，他打算用正確的觀念和滿意的反應來取代人們的混淆困惑。

如同加農砲般在聽力可及範圍內狂轟猛炸一番之後，葛羅培做出總結：「一所以上述方式興建的學校將能為工商業提供實際支持，並能……對工業藝術提供全方位刺激，功效更甚於它們自身的示範性產品。」他引用「建築小屋」（Bauhütte）這類中世紀集會所作為範例，來說明他所展望的那種高貴合作，來自各行各業的工匠，「建築師、雕刻師和各種等級的手藝人——聚集在這裡，以同樣的精神和謙卑的態度，為共同承擔的任務奉獻各自的能力」[69]。

這種以匿名方式為更高目標攜手合作的理想，將成為這所機構所有大師巨匠的共同理念，於是葛羅培以「建築之家」（Bauhaus）取代「建築小屋」，作為這所學校的名稱。無怪乎這些堅持不懈的道地包浩斯人會如此痛恨生涯主義，痛恨把躋身名流與其他更重要的價值混為一談，也無怪乎他們會成為藝術界的主導者。

5

不過，對葛羅培的妻子而言，躋身名流是絕對必要之務，儘管進去之後她又想逃開。1916 年 2 月，愛爾瑪懷孕——這次千真萬確。但由於大多數人並不知道她已再婚，她自然不想透露懷孕消息。

愛爾瑪和葛羅培都為有了孩子興奮不已，但因為她堅持要保守祕

密，加上懷孕的不適，把這位準媽媽弄得極度緊張。葛羅培沒告訴她，他曾在某次觀察任務中搭上一輛失事飛機。飛行員當場殉職，葛羅培雖然一拐一拐地逃離現場，但也是千鈞一髮。

博取同情原本就不是葛羅培的個性，所以他對這件事絕口不提；就算他真的說了，恐怕也無法從反覆無常的愛爾瑪那裡得到多少安慰。葛羅培為愛爾瑪家設計了一道門廊，他寫信詢問進度，結果收到愛爾瑪的暴怒回信。她責怪他沒事先預料到，戰爭期間根本找不到工人：「我很納悶，你怎麼會這麼欠考慮。**一點也不體貼。**」[70] 難道他不知道她是孕婦嗎？不知道要孕婦處理營建工程有多辛苦嗎？難道只因為他遠在前線，就對她的處境一無所知嗎？

愛爾瑪毫不留情地斥責他：「如果你連可以要求一個人要求到什麼程度都不知道，**你還想當個專業人士**！你口口聲聲說要當我的支柱，結果卻是沒頭沒腦淨拿些無關緊要的工作來增加我的負擔！……我真是太意外了……因為我對你的**要求**，就是要體貼啊！」[71] 她氣急敗壞地罵道，也許他還指望她順便把門房室也改一下。

不過隔一陣子，恐怖愛爾瑪又讓自己變得無法抵擋。仲夏時，她寫信給葛羅培，火辣的內容讓幽禁軍中的男人很難不慾火焚身。「我真是淫蕩，老渴望那些聞所未聞的事。我想像隻珊瑚蟲，把你整個吸進去。留在我身邊！……把你甜美的精液傾射我裡面，我好飢渴。」[72]

愛爾瑪的外貌有了改變。十年前，還是馬勒妻子的時候，她是個令人銷魂的輕佻女子，任性的模樣正是她惹人注目的原因之一；而今，昔日的狐媚女郎已經修練成優雅女神。她有張側臉照片，隨年紀日益緊緻的臉龐，完全符合古典時期的黃金比例，前額、鼻子，以及從鼻子底部到下巴的距離完全一樣，各占三分之一。她的鼻子就和畫在希臘陶瓶上的美人一樣挺直，雙唇的比例完美。也許有人會把愛爾瑪略呈球根狀向外突出的下巴，以及角度明顯的顎骨視為缺陷，不過這兩點可是新古典主義畫家筆下的理想形式。細長的頸部和骨瓷般的皮膚，也符合同一傳統。厚密、烏黑、悉心整理過的波浪秀髮，盤成一個軟髻，宛如加冕皇冠。

要和這樣一位撩人女子戀愛，同時應付戰場上的種種恐怖，並為

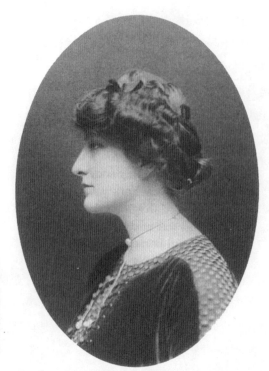

愛爾瑪，攝於
她嫁給葛羅培
的時候。她的
側影可以直接
畫在希臘陶瓶
上，但是她的
個性並無絲毫
古典氣息。

一所即將改變文明的藝術學校築夢，實在超乎葛羅培的負荷。自從英
法聯軍突破索穆河（Somme）防線之後，德軍的傷亡節節攀升，勝利
的遠景日益渺茫。偏偏這時候，愛爾瑪除了繼續奚落他之外，還不斷
與他母親吵嘴；兩個女人爭相跟他抱怨彼此，而他一籌莫展。葛羅培
開始陷入黑暗期。

*凡爾登：凡爾
登戰役是一次大
戰西線傷亡最慘
重、進行時間最
長的戰役之一，
從1916年2月延
續到12月。

德軍在凡爾登（Verdun）*重挫的那個夏天，葛羅培寫信給母親：「我
滿腔怒火，被這場殺人無數的瘋狂戰爭困在這裡……我的神經崩潰，
內心一片黑暗。」[73] 同樣的絕望，也折磨著許多最具創意的天才，這
些人日後將應他之邀共創包浩斯。康丁斯基和其他人之所以會求助於
視覺體驗，把它當成救命繩索，有部分正是因為他們覺得外在世界無
法掌控，無法理解，只會讓他們深陷痛苦。在他們的周遭環境及內心
和人際關係中所缺乏的平衡，必須從其他地方尋找。創造建築和藝
術，可以幫助他們找回失去的意義感。

對包浩斯的建築師和畫家而言，理智的猶疑和不確定，可以從耐受性超高的鋼鐵和清明澄澈的大塊平板玻璃得到補強。由國家政府釀成的軟濁混亂，可以用閃亮的鍍鉻回火鍛鍊。軍國主義和通貨膨脹導致的情緒焦慮，積壓成堆肥，滋養出一股想從視覺和諧中追求穩定的熱情。當葛羅培和這位 20 世紀最蠻橫女子之一的問題越來越無解時，他想在美學領域實現驚人成就的決心只會更強。

1916 年那個陰森 8 月，當葛羅培在前線與孚日指揮總部來回奔波之際，愛爾瑪告訴他，有個已婚男子撫慰了她的寂寞。她一邊說「我一定要讓自己保持鎮靜」，卻又告訴丈夫，「她妻子完全構不成阻礙」[74]。她告訴葛羅培，因為她有孕在身，她需要身邊有個男人。她可以細細品味他們的孩子在她肚裡拳打腳踢，但她無法忍受無邊的寂寞。

因為懷孕關係無法隨意行動，只能待在家裡的愛爾瑪，雖然不無小過，但她嫉妒身在前線的丈夫。葛羅培有一輛雙輪馬車，他喜歡在難得的休假日駕車出去，愛爾瑪經常羨慕他可以這樣疾速飛馳。休假之外的大多數時間，葛羅培都身處險境，但這好像和她無關。她認為，他一定是駕著馬車去獵豔。有一天，葛羅培駕車外出，他才剛離開馬廄，馬車就翻覆。葛羅培受傷，馬車解體，馬匹逃逸。這次，葛羅培沒隱瞞受傷消息。愛爾瑪知道後，怪罪自己怎麼變成了一個邪惡女巫。

愛爾瑪對於拜倒石榴裙下的愛人們，肯定具有超乎尋常的影響力。差不多同一時間，在俄羅斯奧地利軍隊服役的柯克西卡，因為被刺刀刺傷從前線回來，並得知愛爾瑪已嫁給葛羅培。隔沒多久，柯克西卡便委託慕尼黑的一位玩偶工匠赫曼・莫斯（Hermine Moos），製作一個真人大小的愛爾瑪娃娃。柯克西卡為前任情婦畫了一張素描，也是真人大小，交給莫斯，並囑咐他：

> 請你用最仔細的態度將這幅素描化為實物。特別留意頭部和頸部，留意胸腔、臀部和四肢……在那些脂肪層或肌肉層突然消散為皮下筋腱的部位，讓我感受到撫觸的愉悅。娃娃的最內層，請

使用纖細蜷曲的馬毛；請務必買一張舊沙發或類似的東西；馬毛
要消毒處理。接著，在上面用一層囊袋填塞羽絨和棉絨，做出臀
部和胸部。以上種種說明，都是為了讓我能體驗到擁抱的感覺！
嘴巴可以張開嗎？裡面會有牙齒和舌頭嗎？我希望如此。[75]

　　這尊娃娃花了六個月時間製作，在這同時，柯克西卡為它採購了
巴黎式襯衣和服飾。完成之後，他為娃娃畫像，就像他以前為愛爾瑪
畫過肖像一樣；他帶著它駕駛敞篷馬車旅行；他為它買歌劇票，好讓
它能坐在旁邊。最後，他甚至舉辦一場宴會，讓經過女僕巧手打扮的
娃娃盛裝出席。「黎明破曉，我已經醉到茫了，其他人也一樣，我在
花園裡將它砍首，在它頭上砸破一瓶紅酒。」[76]

9 月，葛羅培配合愛爾瑪的預產期請了休假。假期有十七天，但孩子
並未在這段期間出世。一直要到 10 月 6 日，已經返回孚日軍區的葛
羅培，才收到一封言簡意賅的電報，宣布他女兒已於前一天誕生。

　　人在千里之外的葛羅培，被傷心擊垮。「我的孩子來到這世界。
我卻看不到她，聽不到她，」他向母親痛哭。他也不清楚，愛爾瑪竟
然在孕期滿十個月後，為了讓小孩出來而刻意傷害自己，造成出血，
醫生只好同意為她剖腹生產。只是經過這番痛苦折騰，當醫護人員恭
喜愛爾瑪生了一名健康女娃時，她竟立刻大喊：「這次，我想要的是
小男孩。」[77]

　　一個禮拜過去，絕望的葛羅培依然沒有愛爾瑪和小嬰兒的消息。
10 月 16 日，他寫信給母親，用母親的名字為小女兒命名，「我為等
在前方的命運直打哆嗦，有誰像我這麼悲慘，這麼無助」[78]。

　　愛爾瑪做了一次人生大逆轉。她克服了生女兒的怨恨，開始愛上
這個小生命，享受哺育的快樂。對於丈夫的不在身邊，她也開始能往
好處想。愛爾瑪覺得葛羅培「萬分慷慨」，因為他從前線費心安排，
將愛德華・孟克（Edvard Munch）的《午夜太陽》（*Midnight Sun*）
送到她手上，當作小孩誕生的紀念禮物，這幅畫作是維也納富豪卡
爾・萊寧豪斯（Karl Reininghaus）的收藏品，愛爾瑪垂涎了許久。

不過當葛羅培好不容易取得兩天休假，趕赴維也納和他的小孩首次會面時，愛爾瑪竟然用滿懷敵意迎接他。這位興奮的父親從法國搭了一夜火車，而且只能蜷曲在火車頭裡。他一心一意衝回家，得到的卻是愛爾瑪的直往後退：「他一身骯髒，鬍子沒刮，制服和臉上被火車煤煙弄得烏漆抹黑。」這段描述出自她本人；她不覺得有必要掩飾她的憎惡。她認定丈夫看起來像「謀殺犯」，所以擋在嬰兒床前，不准他碰他們的小嬰兒；只准他「遠遠地看著她的小孩」——她用驕傲的口氣描述這件事——直到他苦苦哀求。當葛羅培指控她「像個母老虎」時，她承認「原因不只是衛生觀念」[79]。真正的問題，是他倆的關係走下坡了。

孩子是愛爾瑪最想從這段婚姻裡得到的東西。如今，她已達成目標，也接受了這個小孩不是男生，丈夫對她而言幾乎沒什麼用途。「我對他這個人已經不感興趣，」她在日記中寫道：「不過，我曾經愛過他！」那些煤灰，只是許許多多令她厭煩的事情之一。難得休假幾天，葛羅培卻老愛沉溺在嫉妒情緒；愛爾瑪回想起有一次他氣到把柯克西卡的扇子丟進壁爐，她認為他的暴怒實在不可原諒。雖然愛爾瑪很高興十三歲的古姬「愛著葛羅培」，但她覺得自己和葛羅培的關係就跟她的大女兒差不了多少[80]。她認為，自己就像個青少年，偶爾和她所愛的男人見上一面；那種關係和一起生活的夫妻並不一樣。至於葛羅培是為了什麼原因缺席，根本不重要。

愛爾瑪這樣描述古姬：「她對葛羅培真的很迷戀。最吸引她的似乎是他的小鬍子；每次他把鬍子剃掉，在古姬眼中魅力頓失，她也就沒興趣胡思亂想。」[81]愛爾瑪細細思量著她的寂寞及遠在軍中的丈夫，她發現，自己的感覺就像個用情不專的情人。

愛爾瑪認為那年的耶誕節是一場災難。葛羅培醋勁大發，堅持要她把柯克西卡為她畫的肖像送走，還有他的素描和扇子。但另一方面，根據葛羅培的敘述，他為了節日和女兒受洗休假返家時，都受到愛爾瑪的溫暖迎接。他很高興愛爾瑪用血拚、彈鋼琴、拜訪朋友和去歌劇院打發他們分離的日子，更開心能和妻子、小嬰兒及依然崇拜他的繼女

度過一個「平靜和諧的美好」假期。

這種處理爭執和不愉快的方式，也可在他任職包浩斯期間看到。葛羅培不是天真無知的小夥子，但是在面對衝突時，他會刻意表現得好像事情沒那麼糟，故意對問題視而不見。此刻他處理婚姻的態度，和未來他指揮包浩斯的方式如出一轍，就是盡量把紛爭的影響範圍減到最低。

葛羅培收假回營那個早上，他和愛爾瑪在寓所外的樓梯上告別，那是愛爾瑪和馬勒以前住的房子，至今她仍認為那是她的家，愛爾瑪用她「最燦爛的微笑幫助他免除分離的悲傷」。不過當時她一心牽掛的，其實是下午的音樂會，阿姆斯特丹大會堂管弦樂團（Amsterdam Concertgebouw Orchestra）即將演奏馬勒的《大地之歌》（*Song of the Earth*）。葛羅培因為沒趕上火車，於是匆匆折返，當他「猛」按門鈴，「急衝而入」時，愛爾瑪簡直嚇呆了。她在心裡想著：「回來始終是個錯誤。」[82]

那天下午，這位建築師踏著深雪走在愛爾瑪和古姬的馬車旁邊，馬車正要載她們去參加音樂會。他在馬匹後面邁著沉重步伐，一邊懇求妻子讓他一起去聽。愛爾瑪不為所動，她沒票給他，這是個現成的好藉口，因為她根本不想要葛羅培出席。先前有個朋友把她介紹給詩人魏菲爾，她曾經在葛羅培忙著挑軍靴皮革那天讀過他的詩，她知道魏菲爾也會參加音樂會。

葛羅培當天傍晚再次啟程。抵達邊境時，他發了一封電報給愛爾瑪，囑咐她「刺碎臉上的冰霜」。諷刺的是，根據愛爾瑪的說法，這句話正是出自魏菲爾的一首詩。

那天音樂會上，魏菲爾去愛爾瑪的包廂向她致意，接著又送她和古姬回家。愛爾瑪在日記中寫道：「該發生的一定會發生。誰也阻擋不了……我們的雙唇尋找彼此，他結結巴巴，不知所云……我不後悔……我瘋了。魏菲爾也是。」[83]

2月，克林姆去世，他的死讓愛爾瑪了解到，她也「一直愛著他，從沒停止」[84]。所有事情全湊在一起。她會定期帶著小瑪儂去柏林，

法蘭茲·魏菲爾,卡爾·范韋克滕（Carl Van Vechten）拍攝，1940。愛爾瑪無法滿足一次只有一個男人。

那裡是距離葛羅培軍營最近的安全地點，只要葛羅培獲准休假兩三天，他們就能在那裡碰面，但她仍不斷想著克林姆，還有柯克西卡。同一時間，她也會定期去維也納的布里斯托旅館（Hotel Bristol）拜訪魏菲爾，他正在那裡校定他的《審判之日》（*Day of Judgment*）。

還有，愛爾瑪又懷孕了，但她沒告訴任何人。

6

葛羅培下一次返家是在 3 月。他寫信給母親，如此描述他五個月大的女兒：「我全心愛著她……她躺在我旁邊，像個機器鳥一樣，唱個不停。她是個可愛的小孩，非常活潑。她是個小美人兒，雖然跟我很像。愛爾瑪把她照顧得無微不至，她的表現讓我驚嘆，既能獨立照顧小孩，還能找到空檔去參加音樂會和社交活動。我感覺置身天堂。」[85]

如此這般的居家幸福，正是這位策畫出包浩斯課程和設計包浩斯

住宅的建築師的理想世界。他的目標是要改善日常生活環境，而他的起始點就是對生命本身感到驚嘆。他打算把克利延攬到包浩斯，這位最偉大的藝術家將在那裡創作出非凡巨作《機器鳥》（Twittering Machine），一種可以轉動曲柄發出機械鳥叫聲的裝置。發自內心的純粹歡樂，就是包浩斯心態的精髓。

葛羅培不論做什麼，總是充滿熱情。他想在每個領域追求巔峰，不管是建築、父職、風流或軍務。當時他駐紮在比利時，在一座廢棄的城堡教授軍事通訊；城堡的花園和陽台整個融入地景，「是我看過最美麗、最宏偉的景致」[86]。他把一間農舍改成指揮所，處理與軍事通訊相關的活動，包括訓練軍犬、信號投擲手，以及信鴿。他很開心，房間雖然簡陋但很乾淨，更棒的是，可以脫離軍隊的例行公事。葛羅培認為，想到當時其他人所要面對的種種困難，他實在無權抱怨。他把眼前的可怕食物——「蕪菁和肝泥香腸」——歸咎於「周遭士紳的懶散，而我將挑戰這一切」[87]。他想把怠惰與過度在過往歷史上所造成的傷害連根拔除，這股意志將在他創立包浩斯時達到最高峰。

　　眼前，葛羅培正在經營一所目標非常明確的學校：教授通訊。整個軍團都把希望壓在他身上。他已經從前一年的黑暗狀態中走出來，對自己的能力和效率充滿信心，開始展翅高飛。他被派往義大利，教導那裡的奧地利士兵如何利用軍犬穿越交叉火網，把訊息帶出去。葛羅培成功達成任務，並在 1918 年初，為他贏得奧地利國王和皇后第三等級軍事功勳獎章和戰爭勳章。

　　同一時間，也就是 1917 年底，維也納和柏林咖啡館裡的每一個人，都開始談論愛爾瑪和另一位文化名人的戀情，他的名字幾乎和古斯塔夫・馬勒一樣響亮。只有愛爾瑪那位靠蕪菁過活、忙著為軍隊訓練通訊犬的丈夫，還被蒙在鼓裡。他在維也納度過另一個耶誕休假，以為自己的生活完美無比，和妻子、女兒及繼女的關係和諧無瑕，愛爾瑪唯一的願望就是搬去巴登巴登（Baden-Baden）就近守候他。這種幸福的無知還可以維持幾個月，直到他發現愛爾瑪和魏菲爾做了什麼。這件事像一把利刃刺傷他的自我，他從未完全恢復。

魏菲爾有一種葛羅培無法媲美的魅力。這位猶太裔的捷克小說家和詩人來自富有家庭，父親是成功的手套商人，他則是卡夫卡的親密友人兼高中同學。魏菲爾說德語寫德文，1911 年二十一歲時，就出版了第一本詩集；上市後隨即引爆轟動，成為詩意表現主義（poetic expressionism）運動的要角。每個人都能朗朗唸出他的「我唯一所願就是和你有關，噢！我的愛人！」。那種濃烈的情感，令愛爾瑪無法抵擋。

情感越澎湃，愛爾瑪就越陶醉。開戰之初，魏菲爾曾加入馬丁・布伯（Martin Buber）的和平主義聯署運動，並在 1915 年改編希臘劇作家尤里皮底斯（Euripides）的《特洛伊女人》（*The Trojan Women*），強調在這個動盪不安的時代，愛與和平的重要性。

這位慷慨激昂、叼著雪茄的叛逆和平分子寫道，他希望「被感情溶化」，相形之下，葛羅培實在過於簡潔，難怪他能把愛爾瑪迷得暈頭轉向，紅杏出牆。

魏菲爾的長相和俊俏的葛羅培完全沒得比。五官不整，皺眉緊蹙，表情壓抑扭曲，充滿憂慮。他既不瀟灑，又是來自比較不被社會接受的家庭；儘管魏菲爾家族非常富有，而且已經與主流社會同化，但還是永遠會被視為猶太人。他對自己的和平主張毫不隱晦，這一點很可能會在戰後為他招來叛國之罪。然而這一切，只會讓善變任性的愛爾瑪覺得他更有魅力。

不過葛羅培在知道妻子的新緋聞之前，就已陷入另一次情緒黑暗期，這次低潮一直要到他全心投入包浩斯後，才逐漸掙脫。戰爭榨乾了他的精力，德國的慘敗就在眼前，他渴望回歸建築，渴望被賞識。他寫信給奧斯特豪斯：「我的內心整個崩潰……我不想被活埋，所以我一定要讓自己忙個不停，這樣別人才知道我還在這裡。」[88] 1918 年初，他寄了一封信給母親，說他的人生已變得「無法忍受。我覺得心智倒退，神經衰弱」[89]。

葛羅培和當時許多德國人一樣，想為降臨在自己國家頭上的種種災難，找一個替罪羊：「我開始越來越恨猶太人，這顆毒瘤正在毀滅我們。社會民主、軍國主義、資本主義、投機主義──這些都是他們

的傑作，**我們**的過錯就是讓他們主導我們的世界。他們是惡魔，是負元素。」[90] 他在同一封信中告訴母親，他剛得知愛爾瑪又懷孕了。他還不知道，他妻子的猶太愛人才是孩子的父親。

5 月，葛羅培有一小段快樂時光：他相信德國終將擊敗法國。但就在那時，他於戰鬥中受傷。住院治療期間，他再度從興奮雲端跌落悲痛谷底。他認為這場戰爭「瘋了……是什麼樣的陰暗命運得犧牲一切，得用生命去換那令人越來越質疑的愛國理想！」。這幾年，葛羅培的財務日益窘迫，因為除了微薄的軍事津貼之外，沒有其他收入，傷癒出院後，他甚至連買一條麵包的錢都沒有。他把從軍隊賺來的一點點薪水都寄給愛爾瑪，因為他認為，她不能只用從馬勒那裡繼承的財產來養育他們的女兒。「我的自尊心不允許我的小孩得用另一個男人賺的錢來撫養，」他在給母親的信中寫道。沒有一件事順他的意：他母親沒聽從他的交代，已經把一套價值四百馬克的西裝送給門房。唯有愛爾瑪的「高貴動人」，讓他的處境差可忍受[91]。對於她的懷孕真相，他仍一無所悉。

接著，葛羅培又被召回前線。在蘇瓦松（Soissons）和里姆斯（Rheims）之間的一場會戰中，一棟建築物直接坍塌在他和分遣隊所有成員頭上。彷彿奇蹟顯靈，一根暖氣管刺穿他頭部附近的瓦礫堆，讓氧氣得以進入；被殘骸壓住的葛羅培，整整呼救了三天，聲音逐漸衰弱。終於，某支路過的軍隊聽到他的聲音。他們搬開石頭和大塊灰泥，把卡在木頭下的葛羅培救出，送往戰地醫院。在許許多多和他一起被活埋的兵士中，他是唯一的生還者。

住院期間，葛羅培收到漢堡藝術與工藝學校（School of Arts and Crafts in Hamburg）的信件，邀請他去該校任教。他婉拒了對方的好意，並說明自己有更偉大的目標：「我無法說好。因為我無法想像自己能適應現有課程。關於如何教導建築這件事，我極為頑固，而且打從很早之前，我就有一套非常明確的想法，和目前通用的方式截然不同。在這方面我無法妥協，除了繼續努力，打造我自己的學校計畫，我看不出其他可行之道。」[92]

葛羅培躺在戰地臨時醫院的病床上，承受著幾天前還在身邊的同袍朋友全都死去，只有他一人生還的震驚。此刻的他非常明白，他必須在威瑪完成他的使命。

7

8月2日破曉之前，愛爾瑪在她的鄉村住宅開始陣痛。新生兒因為早產有生命危險，愛爾瑪自己的身體也岌岌可危。

愛爾瑪呼喚葛羅培，當時他已設法轉調到離她較近的軍事醫院。他急忙衝下病床，抓了一位婦科醫生和產婆過去。抵達愛爾瑪床邊後，醫生判定小嬰兒屬於臀部先露的胎位，無法在家接生。愛爾瑪被送往醫院時，必須頭部朝下，裹滿保暖衣物以對抗刺骨寒風，站在一旁的小瑪儂好像要跟母親永別似的。葛羅培一路輾轉，動用了馬車、牛車和火車，才終於把他痛苦的妻子還有醫生和產婆送抵療養院。

愛爾瑪生下一名小男嬰。不過一如大家所害怕的，有一些併發症。小嬰兒在出生第三天發生抽搐現象，虛弱到無法哺乳。幾天後，葛羅培得到通知，說他獲頒鐵十字一級勛章，還有一個更令人興奮的消息是，如果他回到前線，將配有自己的馬匹。但要他拋下愛爾瑪和孩子們，根本想都不用想。他告訴長官，他無法離開維也納。

生產兩個禮拜後，葛羅培寫信給母親，描述這個漫長的考驗：「我站在愛爾瑪床前，滿心崇拜。她是如此節制，總是把別人而非自己擺在最重要的位置。她有一顆偉大高貴心靈，人們之所以如此熱愛她並非意外。她的確值得。」[93]

葛羅培中尉根本不知道，在孩子誕生後的第三天，魏菲爾曾經問愛爾瑪：「是我的孩子嗎？」隔天，魏菲爾見了小嬰兒第一眼後，在日記中寫道：「我立刻就知道而且非常肯定，他是我的種……他的本體韻律散發著濃濃的閃族味。」[94] 他開始醞釀詩句，名為〈吾兒誕生〉（The Birth of the Son）。

8月26日，正在設法延長休假的葛羅培，無意中聽到一通電話。

愛爾瑪正用嬌媚的聲音和魏菲爾說話，她用代表親暱的「Du」（你）稱呼他，問他該給孩子取什麼名字，兩人都同意取名馬丁，葛羅培那位著名叔公就叫馬丁，但這只是為了轉移焦點。葛羅培沒讓愛爾瑪知道他聽到電話，當天稍後就去見了魏菲爾。

魏菲爾正在打盹，沒聽到敲門聲。葛羅培留下名片，上面附了紙條。他效法馬勒，以莊嚴高貴的態度扮演被妻子背叛的丈夫。他告訴魏菲爾：「在此，我盡一切所能地為你著想。為了上主之愛，請你當心愛爾瑪。災難將會降臨。興奮、懊悔——試想我們失去那孩子」[95]。

葛羅培的寬大讓魏菲爾煩惱不安。他覺得自己快被罪惡感淹沒，他竟然對一位情感如此高貴之人造成這麼大的痛苦。他寫信給葛羅培，表達深深的感謝和崇敬。愛爾瑪也非常悔恨自責，尤其是當她想到，葛羅培在整個生產過程和產後是如何無微不至地照顧她。

在葛羅培寫信給魏菲爾之後沒多久，他的休假突然結束。德國的戰況急轉直下。他得立刻返回馬恩河（Marne）前線。不過，他沒有在那裡停留太久。9月底，興登堡（P. von Hindenburg）和魯登道夫（E. Ludendorff）*請求停戰，接受德國戰敗的事實。

*興登堡和魯登道夫：一次大戰德國的兩大指揮將領。

葛羅培回到柏林。他從柏林去維也納，向愛爾瑪提出離婚，條件是女兒的監護權歸他。他的想法是，他將在1918年11月18日，也就是三十五歲半那天，從軍中退伍。到時，他將擔負起照顧小瑪儂的責任。愛爾瑪則可留在魏菲爾身邊，和他一起撫養古姬還有小嬰兒馬丁。

愛爾瑪拒絕離婚，葛羅培祭出另一項戰術。11月4日，他去魏菲爾的旅館找他，說服這位詩人和他一起去找愛爾瑪。

愛爾瑪當著丈夫和情人的面，宣布他們兩人都得離開她。她要獨自撫養孩子。葛羅培「突然趴跪在妻子腳下，搥著胸膛，請求妻子原諒他……他只想挽留她，其他什麼都不要」[96]。

愛爾瑪決定和魏菲爾分手，保住他們的婚姻。然而葛羅培一回柏林，她又開始每天和魏菲爾見面，儘管她信誓旦旦不會這麼做。與此同時，小嬰兒馬丁的頭部以不成比例的速度飛快成長，出現明顯的遲緩兒徵兆。

馬丁的情況日益惡化。1月，他做了顱內穿刺手術，那個時代的處方治療，但對病情並無幫助。小孩的健康和葛羅培的婚姻一團混亂，大環境的發展也好不到哪去。左派革命橫掃柏林；在該派兩位領導人羅莎・盧森堡（Rosa Luxemburg）和卡爾・李卜克內西（Karl Liebknecht）遭人謀殺後，隨即進入無政府狀態。1月19日，人民選出總理和臨時總統，但政府的掌控權仍在搶奪當中。

到了3月，小馬丁已無法住在家裡，必須入院接受全天候醫療。愛爾瑪把馬丁的病怪罪到自己頭上，彷彿一切都是她害的。沒想到一個月後，葛羅培到維也納探望妻子，想找出解決方法，愛爾瑪卻忙著趕赴聚會舉辦晚宴，根本沒空和他認真討論。葛羅培只好花時間陪伴三歲大的女兒和繼女，去參加愛爾瑪的派對——在其中一場宴會上，他遇到約翰・伊登（Johannes Itten），這位古怪的畫家未來將在包浩斯扮演關鍵角色——但是擺在眼前的重要問題，一樣也沒解決。

葛羅培離開建築圈四年多了，如今想在柏林重起爐灶，幾乎是不可能的任務。為了拿到設計案，他想像「某種與今日迥異的東西，這東西在我腦海中反覆思考了好幾年——一棟『建築小屋』！」。他再次搬出這個中世紀石匠會所的名稱，想像一種「與幾位心靈相通的藝術家」集體生活和工作的理念[97]。他向奧斯特豪斯吐露心聲，他是少數幾位能助他一臂之力的人物之一，能幫助他用澄澈希望來取代不確定感。

葛羅培和他的出身背景似乎越來越格格不入。差不多就在盧森堡和李卜克內西遭人謀殺，以及馬丁剛剛出現病兆的時候，葛羅培的叔父艾瑞克（Erich）也過世了，參加葬禮時，這位飽受戰爭摧殘的士兵，覺得自己和身旁的親戚簡直是兩個世界的人。他寫信給母親：「我孤零零地站在他們中間。他們……頑固偏執，都是些傲慢的政治自大狂，永遠看不到自己的過錯。他們眼中只有沉淪，沒有提升。他們對人類的心智進展毫無所悉。」[98]葛羅培認為自己沒有德國有錢地主階級那種討人厭的心態：他們眷戀老舊過時的生活方式，但他不同，他關心進步，並決心將焦點擺在對大眾有利之事。

盧森堡和李卜克內西遭人殘酷殺害一事，讓葛羅培驚駭不已，他

認為這兩人的理想主義和不屈不撓罕見而珍貴，他決心支持兩人的革命目標，儘管是在建築而非政治領域。當選藝術工作者協會（Arbeitsrat für Kunst）主席後，他變得更加熱切，這個由藝術家和建築師組成的團體，致力推動「精神的總體革命」；他們想創造「大型人民之家」（large People's Houses），也就是高樓住宅結構，證明——套用葛羅培的話——「建築是精神力量的直接支持者，是感知能力的創造者」[99]。

時候到了，葛羅培有機會繼續推動威瑪建校計畫，將戰爭延宕前的討論付諸實踐。大公已遭罷黜，但弗里奇成了新政府的主元帥（Oberhofmarschall）。1 月 31 日，葛羅培寫信給他，說自己也正在重新出發。他運用最老派的標準開場白，表示有人提供他另一份工作，但他寧可選擇這項——他所言的確是事實——原因是，藝術「必須脫離原先的孤立狀態」，而這個「保留古老傳統」的「小城鎮」，或許反倒是一個好地方，可以發展出一條新路徑，用完全現代的方式滲透到社會的所有層面[100]。葛羅培向弗里奇保證，他打算奉獻畢生心力來實現這項計畫。

弗里奇同意兩人在 2 月 28 日會面。葛羅培趁機提出建議，把薩克森大公國的兩個教育機構——美術學院和藝術與工藝學校——合併成單一學校，作為「集合各種藝術專才的工作共同體……可以包辦與**房舍**相關的一切領域：建築、雕刻、繪畫、家具和手工藝品」。新工作坊可以輔助既有的師傅工作室，讓這所學校「與邦國內的所有工藝和工業保持最密切的接觸」[101]。

弗里奇全力支持葛羅培的願景。不到幾個禮拜，他就收到官方的正式批准。得知當局同意他的提議後，葛羅培表示，可以把學校命名為「威瑪國立包浩斯學院」（Staatliches Bauhaus in Weimar）。

計畫迅速展開。戰爭期間改為醫院的前藝術與工藝學校，將成為這所新機構的基地。凡德維爾德設計的美麗校舍，顯然可為這所學校增光不少。北側立面的落地大窗，將大量光線灌入工作坊和工作室；包覆屋簷的玻璃牆設計，讓頂樓也能擁有充足天光。建築內部寬敞宏

大，雖然不像葛羅培本人的建築那麼流線和純粹，但每支門把和每只鉸鏈，都透露出令人欽佩的細緻和典雅。

葛羅培獲聘 4 月 1 日即任校長，年薪一萬馬克。他婉謝了教授頭銜，他在信中告訴母親：「我決心擺脫這些可笑的外在事務，它們不屬於這個時代。」這位建築師開始從美術學院尋找其他激進思想家加入禁衛軍，強化教師陣容 [102]。

8

葛羅培任命的第一位教師是費寧格，住在威瑪的美國藝術家。費寧格為解釋包浩斯宗旨的四頁宣傳小冊，製作了木刻版畫封面。他刻了一座抽象化的哥德教堂，搭配向上直竄的三角形尖塔。遒勁線條和閃耀星星圍繞著這座難以歸類的構造物，輻射出煥發能量。葛羅培寫了一篇簡短宣言，作為這本小冊的唯一內容。他把最初在軍營中建構出來的理想綜合在這篇宣言中，指出「藝術家和工匠基本上並無差別」。葛羅培的文字就和他的談話一樣，自信洋溢。「當喜好藝術創作的年輕人開始學習某樣手藝作為畢生志業，那麼不事生產的『藝術家』就不會因為缺乏藝術技巧而受到譴責，因為他們的技巧將保存在這門手藝當中，並用它達到藝術的絕妙境界。」[103]葛羅培藉由強調技巧的重要性，揭開畫家或雕刻家的神祕面紗。

不過葛羅培也指出，只要藝術家掌握了必備技術，他對他們的潛力便深具信心。「在靈感乍現、超越主觀意識的珍稀時刻，天堂的恩典或許能讓他的作品綻放成藝術。不過精湛的技藝是所有藝術家不可或缺的。」[104]

為了達到專精程度，學生必須接受各種領域的教學。不論是接受學徒、職工或資淺師傅的訓練，每年都必須繳交一百八十馬克的學費——外國學生加倍。不過葛羅培認為，包浩斯很快就能靠設計賺到足夠經費，屆時就能將學費退回。

葛羅培的柏林辦公室很快擁入一堆學生。他決定盡快開班授課。

威瑪國立包浩
斯學院宣傳小
冊封面,費寧
格,1919。這
座現代化的哥
德大教堂,號
召各地的學生
紛紛前來。

4 月底,一切就緒,開始運作。

在葛羅培遷居威瑪之前,除了早春時節短暫去了一趟維也納,其他時間都沒看到妻女;他是孤獨一人適應包浩斯校長這個新角色。雖然愛爾瑪先前對遷居威瑪一事充滿熱情,然而每次她計畫從維也納去威瑪,過沒多久就會取消。她像吃了炸藥似地跟朋友說:「開什麼玩笑!要我和葛羅培在威瑪渾渾噩噩過完我的下半輩子?」她聽任護照過期失效 [105]。

愛爾瑪決定,她不要魏菲爾也不要葛羅培,她要柯克西卡。不過她還是去辦了新護照,也就是說,理論上她可以去威瑪,而且她也樂於這麼做,因為美國政府在戰後以馬勒是外國人為理由,沒收了他的版稅,少了這筆收入,愛爾瑪的財務狀況急速惡化,她必須考慮搬去

和丈夫一起生活。5月中，她和小瑪儂及古姬終於啟程前往包浩斯。她們從維也納搭火車，穿越新近成立的捷克斯洛伐克，抵達柏林，繼續駛向威瑪。

愛爾瑪抵達包浩斯沒多久，三個月前住進維也納醫院的小馬丁就夭折了。葛羅培以馬丁合法父親的身分，收到通知死訊的電報。他不由自主地轉向愛爾瑪，脫口說出：「但願我能替他死。」[106] 他隨即發了一封電報給魏菲爾，告訴他孩子去世的消息。

在包浩斯這裡，幾乎沒人知道他們那位在公開場合總是歡欣鼓舞的創校校長，私底下正飽受折磨。表面上，好像什麼都沒發生。愛爾瑪也一樣。她在威瑪是個風雲人物——至少對那些還沒發現她很難應付的人來說如此。前美術學院教授理察・克蘭姆（Richard Klemm）舉辦茶會，把包浩斯校長和他夫人介紹給該城的老禁衛軍，同時歡迎該校的新老師。這位鼎鼎大名來自維也納的迷人女子，與傳統的威瑪風格形成強烈對比。「所有人都被愛爾瑪的美貌和優雅風采給吸引」，這是德勒斯登畫家洛塔・施賴爾（Lothar Schreyer）的說法，他的作品主要是用簡化過的抽象元素組合成人體，以圓形、十字和線條代表身體的不同部位，是葛羅培聘請的第一批教師之一 [107]。接受過克蘭姆的招待後，費寧格寫信給妻子茱莉亞（Julia），描述他對葛羅培夫婦的印象：「在他和她身上，我們看到兩個完全自由、誠實、心胸無比開闊、不接受任何成見之人，全是這個國家罕見的偉大特質。」[108]

至少，雷金納德・艾薩克斯（Reginald Isaacs）是如此描述，他是葛羅培晚期傳記的作者，也是葛羅培在哈佛時的朋友，二次大戰結束後，這位包浩斯校長去了哈佛。不過這段歷史還有另一個版本。那年5月，費寧格幾乎每天寫信給在柏林的茱莉亞。費寧格檔案中這些未出版的信件，對愛爾瑪旋風有截然不同的描述。5月20日，茱莉亞寫信給費寧格：「替我向葛羅培還有他親愛的胖老婆說嗨。這段期間，那個 püppchen〔一個帶有貶意的德文字，意思是「小娃娃」——要用嗤之以鼻的口氣說出〕有向你伸手嗎？」同一天，費寧格回信給茱莉亞：「看得出來她〔葛羅培夫人〕很無聊，她是個非常愛熱

鬧又被寵壞的都會人，在威瑪待不了太久。」[109]

5月22日，茱莉亞提到「葛羅培夫人——永遠只想到自己！」。四天後她寫信給費寧格：「不過，唉，要是所有男人的妻子都這麼漂亮，這麼巨大又引人注目，像我這種不起眼的小植物和她們站在一起，會有什麼感覺？我好害怕，甚至連想都不敢想。你們這些第一流的頂尖人物，到時還會想娶像我這種壁花當老婆嗎！」[110]

在費寧格看來，威瑪最大的危險是生活費用。他寫信給妻子：「我真是快瘋了，花那麼多錢只能買到一丁點食物……住在這裡真的好花錢。單是我一個人的花費，就超過我們兩人平常的開銷……光是食物費用，一天就要十二到二十馬克！」[111] 在這種艱難的環境中，愛爾瑪的貪戀物慾顯得更加刺目。茱莉亞了解丈夫的抱怨，她回信：「我認為你對葛羅培夫婦的判斷完全正確。你知道我多崇拜他，喜歡他。至於她嘛，我的感想是，她的光環實在太過強烈，又太過貴婦，無法在小小的威瑪停留太久。她需要更多流行圍繞著她。碰過一次面之後——請記住這點——我得到一個印象，她需要更寬更廣的世界，而非更有深度的環境。不過她很慷慨而且心胸寬大，這點我很確定。」[112]

深陷傳統泥沼的威瑪居民，和葛羅培的母親一樣，對愛爾瑪那些傷風敗俗的愛情韻事不以為然。包浩斯學生雖然崇尚鄉民們唾棄的那些放蕩行徑，但也有許多人和費寧格夫婦一樣，不喜歡愛爾瑪的精明世故。儘管當地人對愛爾瑪的反應不甚友善，而她起初也是來得心不甘情不願，然而住下之後，倒是可以明顯感受到她的熱情。後來她回憶她對包浩斯的第一印象：「那些日子有一種嶄新的藝術勇氣擴散開來，一種激昂飛騰的信念。」[113]

不管人們喜不喜歡愛爾瑪，娶了這位 20 世紀的龐巴度夫人（Madame Pompadour）*，對葛羅培的地位還是有提升作用。妻子讓他的名聲更加懾人，這位剛剛贏得軍事勛章的男人，以同樣大無畏的精神吸引傑出教師及有能力有熱情的學生，來到這所他以飛快速度籌組完成的學校。有一位性感撩人、以高超能力迷倒當代好幾位藝術天才的

*龐巴度夫人（1721–64）：法國18世紀最知名的社交名媛，也是法王路易十五的情婦。

百媚妻子，自然是增添了他的榮光。而愛爾瑪的名聲也讓包浩斯在國際上享有一定的重要性。

6月初，舉行了另一場歡迎葛羅培夫婦的派對。這是未來眾多歡樂慶典的第一場，而這類慶典將成為包浩斯生活的基本元素之一。這場派對比克蘭姆茶會輕鬆愉快，在遼闊的接待廳舉行，用立體派的設計做裝飾。枝形吊燈上套了一個用鐵絲和紙做成的創意燈罩，雖然紙材和熱源之間留有安全距離，不會真的燒掉，但還是增添了迷人炫光和令人興奮的危險暗示。寬敞的中央廳堂以黃、黑兩色為主，兩側的凹間是灰色，小舞台是淺藍色。大部分學生都穿上戲服，而且如同費寧格對茱莉亞寫道的：「有一位了不起的節目主持人……如此天真、可愛、讓人信任。」[114]

儘管有這些狂歡活動，而且愛爾瑪要搬來威瑪時，也哄騙丈夫說她一定會快快樂樂住在這裡，但她心裡恐怕從來不曾真正相信，她能在維也納以外的地方開心過活。對她而言，就連柏林都是個荒僻的小地方。威瑪這個遙遠的小城鎮，來玩玩是很不錯，但頂多也就是這樣。

此外，雖然葛羅培是個理想主義者，但愛爾瑪對理論議題和整體社會可是興趣缺缺。而且在愛爾瑪眼中，不管是馬勒音樂的狂肆浪漫，或葛羅培建築理論的嚴密精準，與令人目眩神迷的魏菲爾詩作相比，都顯得遜色。更何況，魏菲爾比葛羅培年輕，對她也更全心全意。

愛爾瑪5月初抵達威瑪時，包浩斯剛剛滿月。她在那裡待了六個禮拜。6月中，她告訴丈夫，她要去佛朗茲溫泉鎮（Franzenbad）療養一下。不管她去哪兒，瑪儂和古姬也要跟著去。但她們根本沒去那個溫泉鎮，而是回到維也納和熱切等待的魏菲爾懷抱。

葛羅培「品嘗過」和妻子、女兒及繼女共度的幾個「美麗」星期，對於她們的離去感到「莫大空虛」。於是他寫信給母親，想證明她對愛爾瑪的懷疑是錯的[115]。他真的說了，但也認同固執己見的母親的說法，他妻子的確心性不定。但他認為愛爾瑪的問題不是人格障礙，而是因為德國戰後的生活情況，以及小男嬰的夭折。

事實證明，建築師的母親還是比較睿智。她用無比堅定的口吻警

告兒子，雖然愛爾瑪信誓旦旦說她會在7月底回威瑪，但她永遠不會和女兒們在包浩斯安家落戶。

就這一次，葛羅培聽從了母親的建議。7月12日，他寄了一封法律文件給愛爾瑪‧辛德勒‧馬勒‧葛羅培，要求離婚。

愛爾瑪當然要當發號施令的人。她的回覆是，她不會離婚，也不會去包浩斯。葛羅培在回信中不只告訴他「心愛的妻子」他們的婚姻必須結束，還叫她無須繼續做那些無法實現的保證，那樣毫無意義。他很清楚她說謊的理由：「妳那高貴的本質，已經在過度強調語言和其短暫真理的猶太勸說下，土崩瓦解。但妳終究會回復妳的亞利安本性，屆時妳就會了解我，並在妳的回憶中尋找我。」[116]

處理包浩斯的籌辦事務時，葛羅培冷靜果決，不管磋商多複雜的議題，都無法擾亂他；但在私人事務上，他倒是宣洩了滿腔怒火。他譴責妻子像個花痴，聽任每一次的新激情擺布，她的「性狂熱」讓她看不見其他東西。他告訴她，她看不出這種情感是短暫的。此外，她還是個騙子，她的承諾全是「說說而已」。上述種種讓她背叛了基督價值，和魏菲爾那個猶太人在一起：「我們的關係必須終止，如今只有離婚這個痛苦的解決方式——因為妳不能愚弄上帝。」[117]

他的犀利回擊重新燃起愛爾瑪對他的欲望。她在回信中提議，他們可以「過著愛與美的生活」，她願意半年和他共度，另外半年和魏菲爾相守。1919年夏天，當時葛羅培正在為包浩斯第一個週年慶全力衝刺，他斟酌了她的提議。女兒和繼女是他的主要考量，然後是他自己。不論是和他一起發展各類工作坊的同事，或是和他面談的那些前途看好的老師和學生，沒有一個人察覺到他正在為婚姻傷神。

經過仔細思考，葛羅培發火了。向來以摒棄傳統為傲的他，寫信給「Almschi」（愛爾瑪的小名）說：「我很受傷……別這樣對待我，親愛的，別給我任何半套的東西。」[118]

離婚是唯一選擇。只有如此才能和過去的不幸一刀兩斷，就像包浩斯是根絕德國社會墮落的答案。葛羅培懇求愛爾瑪簽下那份必要的文件。他寫道：「現在必須把一切清乾淨；我們的婚姻病了，需要動

手術。」[119]

　　葛羅培的自信來自於包浩斯校長這個新角色，這所學校實現了他的所有信仰，也賦予他先前所缺乏的勇氣。他宣稱：「我們的婚姻從來不是真正的婚姻；那個女人在裡面迷路了。有一小段時間，妳給我輝煌燦爛的愛情，然後妳走開了，不願用愛與溫柔和信任來忍受和治療我的戰爭創傷。而**那**才是真正的婚姻。」[120] 幾個月前還在他身上磨蹭的盲目和幻想，在母親的當頭棒喝之後，終於向覺知投降。他看著事實，說出事實。

　　葛羅培繼續告訴妻子，他不痛苦，也會永遠記得她的仁慈和光彩。但包浩斯讓他願意向前看，展望新的生活。此外，在他寫信給愛爾瑪說「我渴望有個伴侶，她愛我也愛我的工作」時，他心中已經有個人了[121]。

1919 年 7 月，葛羅培向包浩斯全體學生演講時，談到「這個動盪混亂的時代」。這個「世界歷史上的巨變」時刻，需要「全盤轉化人類的整體生活和內在」。表面上，他說的是戰後德國的危機：通貨膨脹和國家政府內部的種種轉變，但他心裡很可能也同樣盤繞著愛爾瑪、他們的孩子、她的其他愛人、他的其他戀人、甚至他們的父母等等問題。重點是，如同葛羅培告訴學生的：「我們需要勇氣去接受內在經驗，只要能做到這點，嶄新的道路就會立刻為藝術家開啟。」[122]

　　為了讓人類生活充滿和諧，葛羅培期許學生將精美實用的理想推展到生活的每個層面，從玻璃杯到公共建築都含括在內。由藝術家社群攜手達成的這些進步，將會創造出深遠的利益。葛羅培宣稱包浩斯「這件偉大的藝術總體作品，這座未來的大教堂，將以豐富的光芒照耀日常生活的最微小物件」。人類必須彼此合作，團結力量，相互支持，不該因為私下的不和憂煩，虛耗殆盡。「藝術家需要精神社群就像我們需要麵包一樣。」[123]

　　葛羅培努力想解決他和自己的唯一骨肉及那個曾經主宰他思想的女人之間的關係，他有感而發地告誡學生，必須克服「各自為政的孤立狀態」。如果能發揮藝術的統整性，秉持誠實設計的信仰，就能讓

個人感受到真正的社群歸屬和一種豐饒的穩定感。葛羅培的目標是用包浩斯來證明：「工藝是我們這些藝術家的救贖。」[124]

9

* 克拉納赫
（1472-1553）：
德國文藝復興畫
家和版畫家，死
於威瑪，當時居
住的房子至今依
然矗立在市集廣
場上。

** 李斯特（1811-
86）：匈牙利作
曲家和鋼琴家，
1848 年至 1861
年間旅居威瑪，
擔任宮廷音樂會
的指揮。

那年夏天德國新憲法起草完成，8 月，威瑪共和創立。中央政府的所在地從柏林轉移到威瑪，自從 18 世紀末歌德遷居此地之後，威瑪一直是知識分子的朝聖中心。克拉納赫（L. Cranach）*、巴哈、馬丁・路德（Martin Luther）、席勒和李斯特（F. Liszt）**，全都住過這裡。處於戰敗混亂狀態的德國，衷心期盼這些偉大天才的智慧和創意，能夠滲入這個國家的新化身。

遷都一事把包浩斯擺進了世局核心。對葛羅培而言，這是個重大時刻。然而就在他滿心喜悅打算投入全副心力，迎接這所地位蒸蒸日上的學校第一個週年時，他收到魏菲爾的懇求信。那封信是受到誤導，但葛羅培還是得處理。

身為一個差點戰死沙場的德國人，葛羅培恐怕一點也不想理會這個最近剛被起訴的叛國者，更何況，他還是妻子的情夫。沒想到天真的魏菲爾居然在信中描述他剛和愛爾瑪度過幸福無比的兩個禮拜，並向雖然已提出離婚請求但依然是愛爾瑪丈夫的葛羅培保證，那田園牧歌般的浪漫情景讓葛羅培「更加縈繞在我心頭，彷彿就在我眼前」。他懇求葛羅培和他一起幫助可憐的愛爾瑪，「沉重的矛盾正在撕裂她」。因為他們都熱愛「這位只應天命而生的神奇女子」，魏菲爾繼續寫道，對他而言，沒有其他男人像葛羅培如此「親密」，因此，他們應該順從她的意願，每年分別和她生活六個月[125]。

葛羅培沒有回覆這封了不起的信件，也沒撕了它，而是收進抽屜。

魏菲爾的提議是 8 月底的事，當時包浩斯第一週年的各項活動正在籌備進行。愛爾瑪哀求葛羅培想想他們快三歲的女兒。她寫道：「我盼望你再次想見她。但你什麼時候才想見她呢？」女兒只是她的棋子；

畢竟葛羅培想要爭取她的所有監護權。重點是，愛爾瑪又再度對丈夫燃起渴望。她堅決表示，無論旅途多困難，她都會把握機會再去一次威瑪。她發現葛羅培的「可怕沉默」令她難以忍受 [126]。

愛爾瑪非常痛苦，因為這次是由他掌控局面。她嫉妒葛羅培全心全意投入學校，把它當成人生目標；她也很清楚，葛羅培的領袖魅力、俊俏長相和軍人體格，對許多女人而言都是無法抵擋的魅力。這時，她可能也開始懷疑，他「也」有了其他愛人。

的確如此，他剛被高挑豐滿的俐俐‧希德布蘭特（Lily Hildebrandt）給迷住了，她也是一位黑髮美人，不過散發出來的冷靜沉著，和愛爾瑪恰成對比。另一個不同點是，她比葛羅培年輕，她三十一歲，葛羅培三十六歲；而且她非常欽佩葛羅培一心創立包浩斯的勇氣和努力。

俐俐是著名藝術史學家漢斯‧希德布蘭特（Hans Hildebrandt）的妻子，和他一起住在斯圖加特。這表示她可以協助學校募款，幫忙解決燃眉之急。當時的財務十分窘迫，許多年輕學生都生活在貧窮狀態，俐俐急欲伸出援手。

當愛爾瑪為葛羅培的音訊全無哀嘆，甚至利用女兒當誘餌時，葛羅培正忙著寄信給俐俐，向她傾訴思慕之情。俐俐 10 月分從斯圖加特捎來的信件，令他「急切渴望，狂亂不已」。若不是他們即將碰面，他肯定耐不住性子，會立刻衝去將她擁入懷中。他毫不害臊地表示他要她，情慾強度穿透紙背，相較之下，愛爾瑪先前寫給他的書信似乎節制許多。不倫關係讓激情更加熾烈。葛羅培在信中表示：「我們都該克服這短暫的別離，在心中親吻彼此──接著──我們將衝向對方。達令，我以渾身熱情愛撫妳。我的雙手搜尋妳甜美赤裸的肌膚，沉醉在渴望我的年輕軀體上！……我要吸入**妳的**芬芳！在妳想我想到慾火焚身那刻，夾一朵花兒在妳美麗的雙腿之間，寄來給我。」[127]

那朵花暫時不需要。因為隔天他又寫了一封信，說他在法蘭克福訂了兩家旅館，六天後碰面。儘管包浩斯財務窘迫，但這兩家旅館都有一流設備。俐俐唯一要做的，就是挑選其中一家，因為法蘭克福她比較熟。

在他的威瑪辦公室裡，葛羅培正在全力推動計畫，為包浩斯工作坊與德國工業界建立紐帶。他拚命工作，用極為拮据的經費運作這所新學校。同一時間，他也仔細籌畫幽會的所有細節。他倆的最新話題是，他的新情婦提議用兄妹名義登記其中一家旅館。他告訴她，這想法「讓我笑翻了。沒人會相信妳的秀氣小鼻和我的怪獸大鼻會是來自同一家族」[128]。

俐俐想要再次確認，雖然他們各自背叛了另一半，但她和葛羅培會永遠忠於彼此。她的確有理由擔心，因為葛羅培的唐璜角色演得越來越成功了。憑他那副貴族般的潘安外貌，他的魅力可不只是能娶到大名鼎鼎的愛爾瑪而已。冒險、熱情，什麼事都嚇不倒他，他一手創立的學校已經贏得了國際名聲。

葛羅培並未惺惺作態，假裝沒注意到自己的魅力。但他向情婦保證，他會忠心不貳，他告訴她，在他們幸福到宛如置身天堂的法蘭克福幽會後的第三週，包浩斯舉行了一場盛大派對，他在派對上連半個人也沒親呢！因為她把他的精力耗盡了。「我似乎已經到了用頭腦吸引女人的年紀了。許多人引誘我更進一步。但妳無須為此煩惱。經歷過法蘭克福的飽滿激情之後，我正處於情色免疫階段，全心投入我的腦力工作。」[129]

不過，他的話語可沒「情色免疫」太久。12月13日，葛羅培寫信給俐俐：「我想用愛的寶劍刺穿妳。」他的持久力──或想像力──令人印象深刻：「愛的寶劍……被妳甜美的身軀包裹……我們可以好幾小時保持這種狀態，不知道**我**在哪裡結束而**妳**於何處開始。」[130]

葛羅培寫信那天，才剛開完一場大型會議，威瑪當局和當地士紳在會議上激烈抨擊包浩斯。所幸，他除了認為自己是個猛男，也是位雄辯家。他告訴俐俐，針對那些指控學校敗壞威瑪古典傳統，以及將葛羅培妖魔化，說他漠視藝術家神聖價值的惡意攻訐，他已經在演說中「用犀利巧妙的措辭」予以回擊。他的講演引起「接連不斷的掌聲……我毫不妥協，勇往直前……我必須召喚所有力量和冷靜，來制止這些咆哮暴民的攻擊」[131]。

葛羅培不只向俐俐大吐苦水，細說這些煩人事件，也向愛爾瑪和母親叨唸。他在給母親的信中寫道：「我為這次戰鬥感到驕傲。」他和自己的孩提世界決裂，「變成最原初的人類」。他告訴瑪儂，現在他把大多數時間都花在學生身上，和他們一起在食堂吃飯，他喜歡這種「少奔波，多內在」的新生活，更甚於衝鋒陷陣，攻城掠地[132]。

凡是在這場有史以來最可怕的戰爭中熬過四年前線生活的士兵，如今最渴望的莫過於安全和平靜。不過葛羅培實在很適合待在「最可怕的危險漩渦」裡。1920年2月，他從威瑪寫信給俐俐：「那群暴民叫囂要攻擊我。」他懇求她來看他，「好讓我能再次感受到一顆充滿愛意的心臟貼著我激烈跳動」[133]。她必須即刻起身，因為愛爾瑪打算兩週後來威瑪。

就在包浩斯歷史上的這個脆弱時刻，「市民委員會」（Citizens' Committee）出版了一本小冊子，讓葛羅培的麻煩雪上加霜。委員會成員大多是右翼的國家人民黨員（National People's Party），代表保守地主和工業家的利益，反對威瑪新憲法，支持王朝復辟。委員會讚許葛羅培最早的包浩斯宣言，因為代表了委員會所尊敬的理想，但他們表示，這些值得實踐的目標依然是未完成的許諾。這本小冊攻擊包浩斯太向流俗傾斜，太過代表主流意見。

這份反對刊物充滿粗鄙嘲弄的文字，完全沒考慮這項偉大的教育實驗還不滿一年。根據這本小冊的說法，「那段呼籲我們採取新行動的慷慨結尾，不論是想法或語氣，都會讓我們聯想起傑哈特·豪普特曼（Gerhart Hauptmann）《沉鐘》（*Sunken Bell*）*裡的海因里希先生。」至於葛羅培把包浩斯比喻為哥德大教堂，小冊揶揄說：「和過去的時代相提並論，大半是因為它們都很會阿諛奉承，永遠藏了一堆見不得人的缺點。」小冊指控包浩斯是「藝術界的獨裁者」，無可避免地反映了「該校領袖的性格……這種側重片面的做法是一種罪惡，違反了藝術精神」。那些自外於威瑪這個歷史環境的學生們，則是「不知感恩。故意表現出外來者的行徑，看不起威瑪的古老傳統，還以此炫耀，這種明目張膽的惡劣行徑，激起了大多數寬容市民的反感」[134]。

* 豪普特曼（1862–1946）：德國劇作家和小說家，1912年諾貝爾文學獎得主。《沉鐘》是他1896年出版的一齣悲劇，描述鑄鐘師傅海因里希無法解決藝術創作理想與日常生活需求之間的衝突。

不過，當時掐住葛羅培咽喉的並非威瑪的狂暴市民，而是愛爾瑪。葛羅培用鋼鐵般的冷靜克制處理包浩斯的棘手事務，平安度過其他人認為無法克服的種種攻擊，但這樣的態度卻逼得愛爾瑪暴跳如雷。她寫信給他：「你那完美出色的陽剛特質在你身邊築起了一道牆。**我再也不會讓你知道任何一丁點和我有關而且你依然感興趣的事。**」[135] 如果他願意愛她，一切都可商量，否則，她會讓他永遠得不到她和小孩的訊息。她一而再地反覆威脅。

葛羅培用冷靜口氣請她停止這項折磨。孩子是他的主要顧慮，他建議愛爾瑪也該以孩子為重。他已經發展出一種角色特質，可以讓他在砲火隆隆的艱難環境中繼續培養包浩斯。解決問題的堅定毅力、略帶距離的管理方式、自我保護的強硬外殼，加上魅力十足的體格外貌，在在有助於他為學校招來第一流的老師和學生，有助於調解師生紛爭，打擊敵人，以及維持財政穩定和樂觀精神。大多數的師生都會全力以赴，讓學校跟著他們一起成長。包浩斯茁壯起來了。

10

回到維也納後，愛爾瑪每隔一段時間就會離開魏菲爾一陣，讓後者絕望地在大街小巷尋找她。愛爾瑪把心思都放在古姬身上，她患了厭食症——雖然這個名詞在當時還沒出現——戀愛一段接著一段，直到十六歲結婚為止。愛爾瑪對女兒的婚姻感到絕望。

1920 年 3 月，這位憂慮不安的母親帶著小瑪儂去威瑪，履行讓小女兒接近父親的義務。魏菲爾的舞台劇《特洛伊女人》正在維也納開演，她應該想留在那裡。但她未能如願，而是和葛羅培及小瑪儂在大象旅館（Hotel Zum Elephanten）安頓下來。那是該區最好的旅館，距離包浩斯不遠，座落在舊城區最大的鵝卵石廣場上，也是威瑪露天市集的所在地。住進這家親切殷勤的客棧，想必讓這位馬勒遺孀非常開心，因為兩百多年前，巴哈就在隔壁住了十年之久，還在那裡生下兩位天資聰穎的兒子。不過儘管威瑪發散著迷人魅力，生活條件還是

很困難。3月13日，全國大罷工登場；工人如潮水般湧入當地街頭，出言挑釁試圖維持秩序的政府軍隊。情勢很快演變成暴動，許多工人被殺；屍體傾倒在當地墓園牆外，因為沒人掩埋而潰爛發臭。

就在這場混亂當中，葛羅培一家三人搬進了新公寓。大部分的整理工作都落在愛爾瑪身上，因為葛羅培得為學校事務奔忙。他的一大目標，就是推出各種課程，由活力充沛、才華洋溢的藝術家掌舵。他邀請雕刻家傑哈德 · 馬可斯（Gerhard Marcks）主持陶藝工作坊，並聘請他在維也納的愛爾瑪宴會上結識的畫家伊登，教授預備課程（Vorkurs），帶領學生探討形式的本質，並用紙張、玻璃和木頭進行實驗，以便了解各項質材的潛能和限制。這是每位學生必修的基礎課程，要先學習實務層面的材料和技術，才能開始創作，這也是包浩斯教育的基石。伊登以他敏銳的感受力和熱情教導這門課，很快就成為教師群中除了葛羅培之外最重要的人物。

葛羅培也開設了木工、金工、陶藝、紡織、壁畫和平面藝術工作坊。所有學生都必須上預備課程，也可加入某個工作坊。

這是包浩斯的第一波飆速成長期，愛爾瑪也扮演了重要角色。她欽佩丈夫讓這所學校飛快進展，加諸在他和包浩斯身上的各種嘲笑謾罵，反而凸顯了他們的光彩。她開始融入學校社群。

然而到了晚春時節，愛爾瑪又再次表示，這段婚姻結束了。她和小瑪儂要回到柏林及魏菲爾身邊。但葛羅培現在一點也不想離婚，他甚至明確表示他太太的說法是錯的，儘管他之前也說過同樣的話。愛爾瑪這邊，也有新的說法。雖然她好幾次堅稱她要離開葛羅培，說這段婚姻早就名存實亡，但之後她又會說，她根本離不開他。

葛羅培痛苦萬分。他寫信給母親：「少了她我活不下去……既然她決定帶著孩子離開我，我將永遠烙上恥辱的印記，再也無法直視任何人的眼睛。」然而，他的生命裡還有另一個女人。就在葛羅培為他和愛爾瑪的結局哀嘆，並享受著他和俐俐方興未艾的戀情時，他還跟另一位「迷人的年輕遺孀」有曖昧。我們不知道她的名字，艾薩克斯在 1983 年寫出這段祕戀時，雖然事隔六十幾年，但他依然覺得有必要保護這位女子的名聲。艾薩克斯引用葛羅培寄給她的信件時，隱去

了她的身分。但我們知道葛羅培曾寫信告訴她：「我是顆漫遊的星子……不知錨鏈為何物……我不屬於任何地方任何一人。無論我身在何處，都能使他人愉悅，並藉此創造**生命**。我是螯人之刺，一件危險工具！我愛『純粹之愛』，它那偉大持續的熱情沒有任何目的。妳要我，我把自己交給妳，如許美好，如許純粹，就像兩顆星子的火海匯聚，但：別無所求，無所期待！」[136]

在某次包浩斯晚會上，他在眾人面前對那名「年輕遺孀」故作冷漠，事後他寫信解釋，他們必須保守祕密。但他們的激情過於強烈，無法放棄。他在信尾結論道：「我只能吸飲妳溫暖的氣息，總有一天，我的寶劍將再次出鞘」，署名為「妳的流星」[137]。

5 月，就在葛羅培多方忙亂之際，愛爾瑪帶著小瑪儂回到包浩斯。之後，葛羅培寫信給俐俐，說愛爾瑪已經知道他們的關係。但表示這樁婚姻再也不是問題。「我想把妳再次擁入懷中，共飲忘泉之水……請試著體諒搖撼我靈魂的地震，慷慨溫柔地對待我……妳丈夫的情況呢？……讓我知道，別隱瞞；請靠近我，親吻我。我親吻妳的聖殿。」[138]

1920 年 7 月，地震變得更加劇烈。葛羅培必須在政府聽證會上為包浩斯答辯，同時證明他的愛情生活也需要同樣的彈性。學校的財務狀況岌岌可危。工作坊依然連最基礎的設備都沒有。通貨膨脹非常嚴重，一台戰前四百馬克的銅版印刷機，如今要價三萬四千到三萬八千馬克。葛羅培提出的預算和其他藝術學校比起來，超出合理價格。為了說服多疑的有關當局這樣的預算有其根據，葛羅培特別強調，兩百多家報紙和許多國際知名建築師都曾發表言論，推崇這所新學校。

在這同時，他也正和愛爾瑪協商離婚事宜。為了讓離婚生效，他必須承認通姦罪。場景安排在旅館房間。目擊證人有了，私家偵探也出席，每個人都做出必要的證詞，過程只花了一點時間。1920 年 10 月 11 日，就在包浩斯展開第二學年的那一天，葛羅培夫婦的婚姻也正式畫下句點。

11

葛羅培的樂觀強韌和說服力，讓包浩斯變成一塊磁鐵，吸引了許多熱血學生和傑出教師。在他克服反對派的猛烈攻擊及全國性的財政困難的同時，也積極網羅他相中的每一位藝術家。

奧斯卡·史雷梅爾（Oskar Schlemmer）這位優秀又富原創性的現代畫家，就是他苦苦追求並終於擄獲的第一批代表人物之一。史雷梅爾發明了獨一無二的幾何形式人體畫，也是一位勇於創新的芭蕾和劇場設計師。葛羅培提供他講座教授的職位，那是最近一位前美術學校教授留下來的職缺，他無法忍受現代主義突擊他的學校。這些高階教職的年薪大約一萬六千馬克。對史雷梅爾而言，這樣的薪水很難拒絕，此外，還有一樣東西吸引他，那就是他知道葛羅培也打算用同樣的職位聘請克利。

1920 年 11 月底，史雷梅爾住進大象旅館；葛雷培認為，這家符合他妻子標準的旅館，應該會是個有效的誘餌。史雷梅爾很快就會用他的日記和信件，變成包浩斯的祕史專家。他首先觀察到，葛羅培延攬人才時，最在乎的是那些人是不是第一流藝術家，而非是不是「獻身教育的老師」[139]。

葛羅培讓史雷梅爾覺得，他來包浩斯是命中注定之事，來了之後發現果真如此。這位精力旺盛的包浩斯校長用部署軍事戰役的方式安排史雷梅爾的新生活：為他挑選了一間漂亮安靜的工作室，建議他可以先暫住一個月，然後在來年春天定居下來。

不過，史雷梅爾還是有些疑慮。他就快結婚了，他擔心未來的新娘子該如何在包浩斯生活。當時，他正沉浸在成功的喜悅中，因為他那齣創新動感的《三人芭蕾》（*Triadic Ballet*）大獲好評。他得想辦法解決他的家庭問題。他渴望隱私和隔離；事實上，海蓮娜·涂坦（Helena Tutein，大家都叫她「涂」）答應嫁給他的條件之一，就是他們婚後會住在鄉下。

不過無論如何，1921 年 3 月，新婚不久的史雷梅爾夫婦還是住進了威瑪美景宮（Belvedere Palace）一位前朝臣的房子。在史雷梅爾

決定加入包浩斯之前，葛羅培已於 1920 年底成功說服另一位最具原創性的傑出現代畫家加入教師陣容，那就是克利。這不是一項小工程，因為克利對財務細節的講究程度，可是不下於他的藝術天分。儘管學校預算非常有限，葛羅培還是找到了解決方法，讓這位四十一歲的瑞士畫家帶著妻兒一起來威瑪。

並不是每個人對葛羅培的回應都像史雷梅爾和克利這麼正面。包浩斯創立不久，就分裂成兩個敵對陣營。葛羅培極力強調包浩斯課程對整體社會的影響，伊登和他的追隨者則是把焦點放在個人發展和創意之上，不在乎如何發揮更大的影響力。此外，伊登領導的學生和教師大多遵循拜火教（Mazdaism）的規儀——這種生活方式是根據瑣羅亞斯德（Zoroaster）的教導，這位誕生於西元前 628 年的波斯先知認為，宇宙是善（aša，真理）惡（druj，謊言）之間的永恆對抗。生命的目標就是要用良好的思想、語文和符合戒律的行為來支持善。拜火教徒必須剃髮，穿教袍，齋戒沐浴，吃素，遵守各式各樣嚴格規範。獨善其身之外，也不能贊同那些不這麼做的人。

起初，葛羅培還挺讚揚這種新規範有益健康，但愛爾瑪覺得很恐怖。她的膽囊很敏感，不敢嘗試「悶死在大蒜裡的生玉米糊」，害怕膽病發作。「大老遠就知道包浩斯信徒來了，因為大蒜的味道」[140]，除了被這點嚇得退避三舍外，她第一次來威瑪時就察覺到，伊登本人正承受膽病之苦。

愛爾瑪覺得，伊登已經失去他的敏銳感受——他畢竟是因為她的關係才來到這裡。他現任妻子是他已故前妻的妹妹，「完全沒有人性，竟然模仿那段時間在包浩斯大為風靡的黑人雕像，把自己打扮成那樣子」[141]。不過葛羅培和愛爾瑪不同，他把個人感受擺到一邊，盡其所能調解伊登支持者和反對者之間的衝突。

儘管如此，內戰氣圍還是在學校逐漸蔓延。葛羅培本人也飽受攻擊，雖然包浩斯高喊以建築作為藝術終極形式的口號，卻沒有半堂建築課。教師群中唯一的建築師就是葛羅培本人，但是行政事務、募款事宜還有他個人的工作讓他分身乏術，無暇教書。

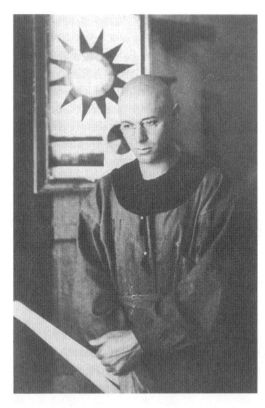

伊登，1921。
伊登的獨特服
裝和拜火教戒
規，讓他與葛
羅培和克利兩
人截然有別。

　　此外，蓄著濃密落腮鬍、衣著永遠無懈可擊的葛羅培，還得花費
大把時間在路上奔波，四處演講，為學校辯解捍衛，他的出差行程讓
他無法正常開班授課。葛羅培的建築事務所依然營運，客戶主要仍在
柏林。在幾位新生學徒的協助下，他於 1920 年至 1921 年為柏林史特
格利茲（Berlin-Steglitz）的木材商人阿道夫 · 桑默菲爾德（Adolf Som-
merfeld）設計了一棟住宅。出人意外的是，這棟房子很像鄉村宅邸，
立面用舊軍艦的木材，內部採用船隻的柚木鑲板。包浩斯人為它製作
了窗戶、照明設備和家具，希望藉此將他們的作品推展到威瑪以外的
地方。這棟位於柏林最棒住宅區的房子，是該校傳播福音的一大步。

包浩斯時代的葛羅培不再是容易受傷的青少年，也不是輕浮張狂的年
輕男子，面對問題兵來將擋水來土掩，不退縮不屈撓；在私人生活
上，他變得不具敵意，坦率直言。1921 年春天，他寫信給俐俐：「我

希望能感受到我一年前對妳的激情，我也正在為此努力；人無法逼迫自己燃起火焰，但我知道它可能再次猛竄。」[142] 那時，他已經見過漢斯・希德布蘭特，兩個男人相處得很好。俐俐在包浩斯之友圈（Circle of Friends of Bauhaus）日漸活躍；這段炙熱愛戀如今已發展成專業關係。身為校長，葛羅培逐漸把其他問題都劃歸到第二順位。

葛羅培需要以希德布蘭特夫婦為中心的盟友網，因為他和伊登的歧見越來越深。1921 年搬到威瑪的迪歐・凡・杜斯伯格（Theo van Doesburg），讓情況變得更加棘手。杜斯伯格是充滿創新精神的荷蘭藝術家，自創出一套豐富新穎的抽象畫形式，並與皮特・蒙德里安（Piet Mondrian）等人共同創立「風格派」（De Stijl）運動。葛羅培喜歡杜斯伯格和他的作品，曾邀他到家裡作客，但沒有打算聘請他任教。有些學生為了和這位風格派大師學習退出包浩斯，讓他隱隱感覺到有另一股反對勢力正在成形。

葛羅培給人的信任感，對很多人而言是不可或缺的。同一年，他的繼女古姬離開她新婚不久的丈夫。她沒回到反覆無常的母親身邊，而是逃向繼父懷抱，自從他進入她的生命以來，她一直很崇拜他。對古姬而言，葛羅培是一位給予希望之人，威瑪則成了她的避難所，以後這裡也將收容其他許多年輕人。

就在同一時間，另一位該世紀最偉大的畫家也抵達葛羅培打造的這座脆弱天堂。將抽象藝術帶到新顛峰的俄羅斯人瓦西利・康丁斯基，回到德國後一直無所適從——大戰期間他在莫斯科流亡了很長一段時間。康丁斯基和克利一直保持密切聯繫，兩人是老朋友。1921 年初，葛羅培著手安排這位抽象藝術先驅和他年輕的新妻子前來威瑪。

1922 年 2 月，葛羅培寫了一份八頁文件，指出伊登所信奉的為藝術而藝術的想法有哪些問題。葛羅培指責伊登的做法，因為他因襲了老派的手工傳統，並在包浩斯工作坊裡生產只此一件的作品。這和他與工業合作的目標背道而馳。「如果包浩斯與外在世界的作品和工作方式失去接觸，就會淪為奇人怪士的避難所。包浩斯的責任是要教育人**們在他們生活的世界中**了解世界的本質……將個人的創作活動與更廣

大世界的實務工作融為一體！」葛羅培直言不諱，毫不留情。他說上一代的建築及「藝術與工藝」全是「謊言」，全是「假裝和掙扎著要『創造純藝術』的副產品」[143]。他認為這些建築和繪畫令人作嘔，因為其中缺乏真誠。

這篇宣言的大多數讀者都知道，其中的爭議不止如此。葛羅培和伊登的個人形象也呼應了他們的信仰。葛羅培的軍人體格、完美打扮和絕佳服裝，完全符合高雅人士標準。伊登刻意表現成波希米亞人，用他的古怪外貌宣告藝術家不同於常人，並以驚嚇布爾喬亞為樂。

幾乎每個包浩斯人都無法躲避這個問題，而且這個問題不只籠罩在包浩斯存在期間，甚至延續到它結束之後。與主流大眾該保持何種關係，自我個體和社會大眾之間的界線，以及藝術究竟是該有意識地表現個人還是該帶有普世意含（這些選項未必衝突），這些是每個人都必須處理的。面對葛羅培和伊登這兩個極端，大多數的教師和學員顯然都得表態認同其中一位。

不論葛羅培有沒有體悟到，但是在這危急慘烈的時刻，他最忠實的盟友之一是他的前妻。愛爾瑪依然和她在威瑪結識的一些人保持聯絡。她利用偶爾陪穆姬（Mutzi）——小瑪儂的小名——回威瑪時維繫這些關係，雖然她和葛羅培分開了，但她依然擔起幕後操盤的主要角色。7月3日，她寫信給費寧格夫婦。這封信不符合當時正式的書信規格。當時，即便是非常親近的熟朋友，還是會用「先生」（Herr）和「夫人」（Frau）稱呼，但愛爾瑪卻是用「我親愛的友人」。她用紫色墨水龍飛鳳舞，大寫字母高兩公分，內文字母也有一公分多。加底線部分是強調語氣，她強烈建議費寧格夫婦：

> 我一直沒收到你們的任何訊息，沒有隻字片語，甚至不知道你們是否收到我的道別信。但這些都不重要。重要的是，讓我知道你們這個夏天打算做什麼？會留在威瑪嗎？我必須知道！！！知道你們會在威瑪，會在包浩斯支持葛羅培，將讓我感到莫大安慰。<u>你們不能離開他，絕對不能！</u>請堅守立場。可以去度個長

假，但請繼續支持你們協助創立的這個理想。如果你們哪天想來看我，我會非常高興！！！謹獻上千萬祝福，你們的朋友愛爾瑪 · 瑪莉。[144]

愛爾瑪的熱情和她的交際能力發揮了很大的影響力。她知道，在這個其他人視葛羅培為危險激進分子的時刻，葛羅培有多需要她。1922 年秋天，卡爾 · 史雷梅爾（Carl Schlemmer）——奧斯卡的兄弟和壁畫工作坊的老師——率先對葛羅培發動謠言戰。俐俐已經警告葛羅培，卡爾準備攻擊他，但是奧斯卡實際揭發他兄弟有多令人痛惡。奧斯卡告訴葛羅培，卡爾已經收集了關於校長的各種八卦，打算大肆傳播。拜葛羅培的風流韻事之賜，這類八卦素材不虞匱乏。

卡爾發現，攻訐私德無法扳倒葛羅培，於是他寫了一本小冊，把包浩斯抹黑為「社會主義大教堂」。卡爾知道，如果讓威瑪政府的右派官員讀到這本小冊，肯定會毀了這所學校，至少以目前看到的版本是如此。他故意在葛羅培離城度假時印行。葛羅培回來後，設法在最後關頭及時扣住這份攻擊刊物，沒讓它流入市面。不過卡爾必須離開包浩斯，甚至深受葛羅培和其他人喜愛的奧斯卡，也因為他是叛徒的兄弟而可能保不住飯碗。俐俐慫恿葛羅培聘請畫家威利 · 包梅斯特（Willi Baumeister）接替奧斯卡，葛羅培斷然拒絕。他說相較之下，包梅斯特只是個二流藝術家。

無怪乎 9 月初，人還在波羅的海度假的費寧格會感到絕望，他寫信給妻子：「老實告訴我，包浩斯究竟有多少人真正知道他們想要什麼，又有多少人真正優秀到可以**靠他們自己的力量**埋頭做出一件像樣的東西？」[145]

這段期間愛爾瑪回威瑪的次數變頻繁，1922 年 12 月回來那次，她被滿城的海報嚇到，上面呼籲「德國的男男女女」團結起來對抗「危險分子」和「文化布爾什維克」（cultural Bolsheviks），他們正在摧毀威瑪的學院。愛爾瑪深知這些指控有多反諷，因為康丁斯基「才剛逃離真正的布爾什維克」，而「康丁斯基夫人更是一看到紅旗就會昏倒」[146]。學校氣氛越來越危險。

1923 年，伊登辭職。這是葛羅培的一大勝利，可以好好鬆一口氣。在那之前，他已結識藝術家拉斯洛・莫侯利納吉（László Moholy-Nagy），葛羅培聘請他取代對手留下的教缺。同一年，約瑟夫・亞伯斯這位來自西發利亞（Westphalia）、沒啥名氣的藝術教師和版畫家，成為包浩斯的第一位畢業生。他晉身「年輕師傅」（young master）行列，跟著莫侯利納吉和葛奧爾格・穆且（Georg Muche）開始教授「預備課程」。葛羅培的勢力日漸鞏固。

在這段學校內部變革期，通常簡稱州議會（Landtag）的圖林根立法局（Thuringian Legislative Assembly）要求葛羅培籌辦一次全面性展覽，向外界證明包浩斯創立四年來有哪些實際成果。葛羅培反對，表示他需要更多時間來驗證他的實驗是否成功，但州議會沒讓他有選擇餘地。

既然非辦不可，葛羅培決定全力一搏。他寫信給負責審理前美術學院改制事宜的有關當局，提議讓他把該校門廳改造成展覽入口。葛羅培計畫在這個寬大開敞的空間中，裝置一個旋轉色輪和稜鏡來展現色彩的混合和折射。奧斯卡・史雷梅爾負責改造老式的照明設計，他打算用鏡面、霧面、乳光和乳白等各色玻璃，製作球體和立方體造形的燈罩，在裡面裝上彩色燈泡。葛羅培把這些激進變革想像成一種外交手腕，可「藉由共同的興趣，跨越學院和包浩斯之間的歧見」，同時「證明葛羅培結合藝術和科學的理念」[147]。

葛羅培為了籌措展覽經費展開巡迴演講。1923 年 5 月 28 日，也就是他四十歲生日後的第十天，他抵達漢諾威，宣講他的標準主題：「藝術、科技和經濟的一體性」，演講時，他的目光落在最前排的兩位姊妹身上。其中一位的長相，酷似影星葛麗泰・嘉寶（Greta Garbo）年輕時的模樣。她有嘉寶的纖薄嘴唇、挺直鼻梁、明亮大眼、無瑕肌膚，以及銳利的凝視。葛羅培驚為天人；他感覺整場演講都是為她一人而說，尤其是打從他開口那一刻，她就興味盎然地直盯著他，彷彿

他吐出的每一個字都正在改變她的人生。

　　葛羅培有個姪兒住在漢諾威，他打聽到那對姊妹姓法蘭克（Frank），一個叫伊兒賽（Ilse），一個叫希兒塔（Hertha）。但葛羅培不知道讓他神魂顛倒到忘了在演講後安排會面的女孩，究竟是哪一個；他一直不停想像，如果當時有安排，他們會如何度過那個夜晚。解決之道是，寫信給兩姊妹。他在信中表示，希望一週後他從科隆返回漢諾威時，大家能見個面。

　　兩姊妹同意赴約，葛羅培也因此得知是伊兒賽擄獲了他的目光。二十六歲的她，是三姊妹中的大姊，雙親已去世多年。她在一家前衛派書店工作，和一個男人同居，這兩項選擇都透露出她的激進獨立和強烈意志。她的愛人是她表哥赫曼（Hermann），她計畫夏天與他步入禮堂。

　　照例，凡是其他人認為無法克服的障礙，在葛羅培看來就只是一項挑戰而已。6月，伊兒賽‧法蘭克已臣服於他的魅力之下。她在信中表示，她知道他正為包浩斯展覽忙到不可開交，但她還是無法克制自己，一心只想飛到他居住的地方陪伴他，她想讓他知道，下個禮拜結束前，書店有四天休假。他回電報給她，要她把這四天全留給他，和他在威瑪共度。

四天才剛過，伊兒賽和葛羅培就開始安排下次會面。他們甚至還說到結婚。但伊兒賽既沒告訴赫曼她有了另一個愛人，也沒取消婚禮。距離在她姨媽慕尼黑家中精心籌畫的婚禮，只剩下幾天而已。

　　葛羅培在信中寫道：「我不是可以等待的男人！我的人生一路猛衝，凡是無法跟上我腳步的人，就會被留在路邊。我想用我的精神和我的身體盡情創造；是的——也用我的身體；人生苦短，要及時掌握。」他向伊兒賽解釋，自從他們共度過那幾個「幸福的夜晚」，兩人就有了「神聖的連結」。她只需知道，他有多「堅定和不退縮」。他的最後懇求，就和他給考慮要不要加入包浩斯的學生的忠告如出一轍：「做個了斷，放自己自由……我相信妳可以做到！」[148]

　　伊兒賽遵命照做。她通知赫曼，並對箭在弦上的婚禮喊停。她同

時縮短了自己的名字。她把「兒」字去掉,改稱「伊賽」(Ise),聽起來比較現代也比較流線,這位未來的葛羅培夫人,有了嶄新的形象。

葛羅培再次振起。他寫信給伊賽:「妳拯救了我的偉大工作;妳為我的雙腳添上羽翼。」[149] 他將憑靠這股力量,把包浩斯展覽打造成 1920 年代最出色的文化盛事。

葛羅培為包浩斯展覽制定的核心主題是:「藝術和科技,邁向新統一」(Art and Technics, a New Unity)。

年輕的賀伯特 · 拜爾(Herbert Bayer)設計了大膽抽象的邀請卡。他將文字減到最少,並採用簡潔直白的無襯線字體。除了文字之外,他用三個縱向長方形和一根小橫線,以比例完美的階梯狀安排,做出完整的人物側影,包括下顎、嘴巴、鼻子和前額。另用一個正方形表示眼睛。這是第一次有人用這種十足工程味的速記方式描繪人臉。這張邀請卡肯定會讓人充滿期待,希望在展覽會上看到史無前例的東西。這張邀請卡就像拜爾用基本資料和日期組成的明信片一樣,展現了創新設計的樂趣──克利、康丁斯基、費寧格和其他藝術家,也以各自的鮮活風格設計了不同明信片(參見彩圖 3 和 13)。他們激起的興奮之情可沒令人失望。8 月 15 日展覽開幕時,這所前威瑪美術學院已經被徹底改造過。

葛羅培在幾乎不可能的情況下,設法籌措到足夠經費。除了巡迴德國各地的演講費用,他還得到家族、朋友、客戶和手頭有些閒錢的生意人資助。包浩斯因為財政拮据,不得不遣散工友,但師傅們的妻子接下工作,將地板和每樣東西都擦到光可鑑人。

入口處以強有力的平面設計迎接參觀者。「展覽」(Ausstellung)一詞以粗黑方正的白色字體寫在純黑的長方形色塊上,並用明亮的白框鑲邊。這些也都是出自拜爾之手。這次展覽讓這位 20 世紀最具影響力的平面設計師開始嶄露頭角。二次大戰結束後,拜爾在美國加入華特 · 佩普克(Walter Paepcke)旗下,他是亞斯本滑雪公司(Aspen Skiing Company)和科羅拉多亞斯本學院(Aspen Institute)的創立者。這位包浩斯訓練出來的藝術家,未來將以推銷冬季運動產品的海報揚

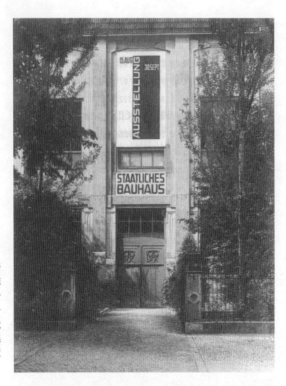

1923年包浩斯大展入口。拜爾的平面設計為這場展覽令人吃驚的現代主義設定基調,迎接觀眾進入。

名全世界。他也設計過許多廣為人知的平面產品和商標。

不過,對於他曾為納粹工作這件事,他始終保持沉默。1936年,拜爾設計了一本宣傳小冊,頌揚第三帝國和希特勒統治下的光輝生活,發放給參觀柏林奧運某項展覽的訪客。小冊的目的是為希特勒的成就打廣告,以便消除德國入侵萊茵蘭(Rhineland)非軍事區後所引發的疑慮。小冊裡包括由葛羅培前合夥人賀伯特‧凌普(Herbert Rimpl)設計的亨克爾飛機工廠(Heinkel airplane factory),該棟建築結合了包浩斯現代主義並參考傳統的工人小屋。拜爾在整本小冊中努力串聯新舊,積極推銷德國是理想的度假勝地。在他晚年有人問起這本小冊時,他只肯討論他使用的雙色調技法及其他形式元素。不過無論如何,他和納粹宣傳有關一事,將影響許多人對包浩斯的看法。

穿過大受歡迎的拜爾招牌,接著進入充滿七彩燈光的門廳,看到包浩斯成立四年來的非凡成果。新藝術在每塊牆面、每處空間大唱凱旋之

歌。所有的凹室、樓梯間和教室全都用來展示壁畫、浮雕和設計作品。每間工作坊都拿出各自產品，理論研究和預備課程的材料也陳列在教室中。

附近的威瑪州立博物館（State Museum of Weimar）變成包浩斯繪畫和雕刻的展場，其中包括許多將來會成為現代主義巨作的作品，但當時仍只是「教職員作品」。他們還在教職員居住的社區附近，蓋了一棟模型屋「霍恩街之家」（Haus am Horn）。這棟建築是包浩斯風格的樣品屋，所有設備用品全是學校工作坊的產物。

陳列在主建築和博物館的所有作品，都在歌頌直線、直角、正圓、乾淨、純粹，豐富程度前所未有。幾何形狀閃耀在燈具、濾茶器和餐盤的鍍鉻表面，跳動在鮮黃、鮮紅和鮮藍色的繪畫中，彷彿可以聽到它們舞動的節奏。克利的油畫和水彩呈現他獨樹一格的小鳥、星星及豐富的自然造形。康丁斯基的作品融合了知性的精準與心靈的神祕。儘管風格技法差異甚大，但都具有同樣的強烈活力和真誠面貌，並以開創性的手法運用抽象形式。

紡織工作坊的展覽包括一些相當於油畫的牆掛。這些垂掛在牆上的卓越物件沒有任何實用目的，純粹以其大剌剌的簡潔顛覆傳統。此外，也有一些布料樣本是以工業方式製造，做成窗簾、襯墊和地毯。這些新織品最特別的是，沒有花卉或植物圖案，而是彰顯原始的素材之美。棉線、絲、大麻纖維，甚至連金屬線也以引人入勝的方式交織進去，除了發揮實用功效，也賞心悅目。

牆上陳列的所有牆掛中，最突出的是一件毫無裝飾的極簡構圖，它的作者正是我所認識的安妮 · 亞伯斯。當時，她的名字是安妮莉瑟 · 佛萊希曼（Annelise Fleischmann），一個有錢的年輕女孩，母親出身烏爾施泰因（Ullstein）家族，是歐洲最顯赫的出版世家，安妮在前一年由柏林來到包浩斯。這位二十三歲的安靜女孩並不出名，她在社交方面非常害羞，一如她在藝術方面非常大膽。她甚至不想加入紡織工作坊，原本希望學習木工或壁畫，因為她覺得紡織「太過女性」，跟十字繡沒啥差別。但因為那裡的女生幾乎都加入紡織工作坊，加上佛萊希曼有某種身體上的殘缺，雖然她從不承認也不討論這點，

某些包浩斯工作坊她的確無法負荷。儘管針線活不是她的第一志願，她還是創作出史無前例的傑作。她用灰、黑、白的方形色塊和條帶，組合出大膽搶眼的視覺新藝術。佛萊希曼的作品會讓人陷入沉思；她的灰色帶有一種明亮的輕盈觸感，更像是沉醉在音樂而非視覺藝術中。紡織工作坊的大多數產品都很適合商業生產，符合葛羅培推動的為工業設計的目標，不過這件單件品卻讓我們看到，工藝和藝術可以是同一件事（參見彩圖 24）。

在玻璃工作坊區，約瑟夫・亞伯斯也展現了直角和實心色塊的新可能性——佛萊希曼後來會嫁給他。不過這位年輕人的出身背景和她有天壤之別：她是猶太教徒，他則是天主教徒，父親是黑煙瀰漫的魯爾谷地（Ruhr Valley）裡的一名木匠／電工／鉛管工／雜役。亞伯斯在 1920 年來到包浩斯，當時三十二歲，是家鄉的小學老師，一貧如洗，為了籌錢來唸包浩斯，他向區教育局保證，學成之後會返回西發利亞，將所學直接回饋給鄉親，以感謝他們的贊助。起初，因為亞伯斯沒錢買藝術材料，只好花很多時間在威瑪街上撿拾破瓶子，並用鶴嘴鋤挖一些碎岩，作為玻璃拼貼之用。在 1923 年的展覽上，可以看到這些為垃圾注入靈魂的有趣作品；還有一件經過仔細構思的鉛條彩繪玻璃窗（參見彩圖 21），亞伯斯用許多大正方形色塊中和掉棋盤式的底紋，讓粉紅色長方形與內部的白色小正方形相互輝映，並以會讓人聯想到開口的格柵條紋與灰、紫、深紅的廣大區域彼此對抗。亞伯斯的作品符合包浩斯信條，可以應用在實際建築上——他已經為葛羅培的桑默菲爾德住宅製作過好幾扇大窗；但是它也和佛萊希曼的織品一樣，是純藝術的勝利，可以和文藝復興時期的聖母一樣，獨立於任何實用目的之上。

這次還有一個展覽是以最近幾年世界各地的建築新作為主題。包括瑞士建築師柯比意的七張插圖，展出他為三百萬居民所做的都市規畫。這項創新到令人驚嚇的計畫，是以巴黎為藍圖，代表一種新形態的都市主義，主張把所有街區夷為平地，在上面興建摩天大樓，大樓和大樓之間要保留遼闊的公共空間，讓居民可以接觸到天空，並以便捷的運輸系統彼此聯繫。

和美術學院裡的展覽一樣，威瑪博物館裡展出的畫作顯然也是一場革命。這些作品大肆歌頌先前不為人知的美。費寧格的城市風景充滿冰冷的都會形式：鐵路高架橋、窄街，以及毫無特色的庫房建築之間的空地，並以魔法般的光線折射出它們的造形，彷彿是透過稜鏡看到的景象。康丁斯基的抽象畫宛如繞著彼此軌道運行的圓形交響樂，直線飛速散開，波浪鋸齒來來回回，並刻意採用不和諧色彩；這些獨特非凡的畫作迸發出強大能量：它們的威力宛如原子彈，卻又如此纖細優雅。克利的歌劇女伶、海底花園，以及純意象的建築拼貼，全都介於已知世界與奇幻夢境之間的某個地帶，技巧專業熟練，精神卻宛如孩童。莫侯利納吉精準的幾何造形堆疊圖及閃亮的鎳、鋼、鉻、銅雕刻，看起來好像都飛速驚險地移動著。史雷梅爾的精練人體造形，包括繪畫和雕刻，將身體簡化成抽象形狀的組合，看似充滿強烈未來感的同時，又散發著遠古武士的高貴和威風。

　　然而，並不是每件作品都水平一致。雖然伊登已經離開包浩斯，他的作品依然是這次展覽的主角之一；他畫裡那些形體怪異、宛如機器人般、趾高氣揚的小孩，加上用大寫字母寫在渦卷形彩帶額框上的藝術家大名（違背包浩斯所主張的匿名理念），給人一種笨拙而繁膩的感覺。馬可斯的母與子雕刻雖然甜美，但缺乏感動人心的藝術特質。穆且的室內圖是晚期立體派風格的熟練習作，但也僅止於此；施賴爾的人物也有同樣的問題，比較像是追隨者的藝術，沒有展現真正的原創才華。包浩斯想要把自己打造成一個共同體，但還沒找到方法克服光芒不一的事實。

最奇特的作品是「預備課程」的研究成果，這些內容在七十年後的兒童才藝班裡隨處可見，但是在 1920 年代初，人們還無法領會它們的革命性意含，只覺得簡直是無法無天。有用錫罐層層遞減堆成的高塔，塔上纏繞著金屬條帶和絲線，以及麥稈、木屑和刷毛的混合物。也有織品拼貼，在壁紙樣本上黏貼鈕子，以及顯示木頭結構或展現顏色組合的圖畫。這些五花八門的作品，全都表現出他們想要觀看事物本質，想要了解材料和光學，以及想要探索結構特性的欲望。

木工工作坊把重點擺在幾何狀的兒童玩具，用木頭切割並塗上鮮豔色彩。還有一個嬰兒搖籃，激起某些威瑪善心人士指控包浩斯鼓勵虐待嬰兒。那個搖籃車用鋼管做出兩個大圓輪的形狀，兩個輪子的底部用同樣材質的桿棒連接起來，作為底座，在桿棒上用兩片木板鉸接成倒三角形的兩邊，上方開口，做成嬰兒的床舖。這個搖籃比其他任何作品更能激起包浩斯反對者的怒氣，他們決不會開這種殘酷的玩笑。不過其他大多數家具，無論多不常見，都沒引發太多爭議。馬塞·布羅伊爾（Marcel Breuer）和艾瑞克·迪克曼（Eric Dieckmann）將床舖桌椅的結構精簡到最單純、最樸素的程度，不帶一絲裝飾。亞伯斯也以同樣的理念做了一張會議桌和擱物架，用色調對比的平滑木材，透過合乎韻律的安排，為實用功效注入前所未見的爵士動感。

陶藝工作坊展出專為量產設計的可可壺、茶罐和咖啡組。這些器皿以超越時間的簡潔風格，證明包浩斯現代主義無論表現手法有多創新，都和人類的普世需求直接相關，而且可回歸到文明誕生之初。

金工工作坊那些光芒閃耀、出奇簡約的作品，尤其搶眼。生氣勃勃的燈具、菸灰缸和茶壺出自瑪莉安娜·布蘭特的巧手，她是少數幾位在紡織之外找到一片天地的女性。卡爾·容克（Karl J. Jucker）和威廉·瓦根費德（Wilhelm Wagenfeld）設計的桌燈，由圓形玻璃燈座、管狀玻璃燈身、乳白色的半球狀玻璃燈罩，加上收納在銀管中嵌入玻璃燈身裡的電線共同組成。這只桌燈代表了大膽新穎的設計走向，儘管事先沒人能夠預料，但它將成為現代主義的設計經典。多才多藝的亞伯斯也貢獻了一只水果缽，他用三顆木球做成缽足，一塊圓形玻璃板做成缽底，加上一圈金屬缽緣讓水果不會亂跑。這種利用直白的工業造形來設計家用器皿的做法，在當時十分罕見。

壁畫是包浩斯1923年展覽中的另一個焦點。從地板到天花板布滿球形和水波紋，還有一連串宛如煙囪的大膽圓柱。這些裝飾和實用的暖氣管線結合在一起，好像後者正是設計元素的一部分，而不是應該避開的東西。承認這些東西的存在，不像上一代習慣把它們隱藏起來，這正是包浩斯的精神：坦率接受生活中所需的一切，強調任何東西都可成為整體視覺和諧的一部分。數百年來，將現實功能隱藏起

來，始終是替中產和上層階級做設計的通用慣例。這種必須參考自然的無謂裝飾，與純抽象的豐富可能性毫無關聯。

霍恩街之家是在正方形裡又擺了一個正方形。中央的大正方形是起居間；挑高幾乎是其他部分的一倍半，可以讓光線透過高窗灑射進來。把起居間圈圍起來的低層結構，包括一間設備俱全的廚房，一間餐室，兩間主臥房供丈夫和妻子分別使用，一間小孩房，外加浴室和儲藏室。每個細節都是考驗，必須將在包浩斯展覽中看到的各種突破性概念，融入日常生活當中。櫥櫃、床舖、桌椅統統沒有裝飾。窗戶不做鑲邊，暖氣管和排水管全部外露。誠實坦率是它想傳達的訊息，不過對許多參觀者而言，它也傳遞了冰冷無情的感覺。

霍恩街之家是由穆且操刀設計，但因為穆且是畫家而非建築師，葛羅培和梅爾分攤了許多技術細節工作。負責向大眾說明這項計畫宗旨的人，照例也是葛羅培。他斷言，霍恩街之家將「以最經濟的價格提供最舒適的享受，因為它採用最好的工藝，並在形式、大小和連接上做了最適當的空間分配」[150]。

葛羅培也從柏林木材商人桑默菲爾德那裡募得資金，幾年前葛羅

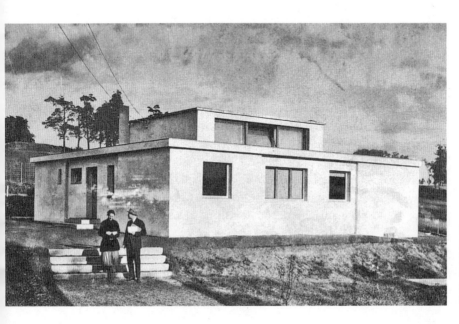

霍恩街之家，威瑪，1923。這棟獨特住宅的內部和外部全都體現了一種嶄新美學。

培曾為他興建了一棟與眾不同的住宅。桑默菲爾德自己的住宅是用原木包覆。儘管它在某些方面帶有現代主義的印記，但它的鄉村大宅風格也很符合一般人對富豪私邸的期望。這名有錢商人絕對不會住在類似霍恩街之家這種用鋼筋混凝土蓋的房子。不過這位金主倒是很願意支持和他個人品味無關的作品。

實用性是霍恩街之家的最大優勢。葛羅培宣稱：「在每個房間裡，功能都很重要……每個房間都有適合其目的的明確特色。」[151] 家具和細木工大多出自布羅伊爾之手，他還是個學生，選用未經加工的檸檬木和胡桃木條板及片板，每個部分都以最極簡的方式設計，甚至連開闔用的鈕把也是完全樸素的圓形。透過有節奏的形式組合，並用戲謔的手法混用深淺兩色的木頭，讓原本可能流於僵硬呆板的作品整個活潑起來。照明設備由莫侯利納吉設計，金工工作坊製作，進一步為房間賦予活力。雖然這棟房子外表看起來很像工人住宅，內部卻有一種蓬勃歡樂的氣氛，可見包浩斯的設計可以提高日常生活的歡愉。

葛羅培努力想贏得大眾認同的苦戰終於出現成效；當初州議會堅持包浩斯舉辦展覽是對的。德國國家文藝局局長愛德溫‧雷史洛伯（Dr. Edwin Redslob）公開表示，霍恩街之家將「在文化和經濟上造成深遠影響」。雷史洛伯是少數幾位有遠見的政府官員，能在其他同僚把包浩斯視為洪水猛獸之際，看出它的價值。他的背書宛如一條救命繩索，有助於該校繼續得到政府資助，保持某種財政穩定。尤其重要的是，這位全國性人物大力推薦這種新的室內設計，「將好幾個小房間安排在中央大房間四周」，「為建築形式和生活方式都帶來全盤改變……當前的苦難讓我們意識到，我們必須作為率先解決建築新問題的國家。這些計畫顯然開闢了一條新的道路」[152]。

為了提高包浩斯的全國知名度，甚至是國際名聲，葛羅培當初希望這項展覽能延後，哪怕只能延後一下都好。理由之一是，包浩斯週（Bauhaus Week）也將在 8 月 15 日登場。那是葛羅培籌畫的一連串活動，包括演講：葛羅培談藝術和工業的統一，康丁斯基談綜合藝術，荷蘭建築師歐德（J. J. P. Oud）談荷蘭建築設計的最新進展。亨德密特（P.

Hindemith）＊和史特拉汶斯基（I. F. Stravinsky）也將親臨威瑪演出他們的作品。這是充滿活力的夏日一週，從頭到尾都很開心。街上掛滿千奇百怪、魔幻造形的紙燈籠，還有煙火表演展現另一種形式的抽象絕技，燈光秀則以無形方式將藝術精髓照耀出來。包浩斯爵士樂團奏出熱情歡快的音樂舞蹈，史雷梅爾十多年前編寫完成的《三人芭蕾》，也是慶典上的主角。凡是在包浩斯看過這齣表演的人，都不會忘記結合嬉笑深奧或將五感活動融於一爐的經驗。

＊亨德密特（1895-1963）：德國新古典主義作曲家、小提琴家、指揮家和音樂理論家。

　　這齣芭蕾一開場，便以造形奇特的角色和輝煌燦爛的抽象背景將氣氛帶到最高潮。沉默的肢體動作，音樂的編排鋪陳，以及布幕的轉換變化，在在勾引出觀眾的期待情緒。二男一女的舞者在十二款布景中換了十八套服裝，全是用色彩鮮豔的硬紙板糊成的，有些表面還包了金屬，感覺身體完全是由幾何形狀構成。男角的服裝包括一套狀似淚珠的尖卵形，外加另一套宛如米奇林輪胎人的填充橫條褲。女角的服裝則從一件狀似飽滿足球的裙子，換成另一件宛如撐開的中國紙傘的裙子，再換成很像把碟狀香檳杯顛倒放的短裙。第一幕，這些造形奇特的人物在檸檬黃的背景中，用滑稽喜劇的方式興高采烈地團團轉。第二幕稍有編排，在一派粉紅色的場景中表演節慶儀式。最後的第三幕則是在全黑的舞台上演出，變成深夜裡的夢中角色。這齣奇幻三幕劇讓狂喜的觀眾從一開始的輕鬆愉快，突然陷入濃烈的曖昧和神祕。

葛羅培這四年究竟在威瑪做出哪些成就，我們可以從史特拉汶斯基1936 年的自傳中看到清楚的答案。這位時年四十三歲的作曲家並未採用流水帳的編年寫法，而是仔細回憶了幾件他認為最重要的經歷。史特拉汶斯基寫道，1923 年 8 月，他受邀到威瑪演出，當地同時有一場「非常棒的展覽」[153]。他的作品《大兵的故事》（*Histoire du Soldat*）在包浩斯週上演，這齣音樂劇先前只演出過一次，是幾個月前在法蘭克福一場現代音樂會上由亨德密特指揮。

　　史特拉汶斯基是和他日後的妻子薇拉（Vera）一同前往威瑪，那是一趟飽受折磨的旅程——那些年在德國旅行的人大概都有同樣經歷。當時史特拉汶斯基已經娶了青梅竹馬的表妹卡特琳娜・諾森科

（Katerina Nossenko），不久前他遇到薇拉・德波塞（Vera de Bosset），她是畫家暨舞台設計師塞吉・蘇代金（Serge Sudeikin）的妻子。雖然史特拉汶斯基在自傳中並未提到薇拉（他和卡特琳娜的婚姻一直維持到她於 1939 年去世為止，隔年他才娶了薇拉），但從薇拉日記中的威瑪之行，我們得知她也在場。這是他們第一次一起旅行，這對不倫戀人 8 月 15 日從巴黎出發，準備參加 8 月 19 日的演出。他的火車票只能買到葛里斯漢（Griesheim），法蘭克福附近的一個小村，位於法軍控制下的萊茵蘭邊界，法軍去年 1 月重新占領了魯爾和萊茵蘭。小村的火車站是由非洲軍人掌管，他們握著刺刀看著史特拉汶斯基，告訴他時間太晚了，他和薇拉到不了法蘭克福，甚至連打個電話也沒辦法，只能在擁擠的候車室過夜。

　　住慣頂級旅館的史特拉汶斯基，急忙想找個至少有床舖的住處，但遭到駐軍阻止，他們警告他別輕舉妄動，免得被當成「遊民」射殺。這位作曲家別無他法，只能和其他人擠坐在同一張長椅上，「數著時間直到天亮」[154]。清晨七點，一個小孩帶著他和薇拉冒雨走到電車站，搭車前往法蘭克福中央車站，再從那裡轉車到威瑪。

　　儘管一路周折，但非常值得。包浩斯成員對《大兵的故事》的欣賞，是他這輩子最開心的事情之一。這部偉大作品的驚人活力和嬉笑精神，那種亦莊亦諧的感覺，完全是包浩斯成員的寫照。除此之外，史特拉汶斯基還遇到心儀已久的費祿奇歐歐・布梭尼（Ferruccio Busoni），儘管有人告訴他，布梭尼「和我的音樂勢不兩立」[155]。史特拉汶斯基認為布梭尼「是個很棒的音樂家」，他和薇拉很高興能和布梭尼夫婦坐在一起，於威瑪國家劇院欣賞《大兵的故事》演出，他注意到布梭尼很喜歡。史特拉汶斯基後來告訴恩斯特・安塞美（Er-nest Ansermet）*，布梭尼夫婦「熱淚盈眶……深受感動」[156]。

　　表演結束後，儘管布梭尼對史特拉汶斯基這派的音樂抱持反對立場，但他評論道：「我們又再次變成小孩。我們忘了音樂和文學，只有感動。有個東西做到這點。但讓我們注意它，不要模仿它！」[157]由於史特拉汶斯基先前不曾遇過布梭尼，以後也沒機會——因為這位義大利作曲家隔年就去世了——所以這次經驗牢牢記在他的腦海，成

*安塞美（1883–1969）：瑞士知名指揮家，以精準表現艱難的現代音樂聞名，指揮過史特拉汶斯基的《大兵的故事》等作品。

為他拜訪威瑪的一大回憶。

　　隔天，史特拉汶斯基和康丁斯基夫婦以及指揮《大兵的故事》的赫爾曼‧謝亨（Hermann Scherchen）共進晚餐。十六年後，謝亨在這場演出中所扮演的角色，將成為納粹迫害他的一大藉口，不過在1923 年時，氣氛還很愉快。

並不是每個人都贊同包浩斯展覽、霍恩街之家或包浩斯週的活動。包浩斯在高層有忠實支持者，尤其是雷史洛伯，但全德各地反對它的力量更強大。這段時間的報紙頭條包括：「腐敗的威瑪藝術」、「國家的垃圾」、「詐騙宣傳」和「威瑪的威脅」。

　　最主要的問題是，無知的媒體和大眾認為，因為葛羅培是在社會主義政權下創立該校──薩克森威瑪大公在政治上傾向左派──包浩斯肯定是激進政治家的溫床。葛羅培知道那些不學無術的觀察家會這樣想，早就明文禁止任何政治活動，不過隨著當地政府越來越右傾，對包浩斯的敵意也跟著逐日上升。

　　情況糟到學校的業務經理在寫給葛羅培的信中總結道：「高層官員的態度惡意、愚鈍、毫無彈性，不時會危害到學校的成長。」他提出警告，最新政府對包浩斯的「公開敵視」，將威脅到學校存亡。即便在心態或許比較開放的藝術圈，也有些知名人士認為包浩斯根本沒理由存在。備受敬重的批評家和藝術家卡列爾‧泰格（Karel Teige），是捷克前衛派的領導人物，在捷克最重要的建築期刊《建築》（*Stavba*）中撰文提問：「既然葛羅培希望他的學校能對抗業餘玩票的藝術……那他為何要把工藝知識視為工業製造不可或缺的條件？」許多具有影響力的反對人士都和泰格抱持同樣看法，認為「工藝和工業根本是兩條不同道路……今日，工藝只是資產階級支持的奢侈品，為了滿足其個人主義和紳士氣派，以及純裝飾的看法。包浩斯和其他藝術學校一樣，無法改善工業生產」。泰格質疑包浩斯教育的每個主要前提：「包浩斯的建築師提議在房間牆上塗繪壁畫構圖，但牆壁不是畫紙，圖像式構圖並非空間問題的解決方案。」[158]

　　而在另一方面，瑞士的傑出建築史家齊格飛‧基提恩（Siegfried

Giedion）則是在 1923 年 9 月，包浩斯展覽仍在進行但包浩斯週已經結束之際，於蘇黎世《工作報》（*Das Werk*）上發表文章：「威瑪的包浩斯……確實值得尊敬……它以罕見的毅力致力追求新原則，倘若要將驅策人類的創造力和工業生產方式結合起來，就一定得找出這些原則不可。」基提恩讓讀者意識到這項高貴目標有多困難：「包浩斯在赤貧的德國以非常有限的支援進行這項追尋，外有反動人士的奚落嘲笑和惡意攻擊，內有團體成員的人際糾葛。」他稱讚葛羅培的這所機構「復興藝術」，推倒「個別藝術之間的藩籬」，承認並強調「所有藝術的共同根基」[159]。對所有目光長遠、心靈開放的人士而言，在威瑪發生的這一切宛如奇蹟。

13

8 月初，也就是準備包浩斯展覽的最後階段，伊賽 · 法蘭克搬到威瑪和葛羅培一起生活。不過，卡爾 · 史雷梅爾的攻擊已造成影響。為避免引發威瑪市民的咒罵，這位包浩斯校長不希望讓人看到他和一名還沒結婚的女子住在一起。其實，單是伊賽為了葛羅培取消和另一名男子的婚禮這件事，就足夠讓人搬弄是非了。因此伊賽搬去和克利夫婦同住，他倆的名聲可避免別人指指點點。

與此同時，俐俐也通知葛羅培她計畫開幕時前來威瑪。葛羅培安排她住在離市中心有段距離的夏日別莊。他倆只在包浩斯週的最後一項活動中公開見過一次，那是 8 月 19 日的大型化妝舞會，除了他倆之外，沒人知道面具下是誰。隔天早上，伊賽和葛羅培便偷偷溜去威羅納（Verona）和威尼斯度假。

1923 年 10 月 16 日，兩人在威瑪公證結婚。由康丁斯基夫婦和克利擔任見證人。婚後不久，他們去了巴黎，這趟蜜月旅行主要是去拜訪柯比意，他認為葛羅培是他少數幾位值得稱讚的同僚之一。這位瑞士建築師在雙叟咖啡（Deux Magots）和他們碰面，那裡離他沒電梯的七樓小公寓不遠，他和摩納哥女友依風 · 加利（Yvonne Gallis）

住在一起。葛羅培夫婦和柯比意一起去參觀他最近為阿馬迪・歐贊方（Amédée Ozenfant）蓋的住宅，格局核心是一間光線充足的寬敞畫室；還有為瑞士銀行家設計的侯許之家（Maison La Roche），主要是用來展示主人收藏的畫作，包括布拉克（G. Braque）、畢卡索（Picasso）、雷捷（F. Léger）、歐贊方和柯比意本人的作品。柯比意這兩棟開創性建築，將最新科技應用到室內家居，對葛羅培造成強烈衝擊。柯比意的視覺韻律感讓他脫穎而出，但他和葛羅培一樣，都想連結藝術和工業，對於視覺經驗的每個層面全都等量齊觀，從菸灰缸到壁櫥內部的規畫到挑選鞋子到建築立面的興建。我們看到摸到的每樣東西，都會影響我們如何感覺及我們是誰。

伊賽和葛羅培住在威瑪的奧古斯塔皇后街（Kaiserin Augustastrasse），奉行放眼所及的每樣物品都是好設計的原則。其中一樣東西不論外型或功能都特別讓人開心，那就是留聲機。他倆是包浩斯第一個擁有留聲機的人。客人們往往聽得陶醉萬分，克利還會拿起短棒指揮起來。有時克利會秀出他的小提琴，站在那台流瀉音樂的機器旁邊演奏。

　　新任葛羅培夫人除了歡迎學校老師，也對包浩斯的年輕人敞開大門。「學生們覺得愛爾瑪很冷淡，但非常喜歡親切的伊賽」──至少葛羅培的傳記作者艾薩克斯是這樣說的，他寫那本書時伊賽還在世。他說，她和丈夫一樣溫暖樂觀，為他的正面能量帶來加乘效果。伊賽很喜歡引用葛羅培的話：「我對失望完全免疫，因為我看到的不是人們此時此刻的處境，而是他們未來的可能性。」[160]

　　當然，我們無法知道任何人的「真面貌」，因為畫像永遠是取決於描繪之人。安妮・亞伯斯是我最主要的一手消息提供者，雖然她是負面記憶專家，但還是相當有見解。她認為伊賽對葛羅培而言像是某種鬆弛劑，和愛爾瑪及他的其他女人比起來，穩定但略嫌乏味。不過伊賽也不是沒有她的火花。艾薩克斯在書中略過了一件事，許多包浩斯史家也沒記載，那就是：葛羅培最後放棄校長一職的主要動機之一，就是要讓他的妻子遠離拜爾，因為她和他有一段情。

　　拜爾大概是包浩斯的頭號花花公子。約瑟夫・亞伯斯拍過一張

他沒穿上衣的照片，果真是個瀟灑猛男，每次安妮回想起他在包浩斯的事，就轉著眼珠子說：「噢，那個帥伯特」（Oh zatt Hehr-bert），她向我保證，他真是魅力無法擋。不過在安妮眼中，伊賽就不是個太可愛的人。二次大戰結束後他們都住在美國，亞伯斯夫婦有一次去麻省林肯市拜訪葛羅培夫婦。他們坐在客廳聊天時，伊賽的珍珠項鍊突然斷了。安妮立刻跪下來撿拾滾落一地的珍珠。伊賽卻繼續聊天，好像沒這回事。最後，安妮從地板上抬頭問她：「妳知不知道鍊子上一共有幾顆珍珠？」伊賽回答她不清楚，因為這些不是她比較好的珍珠。接著她用極其高傲的口氣告訴安妮，真正有價值的珍珠，比方說她今天沒戴出來的那些珍珠項鍊，會在每顆珍珠之間打上很小的結，以免發生這種散落一地的意外。

這起意外或許微不足道，但對安妮而言卻具有重大意義。安妮出身豪門，珠寶多到戴不完，她當然知道什麼是好珍珠，她本人還是織品藝術家，對鍊結的了解絕對超過伊賽。對安妮而言，在包浩斯，你應該要能領略把珠子或寶石串成鍊子這項幾乎和人類一樣古老的習慣，最基本的面向是什麼，並能了解這項做法的真正意義：項鍊是把剛硬和柔軟並置，是不管任何財力的女人都想用某種可讓皮膚閃亮的

葛羅培和伊賽，攝於1923年10月16日婚後不久。經過紛紛擾擾的愛情糾葛，這位包浩斯校長認為自己終於找到安定，雖然只維持了一小段時間。

東西來美化自己的願望。二次大戰期間什麼都沒有，安妮把髮夾、五金行買來的小金屬墊圈和金屬釦眼串成珠寶，也曾親手製作陶珠。當伊賽於 1950 年代嘲笑安妮的幫忙是多此一舉時，這兩個女人已經認識三十年了，當時伊賽表現出來的高傲態度，正是安妮所屬的那個德國階級的陋習，也正是包浩斯致力推翻的。那種缺乏善意、故意讓別人感覺很差的習慣，不管出現在任何人身上都很嚴重，尤其她還是包浩斯校長的妻子。

不過無論如何，伊賽讓葛羅培更加樂觀這點大概是真的。再婚後的葛羅培比以前更快樂也更安定，他依然和俐俐維持友好關係，但不再是愛人。有一小段時間，葛羅培確實讓自己只忠於一個女人。

他的確很需要集中精力。已經開始會合起來對抗包浩斯的各股勢力，在 1923 年法律與秩序聯盟（Ordnungsbund）掌權後變得更加兇猛。這個新政權敵視包浩斯的理念，怨恨那些不守常規之人侵入新共和國的首都。他們迅速削減政府對學校的資助，高階官員發表聲明，說包浩斯內部充斥共產黨員，學生和老師都過著道德淪喪的生活。某些仇敵還指控該校的校規正在摧毀私人企業。

1923 年 11 月 23 日，一名威瑪防衛軍（Reichswehr）士兵闖入葛羅培辦公室。要求葛羅培立刻帶他去他們夫妻位於奧古斯塔皇后街的住家。法院批准了搜索令，但那名士兵並沒有找到他們希望發現的任何線索。葛羅培看著那七名步槍兵在他家裡穿來走去。

隔天，葛羅培寫信給當地的軍事指揮官。「我為我的國家感到羞恥，閣下。」他堅持立刻調查，並說會將這起事件報告國防部長[161]。但他從未收到滿意的回覆，也不知道他們到底在找什麼。

就在包浩斯工作坊日益茁壯，以及克利和康丁斯基這兩位世界最偉大畫家在畫室裡安心創作之際，葛羅培還是得每天作戰。1924 年圖林根議會大選後，他碰上德國人民黨（German Völkische）這個對手，圖林根政府擁有威瑪和包浩斯的管轄權，反對學校的右派人士掌握了議會裡的多數席次[162]。

3 月 24 日，伊賽因為無法診斷的胃疾住進療養院，葛羅培寫信

給她，說耶拿（Jena）和柏林的報紙正在報導這個新政府將不會給他續聘合約。這等於是要開除葛羅培，包浩斯的師傅們正在開會討論如果事情真的發生，他們是否要共進退。不過他們都知道這件事大概還沒決定；謠言滿天亂飛，說有關當局希望把包浩斯整個剷除掉。

葛羅培去見了一位部長級官員，他跟伊賽形容，那個人就像是「早已麻木的宮廷文書……沒有絲毫個人意見的枯槁官僚」[163]，他打探不出任何消息。接著，包括克利和康丁斯基在內的幾名老師，連名寫信給州長，表示他們堅決支持葛羅培，如果校長不是他，他們就會辭職。

這封信暫時發揮了功效，阻止有關當局把葛羅培當成替罪羔羊。不過文化部長還是繼續找學校麻煩。為了保住學校，葛羅培寫了一篇文章刊登在 1924 年 4 月 24 日的威瑪《德意志報》（*Deutschland*）。他特別針對人民黨官員指責政府支持包浩斯和質疑「校長的道德品行」做出回應[164]。葛羅培列舉該校的成就。在包浩斯現有的一百二十九名學生，以及自 1919 年 10 月以來曾經唸過該校的五百二十六位校友中，有不少已成了工業界的實習生。儘管許多學生因為財務問題不得不中途退學，德國工業界還是特別想要雇用他們，因為他們在學校受過扎實訓練。他概略描述了包浩斯在藝術圈和教育界創下的驚人成績。也對有人指出包浩斯某些老師不是德國人這點提出捍衛。葛羅培表示，這種仇外心理非常可恥，該校的外籍老師只會讓德國的文化更為豐富。

至於有關他個人道德的批評，葛羅培表示，這些誹謗攻擊全是些似是而非的指控，是學校前任教職員的挾怨報復。他已經請官方針對這些攻擊展開調查，但教育部官員的結論是，他們「毫無根據」並「無須負責……這些利用公開司法進行羞辱的行動，應該立刻結束」。和前一年的人身攻擊類似，這類指控全都因為查無實據遭到駁回。這位飽受困擾的校長宣稱，這類「最令人不齒的無知和惡意中傷」[165]必須到此為止。

他身邊很少有人察覺到，同一時間，葛羅培也正和愛爾瑪交手。他們協議穆姬一年可以來威瑪兩次，但愛爾瑪並未遵守約定。葛羅培

如果想看女兒，就得去維也納。這有困難，不只是他抽不出那麼多時間從威瑪長途跋涉到維也納，而且伊賽也不肯跟他去。葛羅培的新妻子對那位聲名狼藉的前妻依然心有芥蒂。

葛羅培好不容易得到一場講座邀請，可以支付維也納之旅的費用，也讓此行有合理藉口。他想盡辦法說服伊賽和他同行，但她不為所動，他只好獨自前往。伊賽的百般不願情有可原：可憐的她未來還會一直看到愛爾瑪的魔掌緊掐著前夫的脖子。能和八歲的穆姬碰面讓葛羅培欣喜若狂，但愛爾瑪故意不讓他們太過親近。雖然愛爾瑪的心完全在魏菲爾身上，葛羅培再婚還是讓她心煩意亂。她一直在葛羅培和女兒之間走來走去，讓他感覺這次父女團圓彷彿有惡靈在場。

葛羅培返回威瑪後不久，「黃色小冊」（Yellow Brochure）就出現了。裡面反覆指控包浩斯的政治立場基本上是傾向布爾什維克黨和反對德國。這份文件的撰稿人全是被解職的前包浩斯人，包括卡爾·史雷梅爾。為了回擊反包浩斯言論在威瑪掀起的熱潮，學生在城裡貼滿支持學校的海報，老師們也團結起來對抗「黃色小冊」。葛羅培雖然熬過這次攻擊，但這座一開始提供包浩斯發芽沃土的城市，如今已變成不適合居住的冰涼荒漠，前途黯淡。

14

愛爾瑪百般刁難他和女兒見面；他一手孕育養大的學校瀕臨毀滅邊緣；就算學校逃過一劫，他的敵人也要趁機踢他一腳。儘管所有麻煩紛至沓來，葛羅培還是活力充沛地歡慶他的四十一歲生日。伊賽寫信給婆婆報告這次慶生活動，從 5 月 18 日星期日開始，一連持續八天。他「受到自發盛大的熱情款待」，包浩斯樂團還在好幾個場合快樂演奏[166]。老師們為他的生日製作了一本特刊，學生紛紛獻上禮物。

然而外界的歇斯底里越演越烈。民兵把包浩斯視為罪惡淵藪，希望它關門大吉。謠言甚囂塵上。此時，包浩斯之友圈組織起來伸出援

手。去年的展覽和包浩斯週發揮了影響力。來自外界的支持者包括愛因斯坦（A. Einstein）、史特拉汶斯基、夏卡爾（M. Chagall）、柯克西卡、荀白克（A. Schoenberg）、建築師貝拉格（H. Berlage）、葛羅培的前老闆貝倫斯，甚至他的情敵魏菲爾。

愛爾瑪答應穆姬夏天可以待在包浩斯，但就在啟程前夕，她又反悔了。伊賽對於葛羅培可能得再次去維也納大為光火。葛羅培一方面非常思念女兒，但他又決定好好保護這段新婚姻，兩面為難。葛羅培告訴伊賽，他和愛爾瑪從沒一起生活超過兩個禮拜，他們「從未有過真正的婚姻生活」。他在信中向伊賽保證，「妳是我第一個也是唯一的妻子，我再也不要其他人」[167]。

葛羅培的說服力通常所向皆捷，但這回踢到鐵板。伊賽不准他去。她不像愛爾瑪，她希望葛羅培把所有心力都放在包浩斯上頭，堅持他不能在這個關鍵時刻離開。

雖然人在科隆治療胃病，她還是擔負起為學校遊說的任務。科隆市長康拉德・艾德諾（Konrad Adenauer）就是因為她而改變立場的人物之一。伊賽花了一個半小時和他會談，結束前，艾德諾不只加入包浩斯之友圈，還提議把學校遷到科隆，並讓葛羅培出任市建築師。

當時，似乎還沒到必須遷校的地步，不過葛羅培很高興妻子找到新贊助者，並說服銀行家核准學校的信用額度。她還幫紡織工作坊弄到客戶。葛羅培不只稱讚她是「名副其實的魔術師」和「我的幸運之星」，甚至開始稱呼她「我最親愛的包浩斯夫人」[168]。

接著，1924 年 9 月，圖林根政府決定解除所有包浩斯老師的聘用資格。理由是圖林根州財政局在審查會上裁定，該校的財務不穩。政府要求學校在 1925 年 4 月前關閉。

葛羅培在州議會前辯解。他述說這所學校的苦戰史，指出「包浩斯一切都得……從零開始」。工作坊只能購買數量少到不合成本的材料。由於一開始缺乏資金，他們無法發揮工業優點，因為他們買不起製作過程必備的機器和工具。「大眾基於政治理由、藝術偏見或缺乏了解而反對包浩斯」，這讓學校很難發展出「堅實企業」不可或缺的

紐帶[169]。

他是在對牛彈琴。州議會的新任議長李察・洛伊特霍瑟（Richard Leutheusser）是圖林根地區的人民黨領袖，對包浩斯毫無同情心。9月，葛羅培和其他老師都收到聘任終止的通知。因為沒人支付薪水，學校無法繼續營運。

伊賽拒絕接受包浩斯就要關門大吉。她繼續向新朋友艾德諾遊說。這位未來的世界級領袖，素以「粗魯和不客氣聞名，如果那件事他不感興趣」，不過他對「包浩斯夫人」倒是相當親切[170]。艾德諾把伊賽介紹給杜塞多夫（Düsseldorf）的知名作家和傑出企業人士。這些關係讓她可以糾集有利宣傳，為包浩斯產品找到銷售出口。伊賽聯絡德國內外具有影響力的藝術人士，請他們寫信給州政府支持包浩斯。持同情立場的工業家有些一直是伊賽拉攏的對象，他們建議把包浩斯轉型為生產公司，將理念延續下去。

學生也向政府請願，但不論多努力都不足以推翻右派政府對包浩斯的反對。德國民族主義開始席捲，越來越多人認為包浩斯對外國人和外國潮流太過友善。這不是葛羅培第一次得在長期奮戰之後接受失敗的結果，12月29日，他和其他八位簽署者，包括克利和康丁斯基在內，正式解散「威瑪國立包浩斯學院」。

15

儘管在包浩斯存活這五年裡，發生過這麼多殘酷戰役，但始終有一些人決意讓學校維繫下去。這種為了相同目標結合起來的共同體，能發揮非常大的成效。

德紹藝廊（Gemäldegalerie）館長路德維希・葛羅特（Ludwig Grote）是一位眼光遠大之士，他告訴德紹市長佛利茲・黑澤（Fritz Hesse），包浩斯的重要性無法估量，建議讓它在德紹重新復學。活力充沛的法蘭克福現代藝術學校也展現強烈興趣，想把包浩斯併入該

校的現有結構。

　　1925 年 1 月底，葛羅培拋下一切紛擾，帶著伊賽展開為期四週的度假之旅。沒人能聯絡上他。經過幾年奮戰，這次的徹底隔離給了他所需要的新展望。3 月，葛羅培著手研究德紹的種種條件。沒多久，「德紹包浩斯」（Das Bauhaus in Dessau）正式以新名發布，「校長：華特・葛羅培」。

　　德紹位於易北河和穆德河（Mulde）交會處的安哈特（Anhalt）公爵領地，是旱地圍繞的小城市。它沒有威瑪的魅力和豐富歷史，但有一座 18 世紀興建的重要劇院，華格納、帕格尼尼（N. Paganini）和李斯特都在那裡表演過。工業革命期間這座城市曾經興盛一時，有一種不是國際大都會專屬的活力感。如今，市議會更邁開大步，指定葛羅培擔任藝術與工藝學校校長，同時將包浩斯的所有教職員網羅到這些機構，為德紹增添不同的靈光。議會在市民的支持下拯救包浩斯。這個在威瑪被迫中止的偉大企業，可以在這裡繼續提供創新的體驗教育，繼續扮演某些世界級創意天才的避風港。

　　照例，葛羅培的鋼鐵意志讓一切幡然改觀。市議會原本希望包浩斯附屬於已經存在的藝術與工藝學校還有商業學校。不過就如葛羅培的愛人和學生都知道的，他這人不是全有就是全無。他很快便說服市議員，讓他在距離市中心約兩公里的一塊漂亮基地，為包浩斯設計新校舍。葛羅培一得到同意，隨即在德紹成立了新的建築事務所，開始動工。

　　暑假結束前，葛羅培已經完成工程圖。為了達成任務，他特地雇用幾位以前的學生，包括布羅伊爾。這棟集體創作出來的複合建築，不僅功能性教人讚嘆，外觀也是史無前例。一棟閃亮雪白、幾何造形的俐落組合，一條巧妙收細的陸橋，一道道陽台如陣風般飄逸出強固的量體，同時兼具大膽、精練兩種特質，散發出力量、樂觀及對美的熱愛。

　　校舍包括寬敞的工作坊、一座大型演講廳、一間餐廳，以及住宿設備。當它在 1926 年 4 月啟用時，就像是 20 世紀版的中世紀小村，一個工作和生活的共同體——儘管如今的崇拜對象是藝術和設計，而

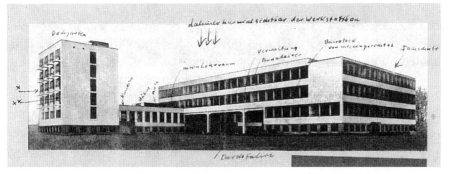

德紹包浩斯，
葛羅培興建，
1926。照片中
的註解出自亞
伯斯之手。這
棟建築將住宿
設施與工作和
社群空間區隔
開來，以陸橋
連接。

非獻給上帝的哥德教堂。德紹包浩斯是功能與風格的完美結合；利用
工業手段達到藝術優雅，在高科技裡融入迷人詩意。它的玻璃牆讓光
線延伸，它的平屋頂讓嶄新發言。

即便到了今天，這棟建築依然是在裡面創造出來的所有成就的象
徵。葛羅培一邊設計校舍，一邊繼續從事復興包浩斯的工作，將學生
和老師組織起來，然而，不論是作為戰鬥召集令，作為新信仰的圖符，
或作為活力的再現，最有效的莫過於這棟建築的漂亮輪廓，以及用無
可挑剔的乾淨粗黑字體垂直排列在牆面上的「BAUHAUS」這個字。

和過去一樣，葛羅培是學校的主要代言人，以自信滿滿的沉著語氣闡
述它的哲學。他以令人印象深刻的果決，加上與他的建築及外表同樣
高貴優雅的語氣，反覆強調無論創作的是「一件器皿，一張椅子，或
一棟房舍，首先都必須研究它的本質；因為作品必須完美貼合它的宗
旨，也就是說，它必須實現功能，必須持久耐用、經濟美觀」[171]。

葛羅培冀望包浩斯能提升大眾的生活水準；甚至要超越它的威瑪
前身，滲透到社會的每個層面，同時保有優越的品質：「包浩斯反對
廉價代用品，反對低劣做工和業餘手工藝，支持新的品質標準。」它
的目標是「多樣而簡潔，在空間、材料、時間和金錢的使用上都能經
濟實惠」[172]。

葛羅培再次祭出與棘手人物周旋的本領。雖然市議會對包浩斯相
當慷慨，但學校費用還是很緊，他別無選擇，只能要求資深教職員同
意第一年的薪資少收一成。克利拒絕。於是葛羅培寫了一封字斟句酌

左起康丁斯基夫婦、穆且、克利和葛羅培，德紹包浩斯大樓，1926。起初，包浩斯人對遷移到德紹都抱持懷疑態度，但這棟新校舍與教師之家很快提供他們無與倫比的工作和生活環境。

的回信。他解釋整體財政的嚴苛狀況，以及人們對包浩斯現代主義的厭惡，並委婉請求克利顧念德紹市長和葛羅培本人的努力，他們保證會讓克利享有理想的工作條件。葛羅培拿出他對愛情的堅持，願意跪下來懇求他想要的東西。他寫道：「我不相信，親愛的克利先生，您會為了這件事情離棄我，我誠摯地請求您的支持。」[173] 不過這次，葛羅培遊說失敗：不管是克利或康丁斯基，都不同意減薪。

　　儘管財政情況惡劣，黑澤市長還是提供了土地和資金為包浩斯教師興建私人住宅。在距離包浩斯主建築一公里外的布庫瑙爾街（Burg-kuhnauer Allee）有一片松樹林。那是個充滿鄉村情調的絕佳基地，非常適合這些致力從大自然及現代主義中汲取真理和寧靜的藝術家。葛羅培立刻為學校的資深教師設計田園牧歌般的住宅。

　　雖然包浩斯的教師全都屬於同一個目的團隊，分享明確的共同理念和某些信仰，但他們依然保有強烈的個人偏好和怪癖。葛羅培在伊賽協助下，盡可能將他們的喜好安排在新居之中。教師夫人們提出各

種特殊要求。史雷梅爾夫人想要瓦斯爐，克利夫人喜歡燒煤。穆且夫人是挪威畫家艾莉卡・布藍忒（Erika Brandt），堅持要一套新電器；對俄羅斯滿懷鄉愁的康丁斯基夫人，則只要卡敏爐（Kamin）——一種燒木材的爐子，用裝飾華麗的沉重黑鐵製造，看起來比較適合舒適俄國鄉間大宅而非當代廚房。伊賽和葛羅培為自己挑選了包浩斯工作坊生產的流線型家具和物件，或是設計與它們相配的現代產品，但其他人各有和學校計畫無關的品味。

　　由於房子正在興建，教師們暫時得先租公寓棲身。1925 年 10 月，包浩斯於德紹重新開幕時，不管是校舍還是教師住宅都還沒準備就緒。工作坊和教室暫時設在一座停工的紡織廠和一間沒有暖氣的製繩工廠。

　　葛羅培在這些臨時性的權宜設施中，以他向來的熱情重申學校的理念，提醒人們他想為學校工作坊和德國工業界鍛造聯繫的鎖鏈。一時的不便是次要之事。

　　那個夏天，他馬不停蹄地想讓新建築成形，讓學校重新籌組。8 月，懷孕的伊賽得了急性盲腸炎，手術過程中失去孩子。但葛羅培無法停下工作陪她。他四處演講，尋求支持，同時執行他的建築案件，

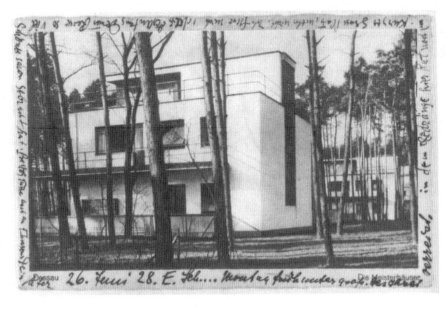

克利一家三口寄出的明信片，1928。明信片上的德紹教師之家，是由露西亞・莫侯利納吉（Lucia Moholy-Nagy）拍攝，田園牧歌般的工作生活條件，是克利和康丁斯基先前不敢妄想的。

並推動預製構件住宅。他還接下一系列包浩斯書籍的出版工作，擔任總編輯。私底下，他正在設計辦公建築和一項重要計畫，也就是預計1927 年在斯圖加特白院地區（Weissenhof）開幕的現代住宅大展。需要處理的人事問題也沒斷過；穆且想從紡織工作坊的形式師傅職位轉到建築工作坊，但葛羅培不認為他能勝任，這時，就得由葛羅培做出決定，並以外交手腕強迫執行。葛羅培集建築師、教育家和行政者於一身的能力，是這所學校的維繫主脈。

16

1926 年 12 月 4 日，德紹包浩斯正式開幕，葛羅培發表演講激勵聽眾的熱情。他首先承認包浩斯有過一段動盪不安的歷史。威瑪時期，包浩斯一直受到污衊，因為民眾搞不清學校的宗旨和功能；包浩斯人當然了解，但外人不然。不過無論如何，師傅和學生都表現出「堅定不搖的決心」[174]，葛羅培特別強調了最後這幾個字。

他知道如何重整他的聽眾。他以一貫的英俊自信，站在德紹群眾面前，解釋包浩斯如何活了下來並在此刻重新出發，因為它有一種「純粹的理念」，一種「共同的精神中樞」，因為整個社群，包括師傅和學生，全都一起工作。「我想利用這個機會真心誠意地公開感謝他們」，他的熱切語調不只溫暖了他的感謝對象，還鼓舞了許多新門徒[175]。

葛羅培讓聽眾感覺自己很值得，相信他們的目的非常崇高。他向包括政府官員及來自全歐各地的藝術家和建築師等上千位客人保證，這棟新建築是為「充滿創意才華的年輕人所蓋，有朝一日他們將為我們的世界塑造新的面貌」[176]。在場的每位聽眾都覺得自己正投身於這項偉大的任務。

葛羅培的目標是希望將他的新願景帶給整體大眾，他很快就得到實現

的機會。政府正打算資助德紹托騰（Torten）郊區的一個住宅發展計畫，於是它成了測試這位包浩斯校長的好案例。

葛羅培把托騰社區當成一座製造工廠，組織該地的生活。他的目標是用最合理的方式來滿足人類需求。解決方案包括一棟「建築研究部門」，作為德國政府替未來的全國營建工作發展「大規模長期計畫」的總部[177]。規畫者要處理住宅的財政問題，都會和鄉村的發展，還有遍及全國的交通運輸。他們也必須打造核心設施，提供經濟實惠的水電和暖氣；決定花園或菜園應該設在哪裡效果最好；提供景觀優美的標準化建築類型，修訂營建法令，研究新材料及最新的工業生產方式，注意將它們應用到住宅上的可能性。葛羅培相信，利用標準化的建築構件加上明確的工法和價目表，就可事先計算出所有費用。這種控制營建經費的做法，可以讓好的建築標準更容易擴展開來。

1928 年，總計有三百棟建築的托騰社區完成，雖然看起來更像是某種集合堡壘，而不是大多數人所謂的「家」，但它確實現了葛羅培的理想。

1927 年，葛羅培和克利及貝拉・巴爾托克（Béla Bartók）*在他家的屋頂花園拍了一張照片——葛羅培家是教師住宅的第一棟，也是唯一一棟單戶住宅。這張照片不只記錄了某次愉快的會面，也清楚顯示出這位包浩斯校長的操勞程度。很難相信，這張照片裡的葛羅培和三年前照片中那位伊賽的瀟灑愛人是同一個。他看起來筋疲力竭，充滿憂慮；蒼白的臉容彷彿老了二十歲。外套不搭，領結歪斜，對向來一絲不苟、服裝整齊的葛羅培而言，實在讓人驚訝。

拍照後幾天，葛羅培寫信給康丁斯基：「你不知道我在這裡所承受的超人負擔，某些不適任或孤僻師傅讓情況雪上加霜。」[178]這種悲痛前所未有。他覺得自己的付出與回報不成比例，疲憊感開始襲來。

葛羅培的挫折因為伊賽受到的羞辱，逐漸轉為怒火。克利和德紹一名官夫人魯絲（Frau Lürs）雙雙受邀，擔任包浩斯之友圈的董事。恰巧這時，伊賽因為其他董事覺得她太過強勢而慢慢卸下她的角色。魯絲

* 巴 爾 托 克（1881–1945）：匈牙利作曲家和鋼琴家，與李斯特並稱為兩大巨擘。

葛羅培和克利及巴爾托克，德紹，1927。葛羅培突然變得憔悴許多，少了一向的瀟灑和活力。財務問題已成了他在包浩斯的最大麻煩。

曾經主辦一場音樂晚會，由阿道夫・布許（Adolf Busch）演奏小提琴，魯道夫・塞爾金（Rudolf Serkin）鋼琴伴奏，伊賽提議，演奏後的歡迎會由壁畫工作坊的負責人興內克・薛帕（Hinnerk Scheper）籌畫。這事惹惱了克利。他覺得伊賽多管閒事，既然現在她不是董事，就不該插手。克利表示，他再也不想過問和音樂會有關的任何事情。

他和伊賽之間的最大問題是她的音樂品味太差。她從柏林請了一位舞蹈老師教年輕教職員跳查爾斯頓（Charleston）*和其他新舞步。課程在葛羅培家進行，因為只有那裡有留聲機。在克利和康丁斯基眼中，伊賽對音樂的輕挑品味早讓他們不敢恭維，而她介入布許—塞爾金音樂會的社交細節，只是壓垮駱駝的最後一根稻草。

包浩斯的成員之間似乎彼此不滿。每個人都指控其他人對學校做得不夠多，或認為某人權力太大卻什麼也不用做。

1927 年夏天，葛羅培夫婦遠離一切紛擾，在家族的鄉村宅邸度假，之後去了一趟哥本哈根和瑞典鄉下。回來時，葛羅培活力再現。海灘時光加上對心胸開放的聽眾演講，讓葛羅培對包浩斯重燃希望。不過假期一結束，他立刻得面對各方需索。老師、學生、記者、包浩斯訪客和未來的客戶，全都指望從他那裡得到某些東西。偏偏這時，

*查爾斯頓舞：1920 年代源起於美國、風靡全世界的舞步，以快速的對外踢腿和向內以腳指地的動作聞名，舞曲帶有濃厚的非裔音樂節拍。

他因為私人工作得繼續趕赴柏林。

為包浩斯提供了各項條件的德紹市長黑澤，不喜歡看到葛羅培把心力花在學校以外的其他事情。黑澤所屬政黨的支持度日漸下滑，要為學校籌募資金也越來越困難。葛羅培很少待在辦公室這件事，讓他很困擾。

另外，黑澤也很擔心激進學生在學校餐廳舉行政治聚會的相關謠言。由於校長經常不在，沒人能處理這個問題。黑澤向葛羅培表示，他希望看到一些重大改變，比方說讓莫侯利納吉離職，他的作品和人品都有爭議；縮減工作坊預算；以及關閉印刷工作坊以節省開支，但葛羅培只回覆他自願把個人薪水捐給學校。儘管這是一項很大的犧牲，但黑澤並不滿意。

包浩斯的教職員和學生大多不喜歡伊賽，這讓她丈夫在德紹的處境更形困難。不過，在她丈夫和愛爾瑪的對抗中，伊賽倒是助了一臂之力。愛爾瑪不同意十一歲的穆姬去德紹，好像包浩斯是什麼危險溫床，不過當葛羅培和伊賽試圖邀請女兒加入他們，一起去度暑假時，愛爾瑪還是多方阻撓。至於穆姬這邊，因為是跟著私人教師和家庭女老師唸書，她沒有同年紀的朋友。1927年秋天，她進入日內瓦一所住宿學校，但她的入學試驗才持續一個晚上，愛爾瑪就帶著她到威尼斯展開母女假期。最後，愛爾瑪終於同意穆姬到德紹住一個月，不巧當時葛羅培正為黑澤市長的問題忙到不可開交，只能偶爾在吃飯或週末時看到女兒一眼，並把穆姬的所有活動交由伊賽打點。穆姬對戲劇有興趣，會去參加包浩斯工作坊的排練，「教師們的小孩善盡職責，招呼這位校長的女兒，但……她還是很害羞，而且很難和這群不是遵照正規方式養大的孩子溝通」[179]。葛羅培覺得自己的小孩像個外人，在這所不到十年前由他創立起來的學校裡，他的格格不入感竟越來越強。

行政問題日益加劇，看不出舒緩跡象。布羅伊爾是傑出非凡的家具設計師，他的椅子未來將成為現代生活不可或缺的必備品。當時，他計畫購買由一名匈牙利工匠製作的鋼鐵家具。不過包浩斯行政部門已經同意把那批家具交由德國製造商麥斯納公司（Meissner GmbH）生

產。葛羅培認為，既然決定了就要照章進行，布羅伊爾大為光火，憤而辭職。

在那之前，葛羅培已經開始思考，是否該找個人來取代他的校長職務。布羅伊爾原本是他的口袋人選之一。這位優秀的家具設計師最後雖然撤回辭呈，但他的莽撞行為在葛羅培眼中已失去資格。葛羅培從包浩斯外找人，鎖定建築師馬特・史坦（Mart Stam）和漢斯・梅耶（Hannes Meyer）。史坦沒興趣，但梅耶同意來德紹主掌新的建築系。他的專長是住宅，尤其是周遭環境對個別住宅的影響，包括前後相鄰的房子、附近的氣味、外來噪音和交通等等。

1927 年底，就在梅耶抵達後不久，德紹《人民日報》（*Volksblatt*）指控葛羅培在托騰住宅案中收取不成比例的龐大費用。他寫了一封反駁信，但編輯沒有刊出。1928 年 1 月 15 日，他以個人名義寫信給發行人。「為什麼你們只要求我自願放棄所有收入，而不要求這個案子的其他參與者。這種不合理的荒謬要求，只會讓人後悔為何要做好事。」[180]

其實葛羅培早就將他有權支配的四分之一經費讓交出去，沒想到如今還被指控圖利社會住宅計畫，令他怒不可遏。除此之外，他還捐出校長薪水的四分之三挹注學校預算，只是大眾並不知道罷了。

1928 年 1 月 17 日，葛羅培在師傅會議中表示，如果那家報紙不肯撤回指控，他考慮辭去校長一職。後來，那位發行人回了一封明信片說：「事忙不克回覆。」[181]

這種藐視令人無法忍受。更糟的是，經過十年每天為包浩斯的財務傷透腦筋之後，葛羅培累了，再也不想為這場日益艱難的苦戰奮鬥。1927 年，葛羅培曾為一名前衛派的劇場導演爾溫・皮斯卡特（Erwin Piscator）設計一棟迷人的總體劇院，採用甲殼外形，還有寬大的內部配置可以自由轉換和升降（沒有興建），這位導演為了裝潢他的柏林自宅，也向包浩斯訂了許多家具，沒想到他竟然破產，欠了包浩斯一萬馬克[182]。這筆債務讓包浩斯發不出下個月的薪水。

1928 年 2 月 4 日，葛羅培寫了一封辭職信給黑澤市長，並推薦梅耶接任他的位置。

當某位政府官員將葛羅培的辭職信呈給市長的那個晚上，包浩斯學生正在開舞會。葛羅培別無選擇，只能打斷舞會，宣布他將離開的消息。學生的反應像是聽到他們共同愛戴的某個人剛剛去世似的。樂隊拒絕繼續演奏，大多數學生陷入沉默。葛羅培再次步入舞池。他催促學生繼續跳舞，好好享受，但現場一片死寂。

一名絕望的學生佛里茨・庫爾（Fritz Kuhr）首先開口。「我們為了理想在德紹挨餓受凍，你不能現在離開，」庫爾吼道。他表達了當晚大多數人的恐懼。反動派將接收包浩斯；換梅耶當校長肯定會是「災難一場」[183]。

葛羅培向他的隨從保證，這是最好的安排。但身為即將赴義的殉道者，他忍不住想喚起某種同情。他告訴學生，他的繼任者「不會受到私人問題牽絆」，過去九年來，這些問題一直擋在他的路上，迫使他不得不把九成的時間和精力用在「防禦」之上[184]。

但他還是把理想擺在個人的顧慮之前。他說，包浩斯已經變成「『現代運動』的領導成員之一，如果我離開，我將能對這個運動的另一部分做出更大的貢獻」。葛羅培強調，如果少了他，他所創辦的這所學校將能夠得到更好的待遇。他鼓勵學生「積極正面地努力工作」[185]。

那天晚上的感覺，像是梅耶逼迫葛羅培辭職，而非葛羅培為梅耶加冕。隔天，梅耶隨即宣布他將如何重組包浩斯，此舉更讓學生相信他早就有此計畫，大家的情緒變得更為激動[186]。

葛羅培很快就在柏林重新開設建築事務所，想去美國旅行的念頭一直在腦中盤旋。後來德紹市政府同意補償他為校長之家建造的那些家具，旅費看來有了著落。不過那筆款子進來得很慢，最後還是由他的老主顧桑默菲爾德買單，他想知道美國正在研發那些新的營建方式。1928 年 3 月底，葛羅培夫婦連同桑默菲爾德夫人荷妮（Renée），一同搭船前往紐約。

在紐約，他們下榻廣場旅館（Plaza Hotel）。美國給他們的印象很混雜。食物「沒用愛心調理；甜點的排場驚人，但巧克力的品質很

差；水果很棒，但服務生動作很慢」。西點軍校的閱兵「和德國比起來很不正式」。比較令他們記憶深刻的是紐約的西奈山醫院（Mount Sinai Hospital），那裡的護士很像「著名的提勒女孩（Tiller Girls），美麗又有禮貌」；提勒女孩是在齊格飛富麗秀（Ziegfeld Follies）上表演的舞蹈團，以「踢踏舞」聞名。相較之下，歐洲的護士「來自比較貧苦的階級，教育程度較低」[187]。

葛羅培夫婦搭火車前往華盛頓特區，與負責營建事務的聯邦委員會碰面。美國首都的規畫讓他大吃一驚，「不適當又不連貫……提供給政治和社會菁英、政府雇員、中產階級，以及黑人的住宅，各有不同標準」。接著葛羅培往西走，去了芝加哥和洛杉磯，但高潮是在新墨西哥州和亞利桑那，尤其是那裡的印地安保留區；拜訪哈瓦蘇派印地安部落（Havasupai Indians）是「美國之旅最美麗也最冒險的一天」[188]。他們不曾想過，美國最後竟會成為他們的家園。

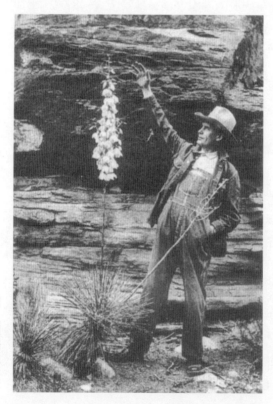

葛羅培在亞利桑那，1928。初次造訪美國，是葛羅培離開包浩斯後所做的頭幾件事之一。

七週後，葛羅培夫婦回到柏林，德紹那筆家具款項竟然還沒下來。6月15日，他寫信給黑澤市長，催促他儘快將五千馬克的費用匯入市立儲蓄銀行的戶頭。葛羅培說，他已經「從自己的口袋裡先行支付材料費用，而且市政府也接收了那批材料」，還說他正上緊發條，因為他得賺錢支付遷移費用[189]。這是他與市府官員有關包浩斯的最後通訊。

<div align="center">

17

</div>

1934年，葛羅培夫婦在倫敦建築師馬克斯威爾・弗萊（Maxwell Fry）的協助下，移居英國。離開包浩斯後，葛羅培的柏林建築業務相當成功，很多人都認為，他之所以拋下一切，逃離柏林，不只是因為納粹的關係，而是為了切斷伊賽與拜爾的戀情──六年前，他也是基於同一原因而決定離開包浩斯。

1937年，葛羅培夫婦和布羅伊爾移居美國，在哈佛大學設計研究所任教。他在1944年取得美國公民身分，隔年成立聯合建築師事務所（The Architects' Collaborative），簡稱TAC。1969年以八十六歲高齡去世之前，他的建築願景不只傳遍美國，也深入世界各地，儘管有些作品流於傲慢而不夠優雅，例如紐約的泛美大廈（Pan Am Building）。

一位TAC的年輕建築師描述了晚年的葛羅培，這位包浩斯創立者當時八十幾歲，正在西維吉尼亞州設計一座藝廊：

> 葛羅培擁有同年紀人罕見的決心和活力，這點可以從他在藝廊裡向營建委員會簡報設計綱要時的表現，得到充分印證。委員會很滿意設計內容，於是葛羅培建議，所有人帶著標樁和弦索出去，看看能不能為建築增加一些什麼，讓它更「適合」當地景觀。營造委員嚇壞了。那是日正當中的酷夏，濕度高達百分之九十，每年的這個季節和每天的這個時間，大多數西維吉尼亞人都

寧願待在避陽處乘涼。不過最後，我們還是頂著正午的太陽走到戶外，一邊釘樁一邊測量，那位永不疲憊的年老建築師全程用他眼中的火焰不斷激勵我們。

身為TAC的年輕合夥人，我知道葛羅培覺得自己不是平常人，不需要按照一般的規矩生活。有時他開著納許漫遊者（Nash Rambler）出差時，會在二號公路上超過我，他的速度超乎我的想像，一派瀟灑的黑色貝雷帽，會在轉彎處咻一下從我眼前消失。他對納許汽車很死忠，不是因為它最拉風，而是因為漫遊者的前座採用了活動靠背，這是他的原創想法，1920年代他在德國設計的阿德勒汽車（Adler car）也有同樣的設計。不過一直要到我為了藝廊這個案子開始和他一起旅行之後，我才漸漸了解他的一些古怪習性。

葛羅培有種無法克制的強迫症，就是凡事都要搶第一。搭飛機時，他一定要第一個登機，第一個下機，他無法忍受排隊等待。他會直接衝到其他人前面，一點都不難為情……在飛機上，葛羅培也總是會引起一陣騷動，因為他會在最恐怖的飛機著陸時刻，聽到第一響刺耳的輪胎摩擦聲，就把安全帶解開，然後在我們被滑行時的危險速度搖得東倒西歪時，往艙門走去。雖然空服員不斷告誡要他留在座位上直到飛機完全停妥，但他還是要第一個抵達艙門。[190]

葛羅培永遠只照自己的規則而活。

註釋

1. Reginald Isaacs, *Gropius: An Illustrated Biography of the Creator of the Bauhaus* (Boston: Bulfinch Press, 1991), p. 3.
2. Ibid., p. 13.
3. Ibid.
4. Ibid., p. 17.

5. Ibid., p. 18.

6. Hans M. Wingler, *The Bauhaus: Weimar, Dessau, Berlin, Chicago*, ed. Joseph Stein, trans. Wolfgang Jabs and Basil Gilbert (Cambridge, Mass.: MIT Press, 1969), p. 20.

7. Ibid., p. 21.

8. Francoise Giroud, *Alma Mahler; or The Art of Being Loved*, trans. R. M. Stock (Oxford: Oxford University Press, 1991), p. 16.

9. Ibid., p. 17.

10. Ibid., p. 20.

11. Ibid., p. 23.

12. Ibid., p. 79.

13. Alma Mahler Werfel, *And the Bridge Is Love* (New York: Harcourt, Brace and Company, 1958), p. 50.

14. Ibid., p. 51.

15. Giroud, *Alma Mahler*, p. 81.

16. Isaacs, *Gropius*, p. 83.

17. Giroud, *Alma Mahler*, p. 82.

18. Mahler Werfel, *And the Bridge*, p. 51.

19. Ibid.

20. Isaacs, *Gropius*, p. 34.

21. Giroud, *Alma Mahler*, p. 83.

22. Mahler Werfel, *And the Bridge*, p. 52.

23. Isaacs, *Gropius*, p. 34. undated letter from Alma Mahler (AM) to Walter Gropius (WG), Vienna, probably June 1910.

24. Isaacs, *Gropius*, p. 35.

25. Mahler Werfel, *And the Bridge*, p. 53.

26. Giroud, *Alma Mahler*, p. 88.

27. Ibid.

28. Isaacs, *Gropius*, p. 35.

29. Ibid.

30. Ibid.

31. Ibid., quoting letters of September 19 and 21, 1910.

32. Ibid. quoting letter of September 21, 1910.

33. Giroud, *Alma Mahler*, p. 90.

34. Isaacs, *Gropius*, p. 35; AM to WG, late October 1910, from New York.

35. Ibid., p. 36; Anna Moll to WG, November 12, 1910, sent from Vienna.

36. Ibid.

37. Ibid.

38. Ibid., WG to AM, late May 1911.

39. Ibid., pp. 36–37; WG to AM, mid-August 1911.

40. Ibid., p. 37; WG to AM, September 18, 1911.

41. Ibid., WG to AM, December 15, 1911.

42. Ibid., p. 38; WG to AM, November 21, 1912.

43. Mahler Werfel, *And the Bridge*, p. 78.

44. Ibid., p. 72.

45. Ibid., p. 73.

46. Isaacs, *Gropius*, p. 30.

47. Ibid., p. 38; AM to WG, May 6, 1914.

48. Mahler Werfel, *And the Bridge*, p. 84.

49. Isaacs, *Gropius*, p. 41. Isaacs 註解中的信件日期是錯的，不可能是 11 月，因為信中提到新年元旦。

50. Mahler Werfel, *And the Bridge*, p. 85.

51. Ibid., pp. 85–86.

52. Isaacs, *Gropius*, p. 43; AM to WG, probably June 1915.

53. Mahler Werfel, *And the Bridge*, p. 87.

54. Wingler, *Bauhaus*, p. 21; Henry van de Velde to WG, April 11, 1915.

55. Ibid.; Van de Velde to WG, July 8, 1915.

56. Ibid., p. 45; F. Mackensen to WG, October 2, 1915.

57. Ibid.; WG to F. Mackensen, October 19, 1915.

58. Ibid.; AM to WG, late fall 1919.

59. Isaacs, *Gropius*, p. 46.

60. Ibid.; WG to MG, September 1915.

61. Ibid., pp. 47–48; AM to WG, September 1915.

62. Ibid., p. 48; WG to Manon Gropius (MG), December 1915.

63. Ibid.

64. Ibid.; AG to WG, January 1916.

65. Wingler, *Bauhaus*, manuscript of January 25, 1916, p. 23.

66. Ibid.

67. Ibid., pp. 23–24.

68. Ibid., p. 24.

69. Ibid., pp. 24, 23.

70. Isaacs, *Gropius*, p. 49; AG to WG, March 1916.

71. Ibid.

72. Ibid., p. 77; AG to WG, Summer 1916.

73. Ibid., p. 51.

74. Ibid.; AG to WG, August 1916.

75. http://thenonist.com/index.php/thenonist/permalink/oscar_and_the_alma_doll/.

76. Ibid.

77. Isaacs, *Gropius*, p. 52.

78. Ibid., p. 52; WG to MG, October 16, 1916.

79. Mahler Werfel, *And the Bridge*, p. 89.

80. Ibid., pp. 89–90.

81. Ibid., p. 91.

82. Ibid., p. 96.

83. Ibid., pp. 97–98.

84. Ibid., p. 98.

85. Isaacs, *Gropius*, p. 15; WG to MG, March 26, 1917.

86. Ibid.; WG to MG, Schloss Flawinne near Nemurs, June 17, 1917.

87. Ibid.; WG to MG, August 1917.

88. Ibid., p. 54; WG to Karl Ernst Osthaus (KEO), December 19, 1917.

89. Ibid.; WG to MG, January 7, 1918.

90. Ibid.

91. Ibid., pp. 55–56; WG to MG, June 11, 1918.

92. Ibid., p. 57; WG to Richard Meyer, July 6, 1918.

93. Ibid., p. 58; WG to MG, August 17, 1918.

94. Mahler Werfel, *And the Bridge*, pp. 120–21.

95. Ibid., p. 122; Giroud, *Alma Mahler*, p. 124.

96. Giroud, *Alma Mahler*, p. 125.

97. Isaacs, *Gropius*, p. 63; WG to KEO, December 29, 1918.

98. Ibid.; WG to MG, Berlin, January 1919.

99. Ibid., p. 64.

100. Wingler, *Bauhaus*, p. 26.

101. Ibid.

102. Isaacs, *Gropius*, p. 67; WG to MG, March 31, 1919.

103. Wingler, *Bauhaus*, p. 31.

104. Ibid.

105. Giroud, *Alma Mahler*, p. 127.

106. Mahler Werfel, *And the Bridge*, p. 133.

107. Isaacs, *Gropius*, p. 319 n. 48.

108. Ibid., p. 79; Lyonel Feininger to his wife, May 30, 1919.

109. Feininger letters, The Lyonel Feininger Archive, Harvard Art Museum Archives, Morgan Center, Harvard Art Museum/Busch-Reisinger Museum.

110. Julia Feininger to Lyonel Feininger, May 26, 1919, Feininger Archive.

111. Lyonel Feininger to Julia Feininger, May 20 and May 28, 1919, Feininger Archive.

112. Julia Feininger to Lyonel Feininger, May 31, 1919, Feininger Archive.

113. Mahler Werfel, *And the Bridge*, p. 134.

114. Lyonel Feininger to Julia Feininger, June 7, 1919, Feininger Archive.

115. Isaacs, *Gropius*, p. 81; WG to MG, June 14, 1919.

116. Ibid.; WG to AM, July 12, 1919.

117. Ibid.

118. Ibid.

119. Ibid., p. 82; WG to AM, July 18, 1919.

120. Ibid.

121. Ibid.

122. Wingler, *Bauhaus*, p. 36.

123. Ibid.

124. Ibid.

125. Isaacs, *Gropius*, p. 82; FW to WG, August 29, 1919.

126. Ibid.; AMG to WG, September 1919.

127. Ibid., p. 83; WG to Lily Hildebrandt (LH), October 14, 1919.

128. Ibid.; WG to LH, October 15, 1919.

129. Ibid., p. 85; WG to LH, November 1919.

130. Ibid.; WG to LH, December 13, 1919.

131. Ibid., p. 86; WG to LH, December 1919.

132. Ibid.; WG to MG, undated, probably 1919，耶誕節過後。

133. Ibid.; WG to LH, February 1, 1920.

134. Wingler, *Bauhaus*, p. 37.

135. Isaacs, *Gropius,* p. 87; AMG to WG, undated, from Vienna, probably early December 1919.

136. Ibid., p. 88; WG to unnamed "young widow," April 19, 1920.

137. Ibid.

138. Ibid., p. 90; WG to LH, undated.

139. Tut Schlemmer, ed., *The Letters and Diaries of Oskar Schlemmer* (Evanston, Ill.: Northwestern University Press, 1990), p. 90.

140. Mahler Werfel, *And the Bridge*, p. 142.

141. Ibid., p. 143.

142. Isaacs, *Gropius,* pp. 92–93; WG to LH, late spring 1921.

143. Wingler, *Bauhaus,* pp. 51–52.

144. AM to the Feiningers, July 3, 1922, Houghton Library, Harvard University, 6MS Ger 146 (1423).

145. Lyonel Feininger to Julia Feininger, September 7, 1922, Feininger Archive.

146. Mahler Werfel, *And the Bridge,* p. 142.

147. Wingler, *Bauhaus,* p. 64.

148. Isaacs, *Gropius,* p. 105; WG to Ilse Frank, undated.

149. Ibid.

150. Walter Gropius, "Statement on Haus on Horn," 1923.

151. Ibid.

152. Herbert Bayer, Walter Gropius, and Ise Gropius, eds., *Bauhaus, 1919–1928* (Boston: C. T. Branford, 1952), p. 93.

153. Igor Stravinsky, *An Autobiography* (New York: M & S Steven, 1958), p. 107.

154. Ibid., p. 108.

155. Ibid.

156. Stephen Walsh, *Stravinsky: A Creative Spring* (New York: Knopf, 1999), p. 370.

157. Ibid.

158. Bayer, Gropius, and Gropius, *Bauhaus,* p. 91.

159. Ibid.

160. Isaacs, *Gropius,* p. 109.

161. Wingler, *Bauhaus,* p. 76.

162. Ibid.

163. Isaacs, *Gropius,* p. 111.

164. Wingler, *Bauhaus,* p. 84.

165. Ibid., p. 86.

166. Isaacs, *Gropius,* p. 113.

167. Ibid., p. 115.

168. Ibid., p.116.

169. Wingler, *Bauhaus,* p. 89.

170. Isaacs, *Gropius*, p. 117.

171. Wingler, *Bauhaus,* p. 109.

172. Ibid., p. 110.

173. Ibid.

174. Ibid., p. 125.

175. Ibid.

176. Ibid.

177. Ibid., p. 127.

178. Isaacs, *Gropius*, p. 135; WG to Wassily Kandinsky, February 1927.

179. Ibid., p. 137.

180. Ibid., p. 139.

181. Ibid.

182. 感謝柏林包浩斯檔案館的 Christian Walsdorf 慷慨提供這項資訊。

183. Isaacs, *Gropius*, p. 141.

184. Wingler, *Bauhaus*, p. 136.

185. Ibid.

186. Isaacs, *Gropius*, p. 141.

187. Ibid., p. 145.

188. Ibid., pp. 148–49.

189. Ibid., p. 321.

190. Malcolm Ticknor, introduction to the Huntington Gallery project, Huntington, WV, 1967, in *The Walter Gropius Archive: An Illustrated Catalogue of the Drawings, Prints, and Photographs in the Walter Gropius Archive at the Busch-Reisinger Museum, Harvard University,* Vol. 4: *1945–1969: The Works of The Architects Collaborative,* ed. John C. Harness (New York and London: Garland Publishing, 1991), p. 479.

保羅 · 克利
Paul Klee

1

保羅 · 克利指定用下面這段文字當他的墓誌銘：

> 我不了解今生今世
> 因為我只活在死者之間
> 並與未生者為伴
> 比常人略微接近造物之心
> 但仍相隔遙遠。[1]

在 1920 年底抵達威瑪包浩斯之前，這位全然原創的率性藝術家，已經證明了他與造物之心有多接近。在他豐沛的水彩和油畫創作中，植物綻放花朵，海天迸發生命，宛如一個個誕生時刻。

他以超凡心靈占據萌孕生命的疆土，但在日常生活中，克利卻總是棲息於遠離人類慣常舞台的地方。安妮 · 亞伯斯曾是克利的學生，後來變成他的鄰居，她形容克利「就像把全世界都扛在肩上的聖克里斯多福」，一方面是由於他總是在自己的軌道上運轉，一方面也是因為他全心貫注於自己的藝術創作。

威爾 · 葛羅曼（Will Grohmann）是觀察敏銳的藝術史家，經常造訪包浩斯，他說沉默的克利「總是和世界保持一臂之遙」[2]。不論是在包浩斯的師傅會議，或者是在平常對話的罕見場合，他都不曾對

人們該如何行為表達過強烈意見。

　　畫家揚克・阿德勒（Jankel Adler）形容，克利看起來像是來自遙遠的世界：

　　我經常從街上看著克利的窗戶，看見他蒼白的臉龐，像一枚大雞蛋，還有他睜開的雙眼緊貼在窗玻璃上。從街上望過去，他像個幽靈。也許他正在破解橫越窗前的樹枝語言。[3]

阿德勒描述工作時的克利：

　　他習慣在開始作畫之前，久久凝視畫布……我從沒看過任何人具有這般充滿創造力的靜默。靜默從他身上輻射出來，就像太陽發散光芒。他的臉，屬於那種知道日與夜，知道天空海洋和大氣的人。他不談論這些事。他沒話語可訴說它們。我們的語言稀少到說不出這些事。於是，他得去尋找符號，尋找顏色或形式……

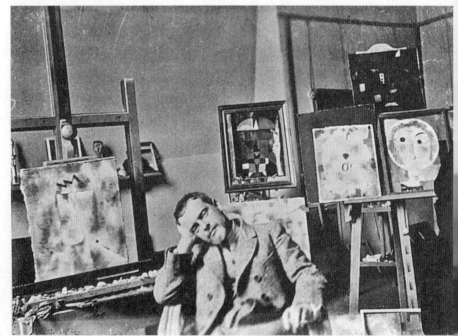

克利，威瑪包浩斯畫室，1922。克利習慣同時創作好幾幅畫。

當克利開始作畫時，他擁有哥倫布動身發現新大陸的那種興奮。他有一種駭人的預感，隱約知道正確的航線在何方。當畫作完成，而他依然能在其中看到他一路走來的正確道路時，幸福就會湧上心頭。克利動身，也是為了發現新大陸。[4]

克利的天性和舉止，會讓人想起杜斯妥也夫斯基（F. Dostoevsky）在《白癡》（*The Idiot*）一書裡對傑出的梅什金親王（Prince Myshkin）的描述：「很長一段時間，他對周遭的混亂似乎渾然不覺，他可以看透萬事萬物，但只是孑然佇立一旁，不涉入一絲一毫，宛如童話故事裡的隱形人，成功進入房間，觀察那些和他無關但令他感興趣的人。」[5]

這位寡言冷靜的男人，經常在威瑪獨自行走，全神貫注於寂靜的自然世界。當他從日常瑣事中抽離出來，他更能和每隻鳥、每朵花的生命深深呼應。在他大量藝術作品中流露出來的豐沛感知和毫無防備的熱情，正好呼應梅什金親王對生命的禮讚：「你知道嗎，我無法理解有誰能在經過一棵樹時看著它而不感到開心？……每一步都有那麼多如此可愛的東西，就算窮途末路之人也會為之欣喜。看著稚兒，看

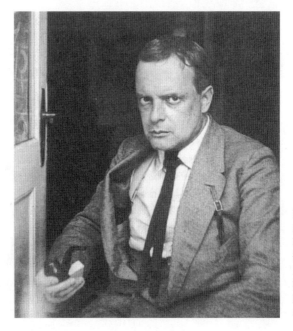

克利於威瑪住處，克利之子菲利克斯拍攝，1925 年 4 月 1 日。大多數人都覺得很難揣測克利的心思。

著上帝的拂曉，看著青草茁長，看著回望你、愛著你的雙眸。」[6]

對克利而言，促使宇宙成形萬物孕生的神祕力量，也正是激盪藝術創意的力量。在包浩斯教書及當時撰寫的課本中，他最喜歡的一個詞，就是「創始」（genesis）。他生活在萬事萬物首次浮現的那個神奇時刻。

2

1879 年 12 月 18 日，恩斯特 · 保羅 · 克利（Ernst Paul Klee）出生於瑞士首都伯恩附近的一個小村落。父親漢斯 · 克利（Hans Klee）是管風琴師，來自巴哈的德國故鄉，原本想當歌手，最後卻成了小學教員。無法完成心願的失意漢斯，個性尖刻，愛挖苦人，是他兒子一輩子的痛苦，因為他一直活到保羅去世前不久。保羅的母親愛妲 · 佛利克（Ida Frick）是瑞士巴塞爾（Basel）人，祖先來自南法，還有謠傳是來自北非；她在斯圖加特音樂學院接受音樂訓練，但從未工作過。

兒子出生後幾個月，克利家就搬到伯恩。保羅是個想像力豐富的小男孩，特別受到奇人怪事吸引；「當我畫的惡靈（三到四歲）突然有了真實形象之後」，我連忙跑到母親身邊。他還告訴母親，「那些小惡魔在窗外偷看」[7]。保羅有個叔叔是餐廳老闆，那裡的大理石桌面看起來很像充斥著怪獸臉龐，石頭紋理宛如扭曲的鬼怪形體，他用圖畫表達他對這個鮮活世界的迷戀。三歲時，他做了個夢，他相信他看到家裡女僕的性器官，是由四根細小陰莖排成母牛乳房的模樣；他從沒忘記那個畫面。

當時，小男孩穿裙子是很常見的事，但他是個特別在意要把裙子穿美美的小男孩。克利記得，「我很早就發展出一種美感；當我還在穿裙子的年紀時，我會刻意穿上過長的襯裙，這樣就可以看到灰色的法蘭絨下端鑲著紅色的波浪滾邊。門鈴響起時，我就會躲起來，不讓訪客看到這副模樣（二或三歲）」。後來，他「很遺憾我不是女孩，

不然就可以穿那些迷人的蕾絲內褲（三或四歲）」[8]。保羅也喜歡玩同年齡姊姊的洋娃娃。

他跟外婆的感情超過母親。安娜・佛利克（Anna Frick）溺愛保羅，給了他一盒色彩明亮的彩色粉筆，他用粉筆畫出栩栩如生的火柴人和小動物，雖然這些內容是當時小孩常畫的，但他把線條掌握得很好，意思也表達得非常清楚。保羅把大多數圖畫送給外婆，外婆也鼓勵他想畫什麼就畫什麼。外婆也畫畫，他們會一起研究閃亮亮的商業宗教印刷品，外婆覺得那是偉大的藝術。保羅對這些複製品的飽和度感到驚奇。

外婆去世對保羅而言是一大震撼。他日後寫道：「自從我外婆在我五歲時去世後，我心裡的那個藝術家就成了孤兒。」[9]

保羅的姊姊瑪蒂德（Mathilde Klee）記得：「順道一提，我弟弟是個左撇子；除了寫字之外，做什麼事都用左手（包括畫畫）。有位阿姨認為『應該把用左手的毛病戒掉』。外婆發火說：『不准胡來！小孩覺得哪隻手用起來舒服就該用那隻手。』」[10]外婆是他的保護者和鼓舞者，也是他身體和情感的慰藉來源，他日後在兒時回憶中寫道：「她用一種特別柔軟的衛生紙幫我擦，稱為絲紙。」[11]

這位認為外婆死後自己就變成藝術孤兒的小孩，以他特有的方式面對死亡。他已經意識到自己與眾不同，因為他不相信上帝，但「其他小孩卻老像鸚鵡一樣，把上帝永遠看顧我們掛在嘴上」。當另一名小孩的祖母在他們宛如堡壘般的公寓裡去世時，同棟建築裡的其他男孩都說「她變成天使，但我一點也不信」。外婆去世後他同樣就事論事，他和家人去醫院看她的遺體。雖然無法接近，但保羅知道那具身體和他敬愛的那個女人「根本不像」。他知道「死亡令我們害怕」，但他沒流淚，因為他認為哭是「大人的特權」[12]。

小學時，保羅為學校報紙設計充滿想像力的廣告，畫出銷售物品，署名為「Luap Elk」——「Paul Klee」省略一個「e」後倒過來拼。他在素描本裡畫滿技巧熟練的生動圖像，早在那時，他就知道自己想當畫家。不過除了畫畫之外，他也為音樂著迷。母親從他七歲起

*《遊唱詩人》：
義大利作曲家威
爾第（G. Verdi）
的歌劇。

便送他去學小提琴。十歲，他就和母親一起演奏《遊唱詩人》（*Il Trovatore*）*，隔年加入伯恩管弦樂團。

十一、十二歲參加過一場芭蕾表演後，克利受到啟發，畫了一些「色情圖……有個女人的肚子裡都是小孩……；另一張是『一個胖嘟嘟的小孩』彎腰撿拾草莓，露出屁股像『兩座大山中間的深谷』」；還有一個女人穿著袒胸露背的淫蕩衣服。當母親發現這些畫並責罵他傷風敗俗時，克利「嚇死了」。那是一段挫折期；他遇到一名九歲女孩，一個「嬌貴美人」，名叫海倫（Helene），來自紐沙特（Neuchâ-tel），他粗魯地把她拉過來親吻，她打退他，罵他「你是個壞蛋」[13]。

對大多數人而言，青少年時期是對童年的無拘無束踩煞車。然而克利不管是在青少年或往後的歲月，都沒想要隱藏他性格中的孩子氣或小瘋狂；他坦率表達他對藝術的熱愛。十七歲的一張鉛筆素描，透露出他被河岸的樹木懾服。那張素描看起來，好像克利就住在大自然裡，觀看者和藝術家一起被繁茂的枝葉簇擁。沿河的青草又密又高，水面倒影更形強化了青草的豐翠多汁。

我們感覺到克利對他畫下的主題懷有無限溫柔；他像受到誘惑似地畫著。才不過慘綠年紀，他筆下的葉簇就帶有某些 19 世紀文學家描繪年輕之愛的強烈情感，讓人想起春天和季節更新的迸發活力。雖然他是包浩斯最具影響力的教師，但他比較不像現代主義者或任何理論家，反而更接近浪漫主義者和自然主義者。

在這位藝術家往後的人生裡，樹會一再出現。他畫庭園和森林，有時以粗放筆觸描繪抽象樹葉，有時運用細線圖的規則喚起我們對樹枝的記憶。打從孩提時期，優美潔整的豐饒宇宙就鮮活地刻印在他的意識裡，年紀越大越為強固。在包浩斯畫室和他一起學習的前衛學生拿到的第一份指定作業，就是畫樹。

3

1898 年，十九歲生日過後不久，克利搬到慕尼黑學習藝術，並在弦樂五重奏樂團拉小提琴。

他在一位醫生遺孀的家裡租了一個房間，開始演奏音樂，並找人教他人體畫。但他很快就有了不同的優先順序，一如他先前的預期：「我對人生的了解如此稀少，但它對我的吸引力卻超過一切⋯⋯簡言之，我首先要成為一個男人：藝術肯定是下一個。就本質而言，與女人的關係也是人生的一部分。」他遇到一名年輕女子，認為她「自由奔放，有能力帶領我探索那些或多或少以『人生』為中心的神祕世界」。她是個「金髮碧眼的美女」。他「拎一袋蘋果給她」，當她拿出一顆回贈他時，他認為自己正走向體驗「至聖聖所」（the Holy of Holies）的路途。克利在日記裡訴說他如何一步步追求，也寫下他的失敗，讓他感覺「我一定有什麼缺點或其他毛病才追不到女孩子」[14]。當時他的最大野心，就是把自己變成戀愛老手。「我幾乎沒想到藝術。我只想鍛鍊我的個性。」[15]

十九歲的克利保留了「一小本『雷波雷諾花名錄』（Leporello catalogue）*，記載了我無幸擁有的所有甜心」。其中他最感興趣的是莉莉・史東普夫（Lily Stumpf），他在 1899 年秋天遇見她，那天晚上她彈鋼琴，他拉小提琴。1900 年 2 月，他在日記中寫道：「火焰之花，妳在夜晚為我取代太陽，深深照亮寂靜的人類心靈⋯⋯我想用雙手緊抱住妳的頭，緊抱在雙手之間，再不讓妳轉過臉去。」但莉莉不可能滿足他「對神祕性愛的好奇」。為了一窺祕境，他必須，用他的話說：「開始和比我社會地位低下的女人交往。」[16] 莉莉的父親是醫生，在階級體系中比他高階。

他在二十歲達到目標，失去童貞，然後一個新紀元開始。克利是自己的逗趣觀察者，尤其是縱情酒色這塊，他在日記中寫道：「猛灌酒精是這整個過程中的一大重點。爛醉狀態是基本門檻，接下來的長夜派對在此刪除，因為最後總會演變成完全無法理解的結果。」在某個「5 月狂飲日」，他喝到不醒人事。然而他清醒時，卻是非常嚴

*雷波雷諾：歌劇《唐喬凡尼》（*Don Giovanni*）中風流貴族唐喬凡尼的僕人，負責把主人交往過的女人芳名記錄在小本子上，作為他豐功偉業的證明。

肅。雖然寫作是「除此之外唯一一件吸引」他的事，但他越來越相信自己想以繪畫作為職業。除了為職業生涯的決定掙扎之外，他也和自己的私生活搏鬥。他對莉莉有罪惡感。每次他和情婦做愛，就覺得自己「非常可憎」，為什麼不能把肉體歡愉和真愛結合起來[17]。

克利保留了一篇醉酒紀錄，一份教人嘆為觀止的酒後真言：「唯一尚存的酒精條目。我知道。我不相信。我第一個想看。我很懷疑。我不嫉妒。我不回頭。我行動。我反對。我恨。我用恨意創造。我必須。我承認。我哭。無論如何。我堅持。我完成。我保證。只有安靜，只有安靜！」[18]

那年春天，有個重大轉折。1900 年 4 月 26 日，克利記錄：「最讓我欣喜激動的幾天。早上我畫好構圖（《三個男孩》〔*Three Boys*〕）。然後我的情婦來找我，說她懷孕了。當天下午我拿著構圖和習作去找史圖克（Stuck），今年秋季班他收我當學院學生。」那天傍晚在音樂會上，他又遇見另一個心儀的年輕女孩。那晚，他睡得「特別沉穩！」。史圖克指的是弗朗茲 · 馮 · 史圖克（Franz von Stuck），學院派畫家，在他鋪張的莊園裡教授人體畫，他信守 19 世紀的傳統，主要繪製充滿感情的工筆女子。未來在包浩斯，史圖克的繪畫班將成為克利、康丁斯基和約瑟夫 · 亞伯斯的共同經歷。亞伯斯後來回憶道，當他們三人發現彼此都曾在不同時期上過史圖克的課後，三人一致同意「那些裸女畫」對他們毫無幫助[19]。

克利情婦懷孕似乎沒對他造成明顯影響。他未來孩子的母親在他日記裡依然無名無姓，他也還是被一個又一個女子吸引：和史葳雅歌小姐（Fräulein Schwiago）在「平滑如鏡」的湖上泛舟；為「艾薇蘭」（Eveline）痴迷；在汽船上和一名「漂亮閨女」海倫 · M 小姐（Fräulein Helene M）碰面，她是他小時候的「第一個熱情對象」。但他並不喜歡自己。他對自己提出嚴厲批判：「我經常被魔鬼支配；我在性方面的運氣很差，老擔心種種問題，無法好好表現。鳥鳴聲讓我神經緊繃，我覺得好像連蟲子都看不起我。」[20]

克利在人生中的這個短暫時期記錄了一些隨想，這些書寫和他未來在包浩斯創作的藝術彼此呼應。在威瑪和德紹，他會隨機混搭一些不同調的植物、動物和地景元素，從嚴肅直跳到嬉鬧，將渴望與驚恐並置。他的藝術將呈現出意想不到的心靈摻合。

身為藝術家，克利的天賦之一就是他有能力藉由繪畫達到如此這般的自由，而他也將把這份禮贈傳給他的學生。1900 年時，他更常用文字而非畫筆解放自我；不過等他抵達包浩斯時，已變得出奇沉默，將一切傾注在藝術中。

1900 年 8 月，克利在歐伯霍芬（Oberhofen）*山區，他在某天的日記裡，描述了二十五年後他會畫出的水彩：「無處我想停留；那麼，如此可愛的風景又有何用？喋喋不休的樹精令我厭煩。山上的牛鈴聲以前就聽過。潛伏在水上的孤獨絕望纏繞著我。我需要的不是休閒消遣而是無意識。」[21]

對無意識的看重，加上鮮活的意象，是克利對包浩斯的最大貢獻之一。說到底，葛羅培關注的主要是功能主義，希望將理性主義注入設計當中；折磨他靈魂的苦惱必須和他的專業生涯隔開，他在工作坊裡也主張將兩者分離。克利則是另一邊，他教授藝術的方式，以及他自己的作品，都接受甚至是擁抱欲望、挫折和懷疑。他完全贊同表達人類的熱切渴望——只要形式正確，那麼不論感情有多暴烈，都能以和諧、藝術的方式展現出來。

在他宣告出對無意識的渴望之後，他寫道：「我被城市吸引。我再也無法走進妓院，但我知道通往妓院之路。我誤闖進植物的人生，就像歐伯霍芬堡鐵籬後的盛開花朵。我是被擄獲的動物……我在詩中吟唱悲歌，如此可憐地相信它具體描繪出我心渴慕的那名女子，我願在她門前快樂死去。」[22]

沒有其他人的心智運作像他這樣。儘管在克利書寫這些日記與他接受葛羅培的邀請之間，相隔二十幾年，已經圓熟許多，不過包浩斯能真誠接納這些擁有獨特想像之人，正是它的力量之一。

在威瑪和德紹包浩斯，克利都曾公開談論他在公園散步時與蝸牛們的

*歐伯霍芬：瑞士圖恩湖（Lake Thun）北方一塊區域，以同名城堡著稱。

對話。克利首次承認他和更大宇宙的各色物種有所連結，是他居住在慕尼黑的早期：

> 蟲子想安慰我⋯⋯只有形體最小的生物依然積極行動，螞蟻、蒼蠅和蜜蜂。
>
> 但我卻癱瘓在日正當中的平靜裡。我在乾床上燃燒，我在百里香和野薔薇的薄毯上著火。
>
> 我依然記得月亮的溫和。但此刻蒼蠅在我身上交尾，我得看著。雪從山上溶化，即便在那兒我也尋不到涼爽。[23]

倘若這是瘋狂（克利終其一生，都有醫生公開說他是精神分裂患者），克利也從未治療。他把擾人的靈視導入他的藝術，揮灑出豐碩成果，也讓自己得到舒緩。

克利很早就發現這項需求：「當現實不再能忍受時，就像是睜開雙眼做一場夢⋯⋯宗教思想開始出現。大自然是供養的力量。凌駕於全體之上的個人，帶來破壞，墮入罪惡。然而那裡存在著某種更高的東西，監督著正負兩面。這個全能的力量苦思掙扎，領導奮抗。」[24]

這裡的「個人」指的是迷戀自我和私己的體驗，對這種「個人」的厭惡，促使克利在包浩斯與葛羅培結盟，對抗伊登，康丁斯基和亞伯斯夫婦對此也有同感。這也使得克利的作品受到其他現代主義者愛慕，例如柯比意，他和包浩斯沒有直接關聯，但很欽佩該校的理念——反對那些刻意在作品中彰顯自我的同代人。和克利分享同樣信念的藝術家，例如蒙德里安，皆致力追尋普世真理，這類真理往往是從自然中汲取，並擁有「全能的力量」。對某些人而言，傳統的上帝觀念屬於其中一部分；但對另一些人來說，兩者沒有邏輯上的必然關係。重要的不是崇拜的對象有何明確特質，而是相信它具有超越自我崇拜的更高地位。

1900 年 12 月 24 日，克利去莉莉父母家參加耶誕派對之前，先在柯尼爾先生（Herr Knirr）——我們不知他的前名——的畫室短暫停留，

在克利加入史圖克的繪畫班之前，他倆曾一起研究藝術。平常供模特兒站立的台子上堆滿酒瓶，喝醉的模特兒生龍活虎地四處爬動。接著，柯尼爾先生消失，「然後帶著一只冰桶和幾瓶香檳凱旋歸來。這能讓女孩們恢復活力，讓我們微微醺醉」。克利和其中兩名女孩留下。他們是「狂歡場上」的最後三人，等到他們要離開時，兩名女孩已經醉到必須倚在他身上。三人回到克利住處。「她們躺下，而我很驕傲能讓兩個女人任我擺布。」接著「在必須動身的……最後一刻，我出現在莉莉略微迷惑的眼前」[25]。

他在當天的日記中做出結論：「現在，我已經達到好幾項目標。我是個詩人，我是個花花公子，我是個諷刺作家、藝術家、小提琴家。只有一項身分我不再是：一名父親。事實證明我情婦的孩子不適合活在這世上。」[26]

克利的私生子 11 月出生，幾週後就夭折。我們只知道這些；他只在日記中提到懷孕和嬰兒死了，沒對他的出生和短暫生命留下隻字片語。嬰兒的死亡沒造成任何情緒影響。克利反倒更有興趣描述另一件始於 12 月 28 日的風流韻事，對象是十六歲模特兒桑琪（Cenzy），因為他們的階級差異，他喊她「妳」，她則用更尊敬的「您」稱呼他。克利在日記中，把他們共度首夜之後她寫給他的一封信全文抄錄。她說她父親「用長篇大道理」迎接她，「我不是很喜歡」，她懇求克利「小心謹慎」，尤其是在「N 先生」面前，因為她是他的長期情婦；接著她叫克利「忘了昨晚發生的事」，但又自相矛盾地向他保證「我們下週會再見。我會去找您」。她的署名是「您順從的桑琪‧R」[27]。

1901 年，克利和一位朋友，瑞士雕刻家賀曼‧哈勒（Hermann Haller），結伴在義大利待了六個月。那時，他已制定了他認為的重要理想：「最重要的首先是生活的藝術；接著是理念：藝術、詩和哲學。」[28]以職業而言，他想當個雕刻家，如果這無法讓他養家活口，他會另外靠插畫賺錢。他覺得就他選定的領域而言，義大利能提供他最好的教育。

義大利文藝復興前期的藝術家比文藝復興盛期的知名大師更吸引克利。對純粹、直接和自發性作品的喜愛，是克利和許多包浩斯同僚的共通之處。康丁斯基喜歡俄羅斯和巴伐利亞的民俗藝術；約瑟夫・亞伯斯偏愛杜奇歐（Duccio）勝過喬托（Giotto）又勝過波提且利（Botticelli）；安妮・亞伯斯從印加織品碎片而非文藝復興織毯中尋求靈感。他們支持強烈的情感展現，勝過嚴守指導的複雜形式。

義大利之旅後，克利定居伯恩，但持續前往慕尼黑探視莉莉，1902年他倆宣布訂婚。1906年兩人結婚，婚後克利搬到慕尼黑與她同住，生活方式的改變也為他的藝術作品撞擊出新的進展。

結婚之後，克利畫畫和製作蝕刻，莉莉則靠教鋼琴支撐家計。克利的版畫以高度寫實的風格來展現奇異古怪的世界。他虛構了一些丑角人物，有著超大下巴和恐怖危險的牙齒，還有一個肌肉發達、令人生畏的女人，將巨人般的四肢攤伸在光禿禿的枝幹上，這幅作品有個非常反諷的名字：《樹上處女》（*Virgin in a Tree*）。有幅作品描繪兩名卑躬屈膝、尤賴亞・希普（Uriah Heep）*般的人物（外形類似灰狗，互相用不懷好意的詭詐臉龐彼此瞪視），題名為：《兩名男子相遇，兩人都以為對方屬於更高階級》（*Two Men Meet, Each Believing the Other to Be of Higher Rank*）。這種尖酸刻薄的憤世看法，在莉莉懷孕後軟化下來；克利突然轉換跑道，在玻璃上作畫，溫柔描繪與母性有關的主題，讓人聯想起動物哺育幼兒的迷人景象。

1907年11月30日，莉莉產下一名男嬰。菲利克斯（Felix）將是她和克利唯一的孩子。菲利克斯十六個月大的時候，身體非常虛弱，逼得留在家中照顧他的父親，不得不把所有時間用在育兒之上。在包浩斯任職期間，克利依然扮演主要的照護角色，因為莉莉常常不在，不是去打理她年老力衰的父母，就是去治療她的「神經失調」。

不過沒有任何事能阻止克利畫畫。創作藝術對他而言是如此不可或缺，他總是能找到方法進行。當他和身體不好的菲利克斯待在家時，他只能繪製小幅作品，但他鑽研出高度的個人風格。他的油畫和水彩就像小孩玩遊戲一樣，既投入又異想天開，都是全神貫注的產物。

*尤賴亞・希普：英國作家狄更斯（Charles Dickens）小說《塊肉餘生記》（*David Copperfield*）中的人物，個性卑躬屈膝、諂媚、虛偽，後來成為「唯唯諾諾」之人的代名詞。

克利也開始撰寫直率生動的日記，還有一小段時間的「菲利克斯日誌」。後者是記錄兒子的生活，從他嬰兒時期開始，充分反映出克利的敏銳觀察力，這份力量同樣滋養了他的畫作及他在包浩斯的教學。「菲利克斯用喔喔喔的聲音模仿轉動的東西；小狗是吼吼吼；馬是喀喀喀──用舌頭敲打硬顎；鴨是嘿嘿嘿，嘶啞地摩擦喉嚨底部。」[29] 克利不是用常見的「嘶」、「汪」、「呱」等擬聲字去理解。

4

1911 年，克利經人介紹認識奧古斯特 · 麥克（August Macke），另一位以嶄新原創方式作畫的藝術家，完全擺脫掉瀰漫在學院裡的枯燥風格。那年秋天，麥克帶他的鄰居康丁斯基去見克利。當時康丁斯基已經打破藝術藩籬，因為他的畫作無法歸屬於任何一個已知的視覺世界。克利對這位長他十三歲的俄羅斯畫家的第一印象是，他「在自己身上激發某種深刻自信……他是號『人物』，有張非常英俊、開放的臉孔」[30]。他們很快就彼此了解，開始共度時光。

康丁斯基和克利經常討論威廉 · 渥林格（Wilhelm Worringer）最新出版的《抽象與移情》（*Abstraction and Empathy*），這本小書讓他們理解到，為何在抽象中追求平衡與清澈，可以補償日常生活中所缺乏的這些品質。精確的再現只能像應聲蟲般重複自身的混亂情緒；他們想要積極尋找替代做法。

克利和康丁斯基與法蘭茲 · 馬爾克（Franz Marc）及阿列克謝 · 雅夫倫斯基（Alexey Jawlensky）這兩位善於運用活躍色彩和大膽形式作畫的藝術家，共創「藍騎士團體」（Der Blaue Reiter）。由於當時大多數人強烈反對他們那種看似隨意的放肆色彩及滿載能量的形式，並把他們與名聲掃地的法國野獸派（Fauves）相提並論，促使這幾位藍騎士藝術家更為團結互挺。當康丁斯基的作品在蘇黎世藝術之家（Zurich Kunsthaus）的現代聯合會（Moderner Bund）展覽上遭受攻

擊時，克利隨即寫了一篇捍衛抽象藝術的評論，震驚一般大眾。他倆的同志情誼和友誼與日俱增，將來會在包浩斯開花結果。

1914 年，克利和麥克去了突尼西亞。他們在突尼斯、迦太基（Carthage）和海曼麥特（Hammamet）待了很長一段時間，克利見識到令人讚嘆的地中海陽光和教人驚奇的摩爾建築，大開眼界。呼拜塔、仙人掌、熱帶花卉和湛藍海水，全都閃耀在陽光下，也開始出現在克利的作品中。這些充滿異國情調的世俗主題在明亮的粉彩色調和鮮活的圖畫中，被分割成一塊塊幾何形狀，宛如透過萬花筒看到的、會動的不規則西洋棋盤。

　　然而這些生命的歡樂在該年底克利一回到慕尼黑就戛然結束。康丁斯基因為俄國人的身分必須離開德國，返回故鄉。雅夫倫斯基也被迫離開。最糟的是，克利的旅伴麥克死於法國之戰，年僅二十七歲。

　　克利為他的痛苦和夢魘找到解決之道：「為了跳脫夢境努力前行，我必須學會飛翔。所以我飛走了。如今，我只在偶爾的記憶中流連這煩擾世界——記憶是人們偶爾回想起事物的方式。」他活下去的唯一方法，就是逃離現實。1915 年，克利宣稱：「世界變得越恐怖（如同這些日子），藝術就變得越抽象；和平的世界生產寫實主義的藝術。」[31]

　　這是渥林格的思想精髓。藝術和音樂一樣，是一塊不同的國土——不只是一種撤離或消遣，而是一股強大的力量，足以取代無法忍受的現實。克利正在創造的作品，就具有提供慰藉、彌補可怕人生的力量。那是一個美麗的新宇宙，能夠在這個萬物危殆的時刻為生命賦予價值。

　　1916 年 3 月 4 日，馬爾克在凡爾登戰役中捐軀。一星期後，時年三十五歲的克利被空軍徵召入伍。但沒有任何事情能阻擋他的熱情。他在蘭斯胡特（Landshut）軍營的海頓（J. Haydn）《創世紀》（*Creation*）演奏會上，擔任第一小提琴手。私底下，他被授予彩繪飛機的任務，他還設法找時間到軍營附近的科隆博物館朝聖，沉浸在希羅尼穆斯・波許（Hieronymus Bosch）*和老彼德・布勒哲爾（Pi-

*波許（1450–1516）：尼德蘭早期畫家，以奇幻圖像描繪道德和宗教概念聞名。

eter Bruegel the Elder）*的傑作當中。在營房裡，他讀中國文學、盧梭（J.-J. Rousseau）的《懺悔錄》（*Confessions*）和歌德的《威廉‧邁斯特》（*Wilhelm Meister*）；休假回慕尼黑時，就繼續創作。克利並未忽略時事，而是藉由繪畫行動轉化它們。他畫了好幾幅精采作品，描繪齊柏林飛船在夜裡飛越科隆大教堂。

*布勒哲爾（約1525–69）：法蘭德斯畫家，以地景和農民景象的畫作聞名。

除了齊柏林飛船之外，克利大部分作品完全是來自他的想像力。有些近似純抽象畫：幾何造形反覆展開、合攏，同時擴張又壓縮。其他以水彩為主的作品，則是引領我們窺見克利的私人宇宙，裡面有鳥人、有既是兒童玩具又是嚴肅航行工具的船隻，還有歡樂怪物。《星際機器人》（*Astral Automatons*）、《愛爾瑪‧羅莎：馴獸師》（*Irma Rossa, The Animal Tamer*）、《致命的巴松笛獨奏》（*Fatal Bassoon Solo*）、《愛慾之眼》（*The Eye of Eros*），這些標題都會讓人聯想起藝術家居住的獨特心靈國度。他對繪畫的內在需求，驅使他在困難的環境中勇往向前，而他的作品即便在戰爭期間價格依然急速攀高，更給了他莫大鼓舞。

他也開始為作品編目，一絲不苟地替每張畫編號，記下名稱、尺寸和媒材，這項習慣往後將一直保持不輟。

從 1916 年開始，克利就確信德國終將戰敗。1918 年，他請求退伍並得到退伍令。接著他在慕尼黑一座城堡租了一間大畫室，把妻兒接來同住。他的忠實經紀人漢斯‧戈爾茲（Hans Goltz）也在慕尼黑為他舉辦了一次個展，但是如同克利日後的包浩斯同事奧斯卡‧史雷梅爾所說：克利「這位天才藝術家」比起其他知名畫家，在藝術評論圈裡相對沒有名氣。

史雷梅爾對克利極為推崇，認為他是當代最棒的藝術家之一。「他能將所有智慧展現在毫無修飾的線條裡。那就是畫佛像的方式。」克利的強度、溫暖和徹底的原創性，都讓史雷梅爾深深折服。克利的藝術具體示範出什麼叫作目光遠大、下筆細膩。史雷梅爾認為，最偉大的藝術成就都是源自於「能夠簡單而全面地透視事物的本質。能夠找到這項法門，就能找到自我，找到世界」[32]。

史雷梅爾是在某次休假後寫下上面這段話，當他再次穿上軍服

時，滿腦子想的全是克利提供的教訓，也就是：思考第一，繪畫第二。史雷梅爾崇拜克利的決心，無論道路多麼曲折，他都不放棄追求「那件重要大事」。史雷梅爾用「縱慾」（voluptuous）一詞來形容他和克利踏上的那條道路，以便呼應「缺乏節制就能通往智慧宮殿」[33]的想法。

1919 年 2 月，史雷梅爾前往慕尼黑探視這位他很崇拜但未曾謀面的藝術家。親眼見到這位英雄本人，史雷梅爾大失所望。雖然克利的作品散發出明顯的童稚特質和思想深度，但他發現克利本人卻像個緊張的中產階級商人。史雷梅爾非常驚訝克利關心的全是些物質瑣事。他期望在這位藝術家身上看到超凡脫俗，但事實上藝術家擔憂的卻是食物和房租價格，而且操煩到「近乎荒謬」[34]。不過無論如何，當時主管斯圖加特藝術學院的史雷梅爾，還是試圖為克利爭取派任機會，讓他接下阿道夫・荷澤爾（Adolf Hoelzel）老教授留下的構圖課職位。

學院和藝術贊助人公會（Art Patrons' Guild）雙雙否決史雷梅爾的提議。官方理由是：克利的作品太過遊戲心態，對構圖和結構議題的投入不夠，不適合該職位的要求。但反對者的敵意其實不止於此，沒有公開的真正原因是：克利「太過『夢幻』和『女性』」，而且是「猶太人和神智學者」[35]。這並非事實，而是和每個人對個性特質的感受有關：與此同時，克利也是該校學生和校長中意的對象，也有一小群圈內的國際崇拜者，不過他的作品的確讓許多觀眾不太舒服，甚至有些害怕。

1920 年春天，戈爾茲在慕尼黑舉辦一場以克利為主的展覽，很受歡迎，有關克利作品的專書也開始出現。戈爾茲為克利作品的一般買賣制定了合約，一名來自伯恩的收藏家賀曼・魯夫（Hermann Rupf），開始為自己和巴黎大畫商丹尼爾—亨利・康維勒（Daniel-Henry Kahn-weiler）購買大量作品。克利寫信給史雷梅爾，說他知道自己需要一份「可以賺錢的教職」。因為已經拿到退伍證，他可以教書，他表示：「我已做好準備，想當個藝術教育者……主要是基於利他動機和

想要助人的意願。」[36] 最重要的是，他需要一份固定薪水。

　　克利也出現情緒不穩的徵兆。阿德勒根據克利本人告訴他的說法，描述在這段時期，藝術家阿佛列・古賓（Alfred Kubin）曾經目睹過克利發作：

> 　　在他慕尼黑時期，每逢夏日尾聲，克利習慣於傍晚和古賓一起坐在畫室裡。窗戶裡的天空是溫柔的紫羅蘭色。靠近窗戶的桌子上，有一只水罐，克利用它來畫水彩。為了觀察反射在水罐裡的天空，克利壓靠在桌子上，桌子因為承受他的強大重量而開始搖晃。過了一會兒，古賓抱住克利，克利說：「我不太舒服──我不喜歡這樣──但我沒辦法。」古賓把嘴巴貼近克利耳朵，非常溫柔地小聲說道：「騙子。」「今天我一笑置之，」克利說：「但那天我沒有笑。」[37]

1919 年 5 月 1 日和 2 日，當時克利在慕尼黑，巴伐利亞政府被聯邦軍隊趕走，同情舊政府的藝術家和作家也遭到跟蹤逮捕。劇作家恩斯特・托勒（Ernst Toller）的藏身之處正好和克利承租的畫室是同一棟，位於凡內赫街（Wernechstrasse）。

　　6 月 1 日，警察闖入那棟建築，逮捕托勒，也搜索了克利的畫室。阿德勒回憶道：「對藝術頗有造詣的偵探們，立刻知道除了眼前這些畫作之外，『後面』還有更多。」6 月 11 日，克利逃到瑞士。莉莉還留在慕尼黑但無危險之虞，克利於 6 月 24 日寫明信片給她：「看起來我們現在可以平靜了，這對我比較好。」[38] 這將是他終其一生的態度──在包浩斯那些廝殺鬥爭期間，當然也是如此。

　　就在克利捎自瑞士的明信片還在通往慕尼黑的途中，莉莉給他的信也上路了，她說警察又回來了，這次搜索了和畫室毗鄰的整棟公寓。他寫信給莉莉：「搜房子！他們想在我家幹嘛？欣賞那些他們看不出美在哪裡的畫？」[39]

　　克利一直要到 7 月底才覺得回慕尼黑沒有安全威脅，那時距離托勒因為政治和反戰文章被處以叛國罪已過了三週（湯瑪斯・曼

〔Thomas Mann〕和馬克斯・韋伯〔Max Weber〕運用影響力幫助他免於死刑，而且只監禁五年）。經過這些事件之後，克利寫信給古賓表示，儘管有之前的搜索和逮捕行動，儘管這個新政權是「共產主義共和國」且「動盪不安」，但對群體生活而言，依然帶來令人興奮的可能性。在這個短命政府被推翻後，他隨即致信古賓，「它並非完全沒有正面結果」。它讓克利思考，「日益精純的個人主義藝術」——他自己的藝術——有可能不只是「一種資本主義的奢侈」和「勢利有錢人的珍玩。我們這些努力想超越永恆價值之人，可能在共產主義社會中更能得到鼓勵。我們應該沿著不同的管道，在更廣大的基礎上擴展我們的施肥效益」[40]。

在包浩斯出現之前，克利便已開始展望「一種理論實驗站」，在那裡「我們可以把創造發明的成果傳遞給所有人群。這種新藝術將滲透到手工藝界……屆時將看不到任何學院，只有為工匠設立的藝術學校」[41]。

1920 年 3 月，德國經濟蓬勃發展。雖然美國和英國正面臨嚴重的經濟衰退，但德國政府的貨幣擴張政策讓藝術市場特別繁榮，因為買家認為畫作是對抗通膨的保值投資。1920 年 7 月 30 日，國會將前一年 12 月 24 日對藝術品強行徵收的百分之十五奢侈稅廢除，進一步鼓勵藝術買賣。克利拜他和經紀人戈爾茲的合約之賜，「攀上這波榮景的顛峰」[42]，但他深知通膨的危險性，對此不敢掉以輕心。他希望能得到教職保障，提供他住宅和穩定的薪水，也希望能找到一間學校具體實現他對理想社群的展望。

<div align="center">5</div>

1920 年 11 月，克利到瑞士最南端的提西諾州（Ticino）度假。他在那裡拜訪了雅夫倫斯基和瑪莉安・馮・威爾夫金（Marianne von Werefkin），這兩位畫家十幾年前都曾在巴伐利亞阿爾卑斯山區與康丁斯基和加布莉葉・明特爾（Gabriele

Münter）一起工作，至今依然用鮮亮歡躍的風格作畫。該區的大山淨湖令他陶醉不已，就在這時，他收到葛羅培的電報。電報言簡意賅：「親愛的保羅 · 克利：我們一致邀請您加入我們，擔任包浩斯畫家——葛羅培、費寧格、安格曼（R. Engelmann）、馬可斯、伊登、克雷姆（W. Klemm）。」[43]

由於伊登這位名師素以嚴格著稱，一般預期，如果學生希望得到更細膩敏銳的指導，應該會去找克利。有些人擔心克利沒有什麼實作經驗可以貢獻，也害怕他過度沉溺於「為藝術而藝術」，但克利本人對這些懷疑倒是一無所悉，11 月 25 日，他啟程前往威瑪。

他從慕尼黑搭火車到耶拿，不到凌晨四點就已抵站，得在那裡等兩個半小時才能轉車。他在火車站裡點了一杯茶消磨時間，對即將展開的新世界充滿好奇。火車時刻表和接下來的路線細節都讓他興奮不已。他帶著愉快心情登上六點二十五分準時發動的火車，觀察圖林根平原上的第一道曙光，連綿的田野和葡萄園上，點綴著小村的紅瓦屋頂和纖細教堂尖塔，抵達威瑪時他的心情非常高昂。在包浩斯，他受到伊登和穆且的盡責招待。

克利得知葛羅培要到中午才能與他碰面，於是先到城裡的中世紀城牆和窄街上探險。他知道歌德曾在他早上行經之處設計過一座英式花園；這座「德國的雅典」比他想像的更加精采。不過與葛羅培的會面倒是不如預期。克利當初被吸引來威瑪是因為一萬六千五百馬克的年薪和一間寬敞自由的畫室，所以當兩人會談時葛羅培劈頭就問他是否願意擔任書籍裝幀師傅，他的心情為之一沉。他回答，除了他熱愛看書之外，他和這門特殊工藝扯不上任何關係。葛羅培一如既往，永遠有一套圓滑說辭。「別擔心，我們的形式師傅沒有誰是那行的專家。就是因為這樣，才需要有工匠。你要教的是理論。」[44]

葛羅培成功說服克利，不管他在包浩斯教的科目是什麼，都可以把他的藝術理念應用上去；沒花多久時間，克利便確信這裡是他想來的地方。他們一起敲定克利教職合約的細節；接下來就等圖林根政府批准。合約成立後，克利就能於 1921 年 1 月開始任教。一開始，他將每個月在威瑪待兩星期，直到他為妻兒和貓咪弗利茲（Fritz）找到

適當的住所，他們會留在慕尼黑至一切打點妥當。

葛羅培希望克利來包浩斯不純然是為了他的才華。這位校長盤算過，克利加入教職員陣容將有助於包浩斯與國際藝術圈建立連結。這的確是一個成效立見的公關妙計。這項指派提高了包浩斯的知名度，許多可能支持該校宗旨的藝廊老闆、博物館館長、收藏家和評論家，都因此知道包浩斯的存在。克利的作品定期會在好幾座博物館展出，這些有遠見的負責人如今都想和包浩斯建立更密切的關係，而即將出版的兩本克利專書，也為包浩斯增添了光彩。

克利的姊姊瑪蒂德是促成他下定決心的幕後推手。瑪蒂德協助克利整理和販售作品；因為拗不過克利堅持，她才同意收下素描作為報酬。克利知道如果他離開慕尼黑去威瑪，瑪蒂德勢必得承擔更多責任。克利告訴瑪蒂德，包浩斯的薪水可以帶給他史無前例的財務安全感，讓他再次專心作畫。聽到弟弟這樣說，瑪蒂德表示她很樂意擔下額外工作。在她的支持下，克利決定接受葛羅培的提議。

6

1921 年 1 月 10 日清晨七點，克利的火車再次駛進威瑪。這位包浩斯新教師在威瑪迷人的 19 世紀火車站檢查行李袋時，感受到殷勤誠摯的歡迎，通宵搭車的疲憊一掃而空。他立刻到歌德設計的英式花園散步。當時天還昏暗，威瑪又處於一年當中最冷的季節，不過那天出乎尋常很像春天，克利感覺自己好像來到一座牧歌天堂。

他漫步了好幾個小時。白日甦醒後，他找了一家剛剛開門的咖啡館在裡頭等待。克利心滿意足，期盼這座公園可以讓他開開心心與松鼠為伴，並在即將來臨的春天看到各種禽鳥和綠葉。不過他很快就洩了氣。他去葛羅培的辦公室，但四處都找不到他。克利討厭浪費時間。他希望盡快安排好居住和工作的地方，好讓他能立刻作畫。當葛

羅培終於在十一點出現時，克利用最快速度把一切細節搞定。

　　當天稍晚，克利寫信給在慕尼黑的莉莉。他沒敘述包浩斯的事，而是告訴她位於黃金霍恩區（Golden Horn）豪華別墅後方那座宛如公園的私人花園裡的松鼠如何如何，該區將是他們最後的定居之地。可以親近自然和自由作畫這兩點，比起他的新工作更吸引他。

克利在霍恩街三十九號一家民宿度過威瑪的第一夜，相隔不遠的五十三號是一棟 19 世紀寬敞大宅，他和家人將在那裡租下公寓。五十三號是一棟頭重腳輕的房子，一大片斜屋頂上覆蓋著一排排扇貝形木瓦蓋，間歇點綴著大老虎窗，窗上頂著賞心悅目的三角楣，看起來彷彿正指向天空。他以狂喜的筆調跟莉莉形容：「讓我們把握這一刻，開心慶祝！」這個位於空曠田野的社區，矗立在俯瞰英式花園的小丘上。通往包浩斯畫室的小徑，要穿越這座蒼翠的非正式花園，那些沒有修剪、覆滿輕柔羽葉的樹木，宛如來自庚斯博羅（Gainsborough）* 的畫作。1 月 11 日上午，克利首次踏上這條小徑，他知道這將成為他固定行程的一部分，他從一棟住宅前走過，那是歌德住過的花園房舍。他寫信給莉莉訴說這一切，同時描述他們未來公寓後方的市集花園有多美麗；一切是「如此簡單輝煌」[45]。

* 庚斯博羅（1727–88）：英國肖像畫家和最著名的風景畫家之一。

　　葛羅培當天出城去了。這表示克利無法解決一些尚待處理的問題，但他利用時間把畫室打點好，準備顏料和其他必需品。兩天後，他再次動筆。他在寬敞嶄新的畫室裡重新開工，面對一道道等著他把畫作掛上去的素樸白牆，他顯得異常開心。

　　除了工作必需品和最簡單的個人衣物之外，克利幾乎沒帶任何東西。他在心中將這次嶄新的空機狀態比擬為軍隊生活。至少他擁有所需的一切：紙張、畫布、顏料，暖氣也運作得很好。他唯一的缺憾是走遍威瑪城都找不到任何畫架或繪圖桌。儘管少了這些，他還是可以再次創作，而創作藝術就是感覺自己活著。

1 月 15 日星期六，克利首次造訪真正的包浩斯；他的畫室位於附近的一棟建築裡。伊登穿了一套克利所謂的「波爾多紅」西裝，正給一

群年輕男女出了一道作文，題目是一首流行歌曲〈小瑪麗坐在石頭上〉（Mariechen sass auf einem Stein）。伊登讓學生先以直覺方式領會這首歌的精神之後，才開始講解。

這些都是開明進步的學生，他們正在進行的一切細節和學習方式都讓克利驚訝著迷。他寫信給莉莉，仔細描述伊登教室隔壁那間巨大畫室裡用各種材料組成的實驗裝配藝術。「它們看起來很像原始藝術與兒童玩具耦合產下的混種私生子。」[46] 在克利眼中，每件作品既是它們現有的模樣，也同時是另一種東西。

克利為莉莉生動描繪出學生的模樣，他們坐在三腳琴凳上，紅色木頭椅面配上鐵製椅腳。每個人都拿著一塊巨大炭筆在繪圖桌上畫個不停。伊登穿著深紅色西裝，活像小丑似地來回巡走。這身可笑的打扮包括一條寬鬆過大的褲子，他穿得很高，還有一件緊身上衣用同樣質料的大釦腰帶繫在胸部的位置。不過跟他的臉部表情比起來，這身服裝的效果頓時失色，克利用繃臉噘嘴形容他的表情，但千萬別把它和真正的輕蔑混為一談。「頭部：半像教員半像本堂牧師……還有別忘了他的眼鏡，」克利在信中寫道[47]。

對克利而言，眼鏡有重要意義，伊登的凝視也是。觀看的藝術主宰了他的覺知。他覺得自己似乎一直被注視著，就像他一直在觀看萬物。他在藝術中再現的鳥和貓，多葉植物和雉堞建築，也在凝視著他。

克利迷戀地看著伊登拿起一塊炭筆，集中身體，以一種發狂的姿態畫出抽象線條和基本造形。然後他給學生十分鐘，要他們畫出暴風雨。儘管這位老師的誇張動作和戲劇姿態與他格格不入，但克利還是被這種藝術再現的新取向和教學方法所吸引，那和他接受的學院訓練傳統剛好相反。

當天下午五點，伊登在大演講廳教另一門課，演講廳的構造類似圓形劇場，大家都坐在階梯而非椅子上。這次伊登在牆上投射一幅大型圖像，是馬諦斯（H. Matisse）的《舞蹈》（La Danse），要學生在黑暗中畫出它的基本構圖元素。伊登夫人坐在他腿上，其他人全都圍擠成一團。只有克利一個人例外，他坐在圓形劇場頂層最遠的角落，

一張規規矩矩的椅子上。他從那裡居高觀望，抽著他的菸斗。

這就是克利在包浩斯的一貫態度。不論在舞會或任何大型聚會裡，他始終保持他的距離。他以一種白日夢的方式抽著他的菸斗，觀看或許也感覺被觀看，但他獨來獨往。

半個世紀後，許多包浩斯人的偉大朋友葛羅特告訴菲利克斯，他對保羅·克利的第一手印象：

> 克利的習慣、衣著和舉止看起來非常得體有教養，完全符合你對伯恩市民的想像。如果你沒留意他的臉，他的眼睛，你對他的印象就只有這樣。如果你看了，你會被他身上散發出來的靈光深深觸動，立刻感覺到站在眼前的這個人具有睿遠的洞見。你會感覺他知道的東西超過我們所有人，他非常有智慧。每次我們相遇，我總是因敬畏而感動，因為感覺到自己的不足而不敢開口——雖然克利從未流露出任何神職人員的氣息或過度自信。[48]

葛羅特也提到一個他眼中的阿拉伯特質：「享受語言、戲謔和歡笑，對克利和他的家庭而言都是不可或缺的一部分。他喜歡參與包浩斯派對。我們曾經封他為真正的突尼西亞人，他對地中海非常了解。克利成了高貴纖細的阿拉伯人物化身。」[49]

如果這份 1972 年的對話紀錄是正確的，克利的確曾被封為「真正的突尼西亞人」並「對地中海非常了解」，這種意象生動和不可確知的混合，的確很適合他。

參觀過伊登教學的隔天是星期日。克利利用時間修補他的新畫室，抵銷「昨天在包浩斯耗掉的時間」[50]。畢竟葛羅培提供他的條件，以及他之所以待在這個新地方的原因，就是讓他可以有機會盡量多畫。

從克利四十一歲抵達威瑪後所畫的作品中，看不出地點轉換的影響。他活在自己心裡，或說活在整個宇宙當中：他待在哪個城市影響不大。他畫了一幅風格獨具的《亞當和小夏娃》（*Adam and Little Eve*），畫中的亞當大眼歪斜，面無表情，像個惡棍，夏娃則是介於

小女孩和洋娃娃之間的某種東西；他畫洋梨、旗幟、禽鳥、山羊，還有虛構的地景和純抽象畫，這些作品可以在任何地方進行。唯一的例外是《陶工》（*The Potter*）這幅水彩傑作，畫中那些造形簡約、毫無裝飾的球莖狀花瓶，是在包浩斯的陶藝工作坊製作出來的（參見彩圖2）。這些瓶子的造形、尺度和微微發亮的色彩，抽象到幾乎無法辨識；就許多方面而言，它們可說是克利獨特想像力的產物，但其中依然保有克利在工作坊親眼觀察到的基礎。克利用大頭、凸眼、魚狀般大嘴裡的無數顆裸露牙齒來描繪陶工。性別不明的他或她是典型的包浩斯人，因為他或她正全神貫注在瓶子的製造過程。

克利一家打算入住的公寓要到 4 月才能打點妥當，在這之前，他下榻的民宿是由克伊瑟林克伯爵和伯爵夫人（Count and Countess Keyserlingk）經營。克利很高興和這對年輕貴族夫婦及他們十一歲的兒子雨果（Hugo）住在一起。他很欣賞他們的高雅又不無趣，以他們的出身背景而言，這很罕見。雖然威瑪的天氣在第一個週末之後就回復到原本的寒冷程度，但克利對新生活十分滿意。由於他要到 2 月才能領取薪資，除了最基本的作畫用品之外沒買任何東西，他的生活很簡單，但克伊瑟林克一家是令人開心的伴侶，這項新工作讓他重新恢復活力，專注作畫。不受干擾地大量創作水彩和小油畫，正是他在這裡想做的事。

克利社交生活的高潮，是由穆且的妹妹在伊登家烹煮的美味素食餐。大多數時間，克利都獨來獨往，謝絕一切邀請，包括最吸引他的音樂會。經過先前那段懈怠時期，他一點也不想打斷這個得來不易的寶貴機會，可以無憂無慮、專心平靜地創作。結束他在威瑪的第一個十五天後，他於返回慕尼黑的那個晚上，寫信給雙親和姊姊，說他非常開心能看到包浩斯帶給他的成果。他完成好幾件畫作，並預期他的威瑪畫室到了夏天會更棒。

過完在包浩斯的第一個雙週工作期，克利迫不及待想和妻子及青春期的兒子重聚，還有他的貓咪弗利茲。克利沉浸在返家計畫中的所有小細節，他知道火車要十個小時車程，他會在週六的午夜抵達，於

是他告訴莉莉不要把大門上鏈。他的生活結構和葛羅培恰恰相反：沒有外界的高潮迭起，而是建立在秩序井然的家庭常規和穩固的婚姻關係之上。

不過等他結束慕尼黑時間，於 2 月第二週返回包浩斯後，立刻被一連串後勤問題打亂了既定航道。為家人準備的公寓，也是他預定的教書地點，並未如期準備好，所以克利必須在包浩斯主建築裡的臨時總部授課，也就是他先前參觀伊登上課的地方。他寫信給莉莉，如果情況到秋天還沒改善，他就會辭職。

為了平衡內心不斷湧出的狂潮，克利需要極為穩固的周遭環境。跟莉莉抱怨了居處問題之後，他恢復平靜，告訴莉莉說威瑪有一家印度「茶館」，甜點非常美味。他再次向莉莉保證他擁有所需一切，雖然威瑪的零下低溫讓他有點難受，但他希望不會持續太久。

葛羅培做出決定，在克利的公寓和畫室準備妥當之前，他不需要授課。瑪蒂德繼續處理克利的財務，甚至幫忙支付給園丁和牙醫的帳單，還有作品展覽的船運事宜。她的協助提供不可或缺的支持，讓克利可以安心在威瑪工作——用他自己的話就是「像個僧侶般待在畫室」[51]。當其他包浩斯教職員參加派對，過著多采多姿的社交生活時，克利卻每天從早上八點畫到中午，再從下午兩點工作到九點。

克利決心利用新生活的奢侈享受和它的保障薪資及寬敞的畫室空間，將作品提升到新的境界，而且他打算依循直覺而非預定目標進行。他認為這是一段探索時期，可讓他試著以兩種顏色為基礎，「小心建構水彩的色調」[52]，同時在自我強加的限制條件下完成其他任務。在這個快樂實驗的多產時期，他的水彩技巧更上層樓，以一種看似輕鬆但同時高度熟練的風格呈現出夢幻般的情景。不過在油畫方面，沒有達到他想要的成果。

這種出色技巧和情緒戲法的結合，因為克利對於描繪主題和繪畫方式的獨特想像力而更形強化，也很快就有了一群忠實畫迷，儘管這不是克利本人的意圖，他似乎也不知道這群人存在。當他獨自在威瑪包浩斯工作時，這位畫家並不屬於任何運動，也不皈依哪派風格，他

不知道自己的作品已經在世界各地掀起漣漪。該年 2 月，萊納 · 瑪利亞 · 里爾克（Rainer Maria Rilke）這位許多人眼中最偉大的在世詩人，寫信給他的情婦，畫家芭拉蒂娜 · 克洛索夫斯卡（Baladine Klossowska），說他寄了一本新書給她，是有關克利作品的專著。里爾克用「畫家中的音樂家」來形容克利的特色，不只芭拉蒂娜對他深感興趣，連她十七歲和十四歲的兩個兒子皮耶（Pierre）和巴薩札（Balthazar）也很喜歡。皮耶 · 克洛索夫斯卡當時已經是個小有名氣的翻譯者和作家，「巴薩斯」（Balthus）的繪圖才華也不可限量——里爾克剛為這位小天才的一本畫冊寫了序言，他在書中描繪一隻失蹤的貓——里爾克知道，克利的作品會讓他們大吃一驚。

里爾克說克利有「一種發自真心誠意的藝術體驗，他不怕荒謬愚蠢；你可以評判它」[53]。包浩斯的世界讓克利可以大無畏地陶醉在自由的最高點，即便對他而言，那也是史無前例的體驗。

4 月 18 日，克利用八十馬克買了一只新畫架，他寫信給莉莉，說他終於備齊一切所需。那年春天風特別強，有時冷冽到克利得穿上毛皮外套禦寒，但沒有任何事情能減低他的整體幸福感。他寫信給十四歲的菲利克斯，說他整天工作，唯一的說話機會就是星期四的師傅會議。

情況即將改變。雖然克利家的公寓還沒弄好，但他無法再逃避教書的義務。預計 5 月中開始的課程有三十位學生報名。人數很快激增到四十五名，但克利堅持必須減到最初的三十名。儘管他必須在包浩斯的大教室上課，而非如原定計畫在家裡的畫室進行，他還是不希望失去某種私密感。

克利的第一堂課是 5 月 13 日星期五下午。有些人覺得這日期是個惡兆，但這位愛畫魔鬼混混的畫家倒是挺開心的。「不敢置信的事情發生了！」他寫信給莉莉：「我竟然自由自在地和那些人聊了兩個小時。」[54]

克利很驚訝，甚至在課堂正式開始之前，他都不相信自己可以和學生相處得如此開放而輕鬆。有生以來，他頭一次感受到這種心意共鳴的迷人魅力。一開始，他先傳閱最近他畫的十幅水彩。接著，就在

他討論形式元素和整體構圖的關係時，某種「十三號星期五」的事件真實登場。克利正在解釋暗色調和亮色調的成分差異，他用不同溫度的洗澡水做比喻，這時，有人敲門然後走了進來。是個警察，他用濃厚的薩克森腔開始斥責一名沒在市政廳登記的學生。教室裡的每個人都爆笑出聲。

克利愛死這一刻。他慫恿莉莉想像一下，他站在一群學生面前，這些學生聽課聽到興高采烈，甚至忘了該對怒氣沖沖的警察表示尊敬。他說他卡在那裡不知如何是好，又想笑，又覺得行為舉止還是得保持老師的模樣。

一項更嚴肅的議題開始在包浩斯掀起情緒風暴，對於這項爭議，克利比大多數人更置身事外。他的公正不阿將成為一股鎮靜的力量。

這段時期，伊登正在教職員和學生之間搞分化，包浩斯出現兩個敵對陣營。克利對這項爭議的看法和葛羅培不同，他不認為這是主張發揮個人創意的藝術家與強調為工業和整體大眾做設計者的對立。克利認為癥結所在，是伊登這位神聖人物的角色，很多人對他的行徑只敢竊竊議論。伊登的崇高地位是因為他是拜火教的領袖，學校有許多成員都是該教信徒。

愛爾瑪很討厭拜火教信徒身上的大蒜味，葛羅培也承認信徒和非信徒之間存有嫌隙，但克利以他長期觀察者的角色認為，這個教派導致的不合程度比他們承認的嚴重許多。

拜火教惹惱了許多非支持者。克利不只了解他們的痛苦，也感同身受。因為他個人具有強烈的靈性主義特質，所以他討厭虛假的靈性主義。他也反對任何有損於藝術創作和自然研究的事物，因為這兩者才是創造的本質。

有關營養、呼吸和運動的嚴苛觀念主宰了瑣羅亞斯德信徒的日常生活。春秋兩季，該派信徒得忍受大齋戒。齋戒期以強力瀉藥揭開序幕，接下來三週除了熱果汁之外不得食用任何東西。他們在威瑪郊外的小丘上有一座果園，齋戒期間他們會聚集在那裡，虔誠吟唱並為園中的數百株覆盆子和果樹除草。他們認為自己的勞動與他們的普世目

標一致：「因為我們致力根除全世界的雜草，根除那些創造之敵。」[55] 潔淨內在之後，伊登和他的徒眾還會在威瑪的公共浴場進行熱騰騰的沐浴儀式，用灰燼或木炭擦磨皮膚，清洗外在。

齋戒期間，拜火教信徒會用他們當作瀉藥的同一種油劑塗抹身體，然後以某種針狀器械在皮膚上穿孔。據說那種油劑可以把不潔的東西（今日所謂的「毒素」）排出體外，導致皮膚上的針孔結痂或化膿，用繃帶包紮後，信徒要進行激烈運動，使自己大量出汗，讓潰瘍的部位乾燥痊癒。這道程序會讓他們在往後數個月內飽受搔癢之苦。

飲食變成伊登和葛羅培之間的爭吵關鍵，而且鬧到包浩斯每個人都得選邊站的程度。伊登想設法讓包浩斯的廚房遵循拜火教的規矩，並要求所有學生信守所有教規。葛羅培則希望伊登只要教書就好。如同奧斯卡・史雷梅爾形容的，伊登鼓勵冥想行為，認為那比工作成果更重要，葛羅培則認為藝術家應該以現實為基礎，對自身技藝的迫切需求做出反應，而非沉醉在自己的思考想法裡。他們希望師傅會議對這項分歧做出回應。

在為解決這項重大爭議而召開的會議中，克利說得比誰都少。馬可斯站在葛羅培那邊；穆且支持伊登。費寧格希望藉由支持各方帶來些許和平，施賴爾則企圖說服各方重歸於好。克利因為置身事外，反而有更大的影響力。

克利能發揮功效的原因在於，他親身證明創作藝術這件事比其他議題更為重要。不只是對他班上的三十名學生，還包括彩繪玻璃工作坊的四個年輕人——「三個女孩和一名男孩」——他都只傳授形式和色彩，避開其他話題。他寫信給莉莉，說他希望「能注入些許情感衝力」[56]。他告訴妻子，這正是包浩斯需要的，因為這裡的每件事都太過認真和嚴肅。克利覺得，儘管這所學校口口聲聲以新精神為訴求，但這顯然不夠。他希望看到新精神藉由藝術浮現。

克利持續創作令人驚嘆的繪畫，他拒絕分心，他翱翔在思考和隨之而來的美感中，拜他的範例之賜，拜火教和瑣羅亞斯德儀式的吸引力開始漸趨平息。

7

克利在包浩斯授課時，經常拿人類日常生活的基本面向和藝術創作的根本要素互為比喻，將他感受特別敏銳的情感衝力與宏偉精神同時注入兩者之中。他認為繪畫藝術的發展就好比化學分析：他說，如果某項產品的配方（他並未特指哪個類型，但會讓人隱約聯想到牙膏和洗衣粉）賣得很好，其他製造商就得買來分析，才能找出它的成分；大師的繪畫構圖也能啟發藝術家進行類似研究。在這方面他同樣沒有舉例，但其言外之意是，藝術家應該試著去了解，究竟是哪些因素讓喬托的祭壇畫和塞尚（P. Cézanne）的風景畫儘管看起來如此不同，卻都具有永恆之美。

另一個關於繪畫形式的比喻是來自食物。克利指出，如果某樣東西吃了會讓人生病，你就得去找出它的有害成分。有瑕疵的畫作亦然。

接著，他加深這類比較的難度。將藝術拉下到人間之後，他開始往上提升。「在我們這行，我們的理由或動機有不同的本質。我們分析藝術作品不是為了想要模仿它們或不信任，」他強調。而是說，藝術不只是另一種職業，它靠的是創造力，藝術家觀看其他藝術家的作品，「是為了開始走自己的路」[57]。

獨立和創造是他勉勵學生努力追求的目標；儘管如此，還是有些不可或缺的通用規則可以學習。克利指導學生，探索其他人的藝術時，要了解那並非「嚴格死板，不可改變的東西」。藝術就像世界本身，是從複雜的起源發展而成。他談到聖經〈創世記〉及其中對生命起源的描述，將藝術界定為人類的基本驅力。「在形式誕生之前⋯⋯在第一個符號創造之前，有一個完完全全的史前時期存在，它的構成要素不只是人類的欲望和他自我表現的熱情⋯⋯還包括⋯⋯對世界的態度。這種態度在內在需求的驅動下，要求以某種方式表現出來。」[58]

克利相信，藝術不是生命的末梢。藝術創造是出於本能，就像植物和動物的成長一樣，是基於不可否認的事實。因此，藝術創造應該回過頭來模擬種子和卵細胞的發展。

克利解釋，形式緊跟在創世之後。形式──意指音樂或語言或圖

像——是一切表現的必備根基。「再深的感情，再美的靈魂，如果我們無法在手邊找到可以相符的形式，對我們而言都沒用處。」[59]

克利接著向大多二十幾歲的學生形容，小孩拿起削尖的鉛筆朝「任何可以讓他們開心的方向」移動。他像個兒童心理學家似地討論智能的萌芽，強調嬰兒期的純直覺如何逐步被幼兒期強加的理性給馴服。「最初的渾沌遊戲屈服於萌芽的秩序。」[60]

克利說話時，既像聖哲又似孩子。學生們私下參與他對生命真相和可能性的坦率熱情，還有他投入創作時的歡欣鼓舞。克利認為，創意的火花和高妙的視覺效果及技術知識，是好繪畫不可或缺的兩大條件，而他本人和他的藝術正是這項觀點的具體典範。「人身上殘留著原始性，」他告訴學生：「但人無法長久保存這樣的原始性。人必須找到方法豐富逐漸耗竭的創造力，但又不能讓速寫草圖的清晰澄澈遭到摧毀或抹除。」[61] 學生知道，他的作品正是清新自發與技巧美感的完美組合。

克利向這些剛剛邁開步伐的藝術家和設計師強調，他們一方面要注意千萬別失去自己的直覺，同時也有責任將自己看到的東西組織起來。線條可能會「自走自的。沒任何方向」。但也有一些比較成熟、設計過的線條，能描繪三角形、方形或圓形，賦予它「一種冷靜的特質」，「既無開始也無結束」[62]。這些概念說起來平淡無奇，然而學生先前從未聽過如此清晰的解釋，也不知道可以將渾沌和冷靜的互補關係運用到繪畫上。他們的老師為了藝術創作而活，他們從他的生活方式便可知道這是他存在的所有理由，他展現了藝術創作的本質，因為那正是他的本質。

克利的學生漢斯・費希利（Hans Fischli），曾如此形容過克利的教學影響：

> 克利沒教我們怎麼畫，怎麼用顏色，而是教我們線條是什麼，點是什麼……
>
> 標記符號的變化無窮無盡——缺乏個性的，個性弱或個性強

的，神氣活現和虛張聲勢的，有些線條你寧願帶它去醫院，因為你擔心它快死了，有些線條則是多到無須煩惱。筆直的線條很健康，歪斜的線條生了病；如果它躺著，你得想說那就是它最想要的。[63]

人類和視覺特質的變化無常是整體性的；物質和精神之間的連結也一樣。由於克利兩手都很靈活，可以左右開弓在黑板上畫出說明圖解；他的雙手可以同時運作這件事，讓人感覺心與腦的確可以串聯作用，感覺心靈啟發和接下來的身體展現是一體的。

這段期間克利留了鬍子，還經常戴一頂軟皮帽，即便是天氣沒冷到需要穿皮裝的日子。「克利給人一種奇特的印象，他的高聳額頭、深褐雙眼，以及往前梳理的頭髮看起來很像羅馬人，偏黃的膚色則像阿拉伯人。」[64] 就算是不知道他母親那邊有部分阿爾及利亞背景的人，也會發現他的舉止和談吐有某種特質，會讓人聯想起北非君王。

但無論他留鬍或剃鬚，也無論他的頭部因為軟帽加長一倍還是因為平頭短髮而受限，碰到克利時第一個會打動你的絕對是他的雙眼。青少年時期，他以超長超密的濃眉著稱，宛如劇院布幕的短幔一般懸在雙眼之上，凸顯出如同瓷器般明澈的碩大眼白。儘管青春期後這兩道濃眉漸趨平靜，不再連成一氣也日益稀疏，但他的橢圓形眼睛還是不成比例地又大又亮，有如貓眼，配上極度黝黑的雙瞳。它們總是往上看，彷彿和天界有所連結。

關於他的每件事都帶有先知意味。他步伐緩慢，發音精準，用字簡練。「他經常用一個單字代替一整句話，而且會以道地的東方風格把一句話當成一則寓言。」[65]

朋友來訪時，會欣賞他的最新作品，他很多產，朋友永遠有新作可看，他很樂於聆聽朋友的反應。不過他常常因為評論不夠充分而失望。他總是好奇別人對他的作品有何感想，不只是他們喜不喜歡，而是對於描繪的主題和技法有沒有什麼具體意見。他討論自己的繪畫就像在觀看別人的創作一樣，具有高度批判性，不管身邊是誰，他都鼓

勵對方和他一起找出畫中的缺點和強項。如果他做到某一點，他會掩不住開心，並非以此自滿，因為他會把成就歸於自身之外的力量。

　　作品的命名也和這些觀眾有關。克利會先有個想法，然後傾聽其他人的詮釋，寫下他們說的話，最後利用自己的話語決定作品的名稱。於是，《卡利普索島》（*Calypso's Isle*）演化成《優美的島嶼》（*Insula Dulcamara*），《沙漠之父》（*Desert Father*）最後改名《懺悔者》（*Penitent*）。名字就和創造一樣，是一種演化過程。

8

克利與藝術界的往來，一如他和包浩斯其他同事的關係，有逐漸喜歡與人親近的傾向。

　　那年 5 月，柏林藝術商阿弗雷德・佛雷特海姆（Alfred Flech-theim）前來拜訪，克利把他先前聽說的許多負面傳聞擺到一旁，發現這位訪客「血統純粹，非常有趣」。最重要的原因是，當克利拿出不同作品給佛雷特海姆欣賞時，這位畫商發現它們「令人垂涎」[66]。對克利而言，他的畫能帶給別人歡樂，幾乎比其他所有事情更重要。

　　克利相當依賴平靜的家庭生活，儘管他和莉莉分隔兩地，但兩人都喜歡一切保持祥和，雖然其他人的欺詐胡鬧也讓他們很開心。克利寫信給妻子說，倘若有天他倆都得搬離慕尼黑，就會需要某個住在那裡的人隨時向他們通報最新醜聞，他們雖然對別人的八卦津津樂道，但從未從中謀取好處。克利非常居家，他寫道：「洗衣是我唯一沒做過的家事。倘若有一天我連衣服都會洗，我就比歌德更全才了。」[67]在克利的圖畫裡，有古怪、瘋狂及毫不害羞的性幻想；但是在他的生活裡，則是一切井然平靜。他總會在家書中殷殷問候的貓咪弗利茲，是他家裡唯一不受管束的任性分子。

　　這艘平穩的船隻簡單開放，讓克利可以在作品中傾注所有的複雜和跌宕。周旋在三女之間、需要保守祕密的葛羅培，在他的建築中展現最大程度的坦率、沉著和明晰；反之，生活中最大的起伏莫過於菲

利克斯感冒或 1921 年 6 月颳起意外強風的克利，做出來的藝術卻是充滿神祕。他有足夠的餘裕去歌誦優柔寡斷。

對克利而言，公園裡的生活比包浩斯重要。6 月中旬，漫長的冬天似乎終於結束後，他寫信給莉莉：「天氣很好。薩爾（Saal）谷地的晨景令人欣喜；生氣蓬勃的絲絨田野。除了野玫瑰外沒有其他花種。」[68] 季節變化，春天的花朵和大地回暖後的嶄新紋理，全都是他的繪畫主題。花草樹木奮力生存的緊張和喜悅，為克利這段時期的作品增添了鮮活氣息。

6 月 21 日，他寫信給莉莉：「我很好，意思是我正在工作。」[69] 但他越來越焦躁，希望莉莉、菲利克斯和弗利茲能來包浩斯。十七歲的古姬造訪包浩斯期間，克利遇到她，讓他更加渴盼自己的孩子能陪在身邊。他覺得古姬的長相比較像愛爾瑪，認為她親切又聰明。他很同情這位無法和其他同齡學生打成一片的孩子。他遇到古姬那個晚上，草莓正甜；他給莉莉寫了一封充滿熱情的記述，信紙的品質和厚度非常精良，棒到會讓人想進一步歌誦在如此美妙的材質上書寫真是莫大的歡樂。他唯一的抱怨是她和菲利克斯還有弗利茲不在這裡。

1921 年秋天，即將滿十五歲的菲利克斯成為包浩斯最年輕的學生。穿紅西裝的伊登在克利眼中或許有點怪異，但這孩子在伊登班上表現得很好。包浩斯提供的自由度，是一般正規學校無法想像的。

菲利克斯很快就開始表演木偶戲，而且深受歡迎，吸引了大批忠實觀眾。諷刺學校生活的木偶劇內容讓包浩斯師生樂不可支，七彩鮮豔的木偶戲服更將情緒炒到最高點，這些服裝都是克利為他的天才兒子親手製作。總共大概有五十個不同角色，每一個都是包浩斯某位人物的臉部表情誇大版，大多生動逼真，一眼就可認出。

莉莉必須留在慕尼黑履行鋼琴老師的義務，威瑪的新家就由克利一手打理。好不容易，霍恩街五十三號的公寓終於弄好。這對父子搬進去時，大部分的家具都還欠缺，但這房子有很棒的視野可以俯瞰公園，等到弗利茲抵達，大鋼琴也就定位後，家的基本模樣大致成形。

克利樂於處理各種家務，一點都不以為苦。他很會燒菜，也努力為他青春期的兒子營造愉快的家庭生活。他訂了一套客廳沙發；送來時，他覺得椅墊實在很醜，但造形倒是把他逗笑了，於是勉強接受。11月29日，他寫信給莉莉：「我開始用透視原則來達到人類最後的平衡感受。」[70] 生活裡沒一件事是靜止的；每件事都經過不同階段——不論是對新家具的反應，畫畫，或應付日常生活。

葛羅曼在克利抵達威瑪後不久，就為了籌備克利的畫展首次拜訪包浩斯，自此之後，這位難以捉摸的瑞士人多了一個敏銳異常、公正無私的觀察者。我們對克利最鮮明的一些印象，就是來自葛羅曼。每天早上，克利都會從他心愛的大公寓走去包浩斯，中間會經過歌德的花園房舍。他很喜歡房舍的質樸風格。今天去威瑪參觀，我們依然可以看到尖聳的木瓦屋頂下方，塗了粗灰泥的牆面上，架了木格子供植物攀爬；這棟如詩如畫的住宅肯定讓克利深深著迷，他自己那棟同樣精采的公寓是比較標準的 19 世紀建築，如今也依然聳立著，以它宏闊的大型老虎窗俯瞰著公園。但更重要的是，葛羅曼觀察到，克利「會一路磨蹭，對眼睛看到的每隻禽鳥感到驚奇，或是沉思人類年齡與季節變化之間的關係。他會跟恰巧爬經路面的蛇說話，好像牠也是人類一樣，畢竟所有的蛇，也都是宇宙的一分子」[71]。這些與蛇進行的單方會談，已成為克利傳奇的一部分。

這座廣袤公園雖然與城市比鄰，但大多數地方完全是鄉村景色，有好幾條泥土小徑可供克利選擇。有些小徑蜿蜒在高草之間，春季草長超過一公尺，是蛇類的完美庇護所。令人印象深刻的樹木很多都超過一百歲，讓克利有機會觀察浮凸在巨大樹幹周圍地面的盤根錯節。這塊起伏的丘陵地並不好走；來回包浩斯的路上有好幾處結實陡坡需要運動員的腳力才有辦法攀爬，漫遊者的閒步可是無法勝任。不過克利樂此不疲，他喜歡聆聽鳥兒合唱，嗅聞簇葉芬香，並於抵達歌德曾經游泳的清澈小河時，觀察激流漫淹過淺灘處清晰可見的草床。克利從流水的模式中歸納邏輯，應用在教學上，藉此闡述自然事物與藝術創作的共通法則。

菲利克斯日後回憶道：

1921 年秋天，我們搬入四房新公寓：霍恩街五十三號，二樓。我們兩人，克利師傅和克利學徒，會在一年四季的不同時間，每天從家裡穿越浪漫公園往返於我們工作的地方。父親用他對大自然的觀察，讓這些路程變得無比迷人。飛鳥和花朵的世界尤其令他陶醉。每天，我們都會順著溫柔蜿蜒的伊姆河（Ilm）漫步，經過德紹石或蛇形山或小木屋，還有歌德的花園房舍和歡樂女神石（Euphrosyne's stone）。離開摯愛的慕尼黑大都會後，我們在威瑪小鎮過著幾乎像是修道院而且有點教人厭煩的生活；雖然鎮民避開我們、奚落我們，但我們在許多古堡、博物館和國家劇院中享受到豐富的知識洗禮。[72]

倘若這對父子沒一起出發而是分別行動，克利總是會在跨越伊姆河的橋樑前方一個明確位置上，用手杖畫下他的徽飾，讓菲利克斯知道他已經超前了。初雪過後，無論何時園裡都有足夠積雪，可以讓克利在上面為他開心的兒子畫圖。

菲利克斯對家庭度假的記憶也很鮮活：「1920 年到 1922 年間，我們在史坦貝爾格湖（Starnberg）畔的波森霍芬（Possenhofen）度了幾次假；克利喜歡釣魚，某天，小屋的欄杆斷裂，他跟釣線一起掉進

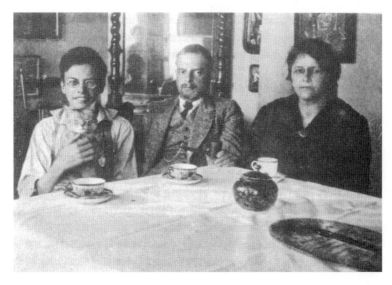

保羅‧克利和兒子菲利克斯、貓咪弗利茲，以及姊姊瑪蒂德，威瑪，1922秋。菲利克斯主要是由克利這位父親負責照顧；瑪蒂德的協助讓這位藝術家的生活過得更平穩。

水裡。莉莉和我待在屋裡，那是船長房，然後我們聽到樓梯傳來噗囉噗囉的聲音。父親全身濕透。我們幫他脫下衣服，掛在火爐上烘乾。」[73]

最後，克利在包浩斯主建築的三樓得到一間更大的畫室，位於細木工工作坊後方，下面是陶藝工作坊。工作時他會點上菸斗，同時進行好幾幅作品。克利有十二具畫架，每具上面都有一幅作品，有的剛剛打好輪廓，有的已接近完工邊緣。他的藝術用品整理得井井有條，他收藏的蝴蝶、海貝、樹根和壓葉也一樣。他還有一堆玩具用品，是以前為菲利克斯做的，現在成了他的藝術道具。

克利工作起來一派平和，休假時也畫畫，很少留意到當天是星期幾，看起來總是很放鬆。創作藝術對他而言就像呼吸一樣自然，比說話更容易。不過他的主題倒是困擾了其他人，雖然他自己並不以為意。很多觀眾對他在畫中奉若神明的毒蛇退避三舍。牠們和歌德公園的蛇有關，但體型更大。克利很快就了解到，這些令人害怕的生物在古埃及為何一直是人們崇拜的對象。牠們以反常而迷人的方式移動，確保住牠們的神祕性。和他最喜歡的貓咪一樣，蛇給人類觀察者留下許多未曾解答的疑問，喚起曖昧模糊的感覺，而克利認為，那正是最讓人們緊張興奮的情感之一。

克利和莉莉結婚那年，母親中風癱瘓。克利必須經常照料她，直到她於克利前往包浩斯的第一年去世為止。母親去世的隔天晚上，他做了一個夢，夢裡有個女鬼穿過他的畫室。這位喪母的兒子開始畫一些明確屬於黑暗國度的作品，描繪來世生活或通往來世的過程。他在《婦人閣》（*Women's Pavilion,* 1921）裡畫了一座茂密森林，住著半透明的全白婦女，想必是他想像中的天堂圖像。《垂死的植物》（*Dying Plants,* 1922）是一幅陰鬱水彩，畫中底部的人物，看起來像是剛剛埋葬的女性軀體。

克利溺愛菲利克斯，對這孩子的作品大肆讚美。1985 年，七十七歲的菲利克斯回憶道：「克利密切注意我在繪畫方面的努力。他保留我

的所有作品，用對待自己畫作同樣謹慎的態度仔細將它們裱框，寫下我告訴他的名稱。『小菲利克斯的畫作比我的更棒，經常滲入我腦海，』克利如此告訴施賴爾。」[74]

不過克利告誡兒子不要踵繼他的腳步。菲利克斯回憶道：「1925年，我得到職人頭銜，父親問我：『接著你想做什麼？你知道，如果要我給你忠告，我希望你不要當畫家，否則生活會太辛苦。你想畫多少就畫多少，但別以它為主要職業。』——『那我想往舞台發展。』然後克利說：『很好，你就上舞台吧。』」[75]克利或許從未說出口，但他想必知道，兒子永遠會被當成某位更傑出藝術家的小孩。他的建議非常明理，也符合所有人的最大好處。

9

偶爾，克利會和奧斯卡・史雷梅爾一起用餐，一開始，他是克利在包浩斯教師群中唯一一位真正的朋友。不過大多數時間他都在家裡和菲利克斯共度夜晚。莉莉依然在慕尼黑，他不希望孩子獨自一人。

克利是一位嗜讀者，在包浩斯任教的第一學年初，他的迷戀對象是伏爾泰（Voltaire），他曾為伏爾泰的《戇第德》（*Candide*）畫過插圖，就在他前往包浩斯前夕剛剛出版。12月，他讀了伏爾泰的最後一本書《巴比倫公主》（*The Princess of Babylon*）。這本晦澀難解的哲學故事出版於1768年，描述一名美麗公主與亞馬宗（Amazan）墜入愛河，他是一名極有教養又虔心吃素的男子。然而陰錯陽差的是，兩人走遍世界想要尋找彼此，卻又從彼此身邊逃開。伏爾泰喚起俄國凱薩琳大帝和英國喬治時代的迷人魅力，並把同一時期的德國描述成某種地獄。

《巴比倫公主》在19世紀曾經被查禁。書中有關性愛的描述，包括男人之間和男女之間的性愛都被刪除；說也奇怪，這正是伏爾泰向繆斯女神祈求靈感的方式。但克利讀的是完整版。讀完後，他寫信

給莉莉說，伏爾泰「真是個人物！他怎麼有辦法以如此神祕的方式結合靈性、惡毒和無比的仁慈！令人震驚！」[76]。他所崇敬的這位啟蒙主義偉大作家，正是他的理想寫照。

克利本人就具有伏爾泰戀第德的樂觀主義。菲利克斯在包浩斯的好成績，是他最開心的事；除此之外，貓很健康，女管家無可挑剔，她最新的拿手好菜是馬鈴薯餅。菲利克斯越來越強壯，體弱多病的兒童時期已成往事，家裡井然有序，克利很以小事為樂，比方說觀察兒子的新手錶。手錶的精準讓這位青少年深深著迷；父親則是對機械零件感到好奇，還拿它們與繪畫過程相比擬。

克利將他 1922 年有關繪畫形式的課程命名為「百貨公司情境」（Scenes in the Department Store）。內容是一名商人和一位老主顧的對話。老主顧買了一桶某產品，商人收他一百馬克，後來主顧用同一個桶子裝滿另一件產品，商人要價兩百馬克。老主顧問他為什麼價錢貴了一倍，商人解釋說，因為第二件產品的重量是先前的兩倍。然後主顧又買了第三件產品，和第二件重量相同，這次商人索價四百馬克。老主顧又詢問原因，商人說：「因為第三件產品的品質加倍，更耐用，更高雅，更符合需求，更漂亮。」

第一件買賣提出的問題是「度量……屬於線的領域……較長，較短，較粗，較細」。第二件是描繪「重量……屬於色調的領域……較亮，較暗，較濃，較淺」。第三件是關於「純粹的品質……屬於顏色的領域……較符合需求，較美麗，較好，太飽和，太造假，太激昂，太醜，太甜，太酸，太美」[77]。你可以說這是對貨物性質的評論，這和包浩斯學生的任務有關，他們得設計既實用又迷人的產品；你也可以說這是在歌頌美學之美，歌頌克利對視覺世界的價值觀。這同時也反映出他本人每天都得在生活實務（烹調的分量、物品的價格），以及令人愉悅的色彩、音樂和生命中其他難以言喻的激動領域之間，不斷轉換。

菲利克斯如此描述克利沒去包浩斯上課，留在威瑪家中畫室工作的情

況：「父親在二樓有兩個專用房間，可以在裡面工作，不受干擾。他在那裡為畫作實驗各種表面紋理，在紙板和畫布上塗覆熟石膏，把報紙撕成網狀蓋在上面。將奇形怪狀的紙張吊在中央空調的暖氣上方，讓它在熱空氣中搖擺。他用熟石膏製作塑像和浮雕；用破杯子或貼貝殼調製顏料。」[78]

當克利的學生來家裡探訪他時，他們最主要的活動就是欣賞這位藝術家的大型魚缸。克利搬進五十三號不久，就弄來這只魚缸的零件和它的水中植物園。等他開始在裡面飼養熱帶魚，立刻被牠們的顏色和皮膚上的抽象圖案深深吸引，還有海綿和牠們引人注目的植物造形，他想不透，以前怎麼從沒想過要擁有這樣一缸美麗寶庫。學生來訪時，克利會先把燈源開開關關，讓每個人觀察魚的反應。接著，他會溫言軟語地哄騙幾隻鮮豔小生物，讓牠們游離水族箱壁，使躲在裡面的小魚可以露臉。

如果學生想就近欣賞克利的作品，恐怕沒那麼好運。他家總是有一堆畫作，進行中和已完成的都有，不是靠放在家具上，就是懸吊在牆壁的掛畫木條上，不過克利會一直慫恿訪客欣賞魚兒的水底舞蹈、七彩打扮和鮮豔斑紋。

學生對克利收藏的好紙發出讚嘆，還有插滿悉心維護的整潔畫筆的大型陶罐，以及稀釋劑和亮光漆等。如果他們受邀用餐，會發現克利調理食物的方式就跟他畫畫一樣：自發隨性，不看食譜，就手邊現有食材發揮靈感，只用自己構思出來的配方，而且可以根據用餐人數和準備時間自由變化。

偶爾，克利會臨時宣布當晚是音樂之夜，他從不事先告知。接著他便拿起小提琴演奏莫札特，如果莉莉在場，她會擔任鋼琴伴奏。在幾次這樣的家庭音樂會上，來自耶拿的卡爾和里歐・葛雷柏（Karl and Leo Grebe）會和克利夫婦組成四重奏，或加上菲利克斯來個五重奏。除了固定曲目的莫札特，也會演奏貝多芬和海頓。「平常看起來沉著謹慎的克利，會突然爆發出南方人的狂烈氣質；以充沛的熱情扮演首席小提琴。」[79] 有些時候，菲利克斯會表演他的滑稽木偶戲「潘趣和朱蒂」（Punch and Judy）*，「以謔而不虐的方式洩漏包浩斯的

* 潘趣和朱蒂：傳統木偶戲裡的兩個角色，朱蒂是潘趣先生的太太，這類表演通常是由兩個角色之間的滑稽對話和互動組成。

所有祕密」[80]。這句話是出自施賴爾，他說菲利克斯在表演裡放入越多爭吵不和，他的觀眾越興奮。

　　菲利克斯在包浩斯結束後以成年人的角度回憶這些表演，並說明這些素材的來龍去脈。他的主角愛蜜莉葉・愛斯特・沙耶爾（Emilie Ester Scheyer）是克利、康丁斯基、雅夫倫斯基和費寧格的重要贊助人，她的同代人喚她愛蜜（Emmy），歷史資料則習慣用加爾卡（Galka）稱呼她。

　　也是在這段威瑪時期，克利放任他的奇幻念頭自由奔馳，完成他最後的木偶創作（1920–25）。我為自己裝設了一座美妙的木偶劇院，父親根據我的需求提供布景。我不斷糾纏他構思新人物和新角色，那些木偶就是這樣做出來的。

　　有些嘻笑怒罵的表演是在威瑪包浩斯舉行，我會用明白挖苦的方式抖出各種機密事件，讓局內人傷透腦筋，局外人哈哈大笑。父親用石膏和一根牛骨設計了一尊木偶，有超大的畫家雙眼和一頂軟皮帽，一看就知道是他。1922 年冬至節在包浩斯咖啡館表演的那場，尤其成功。主題是愛蜜—加爾卡・沙耶爾試圖哄騙我父親購買雅夫倫斯基的一幅畫。克利一直說「不」，完全不為所動。最後，加爾卡火冒三丈，自己買下那幅畫，在克利頭上砸個粉碎。

　　製作木偶頭是一回事，製作衣服則是另一回事。除了最早期的幾尊木偶，其他衣服全是克利親手包辦。令我母親惱火的是，他會從母親放置需要修改的舊衣服的抽屜裡拿出衣服，裁成一條一條，然後用手動式勝家縫紉機縫合起來。我們的所有木偶和布景1933 年都留在德紹。1945 年英國空襲伍茲伯格（Würzburg）時毀了十二尊。只有三十尊保留至今。[81]

1921 年 12 月，克利為包浩斯的募股計畫寫了一篇文章，以正面態度提到校內日益蔓延的緊張情勢。

這麼多不同勢力在包浩斯並存是件好事。我也贊成這些勢力彼此對抗，只要對抗的結果能產生真正的創造。

　　衝撞障礙對任何一方都是合理的測試，只要這些障礙在本質上是客觀的，與個人無涉。

　　價值判斷永遠是主觀的，某項理念的反對者無論是以消極或衝突的方式反對，都無法決定該項理念在整體觀點中的價值。

　　整體觀點不是真實或虛假的見解所能決定的，它是活的，是在各方的角力中發展，這種方式讓宇宙中的好壞力量一起運作，最後得出具有生產性的結果。[82]

　　克利以正面眼光看待「伊登─葛羅培」之戰，以及兩派支持者的相互敵對，認為這些都是創造的催化劑。他也以同樣的觀點設法讓自己的生活維持在平靜狀態。

　　正是這種不偏不倚的溫和立場，使他成為同事眼中的聖哲。儘管有許多觀察家──大多數是專業精神分析學家──認為，克利的藝術顯然是介於嚴重的精神官能症與徹底的精神失常之間，但在認識他的友人之間，他的確是扮演穩定的力量。事實上，肆無忌憚的狂放之徒，經常覺得克利像個無聊的小學教員。根據包浩斯某位畫家的描述，有一次他和阿貝托・傑克梅第（Alberto Giacometti）碰面要去拜訪克利，他們已經和克利約好，但兩人實在聊得太過投契，最後根本沒走進幾步之遙的克利畫室，而是讓他在裡頭空等。他們對自己的爽約行為絲毫沒有罪惡感，雖然他們很尊敬克利的作品，但實在不認為他是個令人興奮的談話對象。

　　克利對包浩斯政治問題的態度，就和他對自己繪畫主題的看法如出一轍。他認為，我們應該放下評判之心，將萬事萬物都視為整體的一部分。在他撰寫募股計畫書的同一個月，寫信給葛羅培：「我歡迎南轅北轍的各種力量在包浩斯一起運作。我贊同他們之間的衝突，只要最後能得到明顯的成果……整體而言，沒有什麼事情完全是對或完全是錯；工作就是透過敵對力量的相互影響發展成形，就像善與惡在大自然中一起運作，創造出最後的成果。」這種堅定的中立主義，讓

克利在葛羅培眼中成了「所有道德問題的權威」。學生和其他老師暱稱他為「天上的父」（the heavenly Father），不只是因為他言如律令，更因為他超乎一切之上[83]。

1922 年 4 月，當師傅會議的每位成員都收到通知，要針對他們是否應該冠上「教授」（Professor）頭銜進行討論時，克利發揮了關鍵作用。當時，有一股運動試圖讓包浩斯裡的層級關係形式化，恢復葛羅培先前摒棄的傳統。

克利和其他師傅必須在通知單上的指定欄位裡寫下自己的意見。克利以他極度認真的工整筆跡——每個字母貼得很緊，全都向右傾斜，宛如音符——寫道：「平常用頭銜稱呼時，總是免不了得解釋一番，雖然我一點也不想如此，但這種折衷做法實在讓我不勝其擾。它造成的麻煩超乎我原先的預期，也超過同意將頭銜正式化可能對我造成的傷害。」[84] 四天後，通知書收齊，師傅們召開了一場會議，克利在會議中以簡潔但明確的方式支持使用正式頭銜，理由同樣是這種做法有助於避免混淆失序，而非凸顯地位差異，他對那一點不感興趣。

克利的溫和理性，有助於冷靜氣氛。根據施賴爾先前的說法，彷彿使用「教授」這個頭銜就會引發封建主義捲土重來的巨大災難，但克利那種不具戲劇性的立場和平靜的威望，則讓氣氛有所舒緩並得到支持。

克利的目標簡單明瞭，就是排除一切會讓工作分心的因素。克利譴責師傅會議像官僚機構一樣冗長，浪費他的作畫時間。一個會期過後，他諷刺說，花了這麼多時間他只知道一件有價值的事情，那就是這學期將在 7 月 15 日結束。

不過，克利也不是個難搞的人。包浩斯每週都會在威瑪兩家酒館——伊姆奚洛森（Ilmschlosschen）和金天鵝（Goldener Schwan）——的其中一家舉辦舞會，現場有包浩斯樂團演奏，克利通常都會現身，也會出席化裝舞會。他很少下去跳舞，而是抽著菸斗四處觀看，有時露齒微笑，有時看似無聊，然後他會提早離開，回家工作。

然而只要克利願意表現，他在服裝上的創意可不下於他的畫作。

一位學生法卡斯‧墨爾那（Farkas Molnár），記載了早年的一場奇幻變裝舞會[85]。舞會中有隻蝸牛噴出香水還發出亮光；康丁斯基是收音機天線；伊登是沒有形狀的怪獸；費寧格走起路來宛如兩個三角形。葛羅培裝成柯比意。但墨爾那印象最深刻的是，「克利扮成藍樹之歌」。可惜他沒詳細描述克利的模樣，真是令人扼腕。

10

今日我們所謂的性別議題，並未在包浩斯公開討論。這些人儘管積極活躍，卻很少大談性事。

然而克利卻藉由他的藝術，以令人矚目的輕鬆和坦率，陳述了男性和女性特質的某些面向。他描繪性本能的手法輕盈巧妙，卻也明目張膽，無所顧忌，包含性本能與生俱來的所有複雜性。

他的作品《女性內衣櫥窗展示》（*Window Display for Lingerie*），以既世故又無憂，既老練又孩子氣的手法，召喚出一堆與雌雄同體有關的議題。畫中的四個大型人物在微微發亮的不規則馬賽克圖案中若隱若現。幾個較小人物及被畫布左右邊緣切掉的局部人物，意味著這些人物擠滿了所有空間，我們看到的只是其中一部分。有些人物穿著細高跟靴子，以及看起來呈喇叭狀的及膝短褲或褲裙；從他們肌肉結實的雙腿和漏斗狀的身材看來，有可能是男性變裝癖者。他們並非完完全全的雌雄同體，因為看起來不像男子氣概的女人或娘娘腔的男人，而是非常少女或非常像軍人；他們不像是兩種性別的結合，而像是在兩者之間跳來跳去。他們的頭飾有的像鋼盔，有的像大淚珠，有的像傻瓜帽（dunce cap）*。有幾個類似地精的漂亮生物大剌剌地站著；其他則像是遭受攻擊似地往後倒退。

克利塗寫在畫上的那幾個字讓問題更加難解。它們看起來像是寫在玻璃上，那些人物變成櫥窗展示的一部分。這種最淺顯的解讀看起來十分合理，你瞧，和後面的抽象山峰比起來，這些生物的確非常像木偶或模特兒假人。最頂端的文字是「Anna Wenne Special」（安娜‧

*傻瓜帽：從前讓成績差學生罰戴的圓錐紙帽。

保羅‧克利，
《女性內衣櫥
窗展示》，
1922。仔細看
這幅作品充滿
性別曖昧。

韋納特賣）。看在我們這些與 1920 年代威瑪文化相距甚遠的現代人
眼中，安娜‧韋納若不是大家都很熟悉的品牌名稱，就是某位知名
女星。倘若真是如此，「special」（特賣）下方的「Feste Preise」（定
價）就挺合理的，因為頂著這個字眼的奇怪帽飾，正好可以當成驚嘆
號。據此推論，最下方的「Eingang / Entrée」（德文和法文的「入
口」，法文字體較小）和箭頭也很合理，想必指的是安娜‧韋納這
家店或這座劇院的入口。

　　然而，「安娜‧韋納」和這幅畫裡的其他人物一樣，都是一些
虛構的。

　　幾年前，瑪塔‧史奈德‧布羅荻（Marta Schneider Brody）在
《精神分析評論》（*The Psychoanalytic Review*）中，對這幅畫的落款提
出精闢想法。她指出，克利的落款（雖然在上面這幅圖片中幾乎小到

看不出來）緊貼在安納・韋納這個名字右邊，並非一般常見的落款位置，而且只簽姓沒簽名。布羅荻認為克利虛構了「安娜・韋納・克利」（Anna Wenne Klee）這號人物，因為在 1923 年的另一幅作品裡，安娜・韋納這個名字出現在保羅・恩斯特（Paul Ernst）的另一邊——保羅・恩斯特是把克利完整的前名恩斯特・保羅反過來寫——好像這兩名人物都是創作者。布羅荻表示：「Anna Wenne 可能是德文 Mann Nennen Ann（一個叫安娜的男人）的迴文遊戲。掉換字母位置並用字母 W 取代 M。」[86]

「安娜」是克利外婆的名字。安娜・佛利克是在克利三歲時帶領他創作藝術的啟蒙者，也是支持他使用左手的保護者。在她的輔導下，克利發展出繪畫就是遊戲的想法。這想法的萌芽時期，也正是他想穿「迷人的蕾絲內褲」和「很遺憾我不是女孩」的那個年紀[87]。

安妮・亞伯斯曾經興高采烈地回憶說，差不多每隔六個月，克利就會把最新作品釘在威瑪包浩斯的走廊牆上。這些展覽是她人生最重要的經驗之一。她和其他人會花上好幾個小時細細研究，原因不難理解。

對安妮這種具有性別矛盾情結，立志要擺脫傳統加諸在女性身上的期望的人而言，《女性內衣櫥窗展示》這幅作品的多重意含，以及用奇幻而非嚴肅的手法來處理這個議題，無疑是一種解放。圖中的雙重「入口」更是如此。「入口」一詞用了陽性的德文（der Eingang）和陰性的法文（une entrée）。入口本身原本就是個充滿性別暗示的字眼，而同時使用兩種語言，更是天才克利的漂亮一擊。融合男女角色這點不只充斥在克利威瑪時期的作品裡，在他的非典型人生中也很明顯，因為莉莉不在威瑪，克利除了是家庭廚師，也是菲利克斯的主要照顧者。

克利的藝術將超現實主義的精神帶到包浩斯，但他本人倒是很厭惡該派名人的浮誇個性。他的作品缺乏「圖像」，呈現坦率又帶有心理學意味的複雜性，深受葛羅培、康丁斯基和亞伯斯夫婦喜愛，因為這些人都對刻意彰顯個人的怪異風格不以為然。由於克利本人舉止端正，

要他們接受這類變裝癖和雌雄同體的主題也就容易多了。

克利對人類的想像力非常坦然。他在日記中寫道，小時候他「想像女性的臉和生殖器是彼此呼應的兩極。女孩哭的時候，我想她的陰部也會一起哭」[88]。他在 1923 年的作品《羅莫拉姆》（*Lomolarm*）中描繪一名哭泣的男子，他的雙眼和鼻子像極了「哭泣的陰部」。對於心智活動的聯想，他完全是就事論事。

克利也不隱藏自己的性別不確定。此外，在他有些時期的作品中，也可明顯看到對女性的敵意。他在日記中寫道：「性無能孕育性倒錯的怪獸。亞馬遜人的酒池肉林和其他恐怖主題……令人作嘔：一個女人把上半身擱在桌上，在杯盆裡注滿噁心之物。」[89]

包浩斯時期，克利經常描繪施虐惡女及看起來很像惡魔征服者的雌雄同體人物。他經常把女人畫成奇形怪狀。1923 年的《腹語術演員：荒野狂叫者》（*Ventriloquist Caller in the Moor*），畫中生物的胸部占了全身比例的七成。那對豐滿下垂的乳房畫了下輪廓線，看起來也很像屁股；兩者之間的雙關性非常明確。這對既是胸部又是臀部的器官裡面，有許多醜陋的小怪物：一半像人，一半像變形蟲，還有一隻是驢子和美人魚的混合體。這個生物用逐漸收細的雙腿站著，配上小而畸形的雙臂，抽象化的人形頭顱上，有一張魚也似的嘴巴。

然而這件作品給人的感覺一點也不討厭。這幅奇幻交響樂的背景是不規則的晃動網格，宛如異國絲綢。這是一件徹底顛覆的水彩畫，以神乎其技運用這項不容出錯的媒材。而這個不論怎麼看都很恐怖的生物本身，似乎正在開心唱歌。腳下是某種漂浮碼頭，她在上面努力保持平衡，還有一隻類似美人魚的東西懸吊在從右胸／右臀垂下的細線上，她肯定有神奇魔力。儘管每樣東西看起來都搖搖欲墜，整個畫面卻是挺直的；這應該就是所謂的化不可能為可能。

1956 年，研究北方文藝復興圖像學的偉大學者艾德溫‧潘諾夫斯基（Erwin Panofsky），非常難得地考察了一下現代主義，他認為克利把潘朵拉的盒子畫成插了花的瓶子，「卻讓罪惡的氣息從擺明會讓人聯想到女性生殖器官的東西中散發出來」[90]。葛羅培或許是想把包浩斯打造成設計學校，但它卻變成一處庇護所，容許藝術家以空前

未有的自由度盡情表達，變成一個安全的環境，讓克利這樣的人物可以無須害怕批判的眼光，將最極致的恐懼與幻想呈現出來。

克利認為自己同時是個「**學究父親**」、「**寬容大叔**」、「**碎嘴八婆**」、「**痴笑女僕**」、「**冷酷英雄**」、「**酗酒老饕**」、「**博學教授**」和「**抒情繆斯，長期被愛襲擊**」[91]。他的藝術不只包含這種多重性，甚至還予以歌誦。他在日記中寫道：「這麼多神性聚集在我身上，我不能死。我的腦子燒到快爆炸。躲在裡面的其中一個世界急著出生。但為了帶著它往前走，我必須忍耐。」[92]包浩斯的目標是要塑造普世設計，但它也是那些不因自身熱情感到羞恥之人的避風港。

葛羅曼寫道：「克利不是一個沒能力愛人或對愛無感之人，但因為『這世界無恆常之事』，所以愛對他而言始終是不完整的，只是永恆流變的一部分。」[93]也可以說，克利因為太愛外婆，她的過世為他幼小的心靈帶來極大痛苦，所以他必須把地平線拉到真實生活之外。他在畫紙和畫布上如此，但在畫室之外的世界則不然。他寫道：「藝術和萬事萬物玩著一場無知的遊戲。正如玩耍中的孩童會模仿我們，我們也會模仿自古至今創造世界的各種力量。」因為藝術創造與創造生命本身一樣真實。克利說他感覺「自己好像懷著渴求造形的小東西，而且確信會流產」[94]。創造藝術就像生孩子，會伴隨著無與倫比的緊張興奮，以及一波又一波的恐懼陣痛。

當威瑪包浩斯的師生看到克利的《雞蛋和美味烤雞從何而來》（*Where the Eggs and the Good Roast Come From*）時，他們看到的是一隻公雞像造物者般正在下蛋。也就是說，雄性動物能夠生產——也能煮飯。包浩斯關閉那一年，克利畫了一幅懷孕的男詩人，他要強調的觀念是同一個：培育藝術就像培育新生命，而且不分男女。《亞當和小夏娃》裡的亞當顯然是克利的自畫像，帶著水滴形的小耳環，夏娃則不像勾引男人的女人，反而像是被綁架的小女孩。男人像女人，狐媚似小孩，天真如惡魔：克利在倒錯的世界裡狂歡。包浩斯擴展了他的原創性，卸除了他的腳鍊，給予他鼓勵和支持。

11

康丁斯基在 1922 年初抵達包浩斯，對克利是件大事。康丁斯基是他戰前時代的慕尼黑好友，幾年前剛從莫斯科回到德國，在克利的人生中已經缺席好一陣子。克利非常開心，期盼這位和他一樣痴迷音樂和繪畫的心靈同志能夠儘快前來。

克利對兩人的友誼深信不疑，原因之一，是它扎根於人生中最具創造力的年輕時代。「凡是人生後期得到的東西都比較不重要，」十年後他準備離開包浩斯時寫信給莉莉，分析他和康丁斯基為什麼會是永遠的密友，即便當時他們正踏上不同的道路。

十三年前，康丁斯基是個道地的俄國人，睿智理性，深受遠東影響；克利則比較率性而為，對阿拉伯和伊斯蘭世界較為親近，但打從他們年輕時在慕尼黑第一次碰面，兩人便建立長久而密切的關係。受到通貨膨脹影響，威瑪時期這兩人處於一種奇怪的狀態，能花在吃飯上的錢竟然比他們學生時代還少，康丁斯基甚至比克利更為拮据，儘管如此，他們還是經常共進簡陋晚餐，享受美妙的同志情誼，但談話

克利和康丁斯基擺出歌德和席勒的姿勢。兩人拿「德國雅典」偉大傳奇大開玩笑。

時倒是從未省略「先生」的正式稱呼。康丁斯基比任何人更能讓克利打開話匣子；克利向莉莉坦承，這位俄羅斯人會不停問他問題，而他也會據實回答。

1922 年 10 月 1 日包浩斯秋季班開課，克利和菲利克斯回到威瑪，莉莉則去父親家住了幾天。那時，康丁斯基已經安頓妥當。克利寫信給妻子，提到他倆隔了一個暑假重新碰面的歡樂情形。他說，雖然他和其他老師也都相處得很好，但唯有康丁斯基是他真正的同志，不管他們爭吵得多凶都不會改變。

加爾卡 · 沙耶爾就是在那時來訪。克利對這位忠實贊助人最感興趣的，並非她能為他做什麼，而是陪她一起來的小兒子。克利告訴莉莉，他從未看過比他更皮的小鬼。這男孩死命將母親推倒後，竟然整個人躺在馬路上，藉此引起眾人關心，擔心他被經過的車子壓死。這個小惡魔取笑大人小孩，替每個人都取了新綽號。菲利克斯自然是被他迷住了，克利本人也是。他周遭幾乎沒什麼東西比這個行為偏差的小男孩更能激發他的好奇心。

歌德和席勒雕像，恩斯特 · 李契爾（Ernst Rietschel）雕刻，威瑪德國國家劇院前。

相較之下，菲利克斯可說是他父親的天使：長相俊美，積極活躍，雖然常常一溜煙就不見人影。看到青春期的兒子因為開學而充滿活力，克利無比喜悅。

克利熱愛所有的嶄新開端。工作室的地板剛打過蠟。暑假前未完成的那批畫作讓他很滿意，急著想重新開工。不過首先，他得以井井有條的一貫方式，將新學期打點妥當。他逐步趕上同事，一一接見了幾名學生，將行李拆箱，把東西放好，逐一就緒之後，先製作版畫，當成展開繪畫前的暖身活動。回到威瑪沒幾天，他也計畫好要帶菲利克斯去聽週日演出的威爾第（G. Verdi）《奧泰羅》（Otello）。他告訴莉莉，那場演出一定很棒。唯一讓他不耐煩的，就是包浩斯那些頻繁、多餘、永無止境的漫長會議：「我們開會，我們開會，我們開會。」頑皮小孩、魚兒滿滿的水族箱，還有劇場表演，這些日常生活和繪畫主題都很有趣；行政事務、散漫官僚和諸如此類的人類怪癖，完全是浪費寶貴時間。

不過無論如何，他還是從周遭的交錯影響中得到好處。在他的作品裡，類似《三人芭蕾》及劇場課裡的跳舞人物和木偶，數量倍增。他在 1922 年的《機器鳥》中畫了一件機器裝置，只要轉動曲柄就能讓夜鶯唱歌。這個可以讓四隻鳥兒活動起來的獨特音樂盒，和康丁斯基連結視覺與音樂的手法彼此呼應，不過從張開的鳥嘴裡吐出的鳥囀造形，倒是和克利本人的線條課有關。這些造形所代表的旋律像是從高興歡慶到緩慢沉鬱，規模從一支長笛演變成一整個交響樂團。1921年的《陶器—愛慾—宗教》（Ceramic-Erotic-Religious），則是帶有包浩斯基礎課程創造結構的特質。但這件作品不是為了證明某種觀點，而是想傳遞歡樂：一堂由純粹直覺所提供的愉悅課程——直覺這項人類特質也是他的重點之一。

1922 年 12 月，一名曾在包浩斯唸過書的耶拿醫學系學生威利・羅森柏格（Willi Rosenberg）提出一篇論文，題目是〈現代藝術與精神分裂症：專論保羅・克利〉（Modern Art and Schizophrenia: Under

Special Consideration of Paul Klee）。羅森柏格指出，克利的生活方式反差甚大，一邊是看似冷靜正常的家庭生活，一邊卻又創造出「異乎尋常」（bizarre）的藝術作品。在這位未來的精神科醫師看來，這種矛盾正是「精神分裂」的症狀。羅森柏格認為克利的近作「是一系列怪異、奇幻、連他自己都無法詮釋的作品」。他覺得克利努力在一場「導致他瘋狂的戰鬥中」，藉由藝術「實現渴望。克利也發現精神分裂的自我中心主義以及他在心理上與世界的疏離，已發展成病態的唯我論」[95]。

羅森柏格的耶拿指導教授並不同意他的詮釋，明確表示「精神分裂」一詞不適用於克利。不過這位老師還是給了羅森柏格博士學位，他的論文在包浩斯成為話題。

克利想必知道這篇論文，但他大概不曾對羅森柏格的假設提出質疑。施賴爾回憶說，克利很愛談論新「世界已經開啟，但並非每個人都能領會，雖然他們也都是大自然的一部分」。克利告訴施賴爾，這種「介於之間的世界」（in-between world），是「未出生者和死者的國度」。克利認為這塊領域只有「孩童、瘋子和聖人」可以看見，他告訴施賴爾：「我內心對那個世界的理解程度，已經到了可以用神似的象徵符號將它投射到外在世界。」[96]

既然克利認為他熟知的那個世界只向精神錯亂或白紙一張的人物開放，而他是個具有高度教養又受過良好教育之人，所以他肯定是屬於精神不穩定那一類，儘管如此，他和他所看見的那個世界之間的關係，還是完全在他掌控之下。例如小時候他把女性的性器官想像成由四根細小陰莖排列成母牛乳房的模樣，以及他畫裡的魔鬼盯著他瞧，但他用自我接納和慈悲寬容的態度處理自己的觀看方式，所以能一路健康成長，沒有出現明顯的精神症狀，頂多是與人稍有距離。他的敏銳視覺刺激了他的藝術作品，其他人或許會因此發瘋，但對他而言卻是保持穩定的力量。

藝評家威廉・伍德（Wilhelm Uhde）曾於 1922 年到威瑪拜訪克利，並在隨後以第一手資料介紹這位令人愉快、極有教養、對世界抱持獨

特看法的男人。由於他倆曾有兩次機會想更進一步認識彼此但都沒有成功，這次會面顯得特別美好。

我和克利第一次的會面不太順利。他說他拜訪過我的公寓，對裡面的畢卡索畫作印象深刻。但我完全想不起來，因為那兩個小時我忙著應付其他訪客的各種問題。

第二次是我主動。那時我正在法蘭克福接受動員徵召，每天埋頭破解郵報和數百封信件，累到生病。我申請幾天休假，但和我的少校吵了一架，因為我想去看那些他所謂的立體派婊子的恐怖現代畫。

先前的幻滅加上當時的沮喪，我對會面情況毫無記憶。

不過包浩斯這一回，情況大不相同，伍德回憶道：

第三次，我到他位於威瑪包浩斯主建築裡的畫室作客。時間是1922 年。我若無其事地追隨歌德和尚保羅‧李希特（Jean-Paul Richter）*的最愛，散起步來，我甚至比他們更愛散步。這塊土地的記憶刺激著我，我在腦中想著，有沒有哪幅畫作可以像尚保羅、荷德林（Hölderlin）**及巴哈的文學與音樂那樣代表德國？有沒有哪位德國人的繪畫可以詮釋哥德式的狂喜，一如畢卡索對拉丁土地的詮釋？有沒有哪件德國畫作不只描繪出事物的平凡外貌（儘管有表現主義和新客觀主義），而且是透過一種危險的組合，以先入為主的理論和例行性的日常觀察與工作，不費吹灰之力地呈現出來？難道沒有一幅畫可以創造出一種可悲的現實，適合這個最完美的種族？

當我在工作室裡看到這名謹慎的男子，這位繆斯與音樂之友，我立刻在他眼中看到讓世界得以運作的愛。我體認到，現象的真實性並不完全表現在它們的外貌之上。這些呈現只是對永恆概念的危險理解，而且太過短暫。對於本質的愛戀，驅使這位藝術家深入到所有思想概念的最深處。拜他的直覺和靈視力量之賜，他

*李希特（1763–1825）：德國浪漫主義作家，以幽默小說和短篇故事聞名。

**荷德林（1770–1843）：德國浪漫主義抒情詩人，也是德國唯心主義的重要思想家，對黑格爾等人的哲學影響甚大。

將它們組織起來。長久以來頭一回，我心中充滿幸福之感，因為我在德國看到如此純粹的哥德精神的展現。[97]

伍德的確具有一語中的的洞察力，能看出別人眼中的精神分裂症狀其實是一種「對於本質的愛戀」，因為這種愛戀只存在於大多數人不敢正視的複雜領域。

1923 年 5 月，克利和菲利克斯去森林散步。他寫信給莉莉說，眼前盛開的櫻花美到教人難以置信。他覺得，唯有時間才能讓他發現威瑪之美，雖然一開始他對威瑪充滿熱情，但很快就漠不關心，不過此刻，他完全為之陶醉。戶外的世界變得無比重要；儘管他的藝術創作有了長足躍進，但他還是寫信給莉莉說，除了那幾趟充滿牧歌情調的父子小遠足之外，其他毫無新意。

8 月包浩斯展覽期間，共有一萬五千人參觀他的作品，他還遇見亨德密特和史特拉汶斯基，即便如此，他在給莉莉的信中談的依然是他的公園散步。對他影響最深的，莫過於他與動植物王國的短暫相逢及他的居家生活。

發生問題時，克利總是很達觀。1923 年 12 月，他獨自一人度過四十四歲生日。莉莉帶著菲利克斯守在臨終父親的床榻邊，克利因為職務關係必須留在威瑪。人類的存續似乎瀕於毀滅，經濟混亂加上宛如脫韁野馬的通貨膨脹，讓大災難的感覺日益增強，不過克利對於這一切淡然處之。菲利克斯的耶誕節可能無法如他們所願，但他會盡力而為。

克利和康丁斯基走到咖啡館，想進去喝杯咖啡聊聊天。等他們看到咖啡——其他東西他們連想都不敢想——的價錢時，兩人算了一下身上的馬克。所有錢加起來都不夠。他們直接打道回府。

讓克利稍可安慰的是，他得知有幅水彩在美國賣出，12 月 20 日會有兩百瑞士法郎的進帳。他寫信給菲利克斯，無論如何人總是可以保持歡樂，「人沒錢的時候總是會有好朋友」[98]。

莉莉的父親終於離開人間，他寫信給岳母說，她最大的損失就是

今後不用再照顧他了。他強調她給了岳父非常美麗的人生終曲，那才是最根本的東西。克利坦承，他對年齡的最大恐懼就是孑然一身。他已設法度過孤寂的生日，不算太困難，但家人對他的情感平衡依然至關緊要。

12

因為在包浩斯任教的關係，克利不得不用文字闡述他認為藝術家的首要之務是什麼。他寫下講義，好向學生解釋他的哲學。自然永遠是他的起點，他以虔誠之心仔細注視。1923 年，克利將他的觀點總結如下：

> 藝術家創作時無法不和自然對話
> 因為他是人，他本身就是自然，
> 他是自然的一部分而且活在自然空間裡。[99]

克利在課堂上討論植物生長和樹葉結構，以及人類的消化吸收過程。1923 年 11 月 5 日星期一，在一次典型談話中，他認為自然界的「形式創造」和藝術界如出一轍。「一粒種子雖然原始而微小，卻是一個儲飽能量的中心，」他告訴學生。克利非常迷戀種子袋。「某粒種子會長成紫羅蘭，另一粒會開出向日葵，這跟運氣無關，而是由種子的本質決定，這粒永遠是紫羅蘭，另一粒永遠是向日葵（就是因為如此可靠，所以種子可以被分類、包裝、貼上標籤、上市販售）。」這種從大自然的奧祕突然跳到日常事務的思路，正是克利的招牌特色。正因如此，在他眼中科學也具有神奇魔力；實驗室的研究和神祕學的奧義可以攜手並進。「每粒種子都是從某個物種剝離出來的一部分，是確保物種繁衍的護身符，」他如此解釋[100]。

雖然克利會事先把教材寫好編好，然後唸給學生聽，帶領他們追溯一粒種子如何茁長成一棵植物，不過學生還是不太容易聽懂他說的

話。比方說下面這段：「一股來自外界的衝力，以及與土地和大氣的關聯，引爆它的生長力量。這種朝形式和表達攀升的趨勢，在事先決定的精準中甦醒，判定它的基本概念，它的標誌，或它的字詞：那是一切的開端。字詞是一種前提，就像創造作品需要概念。用抽象的說法就是，我們有的就是如同潛能一般的刺激點。」[101] 這段話的德文原文並不比它的譯文好懂。

儘管這類摘錄文字稠密難解，還是有助於我們理解克利畫作想要表達的意含：成長的顫悸，幾乎要破裂開來的能量核心的力道，以及從中竄出的線條開始朝四方翱翔。克利繼續為這個興奮的過程注入活力：「種子扎下幼根，最初那線條朝向地心，但它不打算住在那裡，只是從中汲取能量，以便朝空中伸展。」接著他分析後續發展，從土裡吸收養分，密切注意裂開的時機，如此一來，發芽時植物就不會只有一片子葉。他同時將大自然的成長翻譯成視覺再現的語言：「這種形式創造的精神是線性的。」[102] 對克利而言，所有線條全都體現了創造的概念，亦即從幾近空無的狀態中浮現出更為實質的東西。藝術創造就是自然創造的再現。

克利接著帶領學生探討從單一成長體演變成多重生長體的過程，也就是從單一線條開始分支，從單一河道逐漸分流。他照例為這項自然變化增添了情感元素，把這些事件歸咎於欲望：「動力是個空間渴求者──渴求空間是因為渴求地底的活力泉源，渴求空間是因為渴求大氣中的光和氣。」[103]

心領神會的學生們感覺新世界在眼前開啟。在克利教授形式課的玻璃和紡織工作坊中，包浩斯的新生們思索著植物如何從土壤中吸取水分和營養然後朝太陽生長，並將這些過程套用到工藝之上。他們喜歡克利的教法，因為其中有著他所珍視的自然成長的能量。克利張貼在通往教室的走廊牆上的水彩畫，也有同樣的活力。樹不再是一種靜物，變成有需求有欲望的生命體。它們興高采烈地拓伸枝枒尋找氧氣和空間；它們以強壯的樹幹自豪；它們靠著根部系統展現滋潤外貌。起起伏伏的山稜線，就好像它們剛從溶冰中露臉的記憶還很新鮮。

克利的畫不像已經完成的藝術；它們似乎還在學生的眼前成形。

這棵樹挺拔如站崗衛兵；另一棵在跳一種舞蹈，就在踮起腳尖向上竄的同時，也在土裡八方蔓延，就像小孩挖洞找蟲那樣。

克利用圖解說明他的論點。他一派輕鬆地用 W、E、L 三個字母代表 Wasser（水）、Erde（土）和 Luft（空氣），然後畫上箭頭，這些箭頭在一百年後的我們看來，宛如剛從弓上射出的箭。他在水上畫了幾條線，讓它的密度有別於空氣，接著給土加上更多線條，還在上面灑下一些雨滴；他對這些基本要素非常留意，就像世界各地所有的原始民族一樣，他們靠著風調雨順耕種田地養活自己，他們崇拜那些統馭自然力量的神祇化身。克利在地平線下插入一條活力蓬勃的連續曲線，代表生命的泉源，接著又讓它們衝出地表意味行動開始。他所闡述的內容是沒有時間性的。克利面對死亡和焦慮（自他五歲時看到外婆遺體之後就曾感受到的焦慮）的方式，就是除了活在此刻之外，也活在過去和未來。

克利讚美赫伯‧史賓賽（Herbert Spencer）的「適者生存」說。「與其他生物競爭，或為生存奮戰，說得誇張一點，就是可以提供衝力，刺激能量增產。」[104] 他就是以同樣的原則看待包浩斯內部的派系之爭。

但這裡的重點並非優勝劣敗的競爭概念。「樹幹是一種媒介，負責將汁液從土壤提送到葉冠。」[105] 這個簡單句子傳達出克利思想和藝術的精神與深刻體悟。他欣賞自然生長與生俱來的永恆運動和失重狀態。他也喜歡拿根穴與樹冠對比，彷彿這樣就能將生命的基礎與尊貴的象徵連結起來。克利貶低世俗虛矯，讚頌宇宙真理。

即便在他為包浩斯 8 月大展設計的小邀請卡中，也可清楚看出他的價值觀和充沛熱情（參見彩圖 3）。所有邀請卡中，就屬克利的最為歡樂嬉戲。一棟漂亮房子立在由三角形和方形構成的底座上，看起來有如踢踏舞者戴著一頂大禮帽。儘管相當抽象，但這件作品也可以解讀成包浩斯本身：一個什麼事情都有可能的地方。他告訴莉莉，如今包浩斯已經具備他想為它注入的活力。

克利顛倒了空氣和陽光。他提醒學生，葉片長成類似「肺或鰓」的

「平瓣狀」，是為了在大氣中呼吸。這個對樹木存活至為關鍵的目的，也可以套用在包浩斯的所有設計上：「讓我們以這個生物體為典範——一種由內而外或由外而內發揮功能的結構。」[106] 需求決定一切；形式和功能一定要緊密連結。

1923 年 11 月 10 日星期六，克利進一步說明，為什麼運用這幾項元素就能導致如此複雜的結果。他用最簡單的繪圖加以闡述：水平和垂直線條組成一張網格，你確立了一塊面積；接著畫出明暗交替的條塊，先是垂直交替，然後水平交替，於是你得到從亮到暗的各種色調。他用「交替」（alternation）一詞，彷彿他正在召喚神明。在他自己的作品中，他會畫出在紙上跳躍的馬賽克，它們的能量和豐富性，一如拉芬納（Ravenna）*的牆面和舖石；這種煥然活力完全來自於審慎明智地部署類似的小方格。

克利接著從圖解紡織進行到速寫穗帶、馬尾辮和蜂巢。他也畫出類似魚鱗的圖案。他在自己的作品中，利用這些形構營造大都會和海底的熙攘場景——塞滿密不透風的社群，裡面的個別元素既是自己也是更大整體的一分子。他化平凡為神奇。

克利每兩週開講一次。1923 年 11 月 27 日，他責備學生，因為他們把以展示結構為主題的理論習作做得很差。都是些「可怕的對稱裝飾」，非常死板。缺乏生命力是學生作品的問題所在：這些研究都太過靜態；沒有傳達出「成形的動作」和「成長的過程」[107]。

對克利而言，藝術必須是誕生的形式，而非呆滯的結論。他用話語和線條說明這點。他告訴學生，要用輕盈但明確的步伐處理細微差異。他的言詞同樣結合了細膩和肯定，一如他的繪畫。「我認為，這是個很棘手的部分，暫時可能會讓你們打消進入的念頭。」[108]

克利特別強調「令人震悚的衝力」。他解釋說，這就是「求生行動的意志或需求」[109]。他以海浪在沙灘留下的印記為例。他鼓勵學生仔細觀察這些由自然過程創造出來卻又隨即擦去的構圖。約瑟夫・亞伯斯是直接受到克利強烈影響的年輕學子之一，六年後的某個夏天，他和克利及其他包浩斯友伴一起在比亞希茲（Biarritz）度假時，

*拉芬納：位於義大利東北部，402 年至 476 年間曾是西羅馬帝國首都，後來落入東哥德人手中，6 世紀時拜占庭帝國查士丁尼大帝在位期間曾一度收復該城，建造著名的聖亞玻里納教堂（St. Apollinaris），並留下精采璀璨的鑲嵌作品。這裡指的就是拉芬納的鑲嵌藝術。

他將用相機拍下開始退潮時的精采紋路。

　　克利要學生做個實驗，當你把一層細沙放在金屬薄盤上，然後用小提琴的弓弦沿著盤緣拉動造成盤子震顫，沙子會順著拉弓的動作重新排列。他希望學生看到，創造的過程包括一種想要行動的內在渴望，這份渴望接著想「轉變成物質事件」，然後以「重新排列過的物質形式表現出來」[110]。

　　「我們是弓弦，」他說，藝術的創作過程則是讓內容受精並注入「它自己的生命」[111]。

克利以他的低調風格，反覆回顧那些一般人看不到的平凡事件。站在威瑪的講台上，克利從不談論包浩斯或現代主義；而是召喚出這座星球上隨處可見的海洋行為，那些既古老又尚未來臨的現象。

　　這位在課堂之外以沉默聞名的男子，又塗又畫、滔滔不絕地想讓學生明白他的想法，音調就是一種波動，唱歌或演奏弦樂器是「用顫音震動、共鳴或旋轉」[112]。他告訴學生，他曾在花園裡做過一個沒人做過的迷人實驗。首先，他種下一株只有一根主莖和兩根枝枒的植物。接著，他將比較長的那根枝枒彎埋到土裡，然後從靠近短枝交會處的地方切掉。於是他有了兩株植物，長枝長出根鬚，自行竄長。兩株的生長速度一樣。克利一邊用孩子氣的甜美筆觸畫出植物生長的圖解，一邊解釋植物會讓自己順應需求朝不同方向生長，樹液可以「朝上下兩個方向」[113]流動。

　　這段期間，他正在畫甲蟲圖，那些小生物看起來好像是把自己的腳印背在身上。他畫了花園，花園裡的雙向樹液流動為筆觸賦予生命，今日看來依然和剛剛畫下時同樣鮮活。他也畫了許多魚蝦捕網圖，水流與魚蝦游動的方向剛好相衝，製造出即將碰撞的緊張感，接著讓魚群變換方向增加戲劇效果。

　　克利從討論樹根和水流一下跳到簡潔驚人、智慧閃現的結論：「創造力無法言喻。依然神祕無解。而每個未解之謎都深深影響著我們。我們全都蓄積著這股力量，而且通貫到最細微的部位。我們或許無法說明它的本質，但可以朝它的根源移動……將這股力量展現出來

是我們的責任。」[114]

他鼓勵學生進入自我的最深處,找到內在的力量,讓它「與事物和諧運作」,他改變了他們的人生[115]。

讓他看起來有如笑臉小孩的大眼睛,以及惜字如金的說話風格,完全掩飾不了他的急切,克利一再重複藝術和建築必須展現更高的法則。這項法則就是:創作繪畫或建築來回應宇宙真理,並將宇宙真理封藏其中。

克利尤其迷戀建構一切物質的細胞,這些生命的蓄電塊充斥在我們體內四處和我們周遭。他用他的瑞士腔,用他安靜、平板的聲音,和他令人困惑的微笑說著,語調依然溫和,卻燃燒著和他傳達的訊息同樣重要的熱情。「在這些粒子內部,在它們內在,有一種共鳴。它們的振動模式從最簡單到最複雜都有。無法改變的法則就是,必須將自己徹底表現出來。」[116]

雖然教的是視覺藝術,但克利引用了將聲音轉變成音樂的技巧。「弓弦無情。每一個動作表情都必須切中精準。唯有如此,那些屬於開場的,屬於轉承的,屬於結尾的,最後才能天衣無縫地結合起來。」他用喀爾文派的堅定信念宣講,驅動他的兩大信仰,是看不見的力量和無法褻瀆的行為標準。「我們必須從基礎入手,」克利繼續說道:「唯有如此才能避免死板僵硬,整個成長過程也才能不受干擾地運作。」[117]這是一種混合具體資訊和精神信仰的意識,就像某個種子袋上的指示說明:向泥土祈求,然後一鏟泥土就能誕孕生命的驚奇。這正是包浩斯的理念:用周遭的具體物件展現存在的高貴華美。

克利高聲譴責與自然成長失去連結的一切事物。如果藝術再現無法反映植物生長及音樂創作的扎根、運動和活力,就缺乏原真性。「無意義總是如此浮現,穿上各種偽裝。呆板造形、嘈雜噪音、牢騷、斷裂、畸形,」他說道[118]。

討厭不尊重生命的藝術,是包浩斯這些偉大人物的另一個共同特點。他們對藝術欺詐的厭惡程度,就像他們追求卓越的意願一樣強

烈。必須戳破虛假；不允許任何模稜。克利對學生的警告，是夾著牧師痛斥罪人的硫磺之火。他不容許藝術執迷於「貧瘠、無益、虛偽的存在、一時的假象、無所歸屬。沒有成長的東西。沒有功能的眼睛。違反自然，壓迫公正。唯美主義。形式主義」[119]。

列出他的罪惡清單之後，克利隨即勉勵學生要提醒自己還有其他選擇：「反之，凡是奠基在生命之上的都是好的，新形構與舊延續都能在彼此身上找到自己。」[120]

那些來包浩斯尋找確信泉源，冒著刺骨寒冬來聽「把全世界都扛在肩上的聖克里斯多福」談論自然法則與藝術創造的基本關聯的學生，全都如願以償。克利的講演為這個舉世焦慮的時刻提供了豐富解答。學生可以仰賴他們的聖人，因為他自信卻不自大，他並非以高傲教師的身分解釋他的理念，而是站在已經得知真理並認為他有責任也很樂意將真理傳送出去的分享者角度。

13

1923 年，十七歲的瑪莉安・海曼（Marianne Heymann）來到包浩斯，上了克利為紡織學生開的課。1957年，她以納粹猶太難民的身分定居海法，回想起那些課程如何改變她的人生。

海曼描述克利的教學在她和紡織工作坊的其他年輕女孩身上留下哪些影響：「儘管他講得結結巴巴，但我們這些學生還是體驗到一種內在的轉變。」他的教學「令人敬畏，又教人興奮……克利讓我們首次見識到的……那種絕對性……首先對我們產生壓倒性的約束作用。我們像是突然被送進一個感知世界，但我們還不具備理解它的心智能力，我們出於本能地感到顫抖，或處於恍惚狀態」[121]。

學生就在這種被誘導的情況下，體驗到毀滅和重生：

> 克利有辦法用一個字「毀滅」我們，也就是說，讓我們的缺陷

無所遁形。我們可能會「死掉」好幾天。等他覺得我們死夠了，他會說出幾句鼓勵支持的神奇咒語，我們就「復活了」。克利講課時不會注視我們，甚至也沒面對我們。他的目光通常都集中在他的內心世界。每次他看著〔我們在紡織設計上的成果〕，就像是要看穿它們似的，彷彿它們是某種不重要的東西，他必須找出隱藏在它們外表下的本質……他的外表常被拿來討論。他會讓人聯想起摩爾巫師。尤其是他的眼睛、鬍子，還有東方式的沉穩舉止。他說話有伯恩腔，調子有點平，這些都讓他的話聽起來有種溫厚感。他的姿態和平靜簡直與植物沒兩樣。[122]

海曼對克利拉小提琴的模樣記憶鮮明：

克利演奏音樂時，眼睛會閃耀著神奇光彩，彷彿有道光線從內部輻射出來。在他演奏或聆賞音樂的當下和稍後，他都會發散出這種奇異的光芒。如果我在他聽完莫札特歌劇後碰到他，我會感覺他整個人就是由那雙眼睛所構成，從中輻射出他剛聽到的音樂。那道輻射光直接打在我們身上，就好像我們一直是站在黑暗之中，然後突然被光芒淹沒。[123]

海曼是曾被克利邀請到家裡享用即興餐點的學生之一。他待客殷勤，也會和客人開玩笑，但這位不管在畫室或廚房都能用魔法變出驚喜的男子，依然和人有點距離。「我們老覺得克利是來自另一個世界的雲遊巫師。」[124]

克利曾給過海曼一張驢子的版畫，還為她題了字。收到這項禮物時她簡直嚇呆了，雖然他的舉止動作一派冷淡，但出奇不意創造驚喜也是他的一大特質。「我們期待著什麼時候會有神奇發生，還真的發生了：只要一句話或一個暗示，就能把我們送進他的魔法天地。」[125]

廚房是意外驚喜會發生的地點之一。克利對吃下肚裡的食物細節總是充滿迷戀。打從 1906 年他和莉莉結婚之後沒多久，只要他們分隔兩

地，他就會在信中精確描述某人在中午請他吃了哪一種火腿；敘述和朋友的聚會經過時，也會興高采烈地詳細描述那真是「好咖啡。牛奶最上方的那個薄層，感謝上帝，緊緊地依戀著壺口。還有蛋白杏仁餅──是為我額外點的」[126]。

在一封信裡，他畫了一項非凡創意產品，他稱為「魚子醬麵包」。他說在這樣東西的驅使下，他去伯恩附近的小村度了幾天假，因為那裡每餐都供應這種麵包。「飢餓口渴對我而言可是驚天大事！」他在1916年從蘭斯胡特軍營裡寫信給莉莉，還加上一句：「我每天喝一公升啤酒，無憂無慮。」[127]青少年時期，他和暴躁父親相處最好的時刻，就是兩人一起慢慢喝著一堆啤酒。他尤其鍾愛「小麥啤酒，放一塊檸檬在裡面游泳，美味十足」[128]。

他對食物的品味就和他的繪畫主題一樣不拘一格，享用的方法也同樣貪戀。戰爭時期，他品嘗「一碗加了血腸的德國泡菜──極受讚賞的最佳晚餐」，至於「由茶、肝泥香腸、鯡魚、巧克力、麵包、蘋果蛋糕、蘋果組成的晚餐，激不起食慾」[129]。1916年12月初，他在科隆空軍基地附近，「有幸找到一家小酒吧，吃到小牛肉燉菜和馬鈴薯，還有塗了一層厚厚肝泥香腸的麵包。我餓得像頭狼」[130]。他喜歡的菜色和食材，有時就像出現在他作品裡的動物和其他影像：除了甘藍、甜菜、麵包和各式各樣不可或缺的馬鈴薯，還有乳豬、烤羊肉，以及經常出現、聽起來很可怕的「酸肝」，他的形容是「非常美味，對冬夜很有幫助」[131]。

1917年初，克利開始在給莉莉的信中寫下他對烹飪的創意想法。他建議莉莉如何用吃剩的烤肉和牛肝菌製作大雜燴：「把一些生肥肉切成小丁，放進香腸機裡絞碎。加入少許洋蔥和馬鈴薯。用低溫炒過，然後將灌腸機裡的任何剩菜加進去。把骨頭放進湯裡。」[132]和他的藝術一樣，最重要的是，利用每樣東西絕不浪費，以及將各式各樣的小碎片組合成完整的東西。

克利對烹飪材料的著迷程度一如繪畫顏料，有時他還會把人類的感情附加在水果蔬菜上，一如附加在線條顏色上。在給莉莉的一封信中，他說新買的馬鈴薯和番茄「都很好，除了發霉那個」，他打算加

入其他蔬菜和兩隻雄雞一起烹煮，「小黃瓜也開開心心躺在那裡」。欠缺想要的食材時，他常常得湊合將就，用「炸馬鈴薯（可惜沒有油）或麥芽咖啡取代真正的食物」[133]。吃對食物會直接反映在他的餐後作品中。有人送了一個「烤好的雄雞」到他家，「給了我美好、充滿靈感的一餐，讓我有活力畫出繽紛鮮豔的水彩」[134]。

克利抵達威瑪後，和他吃了什麼有關的主題，篇幅越來越多。他寫信給莉莉說，在她和菲利克斯搬來之前，他解決獨自生活的方法就是，每天為自己準備白煮蛋，搭配罌粟籽麵包、火腿和茶一起吃，通貨膨脹惡化之前，晚上會在餐廳吃：這項策略最不會干擾到他的作畫時間。菲利克斯來到威瑪，他們也有了女僕幫忙之後，克利很喜歡女僕的馬鈴薯餅，還指導她怎麼炸排骨肉，以及如何用小母雞燒湯。偶爾他會邀請奧斯卡・史雷梅爾共進午餐，希望一切都很完美。

克利每隔一陣子就會告訴莉莉他很餓，並強調他需要適當的食物來保持心情平衡。有一次，他的主食是枯萎的冬季甘藍，所幸還有一些吃剩的炸小牛肉，讓他有力氣繼續畫畫。每次吃到特別的食物，他就會津津有味地形容給莉莉聽。某位博物館長在蟹肉之後上了一道野味，他猜是雉雞，但也可能是其他禽鳥。不過最生動的描述，還是他自己的配方。這些配方主要是把各種食材丟到一起，用一派悠閒的直覺方式烹煮。他最驕傲的是做出道地的「紅醬」（sugo），那是用番茄和絞肉做成的義大利麵醬汁，還有把「在鍋裡跳來跳去的雞」（Hähnchen in Topf à la caccia）和洋蔥、蘋果配在一起，以及用奶油和麵粉調成的自家製醬汁為罐裝豆子增添精力。這些食物都很便宜；他經常吃前一天晚上用來煮湯的食材，午餐加熱吃，晚餐放涼吃。肉湯和豆湯是主食，雖然食物粗簡，但能這樣就很好了：「洗衣日的一餐大概就是這樣，但我根本沒洗衣服。」[135]

和他的藝術一樣，克利對內臟也很著迷。他用蒸過的小牛心做燉飯，攪拌時順便喝了一杯料理酒讓他很開心；他也很喜歡腰子米飯餡餅，「淋上辛辣酒醬滋味絕佳」。隔天晚上，他用剩下的腰子醬汁做了義大利蔬菜濃湯「加上綠色花椰菜和最後的帕馬乾酪」[136]。克利喜

歡把同樣的材料重新組合，一如他作品中那些箭頭、樓梯和其他反覆出現的元素；他幾乎會在每樣東西裡面或上面都添加奶油和起司，但每次都有不同的造形或比例。

在廚房一如在畫室，技術問題總是讓他感興趣。他很得意單靠一隻雞腿就能做出雞湯，把牛舌和蔬菜混在一起，把羊肉用繩子綑緊後烘烤，他告訴妻子：「只要把肉吊起來，這不是什麼大工程。」[137]回到他很喜歡的一項食材上，那項食材的形狀也是他的繪畫主題之一，他用牛心和蔬菜一起蒸。時間是關鍵；他做了一道肉湯，並指導妻子，最重要的一點是，要等湯快煮好時再把大麥加進去。他喜歡實驗，然後向妻子描述過程。有一次，他寫信給莉莉：

> 昨天我煮了一道非常金黃又非常美味的菜。我買了小牛胰臟，在家時妳總是把它煎成有點褐色。我記得很久以前在克黑德（Kirchfeld）瑪麗安街（Marienstrasse）八號一個宛如童話的日子裡，它們看起來不太一樣，所以我做了一點改造。結果很成功。我仔細將它們去皮，放入熱奶油中，開小火，蓋上鍋蓋，悶上一段時間，讓它們慢慢流出足夠的水分。然後加入一點冷水、麵粉和數滴檸檬汁。過程中我會把胰臟移到旁邊，持續攪拌湯汁，直到湯汁煮滾再將胰臟移回。這就是所有步驟。搭配扁麵——非常好吃，極為清爽。[138]

這裡面有某種家庭政治角力。他記得小時候的某道菜比妻子的快速煮法更好吃，這對妻子可說是一種羞辱，後果嚴重。但克利對自己的烹飪知識深感得意。有一次，他回到伯恩作客，午餐時他認為自己吃的是「塔塔醬蘆筍」——因為是伯恩式烹調，未必像聽起來這麼不可能——他想確認材料，但又不想讓別人以為他認不出這道菜。「我不敢問，我不想打壞我的廚師聲譽。」[139]

有一段時期，克利會在日記裡每天記錄午晚餐的菜單。他一一列出餐點，謹慎態度就像為畫作編目，每個條目都編上號碼註明日期。

某些描述已經到達食譜的程度，他會記下做法，但從不量秤材料分量，交由直覺決定。典型條目如下：「燉大麥（用大麥取代米下去燉），花椰菜，綜合沙拉。時間四分之三小時。牛油，洋蔥，一點大蒜，西洋芹——蒸十分鐘。將大麥炒成褐色，水煮滾，最後加起司。」[140] 屢屢出現的基本食材包括：小牛的每一個可吃部分，各種做法的雞，花椰菜的分量可能比歷史上任何人吃過的更多，大量義大利麵，通常是用紅醬，不然就是馬鈴薯。

　　煮內臟時，他會用畫家的眼睛觀察。不只看心、腎、肝、肺的形狀，還根據他所採用的程序來決定這些器官的功能。他用來書寫烹飪方法的特殊語言、省略和指示，與他作畫時的一派悠閒和輕鬆愉快，如出一轍。某個1月天，煮完燉大麥後，他做了「豬腰。做法：把牛油熔化，加入切碎的洋蔥、大蒜、西洋芹、甜菜、大蔥、蘋果，加少許水略蒸，約半小時，最後加入豬肝小丁，大火炒幾分鐘。3. 沙拉」。這道組合是他自己發明的。「牛膝加黃甜菜，西洋芹，和大蔥」，需要將蔬菜取出，用奶油調味，然後配上「去皮馬鈴薯」和「蒲公英沙拉」[141] 一起享用。這道條狀美食中的紋理排列，在他的藝術中也能看到。

　　克利最傑出的廚藝發明首推肺燉菜，他是在1月某個冬日星期二的午餐做了這道菜。這次對於烹調時間的記錄比平常詳細，但分量部分還是一樣草草帶過：

　　　　星期二。1. 用淺色香料調味的肺燉菜。做法——十一點半開始——用少許鹽將水煮滾，加入整顆肺臟，十二點將肺臟取出，切成薄片，十二點五分將肺臟放回鍋裡。隨即加入以下食材：剁碎洋蔥、大蒜些許、檸檬皮一條、辣根些許、兩根胡蘿蔔、牛油和胡椒。十二點四十五分加入以下材料：麵粉加冷水溶解，醋些許，切碎荷蘭芹大量，肉荳蔻些許。一點上菜。2. 通心粉。3. 沙拉。[142]

　　極度獨特，結構井然又充滿嬉戲精神，屬於曖昧難解的宇宙範圍，他生命中的兩大基本要素，食物和藝術，是一體的兩面。

14

這位在廚房裡處處驚喜的男子,在課堂上更為不凡。1923 年 12 月 4 日,克利用他一貫的緩慢、唸經語調,說著時而笨拙時而古怪的話語。那個寒風刺骨的冬日,這位大眼瑞士人告訴幾乎都是唸紡織的年輕女學生:結構——「事物的最初組織」——是一種本質。這些織女們早就知道,必須將經紗緯線交錯打結才能把織線做成料子,但是克利讓不可或缺的結構充滿詩意。「結構並非過河之後就不需要的橋,」他解釋說[143]。

如同克利說的,結構不僅不可或缺,它還柔韌靈活彈性十足,而且,用他精采的說法,本身就是一種美。「結構是一種小片段的節奏,以此身分存在於大組曲旁邊,並在不同的片段裡重新調整角色,多少帶有強調的作用,當脈絡需要時會中斷,但會再次恢復。」[144] 克利接著談到溪河順應地形調整流動方式,並用水流速寫加以說明。他將流水擬人化:「積極」啃食河床,「憤怒」打出漩渦,「冷靜地」順著平穩的長河道往下流,注入湖泊時出奇「甜美柔和」,「在裡面則越來越逃避感覺」[145]。

克利在接下來的人生中,每隔一段時間就會在作品裡描繪河水。標題包括:《漂浮》(*Floating*)、《退洪》(*Sinking Flood*)、《水道》(*Water Route*)、《激水》(*Rushing Water*)、《急流》(*Moving Rapids*)。他的主題展現了各種外貌:深刨、緩流,恐怖、險惡,或甜美如鏡。他跟學生強調的特質一一在他畫中實現,充滿神奇魅力。這些小幅作品讓人想起宇宙的運行,它們以大致平行的線條輕快地交纏、翻轉、戛然中止,但卻擁有支配莫札特旋律的秩序感。畫中的色彩彼此競豔,一如管弦樂團裡的樂器,每一次並置都讓全體爆出生命,有如同時發生的多重經驗。

「片段與片段之間相互扣鎖並與整體連結,」克利告訴學生。沒有任何個人、自然元素、音樂曲調和運動形式(視覺或聽覺)可以獨自運作;每樣東西都是一種回應。克利強調反向運動,比較深或淺、開或閉等「比例作用」。他說這些都不簡單;沒有任何東西可以預料

或可以「準確衡量⋯⋯和我們面對面的並非數學」。印象比可以正確度量秤重的東西更重要。「例如，你們會發現，兩條平行線一旦有第三元素介入干預就不再平行（宛如真實的視覺錯覺）。」[146] 凡是從合理仔細的觀察中浮現的事物，總是會尊重生命的奧祕和不可解釋。

克利繼續在日常細節與浩瀚宇宙之間來回轉換。他製作複雜的之字圖解，畫出直角三角形斜邊的詳細說明，用筆直線條與迴圈交切。在學生面前畫圖時，他會標出角度尺寸，以及對數、複雜方程式和計算結果，然後用充滿禪機的言語解釋他的圖畫。他在另一堂每週課程中指出，「要記住，在自然界，水並非一定以湖為終點。不必是湖也不必是海，因為山泉也需要從某處得到補充。換句話說，我們的史詩既無開端也無結尾。」[147] 照例，這個哲學結論強調並非一切都可知曉。智慧就是欣然接受所有的不確定。

克利向學生講述人類的循環系統時，說心肌運作方式就像中樞馬達，「透過有節奏地反覆收縮和舒張」[148]，指揮血液流動。他速寫血液推送到全身的方式，並畫出「最細微的分支」，在這些部位，「運動是自發進行，就像毛細管」[149]。接著，他詳細說明血液流回心臟之前，「因為不斷讓渡有用成分而逐漸惡化」的過程——「讓渡」（surrendering）一詞再次採用了擬人化說法。他繼續描述並搭配黑板上栩栩如生的粉筆插圖，說明「壞血」流入肺臟，「在那裡得到淨化」[150]。他一再強調萬物循環，強調自然運作的神奇，以及這一切都和藝術的創作方式還有藝術的生命本質息息相關。根據克利的說法，血液同時體驗了「剝削」和「壓制」。他做出結論：「自然就是這樣，基於它在場所與內容兩方面的運動需求，採取行動和計畫。」[151] 到目前為止，這些都很簡單。克利並不想用他的博學讓學生印象深刻；他只教他收集到的真理，幫助學生以自己的方式前進。

學生學到某個程度，他就會要他們自行深入鑽研。「我把論述維持在基礎程度，只提供最粗淺的重點。下午，我會要你們再現類似的循環系統，你們的圖示必須超過我在黑板上畫的。」[152] 他告訴學生，要利用圖表和紅藍兩色的變換暗示出不同階段的血液流動。他進一步

建議他們，每個顏色都可用不同的色調和濃淡來代表重量變化，從淡到深或從深到淡都可象徵血液流經靜脈和動脈的轉變，以及失去養分或重新取得力量。

克利花了好幾堂課談論食物的入口和出口，還做了圖解。抵達包浩斯那年，他畫了一張「人魚食人獸」（man-fish-man-eater）速寫[153]。這幅驚人的圖畫證明，不管在藝術或烹飪上，克利幾乎都是百無禁忌。儘管他的異想非比尋常，但因為他呈現的方式如此自然合宜，所以不會太恐怖。認為他的「人魚食人獸」古怪詭誕並因此加以指責，並不是克利習慣的思考方式。這個生物被畫成貪婪野蠻的模樣，但貪婪野蠻就和克利在課堂上討論的河流和血液循環一樣自然。在克利眼中，這個生物的行為只是宇宙的一部分。

* 《格爾尼卡》：畢卡索1937年的史詩畫作，描繪西班牙內戰期間，德義兩國幫助右翼的佛朗哥將軍空襲西班牙東北部巴斯克地區的格爾尼卡小鎮。

被截了肢的「人魚食人獸」有一顆光禿禿的方盒狀大頭。大嘴巴畫了上下兩排尖利牙齒，和鏈鋸一樣恐怖；這些致命的食人利牙在將近二十年前便預告了畢卡索《格爾尼卡》（*Guérnica*）*中的殘暴景

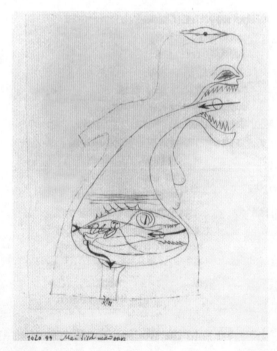

保羅・克利，人魚食人獸，1920。克利的鮮活想像是以自然元素為基礎，結果卻很驚人。

象。在他的平坦頭頂上，克利還畫了一個又像大眼又像雙唇的東西，中央有一顆黑點。

一個粗箭頭穿入咽喉狀的開口，開口位於一個自由形狀的容器頂端，穿過人魚食人獸的喉嚨，在嘴裡開啟。他的食道一目瞭然。靠近容器底部有幾道平行線條代表水，水面下有一隻出神的魚，長著鋸齒狀的鰭，還有一個很像人類的迷你胚胎。他們正等著被消化，第二個粗箭頭指出他們未來的去處：他們會被分解到足以穿過小孔掉進排泄管。排泄管的出口寫了名字：「克利」。

這隻人魚食人獸沒有腳，一隻截斷的手臂，還有一對女性乳房。牠看起來挺邪惡，但被牠吃下去的魚也一樣，只有胃裡那個小人顯得無辜。

這張圖畫起來不費力氣，線條也很隨意，給人一種活潑輕快、漫不經心的整體印象：似乎不呼籲我們做什麼深入詮釋。這幅畫大聲說著：「我們吃其他生物；我們享受牠們在胃裡的感覺；我們吸收營養；然後我們拉屎。」但這既非評論，也非判斷。

羅森柏格認為，克利的這種態度就是精神分裂的明證，但對大多數包浩斯人而言，這是他的天才特質。用莫札特式的藝術技巧而非薩爾瓦多 · 達利（Salvador Dalí）或馬克斯 · 恩斯特（Max Ernst）*這類藝術家的刺目風格來描繪如此超現實的幻想，對許多接受羅森柏格看法的人而言，實在百思不得其解。他們認為克利精神不正常，因為他這個人拘謹壓抑，但他的藝術卻百無禁忌，他們還寧可接受安德烈 · 布賀東（André Breton）**這類人物的超現實生活風格。

克利揭示的景象不止於粗淺表層；他了解最遼闊的人類思想與和大多數崇拜者都不敢恭維的行為舉止有何差別，前者並不像羅森柏格說的「異乎尋常」，對所有願意接受自身心智漫遊之人而言，那毋寧是一種必然。他的淡漠性格與不羈藝術之間的反差，正是他在包浩斯造成風靡的基本原因之一。如同布羅獲指出的，「無論和誰在一起，克利都有所保留，並非刻意，而是他就是這樣。雖然他感知敏銳，卻像是活在另一個世界。即便是在為他舉行的慶典上，他也依然故我。

*達利（1904-89）與恩斯特（1891-1976）：兩人都是超現實主義代表畫家。

**布賀東（1896-1966）：法國作家、詩人，1924年發表「超現實主義宣言」，將超現實主義定義為「純粹的心理自動現象」。

他的撤離態度是如此明顯，沒人膽敢擅自闖入他的私人世界。」[154]

克利的形象是他刻意塑造的。他坦承：

> 我發展出一種狡猾實際的策略……可以讓我用最舒服的方式把最神聖不可侵犯的部分鎖好。我指的不只是愛——我可以輕鬆談論這話題——而是所有暴露在愛周遭的事物，命運會以各種方式攻擊它們，並達到目的。
>
> 無論這項策略最後會不會導致某種貧乏，但我別無選擇，因為我很早就這樣做了。
>
> 或許是因為，身為創作藝術家的本能對我而言是最重要的。
>
> 如果要我畫一張最真實的自畫像，我會畫一枚罕見的甲殼。我會讓每個人清楚看到內部，我像核果裡的核仁般坐在裡面。這件作品或許可命名為「結殼的寓意」。[155]

這麼做的原因之一，是為了保護自己，不讓心智漫遊將他帶到恐怖之境：

> 我很清楚自己正進入一塊浩瀚區域，那裡沒有任何最起碼的方位。這塊未知領域無比神祕。
>
> 但我必須往前邁步。也許自然之母的手會指引我度過許多艱難地點，那隻手現在近多了……
>
> 我合乎邏輯地從渾沌起步，那是最自然的開端。我感覺自在，因為最初，我也許就是渾沌本身。[156]

他對別人眼中的瘋狂泰然自若。

克利還有其他理由要發展出這種克制形象，因為他妻子越來越無法控制自己。身為一名盡責的父親，他知道雙親當中至少要有一人看似正常。我們找不到莉莉的清楚形象，在包浩斯社群裡，她是個和藹可親但疏遠模糊的人物；至於在文獻中，包括在葛羅曼的作品裡，對於莉

莉的形容不外乎早年是由她支撐家計，同時是克利的音樂伴奏。但是在威瑪包浩斯時期，他妻子卻日益疏遠。她飽受呼吸問題和心絞痛之苦，對酷熱天氣極度敏感，而且常常會很緊張，至少在菲利克斯眼中如此。

菲利克斯如此描述莉莉：「我母親經常神經緊張，大概是因為那些日子上太多鋼琴課，壓力過大。她變得沒耐心、不穩定，開始長期住在療養院，她在那裡有時間看報紙、寫信，和她的日常生活保持距離。」[157]

克利強調隱私這件事本身，也有點神經質，但他的神經質控制得很好。施賴爾的回憶錄提供了清楚的景象：

> 我在克利門前停住，豎耳聽了一會兒。沒聲音。我遵照先前約好的信號敲門。克利打開門讓我進去。門再次鎖上，鑰匙放進口袋，然後將安裝在鑰匙孔上方的硬紙板放下來。他不希望有人從鑰匙孔往內窺看……畫室中央的三具畫架一字排開，每具上面都有一幅未完成的作品。[158]

施賴爾除了傳達這個祕密世界的刻意疏離之外，也描述它的魔力：「我好像無意中來到巫師的廚房。當然，整個威瑪包浩斯就是某種實驗室。但這裡是真的有魔藥在爐上煮。畫室瀰漫著一股迷人的強烈氣味，混合了咖啡、菸草、畫布、油彩、純淨的法國清漆、亮漆、酒精和奇特的混合物。」[159]

當然，這些道具全是用來創作藝術。不論他的內心如何運作，這些都是讓他得以腳踏實地的力量之一。和莉莉不同，他已經找到方法把意識和無意識的不和諧混音當成催化劑，激發出璀璨創作。

15

克利 1923 年的《星星連結的群體》（*Group Linked by Stars*），是用油畫顏料和水彩畫在紙上，我們可以把這件作品看成是在描繪那些接受他想法的學生。有些棒狀人物活力充沛地踮腳站著，有些坐著。有些盡可能向上伸展，有些抱著手肘。無論姿態如何，血液都正在流經他們的動脈和靜脈，骨頭和肌肉也正在攜手發揮功能——完全應驗克利的說法。

我們看不到上述細節但可以感受到，因為克利以令人讚嘆的技巧，透過精密計算的複雜構圖、鍍貼在形式上的音樂性，以及半透明與不透光的層次，傳達出童稚般的真誠和興奮，彷彿所有角色都因為洋溢的生氣而結為一體。他們高舉手臂為知識和自然歡呼，雖然他們是站在地上，卻像音樂和光線一樣沒有重量，彷彿思想和運動的壯麗讓他們飄了起來。儘管他為食品價格操煩，他還是置身在另一個世界，那個宇宙永遠流淌著音樂；在這幅《星星連結的群體》裡，學生和他一起待在那個美妙的國度。

畫中簡單扁平的橢圓形是代表角色的頭部，正上方的區域則是由方形、菱形和圓形擠爆的交響樂。除了令人聯想起文藝復興的節慶服裝，同時也捕捉到包浩斯上上下下對基本幾何形狀的痴迷。

聽過克利講課的安妮 · 亞伯斯，在五十年後表示——當時包浩斯那個珍貴世界早已粉碎——她只上過兩、三次課。然而她的筆記本顯示，她其實聽過很多次他的講座。安妮的混淆不難理解：克利經常重複同樣的想法，雖然每次講起來都充滿熱情，好像是剛剛想到似的。

他是刻意自我重複，因為這就是大自然的模式。1924 年 1 月 9 日，耶誕假期剛過，他畫了一個教學和植物成長的比較圖，內容和他在第一堂課解釋過的一樣。「當我們開始——你必然得從某個地方開始，即便不存在具體的起點——我們等於是從一個類似發芽的階段往前走。」我們的目標始終是「追查出創造的奧祕，我們即使在畫線時都能感受到它的影響……我們不敢妄想自己有能力揭開創造的祕密泉

源，只希望盡可能接近」[160]。

他勸告紡織系學生埋頭研究手邊材料和編結技巧，不要把焦點集中在更大的目標。克利痛斥藝術家可以預見結論的說法。「虛假的形式是邪惡危險的妖魔。動態的、活動的形式是好的……靜態的、結束的形式是壞的……創造形式是好的。只有形式是壞的。形式是結束，是死亡。創造形式是動作，是活動。創造形式是生命。」這是創造藝術必須服從的法則，也是大多數充滿熱情的包浩斯創作者熱切催促的觀看方式。克利結論道：「這些句子構成了創造基本理論的要點。我們已經掌握核心。這絕對是最基本的；重複再多次都不為過。」他無比堅定，他最好的學生也將如此。為創作歡呼！感受成長和進步！想要成為藝術家，就必須遵循他講述過的植物或河流的發展過程：「這條道路是這項工作的基本特點，永遠不會讓我們厭倦。它會日益細緻，發展出有趣的分支，會上升下降，迴避閃躲，會展現特色，加寬縮窄，變輕鬆或變困難。」[161]

克利將課堂上的許多想法出版成書。1923 年，他寫了《研究自然之道》（*Ways of Studying Nature*），1924 年《保羅 · 克利教學手記》（*The Pedagogical Sketchbook*）上市。1924 年在耶拿的一場演講中，他將自己對創造的看法彙整起來，宣稱：

> 藝術家以自身的平靜方式處理這個令人迷惑的世界。他知道如何從中找到方法，為撞擊在他身上的印象和經驗之流注入某些秩序。這種在自然現象與人類生命中定出方向的工作，就像是樹根的角色。
>
> 藝術家是樹幹，他從樹根那裡得到汁液，讓汁液流經身體到達眼睛部位。
>
> 在這股巨流的逼迫下，他將看到的一切傳送到作品中。
>
> 他的作品就像是樹冠，在時間空間中伸展，供所有人觀看。[162]

他說這段話時的冷靜自信，充分透露出他很樂意將自己視為傳送

者和接收者。他對自己的工作不以為忤也不以為榮，承認他「既稱職又真誠」比攻擊他畫得不夠逼真更加可貴，有關他作品的喧囂評論，他很容易拋諸腦後。愛說什麼都沒問題，因為藝術家「既非主人也非僕人，他只是個中介者。他的地位不值得炫燿；樹冠的美麗並不屬於藝術家本人——前者只是通過他展現出來罷了」[163]。

這些偉大的包浩斯人，就是秉持這樣的謙遜態度，從事他們的畢生工作。把包浩斯視為一項設計方案，企圖讓少數天資優異之人將某種單一風格加諸在社會之上，完全是一種誤解。

當道格拉斯・庫柏（Douglas Cooper）將耶拿筆記的重點翻譯成英文出版時，現代藝術早期最偉大的擁護者赫伯特・里德（Herbert Read）在導論中寫道：克利的這篇筆記是「所有創作藝術家中，對現代運動的美學基礎所做的最深刻也最具啟發性的陳述」[164]。然而在那個對包浩斯充滿敵意的時期，克利也是飽受嘲笑的標靶之一。畫家維莫思・胡札（Vilmos Huszar）在《風格派》雜誌（De Stijl）上攻擊克利，說他「亂畫一些病態夢境」[165]。當時，正值威瑪某家報紙在1924年的一篇文章中批評包浩斯人光著身子在外面遊蕩，導致未婚女子懷孕。學校行政單位被控不負責任，不只容許這類行徑甚至予以鼓勵；最致命的一擊是，有人把家具工作坊的搖籃送到一位未婚媽媽的公寓前面，當作某種慶功炫耀。輿論認為，克利的作品進一步證明這所學校鼓勵精神失常行為。

根據胡札的說法，葛羅培已經在威瑪公墓立了一座紀念碑，那是「廉價文學想法的產物……在一個飽受政治和經濟撕裂的國家，我們可以名正言順地把大筆金錢花在包浩斯這樣的機構上嗎？我的答案是：不——可——以！」[166]。

在諸如此類的攻擊四下蔓延之際，克利還是一如往常鎮定從容，這證明了藝術不只為生命帶來意義，也帶來穩定。想要在外部攻訐所導致的一團混亂中找到歡樂和充實感，這就是答案。

16

1924年，加爾卡・沙耶爾創立「藍四」（Blue Four）組織，該組織致力在美國推廣克利及其他三位藝術家——康丁斯基、費寧格和雅夫倫斯基——的作品、展覽和講座。當時三十五歲的沙耶爾，出身布倫斯維格（Braunschweig）一個有教養的猶太家庭。沙耶爾的父母是罐頭工廠老闆，有足夠財力供唯一的女兒唸音樂和藝術，並遠赴牛津研讀英文。儘管有父母的經濟支援，她還是必須賺錢維生，她打算靠賣這四位畫家的作品來養活自己。

1919 年 10 月，雅夫倫斯基在慕尼黑向沙耶爾引介克利。沙耶爾立刻愛上克利的作品，也跟難以捉摸的莉莉非常親近，暱稱她為克利莉莉恩（Kleelilien）。1921 年底，她首次在威瑪與克利一家共度新年。沙耶爾和克利合拍了一張照片，兩人站在雪地裡的光禿枝枒前方。她的白皙皮膚、硬朗下巴和雕鑿五官開朗笑著，眼睛閃耀光芒；頭戴時髦針織帽，身穿迷人斗篷配上寬大小丑領，而且非常勇敢地沒繫圍巾，在寒冬中露出天鵝長頸。

沙耶爾看起來很高興，站在克利身旁，他長她十歲，像個穿大人衣服的小男孩。這時期他正好留了仔細修剪的小鬍子和山羊鬚，鬢角看起來像是為了學校表演用炭筆畫上去的。他戴著俄式皮帽，軍服似的外套一路釦到頂，袖子過長。他看起來和她一樣高興，但以他特有

保羅・克利和加爾卡・沙耶爾，威瑪，1922，照片由菲利克斯・克利拍攝。大膽的沙耶爾非常崇拜克利的作品，大幅拓展了他的國際知名度。

的含蓄方式 [167]。

　　沙耶爾的確很愉快。她寫信給雅夫倫斯基，說她一直沉浸在克利的作品中，從他兒時的塗鴉開始，認為他是「我們最偉大的畫家」。對她而言，他的作品和他本人同樣充滿新奇與魅力。「克利的手和他的線條，具有無窮的生命力，從他最早的畫作中，就已不受任何外界影響，直指他的人生。克利真是教人驚嘆──溫厚、平衡、和諧，很好相處。」[168]

　　沙耶爾在 1924 年初買了克利 1912 年的《奔馬》（Galloping Horse）送給自己，克利寫了一封信給她，裡面的語調和優先考慮的重點完全是克利風格：滑稽、古怪、輕快的嚴肅。問候語是：「親愛的愛蜜·莎耶爾！或艾蜜·沙耶爾！」接著是：「我妻子比較喜愛罐頭食物」──與沙耶爾提議的奇特付費方式有關。由此導入正題，談論沙耶爾正在籌畫的那個組織。他對名稱很固執：「絕對不要用什麼主義；最好⋯⋯不暗示任何東西⋯⋯除了我們最美麗的友誼。」[169]

　　3 月，克利在一封慕尼黑新分離派（New Secession）的信封背後寫了一首詩，寄給德國藝術雜誌《藝術學報》（Das Kunstblatt）主編保羅·威斯特漢（Paul Westheim）。詩名是〈以此名稱〉（Under the Title），取自「藍四」正式宣言的第一句話：「以此名稱『藍四』，藝術家費寧格、雅夫倫斯基、康丁斯基和克利，共同為美國年輕人引介他們最重要的作品。」[170] 宣言指出該組織將以講座和於麻省北安普敦（Northampton）史密斯學院（Smith College）舉辦的「沙耶爾女士展」（Mrs. E. E. Scheyer）揭開序幕。克利的信封詩宣稱：

以此名稱

藍四為了

在美國

行銷

壞藝術

這個目的

在保姆

愛蜜 · 沙耶爾的

指揮下

集結完畢

以下四位

專業藍

一位來自

沙布倫斯基（Schablensky）的國土，另外

三位在德國中心

稱為

包浩斯邦

也即亞麻籽油 ·

萬分格（Onefinger），史拉賓斯基親王（Prince Schlabinsky）

和保林 · 馮 · 格拉斯爵士（Lord Pauline von Grass）

懇請威斯特漢

爵士

在他的《藝術學報》上

公布此事

梯子

畫架

經紀人

表現者

莎拉快車

四輪馬車 [171]*

*詩中沙布倫斯基（雅夫倫斯基）、亞麻籽油·萬分格（費寧格）、史拉賓斯基親王（康丁斯基）和保林·馮·格拉斯爵士（克利），是以藍四成員的名字拆解重組的語言遊戲。

　　保林 · 馮 · 格拉斯爵士在詩的最後一節，列了一張可以實際用德文和英文簽名的清單。這些文字的排列順序，以其連貫、隨機和不可或缺的整體感（四輪馬車指的是雅夫倫斯基、費寧格、康丁斯基和他攜手合作），讓人聯想起克利這個時期的嚴肅作品。

寫下這首詩後沒幾天，克利便和其他三個輪子去圖林根公證人那裡簽署用英文書寫的委託書，授權沙耶爾代表他們的「藝術和金錢利益，包括海外各地，特別是美國」。這項關聯促成以四人為主題的各項展覽及少量銷售，最重要的是，鼓勵他們，讓他們知道，無論偶爾擋在路上的批評謾罵有多刺耳，欣賞他們作品的人如今已不限於這塊大陸。

克利一家終於對威瑪提供的生活感到滿意。不久，他們便開始定期演奏室內樂，通常是一週兩次，而當克利想脫離例行的畫畫、教書、家事三部曲稍微喘口氣時，也有第一流的音樂演出可以欣賞。有一回莉莉不在，他去聽了一場全莫札特音樂會，他告訴莉莉，小提琴協奏曲演奏得極為細膩，只有定音鼓美中不足，「略微沉悶瘖啞」——這影像將出現在他日後的畫作中。「不幸的是，美麗的單簧管協奏曲演奏得太過學術。結尾的六首系列舞曲非常精采：有德國舞曲，加那利舞曲，街頭手風琴，雪橇曲。每一首的編曲都令人叫絕，讓你又哭又笑。指揮是個真正的藝術家，技巧精湛，出神入化。知性氣質。貓頭鷹臉，相當年輕。他對弦樂的掌握尤其獨到，老師們必須隨時保持警覺，他一路主導，直到最後一個音符。我們各有缺點，有個人懊悔他完全沒表現出天真的音色。他塑造每個細節，有時險些過度。」[172]

　　克利評斷音樂的標準很多都能套用在自己的作品上：強調平衡，希望能同時展露專業又看似不在乎。倘若藝術和音樂的作用是為這紛擾的世界提供優雅美麗，成為穩定與救贖的泉源，它們就必須完美無瑕又清新無華。對克利而言，莫札特式的質感具有掃除絕望的能力。一直要到二次大戰爆發，以及知道自己來日無多，他才將作品提振人生的作用翻轉過來，變成更接近安魂曲而非歡讚詩。最後，定音鼓——克利選定的主題之一——將精準明白地咚隆響起。

差不多就在克利參加莫札特音樂會的同一時間，他畫了《紅裙之舞》（*Dance of the Red Skirts*，參見彩圖 15）。和那位莫札特指揮不同，他用天真處理這件非凡作品。跳舞的人乍看有四個，但接著會有些不完

整的身形陸續浮現。這些人物四肢如柴，五官只用點線構成，很像小孩畫的。這可不是大人裝可愛。這張畫作散發出八歲小孩的清新之感，卻是以毫無掩飾的精湛技巧繪製完成。

克利所推崇的那位年輕交響樂指揮的所有技巧，他都具備。在《紅裙之舞》裡，他用噴霧器噴上各色顏料，做出他想要的水乳交融。除此之外，他還用鮮豔濃稠的紅色顏料為畫面背景稍顯嚴肅的紅棕色神祕渦旋增添活力。暗紅色與它陷入的深土綠色優雅呼應。次色調和主色調同樣受到關注；畫面中的每個元素都運用得無懈可擊。

至於學院派人士，也沒誰能指責克利這件作品缺乏想像力或因循陳規。《紅裙之舞》的主題獨一無二。人物在既是城市又是森林的宇宙中四處遊動，筆觸鮮活。他虛構的世界看似輕鬆又帶著險惡，除了顏色營造出這樣的感覺，隱藏在洞穴和暗窗後面的空間深度也強化了恐懼感，某些舞者的臉龐和他們四散分開的疏離感，都會讓人聯想起可怕的骷髏舞。和莫札特的舞曲一樣，克利為他的主題注入節奏張力；他們是蘇菲派的迴旋舞僧*。

前一年的作品《荒誕喜劇中的戰爭場景》（*Battle Scene from the Comic-Fantastic Opera*，參見彩圖4）也很類似。畫面構圖極為精緻。背景同時朝上下左右四方移動；由手繪正方形和長方形並置構成的藍白黑色譜，像珠寶般閃動發亮。有不透明和半透明，以及突然閃現的亮白——這幅畫一開始給我們一種歡樂滿溢的感覺。

接著，等你仔細觀賞在彩繪玻璃似的背景前方搬演的劇碼時，你的心情變了。儘管這場景是用拜占庭鑲嵌畫的優雅技巧組成，構圖也有如上等細密畫那般纖膩，內容卻令人作嘔。一名戰士戴著盔甲，透露著殘暴，站在由他駕駛的小船上，將魚叉刺進一條魚的嘴巴。但那條魚可不是無辜受害者；牠有一口利牙，像是某種海怪，正想用尾巴穿透另一條魚怪——但也有可能是第二條魚想去搶奪那條被刺的魚。第三隻類似海豹的海底生物，看起來比較無辜，但很悲哀。

這位平靜沉著的男人用他的優雅藝術揭露殘酷暴力！

*蘇菲派的迴旋舞僧：蘇菲派是土耳其伊斯蘭教的一個派別，以不停旋轉的迴旋舞聞名。舞僧穿著的圓錐狀高帽代表墓碑，斗篷或披風代表棺材，白圓裙象徵裹屍布，導師代表太陽，旋轉的舞蹈則是星與月亮的自轉運行。該派藉由迴旋的舞蹈達到天人合一的修行境界。

17

剛到威瑪第一年，休假時克利負擔不起長途旅行費用，但偶爾有機會出門小玩還是讓他很開心。1923年，他到北海的巴爾特姆島（Baltrum）度假，返回威瑪途中，拜訪了庫特‧史威特斯（Kurt Schwitters）和艾爾‧利西茨基（El Lissitzky）。史威特斯住在漢諾威，利用丟棄的巴士票和報紙碎片等廢物做出精采的創意拼貼，把垃圾組合成雕塑，最大的一件作品塞滿整個房間。俄國猶太人利西茨基剛出道時是替意第緒語（Yiddish）的童書畫插圖，目的是為了提升故鄉的猶太文化，後來成為一名前衛建築師、畫家、攝影師和設計師，和卡西米爾‧馬勒維奇（Kazimir Malevich）一起發展至上主義（Suprematism）*，並建造水平摩天大樓，打算環繞整個莫斯科，當時住在柏林。克利相當重視與這兩位年輕藝術家的會面。

＊至上主義：俄國的前衛藝術運動，1915年至1916年由馬勒維奇等人創立，強調以幾何形式為繪畫創作基礎「文法」，尤其是方形和圓形。

　　克利習慣買四等艙的火車票，但不是每次都得坐最差車廂。有一次他和莉莉還有菲利克斯一起去艾福特（Erfurt），他們坐在二等車廂。他和莉莉都穿著毛皮外套，這的確發揮作用；查票員看了一眼車票又看看他們，說了聲「沒問題」。一家人得意不已。不過另一次從威瑪去慕尼黑，查票員就沒那麼寬鬆，他說弗利茲也要買票。「什麼時候車站開始賣貓票了？」克利問道[173]。查票員這才讓步。

　　1924年9月，拜戈爾茲和沙耶爾的銷售之賜，克利的財務狀況有所改善，足以帶全家人壯遊西西里。莉莉狀況很好，不管是自己的體驗或克利的感受都讓她深感幸福。他寫信給「愛蜜」‧沙耶爾提到這趟旅程，那是她頭一次造訪義大利湖區以南。雖然她不像丈夫那樣能言善道，卻對相同的事物充滿熱情：「對克利來說，這是一次驚人的藝術體驗……那些燃曬成棕色的懸崖自海底竄升，陡峭而危險。天空永遠晴朗蔚藍。非洲風的建築技術。燦爛耀眼的白。民眾的歌聲，非洲。怪異的蔬菜。橘園，絲柏園，檸檬園。橄欖，以及覆滿仙人掌和成千上萬無花果的懸崖。湛藍海水……」[174]克利最喜歡的是塔歐米納（Taormina）、艾特納火山（Mount Etna）南面的垂直村落，以及敘拉古（Syracuse）的希臘劇場。他在蓋拉（Gela）小村停下車

來，一臉虔誠，因為他知道伊斯奇勒斯（Aeschylus）*在此安眠。

*伊斯奇勒斯（約525–456BC）：古希臘三大悲劇作家的第一位，有「悲劇之父」之稱，代表作包括《波斯人》（The Persians）和《阿加曼農》（Agamenon）等。

繼西西里後，克利一家在羅馬待了九天，莉莉被穿美麗黑絲衣裳的女人給深深迷住。她沒看到半個短髮女子，這讓她很開心，因為自己顯得與眾不同，她最近剛把頭髮剪短燙了，這促使她寫信給沙耶爾：「剪一個侍童般的渾圓髮型。非常舒服。」[175] 莉莉還描述，這裡的長襪「幾乎都是鮭魚色或肉色調」，還有羅馬女人的鞋子棒呆了。「印象深刻，無與倫比。我們決定，只要一有機會，就要整個冬天都待在南方，很可能是南義大利。」[176]

返回威瑪後，克利用這次旅行的記憶滋養他的藝術，畫出西西里的迷人地景和豔陽廢墟。他以活潑閃亮的作品描繪這塊令他充滿幸福感的土地，藉此遠離包浩斯節節攀升的敵對狀態：教職員彼此陷害，鎮民和新政府威脅要關閉學校，財務情況一片黑暗。

1924 年 11 月，在包浩斯瀕臨垮台的嚴寒冬日，克利寫信給莉莉，懷念塔歐米納和敘拉古，說「陽光在他心中閃耀」。「西西里的溫暖印象依然包圍著我；我滿腦子想的全是它，完全置身在它的風景、它的空想裡；有某種東西開始浮現；兩天前，我又開始畫圖。還有別的可做嗎？」[177]

一星期後，包浩斯的未來更加黯淡，他寫信給莉莉：「我心中懷抱著西西里的山脈和陽光。其他一切都很無趣。」[178]

克利並不特別關心他在柏林太子宮（Kronprinzenpalais）與紐約的展覽，也不太在意這兩場展覽成功銷售了幾件作品給收藏家和博物館。弗利茲的死衝擊較大，令他「極為傷心」。然而即便在威瑪選出保守的圖林根新政府，而他也知道包浩斯的資金即將枯竭，但他還是保持一貫的平靜寫信給莉莉：「西西里印象充盈我全身，這件事在我心中幾乎激不起漣漪。公園的美因它而失色。」[179]

隨著包浩斯失去政府青睞，克利的瑞士國籍也成為外界指控該校「偏袒猶太人和外國人，犧牲道地德國人」的罪證之一。勢力強大的民族主義分子高聲譴責該校「助長『斯巴達克斯—猶太人』」（Spartacist-

*斯巴達克斯：
「斯巴達克斯聯
盟」是一次大戰
期間由李卜克內
西和羅莎‧盧森
堡等人組成的左
翼馬克思革命團
體，威瑪右翼政
府上台後，包浩
斯被貼上「斯巴
達克斯─猶太
人」的反動革命
標籤。

Jewish）*的勢力」[180]。除了克利之外，包浩斯的其他外國人包括美國人費寧格及好幾名匈牙利人，例如布羅伊爾。

克利厭惡民族主義。同一時期，他把史雷梅爾文章中的「德國藝術」改成「在德國的藝術」[181]。這就是他會注意的那類細節，前者是仇外語言，後者是藝術創作地點的資訊，兩者要分清楚。

當葛羅培得知包浩斯師傅的合約最多只能再延長六個月，而且隨時可能中止時，包浩斯無法維持下去的態勢已經很明朗，克利是師傅群中最不嚷嚷的，但也是該團體的良心。雖然他想避開一切政治，逃離所有會害他作畫分心之事，但他還是堅定明確地面對這個新局面。他知道，一旦威瑪政府拒絕繼續支付師傅薪水，那麼就算官方不勒令學校關閉，學校也無以為繼，於是他和其他八位連署人共同發表公開宣言，表示包浩斯應該解散。他和校長葛羅培，還有同事費寧格、康丁斯基、馬可斯、梅爾、莫侯利納吉、穆且和史雷梅爾別無選擇，只能承認結束的日子已經到了。

這些簽署者透過發給媒體的簡練聲明表示，包浩斯已經「建造出他們的初衷和信念」。但先前支持這項偉大理想事業的政府，卻在該州逐漸卸下經濟重擔、包浩斯法人在私人企業支持下（已募集到十二萬馬克）也正打算建立之際，開始破壞學校的根基。克利和其他不滿的師傅宣稱：「我們譴責政府容忍和支持政黨力量干預包浩斯的目標及與政治無關的文化工作。」[182]

為期六個月的可中止合約，讓新法人的想法「化為泡影」[183]。我們不知道這份公開宣言由誰起草，但「化為泡影」一詞很可能是克利挑選的，找出人類行為的本質並為它貼上標籤，是他的特殊本領。

18

當所有人都接受威瑪包浩斯無以為繼而準備離開後，克利決定搬去法蘭克福。不過，1925 年 2 月 12 日，德紹代表團來到威瑪，在克利畫室與包浩斯教職員會面，並委派康丁斯基和穆且一週後

去德紹考察。

費寧格覺得克利已經盤算好要搬去法蘭克福，不想和他們一起留在包浩斯，因為他只考慮自己的利益，不顧學校的未來。儘管其他人尊重克利的脫隊決定，費寧格始終無法接受。費寧格寫信給妻子說，克利「只」關心他自己的「事，不管其他人」[184]。

費寧格的憤怒越演越烈。當時只有一位包浩斯教職員準備跳船，就是馬可斯，他打算去哈勒（Halle）。其他所有人，除了克利，都願意接受個人的犧牲和不便，搬去德紹奮力一戰。儘管所有畫家都面臨財務問題，如果有機會，也都希望能獨立工作，但費寧格就是看不起克利繼續沉醉在白日夢裡，遲遲不肯醒來，面對其他人早已察覺的現實。「親愛的老克利，他昨天很煩躁，還說：『是，我現在開始了解你了！』他還是寧願『好好暫停一陣』。」[185]

克利一直到現在才搞清楚情勢有多危急，而且還一副拖拖沓沓的模樣，讓這位美國人無法忍受。大多數人都認為這是克利的天生性格，而且很欣賞，但費寧格屬於少數痛惡這種性格的人，克利的冷靜令他惱火。

當康丁斯基和穆且夫婦回報教師住宅會在 10 月落成時，房子的未來主人們欣喜若狂。教師之家位於穆德河和易北河交界處，地點非常理想，是釣魚、划船和駕駛汽艇的好所在。每個人都興高采烈，只有克利不然。費寧格跟妻子抱怨，克利還是按兵不動，繼續等待法蘭克福那邊的聘任消息。「什麼也不做！」他吼道[186]。

其實，克利正在以合理的懷疑主義評估整體情勢。最初欣然提議搬遷的葛羅培，3 月中得到的回應十分冷淡。他只籌到三分之一的必備經費；教師之家到底能不能蓋，還在未定之天。

菲利克斯事後回憶道：「克利總是寧可保守，即便是對他的學生。在包浩斯，我們暱稱他『好神』（The Good God），帶有某種惡意的暗示，而你不難想像他得因此表現得更保守。不過像他這種深思熟慮、謹慎有節的人，也的確需要這樣的防護罩。」[187]若說費寧格無法在克利身上找到團隊成員的熱情，那是因為他需要用自己的方式

把事情的所有面向仔細通盤地考慮一遍。

隨著包浩斯準備離開威瑪前往德紹，有關學校整體方向的爭執也層出不窮。莫侯利納吉認為藝術的走向越來越倚賴機械效果，喜愛幻燈片和電影之類的投射影像，甚於老派的「靜態繪畫」。這讓克利「非常不安」。克利相信自然，認為有機和直覺是藝術的命脈，他依附古老和所謂的原始表現形式，因為它們直接連結人類的情感與手工，然而這在莫侯利納吉所擁護的趨勢中，卻無一席之地。此外，葛羅培也認為莫侯利納吉的走向「在包浩斯最為重要」[188]。上述種種都加深克利的不確定感，不知是否該繼續留在包浩斯。一旦他們離開這座歌德之城，事情會如何發展，他還能繼續保有自己的做法嗎？

1925 年 3 月 31 日，克利夫婦在威瑪舉行告別音樂會。這是近幾個月來他倆在公開場合的第三次二重奏。這次演出兩夫婦共同演奏巴哈和莫札特的奏鳴曲，莉莉還獨奏了巴哈《平均律鋼琴曲集》（*Well-Tempered Clavier*）的兩首賦格曲和序曲。

克利夫婦盡可能把握機會，繼續享受威瑪的文化樂趣。他們參加米底亞・皮納斯（Midia Pines）的《宗教大法官》（*The Grand Inquisitor*）朗誦會，她是知名的杜斯妥也夫斯基朗讀者；還有兩個晚上聆聽史威特斯朗讀自己寫的童話故事。史雷梅爾將克里斯蒂安・迪特里希・格拉貝（Christian Dietrich Grabbe）的《唐璜和浮士德》（*Don Juan und Faust*）搬上舞台。還有音樂會和劇場表演。巴爾托克演奏《藍鬍子城堡》（*Bluebeard's Castle*）和他的芭蕾《木偶王子》（*The Wooden Prince*）。儘管包浩斯被迫離開，這座德國新首都仍提供永無休止的款待。亨德密特在某個演出日下午，於克利畫室待了兩小時。

那年春天，克利在威瑪辦了一次主要作品展，康丁斯基也是。很難相信這個榮耀的時代即將結束。

19

無論多麼勉強，克利終究去了德紹。抵達後不久，他的《保羅·克利教學手記》出版，屬於包浩斯書系之一，開始與更廣大的讀者接觸。他在國際上的名氣越來越響亮；作品被納入巴黎的超現實主義展覽，並在維方哈斯培藝廊（Galerie Vavin-Raspail）舉辦他的首次巴黎個展。

這段時期，他一方面贏得某些成功，但又面臨嚴重的財務焦慮，對遷校也心存懷疑，在諸般複雜情緒下，畫出《魚的魔法》（*Fish Magic*，參見彩圖6）一圖。雖然周遭一團混亂，還得承受離鄉背井、全家搬到一個陌生新城市的種種壓力，但這些和克利的作品都沒有明顯關聯，只有在這幅特殊畫作裡間接反映了一些。克利告訴學生：「人，有時可以把一幅畫當成一場夢。」[189]和所有豐富的夢境一樣，這場夢也需要解讀。乍看之下，這似乎是水族箱或透過潛水鏡看到的景象，在這個水底世界的正中央，有一塊垂直畫布漸漸消失在這幅作品實際被畫的水平畫布中。這種畫中畫的手法變成藝術幻覺的一個註腳；垂直畫布的比例和真實畫布一樣，像是在提醒你，當你把畫布轉九十度後，一切都會改變，而畫布上的內容消失在真實畫作中，則讓「何謂真實？何謂真實的複製？」這個問題變得引人深思。

在《魚的魔法》裡的垂直畫布上，有一口鐘用漁網吊著，構成鐘樓造形。鐘旁邊是一輪明月。這些當然是當時克利生活的主要議題：他希望能控制時間的流逝好讓他盡可能作畫，以及他想要召喚宇宙和永恆，這部分是由月亮代表。此外，魚朝兩個方向移動，橘色從幻覺畫布後方朝東游，薰衣草色則是從畫布前方朝西滑去，帶有變遷過渡的意味。這段時期克利正好也跟魚兒一樣，來回奔波，先是這個方向，然後是另一方向——以他而言，就是在威瑪與德紹之間往返。克利已經搬去德紹，但因為那裡的住處是臨時性的，菲利克斯和莉莉暫且留在原地，由他通勤。雖然克利已經決定要成為新包浩斯的一員，但這種情形有點像是一隻腳跨入冰冷的海洋，但另一隻腳還留在岸上。莉莉和菲利克斯住在威瑪那棟他們都很喜愛、可以俯瞰英式花園

的公寓，克利則一週待在德紹的凱薩旅館（Hotel Kaiserhof），一週回威瑪。

這塊圖繪魔法地裡的其他元素呢？有一位雙面女郎，其中一面的嘴巴像是一顆迷你愛心，擺在幾何狀的大鼻子下方，宛如手套的大手與海中生物類似。另一個人形生物是小丑，從我們的左邊盯著裡面瞧，像是演員從後台探頭窺看。畫面中有大小花朵，粉紅太陽，還有一些像是掉進場景裡的不知名物件。魚不只那兩條：異國幻想式的淡紫色、藍綠色和紅金色，全都有大量裝飾和富有個性的臉龐。以上這些全是用他莫札特式的輕盈、優雅靈巧的線條筆觸，以及薄紗般的顏料層次描繪而成，絲毫沒有超現實主義的刺耳喧囂，而是帶點美妙的漫不經心。感覺任何事情都可能發生，這件作品就像音樂一樣，帶領我們進入嶄新的未知領域，而非一再重複的熟悉刻板世界。

最重要的是，如同克利知交葛羅曼指出的：「魚和花因為非常精準而占有主導位置；人類則完全像圖解，扮演參觀者的角色。」[190]這正是克利的觀點：無論包浩斯多危急，無論當天的議題是什麼，浩瀚美妙的宇宙在我們出現之前就在那裡，在我們消失之後也一樣。我們可以用藝術留住這些神奇時刻。

最初，克利覺得德紹沒什麼東西。這城市是由工業區主導，完全不具備歌德住過的那座城市的魅力。但包浩斯目前的所在地只是暫時空間，之後將會搬移。為了減少交通時間，克利很快就決定把每週往返改成在威瑪待兩週，在德紹待兩週。而且，他也從旅館搬到附家具的出租房間，康丁斯基家在同一棟房子裡租了一間公寓。

克利在臨時性的學校建築裡授課，並開始探索這座易北河城市。1925 年 6 月，也就是在他移居該地幾個月後，他寫信給父親和姊姊，說他和莉莉與菲利克斯即將定居的那塊區域非常漂亮，穆德河和易北河的匯流處宏偉遼闊，公園也很迷人。

9 月中，克利從德紹寫信給莉莉，說他早上走路去學校時遇見葛羅培。克利告訴妻子，這位包浩斯校長「非常親切」[191]。剛從療養地回來的伊賽，比較不是他喜歡的那型；她和姊姊拜訪他的畫室，過程

並不舒服。但克利還是很高興，因為「葛羅皮」（Gropi）隔天要帶他去參加音樂會，有亨德密特的小提琴協奏曲，新學校的生活超乎他的預期。

包浩斯劇場打算製作自己的《魔笛》版本，這讓克利感到開心。此外，「葛羅皮」向他保證新住宅的進度，營建基地也可以參觀。他還告訴莉莉，班上的每個學生都很認真，他還吃了一家便宜又好吃的餐廳──「一個不做作的地方，出入的大多是良好的小布爾喬亞」──但隔天他打算自己煮[192]。他經常看到康丁斯基夫婦，也很享受和音樂指揮法蘭茲 ‧ 馮 ‧ 赫斯林（Franz von Hoesslin）夫婦及穆且夫婦相處的時光。

不過，克利並不喜歡很多在包浩斯現正「流行」的事物。10月24日星期六，他去參加包浩斯人舉辦的舞會；隔天，他寫信給莉莉：「那裡的氣氛下流，民眾粗野。震耳欲聾，極不舒服。」不過根據他對平衡的一貫追求，他結論道：「妳可以說，移居德紹這件事正在一點一滴漸次進行中。」[193]

移居此地的目的，當然是為了能把最大量的時間留在畫架上。當康丁斯基夫婦去參加派對晚歸時，通常很早就寢的克利會聽到他們從隔壁房間發出的聲音；他不會懊惱自己失去玩樂的機會，因為他的作息完全是繞著畫室的時間運轉，他很樂於平靜生活。如果他想參加社交活動，多半會是在週末中午。他向莉莉報告他週六與康丁斯基夫婦共進午餐──鹿肉和麵條──隔天和葛羅培夫婦吃午飯，可惜這次的食物不值一提。

12月18日，克利花了一天時間搭車回到德紹，發現工作桌上有一顆蘋果、一顆柳橙和一幅手工彩色石版印刷，全是康丁斯基給他的生日禮物。他很感動。儘管外在世界令人厭惡，但只要暖氣運作、支票即將匯來，克利就很滿足。他不太情願地接下教書義務，雖然上課時他很享受，但他很怕因此侵蝕掉作畫時間。不過他發現老同事們感情很好，他們會一起去咖啡館，而且每個人都會請他問候莉莉。

不久，莉莉就現身德紹，他倆和剛結婚的亞伯斯夫婦、葛羅特夫

婦及穆且夫婦共度除夕。其他人跳舞時，克利坐在一旁抽菸觀賞，雖然安妮 · 亞伯斯因為腳跛無法跳舞，但絕不會去打擾他的白日夢。總之，克利還是以他的方式，參與了包浩斯的重生。

<div align="center">**20**</div>

1926 開年沒多久，莉莉便返回威瑪，她比較喜歡那棟公寓，克利則對新生活越來越滿意。德紹地方電影院的老闆會播放一些特殊影片吸引包浩斯人。康丁斯基、穆且和莫侯利納吉三對夫婦加上克利，經常一起去看電影。有一次電影院老闆特地為這群他喜愛的新觀眾播放一支影片，劇情是發生在一位藝術家的畫室，裡面有一位性感火辣的裸體模特兒，克利寫信給莉莉說：「那實在非常感感感人，又富有教教教化意味。」[194]

白天，克利經常沿著穆德河散步。他像個氣候鑑賞家似的，對 2 月底出現的第一抹春天徵兆感到歡欣，但冬天在 3 月初以帝王之姿重新降臨時，他也同樣滿意，用厚雪做了一個超棒雪人。

克利尤其愛去渥立茲（Wörlitz）英式庭園，那是 18 世紀末在德紹郊區一條易北河支流上興建的。這座牧歌天堂的設計曾經啟發哲學家盧梭的靈感，具體展現出對克利而言至關重要的幾個啟蒙原則。盧梭認為植物生長是所有生命的範本，也是教育的基礎，和克利的信念如出一轍。

在克利眼中，這座迷人公園是德紹包浩斯最大的魅力之一。他會定期環湖散步，沿著運河慢行，拜訪人工造景的「盧梭島」──該島與盧梭埋骨的艾曼農維拉島（Ermenonville）唯妙唯肖──研究新古典主義和哥德建築的奇思怪想。克利慣常停留的景點包括花神廟（Temple of Flora）、人工版維蘇威火山，以及一塊拔地而起的岩石。這座公園的異想天開帶給他無窮樂趣；這些散步並沒有特別目的，但的確為他往後的作品提供了素材。

雖然他很享受孤獨之樂，但是當重要藝廊老闆從大城市來到德

紹，和康丁斯基共同商討將於 1926 年 12 月舉辦的康丁斯基六十誕辰展覽時，克利也很樂意順道和他們會面。克利知道，和外在世界的聯繫有助於推動他的作品，一如他現在也承認他需要教書。1926 年 4 月 23 日，預備課程首次在德紹開課，修課學生包括二十名男孩和一名女孩。克利一旦接受反正無論如何都得損失掉作畫時間，上起課來倒是十分愉快，因為他必須全神貫注，而且每次上完課，他都覺得自己有進步。

克利同時也和莉莉密集磋商，希望他們的未來居所一切如願。他們將於 8 月 1 日搬進布庫瑙爾街六／七號。他去參觀營建工程時，櫥櫃的設計讓他尤其興奮：一個寢具被套櫃和兩個衣櫥。他的畫室則是「集一切之大成」。某次參觀過後，他用孩童般的歡樂口氣寫信給莉莉，說他和茱莉亞・費寧格沿著易北河散步，買了「漂亮的鯡魚」當晚餐。

他和莉莉對於室內顏色的要求非常嚴格而明確；克利詳細指定窗條的漆料要比牆面更飽和。雖然莉莉在威瑪，並決定春天要待在那裡，但他倆都相信，一旦他們的新生活安排就緒，一定會空前舒適。在經濟局勢如此糟糕的情況下，居然能有這麼舒適的住家，簡直是奇蹟。那段時期，克利有幾項大型展覽在他經常合作的藝廊舉行，並得到極好的評論，但如同莉莉給沙耶爾的信中所說：「賺錢幾乎不可能。金錢荒在歐洲是個大災難。它席捲一切，沒有哪個人身上有錢。」[195]

「保羅」現在的薪水一個月八百馬克，但比不上先前的兩百五十馬克那麼好用。就算加上賣畫的錢，也買不起他想要的新衣服。能夠有一棟量身訂做的新房子，的確是包浩斯奇蹟的一部分。

克利去看了總長五小時的《帕西法爾》（*Parsifal*），中間有五十分鐘休息。這次他寫給莉莉的敘述，讀起來依然很像音樂行家的評論：「交響樂團的聲音從頭到尾純淨和諧……男中音不管從哪個角度看都是第一流……激情的女高音……唱得很好但缺乏個性……布景品味絕佳。」[196] 他仔細說明燈光、背景和服裝，抱怨男子合唱團的聲音是唯一缺點。

家庭還是他的關注焦點。菲利克斯進入戲劇工作坊，克利幫助他適應環境。房子的粉刷工程正在進行，畫室「宏偉」，臥房「一流」，大型衣櫃尤其滿意[197]。生活再次成形。

那年春天，克利在紡織工作坊講授形式課，一名觀察者描述說：「克利在紡織工作坊的課堂上補充了微分理論，凡是能聽懂的人，就能在裡面找到不可或缺的營養素。」[198] 但如同很多學生指出的，這些內容很難理解。克利經常自說自話。另一名聽眾表示，那些談話「很像數學家或物理學家的公式，但經過仔細推敲，詩意十足」[199]。不過他的教法倒是有其效用。克利會在小石板上示範如何發展造形，畫好隨即擦掉，要學生提出自己的版本，不能抄襲。以立方體為例。他會鼓勵學生不但要知道如何畫出立方體，還要學習如何賦予立方體消極或積極的個性，這樣才能跳脫呆板的形式複製[200]。

克利的行事曆裡記載了音樂會、歌劇表演、上課日、展覽計畫、與康丁斯基夫婦晚餐、健行，甚至有一次在陵墓花園裡裸體[201]。接著最重要的時刻來了，1926 年 7 月，克利一家三口搬進布庫瑙爾街七號，和住在同棟房子另外一邊的康丁斯基家只隔著一道薄牆。一樓除了餐具室、廚房和傭人房，還有一大片空間可兼作音樂室和餐廳。二樓有兩個房間，一間是莉莉專用，另一間是克利的畫室，頂樓有菲利克斯的工作間和一間客房。寬敞方正的畫室裡有一面黑牆，為觀賞畫作提供絕佳背景。

四棟房子排成一列，位於松林之間，除了葛羅培那棟，其他三棟分別容納兩戶人家。在這牧歌般的環境中，這幾棟房子卻是最新式的流線型現代建築，但沒硬套入任何正統模式。克利家用的都是一直以來的舊家具，所以即便建築十分現代，家的感覺還是一如既往。克利收藏的海貝和蝸牛也越來越多，包括他從波羅的海和地中海旅行帶回來的戰利品。軟體動物是一種癮：他的第二大收藏品就是這些動物的照片、X 光片和橫切面。

1929 年，《藝術學報》一名記者拜訪了克利和康丁斯基的房子。她在報導中對兩人的妻子或菲利克斯隻字未提；好像那棟房子完全是

克利和康丁斯
基，德紹教師
之家。教師之
家有美妙屋頂
花園和草坪。

「這兩位大藝術家性格」的反映，和他們的家人絲毫無關[202]。

在康丁斯基家裡，那名記者注意到一間淡粉色房間漆了一面金色牆壁，接著是一面純黑牆壁，「因為牆上畫作的色彩散發著強烈光芒，加上大圓桌的閃亮白色，彷彿有兩個太陽同時照耀」。到處都可看到康丁斯基對「純冷色」的鍾愛[203]。但一牆之隔的克利家完全是相反的調子。「打從入口迎接我們的空氣就⋯⋯很不一樣，親密許多，比較接近土地，甚至連濕氣都比較重。這裡講的語言也截然不同──輕柔但教人印象深刻。」[204]

對克利而言，新住宅最奢華的部分首推地點，從那裡他無須穿過市街就能散步到易北河谷。凡是吸引他好奇的路徑，他都會走走看，完全不在乎禁止擅闖的法令，彷彿那些私人城堡的領地完全是為了點燃他的想像力，提供他創作素材。

1926 年夏末，克利一家又去了一趟義大利。他們從伯恩啟程，在那裡處理必要的銀行事宜和結匯，接著搭乘火車穿越好幾道驚心動魄的阿爾卑斯山隧道抵達米蘭，從那裡換車到熱內亞。克利領著妻兒抵達

港口，還跟船夫強悍地討價還價。葛羅曼對他的傳主瞭若指掌，寫到這段的時候一副他就在現場似的：「他展現難以置信的南方脾氣……他似乎變了個人……像在家一樣無拘無束。他面對外在世界總是一派保守遲疑，但在這裡卻顯得豪邁直率。」[205]

他們從熱內亞搭帆船航越海灣，落腳在一家位於巨大、茂密庭園裡的民宿。克利對找蛇一事永不滿足：這裡的蛇和他在德國公園裡碰到的不同，牠們躲在一株正在下種子雨的植物叢中。

接著，克利一家順著義大利蔚藍海岸抵達利沃諾（Livorno），每一站都吃得很好。搭船去厄爾巴島（Elba）途中，看似在和汽船賽跑的海豚讓克利驚訝萬分。他「和船長一起吃義大利肉醬麵」，說那是「獻給神的食物」（Gotterasse）[206]。

造訪比薩時，他在聖墓地（Campo Santo）的濕壁畫前佇立好幾個小時；停留佛羅倫斯的十天裡，每天都去參觀烏菲茲。接著他們在拉芬納待了三天，那裡的鑲嵌畫令他折服。回到德紹展開新學年時，他已蓄滿能量。

然而一回到包浩斯，他的吝嗇及對政治的厭惡雙雙面臨嚴重考驗。學校在新地點的起步並不穩固。包浩斯的經費來源除了銷售自身產品的微薄收入之外，完全得靠當地政府資助，但後者的財務狀況也很吃緊。葛羅培除了苛扣工作坊的支出，也提議師傅們暫時減薪百分之十。

所有人都同意犧牲個人利益，除了克利和康丁斯基。他倆留在包浩斯的最主要原因，就是為了教職提供的薪水保障，而且他倆也知道自己是包浩斯最值得誇耀的藝術家，因此他們一毛錢也不肯少拿。

克利無法擺脫對金錢的不安。莉莉寫信給沙耶爾，說藝術買賣幾乎不存在，這並非誇大之詞；時局嚴酷，但克利的作品在好幾個地方依然以不錯的價格販售。克利知道，他和莉莉對自己的安穩生活都無法安心。他們剛抵達德紹不久，他曾告訴史雷梅爾，下一代對名聲和成就會應付得比他們好，會比較容易調適，不像他和康丁斯基那輩。他承認，他和康丁斯基都被戰爭和戰後的艱難歲月嚇到，不知該如何享受他們的富足新生活。

1926 年 9 月 1 日，葛羅培寫信給他談論減薪一事時，克利在伯恩，正準備去義大利度假。他隨即回信說：「我對接下來的協商前景感到悲觀，害怕會出現即便在威瑪最糟階段都沒出現的內在崩潰。我正懷著這份思想重擔南下旅行。」接著，當這位包浩斯校長第二次懇求他時，他回信「葛羅培先生」：

儘管有度假的心情和明媚的陽光等等，上次開會的印象還是讓人極不愉快。似乎沒辦法讓我們呼吸沒政治的空氣，一次又一次，我們（不幸地）被迫捲入政治……

事實上，市長宣稱他無力顧及包浩斯所需的額外經費；事實是，我們每個人都假定得為學校犧牲，必須把學校考慮進去。但就我而言，我必須拒斥任何企圖將這件事的道德責任加諸在我身上的壓力。[207]

包浩斯新建築的落成儀式已準備就緒。克利告訴莉莉，他會遠離所有的慶典活動；他寫信給父親和姊姊，他盡可能忽略這類分心事物，專注在藝術和教學上。此外，那年 11 月，雖然菲利克斯已滿十八歲，克利還是主動陪他進行每天的歌劇彩排。克利經常參與兒子的彩排，與導演頻頻交談，也樂於結識兒子的朋友，但包浩斯的其他活動就引不起他的興趣。家裡的狀況更重要；他很滿意新管家，不只幫他煮三餐，還會幫他把晚宴服燙好。這項服務對克利很重要，因為出席音樂會必須穿著正式服裝，他通常都會坐在前座第一排。

克利從威瑪帶來一堆未完成作品，想要盡快著手。不過他的「攻擊計畫」很花時間。他需要對的靈感，以及更少的干擾。偏偏就在這時，他發現自己和伊賽為了包浩斯之友圈籌畫的音樂會發生衝突。

即便是克利，也無法完全免除充塞在這所學校裡的人際衝突。11 月 8 日布許與塞爾金的音樂會，濃縮了他這輩子最珍視的一些價值。「從巴哈身上總是可以學到很多！這些奏鳴曲的豐富性取之不竭。這兩位都是傑出音樂家，極度真誠。」音樂會結束後，包浩斯最有名的

師傅們一塊兒去了葛羅培家，與兩位音樂家碰面，問題就此展開。克利為了替包浩斯餐廳募款，勉強同意在 11 月 27 日為大群聽眾演出。在布許─塞爾金音樂會結束後的宴會上，伊賽急於想知道當天莉莉會不會演奏鋼琴，為薛爾帕夫人（Mme. Schelper）的歌唱伴奏。寫信給莉莉提到此事時，克利認為「葛羅培夫人」的特色就是「竭盡所能想讓丈夫盡可能分心」[208]。在上課義務和葛羅培夫人的雙重糾纏之下，克利覺得，前兩個月在義大利享受到的幸福時光，打從他於 10 月 28 日回來之後，很快消失無蹤。

至少他很喜歡寬敞明亮的新教室，還有一件設計精良的家具很討他歡心：一塊有輪子的墨綠色黑板。只要轉動曲柄，就可以將寫過字的部分捲走，留下新空間畫圖。此外，學生似乎對上課內容很感興趣。

1926 年 11 月 27 日，克利、莉莉和薛爾帕夫人舉行了伊賽誘騙他們演出的全本莫札特音樂會。雖然克利不同意減薪，但他願意以其他方式屈服於壓力。畢竟，他有了一個新畫室和新住所。

21

克利一家一搬進新房子，他就開始在家裡的畫室上課。通常會有六、七位學生，有時多達十人，他們在每星期的某個下午結伴走到半英里外的布庫瑙爾街。

霍華・迪爾斯泰恩（Howard Dearstyne）是從美國來包浩斯就讀的年輕畫家，打從他第一次跨進房子那一刻，就被迷住了。「那個房子非常安靜」，擺滿「舊家具，每件都充滿光澤，像是家傳寶物」[209]。黑牆上面掛了正在進行的畫作，為排成半圓形的椅子提供戲劇般的背景，學生面對三具畫架坐在椅子上，上面各有一張學生的作品。克利坐在學生和畫架之間的搖椅上，面對作品，也就是背對學生。學生一邊看著他的搖椅緩慢搖動，一邊等待他深思熟慮後的評語，尤其是作品接受評判的那三位。

檢視畫作時，克利會一言不發地凝視一段時間。等他終於開口

時，他會十分周到地避開讚美或批判作品的字眼，而是對整體繪畫提出評論。一名學生格哈德・卡多（Gerhard Kadow）回憶道：「這些評論裡隱約有些對作品的指正，但他從不明說，結果反而讓人更緊張。」[210] 克利的話語不但能讓學生超越原先想在作品中呈現的觀念，還會切中他們無意識創造出來的東西。他們因此洞悉自己的想像力；有許多學生覺得他們好像是第一次了解自己的作品。

迪爾斯泰恩指出，克利是位不尋常的老師，他「不嫌惡也不攻擊。他像個外人居住在包浩斯這個理性又充滿政治味的世界。他的保持距離受人尊敬……他的含蓄疏離反而讓他的言詞更具影響力」[211]。卡多認為克利說話獨樹一格：「他習慣用特殊詞彙來表達他的思想，但句子的結構非常簡單，清晰明瞭。雖然他經常觸及超越邏輯的領域，但他從不說漂亮話，也不允許模稜兩可。」[212] 克利「一本正經、不帶感情」的審思態度，還有兩手同時在黑板上畫畫的本領，都讓迪爾斯泰恩看傻了[213]。

分析完學生的作品後，克利會讓所有人繞著一個灰釉大罐圍成一圈，進行一般討論。他們滔滔不絕地熱烈發言，大多數學生會輪流吸著同一根香菸，克利則在菸斗上吞雲吐霧。這些討論也讓克利受惠良多，他很驚訝。他告訴卡多，學生不該是「付學費那方，而是他這位老師應該付錢給我們，因為他覺得從我們身上得到的刺激，遠超過他給我們的」[214]。

另一位學生形容克利「像個魔術師……利用眼神、話語和動作──而且是以同樣的強度把這三種表現方式利用到極致──為我們將不真實化為真實，將不合理化為合理」[215]。啟示閃現，一個接著一個。學生了解到，一個平面的構成「不只是最單純的慎思，而是最深刻的體驗」。克利同時觸及「『最近』和『最遠』」，他另闢「蹊徑」也抄「小路」。

> 一開始，對我們而言，這些都像是在繞圈子，目的是為了將形式生命的多樣性一清二楚地展現在我們眼前……我們漸漸理解，眼前這個人，克利，是在跟我們談論生命。他帶領我們一起去體

驗人類存在發展的變幻莫測。我們跟著他穿越上萬年的時空。克利讓我們再次參與最初的感受……他無所不提……他什麼都看到。他告訴我們一切。問題是，我們全都了解嗎？[216]

雖然他沒有討論自己的作品，但作品就在學生四周，他的私人宇宙住著食人魚、變形美人魚、外星地景和幾何植物，它們在半熟悉、半抽象的鮮彩世界裡浮現，凡此種種在在加深了他們置身新國度的感覺，這國度把他們與杳遠的過去和遙遠的未來連結起來。

克利談話時經常暫停，陷入無邊靜默。他的聽眾不知道這暫停會持續一分鐘還是五分鐘。然後，他會突然又講了起來。這套旅程雖然充滿不確定性，卻會把他們的意識帶入更深的境界。

另一位德紹學生漢斯 · 費希利，後來成為蘇黎世的建築師、畫家和雕刻家，他修過克利的課，並在六年後接受訪問。費希利最初是在包浩斯主建築上克利的預備課程，後來加入菁英小組去克利畫室上課。
費希利講述克利的教學：

預備課程每週兩小時。他站在黑板前像個老師，我們坐在後面像個學生。他講課時我無法記筆記，因為我聽得入神，看得專注。他從不針對藝術和音樂長篇大論。反之，他給我們提示，例如：「在我看來，你們必須知道自己想畫什麼，接著要有本事描繪出來，用一、兩根線條。」他接著解釋，每根線條本身就是一個主題。
克利眼中不存在笨拙的修補或塗抹，對顏色也一樣。他要我們尊敬顏色，鄭重以對。最好是把某個色點擺在另一個色點旁邊，而不要把它們塗成一團。[217]

克利也強調，「如果你想畫一幅畫，一幅和諧的畫，你首先必須了解版式。你必須決定版式要高直、橫寬或方正。之後，你會想把某些東西放在這張漂亮的紙上，你知道這張紙上有哪些不同的特殊點。

你從四角畫兩條對角線就能決定中心位置。」

費希利記得，克利鼓勵學生思考他們個人和這些特點有何關聯：「沒人能奪走它們。它們不是測量用的點，而是你自己發現的點。」

克利看到的不只是純粹幾何。費希利說：「他還為我們示範如何畫冷杉樹林。他說，不需要把整張紙上填滿樹。一個簡單的線條圖就足以象徵一株冷杉。幾個這樣的象徵就能構成一座森林——就是這麼簡單。我們學會清楚看、簡單看，以及邊做邊思考。但我們從未談論這些。要嘛你了解——要嘛就不了解。他來，教課，離開。」和包浩斯其他所有老師不同，克利從不打分數。

上了預備課程之後，費希利決定要申請

加入克利的繪畫班。某天，我整理了一本小作品集，去他位於布庫瑙爾街的家。莉莉也在。他慢慢翻閱我的作品集，不發一語。然後他非常輕微地彎了嘴角——他沒笑——說我應該加入小組。

我們每個人都會帶自己的最新作品到克利的私人畫室。克利會一張一張研究，解釋我們畫了什麼。我們興奮地聽著。有時他什麼也沒說，只是翻過去然後點頭。有時會說些類似「你對我觀察入微」的話。那些話總是非常就事論事，四平八穩。但你總能感受到他是否了解你。比方說，我給他看我的《高山電梯》（Alpaufzug），用油彩畫在日本紙上，他說：「是的，瑞士人漢斯・費希利想家了，但他做了一件很棒的工作克服了思鄉病。」

除了教課之外，看克利如何工作也很迷人。例如，我們看他用筆刷尖端將墨汁點入濕水彩中，讓墨色滲入顏料裡，以及如何在墨水依然保有濕度的地區，把藍色加到灰色中。顏色會自己滲透，不需他去調拌。他沒明確告訴我們這些；我們必須自己察覺，自行嘗試。

掌控隨機偶然，就是藝術的本質。對費希利而言，克利是個與眾不同的「類型：音樂家，思想家，夢想家……他畫室裡的小提琴盒永遠是打開的，上面還有松香屑，表示他剛拉過。他是創造調性的人

——用小提琴和他的畫……他是個發送器而非學校教師」。費希利認為，克利「是個血肉凡人，但擁有廣大無邊的神授魅力。不過對我而言他從來不是神也不是祭司。我對他始終充滿崇敬：因為他的作品，因為他這個人」。保羅・克利讓外界許多人感到困惑，卻深深打動包浩斯的大多數人。

<h1 style="text-align:center">22</h1>

在威瑪時，克利一家總是在晚餐後彈奏音樂。搬到德紹後，克利改變習慣。他放棄晚上的獨奏，改成每天早上拉小提琴，以及每週演奏一次團體室內樂。

行之有年的莫札特、海頓、巴哈，加上最近的貝多芬，可以在一天的開始賦予他活力。「拉小提琴時，克利整個人沉醉在音樂中。他雙眼凝住，渾然忘我。」[218] 他把《唐喬凡尼》（*Don Giovanni*）的總譜背得滾瓜爛熟，認為自己的任務就像要如莫札特本人那樣演奏。

克利相信音樂的發展遠早於藝術。他對繪畫的期許，就是要追求莫札特在兩個世紀前就已達到的自由和卓越。莫札特的《朱彼得交響曲》（*Jupiter Symphony*）是克利心目中的「藝術最高成就」，它的快板「大膽至極，決定了接下來的所有音樂史」[219]。

克利工作時習慣聽古典樂，將後者的速度與結構感注入作品中。不過偶爾客人順道來訪時，他也會放一些當代音樂取悅他們。最常放的是史特拉汶斯基的《大兵的故事》，一首歡快無比的作品，曾在1923年的包浩斯週進行第二次公演。不過當德紹音樂會加入現代音樂時，他認為這是一種越界侵犯的做法。他認為在與靈性有關的任何主題上，拉威爾（J.-M. Ravel）粗俗，亨德密特「僵硬」。

不過，1930年5月亨德密特拜訪過他的畫室之後，他寫信給莉莉，說他欣賞亨德密特的魄力和輝煌旋律，以及他在室內樂上的精簡手法和掌控明確。但他還是不喜歡《卡地亞克》（*Cardillac*），那是亨德密特的第一部歌劇，認為這部通俗幻想劇的文本太過薄弱，它的

新古典主義曲式在調性和旋律上都充滿妥協。不論是音樂或繪畫，克利對於何謂成功何謂失敗的觀念十分嚴格，毫不妥協。

克利一家搬到德紹後，莉莉懇求先生裝一具電話。她早就想裝，但克利始終反對。「我不要那個魔鬼盒子出現在家裡」，他「用濃重的伯恩方言」宣告[220]。

他或許可以不和其他人起爭執，但他無法避開妻子。莉莉提出抗議，抱怨她得進城處理每件事，不能像鄰居那樣，拿起電話請東西送來。克利終於默許，但只准她「放在地窖」。莉莉把電話裝在餐具室。克利拒絕接聽。

史雷梅爾曾經寫道，1927 年梅耶接任包浩斯校長後，他認為克利「處於永恆的恍惚狀態」，但梅耶對於克利需要「比較冥想式的畫家生活」表示尊重[221]。史雷梅爾每個星期日都在克利家吃飯，認為自己是少數了解內情的人，因為克利一家和包浩斯社群很少往來。

克利的出神狀態讓他的頭腦和心靈可以持續運作，不受主宰多數

克利夫婦在德紹附近的渥立茲英式花園，1927。克利通常獨自到花園散步，但也帶妻子來過，他在這塊充滿創意的地景中度過許多最快樂的時光。

人生活的瑣碎小事干擾。環繞在他四周的虛空狀態，意味著發自內在的直覺可以通行無阻，不受外界煩擾。在他的教學和繪畫中，克利都謹遵「無直覺無全體」這條戒律。布庫瑙爾街住宅的偏遠位置，自動為他與旁人拉開距離，讓他的白日夢可以發揮全效。

克利是個生活規律的人，總是七點起床，幾乎天天到渥立茲的英式花園散步。他也常常划獨木舟。菲利克斯有一艘，停在易北河上；有時他倆會一起划。

菲利克斯 1927 年 6 月去巴黎，克利寫信給他，說他獨自划著獨木舟出航。那天早上，他和平常一樣七點起床，整個上午都在畫畫，中午在渥立茲吃了戶外午餐，然後去泛舟。他想像著巴黎對兒子而言會有多美，尤其菲利克斯是初次造訪。他也以父親身分提供一些建議，告訴他該在那裡停留多久。他確定這趟旅程肯定無法悠閒，所以他很關心菲利克斯要在那裡待多久。下一站又會去哪？

五天後，他再次寫信給菲利克斯：

> 法國是個非常喜歡挖苦人的社會，你千萬別因此困擾，他們並非針對德國人，而是對每件事都這樣。他們甚至連自己都挖苦。你還繼續去聽歌劇，很棒。巴黎結束後你一定要稍微休息一下，安靜個幾天對你比較好──對我也是，因為自然比文化便宜許多。[222]

克利想像菲利克斯會跟他同年紀時一樣輕狂。但慕尼黑那些喝酒追女人的日子已經徹底過去。在為穆且舉辦的派對中，他只喝苦艾酒，而且淺嚐即止。婚姻為他的沉溺女色畫上句點。不過當女人必須尋找舞伴，而茉莉亞・費寧格「用她的小錨環繞他時」──克利故意用小錨來形容她的長指甲──他還是會讓自己滑入舞池[223]。

不過，他在舞池裡的表現不如他的好友康丁斯基，後者跳起舞來活似年輕人。克利把這一切忠實向莉莉報告，說他和康丁斯基的舞藝就像苦艾酒與香檳一般懸殊[224]。他向妻子保證，他不會喝太多，因為他沒時間；他總是同時得跟好幾幅作品奮戰，如果宿醉，無法保持

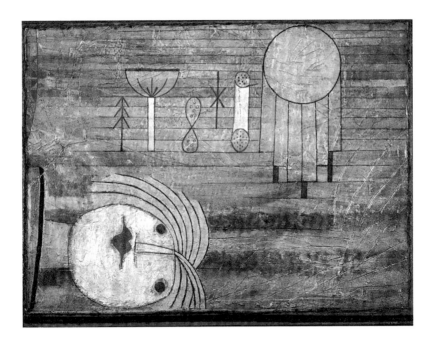

1. 保羅 · 克利，《給 J 的禮物》（*Gifts for J*），1929。
這幅畫是為了記念克利以非比尋常的方式收到他的五十歲生日禮物。

2. 保羅 · 克利，《陶工》（*The Potter*），1921。克利作品中的主題大多不屬於某個特定地點，
但這幅水彩卻是描繪包浩斯最積極活躍的工作坊之一。

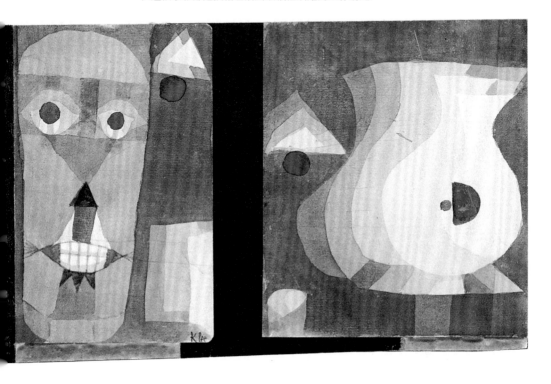

3. 保羅・克利,《1923
年包浩斯大展明信片》
(*Postcard for the 1923
Bauhaus Exhibition*)。在
這幅小圖像中,克利為
即將來臨的包浩斯頭四
年成果展,賦予奇幻的
能量和原創性。

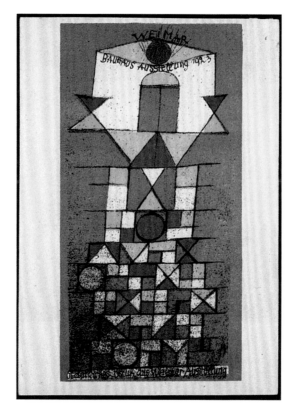

4. 保羅・克利,《荒誕
喜劇中的戰爭場景「航
海家」》(*Battle Scene
from the Comic-Fantastic
Opera 'The Seafarer'*),
1923。克利在單件畫作
裡讓暴力看似喜劇,一
開始覺得有趣但漸漸感
受到危險緊張。

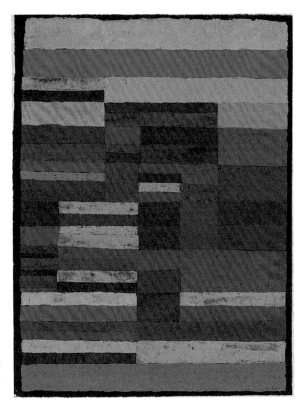

5. 保羅・克利,《層次的個別化衡量》(*Individualized Measurement of Strata*),1930。這幅油畫的性質和公式化標題完全相反,可看出克利善於利用有限的形式和色彩創造鮮活運動及豐富韻律的超凡本事。

6. 保羅・克利,《魚的魔法》(*Fish Magic*),1925。克利家有一只養滿熱帶魚的水族箱,水底世界令他深深陶醉。

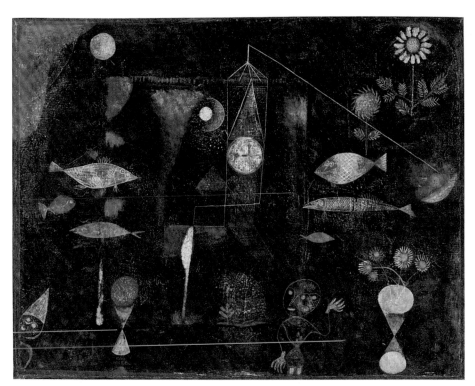

7. 加布莉葉 · 明特爾，《康丁斯基和艾瑪 · 波西坐在穆瑙餐桌上》（*Kandinsky and Erma Bossi at the Table in Murnau*），1912。康丁斯基在明特爾位於巴伐利亞山區小鎮的房舍裡，將藝術推展到史無前例的抽象領域。

8. 瓦西利 · 康丁斯基，《三原色應用到三種基本形式的原理》（*Theory of Three Primary Colors Applied to the Three Elementary Forms*）。這張圖片出現在 1923 年出版的《國立威瑪包浩斯》（*Staatliches Bauhaus Weimar*）中。

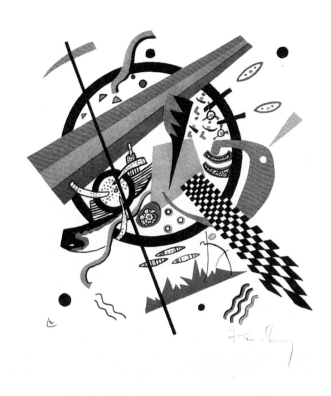

9. 瓦西利‧康丁斯基，《小世界四》（*Small Worlds IV*），1922。
抵達威瑪包浩斯不久，康丁斯基以多種媒材生產了一系列版畫，至今仍是他最好的作品之一。

10. 瓦西利‧康丁斯基，為免評審藝術展（Juryfreie Kunstschau）所做的壁畫研究，1922。
康丁斯基在包浩斯的第一年，曾設計壁畫由學生執行，這些壁畫讓他將生動的抽象構圖運用到全新的大尺度上。

11.瓦西利・康丁斯基，《太綠》（Too Green），1928。康丁斯基畫這件作品是打算在克利五十歲生日時送給他。圖形富有偉大的精神意義，象徵永恆。

12. 賀伯特・拜爾，《康丁斯基六十歲德紹生日展覽海報》（Poster for Kandinsky's 60th Birthday Exhibition in Dessau），1926。拜爾以設計宣告康丁斯基有史以來最重要的一場展覽即將登場，對德紹包浩斯的所有成員而言，這都是一場盛事。

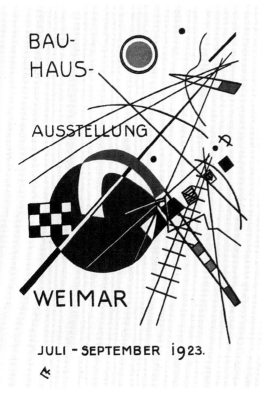

13. 瓦西利・康丁斯基,《1923年包浩斯大展明信片》（*Postcard for the 1923 Bauhaus Exhibition*）。康丁斯基和克利一樣,在宣傳明信片中展現這所新學校的非凡冒險精神。

14. 瓦西利・康丁斯基,《小黑條》（*Little Black Bars*）,1928。康丁斯基德紹時期的畫作邀請我們如實詮釋,但與此同時,它們也屬於純粹的想像領域。

15. 保羅・克利,《紅裙之舞》(*Dance of the Red Skirts*), 1924。
克利打從孩提時期就看見魔鬼形象,他創造一個與眾不同的宇宙並安居其中。

16. 瓦西利・康丁斯基,《構成八》(*Composition VIII*), 1923。
康丁斯基以鮮活色彩和充滿想像力的大膽形式,喚起情緒和聲響。

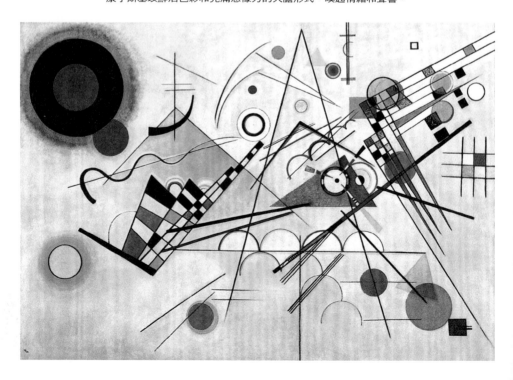

足夠的清醒。

　　莉莉常常離開，去不同的療養院治療她所謂的「神經失調」。1927 年 7 月初，她在奧伯斯多夫（Oberstdorf）山區，克利寄了一張明信片給她，說他收到二十五馬克，如果莉莉需要任何東西，他很樂意把這筆錢加寄給她。前一天晚上，史雷梅爾來用餐，一起享用鍋燒雞；他一天散步一、兩個小時；定期到「六號准將」那裡報告，那是他對康丁斯基的稱呼。兩天前，他在黃昏時沿河散步，景色壯麗。「週日，小布爾喬亞皆已返家。魚兒飛躍捕蚊，三兩艘汽船仍在該區遊晃。」[225] 他一直到十點才回到家，康丁斯基夫婦還特別跑過來查看。他當然很好，他向妻子保證：他吃了一頓事先備好的美味餐點，然後在留聲機上放了幾首探戈。康丁斯基夫婦實在不必覺得自己有責任當他的臨時保姆。

克利很少斥責莉莉或其他人，但這段時間因為莉莉堅持要他每隔一天寫信給她，讓克利有點惱火。「妳不能要求我規律到這種程度，那不是我的本性。包浩斯對我的束縛已經夠沉重了。」[226] 她的要求只會害他再次浪費時間，無法畫畫。

　　一個人煮飯和冥想自然，是他的兩大充電來源。除了和康丁斯基一起，沿著廣麥河道散步時他通常獨自一人，他認為那條河是德紹生活最棒的部分。他在屋頂花園種了玫瑰、牽牛花、向日葵、天竹葵和大麗花，悉心照料。他喜愛冥思樹的成長：從光禿禿到冒出葉芽，簇滿葉片，以各種姿態展現豐盛的秋天，然後迎接冬天完成循環。

　　同樣地，當他脫離日常生活去度假時，他也會是不同地景造形和色調的鑑賞家。1927 年，他去了南法的波克侯勒島（Porquerolles）。這趟地中海之旅對克利而言，肩負著汲取知識和靈感的任務：「我再次出發尋找刺激，喚醒我內在沉睡的和諧，以及大大小小的色彩冒險。」[227] 啟動順序是：先用雙眼接收刺激物，接著在腦中醞釀發展，然後讓腦海裡的景象帶動雙手進行創作。凡是在他熱切搜尋下令他感興趣的事物，最後都會找到途徑化為圖畫，這就是他最主要的目標。

　　莉莉沒有加入克利父子的波克侯勒島之旅，她在療養院治療。克

利寫信給她，描述當地的氣候和色彩好到讓人不在乎毫無陳設的住所，以及充其量只是夠吃的食物。周遭的小布爾喬亞令人厭煩，小孩教養很差，只有侍者和女僕令人心喜，不過炎熱的天氣讓他活力再現，有機會看到蟬和蜥蜴更讓他興奮不已。他和菲利克斯健行、游泳、摘取被太陽暖熱的無花果。島上到處都是峭壁，可以任選一處鋪上手帕，靜坐畫畫。

克利在信中描繪蝦子、水母、海膽、「迷人的蝸牛和玉黍螺，還有水底水面那些令人難以置信的植物群」。他也對人類行為提出一針見血的評論：「這裡的男人斯文端正，但女人極度做作，有種愚蠢的魅力。相較之下，義大利人顯得無比高貴！不過這裡的人比較親切。聊天是法國生活的主軸——而且是用最上乘的語言。如果我能精通法語，我一定不會剝奪大開話匣的樂趣。」[228] 可惜，他深信沒有任何語文比法語更無法容忍犯錯，所以他不敢嘗試。

儘管冷淡克制、面無表情，但克利非常了解自己。他知道在沉默的外表下他是什麼樣的人，他很願意向了解他的人吐露心聲。他從波克侯勒島寫信給莉莉：

> 我知道我要去哪裡，但除非我親眼看到，否則我無法領略當地的本質。真實的科西嘉島非常巨大，但在地圖上看起來似乎很小。波克侯勒島在地圖上幾乎看不見，但實際上你得走好幾個小時直到痠痛不已。我想，我離開的時刻正好符合我的心理狀態。事情開始習慣，變成一種固定的節奏，起床、散步、午餐、小睡、畫畫、喝茶、洗澡、晚餐、散步到港口、坐下來喝最後一杯咖啡、睡覺。生活變成日常慣例，如果改變並不困難，就應該改變。當我一個人的時候或許會更內省，不受他人干擾影響，我總是能在自身內部找到豐沛的精力儲存庫，用它買到各式各樣的東西。這次，我正打算買科西嘉。[229]

他從科西嘉寫信給妻子：「卡爾維市（Calvi）建造在英雄般的地景中，迷人到令人迷惑。放眼淨是花崗岩。」[230] 他用其他人形容「鑽

石」或「祖母綠」的方式來形容花崗岩。這是包浩斯心態的最佳展現。該校的教育強調觀看行為與結構分析，無論是自然或人造對象，因為那是看穿表象、超越風格議題的必備工夫。不可把任何事情視為理所當然。最重要的是，克利對生命的無邊讚賞與樂於沉醉，完全是包浩斯的理想。

克利的埃及之旅，對他往後在包浩斯的教學發揮了巨大影響。這趟旅程一開始就很順利，1928 年 12 月 19 日，他回到熱內亞，吃了一餐完美的「番茄肉醬」。他滿心歡喜；還沒抵達埃及之前，克利就對埃及文化深感崇敬。葛羅曼觀察到，這位藝術家認為古典希臘如今已「無可挽回地消失在過去」，埃及則是「更令人興奮，因為它永恆又充滿活力。他感覺每座紀念物和每堆沙塚都在歌誦起源，反映現在，預告終結」[231]。克利這種古今匯流的想法，以及將每粒沙子都視為奇蹟的信念，在他的教學和畫作裡都具有核心地位。

例如，在他 1925 年的《活力鳥》（*Bird Pep*）中，克利已經預見到埃及沙漠的啟示。在這張傑作中，地平線上的仙人掌似乎剛剛迸發生命，像是在剎那間誕生。那些植物宛如舞者，前一刻還不在那兒，後一刻就以長大成熟的姿態跳入舞台。我們可以感覺到它的成長，彷彿它的莖幹正在抽長，葉片正在舒張，紅花正在現彩。這件作品一如克利的其他所有畫作，宇宙的歷史似乎同時以瞬間和萬年的速度發生。克利的太陽有個心核，像是受精卵的卵黃，周圍暈散著紅光，是永恆的太陽，包括它的過去、現在和未來，散發著無庸置疑的力量。

鳥是這幅紙上油水彩的焦點，牠的雙腿像是克利為學生描繪人類成長時所畫的腿。它們並非寫實主義的描繪，而是象徵很會行走之人的雙足。這隻鳥很漫畫，鳥頭加上鳥喙幾乎和身體等長。頭胸尾腳，整個輪廓四周覆滿纖細毛髮，又密又長，直挺挺地向外伸出。很多植物也有這類看似觸鬚的毛髮。這些毛髮伸入空中，朝向未來，喚起生命有機體的神奇力量。三年後，克利將在埃及雕像上看到可以與之媲美的禽鳥：具有靈性力量的永恆宇宙生物。

1925 年這幅作品的顏色令人吃驚，幾乎是沙漠玫瑰、膽黃和萊姆

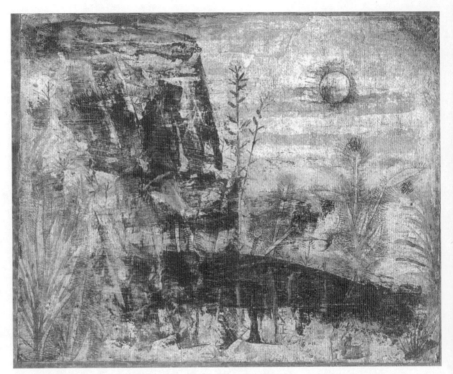

克利，《活力鳥》，1925。沙漠和宇宙生物以其生命力和永恆感，令克利震悸。

綠的花俏組合。感覺置身在一個溫暖的異國情境——當然不是威瑪或德紹。可能是遠古過去的景象；可能是今日的窗外一景。抑或是陌生和奇幻生物接管了地球的那個未來。在埃及，他將發現這幅畫的夥伴。

12 月 20 日，克利從熱內亞搭船航向亞歷山卓。他從船上寫信給菲利克斯：「食物豪華非凡，料理精湛。早餐可以選擇飲料，蛋或火腿，奶油、麵包、果醬隨意取用。十點有湯和三明治（我省略這道第二早餐）。十二點的午餐豐盛至極。四點下午茶時間。八點奢華晚餐。」給莉莉的信中，他形容那不勒斯「從外看，人美麗；從內看，人有個性」[232]。渡輪在西西里停留兩站，墨西拿（Messina）和敘拉古，雖然時間短暫，但克利盡情享受舊地重遊之樂。天氣寒冷，陰雨綿綿，克里特島的山峰覆了白雪，想到埃及的炎熱，這一切都讓克利欣喜。

離開克里特島後，他寫信給莉莉：「這裡有來自世界各國的人民，可惜也有美國人，只有他們不知道如何生活。」克利覺得美國人

不相信任何靈性事物，無法領略他們所在之處的偉大美麗。「和這海洋、這天空、這光線相比，所有的文明價值，無論好壞，又算得了什麼？」他問道 [233]，然而這樣的感悟卻跟大多數美國人格格不入。

抵達埃及那個下午，他穿過開羅當地人居住的區域。接下來幾天，震撼驚喜接連而來。他在博物館研究古物，探訪墳塚和金字塔，參觀路克索（Luxor）、卡納克（Karnak）、帝王谷（Valley of the Kings）、底比斯（Thebes），以及亞斯文（Aswan）的象島（Elephantine Island）。這趟旅程宛如時代回溯，每一個場景都比前一個更古老。比起這些考古遺址，花園和日落甚至更教人興奮，閃耀在神廟與金字塔上的光影，也比石頭更動人；至於回程在克里特遇到的暴風雨，克利用兩個字向莉莉形容：「壯闊！」[234]

這趟旅程不到兩週，克利遺憾沒能停留更久，但它的影響卻一直在克利身上發酵。埃及的耀眼陽光和埃及藝術固有的單純化特質，開始瀰漫在他的作品中，甚至比以前更強烈。去過突尼斯後，他一直迷戀月亮，這回則換成猛豔的太陽。埃及之旅後，克利的作品變得更輕快、更明亮，色調也有了明顯轉變。

克利滿心愉悅地告訴葛羅曼，顏色「是繪畫中最不理性的因素」。顏色不只是選擇調性，還要把應用方式考慮進去；他會上一層亮光把色彩推遠，加強明暗讓色彩拉近。葛羅曼寫道：「對克利而言，色彩是演員，他則是舞台導演；但他不會過於限制演員的獨立發揮。」[235]

克利在德紹的工作也開始朝新方向發展。他開始繪製一連串平行線，將對位法和賦格曲的結構套用上去。線條可以看似害怕、浪漫、驚恐或歡樂；克利的藝術從來不只有一個面向，而他的心情起伏也總是會滲入其中。形式可以刻意靜止或刻意活躍，色彩範圍從深沉到神祕到專橫到輕率。

克利 1930 年的《層次的個別化衡量》（*Individualized Measurement of Strata*），以旺盛的創造力藉由色調共鳴繪製出幾近同一形式的水平運動（參見彩圖 5）。這件作品既是一連串的斟酌決定，也是直覺的副產品。經過克利的精心安排，我們能同時看到整體畫面和個

別單元，一種永恆的流動充塞其間，提供我們多種層次的歡樂。

《層次的個別化衡量》這個枯燥呆板的名稱暗示我們，再怎麼井井有條的科學研究，也能創造出鮮活充沛的抒情結果。這件作品從複雜的色階圖解及從黑到白、從白到黑的精確漸層衍生而成，這些都是克利教學的重點。這是多豐富的應用結果啊！克利教學時不斷拿音樂比喻藝術，帶領學生找出視覺版的斷音、連奏和快板；在這件作品和其他水彩畫裡，他都成功做出各種變奏效果。他也透過視覺色調具體展現出高速運動與均衡平靜可以同時並存：一項罕見的高超技藝。

在《層次的個別化衡量》這件作品裡，沒有任何顏色或形式比其他優秀或遜色。克利反對評判。胖瘦、高矮、紅白：這些差異沒有優劣之別。真正重要的是構圖，體認到沒有一組特性能統治另外一組特性。因此，克利喜歡「絕對」（absolute）一詞勝於「抽象」（abstract）。

因為「絕對」一詞為光譜上的每個色調和所有可以想像的形式賦予一種內在本質。葛羅曼經常聽克利如此區分絕對與抽象：「絕對是某物『本身』，就像他經常告訴學生的，一件絕對的音樂是精神上而非理論上的」，反之，抽象就比較可能落入「非精神性的」，那是克利反對的一種特質 [236]。《層次的個別化衡量》是絕對特質的完美示範，埃及之旅讓克利更加堅定自己的信念。

23

1929 年夏天，克利夫婦去了比亞希茲附近的紀塔希（Gué-thary）度假。亞伯斯死後，一天我正在瀏覽他儲藏室的內容目錄，二十多年來，那間儲藏室只有藝術家本人進去過，我發現幾張亞伯斯在那次度假拍的照片。康丁斯基夫婦也去了法國西南海濱這個美麗度假勝地，在西班牙邊界北方，他們看起來玩得很痛快。

在亞伯斯的照片裡，克利穿了一件白毛衣，上面有罕見的棉麻波浪紋和反差強烈的 V 字領，貝雷帽以瀟灑角度戴在頭上，充分流露出夏日度假的好心情。照片中的莉莉也一身漂亮的度假打扮，克利手

康丁斯基和克
利在紀塔希度
假,1929。包
浩斯藝術家熱
愛旅行,尤其
是前往異國他
鄉。這個位於
巴斯克省的海
濱度假勝地和
地中海許多度
假勝地一樣,
帶給他們不少
藝術靈感。

克利夫婦在紀
塔希,比亞希
茲 近 郊 ,
1929;照片由
約瑟夫・亞伯
斯拍攝。幾十
年來,始終沒
人知道亞伯斯
在這個明亮迷
人 的 海 濱 勝
地,為包浩斯
人拍下許多時
髦肖像。

上拿著一柄陽傘。在他五十歲生日前的那個夏天，克利於大西洋上這座優雅的城鎮露出淘氣笑容，很容易讓人聯想起三十年前他身為花花公子的模樣。這是大多數人不知道的克利。

該年9月，康丁斯基在科隆獲頒國家金獎（Golden State Medal），認可這位俄國人的整體成就。克利欣喜若狂，喊出比平常更大的叫好聲，一生顛沛且不像丈夫那樣具有創意才華的妮娜‧康丁斯基，也因丈夫獲獎大受鼓舞。不過整體而言，克利是有些憂慮。1929年9月11日，他寫信給最近加入布勒斯勞市立劇院（Municipal Theater in Breslau）的菲利克斯：「包浩斯永遠無法平靜；否則就不是包浩斯了。」[237] 兩天後，他寫信給在伯恩的莉莉：「我試著再次動筆畫圖，但不幸的是，我依然無法不注意到自己有些匆忙，因為時間不是我自己的。包浩斯並不特別令我難受，但他們要求我做的事只有很小一部分真的有效益。這實在讓人不愉快。這不是誰的錯，只能怪我自己，因為我沒勇氣離開。前幾年的生產時間有些就這樣浪費掉了。沒有比這更不經濟、更愚蠢的。」[238]

但比起大多數人，克利算是極少介入包浩斯事務的。有一次，學校在大型集會中宣布，星期五下午要召開部門會議，克利一名學生隨即提出抗議，克利的繪畫班是在同一時間上課，其他人哄堂大笑。他們不像這位焦慮的學生，他們都知道，克利從不出席這類活動。

克利的五十大壽眼看就要到了，像是在提醒他歲月匆匆，人生即將走到尾聲，讓他無法輕鬆以對。唯一的方法，就是逃入莫札特和巴哈的不朽世界，因此他和莉莉打算在家舉行一場音樂會來記念這一天。

不過其他人當然不可能放過這個重大時刻，非得大張旗鼓慶祝一番。柏林的佛雷特海姆藝廊（Flechtheim Gallery）籌畫了一場克利作品大展表示慶賀。住家附近的學生和包浩斯教職員，也認為克利的半百大壽一定要特別安排一下。本書一開始提到的那起事件就是因此而來。

用飛機把鮮花和其他禮物空投到克利的屋頂花園，雖然噱頭十足，但並非毫無瑕疵。克利在禮物從天而降之後寫信給菲利克斯，說

平屋頂因此塌陷，所有東西直接掉進他的畫室。「這當然是很棒的驚喜，」一星期後，他告訴兒子：「事實上，我的感覺非常矛盾，很難一語道盡我對五十歲生日的感想。」[239]

1930 年 8 月 23 日，史雷梅爾在日記中寫道：「保羅‧克利昨天還是隻小蝦米，今天已變成眾人眼中的一座『島』。」[240]

雖然國際經濟陷入蕭條，克利卻享有與日俱增的好評和銷售成績。慶賀他五十歲大壽的展覽結束後，緊接著有好幾個主要博物館在德勒斯登、柏林及紐約的現代美術館展出他的作品。另一場大型展出計畫在 1931 年於杜塞道夫舉行。博物館紛紛探詢他的作品，佛雷特海姆還得到巴黎大畫商康維勒的協助，大力在歐洲行銷克利的藝術。紐約畫商紐曼（J. B. Neumann）和沙耶爾也為美國買入更多畫作。《藝術筆記》（Cahiers d'Art）為克利出了一本特輯。不過當他告訴葛羅曼他對這份出版品的反應時，他可不是在故做謙虛：「看到我的名字以如此大號字體出現，著實令人害怕。」[241]

克利感覺不安，特別是包浩斯正處於轉變期。1930 年 4 月，當他和梅耶談論包浩斯的問題時，他發現這位校長十分親切，直率到令人耳目一新，但克利還是決定時候到了，該提出他的繼任者是誰這個問題。他知道要選出適合的人選並不容易。

讓他更加困煩的是，他飽受偏頭痛之苦，他用「地獄」來形容。這對他並非新毛病，但程度日益嚴重，發作次數也日漸頻繁。這位通常對日常生活所有禮贈心滿意足之人，如今卻告訴莉莉日子糟透了。

克利抱怨德國的氣候，尤其是德紹的天氣；他夢想住在北非或西西里。可惜因為過度勞累，不得不推掉令人心動的旅遊邀請，勞累的根源除了課太多，最主要還是開不完的會議，儘管他已經想盡辦法逃避這類義務。他甚至沒時間回伯恩幫父親過生日，或去布勒斯勞與菲利克斯相聚。他總是處於同時完成三張或三張以上畫作的過程中，除非有重大理由，否則不能離開畫室。

儘管如此，他依然是個積極投入的父親。他苦口婆心向菲利克斯提出種種建議，這位未來的劇場導演正在獨立生活。克利對兒子的預

算和津貼看得很緊。菲利克斯買新西裝時，克利都要他確認那是不是道地的英國料子；克利告訴他，沒有什麼東西比男人的西裝更有價值。

4月3日，克利寫信給妻子，仔細剖析〈朱彼得交響曲〉的某次演出。他對低音提琴和定音鼓（再一次）情有獨鍾，「交響曲本身無可議論。它是藝術的顛峰，終曲部分更是大膽至極的冒險：一篇『決定』往後音樂史『命運』的樂章」[242]。

克利的人生有很大一部分正處於重新評估狀態。莉莉離家療養的時間比以前更長，獨自生活的克利對自己的冷漠名聲有了新的察覺。他寫道：「人們說我沒感情。菲利克斯花錢的速度超乎預期，但除此之外，我和他講電話時總是非常愉快。我們模仿動物的叫聲，雞、狗、夜貓；我們總是滔滔不絕。」從他先前對電話的反感看來，這封信算是某種讓步，證明她終究是對的；這也是他證明自己並非老頑固的某種方式。同一天，克利寫信給兒子，劈頭便說：「是的，我有感情，所以我才會寫信給你……」結尾是：「我不希望你認為我沒感情；那不是真的。我只是被惡魔附身。」[243]

1930年春天，克利決定要在1931年4月1日離開包浩斯。他越來越想去其他地方，實現他的理想生活。必須是個簡單愉快的地方，而且要氣候宜人。不過他不敢奢望義大利或克里特。他知道他必須尋找另一份教職，也必須為晚年的病痛做準備。還有一點他得妥協，那就是他只能在以德語為主要語言的地方教書。

克利在這所學校已經待了十餘年，在這段準備離去的時期，花草、音樂和最重要的工作，依然是他的生活主軸。不過偶爾也有一些東西帶給他新的刺激。1930年5月，在漢斯・里希特（Hans Richter）*主辦的影片展中，維金・艾格林（Viking Eggeling）執導的一部影片為他開啟了一個新世界。瑞典人艾格林比克利晚出生一年，但已於1925年去世，享年四十五歲，是位實驗影片製作者，在巴黎時與漢斯・阿爾普（Hans Arp）及蒙德里安相當親近，後來移居蘇黎世，由里希特引介給特里斯坦・查拉（Tristan Tzara）**。克利欣賞的那部影片是傑出非凡的《對角交響曲》（*Diagonal Symphony*）***，艾格

*里希特（1888–1976）：德國畫家、平面設計師和前衛派實驗電影製片，早期「抽象電影」的代表人物之一。

**查拉（1896–1963）：羅馬尼亞裔法國前衛詩人、記者和藝術評論家，達達主義要角之一。

***影片可見Youtube，http://www.youtube.com/watch?v=uc5qPMSVixQ&feature=related。

林死前一年製作的。影片中由平行線條構成的黑底白線抽象畫面，和包浩斯的預備課程結構及克利教書時在黑板上畫的圖案十分類似。克利相信，倘若艾格林沒那麼早逝，電影將會更接近一種藝術。他認為現在依然大有可為，可惜沒人給它足夠的關注。

同一個月，克利打破平常不為非必要原因中斷畫室工作的慣例，決定去斯圖加特一座博物館開會。在斯圖加特藝術學院拒絕給他教職之後幾年，所有的白院住宅都已完成。不過，由柯比意、密斯、葛羅培和其他人興建的這些創意建築，對克利的吸引力還比不上樹木。當地的主要樹木是栗樹，雖然樹形龐然，可惜太過平凡。公園裡的植物也一樣，「繁茂但極度缺乏靈魂」。在克利眼中，當地的風景有些人工；雖然每樣東西都精心栽種，給人一種壯麗印象，但結果卻是「讓人聯想起矯揉的研究而非自然現象」[244]。他到底在斯圖加特著名的中央公園裡錯過了什麼，這個問題開始纏擾克利，除此之外，在他給莉莉的信中什麼也沒提。

克利的畫作開始賣出高價，兩幅水彩收到一千一百五十帝國馬克，紐約的銷售也有五千馬克。儘管如此，他認為他和莉莉必須謹慎，別讓自己太過舒適。「那是同時避免貪婪與浪費的最佳方式，」他如此告誡妻子[245]。

克利對自己的業務往來思慮縝密。他寫給沙耶爾的這封信就是典型代表：「在國王陛下與卓越大臣之間仍有個未解決事項。國王陛下需要榮譽勝於金錢（但金錢也是需要的）。」他給沙耶爾定價兩成五的折扣，無論她是自己保有那件作品或轉售他人。當沙耶爾要求更多折扣時，他說他也需要收入，所以無法應允，但「您的陛下能做的，就是提供一份禮物」[246]。他繼續用這種宮廷談判的辭彙把這封信稱為「特許狀」，用它作為契約，將精采的《播種》（*Plant Seeds*）當成禮物，感謝她所做的一切。

有些收藏家甚至為了克利的作品親自找上門來。愛德華・沃堡（Edward M. M. Warburg）是二十三歲的美國銀行和鐵路財產繼承人，曾和另外兩位學生在引領風潮的哈佛當代藝術會社（Harvard Society

for Contemporary）籌畫過幾場晚近藝術展，當時在布林莫爾學院
（Bryn Mawr College）教授現代藝術，並以匿名方式將薪水捐給學
校。他從在佛雷特海姆藝廊工作的寇特・瓦倫汀（Curt Valentin）那
裡，拿到拜訪克利的推薦信。沃堡滿心期盼地抵達布庫瑙爾街的克利
家大門，但突然停下腳步，因為聽到藝術家正在拉奏巴哈。年輕收藏
家坐在門階上，等待奏鳴曲結束。

　　一踏入室內，沃堡整個呆住。首先映入眼簾的，是熱情的黑眼藝
術家，穿著外科醫生似的白外套。雖然沃堡是突然造訪，但他的介紹
信加上舉止投緣與流利德語，讓他得到熱情款待，克利還邀他趨前觀
看牆上和畫架上的所有作品。沃堡對亞歷山大・卡爾德（Alexander

*卡爾德（1898–
1976）：美國雕
塑家，以發明會
動的雕塑聞名。

Calder）*、米羅（J. Miró）及他在哈佛介紹過的現代主義畫家相當熟
悉，但克利的藝術卻是他從未見過的清新、自發和自由。而創作這些
藝術的空間氛圍，對他而言也宛如魔法幻境。

　　這位大學剛畢業的收藏家首先瀏覽了一些紙上作品。當他企圖阻
止克利的寵物貓——弗利茲的繼承者——從他拿在手上的水彩畫走過
時，克利馬上要他別管貓咪，讓牠愛怎樣就怎樣。可是水彩還是濕的。
沃堡嚇壞了，他告訴克利他很怕貓咪把爪印留在上頭。克利大笑。他
說倘若如此，那個爪印將成為無法解釋的謎。「許多年後，你們這些
藝評家會絞盡腦汁，想弄清楚我到底是怎麼做出這種效果。」[247]

　　克利前一年完成的一幅油畫讓沃堡著迷。名稱是《船隻出航》
（Departure of the Ships），歌誦船帆駕馭氣流的能力，載運人們穿越
海水這項不可思議的物質。沃堡對船的概念先前都是與父親的巨大遊
艇及頭等艙的遠洋郵輪連結在一起；克利的畫作則包含了所有承受風
浪的航行器，或大或小，或富麗或功能，全都展現出它們最一般的意
義。這位富有的年輕人把這件油畫視為向航行致敬，機器發明及與大
自然的力量協調合作，都與沃堡心目中的上層階級世俗生活毫無關
聯。對克利而言，人會在海上遇到與會在夢中看到的船隻並無不同，
就像樹的成長和藝術創作幾乎毫無差別一樣。

　　克利的畫作展現出運行本身。它描繪出風。它的帆可以是任何款
式，在任何地方，沐浴在月光裡。《船隻出航》從全體而非特殊的角

度呈現它的主題；《浪漫公園》（*Romantic Park*）也一樣，那是另一件迷住沃堡的油水彩。這件由鋸齒狀樓梯、上下顛倒的腦袋及半寫實半裝飾的形式所組成的夢境概要，也是前一年畫的。這幅作品的複雜性及令人忍不住想提出解讀，都讓這位年輕收藏家想起波許的畫作。克利的想像力和觀看事物的詩意角度，都令他無法抵擋。沃堡以八百美元一幅的價格買下這兩件作品。

對一位大學剛畢業的新鮮人，這實在很大膽。像他這種財力地位的人，很可能會去買跑車，或是古老大師的作品，但買克利的油畫，可真是一場賭博。這位年輕客戶讓克利很開心，不過當沃堡抱著畫回到紐約秀給父母看時，得到的反應竟是，在他們位於上第五大道的新文藝復興風格豪宅裡，這兩幅畫唯一適合的地方就是壁球室。他的確把它們掛在那裡，將平凡白牆變身為藝廊。

24

1930 年 8 月，莉莉在另一座療養院，這次是位於琉森（Lucerne）附近的松馬特（Sonnmatt）。克利自己去了海濱度假勝地維亞雷喬（Viareggio），在那裡玩得非常開心。然而 9 月回到包浩斯後，學校的麻煩比以往更為慘烈。密斯凡德羅接替梅耶出任校長；克利很好奇密斯會怎麼做，能否在學校與市長密集協商的這個狂暴時刻，不傷到自己的羽翼。

隨著校長換手，克利寫信給妻子，說他很樂於回學校給密斯一些建議，如果後者想聽的話，不過莉莉認為他得不到任何回報。這回，克利倒是沒對自己的職責哀聲嘆氣，他告訴妻子，他不認為幫助學校擺脫困難是件麻煩事，他相信自己還是能找到時間畫畫。

同一時期，克利寫信給兒子，提到猶太人對反猶主義的興起越來越焦慮，但我們不該遽下結論。他跟兒子保證，還是有些專業政治人物足夠理智到不讓迫害發生，如果德國有任何風吹草動，英法一定會出手干預。

不過當他認識的人變成受害者時，對他們遭受的不公不義，他不會裝作沒看見。那年秋天，包浩斯開除了好幾名學生，因為密斯不贊同他們的政治態度；克利極為震驚。其中有些學生請求他在學校以外的地方評閱他們的作品，他說他願意私下為他們做這件事，儘管當時他還在包浩斯任教。克利雖然天真地相信猶太人不會受到迫害，然而一旦他發現確實有不公平的對待，便以行動支援。

克利考慮到自己的安定，加上他不認為密斯有辦法應付德紹的政治壓迫，所以他依照計畫，在 1931 年 4 月離開包浩斯。

當時，他已獲聘擔任杜塞道夫藝術學院的兼職教授。這項新職務讓他可以教書賺錢，但其他要求與壓力都不像包浩斯那樣沉重。如今他的作品已建立穩固市場，根據他的估算，如果他有更多時間畫畫，他或許不再需要教書的薪水，不過包浩斯的經驗讓他發現，與學生交流想法是件非常重要的事。他希望繼續和學生保持連結，即便他不需要為了財務原因教書。

另一個教人意外的是，雖然克利一家最初並不想搬到德紹，但現在他們對這棟房子的喜愛超過其他任何可能的住所。即便包浩斯在 1932 年後搬到柏林，他們還是住在布庫瑙爾街。克利在杜塞道夫找不到可以媲美的居住環境，寧願搭乘長途火車往返，繼續和莉莉住在這棟葛羅培為他們興建的家。

1932 年，依然在布勒斯勞市立劇院任職的菲利克斯，遇見保加利亞歌手艾芙蘿希娜・葛雷莎瓦（Efrossina Gréschowa）——工作上的名稱是佛若絲卡（Phroska）——與她結為連理。莉莉欣喜若狂，克利十分開心。有一小段時間，一切都很美好。克利推薦阿爾普接任他在包浩斯的職位，雖然沒帶給他任何好處，但這想法讓許多人很高興。與此同時，康丁斯基的畫風開始向克利靠攏，甚至連史雷梅爾都分不出來。無論克利是否意識到這位他深深崇拜的資深同事在這方面的模擬程度，但這都意味著，如今他的作品有多受人崇敬。

25

1933 年1月和2月，莉莉和沙耶爾一起待在哈茨山區（Harz Mountains）布勞恩拉格鎮（Braunlage）的一處療養地。3月17日，當時她剛返回德紹不久，和克利兩人待在家裡，納粹突擊隊員破門而入。突擊隊員在一名警察的監督下，翻箱倒櫃，洗劫了克利的藝術、文件和家用品，但他們究竟想找什麼，至今仍是個謎。

4月1日，克利一家搬到杜塞道夫。三星期後，克利被杜塞道夫藝術學院停職，這是反現代主義整體暴動的一部分，該起暴動也對柏林包浩斯採取蓋世太保（Gestapo）式的搜查。納粹認為，大多數的新藝術和新建築都違反德國的利益。克利花了兩週時間打包畫室，舉家遷回伯恩。

克利夫婦在伯恩先是落腳於附家具的兩個房間。1934年6月，在市郊一棟三戶式的住宅裡找到一間二樓公寓。小巧簡單，但足夠使用，有一間音樂室、一間畫室、一間臥室、一間浴室和一個廚房小凹間——跟他們的包浩斯廚房當然沒得比，但勉強可讓克利烹煮他最愛的食物。他和莉莉很滿足，因為有熱水和中央暖氣。

這棟公寓可眺望阿爾卑斯山。莉莉寫信給沙耶爾，說他們「像兩個快樂的孩子⋯⋯不知怎的，生活有所限制反而更能感覺到自己的幸運」[248]。不過由於克利年輕時搬到慕尼黑後就成了德國公民，所以他無法取得瑞士國籍。

菲利克斯不顧父母擔心，決定留在德國。他和佛若絲卡才剛在舞台上享受到成功滋味，他不想要放棄，就算必須因此譴責父親，他也在所不惜。

第三帝國認為克利的作品滑稽拙劣。1937年，「納粹扣押了德國美術館收藏的克利作品一百零二件」，並在慕尼黑著名的「墮落藝術展」（Degenerate Art）*中展出十七件克利的作品[249]。策展人在展覽專刊中將克利的畫作比喻為「精神分裂症住院病人的產物」，是「心理不穩定性格的混亂」明證[250]。菲利克斯依然沒離開德國，也

*墮落藝術展：墮落藝術是納粹政權用來形容現代主義藝術的名詞，特別是非德國人及猶太人和布爾什維克黨人的作品。

沒對官方的裁定提出抗議。

1934 年，克利罹患麻疹，並因此得了硬皮症，那是一種黏膜疾病，慢慢奪走了他的生命。不過這並未阻止他創作出晚年的大量傑作，只是戰爭與死亡的主題取代了大自然的誕生與壯麗。

聽到克利在六十歲生日過後不到一年，便於 1940 年 7 月去世的消息，他的包浩斯老同事史雷梅爾在日記中寫道：「他為藝術家世界創造了多麼精采的視覺與靈性結合。那是何等智慧！」[251] 史雷梅爾接著沉思，他的殞落對於整體的抽象藝術意味著什麼——特別是在歐洲大多數地區都對現代主義如此冷漠的此刻。史雷梅爾懷疑，在克利死後，這場運動還有領導人嗎？還能找到庇護所嗎？

克利去世四個月後，代表美國主流思想的《時代》雜誌（*Time*）刊出〈有感情的魚〉（Fish of the Heart）一文，將這位藝術家的作品形容為「小孩塗鴉」和「藝術家的咿呀咕嚨」。這篇未署名的評論認為：「在這個怪誕藝術的世界裡，克利是最持之以恆的一位。他是絕對的個人主義者，不模仿任何人，他畫有靈魂的『動物』，有智慧的鳥，有感情的魚，有夢想的植物。」[252]

這篇文章告訴讀者，「葛羅培邀請克利去他著名的威瑪包浩斯技術學校教繪畫」。收藏家開始爭購「他幼兒般的畫作」，「美國藝術鑑賞家則以一幅七百五十美元的價格蒐買他的靈性塗鴉」[253]。這價格是直接參考沃堡購買的那兩幅油畫，雖然引用的價錢少了五十美元。

事實上，《時代》雜誌這篇文章是為了報導紐約私人藝廊維拉德和巴克霍茲（Willard and Buchholz）在克利死後所策畫的兩場展覽。雜誌介紹了展覽作品和創作者。「全都有一種安靜、粉彩色的瘋狂。這是一場身後展：短小精敏的藝術家克利，已於四個月前在瑞士家中辭世。這也是另一種意義的身後。1933 年後，納粹將德國藝廊裡的個人主義除清殆盡，在這些紅臉頰、踢正步的納粹黨眼中，克利一直是最墮落的墮落藝術家。總有一天，歷史會決定希特勒對藝術家克利的看法是否正確。」[254]

註釋

1. *The Diaries of Paul Klee,* ed. and intro. Felix Klee (Berkeley: University of California Press, 1964), p. 419.
2. Ibid., p. 377.
3. Jankel Adler, "Memories of Paul Klee," in *The Golden Horizon,* ed. Cyril Connolly (London: Weidenfeld & Nicolson, 1953), p. 38.
4. Ibid.
5. Prince Myshkin speaking in Fyodor Dostoyevsky's *The Idiot*, trans. David McDuff (London: Penguin Classics, 2004), p. 639.
6. Ibid., p. 645.
7. *Diaries of Paul Klee*, p. 4.
8. Marta Schneider Brody, "Paul Klee in the Wizard's Kitchen," *Psychoanalytic Review* 91 (2004): 487.
9. Marta Schneider Brody, "Who Is Anna Wenne? Gender Play Within Art's Potential Space," *Psychoanalytic Review* 89 (2002): 486.
10. Ibid., p. 410.
11. *Diaries of Paul Klee*, p. 4.
12. Ibid., pp. 4–5.
13. Ibid., pp. 10–11.
14. Ibid., pp. 23–24.
15. Ibid., p. 33.
16. Ibid., p. 34.
17. Ibid., p. 35.
18. Ibid., p. 36.
19. Ibid.
20. Ibid., p. 38.
21. Ibid.
22. Ibid., p. 39.
23. Ibid., pp. 40–41.
24. Ibid., p. 41.
25. Ibid., p. 43.
26. Ibid.
27. Ibid., p. 45.
28. Will Grohmann, *Paul Klee* (New York: Harry N. Abrams, 1967), p. 31.
29. John Richardson, "A Cache of Klee," *Vanity Fair*, February 1987, p. 83.
30. Grohmann, *Klee*, p. 53.
31. Ibid., p. 57.
32. Tut Schlemmer, ed., *The Letters and Diaries of Oskar Schlemmer* (Evanston, Ill.: Northwestern University Press, 1990), p. 41.
33. Ibid.
34. Ibid., p. 96.

35. Marcel Franciscono, *Paul Klee: His Work and Thought* (Chicago: University of Chicago Press, 1991), p. 242.

36. Ibid., p. 241.

37. Adler, "Memories," p. 266.

38. Ibid.

39. Ibid.

40. Franciscono, *Paul Klee*, p. 241.

41. Ibid.

42. O. K. Werckmeister, *The Making of Paul Klee's Career, 1914–1920* (Chicago: University of Chicago Press, 1989), p. 226.

43. Grohmann, *Klee*, pp. 62–63.

44. Stefan Tolksdorf, *Der Klang der Dinge: Paul Klee-Ein Leben* (Freiburg: Herder, 2004), p. 140; translation by Jessica Csoma.

45. Paul Klee, *Lettres du Bauhaus*, trans. into French by Anne-Sophie Petit-Emptaz (Tours: Farrago, 2004), p. 22.

46. Frank Whitford, ed., *The Bauhaus: Master and Students by Themselves* (Woodstock, N.Y.: Overlook Press, 1993), p. 54.

47. Klee, *Lettres*, p. 27.

48. Transcript of Felix Klee's interview with Ludwig Grote, March 26, 1972, Klee Archive, Bern.

49. Ibid.

50. Klee, *Lettres*, p. 29.

51. Ibid., p. 34.

52. Ibid.

53. *Rainer Maria Rilke et Merline: Correspondance, 1920–1926*, ed. Dieter Bassermann (Zurich: Insel Verlag, 1954), p. 224.

54. Klee, *Lettres*, p. 38.

55. Whitford, *Bauhaus*, p. 62.

56. Klee, *Lettres*, p. 35.

57. Whitford, *Bauhaus*, p. 70.

58. Ibid.

59. Ibid.

60. Ibid.

61. Ibid., pp. 70–71.

62. Ibid., p. 71.

63. Ibid., p. 72.

64. Grohmann, *Klee*, p. 68.

65. Ibid.

66. Klee, *Lettres*, p. 39.

67. Richardson, "Cache of Klee," p. 83.

68. Klee, *Lettres*, p. 40.

69. Ibid., pp. 40–41.

70. Ibid.

71. Grohmann, *Klee*, p. 69.

72. *Tagebücher von Paul Klee, 1898–1918* (Cologne: M. Dumont Schauberg, 1957), p. 416; translation by Oliver Pretzel.

73. Felix Klee, *Reflections on My Father, Klee*, catalogue for exhibition at Foundation Pierre Gianadda Martigny, 1985.

74. Ibid.

75. Ibid.

76. Klee, *Lettres*, p. 489.

77. Ibid., p. 253.

78. Felix Klee, introduction to Pierre von Allmen, *Paul Klee: Puppets, Sculptures, Reliefs, Masks, Theatre* (Neuchâtel: Editions Galeries Suisse de Paris, 1979), p. 19.

79. Grohmann, *Klee*, p. 54.

80. Lothar Schreyer, quoted in Whitford, *Bauhaus*, p. 120.

81. Felix Klee, introduction to Allmen, *Paul Klee*, pp. 19–21.

82. Klee, *Lettres*, p. 49.

83. Grohmann, *Klee*, p. 64.

84. Hans M. Wingler, *The Bauhaus: Weimar, Dessau, Berlin, Chicago*, ed. Joseph Stein, trans. Wolfgang Jabs and Basil Gilbert (Cambridge, Mass.: MIT Press, 1969), p. 54.

85. Whitford, *Bauhaus*, p. 121.

86. Brody, "Who Is Anna Wenne?," p. 497.

87. Ibid., p. 496.

88. Ibid., p. 489.

89. Ibid., p. 493.

90. Ibid., p. 494.

91. Ibid., pp. 494–95.

92. Ibid., p. 499.

93. Grohmann, *Klee*, p. 377.

94. Brody, "Who Is Anna Wenne?," p. 499.

95. Tolksdorf, *Der Klang der Dinge*, p. 164; translation by Jessica Csoma.

96. Marta Schneider Brody, "Paul Klee: Art, Potential Space and the Transitional Process," *The Psychoanalytic Review* 88 (2001): 369.

97. Wilhelm Uhde, "Quelques opinions sur Klee," in *Les Arts Plastiques*, vol. 7 (1930); translation by Philippe Corfa.

98. Klee, *Lettres*, p. 65.

99. Jürg Spiller, ed., *Paul Klee Notebooks*, vol. 2: *The Nature of Nature* (London: Lund Humphries, 1973), p. 6.

100. Ibid., p. 25.

101. Ibid., p. 29.

102. Ibid.

103. Ibid., p. 31.

104. Ibid.

105. Ibid.

106. Ibid., p. 35.

107. Ibid., p. 43.

108. Ibid.

109. Ibid., p. 44.

110. Ibid.

111. Ibid.,p. 45.

112. Ibid., p. 51.

113. Ibid., p. 53.

114. Ibid., p. 63.

115. Ibid.

116. Ibid., p. 66.

117. Ibid.

118. Ibid.

119. Ibid., p. 67.

120. Ibid.

121. Marianne Ahlfeld Heymann, "Erinnerungen an Paul Klee," in *Und trotzdem überlebt* (Konstanz: Hartung-Gorre Verlag, 1994), p. 78; translation by Oliver Pretzel.

122. Ibid., p. 80.

123. Ibid., p. 82.

124. Ibid., p. 83.

125. Ibid.

126. Paul Klee, *Briefe an die Familie*, Vol. 2: 1907–1940 (Cologne: Dumont, 1979), p. 768; July 30, 1911.

127. Ibid., p. 789; March 14, 1916.

128. Ibid., p. 813; May 9, 1916.

129. Ibid., p. 831; November 9, 1916.

130. Ibid., p. 838; December 2, 1916.

131. Ibid., p. 889; December 5, 1917.

132. Ibid., p. 861; April 1, 1917.

133. Ibid., p. 930; August 5, 1918.

134. Ibid., p. 935; August 29, 1918.

135. Ibid., p. 1177; February 15, 1932.

136. Ibid., pp. 1178–79.

137. Ibid., p. 1183; March 15, 1932.

138. Ibid., p.1231; translation by Oliver Pretzel.

139. Spiller, *Nature of Nature*, p. 125.

140. "Taschenkasender Paul Klee," in Klee, *Briefe an die Familie*, Vol. 2: 1907–1940, entry for January 3, 1935, p. 1257; translation by Oliver Pretzel.

141. Ibid., entries for January 20 and 22, 1935, pp. 1258-59; translation by Oliver Pretzel.

142. Ibid., entry for January 9, 1935, p. 1259; translation by Oliver Pretzel.

143. Spiller, *Nature of Nature*, p. 69.

144. Ibid.

145. Ibid., p. 72.

146. Ibid., p. 79.

147. Ibid.

148. Ibid., p. 101.

149. Ibid., p. 103.

150. Ibid., p. 105.

151. Ibid., p. 107.

152. Ibid.

153. Reproduced ibid., p. 170.

154. Brody, "Paul Klee in the Wizard's Kitchen," p. 398.

155. Ibid., p. 400.

156. Ibid., p. 415.

157. Ibid., p. 403.

158. Ibid., p. 412.

159. Ibid., pp. 416–17.

160. Ibid., p. 255.

161. Ibid.

162. Grohmann, *Klee*, p. 365.

163. Ibid., p. 366.

164. Howard Dearstyne, *Inside the Bauhaus* (New York: Rizzoli, 1986), p. 264.

165. Whitford, *Bauhaus*, p. 130.

166. Ibid.

167. See Isabel Wünsche, *Galka E. Scheyer and the Blue Four* (Bern: Benteli Verlag, 2006), p. 180, for picture.

168. Ibid., p. 7.

169. Ibid., pp. 37–38.

170. Ibid., p. 47.

171. Ibid., p. 46.

172. Klee, *Lettres*, pp. 67–68; translation by Oliver Pretzel.

173. Interview with Felix Klee in *Paul Klee: Aquarelle und Zeichnungen*, ed. Dieter Honisch, exh. cat., Museum Folkwang, Essen, August 22–October 12, 1969, p. 15.

174. Wünsche, *Galka E. Scheyer*, p. 76.

175. Ibid., p. 78.

176. Ibid., p. 77.

177. Klee, *Lettres*, p. 69.

178. Ibid., p. 71.

179. Ibid., p. 68.

180. John Willet, *Art and Politics in the Weimar Period: The New Sobriety, 1917–1933* (New York: Pantheon Books, 1978), p. 49.

181. Schlemmer, *Letters and Diaries*, p. 137.

182. Wingler, *Bauhaus*, p. 93.

183. Ibid.

184. Feininger's letter cited ibid., p. 96.

185. Ibid., p. 97.

186. Ibid.

187. Felix Klee, *Aquarell und Zeichungen*, p. 17.

188. Feininger's letter in Wingler, *Bauhaus*, p. 97.

189. Grohmann, *Klee*, p. 200.

190. Ibid.

191. Klee, *Lettres*, p. 77; September 16, 1925.

192. Ibid., p. 78; September 16, 1925.

193. Ibid., p. 79; October 25, 1925.

194. Ibid., p. 88; January 24, 1926.

195. Wünsche, *Galka E. Scheyer*, p. 134; April 9, 1926.

196. Klee, *Lettres*, p. 96; May 8, 1926.

197. Ibid.

198. Wingler, *Bauhaus*, p. 519.

199. Helen Nonne Schmidt quoted ibid., p. 524.

200. See Eberhard Rotters, *Painters of the Bauhaus* (New York: Frederick A. Praeger, 1969), pp. 94–206.

201. Klee, *Lettres*, p. 112; May 11, 1926.

202. Whitford, *Bauhaus*, p. 215.

203. Ibid.

204. See Wingler, *Bauhaus*, p. 158, for original article.

205. Grohmann, *Klee*, p. 58.

206. Ibid.

207. Wingler, *Bauhaus*, p. 120.

208. Klee, *Lettres*, p. 1o4; November 1926.

209. Gerhard Kadow, quoted in Dearstyne, *Inside the Bauhaus*, p. 139.

210. Ibid.

211. Dearstyne, *Inside the Bauhaus*, pp. 137–38.

212. Gerhard Kadow, "Paul Klee and Dessau in 1929" (translated by Lazlo Hetenyi, from the catalogue of an exhibition of Klee's late work held in Düsseldorf, November–December 1948), *College Art Journal* 9, no. 1 (Autumn 1949): 35.

213. Dearstyne, *Inside the Bauhaus*, p. 133.

214. Kadow quoted ibid., p. 139.

215. Christof Hertel, quoted in Dearstyne, *Inside the Bauhaus*, p. 140.

216. Dearstyne, *Inside the Bauhaus*, pp. 141–43.

217. 此段和下段引自 interview with Hans Fischli by Sabine Altdorfer, "Mich faszinierte der Musiker, Renker, Träumer," *Berner Zeitung*, September 8, 1987。

218. Grohmann, *Klee*, p. 70.

219. Ibid., p. 74.

220. Ibid., p. 55.

221. Schlemmer, *Letters and Diaries*, pp. 202, 199.

222. Klee, *Lettres*, p. 120; June 28, 1927; translation by Oliver Pretzel.

223. Ibid.; July 2, 1927.

224. Ibid.

225. Ibid., p. 122.

226. Ibid., p. 123; July 6, 1927.

227. Grohmann, *Klee*, p. 76.

228. Klee, *Lettres*, p. 137; August 6, 1927.

229. Brief an Lily Klee, from *Brief an die Familie*, Vol. 2: 1907–1940, p. 1058; August 10, 1927; translation by Oliver Pretzel.

230. Grohmann, *Klee*, p. 76.

231. Ibid., p. 77.

232. Ibid., p. 159; translation by Oliver Pretzel.

233. Ibid., pp. 162–63.

234. Ibid., p. 186; January 13, 1929.

235. Ibid., p. 268.

236. Ibid., p. 205.

237. Klee, *Lettres*, p. 189.

238. Ibid., p. 192; translation by Oliver Pretzel.

239. Grohmann, *Klee*, p. 64.

240. Schlemmer, *Letters and Diaries*, p. 265.

241. Grohmann, *Klee*, p. 78.

242. Klee, *Lettres*, p. 214; April 3, 1930.

243. Ibid., pp. 223–24; April 18, 1930.

244. Ibid., p. 238; May 22, 1930.

245. Ibid., p. 249; June 1, 1930.

246. Ibid., January 26, 1931.

247. Edward M. M. Warburg, *As I Recall* (Westport, Conn.: privately published, 1977).

248. Wünsche, *Galka E. Scheyer*, p. 241.

249. Richardson, "Cache of Klee," p. 102.

250. Gunter Wolf, "Endure! How Paul Klee's Illness Influenced His Art," *The Lancet*, May 1, 1999.

251. Schlemmer, *Letters and Diaries*, p. 382.

252. "Fish of the Heart," *Time*, October 21, 1940.

253. Ibid.

254. Ibid.

瓦西利 · 康丁斯基
Wassily Kandinsky

<div align="center">

1

</div>

包浩斯遷居德紹不久，康丁斯基寫了一封信給莉莉 · 克利。當時，莉莉寧可留在威瑪的舒適公寓，也不想搬到學校新址附近的臨時住所。

莉莉曾經給了康丁斯基一些玉米糕。康丁斯基在信中用她的俄文版名字稱呼她：

親愛的艾莉莎薇塔 · 盧薇歌芙娜（Elisaveta Ludwigovna）：

我想吃玉米糕想了好幾年，所以妳不難理解，妳帶給我多大的快樂。我衷心感謝。對我而言，玉米糕是一種通感的喜悅，因為它以某種奇怪的方式，完美和諧地同時刺激三種感官：首先是眼睛感知到美妙的黃色，接著是鼻子聞到一種明確包含黃色的香氣，最後是上顎品嘗到將顏色與香氣融為一體的滋味。此外還有一些更深層的「連結」──先是手指感覺到玉米糕的深刻柔軟（有些東西的柔軟是膚淺的），最後是耳朵接收到長笛的中頻。一種溫柔的聲音，順從但飽滿……

而妳為我做的玉米糕，它的黃色蘊含粉紅調……明確的長笛！

代我問候親愛的巴維 · 伊瓦洛維特赫（Pavel Ivanovitch）和親愛的菲利克斯 · 帕羅維特赫（Felix Pavlovitch），謹祝你們一切如意，

康丁斯基敬上[1]

康丁斯基那個時期的畫作，帶有美妙非凡的義大利玉米粉的種種要素。「通感」（synaesthetic）是個關鍵詞；這位俄國人發明這個辭彙來描繪他的藝術目標之一，就是將各種感官攙和調融。玉米糕烹煮時的溫柔爆裂及反覆不停的剝剝聲響，召喚出令他日益沉迷的那個領域，也就是視覺經驗的聽覺效果。此外，看似不停成長、爆裂和濃縮的抽象造形，也和烹煮時的玉米糕一樣，以纖細的粒子吸收水和空氣，然後變換形狀。而康丁斯基這位崇拜玉米粉的畫家，他的油料和水彩裡必然也有一塊同樣明亮的黃色，可以激發性靈力量。

食物的香氣和滋味與康丁斯基藝術的連結不像顏色那麼直接，但他可以察覺出它們在玉米糕裡隱隱展露，可見這些也是他的觀察重點之一。對日常經驗保持犀利觀察是最基本的。細細鑑賞每天發生在廚房、人體及他與克利和亞伯斯日日散步的森林裡的一切過程，是他生活的主調。關鍵是停下腳步，仔細觀看。基於他對存在的無邊感知，以及他想要歌誦和增添這世界的美麗故事的強大渴望，他決定窮究每一個令人驚嘆的來源；他休息，只是為了獲取行動的力量。

上述渴望同樣支配了其他幾位同事的人生，但康丁斯基的獨特之處在於，他在其中融入了「俄羅斯靈魂」。他擁有點燃普希金（A. S. Pushkin）和托爾斯泰（L. Tolstoy），滲透大草原歌聲和東正教聖像，以及藉由全面改造國家來形塑民族性格的那種獨特強度。曾在包浩斯近身觀察康丁斯基的葛羅曼寫道：「他對生命與藝術的不容妥協，以及他對人類精神不可屈撓的信念，從俄羅斯跟著他一起來到這裡。」[2] 雖然康丁斯基在德國和巴黎度過大半人生，但他不只保留了對東正教的熱切信仰，而且沉浸在斯拉夫的文學、音樂，並在家中與妻子用母語交談；他小心看守自己的祕密，也愛品味難以解釋的奧妙之謎。

他像是從屠格涅夫（I. S. Turgenev）小說裡走出來的高貴人士，渾身散發著貴族味，「看起來更像個外交官或遍遊四海的飽學之士而不像藝術家」，令人印象深刻[3]。當伊登穿著他的古怪道袍而包浩斯學生以波希米亞造形自豪的同時，康丁斯基的打扮卻是一絲不苟地優雅。不只在公開場合如此，連畫圖時也一樣。當他在畫布上用鮮豔色

彩宣洩他的怒火時，卻是穿著夾克還繫了領結——那是他最休閒的裝扮。「我可以穿著晚禮服畫畫，」他有一次自嘲道[4]。但康丁斯基的特色是端正含蓄而非時髦要帥。他無意用外貌舉止來吸引注意力；他「說起話來輕聲專注，從不傷人。即便在痛苦的情況下，言行也無懈可擊」[5]。他的風度發自真誠，並非表演。

他的禮貌已接近疏離邊緣。他的學生和同僚總覺得康丁斯基不管看起來多和藹多開心，都好像刻意隱藏了某些私人問題不想讓人看見。他比其他人至少都大了十歲，但造成距離的原因不全是年齡。那層假面究竟想要保護什麼？葛羅曼認為，是為了掩飾他的過度不穩定。「康丁斯基越理解自己的精神體質，越發強化自我控制的能力……以便保全面子。」康丁斯基急切想要掩飾自己的心神無常，所以他喜歡「萍水相逢甚於二分之一的友誼」[6]。包浩斯人和他最親近的是克利；這很適合他，因為克利也是個會迴避親暱之人，有點像是和一群鳥或一幅聖克里斯多福的圖像交朋友——非常有益，又不會威脅到康丁斯基小心護衛的隱私。

康丁斯基的臉總是籠罩在整天抽個不停的煙霧後方，很難看清楚。這層煙霧讓他很安心。在包浩斯任教時，康丁斯基實際上已經從才華洋溢的女畫家加布莉葉·明特爾的故事裡退場，她曾經是他最忠實的伴侶；旁人能從難以捉摸的康丁斯基那裡聽到關於明特爾的唯一一件事，就是她對他的分手及分手之後很快愛上那位年輕浪女並娶她為妻這件事深感痛苦，所以拒絕歸還他十年前託她保管的大批畫作。

雖然康丁斯基絕少談論他的過去，但不同層級、形形色色的老師和學生都很崇拜他。他是包浩斯發生爭議時的理性之聲，他不會將個人好惡顯露出來，這讓他與眾不同，他對複雜問題的平衡觀點也很受到尊重。雖然他在私生活周圍築了一道細密圍牆，但對其他大多數事物，他倒是抱持著趨近無限的開放態度。安妮·亞伯斯滿臉笑容地回憶道：「康丁斯基常常說：『永遠有然後』。」葛羅曼指出，康丁斯基希望「以神祕的方式表達神祕」[7]。每一層下面總有更多層；這種複雜性激發出超凡卓越的思考和完全原創的藝術。

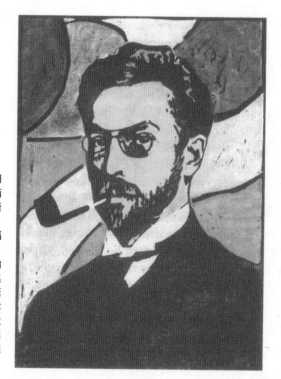

加布莉葉・明特爾,《瓦西利・康丁斯基》,1906。明特爾畫這幅畫的前一年,康丁斯基開始和她在慕尼黑同居。他放棄莫斯科開業律師的身分,從俄羅斯來到德國,追求全職的藝術生涯。

2

* 穆 索 斯 基 (1839–81):俄國浪漫主義時期創新作曲家,致力創作富有俄羅斯獨特風格的音樂,《包利斯古都諾夫》是他的歌劇作品。

康丁斯基 1866 年 12 月 4 日出生於莫斯科——同一年,托爾斯泰的《戰爭與和平》(*War and Peace*)和杜斯妥也夫斯基的《罪與罰》(*Crime and Punishment*)出版問世,莫捷斯特・穆索斯基(Modest Mussorgsky)*的《包利斯古都諾夫》(*Boris Godunov*)舉行首演。他最早的記憶是由形狀和顏色組成,這兩者日後將變成他的藝術主體。三歲時,家裡的馬車夫會從細枝幹上剝下一圈圈樹皮,「第一圈切除兩層,第二圈只取最頂層」。小瓦西利把剝下的樹皮形狀想像成抽象的馬匹,最外層的樹皮是「帶褐色的黃……我不喜歡,很高興它們被換掉」,第二層是「多汁綠……我的最愛,就算乾枯了也還是具有神奇魔力」。光禿禿的樹枝呈現「象牙白……聞起來濕濕的,

讓人很想舔一下，不過馬上就會乾涸到令人難以忍受，沒兩下就把我對這種白色的喜悅搞壞了」[8]。在他接下來的人生裡，色彩會不停誘發他的強烈情感。

亮色調令他痴迷；黑色則引燃恐懼。三歲時，他和父母及俄羅斯家庭女教師去了義大利，他還記得，和母親乘坐一輛恐怖黑馬車穿過一道橫跨佛羅倫斯「骯髒黃」河水的橋樑，去他的幼稚園。更可怕的是，「那些通往黑河水的階梯，河上漂著一艘嚇人的黑色長船，中間擺了一只黑箱子……我……放聲痛哭喊著離開」[9]。

瓦西利五歲時，舉家搬到奧德薩（Odessa），在那裡度過童年。遷居後沒多久，他就畫了一張水彩馬。住在一起、協助他畫畫的姨媽——母親的姊姊伊麗莎薇塔・伊凡諾娃・提克希瓦（Elizaveta Ivanovna Tikheeva）——要他畫到馬蹄的時候先停下來，等她在的時候再教他。起初，小男孩乖乖聽話。但突然間，他一刻也無法等待。

他用畫筆沾滿黑色顏料，整團塗在馬腿底部。「我以為，只要把馬蹄畫得很黑，一定會栩栩如生，所以我在畫筆上蘸飽黑色顏料。剎那間，我看著四個噁心、醜陋的黑點非常突兀地出現在紙上，出現在馬腳上。我沮喪透了，覺得受到嚴厲懲罰。」強烈的憎惡感纏繞著他。「後來，只要想到要把黑色放到畫布上，感覺就像是要把對上帝的恐懼灌進我身上，」他說[10]。這恐懼帶著一點興奮。在他二十幾歲的夜景和風景畫，以及包浩斯時期創作的抽象畫中，他經常會塗上厚厚一層黑色——或許是刻意想要營造心神不寧的感覺，也或許是因為他想品嘗克服黑色恐懼的某種快感。在他與克利一家分住兩側的德紹住宅裡，他和年輕妻子把餐廳裡的一面牆塗成毫無摻雜的純黑色。

在羅馬，康丁斯基的母親莉蒂雅・伊凡諾娃・提克希瓦（Lidia Ivanovna Tikheeva）請人畫了一張肖像畫，畫中的她有著威嚴的眼神。她的臉孔比例完美，鷹勾鼻，玫瑰唇，戴著繁複假髻，禮服珠寶閃亮耀眼。「以精力無窮和神經質出名」的莉蒂雅，是無法小覷的力量[11]。不過瓦西利大多數時間都無須與她周旋，因為他還是個小男孩時父母就離婚了，他由父親撫養。在他1913年所寫的回憶錄中，瓦西利・

瓦西列維克・康丁斯基（Wassily Vasilevic Kandinsky）將父親形容為「一個具有深刻人性和深情靈魂的人」[12]。瓦西利・希維史托維奇・康丁斯基（Wassily Silvestrovich Kandinsky）是一名茶商，盡力培養兒子的藝術興趣。他請了一名私人繪畫老師指導小瓦西利，十歲時就讓他自己選擇要唸強調人文還是以科學為重的學校。當瓦西利選擇前者時，他父親非常開心。

瓦西利的外婆是位說德語的波羅的海人，她和姨媽伊麗莎薇塔彌補了母親的缺席。這男孩對賽馬興趣濃烈，也嗜讀童話故事——大多是德文，那是他的第一語言。他的童年過得很魔幻，但不時遭受「內心煩擾」和惡夢之苦。為了逃避並「超越時間與空間」——他的用語——他把畫圖當成唯一解決之道[13]。和年輕時的克利一樣，畫圖對他就像呼吸、吃飯一般自然。

十三歲時，瓦西利用存下的零用錢買了一盒顏料。日後，他描述顏料擠出軟管時的感覺：「用手指把這些奇怪的東西擠出來……人們說這叫顏色——狂喜的、莊嚴的、沉思的、夢幻的、自私的、鄭重的、淘氣活潑的、鬆了一口氣的、深深悲嘆的、目空一切的、順從奉獻的、頑固自持的、如臨深淵的。」[14]他「渴望成為畫家」，「熱愛藝術勝於一切」。不過當康丁斯基十九歲離開奧德薩去唸莫斯科大學時，他認為「藝術是俄國人不被允許的奢侈」[15]。他攻讀經濟和法律，閒暇時才畫畫。羅馬法的「複雜精細、慎思重慮和微妙『構成』」，令他著迷，但也讓他不滿於「身為斯拉夫人，因為太過冷酷、理智、不知變通」[16]。他轉向俄羅斯法律中的農民法典，它的獨特之處在於彈性十足，會根據善惡根源對同一罪行做出不同判決。這種較不拘泥的做法，吸引二十三歲的康丁斯基去了一趟沃洛達格（Vologda），那是一個充滿修道院和中世紀城鎮的北方省分，他在那裡針對西瑞里部落（Syryenian tribes）的農民法律和異教思想撰寫報告。

這趟旅程是由自然科學、民族學和人類學學會（Society for Natural Science, Ethnography, and Anthropology）贊助。康丁斯基遊歷各村莊，研究民俗藝術，為農民建築和穿著傳統服裝的民眾速寫。他造訪色彩鮮豔的木雕房舍和裝飾繁複的家具，走遍森林、沼澤和沙漠，感

覺自己「生活在圖畫中」[17]。

康丁斯基的報告出版後，因為罕見的傑出成就獲選為該會會員。1892 年，二十六歲的他通過律師考試，並娶了表妹安雅·謝米亞基納（Anja Shemyakina）為妻，她是莫斯科大學少數幾位女學生之一。隔年，他寫了一篇談論工人薪資的報告，為他贏得大學的講師聘書。

不過康丁斯基最渴望的，還是畫出「莫斯科一天中最美麗的時刻……我認為，若是能畫出這個時刻，肯定是一名藝術家最難達成的莫大喜悅」。他把時刻鎖定在太陽「漸漸西沉並綻放出它追尋了一整天、奮戰了一整天所能達到的最飽滿強度」。想要畫出這種力量的渴望，將為他日後在包浩斯的教學提供基礎。「陽光努力轉紅，一分一分逐漸增強，先是冷紅，接著提高了溫度。太陽將整個莫斯科融化成一個點，宛如荒野的低音號，震顫所有人的靈魂。」[18]

康丁斯基的腦袋裡不只「永遠有然後」，還經常有「然而」。

> 不，這場紅色的融化不只是最美的時刻！它是無可匹敵的交響曲最後和弦，讓所有色彩栩栩如生，讓全莫斯科的各種力量發出類似大管弦樂團強奏般的回響。粉紅、淡紫、黃、白、藍、開心果綠和火焰紅的房舍、教堂，每個都是一首獨立的歌──青草的耀眼綠，樹木的深沉顫音，唱歌的白雪和它的數千合聲，或禿枝的稍快版，紅，依然，沉默叮鈴著克里姆林的牆，而矗立在萬物之上，如勝利的一聲呼喊，如忘卻自我的一聲哈里路亞的是，伊凡大帝鐘樓那悠長、純白、優雅、莊嚴的線條。[19]

身為法律教授，康丁斯基能用來畫畫的時間相當有限，他盡力召喚這些景象。不過，還需要一些時間，康丁斯基的藝術才有辦法開始和他腦海中看到的東西並駕齊驅。「這些印象……是打動我靈魂深處的歡悅，將我帶至狂喜。它們同時也是一種苦痛，因為我意識到整體藝術及我個人的能力，在面對大自然時有多薄弱。」[20] 倘若他的藝術想要符合宇宙固有的力量，他就必須採取截然不同的做法。

二十年後，康丁斯基將發展出一種藝術形式，把再現已知景象的

觀念徹底淘汰。抽象「終結了無謂的痛苦，以及雖然我無法達到卻在心中為自己設定的無益任務。它撤除了我的苦惱，讓我對自然和藝術的喜悅飆升至無雲晴空……讓我在享受之餘多了一份深深感謝」[21]。他將以威瑪和德紹資深教師的身分，回想起他對那片「無雲晴空」的感謝和恐懼。

　　如此強烈的情感得付出沉重代價。康丁斯基在回憶他渴望透過藝術表達他的情感時，曾略略提及這種內在騷亂，葛羅曼認為這可說明他在包浩斯的種種舉止。康丁斯基坦承：「我的靈魂始終處於不斷被其他人類干擾震動的狀態，無一刻平靜。」哪怕是最不足道的視覺景象，都能在他身上觸動無可遏制的喜悅或暴怒：「所有『死物』都在顫抖。所有東西都向我展露它的臉孔，它最深的存在，它的祕密靈魂，通常是以沉默而非說話的方式——不只是詩人吟誦的星辰、月亮、森林和花朵，甚至包括躺在菸灰缸裡的雪茄屁股，從街頭水窪中往上看著你的病人的白色褲鈕，叼在螞蟻的強韌嘴中穿過長長草地去向某個不確定的生死終點的一塊柔順樹皮，被一隻有意伸出之手從依然留著的一堆紙頁的溫暖陪伴中粗暴撕去的一頁日曆。」[22]

在莫斯科那段時期，儘管康丁斯基並不覺得自己有資格將生命奉獻給藝術，將非凡的熱忱釋放出來，覺得他沒權力享受自己的熾熱本性而該予以壓制，但他還是發展出日後將決定他人生方向的敏銳感受，那也將成為他在包浩斯教授的重點。「每一個靜止和移動的部分（等於線條），對我而言都變成活躍的生命，向我展露它的靈魂。對我而言，這足夠讓我用整個人和所有感官去『理解』今日相對於『客觀』藝術的所謂『抽象』藝術的可能與存在。」[23]

　　在聖彼得堡的隱士廬（Hermitage）博物館裡，這位年輕律師漸漸相信，林布蘭（Rembrandt）畫作裡「那些偉大的明暗區塊，就像『強有力的和弦』般彼此共鳴」[24]。他不禁聯想到他在宮廷劇院（Court Theatre）欣賞過的一齣華格納歌劇《羅恩格林》（*Lohengrin*）裡的小號。康丁斯基一邊聆聽華格納，一邊想像著他欲描繪的莫斯科薄暮：「對我而言，小提琴、低音大提琴的厚沉音調，尤其是管樂

器……具體展現了入夜之前的所有力量。我在腦中看到所有顏色，它們矗立在我眼前。狂野到近乎瘋癲的線條，在我面前畫出草圖。」[25]

這時，他還沒準備好要讓這些力量決定他的人生，但他知道自己的內在風暴需要出口。「早在孩童時期，我就飽受歡樂時光折磨，那是內在緊張的具體化身。這類時刻在我心中填滿模糊不清的顫抖渴望，需索著某種我無法理解的東西，白天它窒息我的心，晚上在我靈魂裡注入騷亂。」[26]

接著，康丁斯基體驗到一個充滿力量的時刻，把他從痛苦中拯救出來。當時，他在莫斯科參觀法國印象派畫展，正看著一幅莫內（C. Monet）作品。他站得很近，根本認不出畫中的主題是乾草堆，雖然作品牌上如此寫著。一開始，他「為自己看不懂感到痛苦」。接著「我既驚訝又迷惑地發現，這幅畫……令我動彈不得」。他懾服於「不可思議的色彩力量，那是我以前一直沒發現的，超越我的所有夢想。繪畫本身有了童話的魔力與輝煌」[27]。

這位法律教授當下做出決定，要到慕尼黑從頭開始，全心全時投入繪畫。「三十歲這年，錯過這次永無機會的念頭戰勝我的顧慮。我一直沒意識到，我的內在已逐漸發展前進，我對自己的藝術能力胸有成竹，而我的內心也成熟到足以清楚體認，我絕對有權利當一名畫家。」[28]

3

1896年，安雅陪同丈夫去了慕尼黑，但她不喜歡藝術家的生活。1903年她離開康丁斯基，但兩人直到1911年才離婚，而且一直維持相敬如賓的態度。康丁斯基展開他的新生活。他在傳統學院唸藝術，拜史圖克為師，他曾教過克利，約瑟夫・亞伯斯也將成為他的學生，這三人日後會在包浩斯對他教授的人物畫同聲哀嘆。康丁斯基也在慕尼黑藝術學院上課，但經常翹課在家或出外用強烈的色彩作畫。二十幾年後，當包浩斯移至德紹，而他必須向

市議會陳述自己的學歷資格時，他告訴議會官員，他在慕尼黑藝術學院就讀時，由於使用強烈色彩而招致很大麻煩，他因為「極度醉心於大自然」，試圖「藉由色彩表達一切」，結果沒通過繪畫考試[29]。他相信，他和慕尼黑當局二十幾年前的這項衝突，正是他有資格在包浩斯任教的理由之一。

從他與保守的藝術當權者展開對抗，到他於 1922 年加入包浩斯這段期間，康丁斯基改變了世界藝術的走向。1901 年，他創立「方陣會」（the Phalanx），一個致力促進新藝術方法的組織，名稱源自於荷馬（Homer）為古希臘戰陣所發明的「方陣」一詞。方陣戰中，配備強劍和十二呎長矛的重甲軍人，會以整齊畫一的行動殲滅敵人。「方陣會」展示莫內和其他印象派畫家的作品，康丁斯基也利用蛋彩畫法創造鮮亮的顏色，將自己的作品提升到新的境界。

為了教導突破性的畫法，這名俄國人帶領學生騎腳踏車到巴伐利亞，並鼓勵他們對警哨提出批判。1902 年，學生當中有個人在警哨吹起時愉快惬意地騎了過去，她叫加布莉葉・明特爾，一名安靜深思的二十五歲女子，體型瘦小，一頭柔順黑髮加上白瓷皮膚，看起來很像日本人。他倆一見鍾情，安雅一搬走，兩人就開始同居；1903年同遊威尼斯，1904 年至 1905 年冬天去了突尼斯。康丁斯基獨自返回奧德薩和莫斯科，之後他和明特爾一起在巴黎附近的塞夫赫（Sèvres）住了一年，在柏林又待了將近一年，然後回到慕尼黑。

這段時期，康丁斯基開始成為「藍騎士」運動的主要畫家，作品風格從以俄羅斯民俗藝術和童話為基礎的生動木刻，轉移到用史無前例的飽和色彩所組成的風景畫。明特爾的作品也很類似：1908 年至 1909 年間，兩人的作品常分不出是誰畫的。她擁有非凡天賦，是少數能夠自然而然創作出耀眼藝術的幸運兒之一，她的天真清新近乎原始主義，但又可看出其中的技巧造詣，能令人想起歡樂無疑的自然景象。康丁斯基從她的畫法中獲益良多——超乎他後來願意承認的程度。包浩斯時期和他在一起的那名女子，就沒有這樣的藝術才華，後者以輕浮的方式崇拜他；彷彿曾經和一名可以揮灑自如的藝術家伴侶生活在一起，是某種無法容忍的威脅。

明特爾和康丁斯基的慕尼黑公寓，位於愛尼米勒街（Ainmillerstrasse），與新婚的克利夫婦只隔了兩戶人家。克利和康丁斯基初次見面就非常投契。兩人都很開心能結識另一位如此關心藝術創作，如此致力於探索新方法，為藝術注入活力的夥伴。雖然克利看起來有點疏離，但康丁斯基和他在一起的時候，卻能感受到難得一見的舒適和愉快，十年後，這將成為他加入包浩斯的誘因之一。

有好些個幸福夜晚，康丁斯基和明特爾連袂到克利家，欣賞克利夫婦的小提琴與鋼琴二重奏。康丁斯基很喜歡小菲利克斯，從他兩歲開始（1909 年），每當父母忙碌時，他就會跑到這位俄國人的畫室消磨時間。菲利克斯從沒忘記康丁斯基和明特爾的公寓，那裡比他父母的房子更大更講究，有一扇高雅的白色大門。

定居慕尼黑後，康丁斯基和明特爾夏天都會去巴伐利亞山區，住在風景如畫的穆瑙（Murnau）小鎮，1909 年，明特爾在那裡買了一棟房子（參見彩圖 7）。明特爾與生俱來的繪畫技巧，在那裡展現得更為明顯。她似乎毫不費力，就能對鄉村田園生活做出熱情洋溢的豐富演繹，渾然天成地召喚出甜美的地區教堂，結實纍纍的蘋果樹，以及沐浴在夏日陽光下的農舍。康丁斯基顯得比較掙扎，他永遠追求理性研究，不斷逼迫自己邁出下一步，不過與明特爾的直率風格朝夕相處，還是讓他獲益匪淺。康丁斯基和明特爾一起收集玻璃畫（hinter-glasmalerei），那是將圖案畫在玻璃反面的一種小型民俗畫，並深受影響。這些匿名作品的簡潔造形及鮮豔色彩散發著一種魅力和直觀，而那正是這兩位畫家想在他們更為洗練的作品中所保留的特質。

但這名俄國人無法讓他的內在之輪停止轉動。1910 年，他決心打破繪畫的疆界。他開始用即興構圖來傳達純粹的活力。這些蓄滿能量、藐視具象價值的深色線條，加上生物造形似的紅黃靛紫的迷人排列，以刻意的不和諧節奏跳動著。康丁斯基藉由這些不是名為《構成》（*Composition*）就是名為《即興》（*Improvisation*）的作品，釋放出一種先前從沒有人做過、甚至從沒有人想過的繪畫方式。

雖然康丁斯基的藍騎士同道——麥克、馬爾克和克利——依然固守象徵陣營，但他們崇拜康丁斯基的獨立性格，以及實踐繪畫使命的

強烈熱忱。如同葛羅曼觀察到的：「康丁斯基是非比尋常、極其原創的那種人，尤其希罕的是，他能激勵所有和他接觸過的藝術家。他身上有種獨特的神祕性和驚人的想像力，能將罕見的感傷與獨斷連結起來。」[30] 不可能不對他這個人和他的藝術做出回應。

<div align="center">

4

</div>

1910年，康丁斯基往前跨了一步，畫了一幅超越前作的水彩，排除掉所有指涉對象。這大概是有史以來第一幅真正的抽象畫——相對於抽象裝飾品。同一年，他寫了《藝術的精神性》（On the Spiritual in Art）。這本書宣稱繪畫是「一種精神行為」，強調超自然和非理性是藝術的合法成分[31]。該書鼓吹感知和直覺，反對物質主義，讓許多讀者得到解放；1911年耶誕假期推出之後，不到一年就再版了兩次以上。

對康丁斯基有過一手觀察的葛羅曼認為，這位藝術家的信念直接源自於他的心理狀態：

> 根據所有認識者的說法，他是個心思複雜的人，熱中極度反差，加上他對理性主義根深柢固的不信任，驅使他走向邏輯思考無法理解的非理性道路。我們知道，他飽受週期性的沮喪之苦，幻想自己遭受迫害，必須逃走。他感覺，自己有一部分和無形世界緊密相連；現世與來生，外在世界與內在靈魂，在他看來並不對立。[32]

雖然包浩斯揭櫫的目標著重在物品的實用性，以及利用現代科技達到與之相稱的美學效果，但康丁斯基出現在這裡，將會引導許多人開始探索神祕領域，並接受精神官能症是創造力的一個必然面向。康丁斯基宣稱，他的目標是創造出「純粹的圖像生命」，有它們自己的靈魂和宗教精神。他相信這類藝術將會產生重大影響。與此同時，他

也勇敢接受心智折磨的現實。康丁斯基擁有「一種絕對信念，相信新世紀即將展開，屆時，精神將能移動山脈」，繪畫也將「堅持內在價值的首要地位，直接訴諸人類的善性」[33]，並藉此擊敗物質主義。

康丁斯基在《藝術的精神性》中，提出「精神三角形」（spiritual triangle）的說法，三角形分為三層，最下層是無神論者，往上一層是「實證主義者、自然主義者、科學人士和藝術學生」。中間這類人沒有一刻輕鬆自在；「他們被恐懼掌控」，因為他們努力與「無法解釋的東西」搏鬥，始終不願接受這些力量存在，因而飽受「困惑」之苦。在他筆下，這些困境就好像最後審判時被打入地獄者的困境：「廢棄的教堂墓園天搖地動，被遺忘的墳墓裂出缺口……所有的人造太陽全都爆裂成無數粉塵。」[34]

第二層居民的苦難來自於他們誤以為可以創造或生活在「堅不可摧的堡壘」。占據康丁斯基三角形最高層的人，知道這是錯誤假設。在這群由「預言家」和「先知」組成的精選組裡，被康丁斯基指名列入「光」和「精神」領域的創造天才包括舒曼（R. Schumann）、華格納、德布西、荀白克、塞尚、馬諦斯和畢卡索，他一一說明這些人如何摒棄粗淺的表面之美，追求「內在生活」和「神性」的真實再現[35]。

康丁斯基認為音樂是藝術的終極形式，正因如此，他的萬神殿裡才會作曲家多過畫家。不過他所珍惜的音樂轉化效果，有些也是色彩具有的特質。為了說明色彩對觀看者的影響，他用鋼琴的運作做比喻：「色彩是鍵。眼睛是槌。靈魂是多弦鋼琴。」[36]

這些想法是康丁斯基在 1910 年至 1911 年的驚人爆發期中發展出來的，十餘年後，將成為他在威瑪與德紹包浩斯的教學和行事基礎。「我的個人特質在於，我有能力讓內在成分發出比外在限制更響亮的聲音。簡潔是我最喜歡的工具……簡潔要求不拘泥。」對克利和葛羅培，以及包浩斯的大多數人而言，他是「最神祕之人往往也是舉止最節制之人」的具體範例；就他而言，他的外表和謹言慎行都是經過深思熟慮。「我很討厭『當著別人面前強迫推銷』，」他寫道。他厭惡這種人，認為他們「活似街頭小販，大聲吆喝自己的東西有多棒，要

讓全市場都聽見」[37]。

不過創作藝術時，他毫無禁忌。他的作品沒任何自吹自擂，而是讓解放的情感公然飆竄。1911 年至 1914 年間，康丁斯基的畫作蓄藏著充沛驚人的物質和精神力道。這些偉大傑作讚頌活力，讚頌激發精神和肉體力量的線條及色彩。

然而一次大戰爆發，讓一切都變了調。康丁斯基要到八年後加入包浩斯，才能重新拾回他戰前時期的豐饒產量。

1914 年 8 月 3 日，康丁斯基因為俄國人的身分無法留在德國，去了瑞士。他認為戰爭不會持續太久，沒必要老遠跑回俄羅斯。明特爾留在後方；他獨自一人孤獨等待，在不同友人家裡輪流借宿。9 月，他待在波登湖（Bodensee）畔的戈達赫（Goldach）村。

在這個緊張時期，克利一家前來探望，一方面陪伴康丁斯基，同時也享受美麗的湖畔山景。他們下榻的友人別墅位於小公園旁，七歲的菲利克斯喜歡在那裡遊玩。

克利一家住了幾天之後，菲利克斯獨自在公園跑來跑去時，發現一個先前沒注意到的工具小屋。他忍不住想進去探險，才剛打開門，就聽見裡面傳出聲音。想像力不下於父親的菲利克斯，腦海中浮出鬼怪的模樣。他隨即從外面把門栓上，以免鬼怪跑出來攻擊他。然後嚇得拔腿狂奔。但他沒告訴任何人他在外面發現鬼屋這件事。

菲利克斯的晚餐時間比大人早，吃完就去睡覺。稍晚，所有人都聚集到餐廳準備用餐，唯獨康丁斯基不見人影。屋主和克利夫婦猜想他可能是在外面畫畫，或是沉醉在夜色中，沒聽到喊聲，所以出門找他，可是找半天都沒看到人。

就在黑幕垂下之際，搜尋小組發現有張白色衛生紙在工具小間的氣窗上揮動。原來是菲利克斯把康丁斯基反鎖在他的臨時畫室裡。

許多年後，克利和康丁斯基在包浩斯回想起這件事時，兩人都忍不住大笑。經過這麼多苦難之後，有這樣一件輕鬆小事可以回憶，還真是不錯。在瑞士度完夏天後不久，康丁斯基心裡有數，這場橫掃歐洲的衝突短期之內不會落幕，身為俄羅斯人的他，不僅無法返回德

國，甚至連留在中立的瑞士都有困難。11月中，他離開蘇黎世，取道巴爾幹於12月12日抵達奧德薩。接著他轉往莫斯科，12月22日抵達。

明特爾繼續留在慕尼黑。1916年初，她和康丁斯基在斯德哥爾摩相會，因為兩人在那裡都有展覽舉行，不過明特爾的展覽開幕不久，康丁斯基就返回莫斯科。從此之後，兩人再也沒碰過面。

享年八十五歲的明特爾，在接下來的人生裡，一直沒走出分手的悲痛。對她而言，那是一段偉大戀情，也是藝術交會擦出火花的非凡時期。他倆是愛人，也是工作夥伴。倘若在包浩斯人眼中，康丁斯基一直像個略帶優越感的俄羅斯將軍，一位貫注理論的知識型畫家，那麼對這位有著亞洲人長相、騎著腳踏車去慕尼黑聽他講課的迷人女子而言，他則是個溫暖伴侶，兩人攜手努力，運用活潑造形和強勁色彩傳達藝術觀看行動的華美，那是對愛情、陽光及田園生活的禮讚。

5

康丁斯基倒是很快就走出分手之痛，不像明特爾。1916年底，他遇到妮娜・德・安德利斯基（Nina de Andreesky），雇請她擔任女僕。雖然淪落為家務女傭，但她可是俄羅斯將軍之女，至少她是這樣告訴別人。遇見康丁斯基時，她十九歲，他四十六歲。但她從不讓別人知道她的實際年齡，在包浩斯時，她甚至希望別人把她想得更年輕。安妮・亞伯斯始終記得，妮娜在德紹人行道上騎腳踏車時被一名警察攔下來，她說什麼也不肯報出自己的年齡；面對警官，妮娜只是眨著她的長睫毛說：反正比你年輕。

妮娜遇見康丁斯基之前不久，一位算命師曾經告訴她：「妳會嫁給名人」[38]，那位算命師很快就因為預言太過準確而被趕出莫斯科。1917年2月11日，她嫁給康丁斯基，印證了那位預言家的說法，她將陪伴康丁斯基度過後半輩子。忸怩輕挑的妮娜美人，在包浩斯是個有趣但無足輕重的人物。很難想像，如果由明特爾取代她的位置，情

況會何等不同。

妮娜結婚時已經懷有兩個月身孕，1917 年 9 月，產下一名男孩維斯韋洛德（Vsevolod）。在 1918 年的一張照片裡，這名學步小兒坐在父親膝蓋上。康丁斯基和他鍾愛的兒子看起來都不太舒服；臉色蒼白，無精打采。戰爭時期莫斯科的糧食配給非常有限，沒人能填飽肚子。

妮娜想盡辦法為成長中的維斯韋洛德搜尋附加食品。為學步兒提供營養的重責大任主要落在她身上。除了要擔任康丁斯基的祕書、記帳員和一般助理，她還得整理家務和照顧小孩。她盡最大力量養育兒子，但實在找不到足夠的食物。維斯韋洛德在三歲生日之前，死於營養不良所引發的腸胃炎。

康丁斯基夫婦從未在包浩斯提起這件不幸。他們每隔一段時間就會離開威瑪和後來的德紹，返回莫斯科，但他們小心保守祕密，不讓

康丁斯基和兒子維斯韋洛德，1918。包浩斯沒人知道這位早夭的小男孩，他在三歲生日前死於營養不良。

外人知道他們的主要目的是去為兒子掃墓。安妮 ・ 亞伯斯表示，雖然康丁斯基和約瑟夫非常親近，她也是在包浩斯關閉好幾年後，才聽說維斯韋洛德的事。甚至到了那時，她還誤以為死掉的是六個月大的小嬰兒。

這個沒人知道的事實，或許可為大家百思不解的一大謎團提供一點線索。在包浩斯，幾乎每個人都對康丁斯基和妮娜這對完全不搭的組合感到驚訝。這些旁觀者不知道的是，他們共同承受了喪子之痛，這份從未消失的痛苦，成了維繫他們婚姻的一大關鍵。

莫斯科時期是康丁斯基藝術生產的低潮點。1915 年，戰爭和自身的境遇轉變令他沮喪萬分，幾乎整整一年沒創作任何作品。1916 年至1921 年間，他慢慢拾回速度，一年創作六到十幅大型繪畫，但維斯韋洛德的早逝又讓他陷入創作停滯。俄國大革命後，康丁斯基獲聘為莫斯科大學教授，並創立藝術文化學會（Institute for Art Culture），但他依然渴望改變，讓他重新取得活力。

1921 年元旦後不久，康丁斯基夫婦決定遠離傷心，搬到柏林。理由之一是，這位畫家 1914 年時曾在暴風雨藝廊（Sturm Gallery）寄放了將近一百五十件畫作，他希望能取回。當他發現藝廊老闆已經把大多數作品賣掉時，他的財務安全美夢頓時破滅。就算他有辦法將畫款拿回來，因為畫作是在戰前就已售出，當時的馬克在戰後根本毫無價值。他最後只拿回兩幅還沒賣掉的畫作，就這樣。

更糟的是，明特爾保存了兩百多幅康丁斯基的作品及他在慕尼黑和穆瑙兩地的私人財產，但她拒絕歸還。他一心想將東西拿回來，這件事在他加入包浩斯後，整整讓他困擾了好幾年，不過很少人知道，就像幾乎沒人知道他有個夭折的兒子。

6

1921 年 12 月 27 日，仍在柏林的康丁斯基寫信給克利，克利當時已在包浩斯教滿一年，幸福快樂地住在威瑪霍恩街的家裡。康丁斯基用玫瑰隱喻他的處境和希望。他買了一束玫瑰插在柏林的出租公寓，這讓他稍有滿足之感，但他不禁想像，同樣一束玫瑰在威瑪會不會比較便宜。康丁斯基告訴克利，和他 1914 年最後一次在德國購買的玫瑰價格相比，飆漲的幅度大到嚇人。

這是康丁斯基的探詢方式，他想問的不只是威瑪的生活費是否較為低廉，還包括威瑪是不是一個好地方，可以讓他思忖和探索美的形式，那是他最為在意的事。康丁斯基接下來的用語就比較直接。他向克利坦承，他不知道會在柏林待多久，他也希望能對包浩斯有所了解。最重要的是，如果能在闊別七年之後見到克利一家，一定很棒。

康丁斯基想知道，威瑪的公寓情況是不是和柏林一樣糟，他和妮娜想找一個房間會不會很困難。他願意接受權宜方案；他告訴克利，他很開心終於有足夠的錢可以買一雙新鞋，儘管是在預算很緊而且生活費非常高昂的情況下勉強擠出來的。只要他和妮娜住的地方能有最起碼的舒適度，他們的情緒就會舒緩許多，足以抵銷其他磨難。

情況比他預期的好很多。康丁斯基夫婦第一次從柏林來到威瑪，是為了向包浩斯投石問路，葛羅培以東道主身分辦了一場晚餐歡迎他們。康丁斯基或許沒錢，但前衛藝廊和博物館對他十分尊重，包浩斯或許可以透過他和藝術界建立連結，實現葛羅培的一大願望。

這場晚宴是愛爾瑪陪同丈夫出席的少數幾個場合之一。賣弄風情的妮娜試圖和令人生畏的愛爾瑪打好關係，知道後者住在維也納後，便問她何時搬回威瑪。愛爾瑪的回答火藥味十足：「那就看妳囉！」然後她建議康丁斯基去維也納拜訪她[39]。妮娜認為，愛爾瑪是在公開向她丈夫示愛。但妮娜也確信，康丁斯基會公然拒絕這位著名蕩婦。從那晚開始，妮娜便發展出一套理論，認為只要愛爾瑪有機會，就會故意讓康丁斯基的日子不好過——懲罰他對她的拒絕。

了解內情的觀察者相信，葛羅培希望康丁斯基加入教師陣容，主要是為了壯大自己的力量，以便和伊登對抗。言簡意賅的史雷梅爾表示，聘請這名俄國人擔任教職，他就可以扮演葛羅培的「總理大臣」——史雷梅爾只在私底下使用這個稱號[40]。但葛羅培想要的不只是這個人。他還想要與正為康丁斯基舉辦展覽的柏林和慕尼黑一流藝廊建立關係，還有即將登場的杜塞道夫國際展覽會（International Exhibition）的主辦人，後者已經邀請康丁斯基參展。

不過克利才是那個為康丁斯基鋪路的人，他的貢獻比誰都大。房子是關鍵問題。康丁斯基夫婦的柏林公寓已經在 5 月退租，需要克利幫他尋找住處。他們提高了住宿標準，理想是有兩個房間外加廚房衛浴，鄰近公園和包浩斯學校。6 月他們抵達威瑪時，暫時棲身在克拉納赫街（Cranachstrasse）七號的單房附家具住宅；不過 7 月，他們就搬到蘇德街（Sudstrasse）三號的寬敞公寓，終於可以再次和他們鍾愛的俄羅斯家具一起生活。這兩個地方都是克利幫忙找的。

克利不只拯救了一位他崇敬的朋友和畫家，還為包浩斯帶入另一股理性之聲。面對包浩斯的種種爭議，他很高興有個同事能保持遠大目光——而且把藝術創作擺在最要緊的第一順位。

和克利不同的是，康丁斯基發現，面對這麼多煩心瑣事，要專心作畫還真是不容易。異動那年，他只完成五幅油畫。不過他另外畫了一些水彩，這些作品雖然尺幅不大，卻顯現出畫家已恢復生氣。強烈歡快、豐饒充盈的構圖，絲毫嗅不出現實生活的嚴酷。畫中的個別元素看似漫無目標，有如萬花筒裡的碎紙般隨機排列，然而這些乍看之下什麼也不像的混亂形式，其實經過仔細組織，可以是雲，是眼，是昆蟲，是星星，是海水——並傳達出這些自然現象的輝煌力量。

有關「教授」或「師傅」（master）頭銜的第一波爭議發生時，康丁斯基還沒來包浩斯，但這項爭議始終未平息，而且這並非小事，尤其是在各個階層都很講究頭銜的德國社會。這也是造成康丁斯基無法專心作畫的眾多干擾之一。這位俄羅斯人搬到威瑪後的第一件事，就是針對這個主題交了一篇聲明。這個被別人視為緊急火熱的問題，

在他看來根本是搞錯先後順序。他提議的做法就和他的繪畫一樣令人耳目一新，完全拋除偽善或迂腐的傳統。「對我而言，我很樂意指出這個頭銜問題根本毫無討論價值……重要的是核果的內在特質，而非外殼的名稱。」[41] 倘若順從那些希望被稱為「教授」者的堅持，恢復「教授」職銜，那麼學生就會把焦點擺在與本質無關的表面意義，而康丁斯基認為這是有害的。因此，他建議，請政府讓人民知道，「師傅」一銜等同於「教授」。

康丁斯基的教學特色也具有同樣的清新、火花──和不敬。 他和妮娜在新環境安頓下來後，他就開始教授「形式理論」（Theory of Form）的基礎課程，並擔任壁畫工作坊的師傅。他隨即讓學生進行實驗，使已知形式取得前所未有的意義，帶領他們開闢新的處女地。他不指導學生，而是鼓勵學生探索未知和發問。教學相長，根據葛羅曼的說法，「當克利說他才應該付學費給學生時，康丁斯基深有同感。」[42] 不過他可沒財力這麼做，因為他收到第一張薪水支票後，大部分的錢都拿去給妮娜買了一對鑲有黑白珍珠的閃亮耳環。

文森 · 韋伯（Vincent Weber）是他在威瑪第一年教「形式理論」課的學生，二十一歲，他說康丁斯基像個「引人入勝的默劇演員……表情千奇百怪；有時搞笑，有時無辜，有時莫測高深，或興高采烈，甚至陰森可怕……他鼓勵幻想」。這位唐吉軻德式的教師用他濃重俄國腔要學生做的第一件事，是畫水壺杯子，「但過沒多久這位師傅就開始談論……有沒有可能把線條當成積極或消極元素表現出來」[43]。

學生一開始考慮以傳統的具象再現方式來安排他們的靜物元素，打算利用線條暗示形式的邊界。但康丁斯基隨即指引他們進入意想不到的領域。他鼓勵學生思考，如何利用每一次的點畫和彎曲來營造節奏韻律。他們在二度平面上創造線性節奏，甚至在他們加入空間深度後，營造出動態的三度韻律。康丁斯基也鼓勵學生創作想像性的關聯：在已知圖像或抽象形式之間建立無邏輯、無目的的連結。

他還談論「數字的奧祕……三是神性數字，四是人性數字，七是幸運數字。接著從數字神祕主義轉移到形式象徵主義……他把每件事

都逼到第一百度」[44]。熟悉的數字、日常用品和尋常景象，全都變得具有魔力。

韋伯在康丁斯基的誘導下，為繪畫賦予生命，讓各個形式看起來像是在彼此吞噬或嘲笑，對於藝術創作的可能性，他感受到一種前所未有的興奮。他畫線條，讓它們在紙上隨處跳躍舞動。韋伯很高興可以用鉛筆和刷子創造先前從未想像過的平面，那是世界上其他地方不曾鼓勵甚至不曾允許的狂野想像。

不過學生也不可能像脫韁野馬，因為康丁斯基有他毒舌的一面。有個學生辛辛苦苦模擬了一扇日本屏風，結果碰到個大釘子。「你是日本人嗎？嗯？」[45]康丁斯基看著另一名學生畫的咖啡壺、奶罐和糖缽，然後大笑，說這些東西排成一列，一點都不刺激。他接著指出，這些物件之間可能存在著「某種緊張、抒情或戲劇衝突」[46]。

> 看這個咖啡壺：胖、蠢、自大。如果我們把她稍微朝側邊轉一點，然後把壺嘴畫得更高一些，她就有種非常高傲的氣勢。接著是小奶罐：小、謙虛。如果我們讓她朝下，變成斜的，卑微的感覺就出來了，像是在給有權有勢的咖啡壺敬禮！再來是糖缽：滿足、胖、富有、甘願，因為她裝滿了糖。如果我們把蓋子擺個角度，她就笑了。[47]

等他做完解釋，原先聽起來像是嘲弄的笑聲，其實是康丁斯基本人對這些可能性感到興奮的一種暗示。他在拿物品的個性尋歡作樂。

康丁斯基和克利一樣，會在上課前仔細把講義寫好。現成的課本都不適合他發明的課程，他需要自己的指南，才能用最好的方式「訓練藝術家，讓他用最高的準確度為自己解『夢』」[48]。他毫不懷疑，藝術最高形式的繪畫，特別是抽象畫，是讓夢被理解、讓精神得以顯現的手段。

和克利相同的另一點是，他也用自己的作品來證明這項原則。他相信，顏色和形式一旦擺脫了先前必須再現某項客觀事物的責任之後，將會在包浩斯的所有工作坊裡蓬勃發展。每一塊金屬、木頭、陶

瓷或玻璃，都有機會召喚奇蹟。

在威瑪的第一個秋天，雖然康丁斯基的大型油畫產量比平常少，但他倒是在包浩斯平面設計工作坊裡為版畫製作邁開新的一大步。他在一家當地版印公司的協助下，創作出由十二張版畫組成的《小世界》（*Small Worlds*，參見彩圖 9）。每張都是十四點五吋高十一吋寬，運用不同媒材和多種技術，做出具有機械能量的效果。

康丁斯基相信這些版畫可以用聽的。他也深信它們有自己的情緒。他根據在他眼中具有神祕意義的數字系統描述它們，寫道：

> 「小世界」從 12 張紙頁上發出聲音
>
> 4 張得到石板支援
>
> 4 張——木板
>
> 4 張——銅板
>
> $4 \times 3 = 12$
>
> 3 個群組，3 種技術……
>
> 其中 6 個「小世界」滿足於
>
> 黑色
>
> 線條或黑色色塊。
>
> 其餘 6 個需要其他顏色的
>
> 聲音。
>
> $6 + 6 = 12$
>
> 這 12 個「小世界」，全都
>
> 以線條或
>
> 色塊，採用自己必須的語言。
>
> 12[49]

這些生氣洋溢的珍寶，儘管是採用不同技術和不同視覺語言，但都具有高昂充沛的能量。活潑明亮的彩色造形栩栩如生。並不是它們比樂句更能傳達某些特殊情緒，而是其中注入了強烈感情，一種臻於

康丁斯基，
《小世界七》，
1922。這個版
畫系列是康丁
斯基在包浩斯
第一年創作，
讓更多人有機
會接觸到他的
革命性藝術。

極致的體驗。它們讓反應敏銳的觀眾渾身是勁。

包浩斯不只提供機會讓康丁斯基以嶄新方式探索版畫技術，還給了他前所未有的良機，和學生在壁畫工作坊裡攜手合作。他繪製超越凡俗的精采小模型，交由學生轉製成巨大壁畫。完成的作品將放置在柏林一家博物館的八角形入口大廳。

　　《小世界》以多種形式將康丁斯基的想法呈現給更廣大的觀看者，而壁畫能觸及的觀眾數量甚至更多。他的感性抽象藝術眼看就要在公共空間裡以紀念碑的尺度存在。

　　在康丁斯基為壁畫繪製的躍動模型中，明亮的條帶、圓圈和各種平面形式在深色的背景中歌唱（參見彩圖 10）。它們就像是為威尼斯宮殿天花板增光的提也波洛（Tiepolo）＊濕壁畫的現代版，閃耀流動的形式以不和諧的規則排列，宛如對洛可可精神的禮讚。工作坊的學生絕大多數是年輕女生，她們攤開長裙，跪坐在包浩斯會堂的地板上，把康丁斯基的小模型擺在前面，用酪蛋白顏料在畫布上繪出原寸

＊提也波洛
（1696–1770）：
出生於威尼斯共
和國的義大利畫
家，以華麗的天
棚濕壁畫聞名。

圖像。

可惜這些壁畫從未裝置在柏林，否則就能符合葛羅培的預期，讓繪畫為建築服務，實踐包浩斯為更廣大民眾提供嶄新觀看方式的任務。

7

康丁斯基的革命性抽象藝術並不是每個人都喜歡。它們得到包浩斯支持和大多數學生及同僚的崇敬，但一如預期地不受大多數涉藝未深的觀看者青睞，甚至還激怒了許多所謂的鑑賞家。康丁斯基在藝術出版品中飽受批評。許多人甚至根本不想去理解他的作品；其他人則認為他們確知那位藝術家在忙什麼，認為他冰冷又愛說教。評論家威斯特漢譴責包浩斯的幾何作品「僵化陳腐，充滿知識分子的冷淡」。而這位藝術家的答辯很接近某種自我啟示：「有時，冰層之下正流動著沸騰之水。」[50]

這波攻擊激勵他加速行動，證明看似剛硬的東西也能和著生命節奏一起跳動。康丁斯基設計了一張問卷，由壁畫工作坊分發給包浩斯的每個人。上面以簡單線條畫了一個圓形、一個三角形和一個正方形。參與者要註明自己的職業、性別和國籍，但無須具名，接著將紅黃藍三色填入相應的形狀裡，「願意的話」，可以說明選擇原因。

相當大比例的人做出同樣的回答。圓形藍色，三角形黃色，正方形紅色（參見彩圖 8）。康丁斯基極滿意這個結果，因為與他的假設一致：「圓形是宇宙的、吸收性的、女性的、柔軟的；正方形是積極的、男性的」——至於三角形，因為帶有銳角，本質上屬於黃色[51]。

史雷梅爾是意見不同的少數人之一。對他而言，圓形是紅色：紅色是落日、蘋果，或酒瓶酒杯裡的紅酒表面。正方形是人為概念，在自然界找不到，所以是藍色，史雷梅爾覺得藍色是隱喻的顏色。至於三角形是黃色就沒什麼好爭議的。

不過史雷梅爾的看法對康丁斯基沒有造成影響；其他意見衝突者也一樣。康丁斯基對於這個議題一派獨斷。他堅持所有曲線都是圓形

康丁斯基設計
的壁畫工作坊
問卷，填寫者
是阿佛列德‧
阿藍特（Al-
fred Arndt），
1923。康丁斯
基設計這份問
卷，請包浩斯
每位成員將三
種顏色分別填
入三個形狀。

的一部分，都該畫成藍色，所有直線都是紅色，所有尖角都是黃色。

　　這種不容分說的絕對態度，眾人反應不一。大多數學生把康丁斯基的體系視為福音準則，虔心接受；因為他的頌揚態度如此堅決，讓他們無力質疑。史雷梅爾覺得這明明是個無法判斷價值的問題，他被康丁斯基的堅持結論搞得心煩意亂，讓他更苦惱的是，學生居然比他更順從這位同事的剛硬態度。

　　雖然康丁斯基可以高傲自大地像個沙皇貴族般指揮著他的三駕馬車，但他的自負是在不知不覺中發揮作用，這正是學生樂於接受他的看法的原因之一。他只是毫無懷疑地相信自己是對的。更教人印象深刻的是，他的藝術如此大膽奔放，但他說話和寫作時卻又表現得極為克制。他對自己的「真理」堅信到無須嘶喊。

　　康丁斯基是對他直接從不可知世界接收到的感知做出回應；他聽

從自身靈魂與顏色和音樂的指示，三者彼此糾纏，無法分割。那份毫不懷疑的自信雖然令史雷梅爾發愁，卻說服了非常多人。

康丁斯基的自負有時達到災難程度。他和荀白克的關係就是好例子。

抵達包浩斯兩個月後，康丁斯基寫信給荀白克，說自從 1914 年夏天在巴伐利亞與這位維也納作曲家和他的家人最後一次碰面，感覺「過了好幾個世紀」。他說明在俄羅斯那七年，他與「全世界徹底隔絕」，「對西方發生的事情毫無所悉」，剛到柏林時，又因為不堪負荷而無法去拜訪老友：「我目瞪口呆，用力吸氣，吸氣。」[52] 但現在他在包浩斯落腳，急切想恢復兩人的聯繫。

即便是像康丁斯基如此含蓄之人，也能發展出這樣的友誼，他和荀白克是朋友，也是彼此的仰慕者，有許多共同興趣。康丁斯基是開啟友誼的那方，1911 年，他聽過一場荀白克的音樂會後，寫信給這位作曲家，說他的作品「實現了」他的「長久渴望……您樂曲中的個別聲音獨自走過自身的命運，這種獨立的生命正是我在繪畫中想要尋找的」[53]。康丁斯基隨信附上一本木版畫的作品集，加上他近作的照片。

早在他們碰面之前，康丁斯基便向荀白克保證，「今日繪畫和音樂上的不諧和音，肯定會是明日的共鳴」[54]。但他也讓這位作曲家知道，他看不懂音樂會節目單上的最後兩句——反覆讀過還是不懂。

比康丁斯基年輕八歲的荀白克親切回信。他知道「我的作品要說服大眾並沒有問題」，因此他特別開心能感動「那些真正有價值、也只和我有關的個人」。他一再感謝康丁斯基送給他的木版畫：

> 我真心喜歡那部作品集。我完全能夠理解，並確信我們的作品有許多共通之處——你所謂的「非邏輯」就是我說的「在藝術中除去知覺意志」……你必須表現**自己**！**直接**表現你自己！而非你的品味，或你的教養，或你的聰明、知識或技藝。這些都無法**取得**個性，個性是**天生的**、**本能的**。

至於康丁斯基不理解的那兩句話，荀白克解釋，那是音樂會代理

機構未經他同意自行增加的，所以淪為「討厭無品的」廣告辭彙[55]。康丁斯基這方的冒險談話，反而拉近了兩人的關係。

熱烈通信接連不斷，雙方都頌揚彼此作品的優點；那年 4 月，康丁斯基寄了一張自己的照片給荀白克，並要求作曲家回贈一張。1911年夏末，兩人終於會面，地點是穆瑙附近的湖上遊艇，康丁斯基穿著皮短褲，荀白克一身全白。同一年，荀白克發表他的創新大作《合聲學》（*Theory of Harmony*），康丁斯基出版《藝術的精神性》。

如今，十幾年後，康丁斯基從威瑪與他聯絡，荀白克在回信中先是一再說明為何他認為《藝術的精神性》是一本影響巨大的作品。作曲家也寫了很多關於兒子葛羅格（Georg）的事。葛羅格對足球很有天分，荀白克想讓康丁斯基這位親近密友知道，他為此深感驕傲。

康丁斯基在威瑪的頭一年，兩人持續通信，康丁斯基向荀白克坦承，行政業務讓他無法專心創作。「我能完成的作品不及我想做的半數，」他向老友抱怨道[56]。

1923 年春天，康丁斯基有個想法，認為荀白克應該出任威瑪音樂學院（Weimar Musikhochschule）校長。4 月 15 日，他寫信給荀白克，說他如果對這個職位感興趣，他將「全力促成」。荀白克以郵件回覆。如果是一年前，他會「一頭陷入，冒險衝鋒」，也會拋開他只會作曲其他都不會的想法。教職對他是一大誘惑，「如今我對教書的興趣還是很高，還是很容易點燃熱情。但這是不可能的」[57]。

荀白克打消念頭的理由是，過去一年學到一項教訓，他永遠不會忘記。「那就是，我不是德國人，也不是歐洲人，事實上，也許我根本就不是個人（至少，歐洲人喜歡他們最差勁的同族人更甚於我），但我是個猶太佬。」[58] 他為這項粗暴的反猶新意識譴責康丁斯基。

荀白克針對身為猶太人這點繼續寫道：「我很滿意，本來就該這樣！」他不在意別人把他和「其他猶太人歸為同一類」，儘管如此，他還是讓康丁斯基知道，「我聽說甚至連康丁斯基這種人都只能在猶太人的行為裡看到邪惡，認為那完全是來自他們的猶太本性」。他告訴康丁斯基，他已經放棄希望，不期待「任何理解。那是痴人作夢。

我們是兩種人。非常清楚！」[59]。

告訴荀白克關於康丁斯基曾經發表過反猶言論的人，大概是愛爾瑪。因為魏菲爾和馬勒都是猶太人的關係，她特別在意這個問題，雖然馬勒已皈依天主教。荀白克在這次通信前兩年，也已受洗為基督徒，但他知道，面對四周持續攀升的歧視浪潮，他信什麼教根本沒差。

公民委員會最近指責包浩斯「窩藏『外國血統分子』」[60]。為了判定指責是否有理，官方派了一個調查委員會統計學校的猶太人比例。調查結果顯示，兩百名學生中只有十七位猶太人。大多數人都覺得鬆了一口氣，但荀白克卻因為竟然有人想進行這項調查而感到驚駭萬分。他認為康丁斯基也是主張區分猶太人和非猶太人的支持者之一。

康丁斯基火速回信。他的第一個反應是對那個破壞他倆友誼的不知名人士感到憤怒。接著是一句經典評論：「我最好的朋友有些就是猶太佬。」他向荀白克澄清，他和一名猶太朋友相交超過四十年，從在文法學校就認識了，而且會維持到他們過世；事實上，他的摯交中「猶太人甚至多過俄國人或德國人」[61]。

康丁斯基繼續討論他所謂的「『猶太問題』。因為每個民族都有可以繞著特殊軌道運行的特殊性格……有時，這些性格除了『支配』人類之外，也會『支配』民族……想必你理解我的意思？」。不過，康丁斯基指出，無論是他或荀白克，都不符合這種刻板印象。既然他倆都證明這種概論並非永遠站得住腳，他建議荀白克「我們至少可以對自己的民族冷漠看待，即便痛苦，也要永遠客觀地檢視它的固有特質」[62]。

康丁斯基也向荀白克強調，他很生氣，為何作曲家聽到有關他對猶太人的評論傳言時沒「立刻」寫信給他；他會馬上提出反駁。但康丁斯基並未就傳言提出否認，也沒道歉。他深入剖析自己：「我拒絕你的猶太佬身分，但我為你寫了一封推薦函，並向你保證，我很樂意**你**來這裡和我一起工作。」[63]

這回，荀白克並未用回函回覆。一週後，他洋洋灑灑寫了好幾張紙回

應康丁斯基。開頭是：「當我獨自走在街上，而每個人都盯著我想確定我是猶太佬或基督徒時，我無法開開心心告訴他們，我是康丁斯基和其他人眼中的例外，雖然希特勒肯定不同意他們的意見。」他繼續寫道，就算他把這項訊息寫成牌子掛在脖子上，對他也不會有任何好處。去年夏天，荀白克在薩爾斯堡附近的度假勝地馬特湖（Mattsee）工作，當他得知猶太人在那裡不受歡迎時，他就得離開。他挖苦老友：「一個像康丁斯基這樣的人，想必不會知道，究竟發生了什麼事，害我必須中斷為期五年的第一個暑假兼差，離開那個可以讓我平靜工作的地方，而從那之後再也無法安定心情繼續創作。」[64]

荀白克不敢相信，康丁斯基和那些逼他搭火車離開馬特湖的人竟然如此相似。對於康丁斯基的「自己的民族」論點，他的回應是為什麼，為什麼當猶太人被比喻成「黑市商人」時，亞利安人卻沒拿自己與「他們最糟糕的成員」相提並論，而是把自己列入和歌德及叔本華（A. Schopenhauer）同一類。

> 每個猶太人所顯露的，不只是他的鷹勾鼻和他的罪惡，還包括所有不在那裡但有著鷹勾鼻之人的罪惡。但倘若是一百個亞利安人罪犯聚在一起，你只能從他們的鼻子看出他們酷愛喝酒，至於其他部分，他們都會被視為值得尊敬的人。
>
> 而你竟然和這類人為伍，「拒絕我的猶太佬身分」……難道你認為一個深知自身價值的人，能同意其他人有權批評他，哪怕是他最微不足道的特質？……一個像康丁斯基這樣的人，怎能贊同我遭人羞辱；怎能認同那種志在將我排除在我的自然行動領域外的政治；怎能眼見這世界就要變成聖巴多羅買屠殺之夜（St. Bartholomew's night）*還不起而對抗，在黑暗中根本沒人會看到那塊我是豁免者的小牌子。[65]

荀白克認為，應該把壞猶太人視為例外而非常態。畢竟，以他的學生為例，在最近這場大戰中，亞利安人都擔任輕鬆工作，而大多數猶太人則是負責進攻任務並因此受傷。荀白克問康丁斯基：「難道所

*聖巴多羅買屠殺之夜：指1572年8月24日聖巴多羅買日當晚，發生於法國的宗教大屠殺慘案。羅馬公教派有鑑於主張改革的于格諾新教派力量越來越強大，甚至可能繼承法國王位，於是在聖巴多羅買日當晚邀集該派的重要人物參加宴會，宴會期間巴黎的鐘聲齊響，那是屠殺行動展開的信號，接下來全法各地陷入三天三夜的流血屠殺，單是巴黎一地據說就造成七、八千人死亡。之後于格諾信徒大量流亡歐洲其他國家。

*猶太賢士：
1903年，俄羅
斯出現一份名為
「猶太賢士議定
書」（Protocol of
Elders of Zion）
的偽文件，內容
誑稱有一群猶太
賢士在19世紀
末開會擬訂計
畫，打算藉由掌
控新聞出版和世
界經濟來奪取全
球霸權。這是反
猶太人士製造的
偽文件，目的是
想激起民眾對猶
太人的仇視和恐
懼。1903年首
度在俄羅斯出現
後，隨即翻譯成
各國文字在歐陸
流傳，這份文件
後來也成為希特
勒屠殺猶太人的
藉口之一。

有猶太人都是共產黨？」並接著提醒畫家，事實當然不是如此。荀白克不喜歡托洛斯基（L. Trotsky）和列寧（V. Lenin）——他對共產黨就像對猶太賢士（Elders of Zion）*一樣，敬而遠之。

這點很重要，因為他不敢相信，康丁斯基居然因為他身為猶太人就立刻把他和那兩個團體畫上等號。「你也許會樂見猶太人被剝奪公民權。這麼做當然可以把愛因斯坦、馬勒、我和其他許多人除掉。但有件事可以肯定：他們永遠無法根絕那些更強韌的猶太人，拜猶太人兩千年來獨立對抗全人類的苦難歷史之賜，猶太人一定會存續下去。」荀白克的「根絕」一詞有如可怕的預言——當時才1923年——他的唯一錯誤，是低估了未來的屠殺程度。因為他相信，猶太民族「是為了完成他們的神加諸給他們的任務而被創造出來的：會在流亡後倖存下來，不會墮落，不會屈服，直到救贖的時刻來臨」[66]。

儘管怒氣沖沖，荀白克還是相信先前那個更好的康丁斯基曾經存在。他心中的那個人和「戴著新面具的那個人」不同，「康丁斯基依然在那……我沒失去先前對他的尊敬……如果你想親自為我傳達我對前好友康丁斯基的問候，我非常樂意致上我最溫暖的祝福」[67]。但因為現在這位康丁斯基看不起猶太人，他很懷疑他們是否會再次見面。

荀白克的信讓康丁斯基難過至極，他把信拿給葛羅培。妮娜事後回憶道：「葛羅培臉色刷白，脫口說出：『一定是愛爾瑪幹的好事！』」[68]但妮娜的說法經常是為了滿足自己的目的，未必正確。就算當初真的是愛爾瑪告訴荀白克關於康丁斯基發表過反猶言論，而且很可能還加油添醋一番，但康丁斯基那封信並不是愛爾瑪寫的，裡面所顯露的態度，比愛爾瑪所能傳達的任何訊息更確鑿。在康丁斯基寫給這位猶太作曲家的信中，不只流露出他的感覺，還暴露出他的冷酷和無感。

愛爾瑪繼續把康丁斯基形容成反猶分子，但不清楚究竟是惡意中傷還是事出有因。1924年，也就是荀白克和他翻臉隔年，他在維也納發表一場演講，他和妮娜受邀「住在當地一名銀行董事家」[69]。妮娜在自傳中提到後續發展時，並未指明他是猶太人，想必是因為她覺得「銀行董事」一詞已經暗示得夠清楚了。但她繼續寫說，朋友芬妮

娜‧哈勒（Fannina Halle）到火車站接他們，並說兩人將改住到她家。哈勒解釋說，因為愛爾瑪逢人就說康丁斯基是反猶分子，所以不能住在原定的主人那裡。

不過妮娜的故事充滿漏洞。芬妮娜也是猶太人，而且銀行董事夫人還招待他們吃晚餐。這些全都是出自妮娜本人之手。她得意洋洋地加了一筆，說愛爾瑪和魏菲爾都出席晚宴，愛爾瑪想坐在康丁斯基旁邊，遭他拒絕，並指責她傷害他，最後他坐在芬妮娜和董事夫人中間，魏菲爾則坐那個原先她屬意由康丁斯基坐的位置。妮娜宣傳愛爾瑪是罪魁禍首，康丁斯基並非真的反猶分子，最重要的目的似乎是為了戰勝敵手，贏得丈夫注意。

妮娜還寫道，1927 年，她和康丁斯基在沃瑟湖（Worthersee）畔小村波特夏赫（Portschach）度假，兩人沿湖散步時，荀白克和妻子親切地喊住畫家。兩對夫妻簡短交談了一會兒。妮娜將這次重逢視為一切都得到原諒的證據，並說愛爾瑪這個造謠者就是唯一的問題。事實上，荀白克和康丁斯基從未真正重歸於好。1928 年，康丁斯基夫婦在朱翁勒班（Juan-les-Pins）度假時，荀白克夫婦剛好也在鄰近的胡克布倫（Roquebrune-Cap-Martin）落腳，康丁斯基夫婦邀請後者來訪，

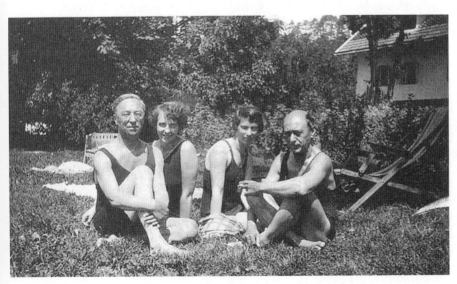

康丁斯基夫婦和荀白克夫婦。妮娜註明這張照片的日期是1927年。假設這個日期正確，荀白克夫婦和康丁斯基夫婦也只是在草地上停留了很短時間；即便如此，他們看起來並不開心。

但沒有任何跡象顯示，作曲家夫婦曾接受邀請。1936 年，康丁斯基給荀白克寫了一封溫暖的長信，也沒任何回信留下來。當荀白克在 1923 年通知康丁斯基他不會去威瑪，也永遠不打算和他碰面時，他是說真的。

<div align="center">

8

</div>

1923 年，正當康丁斯基在包浩斯教滿一年之際，他完成了《構成八》（*Composition VIII*，參見彩圖 16）。他在威瑪的新生活結出燦爛果實；他認為這幅大型油畫是他一次大戰後的創作高峰。

葛羅曼將《構成八》視為湯瑪斯‧曼在《浮士德博士》（*Doctor Faustus*）裡所指出的「創作自由」的範例。葛羅曼指出，「每個音符都有意義和功能，毫無例外」，與此同時，還有一種令人愉快且激進的「對和諧與旋律的漠不關心」[70]。在這幅將近六呎高的畫作裡，眾多元素像是一個個輻射站。每個圓、點、弧、畫、三角、棋盤，全都獨立運作並具有內在力量。簡省但鮮豔的色彩，增強了撞擊力。每個形式都發揮各自的力量，所有元素也以精神飽滿且刻意不和諧的方式彼此關聯，葛羅曼斷言，這「創造出宇宙秩序、法則和美學喜悅」。他繼續引用湯瑪斯‧曼小說主人翁李沃庫恩（Leverkuhn）的說法，宣稱「理性和魔法可以融為一體」[71]。

葛羅曼是康丁斯基的完美使徒。康丁斯基本人對《構成》系列的說法，缺乏葛羅曼的歡快。在《藝術的精神性》中，這位畫家說他的《構成》系列是「表現在我內心（經歷漫長時間）醞釀而成的情感……是在最初的草圖畫好後，我以緩慢且近乎學究的方式仔細檢視、製作出來的」[72]。葛羅曼設法從康丁斯基的一封私人信件中引用更生動的語言。在葛羅曼引用的這份文件裡，這位畫家放下戒心，讓熱情的火焰散發。葛羅曼的康丁斯基傳記，至今依然是關於這位畫家和他作品的最佳一手資料，他的敘述比康丁斯基的夫子自道更能帶領

我們親近這位畫家對神祕事物的投入。康丁斯基寫信給葛羅曼，說明
《構成八》達成了哪些突破：圓形

> 是和宇宙的聯繫……為什麼圓形如此令我著迷？因為它是
>
> （1）最節制的形式，但又無條件地自我伸張，
>
> （2）精準又變化無窮，
>
> （3）穩定又不穩定，
>
> （4）招搖又輕柔，
>
> （5）一種蘊含無數張力的單一張力。[73]

　　葛羅曼也引用康丁斯基給精神分析師保羅・普勞特（Paul Plaut）
的回應，後者針對藝術家的某些工作習慣做了一份問卷調查。康丁斯
基告訴普勞特：「打個比方，今日我對圓形的喜愛就像以前我愛馬匹
──也許更愛，因為我在圓裡發現更多內在潛能，所以它能取代馬的
地位……在我的畫裡，我說過一堆與圓形有關的『新』東西，但在理
論上，儘管我經常嘗試，卻無法說太多。」[74]

　　這種猶豫與狂熱確信的混合，這種永恆不變的自我相信和自我懷
疑，正是康丁斯基的特色。能在抽象形式中感受到比最愛動物更強烈
的生命和活力，也是他的特質。顏色和形狀對他而言比生物更真實。

這位難以理解的俄國藝術家，依然保有帝國人物的超然冷漠，但他用
來提煉形式的抽象藝術，卻在他的掌控之下，顯露出他的狂暴內在。
他驅策包浩斯學生踵繼他的步伐。在康丁斯基班上，年輕藝術家練習
用三角形表達侵略，用正方形暗示平靜。他們用圓形這個通往第四次
元的形式來召喚宇宙。

　　藍色的圓形國度，是康丁斯基棲息心靈的領域之一。娶了一名永
遠在為日常瑣事煩惱焦躁的凡俗女子，他只能逃進自己的心靈世界。
比方說，妮娜怕死了螢火蟲；她相信只要碰到就會被燒傷。康丁斯基
一再向她保證不會這樣，但怎麼說都沒用。在康丁斯基發現自然魔法
之處，她卻是一味恐懼。他的因應之道，就是神遊在他用繪畫召喚出

塞吉・契柯荷寧（Serge Chek-honine），有史特拉汶斯基肖像的雜誌封面，1923。肖像繪製這一年，史特拉汶斯基因為《大兵的故事》上演造訪威瑪包浩斯。封面設計者顯然看出了康丁斯基的繪畫對這位作曲家的影響。

來的世界。

康丁斯基也試圖以言語捕捉這個想像世界，就像他用一篇篇論文不斷描述他對顏色和形式的看法，以及他對藝術作為一種研究的見解，儘管這些努力數量多到令人倒胃口，卻始終無法創造出有如繪畫一般的衝擊力。《構成》系列就不同了，這些作品以受人歡迎又不可知的方式，呈現出他的虛構宇宙。它們以旺盛精力展翅翱翔。

就在康丁斯基畫出《構成八》和其他類似的歡快作品這段包浩斯時期，他過著與世俗完全隔絕的生活，先前我曾提過，有一次他和克利碰頭，一起走去咖啡館，後來算算兩人身上的馬克根本喝不起一杯咖啡，只好打道回府。康丁斯基夫婦因為失去先前在俄國的所有財產，經濟情況比克利夫婦更拮据，偏偏他們又習慣享受更高的生活水準——至少是渴望能享受。康丁斯基連用來裝畫參展的板條箱都快買不起了，他太太竟然還一心想著要買新衣服和新帽子。

儘管對現金的需求十分迫切，但康丁斯基和克利一樣，同意沙耶爾用罐頭食物支付賣畫所得。1924 年 1 月 17 日，他從威瑪寫信給沙

耶爾，詳述他的要求：「水果大罐裝，因為可能沒有更小罐的——否則一磅裝或半磅裝會更好。我們多半在蔬菜部分搭配馬鈴薯當配菜，可以用小罐，但偶爾用大罐裝也沒問題。」[75] 當他希望以外交手腕取悅對方時，他會展現魅力和雍容大度。康丁斯基試圖說服沙耶爾收取更多佣金；然而倘若她堅持放棄，她可逕自提高以罐頭食物支付的比例。他已下定決心，在她剛剛代理他業務的這個時刻，無須把她珍貴的現金耗盡。

等到 1925 年，康丁斯基學會（Kandinsky Society）成立後，他的財務情況將會有所改善。該組織是由一群出資者組成，他們提供金錢，報酬是每人都能在年底收到一幅水彩畫。一旦這個學會開始運作，他們的資助每年將提供畫家數千馬克的可靠收入。

康丁斯基在威瑪包浩斯的工作安排和克利一樣。他可以有相當多的時間投入創作，代價是必須教幾堂課並承擔一些行政業務。不過要把寫作、教書、畫圖，以及協助葛羅培處理行政和外交事務這些工作全部做好，對他而言經常是一大苦惱。他總是在處理某項工作時覺得自己該做的是另一件。儘管根據葛羅曼的觀察，「打從一開始，康丁斯基在威瑪就有如魚得水之感，因為身邊都是了解他的人」[76]，但不論是在威瑪或其他地方，他都因為自己不相信自己正在達成目標而飽受折磨。康丁斯基總是為他**沒在做**的事情哀嘆，對他**正在做**的事情不滿。

他有分析自身分析的傾向。這位俄國人沒有葛羅培那種不顧一切的果斷，也缺乏克利對大自然和所有創造形式的純然喜悅；他經常處於不滿狀態。永遠有「然後」，沒錯，但就像他的愛情生活一樣，永遠不會有完美無瑕、毫不含糊的快樂時刻——除了創作藝術之外。

1924 年，《布倫瑞克縣新聞》（*Braunschweigische Landeszeitung*）刊登一篇文章，把康丁斯基夫婦說成「共產黨員和危險煽動者」。9 月，康丁斯基從黑海度假勝地威寧斯德特（Wennigstedt）寫信給葛羅曼提出回應：「我對政治向來不積極。我不看報紙……裡頭全是謊言……即便是在藝術家的政治圈裡，我也從不結黨營私……這應該是眾人皆知的事。」[77] 報上說他和當今統治俄羅斯並一心想顛覆世界穩定的那個政黨有關，讓他痛惡至極，他甚至想因此離開包浩斯，當個

不受關注的人物。不過如同一個月後在給葛羅曼的信中提到的，他是真心認同包浩斯的宗旨。

除此之外，儘管他的哀嘆永無止息，但他的確有一個純然屬然自己的目標，而且比葛羅培想為工業量產品提供好設計和結合各種藝術的宗旨更遠大。「除了協同合作之外，我期盼每一門藝術都能發揮更深層的力量，朝全新的內在發展前進，更具穿透力，掙脫所有的外在目的，進入人類的精神世界，那是與世界精神接觸的唯一起點。」[78]康丁斯基總是把每件事逼到極限——逼到脫離實體的領域，希望在那裡找到日常生活所缺乏的幸福安康。

1925 年底，史雷梅爾聽了康丁斯基的包浩斯講座——那是一項特別活動，聽眾包括該校的領導人物和許多重要外賓。史雷梅爾對大部分的演講內容都不喜歡。康丁斯基詆毀抽象畫之外的一切藝術，惹火史雷梅爾的不只是他的講述內容，還包括他的尖銳口氣。但他不得不承認，這位演講者的確機智又流利：「他還提到，他順從自身的孤獨，順從現代藝術家的命運。」[79]

有很長一段時間，康丁斯基一直試圖在威瑪的專用書房裡將他的想法化為言語。他寫信給葛羅曼說：「結合理論思索與實務工作對我而言往往是非如此不可。」然而他已快邁入六十大關，加上他老在做某件事時覺得自己應該在做另一件事，他無法忍受得花那麼多時間將想法用言語闡述在稿紙上而非專心作畫。1925 年秋天，他告訴葛羅曼：「這三個月來我什麼都沒畫，各種想法都在乞求我將它們表達出來——如果我可以這麼說，我正飽受便秘之苦，精神上的便秘。」[80]無論別人對他的攻訐有多惡毒，這位可以把自己形容成學究和精神便秘之人，才是自己最嚴厲的批評者。

9

康丁斯基在威瑪的專用書房裡，享受著一名作家的理想條件——安靜、孤獨、最低限度的財務和時間壓力，雖然他寧可用畫畫代替。他完成《點線面》（*Point and Line to Plane*）一書，很高興書終於付印，他一直修改到最後一分鐘。假如沒有創造過程中與私人情緒有關的種種不滿，《點線面》的確是一本熱情洋溢、令人鼓舞的專著。康丁斯基在書中提出論點證明「形式不只是達到目的的手段」，並進一步闡述他的目標是要「捕捉形式的內在奧祕」[81]。

康丁斯基寫信給葛羅曼，談及《點線面》的宗旨：「當你提到『浪漫主義』時，我很高興。我的計畫不包括用淚水作畫引人哭泣，我也不在乎甜美可愛，但浪漫主義遠遠超越淚水的層次。」這位俄國人談到他藝術的理想形式時，對自己做了最精確的比喻：

> 最近我一直使用的圖形，如果不是浪漫主義還能是什麼呢。事實上，未來的浪漫主義將是深刻的、美麗的（「美麗」這個過時的字眼應該重新復辟）、充滿意義、賜予歡樂——是一塊內部熊熊燃燒的冰。如果人們只能感受到冰而察覺不出火焰，那就太糟了。[82]

《點線面》一書瀰漫著這種奇妙的生命力量。康丁斯基從簡單的點開始，說明生命由此成長，和弦由此發展。他也分析直線，描述線條會根據不同的姿態改變個性：「橫躺時冷漠；直立時熱情；斜倚時不冷不熱。」他也討論當線條遇到折角或彎曲時會發生哪些戲劇變化。「直線、之字線和曲線依序是新生、青春和成熟。」[83]

這種純視覺的多面性可套用到生命本身。康丁斯基接受自身性格的明顯矛盾，並歌誦紛然多樣的人類經驗。這位習慣辛苦工作、自我鞭策的畫家，和妮娜在賓茲（Binz-on-Rugen）度完暑假後寫信給沙耶爾：「我們的懶散沒有止境。」[84] 他很高興畫了一幅和妻子度假的圖像，並將他們的生活比喻成一條之字線無憂無慮地彎曲成一條休止線。

他很高興自己擁有和學究或精神便秘相反的一面；的確永遠有然後。

康丁斯基寫這封信時，沙耶爾在檀香山，他告訴沙耶爾，那裡「對我而言大概有如火星或木星」[85]。未知的想法及生活在另一個星球的觀念，一直和康丁斯基的視覺探險如影隨形。他認為，倘若想要打敗生命的嚴苛，帶有開玩笑和逃避現實意味的嘲諷是不可或缺的——就像直立對線條的生命至關重要，否則它就只能橫躺。

沙耶爾對康丁斯基的協助一如克利，1925 年，她為了替現代主義尋找觀眾，從美國東岸搬到加州的沙加緬度（Sacramento）。康丁斯基寫信給她：

> 希望加州人有比較好的鑑賞力，能看出藝術與流行的差異。所謂的紐約客心態，實在令人厭惡反感到起雞皮疙瘩。但這必然是通往純唯物主義心態的最後一站。就我所知，德國人和俄國人已開始在這種氣氛中感到窒息。[86]

他那種混合熱情與懷疑、希望與不信的習慣在此表露無遺，他繼續說道：

> 年輕人下意識裡還是會羞於承認（至少德國人是如此）他們渴求不同的人生目標。他們通常會希望看起來認真嚴肅、思慮清晰、就事論事。他們也展現勇氣，但卻是虛假的勇氣；因為那只是用來掩藏內心的分裂，很容易就被看穿。在我看來，穿上這件小外套對許多人而言都是過於麻煩的負擔，我漸漸在一些地方看到某種內在轉變的趨勢。在這方面，德國人過於謹慎，即便是年輕人，也很害怕自己看起來很蠢。[87]

康丁斯基在一個缺乏唯物主義的國度裡，渴求生命的精神面向。

然而有一個老覺得少這少那的妻子，加上自己也渴望某種奢侈享受，他也無法自外於他在別人身上觀察到的矛盾衝突。他的想法就跟

他的繪畫一樣：痛苦焦慮又歡欣喜悅，漫不經心又過度考究。他對外表和人類虛飾的敏感警覺，加上他對靈魂的渴求與對內在自我的揭露，讓他這個人就像他的畫一樣，發散著不協調的活力。

但有些時候，他也無法應付宛如多頭馬車般將他拉往對立方向的複雜觀察和感覺。他告訴沙耶爾：「有時，它會把人逼入絕境，除了畫室之外，你什麼也不想看。當你想到，你究竟是在為誰忙碌，又是為了什麼目的如此辛苦時，真是會讓人絕望至極！所幸，藝術家無法擺脫他的工作，就像醉鬼無法甩開他的杜松子酒。所以，再給我倒一杯吧！」[88]

這就是標準的康丁斯基：在一段簡短但橫掃一切的獨白中，從極度痛苦中提出解決之道，然後又回到痛苦狀態，最後，則是高高興興地接受自己的藝術上癮症。

10

就在康丁斯基試圖作畫和克服生命中的種種不測之際，妮娜也在1925年因為即將離開迷人的威瑪、搬到無趣的德紹工業城而感到悲傷。

她是最初的德紹勘查團成員之一，負責考察包浩斯的未來之家，並肯定該地深具潛力，不過對她這種熱愛莫斯科和柏林的世界都會氛圍及威瑪的古城魅力的人，這次遷移就好像一夥人要開拔到偏遠荒地似的。不過在康丁斯基看來，包浩斯的新校址可以提供更大機會。黑澤市長對包浩斯滿懷熱情，尤其令人開心的是，他決定說服當地政府提供優渥資金，讓包浩斯興建新校舍。儘管該城大多是由製造工廠和單調乏味的工人住宅所組成，但起碼有座哥德教堂和州立劇院；容克斯飛機場也為它添上一抹現代色彩。

當時依然是包浩斯校長的葛羅培，正沉浸在設計新校舍的樂趣之中，對麻煩的行政事務漸漸提不起興致，康丁斯基是少數看出這點的人。在這種情況下，因為德高望重又具備外交手腕，康丁斯基只得挑

起重擔，確保包浩斯在新家一切順利。

首要之務，是化解德紹當地居民的反對。康丁斯基在他和妮娜暫時下榻的住所，召開了一場包浩斯大頭會議。康丁斯基告訴同僚，他曾邀請一名當地官員前來茶敘，那名官員建議包浩斯籌辦講座和展覽，讓不支持的民眾更加了解學校的宗旨。那名官員還告訴康丁斯基，許多民眾對於正在興建的包浩斯校舍如此豪華，深感憤怒，當時，有些德紹居民一家人工作了好幾代都還負擔不起一塊遮風避雨的地方，他們高聲抗議，威脅要彈劾黑澤市長。

康丁斯基在學校裡的中立立場，加上妻子善於社交，使他幾乎和所有人都能和睦相處，即便他多少還是有點冷淡。他和妮娜經常請人到家裡晚餐，更常出去吃。他擔任先鋒部隊，試圖協助德紹市民了解包浩斯的使命。

當時和康丁斯基夫婦住在一起，而且莉莉和菲利克斯都不在身邊的克利，經常在夜裡為康丁斯基夫婦等門。克利很高興能避開他們夫婦接連不斷的社交活動，但他倒是挺愛和他們閒聊，聆聽最新八卦。克利如果和康丁斯基夫婦出門，多半是去看電影而不是和其他人碰面，德紹有一家很棒的電影院，播放最新電影，不過克利很享受康丁斯基夫婦描述包浩斯新校址相當歡快的氣氛。在給莉莉的信中，克利詳細說明這位偉大好友如何和德紹上層階級及學校不同派別打交道的精采手段，以及如何扮演這兩個社群的連接橋樑，令他印象深刻。

康丁斯基看起來過得很愜意，但他的真實感覺卻非如此。1925年 10 月，他從和妮娜暫居的摩特克街（Moltkestrasse），寫了一封真情流露的信件給沙耶爾。康丁斯基恭喜沙耶爾熱心在美國成立「藍四」組織，雖然她還沒開始賣畫，他拿這件事與他在歐洲得到的待遇做比較：「比方說，我已經在這裡工作了幾十年，卻依然在無數場合中被『輿論』當成不會說話的笨小子。妳無法想像，德國當前的『藝評家』正在大肆吹捧的藝術有多無法無天。」他用毀滅性的口氣指出，他們宣稱表現主義死了──而且還誤用這個辭彙來指稱他的抽象藝術。康丁斯基為當紅的寫實主義畫家大獲全勝感到難過，直呼「民族思想……是一種膚淺化」。他向沙耶爾哀嘆，他的作品竟被當成

「精神錯亂」或「刻意的謊言」；雖然他先前對美國人有所批評，但如今他認為，也許美國人最後「終究是更聰明的一群」[89]。

幾乎打從他們一搬到德紹，康丁斯基和克利就開始每天行禮如儀地沿著易北河一塊兒散步，河谷經常籠罩在薄霧當中。1925 年 11 月底，有一次散步結束後，康丁斯基寫信給葛羅曼，提到當地的霧中風景：「惠斯勒（Whistler）*畫出不來，莫內也沒辦法。」[90] 儘管受到減薪威脅，加上生活和工作的地方都是令人尷尬的臨時處所，但他並未因此失去發現宏偉之美的眼光。

*惠斯勒（1834–1903）：美國畫家，但以倫敦為主要基地。除了帶有拉斐爾前派風格的肖像畫，風景畫深受透納（J. M. W. Turner）影響，善於捕捉霧氣氤氳夜景。

當康丁斯基看著他和克利一家共同分享的兩戶式教師之家開始興建，目睹光線充足的畫室和精采絕倫的居住空間逐日成形，生活漸漸有了改善。此外，拜黑澤市長之賜，學校的財務情況好轉，可以支持一連串的創作活動。家具、金工和印刷工作坊開始設計產品，而且很快就被工業界採用。布羅伊爾的精美桌椅，布蘭特的流線型燈具和茶壺，還有拜爾令人驚豔的平面設計。康丁斯基盡情享受瀰漫四周的這種進步感和隨之而來的活潑氣氛。儘管他花在行政和教學上的時間遠比他希望的多，一個禮拜只有三天能做他自己的事情，但他畫得異常起勁。眼見六十歲生日即將來臨，他在信中告訴葛羅曼：

> 俄國小說中有這樣一句話：「頭髮很蠢：不顧心還年輕，就逕自轉白。」就我而言，我對白髮既不尊敬也不害怕……我希望能再活個五十年，好對藝術有更深的洞察。我們才剛剛開始領悟，就立刻被迫停止，實在是太早太早了。不過，也許我們可以在另一個世界繼續研究。[91]

新居落成，讓他的感覺再度回春。1926 年夏天，康丁斯基夫婦搬進新居後，他寫信給沙耶爾：「我們現在住的地方棒透了……就在森林裡。很高興能擺脫德紹令人作嘔的氣味（糖廠、煤氣廠，等等），享受道地的鄉村空氣。」他正在打點亂成一團的房子，得把他和妮娜離開威瑪後一直原封不動擺在那裡的箱子一一拆封，還無法好好欣賞

「最美麗的夕陽」[92]，即便如此，他已經有一種新的幸福之感。當克利夫婦搬進隔壁後，他甚至更加開心。

然而就像康丁斯基向來那樣，事情從來不會百分百完美。「我才剛開始以非常緩慢的速度工作，儘管火熱的欲望已經折磨我好長一段時間。畫室十分美好，希望在這裡完成的作品也同樣可觀。」[93]

康丁斯基夫婦完全根據他們的品味裝潢這棟房子。幾乎每個房間都擺了古董和俄國傳統家具，營造出一種奇特的組合：像是從俄國鄉間宅邸搬來的桌子和儲物櫃，以及屬於聖彼得堡優雅公寓的扶手椅和衣櫥，全都在葛羅培機能主義的現代外殼下齊聚一堂。那些需要原木壁板或華麗鑲板幫襯的家具，如今都擺靠在光溜溜的白色灰泥牆前。

不過他們的餐廳倒是現代到令人刺眼：有一套布羅伊爾特別為康丁斯基夫婦設計的桌椅；一只用黑白嵌板做成的幾何造形瓷器展示櫃；加上一面純黑牆壁。康丁斯基在這面特殊牆壁上，掛了色彩明亮的畫作，以此為樂。就算黑色曾在他童年時期引發痛苦情緒，如今也只有虛張聲勢的份兒。

康丁斯基家的客廳，除了沙發後方那面牆是奶油白之外，其他都漆上輕柔的粉紅色。天花板是冷調的中性灰。大門跟餐廳那面黑牆一

德紹康丁斯基家的客廳。這棟房子裡幾乎處處都有俄國傳統家具，勾起他們的兒時回憶。

康丁斯基夫婦坐在德紹教師之家的餐廳裡，1927。布羅伊爾設計的家具是專為這個空間量身打造，餐廳有一面牆壁漆成黑色，天花板是金色。

樣黑。屋裡有個小凹間，牆面和天花板都貼滿閃亮金箔。康丁斯基這個人，習慣把自己的澎拜情感和情緒轉變隱藏起來，黑暗陰鬱與積極昂揚在他內心都占有一席之地，但他倒是很樂意在周遭表面上，用色彩來表達他靈魂裡的這兩種交替性格。

遷到德紹後，包浩斯開始出版新期刊，報導校內正在進行的各項活動。第一期於 1926 年 12 月創刊，正好獻給康丁斯基，祝賀他的六十大壽。同一時間也有一場大型個展，吸引了許多媒體關注（參見彩圖 12）。

報章上的文章多半是稱讚，但一位重要評論家卡爾・愛恩斯坦（Carl Einstein）在一本討論晚近藝術的書中，提出尖刻攻擊。愛恩斯坦認為康丁斯基「是個只從內在創造作品的藝術家，無法和外界溝通」。康丁斯基的回應是，這篇攻擊證明了「這種藝術的內在力量，它的內在張力和言外之意，與它關切的具體『生活』密不可分」[94]。再一次，這是寒冰下的沸騰熱血：他對自身存在的比喻。

雖然明特爾拒絕直接和康丁斯基交涉，「但經過中間人漫長的調停」，她終於同意在那年歸還二十六箱康丁斯基戰前畫的作品[95]。她保留了許多重要畫作，以及數不清的水彩、素描、速寫本、私人文件

和一部重要的講座手稿，但她歸還的作品還是足以構成這次展覽的主體。明特爾也把他最愛的越野單車還給他。這場大展，加上包浩斯獻給他的出版品，物歸原主的早期畫作，以及可以讓他騎騁到渥立茲和附近其他景點的腳踏車，康丁斯基的新生活真正在德紹拉開序幕。

康丁斯基 1926 年的圓形畫，豐富且充滿想像力。這些宛如光譜般的圖像，單是看到它們所傳達的震撼能量，已值回票價；它們也具體展現出這位藝術家最新的理論基礎，以及包浩斯遷到德紹後的教學內容。可以看出康丁斯基精力旺盛。他沉醉在新家所提供的自然之美；新居喬遷後他曾寫信給葛羅曼：「我們身在鬧市，卻宛如置身鄉間；可以聽到雞啼、鳥鳴、狗吠；可以聞到乾草、亞麻花和森林的氣息。短短幾天，我們就換了個人。甚至連電影都無法吸引我們，真是了不起。」[96] 由於他很迷戀巴斯特・基頓（Buster Keaton）*，可以讓他連電影都不看，可見布庫瑙爾街令他多滿意。不過最能證明他高昂情緒的東西，莫過於他在那年夏秋兩季所畫並於年底大壽展中陳列出來的作品。

*基頓（1895–1966）：美國喜劇演員，以默片聞名。

　　克利為這場展覽的目錄寫序，文中閃耀著欽羨之情：「他的進展在我之前。在某種意義上，可以說我一直是他的學生，因為他的評論不只一次以堅定而有益的方式啟發我的藝術追尋。」克利強調的並非他倆的年齡差距（他只比康丁斯基小十三歲），而是這位俄國同僚早年大步跨入純粹形式和鮮豔色彩領域的勇氣。克利在一次大戰前的慕尼黑，親眼見證了這項驚人發展。他的序言寫得有些笨拙──「我們的情感始終連在一起，千真萬確，從未間斷，但也很難檢驗，直到威瑪實現了我的願望，讓我們重新相聚」──卻清楚證明這兩位在德紹同住一個屋簷下的男人之間，有著多麼珍貴的情誼。他也讚美康丁斯基的年輕活力，聲稱這位藝術家在邁入六十大關前夕完成的作品「不是夕陽餘暉，而是積極活力……這些作品所達到的豐富性不只超越藝術家的畢生成就，更優於同時期的所有創造」。這份活力，康丁斯基肯定會在六十歲後繼續維持。他在結論中用精采絕妙的幾個字眼，濃縮了康丁斯基的偉大之處：「他做到將所有張力聚集在一件作品裡。」[97]

11

除了德紹大展外，同一年康丁斯基在德勒斯登和柏林也有展出。他還會見了兩位重量級訪客：指揮家李頗德 · 史托科夫斯基（Leopold Stokowski）和銅業鉅子所羅門 · 古根漢（Solomon Guggenheim），兩人都買了他的畫。德勒斯登、柏林及漢堡的主要美術館也都收藏他的作品。

不過，他的人生從未一帆風順。1926 年正在為「白色慶典」（The White Festival）——五分之四白色，五分之一彩色——設計服裝的史雷梅爾，寫信給妻子涂：「女人之間的激烈對抗越演越烈：我正在設計康丁斯基夫人的服裝（採用小康丁斯基的造形）；葛羅培夫人的草圖剛畫好，但再也找不到了。我很納悶。」[98] 妮娜是全校所有女人中最漂亮也最不聰明的一個，而包浩斯的氣氛就像所有小鎮一樣，充滿競爭和小心眼。

史雷梅爾也敘述了康丁斯基和學生的關係正好和他與當地達官顯要的關係相反。康丁斯基的教學在包浩斯社群裡引發反彈之聲，因為他太過尖刻獨斷。但另一方面，史雷梅爾對康丁斯基的外交手腕深表欽佩，他有本事搞定其他包浩斯人公認難以親近的德紹顯貴。雖然有些學生不滿他的傲慢自大，而他本人也寧可把時間精力花在自己的創作上，但是在包浩斯這個風雨飄搖的時刻，他還是扮演了中流砥柱的角色。

1927 年底，康丁斯基寄一張細密畫給沙耶爾當作耶誕禮物，可當掛飾佩戴。她回信說，它「象徵無法窮究的現實可以濃縮在這塊小平面上，也可以永無止境地往前流動，就像推動生命運作的神祕法則」[99]。她經常佩戴神祕護身符。對少數了解他藝術中的奇幻國度的人而言，這些元素既是公然要你看見卻又刻意弄得很不顯眼，送禮物讓他非常興奮。

1928 年，康丁斯基畫了《太綠》（*Too Green*，參見彩圖 11），打算隔年送給克利當他五十歲的生日禮物。這幅水彩是用噴槍製作，

由一連串不規則排列的渦旋圓所組成。這些圓盤純粹抽象，除了自身之外不代表任何東西，它們看似會轉動，彷彿在千萬里之外——噴畫技法營造出置身霧中的感覺——像是在軌道上運行的幽靈。

這是兩位朋友以彼此最熟悉的語言相互溝通的最佳方式。康丁斯基捨棄話語，改用視覺語言歌誦他和克利共同珍惜的價值：永恆之美，抽象形式的力量，以及進入更浩瀚的宇宙。此外，這兩個極度嚴肅的男人也很愛開玩笑，《太綠》這件作品不但技巧純熟，也非常有趣。

同一年，康丁斯基為穆索斯基的《展覽會之畫》（*Pictures at an Exhibition*）設計表演服裝和布景，因為菲利克斯是這場演出的製作助理。這男孩兩歲時康丁斯基在慕尼黑照顧過他，幾年後，小男孩還不小心把他鎖在臨時畫室裡，這次合作對兩人而言都意義重大。

康丁斯基為這場芭蕾設計的舞台燈光，實現了他的目標，將科學、科技和藝術融於一爐。他寫了一段說明：

> 第一幕只有三道垂直的長條出現在背景上。消失。第二幕，大紅色的透視燈從右邊進來（雙色）。接著，綠色透視從左邊。中間的人物從活板門中升起。打出強力彩燈。[100]

菲利克斯順著穆索斯基的音樂創造這齣奇幻劇本，從激動到嬉戲到抒情到狂暴，並一手控制長達十六幕的燈光變化及複雜的背景和道具轉換。

康丁斯基負責製作背景和服裝，以及四處移動或由上垂下的道具。他們打造的並非穆索斯基腦海中的具體畫面，而是一連串符合音樂起承轉合的抽象形式。被木偶劇場磨練出快速動作的菲利克斯，調度得非常熟練。

名為「兩個猶太人」（Samuel Goldenberg and Schmuyle）的這一幕，是描述兩名波蘭猶太人的對話，一貧一富，兩名演員站在細長透明的長方形後方，背光，好讓觀眾看到他們的剪影。「漫步」（Promenade）和「蛋中雛雞之舞」（Ballet of Unhatched Chickens）這兩幕，

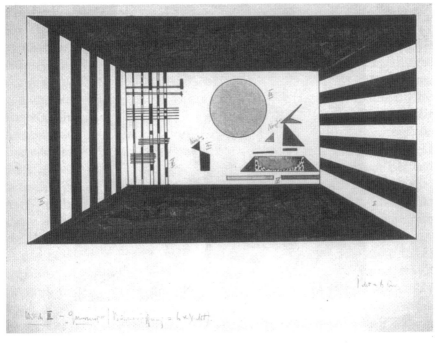

康丁斯基，
《展覽會之畫
習作：地中精
靈》（ Study for
Pictures at an
Exhibition:
Gnomes），
1928。康丁斯
基為這場演出
製作了無數場
景，菲利克斯
擔任舞台經
理。燈光、音
樂和布景都是
他倆攜手合
作，開心創造
出來的。

則是用閃光燈沿著波浪線移動製造出栩栩如生的效果。葛羅曼活靈活
現地描述倒數第二幕的「女巫小屋」（The Hut of Baba Yaga）：

> 舞台的中央部分先用黑罩遮住，同時用手動聚光燈打在後方的
> 布景上，照亮切入左右兩邊的各種點線圖案。當中央部分，也就
> 是俄國民間故事中的女巫小屋顯露出來時，鐘面閃著黃色背光，
> 唯一的一根指針開始轉動……「基輔城門」（The Great Gate of
> Kiev），最後一幕……首先登場的是周邊代表抽象人物的十二件
> 道具，接著依序加入拱門、尖塔林立的俄國城市和背景，逐一由
> 上方緩緩降下。最後，這些裝置全部升起，燈光轉為強紅，接著
> 完全熄滅，表演一開始出現過的透明圓盤降下。光線隨即從後方
> 全力照亮，最後再次熄滅。[101]

音樂、機械裝置和藝術創意如此這般結合起來，打造出活力充
沛、快樂有趣且史無前例的藝術形式。此外，一名六十歲藝術家和他

最好朋友的青春期兒子攜手合作，展現出包浩斯社群可以達到怎樣的成就。

1928 年 3 月 13 日，康丁斯基夫婦雙雙成為德國公民。十四年前，康丁斯基被迫流亡的這個國家，終於成為他的正式家園。他和妮娜欣喜若狂。

康丁斯基的朋友們隨即辦了一場化裝舞會慶賀此事。布羅伊爾和其他教職員化身為歡樂晚會上的「希爾軍官」（Schillian officers）。這個角色讓人想起英勇偉大的壯舉：斐迪南・馮・希爾（Ferdinand von Schill）是一名普魯士愛國分子，1809 年曾指揮一支輕騎兵團，發動起義，對抗拿破崙戰爭中的法軍，可惜功敗垂成。他是獨立作戰，並未得到政府許可。他在巷戰中受傷身亡；旗下軍官被送入軍事法庭審判，大多遭到槍決或監禁。莫侯利納吉扮演來自德紹的一名老人。老愛虛張聲勢的拜爾，喬裝成奧地利軍官。葛羅特和梅耶一身官員打扮，為這場宴會注入合法氣氛，克利裝成土耳其人。康丁斯基則是滑稽混血兒。當眾人頻頻舉杯慶賀他和妮娜成為「道地的安哈特

在康丁斯基夫婦家舉辦慶祝晚會，1928。為慶祝康丁斯基夫婦取得德國公民權，朋友籌畫一場豪華化裝舞會。

康丁斯基夫婦在德紹，1929。這是克利拍攝的少數照片之一。克利幾乎每天都會看到住在房子另一端的康丁斯基夫婦。雖然康丁斯基是他的密友，但妮娜主要扮演娛樂角色。

人」（real Anhalt natives）*時 [102]，他顯得喜不自勝，完全料想不到，有一天他們將再次被迫離開他們選擇的這個國家。

*安哈特：德紹所在的郡區。

1928 年 9 月，克利在給莉莉的信中，對妮娜的談話做了精采絕妙的詮釋。當時莉莉還在伯恩。康丁斯基夫婦幾天前已經回到這棟房子的另一邊。當他們得知克利安頓好後，開始頻頻過來敲門，不巧的是，每次都碰上克利出去散步，沒人回應。最後，康丁斯基夫婦把名片摺了一角，留在他的信箱裡。

一天夜裡，康丁斯基和克利終於碰到面。兩人都急於想告訴對方這個暑假彼此在繪畫方面有何進展。然而妮娜完全主導了談話內容，這兩個男人根本沒機會討論他們想說的事。她沒完沒了地說著她和康丁斯基度假的事，不容別人插嘴。克利引述妮娜的評論：「在法國，我很驕傲自己是個女人，因為每個人都那麼優雅客氣，尤尤尤其是巴黎；但黑色行李箱實在是太破爛了；那是從汽車上拿下來的，它們被擺在下面。」[103]

克利欣賞妮娜的愚蠢，很樂意聽她胡扯。妮娜個性溫厚，全心放在年老的丈夫身上，把他看得很重。但同時，她又是個沒腦子的女人。1929 年 10 月，康丁斯基因為腎臟感染久病不癒。情況其實漸漸好轉，但難免時有起伏，克利知道並不嚴重，但妮娜一如預料，驚恐

萬分。克利嘲笑這位緊張少婦一副準備戰鬥的模樣。妮娜跑來問他，該怎麼熱敷。克利覺得這實在太不可思議了，她竟然不知道該怎麼把濕毛巾浸到熱水裡。

康丁斯基夫婦的德國公民權讓他們取得新護照，出國旅行更為便利。妮娜的第一選擇自然是法國蔚藍海岸。

　　1930 年，她和康丁斯基回到巴黎後，當地的最新流行服飾讓她興奮不已，但康丁斯基急著想去義大利欣賞藝術。她順從丈夫的意願，但並非因為他們興趣相投。康丁斯基從拉芬納寫信給葛羅曼：「眼前所見超乎我的所有預期。它們棒極了，是我見過最有力量的鑲嵌畫——不只是鑲嵌畫，根本就是藝術品。」[104] 當這位抽象主義先鋒和他年輕美麗的妻子站在卓越非凡的 5 世紀巨作前方、為這些用細小彩色方塊所組成的生動聖經圖像感到驚奇之際，他意識到他的伴侶很快樂，因為他很快樂，但她無法真正領會其中的奧妙。妮娜崇拜他，也許是以明特爾不曾有過的方式，但她不懂這些古代宗教藝術為什麼能讓他如此激動，就像她也不曾試圖去理解他那永不疲倦的實驗精神。

12

1920 年代晚期，一小群留意現代藝術的美國人，察覺到包浩斯是孕育嶄新刺激想法的溫床。除了克利之外，康丁斯基儼然也是個創意天才，他們出現在該校的革命總部德紹，使得該地成為先鋒思想和藝術創意的重鎮。

　　1926 年，在波士頓衛斯理大學教授現代藝術課程的阿佛列德・巴爾（Alfred H. Barr, Jr.），給學生出了一道測驗，評估他們對現代主義的了解。這份考題後來刊登在 1927 年 8 月號的《浮華世界》（*Vanity Fair*），這份時尚月刊的主編法蘭克・克勞寧希爾德（Frank Crowninshield），兩年後將成為紐約現代美術館創立委員會七人小組的成員

之一──第一任館長正是巴爾。

接受測試者必須回答下面這個問題：「以下與現代藝術表現有關的組織、作品或個人各有何重要性？」接著是五十個名字，其中包括蓋希文（G. Gershwin）、喬哀斯（J. Joyce）、《卡里加利博士的小屋》（*The Cabinet of Dr. Caligari*）、薩克斯第五大道百貨公司（Saks Fifth Avenue）、魏菲爾、西特威爾三姊弟（the Sitwells）*、荀白克，以及包浩斯，後者排名第四十八。解答附在後面，讓測試者可以檢驗自己答得如何。第四十八項的答案是：「包浩斯：位於德國德紹，先前在威瑪。一所由公家支持的學校，以研究和創造現代建築、繪畫、芭蕾、電影、裝飾和工業藝術為目的。教師群包括康丁斯基，表現主義者；克利，據稱是超現實主義者；以及莫侯利納吉，構成主義者。」[105] 康丁斯基和克利的標籤都不夠精確，但至少他已察覺到有些重大事件正在這所獨特的學校裡進行。

巴爾對包浩斯尤其印象深刻，這個地方支配了所有議題。1928年，他與墨西哥畫家迪亞哥・里維拉（Diego Rivera）前往蘇聯，拜訪了莫斯科藝術文化學院（School for Art-Culture），與校長大衛・史特倫伯格（David Sterenberg）針對德紹正在發生的事情熱烈交談。巴爾在日記中寫道：「他們對包浩斯很感興趣，顯然也從那裡學了很多。我問史特倫伯格兩者最大的差別是什麼。他回答，包浩斯的目標是發展個人，莫斯科工作坊則是為群眾的發展效勞。這答案似乎流於膚淺、教條，因為包浩斯的真實使命似乎也是社會性的，和莫斯科學院一樣具有共產精神。康丁斯基、費寧格和克利在包浩斯的學生群中，其實沒什麼影響力。」[106]

巴爾在前往莫斯科的途中曾於包浩斯停留四天。他的快訪印象將對包浩斯造成不小傷害，因為身為美國培育現代藝術運動最具影響力的人物，他會把這樣的印象傳播出去，讓美國人誤以為包浩斯的宗旨是政治性的，關心的重點是協同合作及盡可能將設計標準推廣到全社會，而非創造偉大的藝術。然而所有來自包浩斯內部的第一手說明全都清楚指出，史特倫伯格的見解比巴爾正確。這位俄國人認定該校的主旨是「個人的發展」，具體指出藝術家和教師康丁斯基、克利及約

*西特威爾三姊弟：指 Edith Sitwell、Osbert Sitwell 和 Sacheverell Sitwell，英國北約克夏三位文藝姊弟，1916年至1930年間，三姊弟以自己為中心建立了一個藝文小圈，有人拿他們與倫敦的布魯姆斯伯里圈（Bloomsbury group）做對比。

瑟夫‧亞伯斯的目標。這三人對政治議題全無興趣，儘管梅耶和葛羅培的終極目標是改善社會。

另一名年輕美國人，也就是當時的設計師和未來的建築師菲利普‧強生（Philip Johnson），一年後寫信給巴爾，特別討論到康丁斯基。他認為這名俄國人是個「小傻瓜，完全聽任傲慢自大的俄國貴婦妻子擺布。他家裡攔滿數不清的痛苦抽象畫，他卻還以為自己是某個新運動的領袖」[107]。某人眼中的「小傻瓜」，卻是另一人眼中的高大紳士。藝術代理商雨果‧波爾斯（Hugo Perls）在他未出版的日記中形容康丁斯基，儘管處於人生的中晚年，卻依然「挺直、高大、健康、快活，像個市長或教授」。波爾斯也對康丁斯基的一絲不苟、井井有條，印象深刻。「有一次我們談到他的某一幅畫，他立刻拿出一本詳列他所有作品的日記簿。每一頁都用直線分成三欄：第一欄是作品的鋼筆速寫，第二欄是主題和顏色說明，第三欄是完成日期及花費的時間。」[108]

強生不是唯一一個從千里之外對康丁斯基做出式微評價的人，雖然其他攻擊大多是針對他的作品而非他本人及他妻子。1929 年 4 月，備受敬重的美國加州大學柏克萊分校教授雷‧波因頓（Ray Boynton），撰文抨擊「藍四」，指出康丁斯基是其中的頭號罪犯。康丁斯基的反應興奮多於生氣。他寫信給沙耶爾：「所以，真的開戰了！！」他要求沙耶爾把所有文章寄給他，加上她聽到的任何消息。他告訴她：「感謝妳如此積極地為我辯護……訓練民眾深入到我作品的表象後面——為那些還留在表面的人哀嘆！也就是說，為幾乎所有人哀嘆。」[109]

他不只認為「幾乎所有」來自外面的人都還沒超越表象，只能看到他的冷酷外表，看不到他的火熱內心，甚至連包浩斯本身，對他也越來越不是個友善的環境。原因之一是梅耶取代葛羅培出任校長，駁回包浩斯的劇場表演。這等於是逼迫史雷梅爾放棄他一直以來的最愛，離開學校。康丁斯基是史雷梅爾最強力的支持者之一。史雷梅爾寫信給同事奧圖‧邁爾（Otto Mayer）：「康丁斯基公開表示他很遺憾劇場在這種狀態下結束。」[110] 史雷梅爾詢問康丁斯基是否願意接下

戲劇工作坊，這位俄國人婉拒好意，他說包浩斯的整個劇場概念已變得太過爭議。但康丁斯基覺得史雷梅爾的想法和他很像，特別是他在《三人芭蕾》中所採用的純色，史雷梅爾的離開讓他感到錐心之痛。

康丁斯基對人類掌握正確新方向的能力越來越悲觀，不管是任何地方任何環境下的人們都一樣。搬到德紹後不久，他寫下〈關於綜合藝術的幾點評論〉（And, Some Remarks on Synthetic Art）一文。文中坦承「他對人類精神的遲鈍感到絕望」，他對人們繼續沿用 19 世紀的價值充滿不耐。他認為繪畫本身已經往前推進，「順應內在需求的原則，並認知到形式是通往精神本質的橋樑」，然而就算他和其他藝術家找到方法，可以用視覺媒材表現靈魂，可以藉由色彩和線條描繪出人類情感的力量，但一般大眾的理解能力卻遲遲沒有長進。他的另一個目標，是希望世人了解「科學和科技都可以與藝術攜手合作」，至少這點在包浩斯有得到應有的尊重 [111]。

康丁斯基遭人批評的地方，不只是人們無法理解他的作品，還包括他為作品取的名字無法提供觀眾任何線索和說明。諸如《構成八》之類的標題，公然冒犯那些希望名稱更抒情、更能透露意義的民眾。1928 年，他寫信給葛羅曼：「人們認為，我的標題讓我的作品變得無趣、乏味。但我厭惡那些浮誇的標題。所有標題都是無法避免的罪惡，因為它只會限制而非拓寬人們的詮釋———如那些『具體的物件』。」[112]

由於「幾乎所有人」都無法了解他的作品，儘管康丁斯基每年都能從康丁斯基學會這個支持者的組織得到一筆保障年金，但他還是很缺錢。和克利不同，他缺乏收藏家。1929 年時，他的小幅畫作售價約三千帝國馬克，大型畫作約一萬帝國馬克。沙耶爾曾安排電影導演約瑟夫・馮・史登堡（Josef von Sternberg）參觀包浩斯並購買他的畫作，康丁斯基提醒沙耶爾，一定要告訴史登堡不能殺價。他只對「那些純為興趣但沒錢購買的人打折」[113]；有錢人就免談。他希望史登堡照原價購買，也是因為妮娜總是需要更多錢。

13

沒有百分百完美的事。1929 年，康丁斯基在科隆舉辦展覽，並獲頒國家金獎。但他在許多方面所享有的這些成就，也有其麻煩。因為身為康丁斯基這件事本身，已漸漸變成一種職業。處理展覽和銷售事宜令他焦頭爛額。克利有他忠心耿耿的姊姊處理這些工作，康丁斯基則必須一手包辦。他一心想拿起畫筆，但他有太多行政工作要處理，有太多信要回。每天安排工作都是一大難題。

他選擇維持一絲不苟的作品目錄，盡最大努力追蹤每一件賣掉的作品，把每件作品編號，不論在不在手上。但這種凡事都要整理到井井有條的癖好，耗掉他許多可以作畫的時間。

然而，苦惱是創作的催化劑。康丁斯基相信，「苦其心智」是藝術作品「具有生命」的必備條件[114]。他的黑暗心靈影響了他的創作過程，催生出活力滿溢的作品。

儘管背負了這麼多壓力，康丁斯基德紹時期的作品卻像在對我們微笑，比威瑪時期的畫作溫暖許多，是歌詠活動的讚歌，也是能量的極致展現。1928 年的《小黑條》（*Little Black Bars*，參見彩圖 14），宛如對觀看者打了一劑腎上腺素[115]。天堂降下一個卵形物——有些人很難不把它解讀成足球或橄欖球。一枚發光的月亮（也可能是太陽）出現在卵形上方。它讓我們想起這些快速移動的形式所來自的遙遠國度——而且它們顯然是從天而降而非由下上升，因為康丁斯基在圖形的下移點上用了比較深的顏色。

接著，當我們想開始依照畫面如實解讀時，我們發現做不到。那所謂的月亮或太陽只是個黃色色塊。宛如船帆的東西，只是翻滾的形狀。貌似游動精子的線條，只是激動的彎弧。是的，這些都是我們看到的景象，一個形式的世界，一些在空中穿越或水上漂浮的物件，但它們也屬於一個不存在的宇宙，直到康丁斯基將它們創造描繪出來。豐厚的斑駁紋理、濃郁的磚紅和暖黑，加上令人滿意的結實黃彩，在在散發著歡樂氣氛，不帶有其他現實暗示。一條粗斜線，就這樣；它沒有絲毫具象目的，就像小提琴的聲音。我們注視越久，越能感受到

這幅畫作的純粹生命。

這位藝術家的心靈豐饒無邊。同一年的《跨越》（*Attraversando*）一畫，背景類似光線的交叉輻射。很可能康丁斯基曾走進朋友亞伯斯負責的玻璃工作坊，利用噴砂必備的手控噴槍；康丁斯基顯然在畫布表面噴了一層微粒顏料，接著在畫布上黏貼膠帶然後撕下，創造出宛如摺扇扇面般的裸露條帶。背景感覺很像老派好萊塢電影一開頭會有聚光燈橫掃而過，上方有一連串黑色直線，看起來似乎可以貫穿整個畫布。它們是森林裡的樹幹嗎？還是舞台前的布條？它們當然不是任何實物，但在它們以史無前例的某種東西存在的同時，它們也喚起我們的回憶和聯想。最重要的是，那些生動鮮豔的色彩和形狀，為觀看者注入充沛的能量和歡樂。

1928 年底，康丁斯基告訴葛羅曼，他的作品應該被形容成「極度冷靜和強烈的內在張力」[116]。他不認為這些力量無法相容。他取得平靜的唯一方法，就是活在極端之中。1929 年，當他和妮娜舉行跨年派對時，賓客在他家跳舞跳到凌晨三點；每件事他都會做到徹底。

他的生活日漸安逸。史雷梅爾觀察到：「康丁斯基曾經是個最難駕馭、無法歸類的人，但現在已進入經典層級，像鏡子一樣澄澈平靜。」[117]這項觀察本身帶有不以為然的味道，那種自信讓史雷梅爾為他緊張，但它也清楚指出康丁斯基當時享有的新地位。

成功讓某種程度的奢侈成為可能。1930 年耶誕節，康丁斯基夫婦買了一台新收音機送給自己。康丁斯基寫信給沙耶爾，說妮娜「總是興致勃勃地轉動旋鈕。我們用這種方式探索全歐洲。可惜需要特殊接收器才能聽到美國的節目，不然就可以收聽妳的演講！一定很棒！也許很快就可以鑽個洞穿過地心，屆時就能透過那個洞打招呼。收音機真是神奇無比，再也沒什麼事情會嚇到我們了」[118]。他所想像的那個穿越地心的洞，就像他當時畫作裡的那些造形，讓人覺得什麼事情都可能發生。

然而在這段相對安適的時期，他對老友雅夫倫斯基的情況卻感到憂心忡忡，他的風濕病非常嚴重。為了提振病人士氣，康丁斯基設法

讓沙耶爾販售雅夫倫斯基的作品。雖然他自己的麻煩暫時解除，一心沉浸在自己的心靈宇宙中，但他並未因此對別人的需求視而不見，袖手旁觀。

1931 年，一位聰明世故的女子烏蘇拉・戴德麗（Ursula Diederich）為了上康丁斯基的課專程來到包浩斯。她先是在故鄉漢堡接受教育，之後到柏林、海德堡和巴黎學習藝術。她在法國初次看到康丁斯基的作品。除了在畫廊發現的畫作，她還看了雜誌和展覽目錄上的許多複製品。畫中的活力和原創性令她大為感動，她下定決心，要和藝術家本人一起工作。

這位大膽的戴德麗日後會嫁給導演奧斯卡・佛利茲・舒（Oskar Fritz Schuh）。據她自己的說法，去上這位她認為將改變她一生的男人的第一堂課時，她緊張到不知所措。當她爬上葛羅培大樓那道看似非常巨大的樓梯，經過比她認識的大多數人都更有活力也更時髦的學生群時，她完全無法想像等在前面的景象。她穿過長長的走廊抵達教室。這條走廊接在喧鬧活潑的樓梯後面，顯得特別安靜空蕩。踏入教室那一刻，她很慶幸自己能在康丁斯基出現之前坐定位置。桌椅和她讀過的其他繪畫教室一模一樣，但滑亮的亞麻油氈地板比濺滿顏料的木頭地板先進。不過戴德麗知道，就算空間裡的物件類似，但這位師傅和她先前的教師截然不同，後者只會教她老派的繪畫方式，讓她畫出某種既定風格的題材。她正等待這位師傅指引新的門徑來取代這些舊方式，為她的人生賦予新意義。

康丁斯基一跨進教室，戴德麗立刻注意到他「活潑輕快的步伐、穿透銳利鏡片的淡藍色眼睛。對一切充滿興趣的眼神，似乎可以從我們周圍發現什麼新祕密似的」。這位以明亮構圖令她深深著迷的男人，很快就拿出透明上色的長方形、正方形、圓形和三角形玻璃做示範。他以各種組合將玻璃兩兩疊放，創造出她曾在他畫作中看過的並置效果。「後來我才注意到康丁斯基那張宛如女人般敏感但極為節制的嘴唇，他的灰白頭髮，他那高貴、敏捷的外表，以及正確合宜的深色西裝、雪白襯衫、蝶形領結……棕色鞋子——像個衣著入時優雅的

1931 年科學家。」[119]

戴德麗覺得康丁斯基「整體而言非常迷人」。有某種「淡漠疏離」，但這反而增添了他的味道。他當然不會和女學生打情罵俏或直接交手，這讓他和他的工作在她眼中顯得更加高貴。康丁斯基活在自己的世界裡，用戴德麗所謂的「他的堅持、他的不懈、他對藝術真理的熱愛」全心投入繪畫。最重要的是，康丁斯基「沉醉在自由探索色彩和形式運用的樂趣中」[120]。

只要他願意，他也可以極度奉承和搞笑。1932 年 6 月，他在寫給沙耶爾的一封信中稱呼她「最親愛卓越的總理大臣和授權大使」。他繼續寫道：「有鑑於您的功績、努力，特別是您的成就，您值得的頭銜遠不止如此！」[121] 當時，沙耶爾為他和克利及其他同僚所舉辦的作品展十分成功，博物館的需求多到她必須推掉的程度。不過短短幾年前，她還在辛苦絕望地尋找展覽場地；而如今，她竟然沒有足夠的畫作可以提供。

康丁斯基告訴她：「我對您從跳蚤變身為人類致上最深的祝福。」這種卡夫卡式的意象非常典型，具體反映出他那古怪糾纏的想像力，是他特有的思考和說話方式。沙耶爾曾經寄給他一張照片，背景中有他的一幅畫作；他寫說：「我記得妳才剛剛睡醒，我們可以好好聊個天。這真是太神奇了，一張有個人頭的小照片居然有這麼大的力量，可以把人漂洋過海移植到陌生的土地。」[122] 這段話同樣有一種來世空想的味道，在清醒狀態下的意識與睡夢中的奇幻無意識之間快速轉換。在他的心智和藝術裡，康丁斯基始終居住在未曾造訪過的陌生之地。

然而殘酷的現實戳破他的幻想泡泡。康丁斯基寫信給沙耶爾，提到歐洲的藝術交易幾乎完全中止，「而且情況日益惡化」[123]。所幸德勒斯登收藏家伊姐・畢納特（Ida Bienert）以分期付款方式買了他的兩幅作品——安妮・亞伯斯說她是包浩斯的無名英雄之一。但納粹如今已成為德紹政府的多數黨，康丁斯基知道包浩斯恐怕得被迫結束。

同年 9 月，當納粹取得安哈特政府的多數席次後，德紹包浩斯果

真關門大吉。學校在校長密斯凡德羅的帶領下，搬遷到柏林一家廢棄的電話工廠，那裡將是包浩斯的最後一站，康丁斯基決定一起過去。1932 年 12 月 10 日，克利夫婦依然留守在兩家分住的那棟房子，康丁斯基夫婦則向那座有著黑牆和金箔天花板的天堂揮手告別，再次搬進柏林的簡陋小窩。

1933 年 4 月，康丁斯基和其他六位僅剩的教職員投票決定永遠關閉包浩斯。三個月後，他寫信給沙耶爾，說他理應可以再領兩年的德紹薪水：「似乎再也不會發放，因為……包浩斯被視為『毀滅文化的共產黨細胞』。很妙吧──不是嗎？」雖然他認為學校的關閉只是暫時性的，但他還是抱怨沒有任何展覽，也看不出任何賣畫的可能。他正考慮是不是要去美國：「妳知道的，去『新世界』拜訪一次，一直是我的夢想。」他很清楚，就算包浩斯重新開張，他恐怕也無法繼續擔任教職，因為新政府認為「抽象藝術＝顛覆藝術」，不會讓他繼續教書[124]。但他懷疑自己是否付得起將近一千五百馬克（三百六十美元）的渡輪費用，讓他和妮娜航向美國。

康丁斯基徵詢沙耶爾的意見，問她是否認為兩人該前往美國。8月，她從好萊塢寫信給他，建議他們耐心等候，等她賣掉足夠的作品籌到旅費再說，以免他們把歐洲的儲蓄耗盡。不過此時此刻，雖然有些交易在談，但什麼事都說不準，她會盡最大努力，希望有意料之外的好消息，但她無法保證。

沙耶爾期盼能說服所羅門・古根漢和他的藝術顧問希拉・馮・伊倫維策男爵夫人（Baroness Hilla Rebay von Ehrenwiesen）──沙耶爾經常暱稱她為拉比（Rabbi）──購買康丁斯基的作品，但她抱怨他們只愛魯道夫・鮑爾（Rudolph Bauer），一個二流的抽象畫家，只會模仿康丁斯基的風格，而且還模仿得很差。「鮑爾是神，而你只是畫家一名，」沙耶爾氣餒地寫道[125]。

美國不是答案。6 月 16 日，在包浩斯關門後，史雷梅爾寫信給紡織家君塔・斯陶爾（Gunta Stölzl），說康丁斯基「不敢相信學校真的關門了」[126]。不過他和妮娜別無選擇，只能接受現實。1933 年耶誕節，他們前往巴黎，決定是否要遷往該地。這位藝術家最後就在

法國首都落腳，直到他於 1944 年過世為止。最後，他終於達到妮娜渴望的物質舒適程度，但他再也無法畫出如同包浩斯時期那般大膽有力、紋理深邃、震撼人心且舉世罕見的作品。

註釋

1. *Berner Kunstmitteilungen 234–236*, letter 16, Wassily Kandinsky (Dessau) to Lily Klee (Weimar), December 7, 1925, courtesy of Paul Klee Stiftung, Bern; translation by Oliver Pretzel.

2. Will Grohmann, *Wassily Kandinsky: Life and Work* (New York: Harry N. Abrams, 1958), p. 9.

3. Ibid.

4. John Richardson, "Kandinsky's Merry Widow," *Vanity Fair*, February 1998, p. 130.

5. Grohmann, *Wassily Kandinsky*, p. 10.

6. Ibid.

7. Ibid., p. 9.

8. Kenneth Lindsay and Peter Vergo, eds., *Kandinsky: Complete Writings on Art* (Boston: Da Capo Press, 1994), pp. 357–58.

9. Ibid., p. 358.

10. Ibid., p. 365.

11. Grohmann, *Wassily Kandinsky*, p. 16.

12. Ibid., p. 14.

13. Ibid., p. 29.

14. Lindsay and Vergo, *Kandinsky*, pp. 371–72.

15. Ibid., p. 343.

16. Ibid., p. 363.

17. Grohmann, *Wassily Kandinsky*, p. 31.

18. Lindsay and Vergo, *Kandinsky*, p. 360.

19. Ibid.

20. Ibid.

21. Ibid.

22. Ibid., p. 361.

23. Ibid.

24. Ibid., p. 366.

25. Ibid., p. 364.

26. Ibid.

27. Ibid., p. 363.

28. Ibid., p. 343.

29. Grohmann, *Wassily Kandinsky*, pp. 33–34.

30. Ibid., p. 77.

31. Ibid., p. 83.

32. Ibid., pp. 84–85.

33. Ibid., p. 87.

34. Ibid.

35. Ibid.

36. Ibid., p. 88.

37. Lindsay and Vergo, *Kandinsky*, p. 346.

38. Richardson, "Kandinsky's Merry Widow," p. 130.

39. Nina Kandinsky, *Kandinsky und Ich* (Munich: Knaur Nachf 1999), p. 192.

40. Tut Schlemmer, ed., *The Letters and Diaries of Oskar Schlemmer* (Evanston, Ill.: Northwestern University Press, 1990), p. 140; June 23, 1922.

41. Hans Wingler, *The Bauhaus: Weimar, Dessau, Berlin, Chicago*, ed. Joseph Stein, trans. Wolfgang Jabs and Basil Gilbert (Cambridge, Mass.: MIT Press, 1969), p. 56.

42. Grohmann, *Wassily Kandinsky*, p. 175.

43. Wolfgang Venzmer, "Hölzel and Kandinsky as Teachers: An Interview with Vincent Weber," *Art Journal* 43, no. 1 (Spring 1983): 29.

44. Ibid.

45. Jelena Hahl-Koch, *Kandinsky* (New York: Rizzoli, 1993), p. 292.

46. Venzmer, "Hölzel and Kandinsky as Teachers," p. 29.

47. Ibid., p. 30.

48. Grohmann, *Wassily Kandinsky*, p. 178.

49. Lindsay and Vergo, *Kandinsky*, pp. 486–87.

50. Hahl-Koch, *Kandinsky*, p. 294.

51. Schlemmer, *Letters and Diaries*, p. 188.

52. Jelena Hahl-Koch, ed., *Arnold Schoenberg-Wassily Kandinsky: Letters, Pictures, and Documents* (London: Faber and Faber, 1984), p. 73.

53. Ibid., p. 21.

54. Ibid.

55. Ibid., pp. 22–24.

56. Ibid., p. 75.

57. Ibid.

58. Ibid.

59. Ibid.

60. Dore Ashton, "No More Than an Accident?" *Critical Inquiry* 3, no. 2 (Winter 1976): 238.

61. Hahl-Koch, *Arnold Schoenberg-Wassily Kandinsky*, p. 77.

62. Ibid.

63. Ibid.

64. Ibid., p. 78.

65. Ibid., p. 79.

66. Ibid., p. 82.

67. Ibid.

68. Nina Kandinsky, *Kandinsky und Ich*, p. 196.

69. Ibid.

70. Grohmann, *Wassily Kandinsky*, p. 188.

71. Ibid., p. 190.

72. Lindsay and Vergo, *Kandinsky*, p. 218.

73. Grohmann, *Wassily Kandinsky*, pp. 187–88.

74. Ibid., p. 188.

75. Isabel Wünsche, *Galka E. Scheyer and the Blue Four* (Bern: Benteli Verlag, 2006), p. 43.

76. Grohmann, *Wassily Kandinsky*, p. 174.

77. Ibid., p. 175.

78. Ibid., p. 174; October 2, 1924.

79. Schlemmer, *Letters and Diaries*, p. 187.

80. Grohmann, *Wassily Kandinsky*, p. 179.

81. Ibid.

82. Ibid.

83. Ibid., p. 182.

84. Wünsche, *Galka E. Scheyer*, p. 101; September 1, 1925.

85. Ibid.

86. Ibid., p. 102.

87. Ibid.

88. Ibid., p. 103.

89. Ibid., p. 119.

90. Grohmann, *Wassily Kandinsky*, p. 199.

91. Ibid., p. 200.

92. Wünsche, *Galka E. Scheyer*, p. 140; July 18, 1926.

93. Ibid.

94. Hahl-Koch, *Kandinsky*, p. 294.

95. Grohmann, *Wassily Kandinsky*, p. 171.

96. Ibid., p. 200.

97. Ibid., p. 201.

98. Schlemmer, *Letters and Diaries*, p. 191.

99. Wünsche, *Galka E. Scheyer*, p. 154.

100. Grohmann, *Wassily Kandinsky*, p. 203.

101. Ibid.

102. Schlemmer, *Letters and Diaries*, p. 230.

103. Paul Klee, *Lettres du Bauhaus*, trans. into French by Anne-Sophie Petit-Emptaz (Tours: Farrago, 2004), p. 154.

104. Grohmann, *Wassily Kandinsky*, p. 202.

105. Alfred H. Barr Jr., *Defining Modern Art: Selected Writings of Alfred H. Barr Jr.* (New York: Harry N. Abrams, 1986), pp. 57–61.

106. Ibid., pp. 124–25.

107. Alice Goldfarb Marquis, *Alfred H. Barr Jr.: Missionary for the Modern* (Chicago: Contemporary Books, 1989), p. 50.

108. 引自未出版的手稿 Hugo Perls, "Why Is Camilla Beautiful?/Warum ist Kamilla schön?" in the archive of the Leo Baeck Institute, New York。

109. Wünsche, *Galka E. Scheyer*, p. 164; May 10, 1929.

110. Schlemmer, *Letters and Diaries*, p. 248.

111. Grohmann, *Wassily Kandinsky*, p. 202.

112. Ibid., p. 195.

113. Wünsche, *Galka E. Scheyer*, p. 174.

114. Grohmann, *Wassily Kandinsky*, p. 86.

115. Giorgio Cortenova, *Vasilij Kandinskij* (Milan: Edizioni Gabriele Mazzotta, 1993), p. 168.

116. Grohmann, *Wassily Kandinsky*.

117. Schlemmer, *Letters and Diaries*, p. 265; August 23, 1930.

118. Wünsche, *Galka E. Scheyer*, pp. 199–200.

119. Eckhard Neumann, *Bauhaus and Bauhaus People* (New York: Van Nostrand Reinhold, 1970), p. 161.

120. Ibid., p. 162.

121. Wünsche, *Galka E. Scheyer*, p. 209.

122. Ibid.

123. Ibid., p. 210.

124. Ibid., p. 214.

125. Ibid., pp. 218–19.

126. Schlemmer, *Letters and Diaries*, p. 312.

約瑟夫 · 亞伯斯
Josef Albers

<div align="center">

1

</div>

位德紹包浩斯的年輕女學生，聲稱她懷了約瑟夫 · 亞伯斯的孩子，但沒和他發生性關係。

終其一生，一直有人認為亞伯斯被賦予宛如神明的力量。學生崇拜他，甚至懼怕他。他的支持者敬他如先知；他的誹謗者畏懼他絕不動搖的信念，說他是暴君。

和他的同事比起來，亞伯斯可說出身貧寒、白手起家。康丁斯基、克利和葛羅培都是來自書香世家，他們接受的教育讓他們自然而然走上這條路，也和他們的早年生活相當一致。他們成長的環境不需他們用激烈的手段獻身藝術或建築，而是原本就會支持這樣的職業。亞伯斯的妻子安妮也一樣，聽歌劇和參觀博物館本來就是她童年時期的既有活動，家人覺得她會對藝術感興趣並不意外，雖然選擇以藝術為職業確實讓他們有點驚嚇。亞伯斯不同，他是從這個世界突然跳到另一個世界。這種大膽果斷的行事作風，也充分展現在他的藝術和教學當中。

1888 年 3 月 19 日，亞伯斯出生於博特羅普（Bottrop），西發里亞（Westphalia）魯爾區的一個工業採礦城市，空氣裡充滿煤煙，他老愛說：「連我的口水都是黑的。」他家屬於工人階級；沒人受過高等教育。在包浩斯的主要人物裡，只有密斯凡德羅來自類似的背景，但密斯對自己的貧寒出身百般遮掩，並刻意擁抱貴族風格，彷彿那是他與

生俱來的權利。亞伯斯就不一樣，他公開表示，他的低下出身造就了他的種種才華。他認為自己在成長過程中學習到的各種卑賤技藝，對他日後的發展至為緊要，他把自己的傳承當成驕傲的勛章佩戴在身上。

每當有人問他，誰影響了他的藝術，他總會千篇一律地回答說：「我有很大一部分來自於我父親，也來自於亞當，就這樣。」他祖父羅倫茲・亞伯斯（Lorenz Albers）是個木匠；他父親也叫羅倫茲（而且沒加「小」字），是位精通多種技能的油漆工。

> 我來自手工藝家庭，知道很多手藝……小時候我就看過鞋子是怎麼做出來的，知道鐵匠怎麼打鐵，像我父親那樣的油漆工如何一手包辦所有事情……我在他的作坊裡工作……他知道規則、訣竅，也傳授給我。我想，他會說自己是個修補匠。我家的電都是他安裝的。他一個人。他會配管，會做玻璃蝕刻、玻璃彩繪，他什麼都做……他是個非常實際的人。他是個工匠。他也會焊接。戰爭期間，他把平常用來蝕刻的蠟做成肥皂。他也會噴砂。他有一顆非常務實的心。我置身在各種操作之中，我學會用眼睛來偷東西。[1]

把觀看和視覺化視為偷竊的觀念，是亞伯斯觀看事物的核心想法。這種透過眼睛將訊息傳入大腦的奇妙過程，令他著迷。他強調實際，卻為神祕歡欣鼓舞。

亞伯斯在很多方面都很矛盾，雖然他總是堅稱他的最新說法正確無疑；就算你和他爭辯，也不會有結果。比方說剛剛提過，他強調他只來自於他父親，但日後他又會滿心溫柔地談起母親的鐵匠家族帶給他多大影響：「想為馬蹄鐵打一根好釘子，得要有好手藝才行。」[2]他也很開心母親馬格達麗娜・舒馬赫（Magdalena Schumacher）的名字意指值得尊敬的職業。

「想到我也有可能出生在一個知識分子的家庭，我就一身冷汗！我恐怕得花費好幾年的時間，才能擺脫父母的想法，不像他們那樣看事情。我還可能有雙什麼事也不會做的笨手，」亞伯斯如此聲稱。雙

手敏捷和了解工具，是他在包浩斯及日後教學的基礎重點。他的態度呼應了電影導演尚・雷諾（Jean Renoir）對他畫家父親的描述*，後者的技法深受亞伯斯推崇：「對這些讀書人能說什麼呢？他們永遠搞不懂繪畫是一種技藝，材料是第一順位。想法都是後來的，是在畫作完成之後才出現。」[3]

*尚・雷諾的父親就是法國印象派畫家雷諾瓦（Pierre-Auguste Renoir）。

亞伯斯從父親那裡學到的各項技藝，包括如何用一把梳子和一塊海綿模仿木頭的紋理和大理石的光滑表面。羅倫茲・亞伯斯偶爾會用這類技法設計劇院座椅。每當有藝術史家無知到把約瑟夫與主導當時他就讀的柏林和慕尼黑學院的德國表現主義連在一起時，他就會氣得捶拳，但他倒是很為自己從父親那裡傳承到的實用手法感到驕傲。剛到包浩斯時，他很不習慣大多數書香門第出身的同事那種都市風格和世故神態，不過儘管來自窮鄉僻壤，有一點倒是和他們一樣，就是都看不起手腳笨拙之人，並深信訓練和技藝是所有藝術追求的絕對根基。

如同克利和康丁斯基，亞伯斯是少數認為視覺世界充滿力量之人。顏色線條對他的影響無比深遠，而且早自孩提時期就已開始。1940 年代，亞伯斯跟黑山學院（Black Mountain College）──一所著名的實驗學校，羅伯・羅森伯格（Robert Rauschenberg）**是他的學生之一，訪客摩斯・康寧漢（Merce Cunningham）***與約翰・凱吉（John Cage）****也很欣賞他的奧妙話語──的學生講述他小時候印象最深刻的一件事。還是小男孩的他，與母親一起走進博特羅普的一家銀行。地板是用黑白兩色大理石瓷磚拼成的棋盤圖樣。當母親辦理銀行業務時，這位金髮白皙少年專心凝視著地板的圖樣。他覺得自己好像會沉到宛如流沙的黑方塊裡，然後得努力爬出來，攀升到雲朵似的白方格中。亞伯斯接著在教室前方用誇張的動作演出費力攀爬的模樣。他的表演具體說明了黑白兩色如何讓他深受感動，就像大理石桌面的紋路曾經影響了五歲的克利，以及黑色的馬蹄如何嚇壞唸幼稚園的康丁斯基。視覺世界力量驚人。他們對所見世界的熱情與回應，讓他們顯得與眾不同。

**羅森伯格（1925–2008）：美國知名畫家和雕刻家，1950年代從抽象表現主義陣營轉移到普普藝術。

***康寧漢（1919–2009）：美國舞蹈家和編舞家，引領美國前衛藝術圈超過半世紀。康寧漢的作品以跨界合作著稱，合作對象包括羅森伯格和凱吉等人。

****凱吉（1912–92）：美國作曲家、詩人和音樂理論家，戰後前衛音樂圈的領導人物。

2

亞伯斯成長的家庭雖然欠缺其他同事教養環境裡的豐富文化，特別是音樂薰陶，但倒是有些類似中世紀的行會，這點就算對包浩斯的知識擴展沒有幫助，至少也有助於該校的公社生活。「羅倫茲油漆師父」的學徒們和他的家人住在一起。所以，年輕的約瑟夫不只從父親那裡，也從大他十歲、差不多也接受過這麼多年訓練的學徒那裡學到木匠、石匠和油漆工的技巧。在他考慮走上藝術這條路之前，他已經會油漆大門：「從裡往外漆，這樣才能趕上油漆滴落的速度，而且不會弄髒袖口」，漆窗框時該怎麼控制刷子，以及用什麼方法將大塊平面漆得完美無瑕。他是在八十幾歲時告訴我這些，並向我解釋，他在繪製《向方形致敬》（*Homage to the Square*）時為什麼總是從中間朝邊緣畫，從不疊色，刻意不彰顯自己的技巧，並設法讓色面與色面之間以完美精準的方式彼此鄰接。

他出生後那十年，父母生了第二個兒子和兩名女兒。但這個家庭在博特羅普霍斯特街（Horsterstrasse）的平靜生活突然發生逆轉。約瑟夫十一歲時，母親過世，當時最小的妹妹才兩歲大。

父親隔年再婚；約瑟夫十四歲時離家到朗根霍斯特（Langen-horst）上學。他在外地求學期間，父親和繼母生了一個男孩，只活了九個月；第二名男嬰更甚至活不到一天。經過這兩次打擊，這對夫妻不再嘗試。生命的艱難與不測，令約瑟夫渴求慰藉，待在朗根霍斯特那三年，他逐漸發展出要當個藝術家的想法。在這項期盼的鼓舞下，他拋開憂愁，以樂觀態度迎接生命的豐饒。

父親反對這個想法。在他看來，把人生的重心擺在藝術上頭，根本是危險又不切實際的幻想，他要他的孩子有份穩固的職業。約瑟夫聽從父命，進入布亨皇家天主教神學院（Royal Catholic Seminary in Buren），接受師範訓練。他不是特別出色的學生。1908 年，他取得畢業文憑，音樂和體育「及格」，農業教育和自然研究「佳」，領導力、勤勉度和繪畫「優」。他的自信必須來自內在。不過，至少他通過教師考試，經過公開宣誓後，有資格回到博特羅普在小學擔任所有

科目的教師。

　　不過，亞伯斯還是醉心於視覺藝術。等他一存夠錢，碰到沒課那天，隨即搭兩個小時的火車前往哈根。他知道那裡有個很棒的藝術收藏，等不及想去欣賞該世紀幾位最具創意的藝術家原作。

　　1902 年，二十歲的奧斯特豪斯成立佛柯旺博物館，他是有遠見的傑出藝術贊助者之一，敢於超越自己的時代，擁抱其他人尚未認可的作品。他有部分是受到凡德維爾德的指引，這位建築師十幾年後，將會引誘葛羅培前往威瑪。奧斯特豪斯收藏德國表現主義的作品，包括恩斯特 • 基希納（Ernst L. Kirchner）和埃米爾 • 諾爾德（Emil Nolde），還有 19 世紀末由那些改變整個繪畫世界的革命性畫家所創作的法國繪畫。奧斯特豪斯擁有驚人的塞尚油畫，以及馬諦斯的近作。

　　亞伯斯日後回想起這件事，描述得很簡單，說他二十歲時前往哈根，是為了看奧斯特豪斯和佛柯旺，但其實這件事影響非凡。和他弟妹一樣，他成長的家庭一直期待他過著如同父母的生活。但約瑟夫對所有事情的反應都比弟妹強烈，也擁有更為浪漫的志向。哈根位於薩爾蘭（Sauerland）邊緣，一個田園牧歌般的地區，他打算用極有限的預算去那裡度假。他熱愛當地松林的濃蔭，那裡總會讓他召喚出圖像，就像基於某種不可解的直覺，雖然大多數人都很討厭塞尚和馬諦斯的作品，他卻佩服得五體投地。他能感受這種對於美的嶄新看法，這讓他有別於其他家人和大多數朋友。他也渴求宇宙真理，想像能透過雙眼洞察它們。

　　奧斯特豪斯收藏的畫作帶給他的啟示相當驚人。他將這次初體驗視為接下來人生中的一次樞紐事件。「我在哈根第一次與現代藝術展開有意義的接觸，只要情況許可，我經常去那，在那裡，我結識奧斯特豪斯，對他深感崇拜，並初次體驗了塞尚、高更（Gauguin）、梵谷（van Gogh）、馬諦斯和德尼斯（Denis）。」[4]

　　他讚嘆這些作品的率直，以及他們描繪鮮活自然和激發繪畫力量的大無畏勇氣。這些法國現代油畫改變了亞伯斯的一生。

1909 年 11 月 1 日到 1910 年 9 月 30 日，亞伯斯在威登（Weddern）

的一所「Bauernschaftsschule」任教。那是舊德國的用語，已經廢除了，意思是「農村小孩學校」或「農民學校」。這次經驗有助於樹立亞伯斯的教育家身分。在博特羅普，他是以傳統方式教導同年紀的學生；但在這裡，他面對的是只有一間教室的學校。「我的學生從六歲到十四歲，包括男孩和女孩，全都聚在一間教室裡。要在這種混齡編組的課堂上教授從宗教到體育的所有科目，不管是口頭講述或書面作業，都必須有更仔細的研究計畫和課程安排。」這讓亞伯斯得到（同樣是引用他自己的話）：

> 一種全新理解：靠經驗學來的東西不會忘記，因此能比書本知識更持久。這種內在成長的經驗是所有人類發展的主要動力，一如教師以身作則是最有效的教育方式。學校教育必須以自我教育為目標……教育不只是所謂的知識累積，而是從頭到尾都要追求意志力的發展。因為最初發明教育及數百年來教育一次次獲得認可的原因，正是將個人融入群體和社會——也就是說，超越經濟目的，追求道德目標。[5]

在包浩斯擔任教授時，他教過的基礎課程學生超過任何老師，加上日後在黑山學院、耶魯和其他許多教育機構任教時，他都不斷強調經驗比知識的累積更重要。他也以自己為例，說明有些人的學習方式是透過反應和實驗而非一味地堆積資訊。對亞伯斯而言，藝術封裝了道德——或缺乏道德。從一個人怎麼畫圖、設計和蓋房子，就可清楚看出他是頭腦清楚、富有人性，還是自私自利、妄自尊大；藝術可以展露你是慷慨寬容、聰明有智，還是自我中心、不學無術。

1910 年夏天，亞伯斯在預備軍中短暫服役。該年秋天，他因為教師身分得以緩徵召，到另一所小學任教一年，這次是在斯塔德隆鎮（Stadtlohn）。該鎮位於明斯特蘭（Münsterland），一個宜人的農業地區，點綴著漂亮村莊，以明斯特城為中心，該城以優美的哥德大教堂和半木造住宅的窄街聞名。亞伯斯很高興能待在這個可愛區域，遠

離工業區家鄉的單調乏味。他現存的最早素描《斯塔德隆》（*Stadt-lohn*），就是 1911 年從他租屋窗戶看出去的風景；憑著直覺本能，他讓尋常景觀變得生氣洋溢。這幅畫傳達出一座普通教堂如何以正面角度和建築量體的力量，與藝術家發自內心的反應相互悸動。他同時為二度及三度空間賦予生命，讓觀看者可以順著小巷或上或下，進出背景。亞伯斯當時或許還無法預見自己的未來，因為包浩斯尚未成立，甚至連想法都還沒出現，但他將會在十年之內，把玻璃和木頭的操作技巧鍛鍊到類似威瑪時期的效果，並利用抽象形狀和摺紙發展出處理形式的門道，將未來的包浩斯學生帶入一個未知的嶄新領域。

這位年輕教師陶醉於黑白兩色的種種可能性，一如音樂家對旋律和音調變化的著迷。在《斯塔德隆》這件作品裡，亞伯斯用非調製的黑線和白紙創造出一系列的灰，證明他將在往後人生中不斷重複的一個重點：在藝術裡，一加一可以大於二。大多數的教堂窗戶都有黑玻璃和白窗櫺，但你同樣可以說，那是白玻璃和黑窗櫺。鐘塔是白底黑色細部；前景的屋牆則是黑底白色細部。這種相反配置並無任何事實根據，而是反映亞伯斯將眼前所見景象轉化成畫作的自然喜悅。日後在包浩斯，他會以類似的嬉戲態度，將照片和以噴砂細修過的幾何形狀兩兩並置，探討這個獨一無二、只向重新創造而非重新複製者開放的領域。

亞伯斯證明了，只要技術在手，藝術家就能自由為視覺作品注入音樂特質。打從他的第一幅素描開始，他就非常奢侈地利用創造藝術所提供的機會，進入想像的世界。

1911 年，亞伯斯回到博特羅普，繼續教小學。教書和學習都令他著迷，但他日益確信，視覺藝術是他最感興趣的領域。二十五歲的他，認為自己已經兌現了對父親的承諾，有權利展開未來的冒險。1913 年，他踏出家族中沒人走過的一步：搬到柏林。

這位來自工業鄉下的油漆工兒子，在繁華世故的德國首都裡，進入皇家藝術學院，希望取得可以在高中教藝術的文憑。他的教授菲利浦 · 弗朗克（Philipp Franck）是位溫文爾雅的印象派風格畫家。他

的藝術表現合格但不出色，不過卻發展出一套革命性方法，教導年輕人如何素描畫畫。弗朗克首開先例的教育方法之一，是要弟子們到皇家藝術學院所在的粗野工人階級社區，教那裡的學生畫畫。他在《創意孩童》（The Creative Child）一書中解釋，「藝術教師需要具備不同於藝術家的稟性……藝術家可以也必須盡可能以自我為中心……藝術教師則必須以理解和愛心把自己擺在氣質往往與自己迥異的學生的位置。」[6]弗朗克強調，必須寫生，不要臨摹。學生的任務就是要在作品裡融合大自然的結構與成長——與十年後克利在包浩斯諄諄教誨的原則非常相似。

弗朗克大聲指出，無論學生的程度如何，如果想把眼睛看到的東西畫在紙上，最重要的必備步驟就是觀察。這道理很簡單，但大多數人都太過匆忙未加深思，這種禪宗式的冥想做法，在和窮人工作時顯得特別激進也特別有趣。

1930年2月，當時亞伯斯已成為包浩斯的專任教授，他在一個意味深長的場合碰到弗朗克。那是亞伯斯第一次在包浩斯以外的地方舉行公開演講，地點在柏林一家應用美術圖書館的大演講廳，講題是「創意構成」。他預期人數不多，沒想到大廳幾乎爆滿，他非常開心。聽眾的熱情令他驚喜不已。最快樂的是，他的前教授也是其中之一，演講結束後特別上前跟他打招呼。弗朗克告訴亞伯斯一件他不知道的事：當年，柏林最有名的當代畫家馬克斯・利伯曼（Max Lieberman），將亞伯斯畫的彩色紙本〈蒙太奇今日有個疲弱許多的名字叫拼貼〉（Montage und has today the much weaker name Collage）[7]，評為班上最好的作品。十五年後，他不只因為得到利伯曼的稱讚而開心，更因為自己崇拜的老師不吝告訴他這個故事而高興。

不過，亞伯斯柏林時期的大多數繪畫，儘管生氣勃勃，卻略嫌粗糙。雖然他否認受到其他藝術家影響，但有明顯的證據顯示，梵谷的作品對他造成深遠衝擊。亞伯斯坦承他熱愛梵谷，早期階段難免會模仿自己的崇拜者。不過他的柏林時期油畫和水彩雖然有梵谷的大膽筆觸和鮮豔色彩，但缺乏這位荷蘭人的精練。亞伯斯還在一個新世界裡

與新風格搏鬥，尚未發展出細膩的觸動；他像是對原始顏料的無限可能充滿興奮，直接從管子裡擠出來用，無法克制。結果是旺盛有餘，纖細不足。

同時期的素描好很多。亞伯斯在這方面顯然有非凡天賦和聰明才智，懂得好好利用機會欣賞阿爾布雷特 • 杜勒（Albrecht Dürer）、漢斯 • 霍爾班（Hans Holbein）和克拉納赫的第一手作品。他研究這些北方大師的技法，讓真實人物從他細膩精練的鉛筆下浮現。

亞伯斯可以轉過頭，將頭髮往後撥，描畫自己的側臉輪廓，帶出顴骨。他知道如何運用每個線條和角度創造重量或輕盈。這部分要歸功於弗朗克建議的長久凝視，也因為他研究過 16 世紀幾位最偉大藝術家的技巧。除此之外，亞伯斯還會調整他的鉛筆線條，在最安靜的沉思與最奔放的熱力之間做出區別。如果他願意，他也可以用直率、溫柔的傳統風格畫出令人滿意的作品——用自由的技巧描繪一名老婦人的威望側臉，處理她的優雅髮髻和針織披肩，用一連串複雜的曲線確立頭部的量感。在這些地方，他緊追大師們的諸多技巧。他同樣能用更輕盈、更快速的筆調賦予影像緊張的活力。在這些時候，他變成戰士與現代主義者的合體：他自己發明的產物。

但亞伯斯身為藝術家的真正原創性和氣勢，是在包浩斯得到鬆綁。在那裡，他打從一開始就擁有的技藝和敏銳眼睛將得到解放；他將掙脫傳統的殘餘枷鎖，創作出比先前更具原創精神與活力的藝術。在那裡，心胸開放之人會讚嘆而非嘲笑你用意想不到的素材創作出來的藝術；在那裡，充滿韻律的線條和鮮亮的色彩可以是存在的理由本身，而不只是再現的工具；在這個安全的世界裡，他將躍升到全新的境界。

1915 年 6 月 30 日，亞伯斯得到皇家藝術學院的文憑，沒人鼓勵他去修這個不尋常的課程當個藝術家，而是寧願他和家族裡的其他人一樣靠手藝賺錢。他的畢業成績普通：真人模特兒和油畫素描「及格」；自然形式素描、靜物素描和黑板素描「佳」；只有線條素描、方法和藝術史「優」。

同一年，亞伯斯唯一的弟弟安東‧保羅（Anton Paul）在德軍的俄羅斯戰役中為國捐軀，享年二十五歲。因為緩徵召的關係，他仍留在柏林，教高中程度的素描。不過博特羅普區教育當局給他的留職期限將於 11 月屆滿，他必須重新申請才能繼續留在柏林，儘管他妹妹已經取代他的教職，實際履行了他的義務，但相關當局還是駁回申請。在大都會與偉大藝術及活潑朋友一起生活了兩年之後，他痛恨回到小鎮情調、視覺沉重、煙幕瀰漫的博特羅普。回到家人的監視之下也同樣讓他深感挫折，但他別無選擇。當時包浩斯還沒成立。

3

在柏林，精瘦瀟灑的亞伯斯結識好幾位迥異於博特羅普鄉下女孩的迷人女子，也建立了一個男性同事圈，分享他對藝術及漂亮衣著和世俗生活的興趣。重新回到小學任教，與家人住在一起，完全是一種倒退。

亞伯斯的解決之道，是以前所未有的態度創作藝術。為了補償他與歡樂都會的隔絕，他畫得比柏林時期更勤快，風格也更自由。他重回明斯特蘭，速寫當地風景如畫的生活——運貨馬車和聚滿雞隻的穀倉。他用力道充沛的素描畫出鎮上最宏偉的房舍，暗示其中令他著迷的富裕生活，還有明斯特大教堂及它華麗斑斕的立面。他也為中殿和側廊的戲劇性內部空間畫了多幅影像，還有通往天堂的尖塔。

他開始迷上兔子，畫了許多生動速寫。但他描繪的題材不只轉向原本就充滿魅力的主題，也畫了博特羅普許多砂礦場和工人住宅的素描。似乎沒有任何景物不吸引他：女學童迅速在書桌底下脫掉木鞋，工人爬上電線桿修電線，以及各式各樣的日常生活切面，他以一種比早期更不羞怯的風格捕捉它們。

這一系列的主題標示出亞伯斯的走向。當他在包浩斯開始以色彩創作，以及當他在往後人生中教授和撰寫有關色彩的理論時，他都把色彩視為色彩本身，而非某個已知主題的附屬品，強調必須捨棄某個

色彩優於另一色彩的分別心。在他眼中，光譜上的每一個色度都有其價值。如果你能看到它，它就會很有趣：這種走向正是源自於以博特羅普單調荒涼街巷為主題的素描系列，而這也將是他在包浩斯的教學方式。

在他 1915 年至 1919 年的素描中，每一筆都承載了意含和強度，以及在先前作品中看不到的收放自如。亞伯斯發展出一種速記法，讓他能不浪費任何一點筆墨將景物總結起來。他如實展現主題的原貌，將它們濃縮成獨一無二的形狀，例如兔子的膽怯和貓頭鷹的傲慢。他賦予舞者合宜的優雅，讓小孩流露甜美笨拙，不洩漏一絲個人評判的暗示。他的想法是觀察，然後呈現。

除了在小學教書，他也開了一些高中程度的課程，並在鄰近的埃森（Essen）上應用藝術學校，開始創作彩繪玻璃。他曾為當地的天主教堂設計和製作玫瑰花窗，還創作一系列木刻和石版畫。在描繪當地礦工居住的陰森街區的版畫中，亞伯斯只用了幾個快速短筆，就讓我們清楚捕捉到街巷和建築物的堅實感。他或許花了不少力氣，但並未將它顯露出來。炭筆的每一個動作都是自發性的，但也同時受到控制，以便達到某個目的，並展現一隻訓練有素的手。

他全神貫注在創作藝術和教導藝術。戰時的緊急狀況不允許他旅行或頻頻逃離父親的家庭，所有多出來的錢，全都拿去買創作材料和支付版印費用，但他做的都是他想做的事。幸運的是，他有一位靈魂伴侶了解他的優先取捨。法蘭茲・皮德坎普（Franz Perdekamp）是位詩人作家，是家中的第十九個孩子（父親和兩任妻子所生），也是亞伯斯的好酒友和可以大談藝術迷戀的對象，除了他之外，亞伯斯找不到其他知音。他們不工作時會一起快樂暢飲，彼此加油打氣，相信人有可能按照自己的熱情而活。

亞伯斯是另一位在療養院改變一生的包浩斯人。1916 年初，大概是因為肺炎發作，他必須前往波昂（Bonn）南邊的山區接受治療。不過愛爾瑪和葛羅培相遇的療養院，是可能出現在湯瑪斯・曼小說中的優雅旅店，亞伯斯接受治療的霍恩霍尼夫（Hohenhonnef）療養院，

則是提供給公務員和受傷軍人養病用的。他在那裡待了將近六個月。

　　亞伯斯刻意對健康問題興趣缺缺，並否認有任何事情曾阻礙他創作和教導藝術，因此在他為自己製作的嚴謹年表中，這六個月遭到刪除。我遇到他時，他已經八十幾歲；他告訴我說他從未去過醫院或罹患感冒以外的病痛。似乎連嫁給他五十年的安妮，也不知道他曾住過療養院，因為她經常說約瑟夫「從沒生過病，除了感冒和偶爾的宿醉」；她在他八十八歲生日那天送他去醫院時，也跟醫生說，他之前從未住院治療過。所有的現存文獻都記載這段時間亞伯斯在博特羅普工作，符合亞伯斯生前悉心散播的消息。

　　若不是因為亞伯斯寫給皮德坎普的信件在 2003 年由皮德坎普的孫兒公諸於世，這半年的醫療休假恐怕至今仍無人知曉，也會因此失去一個洞悉這位藝術家本性的重大機會。這幾次通信非常值得注意，因為揭開了約瑟夫・亞伯斯的真實面貌，和大多數人看到的亞伯斯截然迥異的另一面。世人看到的亞伯斯，是個萬事果決、好為人師、不苟言笑的人。這個錯誤印象大體是由藝術家本人樹立的。亞伯斯隱瞞他的不夠確定和調皮感。一般人認為他缺乏常見的性格缺點，也有部分是來自於對他那些最有名作品的誤解，那些作品乍看之下十分素樸。大多數觀眾一開始都沒看出其中的幽默或詩意，也察覺不出創作背後的浪漫精神。寫給皮德坎普的信件是從亞伯斯在山中接受治療開始，信中這個人處於極端的情緒狀態，拚命與他的魔鬼對抗，並細細品味將他擊倒的美麗形式：事實上，這些和他的藝術特質完全符合，儘管他那燃燒的熱情最初只有眼光獨到之人可以辨識。

　　在霍恩霍尼夫，亞伯斯——皮德坎普在信中稱他「賈普」（Jupp）——比以前更加感覺到自己與周遭人群格格不入。賈普寫信給他的朋友：

> 我的鄰居剛去探訪妻兒回來，告訴我擁有自己的家庭有多寶貴，而住在上層的我，卻正在寫信辱罵我的故鄉。我感覺心裡愛恨交加。隔壁的忠實故事滔滔不絕。我腦袋上的那個小閣樓亂成一團。[8]

酒精帶給他些許紓解。醫生指定的治療包括長途散步，亞伯斯會朝萊茵河畔的一個小鎮走去，啜飲杜松子酒。為了向皮德坎普描述，他根據這個以大麥為基底的烈酒名稱發明了一個動詞，暗示他去了那個地區：「我『doppelkorned』太多，」他寫道[9]。很高興能拿到他所需要的六磅分量，他認為療養院當局禁止的飲酒，是他私人治療的一部分。

在這六個月內，亞伯斯比之前花了更多時間反思。他進一步將自己的信念具體化，認為藝術價值和人類價值是同樣的東西。他認為繪畫和詩歌是他心中最重要的兩種表現方式，也是謙卑同情或自負虛偽的具體例證。他開始將溫柔視為繪畫和詩歌不可或缺的特質──因為那是人的靈魂。

　　亞伯斯也相當珍視坦率，並以此為範例。人永遠不該把需要說出的真話掩藏起來，哪怕會帶來痛苦。當他寫信給皮德坎普，直言無諱地對他的最新詩作提出臧否時，他並不擔心會因此傷了朋友的心；追求完美藝術這件事，遠比批評言詞可能導致的傷害更重要。這項信念將成為日後他在包浩斯及其他地方教學的基礎。亞伯斯以親切但直言的方式對他最親密朋友所提出的意見，正是日後他會帶到包浩斯並試圖灌輸給學生的精髓標準：「你想要的是，堅定而狂野。但我認為，你裡面有那麼多的溫暖與溫柔。你為什麼不多順從它一點呢。也許這也適用於其他詩作，特別是你這一小段時間寄來的這些。你知道我喜歡尖刻冷酷，但那必須和你的生命相呼應。」[10] 亞伯斯認為，儘管藝術作品理應精雕細琢，但太過克制情緒將無法成功。

　　亞伯斯當時尚未建構出他未來將廣為傳布的「極簡大用」（minimal means for maximum effect）信條，但他隨後對皮德坎普詩作提出的反思，將把他直接帶向這個理念。現代主義不是也永遠不會是議題所在；他在乎的是可以在不同文化和古今歷史中找到的普世永恆特質。這才是他日後在威瑪和德紹，以及將包浩斯福音帶到新世界時，致力驅策的意識：

讀你的詩，我經常想起我以前的課題：畫作的均衡。

而我總是會想起古（或更美好的早期）義大利人。你可以說那些人還很原始：以喬托和西耶納畫派（Siennese）為中心那群。為什麼他們能給人如此直接的偉大印象？因為他們的技巧非常簡單。他們只有蛋彩、濕壁畫和少許顏料。大師必須製作自己的工具，數量不可能太多。看看現代藝術家的材料型錄，然後問問自己，這裡面古代大師能取得的只有百分之幾。他們有偉大的靈魂，但方法上的限制當然也有助於他們避免迷失自我。擁有你終極所需的一切現代複雜材料，當然能增添某種巧妙。但你必須找出你需要的東西，而整體成果也未必能如此傑出。要弄某種獨具魅力的細節只會破壞整體平衡。而平衡正是古代大師的偉大之處。你在邊緣角落看到的筆觸，和主角臉上的如出一轍。他們不會作繭自縛，儘管他們沒有構圖理論，但他們的直覺引領他們畫出和諧作品。他們也不壓抑情緒。這正是我認為現代藝術有價值的地方：空間配置。這比構圖好太多了，而且更接近古代大師的理念，對我而言它比較不造作（想想黃金比例的構圖），更為藝術，也更自由。[11]

亞伯斯親眼看到的喬托原作，是收藏在柏林的一塊宏偉鑲板：《聖母之死》（*Death of the Virgin*），大約完成於1310年的蛋彩畫。這塊當時收藏在腓特烈大帝美術館（Kaiser Friedrich Museum）的三角楣，對擁擠的角色做了複雜而微妙的平衡。喬托以如此流暢的方式達到亞伯斯所謂的「空間配置」，將場景完美地安置在這塊寬三角形中。精湛的用色，加上準確獨到的臉部表情和姿勢，為這場景增添了偉大的悲淒。喬托筆下的聖母的壽寢，兼具適度的哀傷與華美。

優雅交疊的一連串金色光圈，展現出這位早期義大利大師的至高絕藝，就20世紀初的標準來看，他依然被視為「文藝復興前期」而非文藝復興的藝術家。亞伯斯曾透過黑白畫片研究過喬托的作品，當時還沒有彩色畫片，而這件柏林三角楣是他當時唯一的機會，可以觀察到這位義大利人如何利用有限的顏料打造出這首輝煌的色彩交響

樂。喬托的調度功力讓這位來自博特羅普的年輕藝術家驚嘆不已，種種條件限制——頂端的鈍角，以及被指定的媒材——非但沒讓成品失色，反而更增添其光彩。

亞伯斯對喬托作品的看法獨樹一格。他推崇喬托的地方在於，儘管他只有蛋彩和濕壁畫這兩種僅有的媒材，他還是能用少數幾個色調達到這樣的成就，但這並非大多數人在這位義大利藝術家身上最先會察覺到的特質。藝術作品的衝擊力與技術現實之間的直接關聯，至為重要。亞伯斯並不知道葛羅培當時正在軍營中構思他的包浩斯理想，但他此刻所擁抱的信念，正是包浩斯日後的基礎原則之一。

4

對亞伯斯而言，喬托作品的冷靜和優雅除了是因為筆觸一致之外，構圖也同樣重要，具體示範何謂好藝術的首要控制法則。透過視覺手法達到平靜，是他和未來妻子畢生追求的目標。他無意模仿喬托作品的外貌，而是希望以 20 世紀的語言達到和他同等級的流暢明澈。

在最傳統的意義上，亞伯斯是個圖像製造者。他的第一順位永遠是創作美好的藝術作品。和葛羅培一樣，他也是位美的鑑賞家，但對他而言，美必須具備精神元素。在亞伯斯的人類巨作清單上，名列前矛的大多具有深刻的宗教層面。神明的種類不一——帕德嫩神殿、法蘭西斯卡（Piero della Francesca）的濕壁畫和馬丘比丘（Machu Picchu）都是他選中的傑作——但敬拜的精神卻一致。

在亞伯斯打造自身品味的過程裡，塞尚是晚近藝術家中對他影響最大的一位。他一拿到恢復健康的證明，獲准離開療養院，於 1916 下半年度重返教職之後，便四處尋訪塞尚的作品。他以熱切心情將自己的發現套用到素描和版畫上。埃森博物館收藏了這位法國人的幾幅傑作，亞伯斯也不斷重回哈根造訪奧斯特豪斯的收藏。他日後提到，這是「塞尚鑽進我骨頭」的時期 [12]。

亞伯斯從塞尚那裡學到的東西，將成為他日後帶到包浩斯的藝術優先順序。塞尚用色塊和坦率的筆觸讓人物的存在感與物質感，比19世紀學院派試圖達到的完美逼真更真實也更令人印象深刻。傳統派精雕細琢的地方，塞尚以土樸的手法加以呈現。他不理會其他人的規定，發自內心作畫，同時開闢了平面性和立體性。他也大膽展現色彩。亞伯斯提到塞尚「在繪畫上無與倫比的嶄新承啟。他是讓色塊顯得既明確又模糊、既連接又不連接、既有邊界又無邊界的第一人，把色塊當成塑造形狀的組織。同時，為了避免平塗區域看起來太過平整，他會以謹慎的手法凸顯邊界，主要是用在需要和毗鄰色塊進行空間區隔之處」[13]。學習技巧知識，鍛鍊眼力，決意將作品逼到極致，以及前所未有的勇氣：這些都是重點所在。

　　至於當時最流行的「何謂德國」觀念，根本無關緊要。亞伯斯認為，具有普世訴求和持久力道的視覺藝術，才是第一順位。和亞伯斯同時代的德國表現主義畫家馬克思・貝克曼（Max Beckmann），是他的藝術復仇女神；亞伯斯厭惡貝克曼用粗線條來區分色彩，認為那是粗野無能的標誌。這類線條阻止流動，讓色彩無法像在塞尚作品中那樣創造動感，也拒絕讓個別色彩的神奇魔力對相連的色調產生影響（亞伯斯死後數年，我在翻查他用過的一本字典時，一張手寫便條紙從「S」那頁掉了下來，他在上面寫著：「『詐騙』，例如貝克曼，他根本不懂他的色彩」）。不管在藝術或人生中，這位油漆工之子所追求的都是和諧與微妙。魔法所需的準確、清晰與紀律，才是他的目標。

接著，亞伯斯欣賞了一場精采絕倫的舞蹈表演。《綠笛》（*The Green Flute*）是由雨果・馮・霍夫曼斯塔爾（Hugo von Hofmannsthal）根據莫札特音樂撰寫劇本的一齣三幕芭蕾。馬克斯・萊哈特（Max Reinhardt）以音樂默劇方式執導，演出者包括恩斯特・劉別謙（Ernst Lubitsch）及伊莎貝拉和露絲・施瓦茲科普夫（Isabella and Ruth Schwarzkopf）。

　　1916年11月19日，亞伯斯從博特羅普寫信給皮德坎普：

親愛的法蘭茲！如果你想見識什麼叫瘋狂至極（正面意義），享受精采的表現主義舞台藝術，那麼，明天（星期一）晚上七點半，你一定要去杜塞道夫市立劇場。它們將推出《綠笛》（由柏林德意志劇場演出），有對白的全本芭蕾舞劇。我星期五在杜伊斯堡（Duisburg）看過。那是我看過最偉大的演出，古老的童話故事融入劇力萬鈞的高潮迭起和難以置信的濃烈幻想：我忍不住尖叫。簡而言之：你一定要去看！但座票很貴。儘早去買票。最好能買到正廳前座區，座票或站票皆可。不要買包廂！寧可站在前座區（只要五馬克）！我當然會去──不管多貴。瘋狂期待，祝好

<div align="right">賈普敬上[14]</div>

　　在熱情的激勵下，他根據這次演出製作了一系列素描和石版。每件作品都散發著巧妙明晰的氣息，一如莫札特的音樂般充滿生氣，堪稱亞伯斯該時期的最佳傑作。這些技法嚴謹但情感豐沛的平面圖像，利用精練的形式做出簡潔圖畫，創造強力氛圍。《綠笛》素描和版畫以最基本的線條和筆畫，流溢出令人痴迷的優雅動感。

　　這件作品帶來歡慶。這種氣氛和當時瀰漫在這座礦業小鎮的陰森氣息截然相反，小鎮離戰地不遠，有史以來最慘烈的戰爭正在廝殺。這一切，都將在未來變成亞伯斯教學的本質：藝術有能力提供能量和歡樂，扮演不幸現實的解毒劑，並利用最低限的元素傳達大量訊息。

在亞伯斯享受健康恢復的這段時期，文學成了另一個陶醉忘我的來源。1917 年 4 月 14 日，亞伯斯在給皮德坎普的信中，提到萊因哈・約翰・佐爾格（Reinhard Johannes Sorge）的一齣劇本，這位作家前一年過世，得年二十四歲：

　　佐爾格的《大衛王》（King David）燃起我的熊熊火焰。
　　我從沒讀過如此令我振奮不已的東西。他做到了：一種灼熱的氣質和鋼鐵紀律。噢，第一幕的光輝太陽。我整個融入其中，我

想我可以扮演那名年輕的大衛，我必須（在我的戲劇裡）扮演他。[15]

這段時間亞伯斯也畫了幾幅自畫像，將自己描繪成兩頰瘦削、滿心困擾的年輕人。1916 年他離開療養院不久，就奮力在亞麻油氈上鑿刻自己的殘酷側臉。尖銳的鑿痕加上濃縮漆黑墨水印在白紙上的粗屬效果，召喚出原始的情感力量。他像出於本能似的，以熟練技巧重現自己的形貌並賦予靈魂，他讓平坦的紙頁改頭換面，從陰刻處浮出圓形輪廓，如實呈現瘦削頭顱的起伏凹凸，同時利用線條和形狀創造出一種狂暴勁能，在自己身上注入佐爾格大衛的所有力量。雖然包浩斯時期的亞伯斯將擺脫這種形象，他的藝術結構嚴謹、精練細緻，他也將變成一名優雅的年輕人，但他並不會壓抑這份狂怒。

亞伯斯在給皮德坎普的信中繼續寫道：「我整個投入其中乃至忘了我的《梅菲斯特》（Mephisto）。這對我意義重大：因為我發現我很難抽離自我，（並基於同樣原因）很難與別人感同身受：我讀得比以前更有把握也更有自信。」[16]

「我的《梅菲斯特》」是他的小油畫，在這幅自畫像裡，他看起來像個陰森惡魔，當年老的安妮・亞伯斯在六十五年後看到這幅畫時，她拒絕證明那是亞伯斯的真跡（參見彩圖 18）。這件作品是在亞伯斯死後數年，出現在他妹妹繼承的收藏品中，雖然安妮最後終於表示，她懷疑那的確是亞伯斯畫的，但她並未將它列入亞伯斯的作品目錄，因為畫中的他看起來「承受著無法忍受的折磨」。

為什麼是梅菲斯特？亞伯斯應該是透過歌德而非克里斯多福・馬羅（Christopher Marlowe）*的作品認識梅菲斯特（Mephistopheles）這個角色，在德國文學傳統中，梅菲斯特是浮士德在路西弗（Lucifer）面前召喚出來的魔鬼。因為長相太過醜陋，浮士德命令他假扮成方濟會修士的模樣。能讓魔鬼聽命行事，令浮士德得意不已；但他不知道，梅菲斯特其實只聽命於魔鬼之王路西弗。浮士德最後從梅菲斯特那裡學到，地獄是一種心態，而非一個地方。

一個遊手好閒的年輕人開開玩笑，把自己畫成假扮修士的殘酷惡

*馬羅（1564–93）：英國伊莉莎白時代的劇作家，地位僅次於莎士比亞，他的劇本《浮士德博士》是將這個德國傳奇搬上舞台的第一個版本。

魔，並沒什麼好大驚小怪。亞伯斯決定掙脫束縛他的道德和藝術教養枷鎖。他想把過去連根拔起，展開完全不同的生活。但他的反叛沒有明確的方向，需要未來的包浩斯提供他反叛的目標。

葛羅培在威瑪創立的這所學校，是刺激亞伯斯成熟的催化劑，他將在那裡學會如何在他的性格和藝術中，讓自我控制與多愁善感兼容並蓄。他將利用新科技和抽象形式，在嚴謹講究的單一作品中，同時釋放他的活力、憂鬱、安靜、亢奮等各種心情。屆時，他將以平衡疏離的方式，展現如同上封信件那樣的強烈心緒，也將以嶄新的態度擁抱他在成長過程中所學到的各項珍貴技藝。

不過，在包浩斯對他敞開大門之前，亞伯斯有著兩種截然不同的性格。在他鑿刻粗糙亞麻氈的同時，他也公然模仿塞尚。他用石版畫蠟筆的側邊建構一系列彼此鄰接的小塊片，帶著我們跟隨構圖移動。他以靈巧的手法利用簀目紙（laid paper）豐富的灰色調，以留白提高量感。謹慎控制的技巧令人印象深刻。每個區塊清晰可辨，畫面與三度空間鮮活互動。

這種平面與深度之間的精簡運用，與梅菲斯特那類作品如出一轍，但卻有著不同的精神。亞伯斯之所以能成為包浩斯第一位晉升教職的學生，正是因為他可以用一貫的踏實和技巧去呈現不同的情緒氛圍。所有作品都具有清新自然的面貌，但眼前的一棟房子總是由幾百張藍圖所構成。

在次頁這張呼應塞尚作品的大型石版自畫像中，每個色塊各有其重要性，並有一致的韻律貫穿其間。每一筆都為堅實的質感和有機的凝聚奉獻了心力。肩膀、臉頰和頭骨的量感清晰而明確，剛硬的性格也躍然紙上。我們看到一位信奉原則、以嶄新方式展現才華的自信男子。亞伯斯在皮德坎普面前顯露出來的自我懷疑，以及他在其他畫像中的痛苦表情，在此都隱匿不見。就算這是偽裝成修士的梅菲斯特，他也偽裝得無懈可擊。

約瑟夫·亞伯斯,《自畫像三》,約1917。鑽研過塞尚作品後,亞伯斯以熟練技巧利用小塊面,畫出大膽又節制的自我形象。

5

亞伯斯和他未來的包浩斯同事一樣,因為情感太過敏銳而深受其苦。一切都很極端:他的自我意識,他對周遭世界的體察,以及他對藝術救贖的信仰。

亞伯斯寫信給皮德坎普:「除了自己之外,我不知道還有什麼事情好關心。」受到《綠笛》的啟發,他想起皮德坎普的人生和作品。「我想是因為這齣輝煌的舞蹈澄淨了我的思緒。舞者(R.J.S.)的優雅醉態為最細微的西班牙註腳鍍上了金光。」[17] R.J.S. 指的是露絲·施瓦茲科普夫,「西班牙註腳」則是淫蕩和異國情調的代碼。皮德坎普擁有難得一見的靈魂,和他生活在同一個不以熱情為恥的世界。

博特羅普這位年輕教師感覺成長環境的沉沉死氣在向他招手。他拐彎抹角地向詩人朋友描述他的覺醒:

現在,我知道為什麼你一定會有所感覺。他帶給我這麼多長久渴望的東西,而那些東西(我認為)也是你想要的。

老兄，你把正確的東西交到我手上，這裡的一切讓我感到極不真實。就在剛才，有生命的泥人（Golem）似乎從我的靈魂裡說出：「夜晚在那，等著被我們的思想摧毀，唯有在那之後，生命才能開始。」以前，我很難如此輕鬆擺脫這點（我也不想擺脫），然而，水晶般的清澈思慮確實對人有益。獻上最深的祝福，你的賈普 [18]

皮德坎普和這位不知名的「他」究竟有何共通之處，以及亞伯斯和他之間有什麼共同渴望，我們並不清楚，但可以確定的是，那一定與放縱不羈的情感有關。

只要德國繼續打仗，亞伯斯幾乎沒機會如他所願地展開雙翼。他恐怕得四處攢錢才能買到一張芭蕾票，但至少他可以在紙上創作藝術，不過他依然渴望更大的改變。1917 年 4 月 25 日，他從博特羅普寫信給皮德坎普：「貪婪盤踞我心，急切貫穿我身，鬱悶沉籠在我四周（吶喊著形狀！）：它用如坐針氈的不安拷打我、粉碎我。」[19]

文學將是接下來逃離不安、超越「我家地獄」的途徑 [20]。亞伯斯正在探索的那個世界，他很快就能加入。最吸引他的是兩位當代作家：魏菲爾和柯克西卡，後者除了繪畫，也是位劇作家。亞伯斯當然無法預見，這兩個男人日後都會成為他即將加入的那所學校創辦者妻子的情人，但他顯然感受到一股磁力，將他拉向那些人所在的狂肆世界。1917 年 6 月 20 日，他寫信給皮德坎普，說他讀了魏菲爾「高貴動人」的《我們是》（*Wir sind*），以及改編自尤里皮底斯的《特洛伊女人》，後者在杜塞道夫上演。「德勒斯登則是演出柯克西卡的劇本（由他導演）。他們說評價很棒。老兄，新時代正在露出曙光。」[21]

不過亞伯斯依然處在憂鬱的「黑暗沉重」期。在敘述這兩場表演的明信片背後，他加上：「我沒救了。甚至連抽菸也無法讓我快活。無法讓我真正開心，也無法讓我拋開自己。也許這樣最好。」[22] 亞伯斯悉心隱瞞的脆弱，是一股驅動力，逼出他乾淨又講究邏輯的設計風格。他將幾何秩序硬套在人類固有的混亂心智上，藉此達到目標。但

和康丁斯基一樣，無論表面如何，他的內心始終有一把火。

寄出那封狂躁喜悅對比深沉憂鬱的明信片兩天後，亞伯斯寄給皮德坎普一首詩〈群蚊〉（The Mosquito Swarm）。這是他的第一首詩，此後雖然他仍會定期寫作，但再也無法重現最初的坦率與真誠。他以獨立和領導為主題，在結論中強力抨擊以最新時尚為價值的做法，捍衛真實的觀念勝於膚淺的進步：

群蚊

我看見諸多人群——諸多路途
處處皆是焦躁不安的來來回回
上上下下
無人從定點移開。
人人皆藉由鄰人感知自己的位置
但倘若他想超前，他不能
在意其他人，
必須與眾不同——勇往直前
很可能他將孤獨
儘管外面——可能就是死地：——
但他將感受到宇宙的無限——

其他人會追隨嗎？
（這不勞他心煩）
也許之後會一群人蜂擁
（無意識的，和他無關，
也許是被一陣風吹去）
抵達他的孤獨之地或追隨他的腳步
也許屆時能感受到新空氣

我看見第二位

他想從定點撥開群眾

他必須直飛向前。

他將悄悄走過其他人，沒人會注意。

唯有永無休止地慢慢往前拖，上下或左右移動

才能牽引其他人順著他的腳步

（但旁人的諸多掣肘和領袖的易受挫傷

會讓他出師未捷身先亡。）

然而曾有過一個哥德時代

眾人蜂擁向前

也許那是眾多意氣相投之強大領袖

輩出會合的結果。

後世，儘管我們仍有強人

但他們勢單力孤

也未替時代賦予偉大目標。

第三種人希望平順達陣

我的意見是：狡猾並非領袖特質

時尚髮型無法為過時運動

注入新生命

倘若我們今日感受到

　強大的共同驅策

以及天命渴望

　一個新哥德時代

（我剛為表現主義命名）

　那只會帶給我們

　非自願的團結

　讓眾人的眼睛「注視著無限」[23]

必須設定自己的目標，潮流的愚蠢和徒勞，以及「表現主義」的危險，這些都將會是亞伯斯日後在包浩斯年復一年不斷向學生傳誦的價值。

雙眼該注視的不是「無限」，而是有限且可以理解的眼前。內在熱情可以熾烈燃燒，但隨時標掛在身上的多愁善感則是不可原諒的放縱，會讓人分心，有礙於澄淨思慮。亞伯斯追求精確清晰。他認為溝通的首要目標，就是讓接收者理解——即便溝通的內容是天生就不精確的神祕生命。終其一生，這些標準都將支配亞伯斯身為畫家和教師的思考方式，尤其是當他和安妮變成第一對流亡新世界的包浩斯人，並透過教職成為包浩斯意識形態的主要傳播者之後。

那段時間，亞伯斯喝酒喝得很凶。1918 年 3 月 26 日，他寫信給皮德坎普：

> 我太過高興，以致沒注意到萊舍（Lersch）的健康狀況，也沒發現溫克爾（Winkler）的頭髮日益灰白（直到我輕輕摸了他的小鬍子）。我不知道我是怎麼上床的。早上，莫斯特（Mostert）告訴我，他把我送到十二號房（後來我想起一張綠色躺椅），但我跑進另一個房間，爬上溫克爾的床。早上九點，萊舍在船上為我朗誦魏菲爾。這些全都一團模糊，只除了一件事：布林克曼（Brinkman，我第一次碰到他，他看重我，因為我忘恩負義）威脅要砸碎我的窗戶，如果我不接受他。[24]

有關和其他男人睡同一張床這件事，究竟是在講什麼，依然是個無解之謎。安妮 · 亞伯斯對同性戀很著迷，不管是男性或女性；約瑟夫則似乎完全不感興趣。

我認識約瑟夫 · 亞伯斯時，他是個非常非常好色的八十歲老先生，以當時的標準而言，算是有點過頭。我第一次去亞伯斯夫婦家拜訪，是露絲 · 阿古斯（Ruth Agoos）這位美麗女子帶我去的，後來她告訴我，那天下午我和安妮在樓上欣賞安妮的版畫時，亞伯斯邀請

她去看他最新的《向方形致敬》。他們一踏進他的地下畫室，亞伯斯就凝視著露絲的臉龐，同時把雙手覆在她豐滿的胸膛，摩娑了好幾秒鐘，然後叫了聲：「喔！耶！」

當他為了紐約大都會博物館的回顧展——那是該館第一次為在世的美國藝術家舉辦回顧展——去紐約舉行首次會議時，他雇了一名年輕司機帶他去約克鎮（Yorktown）的酒吧，好讓他一邊啜飲杜松子酒，一邊欣賞年輕的德國女侍者。情況僅止於此，但亞伯斯中年時，有過一連串外遇，安妮都很清楚。她對自己的女性魅力很沒安全感，約瑟夫死後，她告訴我在他們五十年的婚姻生活中，她最驕傲的時刻是約瑟夫跑來跟她說，他需要她的協助，幫他結束與一名情婦的關係。他無法甩掉那個和他有染的女人，需要妻子介入；她很樂意安排這場必要的會面，也真的這麼做了。

亞伯斯把同性戀和軟弱藝術畫上等號。他認為，他的學生羅森伯格是個一團混亂的失控藝術家（亞伯斯和羅森伯格的關係值得寫一本書），他的作品得到太多關注；問題之一，就是他覺得「羅森伯格—凱吉—康寧漢」這組星群裡的這幾顆明星，不像真正的男人（一位訪談者詢問亞伯斯對羅森伯格作品的看法，他回答：「我的學生這麼多，你不能期待我記得每個人的名字。」）。

他也曾對同性戀男子做出毀滅性評論。某天，有個相當知名的織品設計師和實業家來拜訪安妮，他的舉止裝扮，就像個脫口秀演員版的男同志室內設計師。在熟悉這行的圈內人眼中，他是個聰明伶俐的傢伙，他利用安妮這個門路，將她的設計改造成具有商業可行性的布料和室內裝潢織品，行銷到全世界，藉此賺進大筆財富。他沒有安妮的絲毫才華和原創性，而是借用她的想法變出數百萬美元，至於她拿到的版稅，一輩子加起來恐怕不到十萬美元。不過她一點也沒為此惱火，就像安妮說的，受到這個男人注意可以讓她得到好幾個主要獎項，還可以享受他無微不至的吹捧奉承。但這傢伙對約瑟夫沒興趣。他打扮得太過花枝招展，雖然對紐約設計世界的某些人而言他是個受崇拜的人物，但是在約瑟夫看來，他既不真實可靠——他實在太迷信八卦和大牌——也不具備創意天才。還有，儘管約瑟夫並不承認，但

這傢伙沒半點男子氣概，也令他無法忍受。當這位設計師走進他家，約瑟夫只會從廚房搖手示意，但不會真心跟他打招呼，感覺就像小學老師看著某個他不在乎的學生。當他發現這傢伙居然在他的寬邊帽下戴了一副粉紅色的大太陽眼鏡，忍不住大聲喊了這個男人的姓氏說：「你看起來像隻兔子！」接著就匆忙走進畫室，擺明他還有更重要的事要做。

有一次，在大都會博物館吃午餐時，公開出櫃的同性戀館長亨利‧蓋哲勒（Henry Geldzahler）戴了好幾枚戒指，包括一枚金環鑲鑽的——他父親以前是珠寶商。當鑽石光芒閃到亞伯斯時，他突然望向桌子對面說道：「亨利，那種戒指是給女人戴的！」蓋哲勒露出微笑冷靜地回說：「沒錯，約瑟夫。」兩人都表達了自己的意見並為此感到開心。

至於他的酗酒：他是屬於那種可以很久不碰酒精，但一喝就會過頭的人。在亞伯斯八十幾歲時，收藏家約瑟夫‧赫胥洪（Joseph Hirshhorn）知道，去亞伯斯家只要帶著一瓶約翰走路黑牌威士忌，那麼離開時，他就能用很低的折扣拿走一堆藝術品。安妮提過，在黑山時，有一次約瑟夫醉倒在他們當時居住的小木屋前門廊上。她決定幫他換上睡衣，然後拖他上床。這種情況可能會讓很多女人抓狂，但安妮卻再次因為能幫上忙而感到高興。這位偉大的織品設計家脫掉丈夫身上的衣服，小心將他移進睡衣裡。完成後，她站著欣賞躺在木頭地板上的他，覺得他看起來「美麗而天真，像木乃伊一般平靜」。後來她才發現，他看起來像木乃伊的原因，是因為她把兩隻腳擺進同一隻褲管。

時間拉回 1918 年，他和萊舍、溫克爾還有布林克曼究竟發生了什麼事，我們還是無法得知。但可以確定的是，亞伯斯喝醉了——而就像他一輩子習以為常的，不管發生什麼事，他對自己總是百分百感覺良好。安妮在紡織或製作版畫時確實信心十足，但她對自己的社交互動從未感到自信。約瑟夫在這方面則是從不缺乏。

在一次大戰剛剛結束的這個時期，亞伯斯的繪畫技巧更上層樓。他略

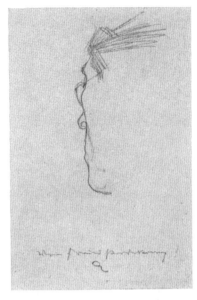

約瑟夫・亞伯斯，《皮德坎普》，1917-18。亞伯斯在這張為他年輕時的靈魂伴侶所畫的側臉素描中，只用一根決定性線條就勾勒出他摯愛的那張臉，並在平坦的紙頁上做出看似渾圓的效果。

微調整了線條角度並賦予它們最佳比例，可以只用這裡的一筆和那裡的一畫，確立整個頭部的體積和空間配置。在他的人物習作中，他訓練自己用最少的事實線索——一條肩線，一個鏡像輪廓——讓觀眾看出整體姿態，並能感受到沒看到的部分。

在上面這張皮德坎普的素描中，他只用了簡單有力的幾個線條，就讓他的好友在牛皮紙上得到生命。亞伯斯把他的藝術削減到最基礎程度：體積和造形。他用簡單幾筆說了很多很多，就像他日後在德紹製作的玻璃，以及更後來在他將近三千件的系列畫作中，每一件都只由三或四個方形以完全相似的關係組成，卻為我們帶來無窮無盡的視覺經驗。構成皮德坎普側臉的鉛筆輪廓線非常沉穩而出色，頭髮和眼睛具體證明了亞伯斯鋼鐵般的清晰程度。他能在平坦的紙頁上畫出渾圓的頭顱，簡直就像煉金術般神奇。簡潔的圖像與下方的題詞「我的朋友皮德坎普！」（Mein freund Perdekamp!）和出乎意料的驚嘆號及罕見的愉快簽名「a.」，彼此呼應著。達到目標的亞伯斯，正在品嘗勝利的滋味。

1919 年底，亞伯斯終於再次設法逃離令他窒息的故鄉。隨著戰爭結

束，他的渴望也益發強烈，企盼再度體驗在柏林感受過的廣大世界。10 月，他終於攢足資金，前往慕尼黑進入皇家巴伐利亞藝術學校。

他正踏上克利與康丁斯基的步伐，雖然他當時並不知曉。他的繪畫老師正是十年前教過克利與康丁斯基的史圖克。在包浩斯時，這三人一致同意，史圖克要他們畫的裸女圖毫無價值可言。亞伯斯日後還將進一步貶低史圖克的教法：「他們教學生站在裸女前畫畫。等他們找我去耶魯教書時，我每年為他們省下七千美元的模特兒費用。」[25] 這種嚴格絕對的立場，是他展現在公眾面前的形象之一，但那跟名為「結構群組」（structural constellations）的幾何繪圖一樣，都是一種建構，為了打造他的抽象主義藝術家身分，他把身為具象畫家的過去隱藏起來。然而就在他即將進入包浩斯的前夕，他「站在裸女前」畫的那些東西，也曾經是他建構自我的一個重要成分。

約瑟夫死後兩個月，當時我正在協助安妮整理他留下的作品，一天，我開車載安妮去康乃狄克州的紐哈芬，距離她住的地方約十五分鐘車程。她請我把車停在耶魯大學出版社先前的總部，約瑟夫的偉大作品集《色彩的交互作用》（Interaction of Color）就是在那裡印製。安妮交給我一大串鑰匙，說她認為約瑟夫在地下室有間儲藏室，但因為樓梯太陡，她恐怕沒辦法應付。她請我下去看看，有沒有哪個房間上了鎖，如果有，就試試這串鑰匙有沒有辦法打開。她說那個地窖早就被人遺棄，不會有人問我要幹嘛。她是對的。

二十分鐘後，我回到車上。我告訴安妮，她完全正確，我剛發現一批令我膝蓋發軟的收藏珍寶。一走進去，我就在一疊雜誌頂端認出一張克利的圖，那是克利寫給約瑟夫的一封折信的第一頁。接著，我發現架子上儲藏了很多約瑟夫的玻璃集合作品，還有一堆照片拼貼；那是我第一次瞥見包浩斯人在比亞希茲附近的夏日度假情景。我還找到一些檔案夾，標籤寫著「我的早期繪畫」──並因此得知約瑟夫曾經畫過裸女和風景畫，直到他去了包浩斯。他就像個想要把很久以前犯下的罪行隱藏起來的人一樣，小心翼翼地把所有罪證收好，不讓學生或其他大眾得知它們的存在。

接下來幾個月，我定期返回地下室。因為在亞伯斯保留下來的數百張具象畫中，有一些他標了日期，也許可以根據風格為它們制定粗略的年表。事實非常明顯，在亞伯斯去了慕尼黑之後，他畫得比以前更為流暢。

史圖克或許可以被視為慕尼黑的威廉‧布格侯（William Bouguereau）*：一位極度多愁善感的畫家，用風格畫手法將最新的短暫時髦賦予形體。很難想像史圖克能教亞伯斯什麼，他已經通曉了基本技法，就像也很難看出史圖克對克利或康丁斯基曾造成任何影響。不過亞伯斯在那年的課堂上，精通了一種細膩的書法風格，運用畫筆和墨水以類似中國文人畫的方式揮灑。他建立新的自信，並開始利用他從梵谷作品中收集而來的一項原則：「梵谷的筆觸，尤其是他自畫像的筆觸，總是和形式彼此呼應，線條順著鼻子往下，線條跟著形式走……我用間接方式試畫過類似的東西。我無意抄襲梵谷；但試過之後，我知道我正在做他做過的事。」[26]

*布格侯（1825–1905）：法國學院派畫家，善於以現代手法呈現古典神話主題，女體是畫作的強調重點。

亞伯斯在慕尼黑時期，發展出用不同媒材處理同一主題，以及從各種角度處理單一對象的做法。他先用粗筆刷和墨水畫一名裸女，接著用同樣的黑墨水描繪同一姿勢，但換成細尖鋼筆。第一幅素描是深沉的男低音，第二幅是清亮女高音。亞伯斯也會讓模特兒保持絕對的靜止狀態，然後從右邊畫第一幅，從左邊畫第二幅，接著從正後方畫第三幅。第一幅強調背部和軀幹的內側肌肉組織，下一幅顯露更多胸部，最後一幅的重點移往更下方的赤裸臀部，感官程度更甚於前兩幅。亞伯斯漸漸了解到，藝術的課題有很大程度來自於選擇——不只是選擇主題，也包括我們感知主題的方式和呈現它的手段。主題附屬於所選擇的角度和媒材，以及藝術家自身態度的細微差別。

在亞伯斯匿藏了超過五十年的這些畫作中，有兩幅是以一對裸體人物為主題。其中一幅是兩名裸體人物正在縱情舞動；第二幅則是兩具裸體交纏擁抱在一起。可惜這些素描和照片沒有在藝術家生前公諸於世，否則將可避免那些陳腔濫調的看法，害觀眾錯失掉構成亞伯斯所有作品底蘊的性感和火焰。

亞伯斯當然不是在史圖克的課堂上看到這些姿勢。那對狂舞裸體中的男子是亞伯斯的自畫像，雖然他以背部示人，證據並不明顯，但他的頭形、髮型、粗壯的頸項和結實的體格，都和亞伯斯如出一轍。喜歡跳舞的亞伯斯，把自己描繪得完美合宜，身形姿態自信優雅。舞蹈看起來像探戈，他以強勁姿勢主導一切，卻又顯得冷靜而充滿耐心：一個循循善誘的老師。他的魁梧雙臂精準俐落，鼓凸肌肉運作自如，雙腳的落點更是完美到位。這個令人印象深刻的男子是名跳舞高手，在他的沉著帶領下，那名女子快樂迴旋。第二幅作品是一名裸女被另一名裸體人物擁抱著，我們只能看到後者的背面，性別不明，但從臀部和體格看起來應該是名女子——頭髮也加深了這種印象，雖然無法百分百確定。這兩具彼此交疊的身體展現出強烈的肉體和情感張力。

*席勒（1890–1918）：奧地利畫家，克林姆的門徒，以極度展現自我和情慾強烈的風格著稱。

亞伯斯厭惡克林姆和艾貢‧席勒（Egon Schiele）*那類藝術家，討厭他們明目張膽的情慾表現，更討厭他們毫無節制的視覺風格，如果他讓世人看到這些影像，一定會被拿來和他們相提並論，他才不想冒這個險（我們可以猜想，有很多類似的作品已被銷毀）。但是撇開主題不論，這些作品和他抵達包浩斯後所做的每樣東西都具有同樣的本質。它們同樣顯露出高度的專注力和穩健的手法。它們也讓我們清楚看出，亞伯斯多喜歡挑逗和操弄我們的想像力。正因為我們看不到主角的臉龐，所以更想盯著他們想像其中的熱情。亞伯斯令我們興奮、刺激卻不感到厭膩。這幾張故作神祕的素描，預告了他未來在威瑪和德紹進行教學與抽象創作時，對難解之謎的喜好。

我們無法一眼揣測全局，只能感覺短瞬的時刻。這是一種期待和緊張的氣氛；畫中人物只有手部交疊，一如亞伯斯後期藝術裡的色彩只在交界邊緣有所碰觸，然而我們卻可明顯察覺到他們肉體之外的親密連結，因為他們彼此滲透並創造出神祕的影子與虛幻的殘像。亞伯斯否認這些裸體畫的價值，並將永久隱瞞它們的存在，然而他在這些具象作品中所得到的力量和統整性，將會成為他日後在包浩斯的特色所在。

和亞伯斯跳舞的女子很可能是芙莉達‧卡希（Frieda Karsch），他

口中的芙莉黛（Friedel）。她比亞伯斯小兩歲，家境富裕；父親是傑出建築師。

卡希出生於明斯特，青少女時期父母就把她送到愛爾蘭學習禮儀，為日後成為社交名媛做準備，但她回國後卻想從事專業工作。父母不同意她的想法，於是她離家出走。

卡希在慕尼黑靠變賣身上的珠寶維生。亞伯斯抵達慕尼黑不久，她就出現在他的故事裡；在他抵達後一個月寫給皮德坎普的信件中，提到和她去鄉間做了一趟美妙的小旅行。不過卡希的出現並未緩和他對新生活的絕望。慕尼黑的生活費比家鄉昂貴許多，他還得支付休假時的代課費用，等於是雪上加霜。更糟的是，他正體驗到某種畫家的瓶頸。他從位於圖根街（Tuerkenstrasse）的冰冷住處寫信給皮德坎普：

> 我必須寫信跟你抱怨伊蓮娜（Elenah）。我本來希望早點寫，用不同的方式，但我沒時間，外面的世界讓我筋疲力盡。我覺得自己像快繃斷的最後一根琴弦。無法放鬆。誰也拉不出聲音。但又還沒斷。還不到弦栓尖叫倒轉、琴弦垮垂的程度。除了樂器本身，看不見的惡意手指也伸了過來，讓它緊繃到極限。等等。變化時快時慢。無法預測。
>
> 我什麼也沒做，只是瘋狂地跑來跑去。為那些善於利用的人跑腿。給最好的建議，拿豐厚的報酬。把自己從自己那裡偷走，把自己搞得沒閒、沒錢，也沒餘裕。
>
> 噢，該死，讓我掙開痛苦緊縛的雙手，以及作繭自縛的感覺。這麼多責任顧慮排山倒海而來，而我卻如此虛弱。
>
> 我必須賺錢，因為我身陷困境，孤立無援：學校那邊四個月的代課費需要一千六百馬克。根據我十一年的年資和生活費調漲結算下來，一整年只剩下六十一馬克。我可以好好賺錢的。但我揮霍時間和精力。我為無法購買充足顏料這種蠢事生氣，卻只是坐在這裡抱頭惱火。畫個一筆就又躺下。我想弄出最棒的財務計畫，但是像我這種毫無條理的人應該把注意力擺在這上面嗎？難道我要隨時留意，別在生活必需品買好之前就把錢花光？已經花了那

麼多錢，但我根本不知它們花到哪去，除了買了一瓶好酒之外。

　　材料、皮革、食物，這些醜陋的字眼在我腦中嗡嗡作響，因為它們必須兌現。我做的不是努力就有報償的工作，不是幫別人扛馬鈴薯袋。我沒把訂單寄給米爾科夫（Merkauf），沒去畫我答應要畫又可以讓我賺點錢的肖像，因為我陷入無可救藥的焦躁狀態，因為其他人需要陪伴。

<div align="right">祝福你，你生病的　賈痞 [27]</div>

　　世人——即便是最親近的熟人——後來會知曉的亞伯斯，絕不會有這類弱點，也不會陷入這般困境。就算他有任何信心不足的時候，他也會掩藏得很好。但此刻，他正在對付一個陷入嚴重低潮和懷疑的自我，套用他的誇大比喻，他覺得自己就跟繃緊的琴弦一樣脆弱。

　　不過沒多久，生活就開始好轉。接下來幾個禮拜，亞伯斯變得興高采烈，理由是「法蘭茲，法蘭茲！」：

　　我不知道該為上封信感到高興或懊悔。因為我做得非常好，我已經知道有多少人正在支持我。如果可憐的芙莉黛也能得到這樣的幫助該有多好，她是來自那麼有錢的家庭，現在卻吃住得如此拮据，而且有很長一段時間不但沒有配給卡，也沒煤炭，飢寒交迫。但她不想回家，家人希望她回去，總是拖到最後才寄錢來。她也不能上來我的房間，我只好拿著麵包、奶油和烤蘋果到街上給她，只能用雙手給她溫暖。我也只能扛著一袋煤炭到她門口，在她夜晚的窗下吹長笛。星期天早上我們會一起散步，走到舒曼馬赫（Schömenmacher）。我和我的小孩。接下來就是耶誕節。一定很棒。明亮、溫暖而美麗。

<div align="right">你的賈普 [28]</div>

亞伯斯正在發展一種特長，和敢於與家庭決裂的年輕富家女交往。他也開始意識到一種與他的成長背景格格不入的想法：奢侈的歡樂。

　　一個人可以把藝術和創作當成首要重心，這樣的想法對他而言是

非常革命性的。在博特羅普，男人工作，養家，上教堂；若有什麼娛樂，主要就是杜松子酒。亞伯斯則是為了截然不同的人生做準備。包浩斯對亞伯斯而言，就像對克利和康丁斯基一樣，主要不是作為一個推動特殊哲學和擁護現代主義的地方，而比較像是一處可讓他們過著美好生活的庇護所，可以在裡面把所有時間投注在創作藝術、思考藝術、教導藝術，而不必擔心這樣是本末倒置，不務「正」業。

在慕尼黑時，亞伯斯還不知道葛羅培剛剛在威瑪創立包浩斯，但他已準備要徹底改變他的人生。他的計畫首先是加入由巴克豪斯（Backhaus）籌畫的美國行，他曾在信中跟皮德坎普提過這個人。接著他打算往東到印度，並試著解決各種細節。改變人生的時刻到了：

> 1920 年復活節星期日
>
> 法蘭茲！
>
> 　最近三天我們都在山上，這裡極為壯麗。雖然芙莉黛的鞋跟已經磨平，但她昨天高興到流下眼淚……
>
> 　腦海中只有一個字眼：「壯麗」。面對如此震懾心魂、超越時間的永恆，夫復何言──
>
> 　還有一件事：旅行……你知道有誰可以贊助部分旅費，反正他過沒多久也得為科學探險或藝術實驗支付一筆統一稅金。或是可以貸款。[29]

如果沒人願意支持他去美國或印度，或也在他考慮名單上的君士坦丁堡和亞歷山卓，他可能就會去任何他負擔得起的地方冒險。

不過這段時期，他最遠只去到巴伐利亞的阿爾卑斯山區──與芙莉黛同行。他開始拿起畫筆描繪山巒和農舍。這些描繪阿爾卑斯山景的圖畫，洋溢著昂揚生命。藝術是盛裝自信的容器。7 月 5 日，他寫了封快箋給皮德坎普：

> 在整片鵝莓與黑醋栗環繞下的沁涼樹蔭，鳥兒啁啾、母牛低

哞、狗兒狂吠，遠方傳來軍人返鄉舞會的歡樂節奏，祝福你，鼻塞舌燥的

賈普 30

就在亞伯斯為大自然的餽贈陶醉，感覺生命打開了一條嶄新道路時，他在無意中看到印有費寧格教堂版畫和葛羅培幾段文字的包浩斯四頁傳單。在一個什麼芝麻小事都能印成好幾頁文件的社會裡，這份一張插圖、一頁文字的簡明宣傳單，竟然囊括了這位一心求變的博特羅普小學教師所追求的每樣東西：嶄新的存在方式，擺脫傳統枷鎖的自由，追求藝術的地方，得到財務保障的機會，以及未知的可能。

<div align="center">6</div>

那年秋天，在包浩斯成立一年後，亞伯斯抵達該地。他日後寫道：「當時我三十二歲……把所有舊包袱扔到窗外，再次從谷底爬起。那是我這輩子跨出的最棒一步。」31 葛羅培的工作坊提供機會，讓他把博特羅普、具象藝術，以及他最初以為的教書義務拋到身後。他用志同道合的夥伴及最起碼的基本食宿，取代原先的孤立和瀕於貧窮。

他修了所有學生必上的基礎課程。但他比其他學生年長，也已有了自己的想法。沒花多少時間，亞伯斯就發明了一種新藝術形式。因為負擔不起顏料和畫布，他四處搜尋免費材料創作藝術。威瑪市的垃圾場離包浩斯不遠；亞伯斯拿著鶴嘴鋤，背著帆布包，翻撿廢棄瓶罐和碎玻璃，把最吸引他的碎片裝進包包裡。

回到學校，他利用鉛和鐵絲將碎片組配成活潑鮮豔的作品。亞伯斯從垃圾碎屑中萃取出激進而驚人之美。這些作品有機又有趣。他靠著準確眼光和天生的視覺韻律，創作出和諧的集合藝術，同時流露出他盡情嬉戲時那種毫無防備的豐沛活力。

在這段財政艱困、社會劇變的時期，許多德國藝術家都以社會的

苦難為焦點，把人類承受的折磨當成首要主題。亞伯斯則是把廢棄垃圾變成會唱歌的窗玻璃，讓它們起死回生。他把其中三片嵌在燈箱上，其他則是懸吊起來讓日光穿透，流洩而過的光線更加強化了它們的歡樂精神。

　　亞伯斯最初在包浩斯的創作探險還包括一本版畫作品集，封面是由晃動的水平長方形構成，以及一些天馬行空的木頭家具。在接下來的十三年裡——他待在包浩斯的時間比誰都久——他將設計和製作桌椅，制定新的字符集，規畫建築方案，以史無前例的方式運用相機，並從組合玻璃碎片進展到在平板玻璃上用版模印刷和噴砂，以數學般的精確和強大的藝術爆發力構圖創作。他沒有克利的原創性或康丁斯基的深邃知性，但他將成為包浩斯最偉大的博學人物，在各個領域證明他的多才多藝。他也將蛻變成天賦才華的作家和公共演說家，向更廣大的民眾清楚陳述包浩斯走向的重要性，並將成為葛羅培最器重的教師，肩負起發揚該校教育的使命。

當年僅十八的布羅伊爾在 1920 年抵達包浩斯時，伊登是他要求會面的第一位人物。「我等了一會兒，然後他出現在走廊上。我沒告訴他任何事，那顯然就是我想要的。」[32] 如同伊登所知，布羅伊爾是個新學生，因為包浩斯的結構還不太健全，他想弄清楚第一步該怎麼做。布羅伊爾拿出一本小素描冊，交給這位預備課程的老師。

> 他一邊翻閱一邊發出：「嗯，嗯……嗯。」
>
> 　　他是個非常傲慢的人，你知道，第一眼我對他很反感。你知道，這是一種重要戰術……他非常……相信自己……馬勒夫人，當時她是葛羅培的妻子，她認識伊登，認為他是個有趣的人，他給人有趣的印象。還有他的光頭……他是瑞士人，曾經是個畫家，待過維也納的一所私立藝術學校，然後葛羅培邀請他一起加入包浩斯。

　　四十年後，布羅伊爾如此描述他在包浩斯的第一天，這位匈牙利

猶太人感覺自己像個外人，他很寂寞，伊登對待他的方式更加深他的不確定感。但布羅伊爾並未失去希望。他決定走進玻璃工作坊，在那裡碰到一名穿軍用斗篷和尖角黑帽的瘦高男子，他拿起一枝大筆刷在一塊金屬板上四處揮灑顏料。那是帕普（Papp），另一名匈牙利人。

布羅伊爾看到門上有張紙。上面有三個名字，他是其中之一。因為他認識的德文有限，不知道自己的名字怎麼會在上面。

所以我問了旁邊那個人，那是什麼意思？我說得結結巴巴。他知道我的意思。他的回答像是……「你是這禮拜負責維持教室整潔的三人之一。」

我說：「我不懂。」他看我一頭霧水的模樣，就說：「用刷子和掃把清理地板。」「掃把是？」

這個陌生人拿起一枝掃把交給布羅伊爾。他就是亞伯斯，加入包浩斯的時間只比布羅伊爾稍早一點。單是靠他的平易近人和踏實淳樸，這位來自博特羅普的木匠之子就已經在包浩斯取得獨一無二的地位。

1921 年 1 月，亞伯斯從威瑪寫信給皮德坎普：「我一直想寫信給你，有好多事想跟你說，但這裡發生的事情每件都生動有趣，我不知道該寫這裡的年輕人，還是豐盛到讓人肚子痛的耶誕包裹，或是給千奇百怪的風流韻事冷敷一下。總之，這裡沒一刻無聊，而我新年要做的第一個決定，恐怕是我得放棄寫信。接著閃過腦海的念頭是：禁絕一切女色。」他告訴皮德坎普，他住在一間「昂貴但超棒的公寓」，不過他需要錢。他不得不向朋友周轉，「因為我皮包裡的食堂現金已大大縮水。總之，事情暴起暴落。狂亂到我必須踩煞車……關於我的舊處境、新朋友和包浩斯。恐怕有許多東西需要打破。可能還會更糟，因為它們早就該打破了」[33]。

我們可以把他在威瑪垃圾場劈砍的那些碎片當成一種隱喻，象徵他正在粉碎自己和父親的種種先入成見。我認識的那位八十幾歲的亞伯斯，強烈反對把藝術當成自傳的觀念；然而他的作品的確經常反映

了他的自身需求和精神狀態。玻璃集合藝術可以與包浩斯極力促成的「破壞和重生」相比擬。他費盡心思，從其他人棄如敝屣的廢物中誘出美感，證明轉化的可能性，而這正是包浩斯最偉大的貢獻之一（參見彩圖 19）。

教亞伯斯預備課程的老師是葛楚德・古魯諾夫（Gertrud Grunow），一名音樂家，在伊登監督下授課。亞伯斯在給皮德坎普的信中，提到她的教學方式帶來哪些解放效果：「你無法為這種方式命名。它是關於如何讓人放鬆……你必須和著音律走動或站著體驗它們，住進顏色、燈光和形式裡。」[34] 但這種課程一門就夠了。在某人指導下研究，不符合亞伯斯的本性。1921 年 2 月 7 日，他成為免上預備繪畫課的三位學生之一。他如願以償，得以破例和古魯諾夫一起工作。

雖然他現在一心想加入工作坊，但他不確定自己有沒有辦法繼續留在威瑪。他還是個學生，雖然一點也不像，而且他沒有其他收入，除了定期從博特羅普地區教育當局得到的津貼，但扣掉他得支付的缺課費用之後，根本所剩無幾。

他寫信給西發里亞當局，要求提供更多資助，讓他繼續在包浩斯受訓。他保證，等他返回博特羅普任教時，他會變成更棒的教育者——雖然他根本不打算信守承諾回去教書。就在同一時間，包浩斯的師傅告訴這位垃圾場的常客說，他的玻璃作品不是眾所接受的藝術媒材，他必須研讀壁畫。他不肯答應，這讓他的未來更顯得岌岌可危。

第二學期期末，葛羅培「基於職責關係提醒我好幾次，倘若我繼續對師傅的建議置之不理，不肯全力投入壁畫課程，就不能留在包浩斯」[35]。亞伯斯把校長的威脅當成另一項挑戰，照常只用破碎的瓶子、壓扁的錫罐和鐵絲網創作。學校要求他在第二學期結束前，展出當時的所有作品。

「我覺得這場展覽將是我在包浩斯的最後輓歌，」他日後回憶道。然而事實剛好相反。在他展出由彩繪瓶底和其他玻璃碎片組成的集合作品後，收到師傅委員會的一封信，不只通知他可以繼續研究，還邀請他在學校設計一個更大的玻璃工作場所。「突然間，我得到自

威瑪包浩斯的玻璃工作坊，約1923。包浩斯師傅會議原本告訴亞伯斯，如果他繼續只以玻璃創作將無法留在學校，沒想到在作品展出之後，他對這項媒材的原創精神和熟練技法大受肯定，學校甚至邀請他經營玻璃工作坊，並成為第一位升格為師傅的學生。

己的玻璃工作坊，過沒多久，我還拿到玻璃窗的訂單。」[36]

1922 年至 1924 年間，亞伯斯為威瑪包浩斯校長辦公室的接待廳製作了一扇窗戶（參見彩圖 21）。由各種不同切分的長方形鑲嵌而成，閃耀著鮮豔紅光和其他令人脈搏加速的色彩。每個進到房間的人，都能立刻感受到這些形式組合傳達出這所新學校的活力和樂觀。在接待廳裡迎接葛羅培訪客的亞伯斯作品不只這件。他還做了一張大桌外加一個雜誌目錄架，都是用深淺對比的木頭做出活潑輕快的組合。還有一個複疊式的角落收納櫃，用奶白色玻璃和不鏽鋼構成。亞伯斯設計的獨特玻璃燈具是採用剛剛研發出來的透明燈泡，摺疊椅則像是來自古老修道院的東西。這些物件全是用直角和大膽的平面創造出跳動的韻律。但它們也提供了一種微妙的秩序感，因為所有的尺度全是根據同樣的基礎單位演變而成。角落收納櫃的擱板厚兩公分整；玻璃門的凹槽寬兩公分；其他所有尺度也都是兩公分的倍數或整除分數。這些作品給人一種基礎穩固的舒緩感受：傳達出這樣的訊息相當重要，因為包浩斯四周有著重重逆流。

　　這些作品都是採用包浩斯其他手藝人的常用手法，但亞伯斯為他的設計注入他對簡潔、意圖和尺度的獨到看法。他的家具沒有驚人的

亞伯斯為葛羅
培辦公室接待
廳 設 計 的 桌
子，露西雅·
莫侯利納吉拍
攝，約1923。
亞伯斯的家具
由最極簡的元
素構成，尺度
規律精準，有
如古典樂。

原創性，但有一種獨特的雅致。亞伯斯為功能性物件加入藝術的撞
擊，藉此往前躍進了一大步。

　　造形穩健和相對通透，是亞伯斯設計的兩大特色。他的留白有一
種雕刻式的豐富感。不同平面以俐落的節奏彼此接合。個別形狀之間
的彼此擁抱和呼應，清楚透露出畫家的敏銳眼光。角落壁櫥的細節部
分處處可見絕妙創意，例如隱藏式的酒櫃，但形式與材料的並列手法
也同樣精采。亞伯斯做的東西雖然務實，卻也透露出罕見的創意巧思
和藝術眼光，以及一種勇敢但舉重若輕的原創性，而這些都是包浩斯
所追求的最重要目標。

在同一時期的玻璃作品《網格鑲嵌》（*Grid Mounted*）**中**，亞伯斯運
用了他從喬托作品裡領略到的原則。他以最低限的形式語彙建構整
體，限定自己只能使用單一建構元素。喬托的限制是環境造成，亞伯
斯的限制則是自己設定的。這和克利限定自己只用少數幾個顏色或利
用單一形式做出變化，道理相同。在《網格鑲嵌》中，他刻意用玻璃
工的樣本作為唯一工具，將它們挫成統一的小正方形，接著組合成棋
盤狀，然後用細銅絲綁在沉重的鐵格柵中。

　　伊登在預備課程上也曾用棋盤作為教學工具，但亞伯斯為這個基
本圖案施加了他自己的神奇煉金術。《網格鑲嵌》的材料和技法都很
直白，基本單元是工匠用來推銷玻璃類型的展示手法，有各種色調和
紋理，然而卻閃現出一種天國般的光輝。色彩的並列創造出強烈動

感，彼此的鮮活輝映帶有一種靈性的力量，一種奇蹟正在發生的感覺，一如喬托的《聖母領報》（Annunciation）。亞伯斯找到自己的道路，以無比的熱情投入這件作品，讓網格有了呼吸。

這就是亞伯斯對包浩斯的特殊貢獻：清楚展現在他的玻璃作品、功能物件和教學上。他悉心打造一個條理分明、井然有序的宇宙，在其中既有規則可循，也可鍛鍊你的想像力。《網格鑲嵌》被緊緊綁住的彩色小方格，在極度嚴格的範圍裡，填滿了驚喜的自由精神。我們再次看到一件抽象作品與其創作者之間的莫名神似。它看起來像是建立在實用的基礎上，遵循匠人對色彩和紋理的處理手法，但它也洋溢著歡騰雀躍。表面上，亞伯斯擁護公認的習慣標準——他完全沒有伊登派拜火教徒的古怪行徑——但在創作上卻是大膽而肆無忌憚。《網格鑲嵌》是幽禁在結構裡的興奮喜悅。

亞伯斯和同一年的康丁斯基一樣，希望能有錢買一雙新鞋子。3月22日，他寫信給皮德坎普：

> 親愛的法蘭茲！我很久沒想過要買鞋子了。我期望從家裡拿到錢，但沒辦法。目前我沒現款。還有，我覺得他們可能會比較喜歡登山靴。但我也希望能穿到「好鞋」。我拿不定主意。[37]

他同樣拿不定主意的，是他在包浩斯的地位，以及他能否在那裡找到一方天地。他的作品已大有進展，但他還不清楚該加入哪個工作坊，以及該做什麼。他在伊登的召喚下，正在包浩斯教授基礎課程，但他認為教書工作只是暫時性的；他更喜歡創作，不過他缺乏資助，無法只靠創作維生。

就在這段沒有答案的時期，他碰到果斷明確、意志堅定的安妮莉瑟‧佛萊希曼。這名二十二歲女子，是柏林大家具製造商的女兒，母親的家族擁有全世界規模最大的出版公司，但她決意脫離父母的豪奢生活和傳統觀念，他們認為她應該像母親一樣，找個好人家舒服過日子。她和亞伯斯初次見面時，包浩斯還沒收她當學生。

亞伯斯金髮直率，安妮莉瑟黑髮沉鬱。兩人相遇時，她正處於痛苦時期，因為她帶著作品集到德勒斯登求見柯克西卡，希望跟他學習藝術，但遭到拒絕。愛爾瑪的這位情人問她：「妳幹嘛不回家當個家庭主婦？」然而她已下定決心投身藝術，於是她到漢堡的應用藝術學校註冊，但發現那裡除了「女人的針線活」之外什麼也沒有[38]，就離開了。她說服雙親讓她去唸包浩斯，但第一次入學申請沒過。那時，她和約瑟夫已經相遇，她不急著返回柏林。

　　約瑟夫教安妮莉瑟一些基本的摺紙工夫，希望提高第二輪申請的成功機會。這次，她被錄取了。不過這位女繼承人還不確定會和她口中這位「削瘦、飢餓，但有著無可抗拒金色瀏海的西發里亞男子」[39]，進展到什麼程度。

　　1922 年底，包浩斯辦了耶誕派對。安妮莉瑟盡責出席，坐到最後面，準備在這個沒人會注意到她的地方熬過一晚。在她眼中，她不只是個新人，更是個永遠的外人。由葛羅培扮演的耶誕老人，正根據手上的卡片一一唱名，發送禮物。安妮莉瑟確信這和她無關，所以當她聽到自己的名字時，簡直嚇呆了，心想一定是搞錯了。但所有人都盯著她，等她起身，她這才意識到，自己應該上前領取禮物。那是一幅捲起的版畫，綁著絲帶，名稱是《逃往埃及》（*Flight into Egypt*），取自喬托的帕都亞（Padua）濕壁畫系列，隨畫附了一張卡片，上面寫有亞伯斯的名字。

　　騎在驢上的聖母抱著懷裡的嬰兒耶穌，行經三角形的山脈前方，山脈與動物上的人物完美呼應，具體展現出安妮莉瑟一心嚮往的和諧與美麗。約瑟夫知道他的禮物會造成何種效果。岔句題外話，芙莉黛‧卡希已經在 1922 年 8 月嫁給皮德坎普——亞伯斯在慕尼黑介紹兩人認識。

　　約瑟夫一輩子都不缺女人，這些女人甚至讓他每隔一陣子就發誓要戒除其他異性，但安妮莉瑟與眾不同。她和他一樣強烈投身藝術，並具有罕見的力量和聰明。她的外表引人注目；雖然不是美女，但臉龐極為迷人。她思慮沉甸，觀察敏銳，很少事情能逃過她的慧眼。她還能提供門徑，跨入德國社會的另一個階層，儘管她本人對自己的出

身極度不自在。約瑟夫能吸引到這樣一位渴望獻身藝術，並急欲擺脫一般人對女性角色期待的猶太女人，會讓他顯得更加鶴立雞群，不同於從小到大的任何親友。他再度做了一次不同凡響的選擇。

伊登在 1923 年離開包浩斯後，亞伯斯鬆了一口氣。他以為可以就此放下伊登要求他做的教學工作，專心投入創作。沒想到伊登一離開，葛羅培就挑了一個擠滿學生的時刻，走進玻璃工作坊，在眾人面前對亞伯斯說：「你負責教接下來的基礎課程。」亞伯斯日後回想起當時的對話：「我說：『什麼？我很高興能放下教書工作，我再也不想教了。』……他摟著我說：『幫我個忙，你就是該做這件事的人。』」他說服我了。他希望我教手工藝，因為我父母雙方都有手工藝背景，我對製作實用物品也總是興趣盎然。葛羅培說：『你帶新人，指導他們做手藝。』」[40]

他覺得自己別無選擇。

亞伯斯認為伊登的預備課程「一開始相當激勵人心」，但他漸漸不喜歡那位老師的「強調個性」。伊登的「主導性太過恐怖」[41]，令亞伯斯不安。亞伯斯厭惡所有雜亂無序、放縱任性的東西。他覺得應該把性格怪癖隱藏起來；不管是在個人舉止或藝術作品中，清晰明確的目的感及和諧平衡的形象都是基本要素。他無法對這位穿著勃艮地紅酒色小丑裝上課，奉行拜火教儀式的刺眼怪人，抱持任何期待。

在亞伯斯看來，伊登最大的缺點莫過於他是個差勁的畫家。他的作品刻意凸顯精神性，但觀看時卻無法激起任何精神感受。能有機會彌補伊登造成的缺失，亞伯斯確實無法抗拒。葛羅培賦予亞伯斯的任務就是，「反擊因為伊登離開所造成的學生缺席和耽於神祕的遺風」，以及打倒「盛行的散漫態度」[42]。1923 年秋天，亞伯斯開始每週授課十八小時，大多數都在早上，數量之多超過其他所有包浩斯人，而且還得去校外上課。令他驚訝的是，他居然很快就對這項勉強接下的任務展現強大的熱情。

第一學期結束前，他把課程名稱從「工藝的法則」（Principles of Craft）改成「設計的法則」（Principles of Design），教授有關形式的

整體做法，那也是他最為著迷的領域。亞伯斯一方面強調視覺清晰的必要性，同時也提升視覺效果的可能性，藉此奠定自己的走向。

不過他的正式身分倒是懸而未決。伊登離開後，莫侯利納吉受命擔任預備課程的負責人。亞伯斯若想取得正式教職，需要另一個空缺，但沒人離職。他被放逐到騎術之家（Reithaus）上課，距離包浩斯本部步行十五分鐘。

騎術之家位於綠樹夾岸的伊姆河畔，是由威瑪大公興建的。原本是騎術學校，不是學生會想在那裡學藝術的地方。儘管亞伯斯覺得被放到那裡有點像二等公民，但至少他的教室有大片窗戶可以讓充足的日光灑入。窗戶也變成學生進出的孔道，在樓上政府辦公室工作的低階公務員，抱怨亞伯斯班上的年輕學生吵吵鬧鬧地爬進爬出。

莫侯利納吉明明比亞伯斯晚來包浩斯，卻因為他過去的資深經歷而當上預備課程的負責人，亞伯斯對此相當惱火。半個世紀後，每次提起莫侯利納吉總是會引發一陣奚落，讓他想起那些包浩斯不該以之為榮的人。約瑟夫和安妮雙雙認為，包浩斯的內部衝突、權力鬥爭和傷感情事件與其他機構如出一轍；沒有任何地方或組織像藝術本身那樣有趣，包括包浩斯及他倆在包浩斯結束後任教十六年的黑山學院。

7

我是在 1970 年秋天首次去拜訪亞伯斯夫婦。我滿心以為，這對碩果僅存的包浩斯大師，肯定是住在一棟造形優美、白色閃耀、平屋頂，還開了一排工業窗的房子裡。我想像他們出現在用煙囪管做成扶手的陽台上，就像我在德紹總部照片中看到的那樣。他們吃的是排成幾何狀的精練食物，說不定還維持拜火教徒的素食規定，喝著從布蘭特設計的流線型金屬壺裡倒出來的茶。

想像與事實天差地遠，而這只是跌破一地的眼鏡之一。我當然沒想到，幾個小時後我會看到安妮把肯德基炸雞擺在醫院風格的三層式

推車上推出來，還用她溫柔的德國腔英語解釋說，一定要註明「超脆」，才能吃到正宗的維也納雞肉。我也沒想到，這位前安妮莉瑟・佛萊希曼小姐，會把外帶炸雞盛裝在純白色的羅森泰（Rosenthal）瓷器上，以這種方式弄出一道午餐，而且散發出前所未見的和諧美感。

出乎意外的還有約瑟夫大力讚美亨氏番茄醬（Heinz ketchup），觀察瓶身上那個凸顯迷人的數字「57」還有它的各種變體，讓我知道最棒的玻璃瓶設計就是可以完美貼合地握在手掌中，一步步帶著我了解包浩斯的設計宗旨。我就是這樣領略到包浩斯的基本價值：理解材料，根據使用目的設計物品並且符合人類的尺度，商人和藝術家都必須致力於改善其他人的使用體驗，以及理性、道德、寬厚的思考方式可以為情感帶來正面助益。

當時我只知道亞伯斯夫婦和 20 世紀藝術史上的許多創舉有關。約瑟夫的《向方形致敬》對現代繪畫造成巨大衝擊，讓他很快就成為紐約大都會博物館為在世藝術家舉辦回顧個展的第一人。二次大戰結束沒多久，安妮就在紐約現代美術館舉辦有史以來第一場紡織家個展，並在隨後變成一位創新版畫家。我期待與活生生的歷史相遇，但那時我對嚴肅藝術家的真實生活根本毫無所悉。

將近四十年前那個秋天，我是抱著既興奮又焦慮的心情去會見這兩位還在人間的包浩斯大神。我根本無法想像我的雙眼將就此開啟，有了全新的觀看方式。我也不知道，安妮和約瑟夫及透過他們連結起來的克利、康丁斯基和領導包浩斯的兩位建築師，將讓我窺見這些偉大包浩斯人的幽默、痛苦、日常生活和熱切目標。更重要的是，我將發現，全心追求自己的熱情，歌誦和關注生命中的美好事物，可以成為塵世生活的支點。沉浸在視覺世界並非枝微末節而是核心議題，不只能維繫一個人的生命，還能讓他持續感受到喜悅。

我從州界處彎進亞伯斯夫婦居住的那條彎曲街道，位於康乃狄克州奧倫治鎮郊區，距離紐哈芬十五分鐘車程，街道景觀與美國任何小鎮毫無二致，但我仍期待最後會出現一棟流線型的現代主義別墅，和電視影集裡的房子一樣時髦完美。希望落空，我們開進的車道屬於一棟模

樣笨拙、地下室加高的兩層樓平房，木瓦漆了 OK 繃的淡米色，斜屋頂上和該區的其他所有房子一樣塗了瀝青（參見彩圖 23）。普通到令我驚訝。

不過亞伯斯住宅外部的確有些奇特之處。我們下車後看到的第一樣東西，是兩扇毫無美感可言的標準車庫鐵捲門，不過上面的窗戶竟然用漆封住，像是要隱藏什麼重要東西似的（我後來才知道，那裡曾經是收藏畫作的地方）。房子四周的混凝土地基一片光禿。亞伯斯夫婦不像大多數人那樣，用灌木把地基遮住，而是選擇把粗糙、灰白的一大塊地區裸露出來，令人聯想起挖土機和水泥攪拌機的影像，同時大膽承認多霧地區的建築需求。

敏銳的訪客就曾注意到這點。收藏家和博物館創建人赫胥洪，造訪過許多藝術家的住宅和有錢朋友的房子。日後他告訴我，他對那塊沒有植栽的地基印象深刻，怎麼也忘不了。

這種準系統式（barebone，空機）的美國風格，會讓人聯想起戶外用品經典品牌 L.L. Bean 的粗野，而非葛羅培或密斯那種騙人的國際樣式。後來我將從亞伯斯夫婦身上得知，這棟奇特的房子比我最初以為的更能象徵包浩斯的價值。它的簡潔實在及運用標準化建材，把這所令威瑪德國感到光榮的藝術學校的價值做了完美延伸。這棟房子讓居住者的工作創意更加順暢，也讓日常生活具有舒適水準，完全符合包浩斯的理想。

包浩斯的所有工作坊，不論是亞伯斯待過的玻璃、金工和家具工作坊，還是安妮落腳的紡織工作坊，還有陶藝工作坊，它們的本質都和特定的風格無關。包浩斯的思想體系之所以重要，是因為它致力在我們的周遭環境與情感之間建立連結。道德、情緒、宗教、性情：全都可以和我們看到、摸到的東西彼此呼應，相互滋養。

亞伯斯夫婦體現這種精神的方式，就像這棟康乃狄克州的房子一樣，平凡到教人意外，卻又徹底的不平凡。約瑟夫和安妮都是坦率不做作的人；他們在當地的大超市採購日常用品，也在附近比較高檔的家庭式市場購買；他們會去不遠的打折商店，對距離最近的商店街也瞭若指掌。他們就是在這些日常活動中，透過敏銳的觀察力創造神奇

的體驗。他們在美國中部任教，回到工作室後，就創作洋溢詩情、原創和無限豐饒的藝術。

帶我去拜訪這座北美包浩斯的露絲·阿古斯，是亞伯斯夫婦作品的收藏家，我第一次碰見她，是因為我在哥倫比亞大學唸書時，她女兒和我暑假期間一起在新罕布夏教網球。當時，我正在耶魯研究所攻讀藝術史，聽說可以和這兩位長我兩輩的現代主義大神碰面，我簡直嚇傻了。我希望一切完美，把自己打扮得整整齊齊，因為我要去拜見的這兩位藝術家，他們的作品如此無懈可擊。沒想到我的汽車居然發不動，我只好用石頭敲擊燃油幫浦，但我那件最體面的燈心絨長褲也就這樣被我搞得滿是油漬。走進他家時，我的神經線緊張得吱吱亂叫。

露絲知道爬樓梯對亞伯斯夫婦比較吃力，所以按了電鈴之後直接推門進去，讓他們無須在主樓層與大門之間的半段樓梯爬上爬下。當我們站在玄關，往上看著因為來回踩踏而磨損的白色樓梯豎板和木頭踏板時，約瑟夫首先從走廊上出現，安妮跟在後頭。等到他們並肩站好，這對衣冠楚楚的夫婦看起來幾乎一樣高，大約五呎七吋。感覺很像兄妹——或堂區教堂裡的修士和修女。

約瑟夫熱情迎接露絲。不只是因為她收藏他的作品而且傲人的乳溝魅力無法擋，還因為她渾身洋溢著高更式的異國情調，一見到就令他容光煥發。約瑟夫的一頭銀髮酷似史賓塞·屈賽（Spencer Tracy）*，他花了一點時間端詳我。他彬彬有禮，說起話來抑揚頓挫，字斟句酌，但還是帶點條頓風格，一開口就問我：「你是做什麼的，孩子？」

「我正在耶魯唸藝術史，先生。」

「喜歡嗎，孩子？」

這問題該怎麼回答呢？亞伯斯的詢問口氣透著銳利，彷彿想戳破實情。

我剛上研究所第二年，拿到全額獎學金，我可不想在這個因為越戰而事事都得搶奪的年代失去它。1950 年代，亞伯斯是耶魯設計系的系主任。我擔心萬一說錯話，這名在學校權力結構中位於如此高階之人（其實是我想錯了，我根本不知道亞伯斯覺得自己是個叛逆者，

*屈賽（1900-67）：美國劇場和電影演員，代表作包括《紐倫堡大審》等。

一直是貪戀權力的低階教職員和他們的上層支持者的犧牲品，他一輩子都在挑戰這種體制），會害我失去立足點。但因為對話者的坦率態度，讓我忍不住誠實回答。

「不，先生，我真的不喜歡。」

「為什麼不喜歡，孩子？」我解釋說，學校強迫我研究肖像細節，比方說有一門關於秀拉（Seurat）*的課，我被留在圖書館地下室研究法國 19 世紀的煤氣燈設備，當我詢問教授《大碗島的星期日下午》（*A Sunday on La Grande Jatte*）裡的色彩關係，或是秀拉如何讓鉛筆適應他經常使用的畫紙紋理，教授斥責我別淨問一些和課堂無關的問題，這堂課只討論社會經濟層面。我告訴亞伯斯，我擔心自己對藝術的熱情會被消磨殆盡。這種教育方式的結果，就是我現在進到博物館，只會留意作品的製作訊息，而不是像先前那樣直接做出視覺反應，但我是因為對作品有感覺才決定唸藝術史的。

「我喜歡這回答，孩子。藝術史裡的那些討厭鬼，哪個你不喜歡？」我們討論了耶魯設計系上幾位鼎鼎大名的人物，然後亞伯斯問我一個關鍵問題：「你父親是做什麼的？」

我比較想告訴他說我母親是做什麼的。我母親是位畫家，我是在家中有畫室、伴隨著油彩香氣的環境中長大，我認為這比父親的職業更適合這場景。但我感覺到我的提問者比較在意我的父親血統。

「我父親是做印刷的，先生。」

「太棒了，孩子，這表示你真的懂點什麼。不只是個藝術史家。」我突然覺得，在亞伯斯眼中，我燈芯絨長褲上那些讓我看起來更像修車工而非研究生的油漬，絲毫無損他對我的印象。

這段對話讓我嚇到不知所措，完全想不起來我們是在什麼時候爬上樓梯，走到約瑟夫站的地方，宛如雕像般優雅的安妮，不發一語但笑容可掬地站在他身旁。我從沒碰過哪個人像約瑟夫那樣，明顯與自己的信念結為一體，無法分割。安妮即便是不說話的時候，也威風凜凜、光芒四射。這兩個人似乎都把生命發揮到我不曾見識過的豐富程度。

我覺得，倘若能讓他們一直接納我，或許就有機會進入他們的世

*秀拉（1859–91）：法國後期印象派畫家，以點描法聞名，《大碗島的星期日下午》是他的代表名作。

界。約瑟夫非常堅持己見，這點無庸置疑，但同樣明顯的是，雖然他對印刷技術及大多數藝術史都抓不到重點這類話題興趣濃厚，但他知道他和大多數人是有隔閡的，所以他很開放，願意接受各種意見，也急欲和人建立連結。如果你是喜歡「給予」的人，他會和你建立全面而密切的關係。他認為他是接收想法的人，而非什麼至高權威；他可以私下感受到藝術與視覺經驗的神奇奧妙，而他相信其他人也有類似的樂趣。他和安妮都是真正的人物。

我在 1970 年結識的那名男子，在許多方面都和 1923 年開始在包浩斯教授基礎課程的那個人一樣，沒有改變。亞伯斯在莫侯利納吉加入之前就發展出一套教學方法和走向，而且認為那比莫侯利納吉的想法出色。他覺得莫侯利納吉的教學一如其人，混亂又討人厭。他自己的教法剛好相反，他把父親對他的訓練加以延伸，極為實用。他堅決主張，創作必須從構成元素的物理特性著手。他認為伊登從未深入到紋理內部，不像他立志研究材料的「真實」特性──亞伯斯經常拿自己和他的同代人做比較，不只強調他們差他一級，還指責他們道德腐化。他會反覆跟學生說：「讓我們試試可以用鐵絲做出什麼新東西。給它個新造形，我們可以用手錶做些什麼，可以在案子裡怎麼使用火柴盒。接著，我會帶學生研究紙張，那個時代人們認為紙張是一種包裝材料。」他讓學生接觸「最重要的一些工藝材料，像是木頭、金屬、玻璃、石頭、布料和顏料，了解它們之間的關係和差異。我們以這種方式⋯⋯試著去認識材料的基本特性及構造原則」[43]。

亞伯斯要學生使用雙手處理材料，從紙張到鋼鐵無所不包，還有很難切鑿和一敲就碎的石頭，以及五花八門的藝術媒材。他也安排學生去參觀職人的不同技法。「我們拜訪製造箱子、椅子和籃子的作坊，還有木匠和家具工，銅匠和車匠，學習利用、處理和鉸接木頭的各種可能性。」[44] 接著就是指派學生製作物品，包括收納櫃、玩具和小家具，先運用單一材料，接著組合不同材質。等學生達到一定的熟練度，就鼓勵他們發揮創意，但技術訣竅永遠是第一優先。

1970 年代初，距離亞伯斯在威瑪教授材料使用半個世紀後，波士頓郵政路（Boston Post Road）有一家他特別喜歡的餐廳，就在離他家最近的商店街上。餐廳叫作「板屋」（Plank House），連名字都很合乎他的喜好，直截了當指出它的堅固材料。

「板屋」是家連鎖店，也是後來不斷擴增的加盟店先驅，菜單主要由各式烤排和豐富的沙拉吧組成。該店的招牌之一，也包括強壯到足以在熱烤架上站著烤的鮮魚，亞伯斯很迷這道菜，因為從做法可以看出廚師了解魚的化學成分和結構，與魚肉對熱的反應之間的關聯，也因為他愛吃劍魚。當亨利・卡蒂埃—布列松（Henri Cartier-Bresson）[*]、斯諾敦爵士（Lord Snowden）[**]、蓋哲勒、麥斯米倫・謝爾（Maximilian Schell）[***]和其他有趣訪客來他的低調畫室拜訪這位大師時，約瑟夫和安妮都會開著深綠色賓士 240SL，請他們去吃「板屋」。正規午餐時間，這裡總是擠滿銀行出納員和汽車銷售員，這些人似乎對陪同德國老夫婦前來的藝術界大人物興趣缺缺，但亞伯斯夫婦倒是對美國生活中的這個平凡切面充滿好奇，不肯放過任何細節。

等我幸運到足以被他們請去板屋用餐時，約瑟夫指給我看的第一樣東西，是多層板膠合餐桌。沉重的飾面板頂端，塗了厚厚一層閃閃發亮的聚氨酯。約瑟夫喜歡把手放在桌面摩娑，一邊讚嘆這是科技的完美應用，因為在上面用餐很舒服，眼睛還可欣賞到華麗的木頭紋理，最重要的是，清潔容易。只要每次吃完飯用濕海綿抹一下，看起來就跟新的沒兩樣，他解釋得口沫橫飛，興高采烈——安妮在討論新布料時也有同樣的快樂神情，她會說：「我愛『滴乾免燙的布料』。」

約瑟夫也很欣賞板屋的沙拉吧。理由很多。透明塑膠圓蓋在滿足衛生需求的同時，還可讓人看到裡面的食物，又是一次用現代材料滿足多項目標的完美示範。沙拉和佐料的配置也讓他驚豔——尤其是醃漬甜菜和各類種子，令他回想起年輕時的滋味和質地。但最棒的莫過於店家提供的碗盤全都是冷凍保存。他還特別提到，金屬容器的保冷功效甚至比其他器皿更持久。

提到這些細節時，他可不是隨口閒談，而是充滿驚奇。他告訴我，這些細節所反映的智慧、知識和思慮清晰，正是他在包浩斯試圖

[*]卡蒂埃—布列松（1908–2004）：20世紀最重要的法國攝影師，以街頭攝影聞名，提出「決定性瞬間」一詞，認為攝影就是在幾分之一秒的瞬間，將事物的內涵和外表同時呈現，並且融入生活。

[**]斯諾敦爵士（1930–）：英國知名攝影師，拍攝過英國各階層的人士，是現今英國女王伊莉莎白二世已故妹妹馬格利特公主的前夫。

[***]謝爾(1930–)：奧地利演員，執導過幾部電影，曾以《紐倫堡大審》獲頒奧斯卡最佳男演員獎。也譯作麥斯米倫・雪兒。

傳授的精髓。

<div align="center">8</div>

1924 年 1 月，亞伯斯為了從地區教育當局那裡繼續得到資助，不得不回到博特羅普教一學期的課。返回威瑪後，他全心投入基礎課程，並為它注入嶄新宗旨。不過看到學生必須把大多數時間拿去寫其他課程的指定作業，尤其是工業繪圖，讓他十分惱火。他寫信給葛羅培表示抗議，葛羅培將他的抱怨轉告克利、康丁斯基、莫侯利納吉和施賴爾，要求他們減輕作業分量，好讓學生有足夠時間完成亞伯斯交代的工作。每個人都同意照辦，亞伯斯的基礎課程從此成為包浩斯的教育核心。

根據亞伯斯自己的說法，他在威瑪時對「來自某些高層」的指示漠不關心，「獨立……運作」。他走自己的路，鼓勵學生實驗，並以身作則，示範如何將傳統技藝與獨立思考結合起來。亞伯斯推崇他的三位同事具有同等強烈的藝術熱情和自由思考能力。多年後，他在 1968 年接受英國廣播公司訪問時，對此做出解釋：

> 克利、康丁斯基和史雷梅爾……是真正的大師，他們從不把前輩大師放在眼裡。他們不往後看，上課前也不翻書。他們開發自我，所以有能力開發他人……我認為，我沒教過藝術。我教的是哲學。我沒教過繪畫。我教的是觀看。[45]

亞伯斯在包浩斯還沒達到與克利、康丁斯基或史雷梅爾同樣的層級。他們都比亞伯斯年長，也已經證明自己的藝術家能耐；亞伯斯還沒有。但他的學習曲線正在急速陡升。在包浩斯的所有學生中，亞伯斯的火力、信念和原創性，不斷把他推往他心目中的英雄陣營。

克利的詩意和宇宙感獨一無二，康丁斯基的精神性及結合抽象與音調的能力，讓他與眾不同。葛羅培的特長在於面向眾多、外交手腕

極度優雅、豐沛驚人的活力，加上無與倫比的堅定信念。史雷梅爾不只是才華出眾的畫家，也是個編舞家，此外還是包浩斯眾多卡司的精闢觀察者。亞伯斯雖然不像他們那般有形有款，但他集嚴苛與冒險於一身的罕見組合，以及看似毫不費力就能得到許多成就與歡樂的無窮精力，都讓他顯得卓越非凡。

1924年時，亞伯斯已靠著傑出的玻璃工藝和家具設計，躋身明星學生行列。不過最重要的，還是他在教學上發揮的效果，儘管他還不是正式教員，但已成為包浩斯最具影響力的人物之一。他的構想不如克利或康丁斯基那麼原創，但他很會教，是難得一見的老師。他言簡意賅，可以讓學生從材料的熟練操作和藝術形式的創造中感受到莫大樂趣。而且他還具有偉大傳教士的感染力，能夠深入淺出，把他對觀看的狂喜蔓延出去。由於包浩斯在威瑪的處境風雨飄搖，有越來越多人到他那裡尋求指引。

不過那時，甚至連亞伯斯自己也不確定他想不想繼續留下來。那年10月，他寫信給皮德坎普：

> 親愛的法蘭茲，親愛的芙莉黛：
>
> 　這裡正在上演一場恐怖爭吵。正反兩派的聲音都越來越大。我們能否安然度過還在未定之天，或者該說，其實已經很清楚了。來自各地的強烈支持大量湧入。
>
> 　我認為，倘若我們獲准留下，我們必須找出更好的氣氛。我希望我們能另起爐灶，這樣就能在其他地方重新出發，創造更輝煌的成就。我想的是西發里亞。遷移可能得耗掉我們一年的時間，但有助於克服內部缺失。這方面的問題不少。或許，只有包浩斯的精神應該留下。這個春天有好多人都在思考自己的去向。你大概已經聽說，所有師傅都收到通知了。[46]

儘管他考慮走自己的路，但這封信清楚告訴我們，他已經是「我們」包浩斯社群的一分子。而且他對這個學校的起起伏伏總是異常樂觀。亞伯斯處理人生大事的態度，就跟他要把木頭鉸接成複雜擱架或

將玻璃切鑲成窗戶時一樣，會順應需求和現實進行調整。目標是無論現實情況如何，都要做到最好，而且不失去自己的藝術初衷。

　　他相信解雇師傅只是權宜之計，讓包浩斯繼續留在威瑪的談判還是有成功的機會。不過他比較傾向艾德諾的建議，把學校搬到科隆。無論事情如何發展，首要之務就是維持自己的看法並繼續創作藝術。儘管亞伯斯還不是正式教員——雖然他教課教得比誰都積極——但他已證明，自己是包浩斯性格最沉穩的人物之一。他很清楚學校內部的衝突及外界對葛羅培的挑戰多嚴重，但他還是堅決保持樂觀，他向皮德坎普保證：「還有一堆工作等著我們，我們很安全。」

　　11月，包浩斯出版了雜誌《年輕人》（*Young People*），為了這份刊物，亞伯斯變成包浩斯的發言人。他告訴皮德坎普，裡面有「我寫的一篇革命性文章：〈歷史或現今〉（Historical or Present），在這方面，學校、青年運動和包浩斯是站在同一陣線」。他在文章中進一步表達尊重獨立的信條。「倘若我們採取正確的行動，把我們從歷史中解放出來，用我們的雙腿行走，用我們的嘴巴說話，我們就無須害怕組織發展受到中斷。」他鼓勵年輕人「掙脫自大自滿的個性和接收式的知識」。亞伯斯相信，如此一來，將會讓眾人「走向團結」[47]。

　　亞伯斯寫道，機器生產出類似的住宅、服裝和家用品，將可帶來更好的生活。這是包浩斯的目標之一；促進每個人的成長則是另一宗旨：「學校應該讓更多學習發生，也就是說，少教為上。要給每個人最大的自由去探索他的各種選擇，讓他在工作、生活中找到最適合自己的位置。包浩斯正在尋求一條路徑，帶我們通往這個目標。」[48]

　　亞伯斯在這篇早年文章中表達出他的渴望，希望每件事都能走向「綜合性的建設……追求最簡潔、最清澈的形式，將能讓人們更團結，讓生活更真實，更精粹」[49]。亞伯斯之所以擁護理性思考，主張移除一切多餘的東西，都是為了實現這些更高遠的目的。他希望透過藝術教育在個體之間創造更高度的和諧，並對生命的奧妙本質有更深刻的理解。他的領袖魅力可以說服別人相信這是有可能的。來自博特羅普的這位小學教員，變成包浩斯自產的第一位神明。

大多數包浩斯大師都有他們的校外天使。康丁斯基的天使是沙耶爾；克利的大天使是他的畫商戈爾茲，加上他摯愛的姊姊瑪蒂德。亞伯斯的大使和財務資助者是皮德坎普，他在藝術圈沒什麼影響力，但他提供的情緒支持和實際資助，讓亞伯斯得以堅持下去。在通貨膨脹最為嚴重的 1920 年代初，皮德坎普寄了一些錢給亞伯斯。亞伯斯和康丁斯基一樣，想要確認這筆錢是一項交換而非餽贈。他寫信給皮德坎普，希望他「扣除給藝術經紀人的必要瓶數。這對我極為重要。如果你沒扣掉，請追加上去」（瓶數〔bottles〕是亞伯斯討論佣金的用語，可以用它去買雙麥酒〔doppelkörn〕或其他祭神酒）。不過他關心的，不只是自己的作品可以賣掉，還盼望能幫包浩斯一把：「如果你知道有誰打算蓋房子，請介紹我們給他認識。我們會包辦一切。」

亞伯斯在漢堡遇到一位曼克柏格夫人（Mrs. Monkeborg），她在漢堡大學教書，她「讓我更加堅信，年輕的天主教徒將是我們新努力的最佳基礎。我很樂意在西發里亞與他們碰面。誰是『白騎士』（Weisser Reiter）的主事者？還有其他主要團體和任何大人物嗎？」[50]。白騎士是巴伐利亞的一個組織，把耶穌視為先知。亞伯斯認為這個宗教團體或許可以支持包浩斯現代主義，他也認同他們的信念。

對於亞伯斯的自願離鄉背井，不管是他的家庭或西發里亞區的教育體系都不表贊同，但他日益確信這是正確的決定。

> 家裡對於我不打算回去似乎非常失望。我很遺憾，我恐怕要讓他們更加失望。生命說到底就是艱苦萬分，卻也美妙無比。最近，我是有點消沉。但除此之外，我信心滿滿。我很享受預備課程那種教學相長的感覺。請儘快回信，告訴我你和芙莉黛還有孩子們的一切。生命萬歲
>
> 你的賈普[51]

到了 12 月，威瑪包浩斯看來是無法延續了。約瑟夫、安妮還有布羅伊爾考慮靠自己重新出發。

他寫信給皮德坎普：

我親愛的好友：

　　你真的太好心了，再次寄東西來。我覺得欠你很多，我知道你
自己也不太寬裕。要留在這裡變得極度困難。目前我和萬羅培還
有包浩斯理念的關係已經變了，我恐怕得推出重砲才行。事情發
生在今天的會議中，我的財務狀況是所有人當中最糟的，而且看
起來毫無改善的可能。對我來說，現在是考慮離開的關鍵時刻，
去其他地方找更好的工作。安可（Anke，安妮）、萊可（Lajko，
布羅伊爾）和我想要試著靠自己另起爐灶，在柏林或其他地
方……

　　我不認為有誰對包浩斯的理念像我這般深信不疑。但我眼睜睜
看著無窮無盡的可能性因為沒人相信財務情況會有所好轉而白白
流失。我無法告訴你所有細節。或許前面的部分說得不夠清楚，
讓我想離開的原因不只一個。有很長一段時間，這裡的所有努力
都是花在裝飾門面上，但這無法和內部的結核病對抗。

　　就像我說過的，不能再這樣下去。我們需要徹底改革，尤其需
要從改善人際關係做起。但沒人認為這行得通。

　　或許能在其他地方聚集更多人，找出更好的方式彼此合作，以
個人的獨立為基礎，摒棄有害的中央集權。[52]

　　亞伯斯寫給朋友的下一封信，是從什列斯威好斯敦（Schleswig-
Holstein）北海岸濱的敘爾特小島（Sylt）寄出。他精神昂揚，心寬體
胖，因為他知道包浩斯將要遷到德紹，在那裡他將取得正式教職，還
有一間寬敞的玻璃工作坊。包浩斯再次成為希望的泉源。

9

1925 年5月12日，亞伯斯寄了一張明信片給皮德坎普，
上面印了德勒斯登美景飯店（Hotel Bellevue）的豪華
大廳。他寫道：「我親愛的朋友，我已經進入婚姻的幸福天堂。反面

是我們的『幸運船』。週六婚禮，今天（週二）我們已經回到德紹，因為明天就要開學。祝好。賈普。」[53] 簽名下方寫著「妻子」。

包浩斯搬到德紹後，亞伯斯正式被任命為包浩斯教員。有了這個體面職位和固定薪水的保證，亞伯斯終於敢請求安妮的父親答應把女兒嫁給他。他的人生和工作雙雙向上飛竄。

在包浩斯新址的臨時總部和日後的壯麗新校舍中，亞伯斯將教授基礎設計。葛羅培日後回想起他在教育工作上的影響力：

> 在德紹，亞伯斯展現極為難得的教師特質，因材施教。當學生因為沒信心說自己還不會游泳，他會把學生壓進水裡，等他開始溺水，再把他救起來，然後給他建議……他是我心目中最棒的老師，因為他讓學生認識自己。他嚴禁模仿，帶著學生腳踏實地，根據自身特質展現自我。在包浩斯，我們認定每個人都是獨一無二，與他人不同，因此整個體系的目的就是要盡可能提供個人主義的教育：讓每個人將上天賦予的能力淋漓發揮出來。
>
> 我們必須徹底了解我們所做的每樣東西，無論是一幅畫、一棟房子、一張椅子或任何東西，我們都必須去研究人類的使用方法。那才是起點。而非哪一派的美學概念。這才是真正的功能主義。[54]

對葛羅培而言，亞伯斯是最能讓學生信服這項理念的人。

在創作方面，亞伯斯發明了一種技法，將好幾層不透明玻璃融在一起或層層疊塗，然後在最頂端用噴砂做出抽象幾何設計。實際製作是由專業工匠在他的指導下進行。亞伯斯會先塗上一層純白的牛奶色玻璃，加上髮絲般纖薄的第二種顏色：紅、黃、黑、藍或灰。第二次吹製時，最外層的顏色會融在牛奶色玻璃上面。接著在頂端鋪上紙模版，用類似水槍的壓縮空氣噴槍，以高壓釋放出霧狀的粉末微粒，將紙模露出的玻璃表面整個覆滿。取下紙模，加入另一個顏色和色料（通常是玻璃彩繪工的黑色氧化鐵）。最後，將整件作品放進爐中窯

燒，讓色料固定。他會更改做法，有時噴上一層閃亮黑色，達到暗灰色的效果，讓人無法直接透視到白色。這工夫拿捏起來並不容易，過猶不及，還得維持統一的調性（參見彩圖20）。

不過亞伯斯為這項技術投入的時間和耐力都是值得的，因為能做出他渴望的效果。模版噴砂可產生銳利的輪廓。完美的筆直線條為亞伯斯生動抽象的構圖增添一種俐落感，直角和平行線配置出連綿不絕的節奏。這種方法也有助於營造微妙的紋理演出：有些表面上了霧點，有些表面光滑閃亮，但都絕對均勻。

在亞伯斯的作品中，可看出他從喬托那裡領會的教訓。在限制中創造豐富，一如他晚年在《向方形致敬》裡所展現的，他做到自己在先前文章中提到的，將一切削減到本質。對於他的新方法，他表示：「顏色和形式的可能性極為有限。但獨特的色彩飽和度，最純粹的白和最深沉的黑，以及不可或缺的精準和設計元素的平面性，都能提供機會，創造出不尋常的材質和形式效果。」[55]

亞伯斯把適用於中世紀行會的嚴格規定套用在自己身上，開始進行一種將會影響到下一代藝術家的系列作品。同系列作品的構成元素非常接近，往往只有一個地方不同，兩件作品之間的差異可能就是一張有條短線而另一張沒有。他也製作形式一模一樣的作品，只是顏色有別。他製作兩件完全相同的玻璃作品，唯一的差別是一個藍色一個紅色，藉此證明，單靠不同的顏色就能讓觀看者對作品的感知產生天壤之別，而且擺在一起時會呈現截然迥異的韻律。同樣的方形紅色看起來比藍色大，視覺的前後感也剛好相反，運動的速度亦然。

縱容自己沉浸在如此微小的藝術差異中，藉此精練自己的看法，是何等奢侈之事。這種追求纖毫之別，深化細膩效果的做法，變成他擺脫不了的執迷。

亞伯斯認為，要讓色彩與形式發揮最理想的功能，超然與控制是不可或缺的必要條件，玻璃的材質和噴砂法正好能讓他達到這樣的境界。色調和線條各有自己的獨特聲音；亞伯斯的個人手法並不明顯。即便在他塗上黑彩進行窯燒的部分留有些許筆觸，但也就跟油漆工的刷子

一樣，沒透露更多，這種機械方式可以移除掉「個人手跡」，不會把亞伯斯所謂的討人厭的自我強加上去。刻意避開某些人類存在的事實，可以讓視覺演出直逼莫札特交響樂的完美演奏，樂手和諧搭配，樂器準確發聲，指揮棒統整全局。

亞伯斯的直角和悉心審度的長方形大獲成功。他解釋道：「持久的均衡來自於對立，並藉由直線（限制彈性手法）和它的主要反對黨，也就是直角，加以表達。」[56] 將這種精心設計過的人為和諧封裝起來，提振觀看者的精神。

有時，亞伯斯甚至不會親自執行，而是由他在工作室設計好，交給萊比錫的商業作坊製作。以這種方式產生出來的作品就像切割過的寶石：清新又燦爛。耀眼的光澤讓它們從日常物的紋理中脫穎而出。

天主教依然是包浩斯大師們最傳統的宗教，亞伯斯以前所未有的創新方式運用教堂窗戶這項媒材。他利用相對現代的技法（噴砂已經通行過一陣子，但用法從未如此嚴密）和全新的幾何抽象語彙，在傳統素材上再現奇蹟。光線射穿窗戶，創造出一連串的鮮豔色彩，這過程就像是聖母的無玷受孕。下面這首中世紀聖歌，清楚闡釋出玻璃的隱喻角色：

日光射經玻璃
穿而不破
如同聖母，依然是
處子之身。[57]

玻璃令人想起基督教的光輝明亮；更具體的是，象徵基督的誕生。亞伯斯洞悉其中的神聖性：他的宇宙感對他至為重要。光和色彩，它們的輝煌和神奇效果，都散發著強烈的精神性。

1916 年他離開療養院不久，就曾為博特羅普的聖米迦勒教堂（Saint Michael）製作過一扇彩繪窗，對這項媒材早有認識。他以激進手法採用多層玻璃，在明確的物質性中注入抽象元素，為彼此扣連的線條與純色賦予神聖的力量。抽象、精神與物質相互結盟，不再對立。

比起克利或康丁斯基，亞伯斯更把深思熟慮和精確執行視為藝術元素的一環。但他也和他們有同樣的追尋。他藉由玻璃這項輝煌物質，創造出脈動與神祕，對這些醉心人類經驗之人，兩者都是不可或缺的要素。

10

「把關注焦點擺在關係上，在藝術與人生中創造關係的同時，也要追求它們之間的平衡，這是為今日下工夫，也是為未來做準備，」亞伯斯寫道 [58]。他毫不懷疑，一個誠心正意趨近藝術的人，也會誠心正意地處理生命中的其他一切。平衡和節制最為重要；熱情也是。若說亞伯斯在人際關係上除了皮德坎普和安妮之外，總帶有些許疏離，但他確實也努力想和所有人和睦相處，不只是包浩斯的同事和學生，還包括博特羅普那些沒什麼共同興趣的家族成員。他在人際關係上的目標與他在藝術和設計工作上的目標一致，就是引導他人享受他沉浸其中的視覺樂趣。

在包浩斯的所有同僚中，亞伯斯花了很多時間和康丁斯基相處，包浩斯結束後，他倆還維持十分頻繁的通信。不過兩人之間並未流露親密感。亞伯斯想要的，並非親暱關係中無法避免的狂烈，而是一種中庸之道，一種相互支持，而這非常適合極端講究隱私的康丁斯基。

為了避免生活受到擾擾，亞伯斯刻意與政治保持距離。在梅耶主掌德紹包浩斯那段期間，他一概迴避所有與共產主義有關的事物。到了美國之後，1960 年代他也婉拒加入反越戰的藝術家聯展，理由是這個政府對他有恩，在他和安妮逃離德國時提供他們一個安全的港灣（在這起事件中，他認為的「尊重」觸怒了藝術圈許多人，影響了他的作品市場和整體的藝術聲望，當時的自由主義氛圍不僅為這類抗議背書，甚至還期待抗議發生）。亞伯斯不會和別人爭辯，只會表達憤怒然後走開。他認為這是一種令人滿意的解決方式，但在別人眼中卻是傷感情的源頭。

最後，亞伯斯幾乎和所有的前同事都有裂痕。他覺得布羅伊爾冤枉他，和拜爾、費寧格雖然還有聯繫，但他從沒主動去看過他們，只是保持遠距關係。亞伯斯似乎需要超脫人事才有辦法將所有心力投注在工作上，而且他經常覺得自己高人一等，但又要偽裝成謙虛的模樣，很容易表現出克制冷淡的一面。他倒是從未和密斯凡德羅有過口角，原因之一是他們沒親近到可以吵架的程度，不過他宣稱，密斯在芝加哥時，他收藏的克利畫作全被公寓裡的香菸酒氣給熏到褪色。和安妮不同，任何決裂都不會困擾亞伯斯，包括和他上一任版畫印製家西維‧席爾曼（Sewell Sillman）和諾曼‧艾維斯（Norman Ives）之間的嚴重爭吵，他原本打算請他們處理他的遺產。艾維斯在他們決裂之後發生一場大車禍。當八十六歲的約瑟夫和七十五歲的安妮得知消息，隨即開車到當地醫院並送了一張卡片到護理站，卻沒去探望位於走廊盡頭的病人。這就是約瑟夫的中庸之道。

亞伯斯選擇退回到孤獨本質，以及他和家人之間那種好脾氣但相對冷淡的關係，就跟他在作品中避免留下自己的印記一樣，都是一種保持純淨免除干擾的手段。他認為個人與社會之間應該維持獨立和恰如其分的相互依賴，他也以同樣的方式處理顏色和形式，在這方面，他的藝術的確再現了他的理念。蒙德里安寫道：「均衡，藉由將對立的元素並置和抵銷，泯除掉個人的獨特性格。」[59] 不管是繪畫或人際互動，這種平衡各方的舉措都是亞伯斯追求的目標。

所幸在包浩斯時期，亞伯斯對皮德坎普吐露的心事，比對他往後的大多數朋友都來得深刻，為他的內在世界留下了紀錄。最近發現的這些信件，讓我看到他刻意隱藏的火熱、脆弱和幽默。1928 年元旦，他從巴伐利亞山區度假勝地奧伯斯多夫（Oberstdorf）的獅子旅館（Hotel Zum Löwen），寫信給這位獲准深入表面之下、能激發他通常備而不用的熱情的特殊朋友：

親愛的法蘭茲
親愛的芙莉黛

我們實在相隔遙遠，很難聽得見彼此。所以今天，我必須喊得更大聲。首先，獻上我們對 28 日的祝福。願你們快樂。孩子安好。房子井然有序。工作順心如意。

　　感覺暑假以來，我們很少彼此傾訴。我有一堆話想說。安妮腎臟有毛病，這問題困擾她很久了，但尚未徹底痊癒。包浩斯的內外摩擦始終不斷。內部是因為趕時髦的秋季學生運動。外部則是和輿論界的衝突。我們是市選舉的爭論焦點。照例飽受誹謗，但也有意料之外的好處。去年湧入一萬兩千多名訪客。來自四面八方。但財務情況非常艱困。到處缺錢、缺地、缺時間。每個人都得自己想辦法。我比其他資淺師傅來得輕鬆，因為我沒有工作坊，不過，如果我不能經常去柏林，我大概會變得更嚴苛。

　　今年我就要邁入四十大關。我必須儘快建立名聲。明年我有兩大目標。一是把我的教學法出成教科書，而且說到做到，二是展出我的新玻璃畫。會有一堆事要做。我一定不能讓這本書像先前的「功能主義準則」（Functional Formulas）計畫那樣無疾而終，關於那個主題，我還有一堆素材。

　　我在班上發展出一套新的設計教學法，在這裡引起極大關注。我終究得當個老師。[60]

　　亞伯斯告訴朋友，他每學期的學生人數高達七十人。他也正在創作所謂的「玻璃上的壁畫」，為此發明了一種形式，被他朋友也是德紹博物館館長葛羅特取名為「溫度計」風格——亞伯斯喜歡這個名詞所表現的冷靜淡漠，日後一直採用。他拿到萊比錫格拉西博物館（Grassi Museum）一扇大窗的委託案，也得到邀請，為埃森新佛柯旺博物館的演講廳和柏林一座現代教堂的窗戶提出設計案，全都符合葛羅培讓包浩斯作品廣為散布的願望。亞伯斯在信中繼續寫道：

　　這些已經夠我吹噓了，因為事業並不是我真正想要的。我寧可靜靜坐在一旁，全心投入形式的實驗和研究。但安靜不了多久，我就得回頭工作，最好是在柏林，那裡的現代化程度令人驚訝。

我們一直夢想能在那裡蓋一棟小房子。

到目前為止，我們離夢想還很遙遠。

眼下，我們需要出去透透氣，尤其是安妮，她還沒完全康復。

每天早上我們都去滑雪，雖然這裡的積雪讓人有些失望。我們必須健行半小時，而且只能找到結了冰的雪地（那是我們目前能找到最好的地方），在上面跌倒可是痛苦不堪，不過等到你上氣不接下氣、又累又餓時，再次倒在上頭倒是挺舒服的。

孩子們都好嗎？不久之後那裡會有多少人呢？我完全沒有安德烈（Andres）的消息。如果你看到他請代我問候，還有洪克穆勒（Hunkemöller）。我間接聽說阿里歐斯・布格（Alois Bürger）得了敗血症，失去一根手指。那茲・貝克（Natz Becker）死了。

我妹妹莉絲白（Lisbeth）嫁人了。過程如何我知道的不多，西發里亞那邊也幾乎毫無音訊。不過我有提醒他們儘快寄些照片給你，讓你看看大致情況。

28 日快樂！獻上亞伯斯夫婦的所有祝福 [61]

亞伯斯帶著這樣的銳氣展開人生。和克利一樣，婚姻為他提供了穩固基地，讓他在藝術創作、設計和教學上投入更大精力。

亞伯斯滿心盼望能從視覺上改造這個世界，用智慧帶動世界現代化。2 月，他寄了一張明信片給皮德坎普：

親愛的法蘭茲。關於平屋頂自然是有些保留意見。因為我們的營建商並不想蓋出高品質的工程。建造平屋頂有很多不同方法。但最重要的是，必須認真興建，徹底執行。在我們這區，只要是經過適當建造的平屋頂，都運作得很好。在我看來，柯比意在斯圖加特採用的方法似乎最聰明。他說，冷熱變化太大會導致強化混凝土裂開，所以他在防水膜上覆蓋一層被雨水浸透的沙子，然後蓋上混凝土板。草會從縫隙（約五公分）中長出來。花床可以跟下面的砂層直接相連。如此一來，濕度就會相同。承包商：杜洪費克斯屋頂愛德・克拉爾有限公司（Durumfix-Roofing Ed Klar

and Co Ltd.），斯圖加特，烏爾默街（Ulmer Str），一四七號。[62]

亞伯斯在背面繼續寫道：

　　根據你自己的平面圖興建的鋼骨屋可能會昂貴許多。否則你就
必須採用現成的平面圖，但不太可能有好幾層。外牆「和」內牆
都要上灰泥嗎？在我看來這似乎不對。鋼骨屋最重要的一點，就
是不需上灰泥：乾式組裝。

　　除非承包商受過訓練而且有興趣，否則「實驗」注定是吃力不
討好。所以我建議你不要去嘗試你們那區不熟悉的牆面。平屋頂
的花費也比較高，但可以增加空間。房子的內部是最重要的。選
用「標準化」的素門不要加鑲板。素面配件和把手。法蘭克福的
設計部門有許多實用範例。素面牆，銳利轉角，天花板不要加線
腳。一整片大塊牆面是房間裡最漂亮的東西，從埃及到龐貝到辛
克爾都知道這點，後來的人就誤入歧途。

　　簡單，簡單，簡單。空蕩的空間就是最漂亮的東西！！！！
！！！！！獻上最好的祝福，希望孩子們早日康復，賈普[63]

　　亞伯斯對於他寫給皮德坎普的這幾點，半個世紀後依然堅定不
移。他對於同僚布羅伊爾把康乃狄克州的房子設計成平屋頂感到氣
憤，因為平屋頂承受不起新英格蘭冬天的冰雪。亞伯斯指出，強調
「設計」甚於實效，是「建築師的毛病」，所以他「比較喜歡工程
師」。標準化也是必備需求。布羅伊爾曾經設計過一所學校，裡面有
十七種不同尺寸的窗玻璃，而且很多都必須客製訂做。亞伯斯非常震
驚。尤其是學校，「可以預期小孩子玩球一定會打破玻璃」，他覺得
必須強制規定學校的窗玻璃尺寸只能限定一或兩種，但可以利用不同
的配置做變化，「這樣工友才可以事先儲備，方便更換」[64]。

　　他不只是有意見，還很容易被對錯問題給激怒。亞伯斯常說自己
是個「失意建築師」，他認為不合邏輯的設計決定會平添無謂的生活

麻煩，這樣是不道德的。他發現在他晚年蔚為風尚的後現代主義立面虛假造作，是不可原諒的謊言。

　　亞伯斯從不撒謊。當安妮問他關於他不想回答的問題時，他只會保持沉默。

亞伯斯設計的 1929 年椅，具體示範了他的信念。椅子由組裝套件構成，拆裝簡便，而且可以整整齊齊安放在亞麻箱子裡運送。這些套件是用多層曲木板——以多層木皮繞著基材模鑄膠合而成——製作，每一件的厚度和寬度都一樣。這並非原創概念，19 世紀的廉價組合椅就是以型錄方式販售，也有其他設計師採用過多層曲木板，亞伯斯的獨到之處在於微妙的比例及悉心調整過的直角流動感。這種結合優雅美感與功能主義的作品相當罕見。亞伯斯把畫家的眼光帶入工藝領域。他設計的物品就和他的玻璃一樣，嚴密精準，尺度動人。充分履行了他的道德形式觀，為日常生活的就座行為賦予和諧美感。

　　坐在這張椅子上的人，會感染到亞伯斯的某種生活態度。正襟危坐，準備認真閱讀或謹慎談話，使用者會牢牢記住那種果斷的特質。這張椅子並不冷硬，也沒有敵意，椅座有軟墊，木頭很平滑，但它會激發你的警醒之心，你不會萎靡癱躺。

　　支撐元件提供了基本結構，懸臂設計則營造出些微的晃動感。兩相組合，讓這張椅子既沉穩又活潑，既牢固又漂浮，坐在上面的感受

亞伯斯1929年設計的椅子，可以拆裝，方便運輸，包浩斯最新產品展上注目焦點。

既人間又奇幻。無論你覺得生命就該秩序井然或你允許心思漫遊，正確的比例和合理的材料都能傳遞出一種適切感，讓人得到安康。

　　亞伯斯的設計刻意與密斯凡德羅的家具形成對比，他很清楚這點。密斯的椅子和桌子都很強調高貴雅致。他的 1929 年巴塞隆納椅，堪稱現代版的王座；雖然以簡潔流傳，卻蘊含著顯赫氣勢。密斯設計的桌子都是使用上等的昂貴材料，閃亮的拋光鉻和最富麗的石灰華大理石。亞伯斯用的是煙囪管和結構鋼托架。他放棄馬鞍匠的皮革，選用低調且容易清洗的織品。藝術才華不在於大手筆的選用昂貴材料，而是展現在不費分文的比例上。這種做法實現了葛羅培的最初理念：設計必須為大眾服務。

　　利用木頭、鋼鐵和玻璃製作日常用品時，他尊重材料的命令，但也巧妙操弄它們。這些反差強烈的材料經過他的權衡配置，變身為輕盈精緻的水果缽。木球缽足、玻璃缽底，加上鉻合金缽緣，結合成充滿靈性和視覺和諧的容器，他以無懈可擊的手法將機器加工零件運用到罕見的家用品領域，化呆板為美麗。

　　亞伯斯也曾替安妮家的烏爾斯泰因出版公司（Ullstein Publishing Company）設計過一個旅館房間和兩個書報亭。書報亭從未建造，不過旅館房間倒是組裝在密斯凡德羅為柏林一項展覽設計的房子二樓。安妮的弟弟還記得牆上有一幅柏林地圖，方便旅客找路。這項得到小舅子稱讚的合理細節，正是十足的亞伯斯風格。

某日下午，我一踏進亞伯斯家，約瑟夫就要我立刻跟他去畫室。他剛解決一個重大問題，急著想告訴我。

　　他向我說明，在包浩斯的時候，他曾設計過一套字母表，每個字母都是用正方形和圓形或其中的一小部分建構而成，沒有其他元素。

　　除了畫出字母的圖形之外，他也用大約一公分厚的牛奶色玻璃板切割出幾何狀的字母構件，可以作為浮雕使用。這麼做的目的，是當這些字母運用到戶外時，不管是落雪或落葉都不會卡在上頭，而是會順著垂直的裂縫或頂端的凹陷形狀（不會有凸起形狀）滑下去。除了和克利一樣，把藝術家自己設定的限制套用到最低限度的基本單位，

「字體組合」也遵循這些神聖不可侵犯的規則。亞伯斯以機智戰勝了自然。

不過在包浩斯時，約瑟夫始終無法解決字母 Z。他試過把 S 反過來，但他認為構成 S 的直角三角形和半圓形的鏡像不夠流暢。事隔多年後的此刻，他終於找出解決方式，設計出令他滿意的 Z。他已經用鉛筆把它畫在最初切鑿的玻璃字母表的照片上。他以勝利的表情把新的 Z 秀給我看，然後將照片放到我手上。「拿著，尼克。你是這個 Z 的守護者。」

我試著不要過度解讀那一刻，但我會認真擔起那項職責。

亞伯斯設計的玻璃茶杯，在略呈喇叭狀的杯口下方，箍了一圈不鏽鋼環，左右各有一個圓盤狀的黑檀木把手，分別以垂直和水平方向安裝在鋼環上。這項設計照顧到人們在傳遞小物品時的直覺反應。他十分得意地向我解釋，遞茶杯時握住水平把手比較順，接茶杯時則是垂直把手比較好用。之所以得出這項推論，是因為他研究過人們彎曲手腕和使用手指的習慣。關注日常經驗，以及其中所隱含的對於人類能力的尊重，是包浩斯思想的根基。「觀察！讚頌！一舉一動都要發揮你的聰明才智！物盡其用！品味當下！」這是亞伯斯傳遞的最高旨意。

亞伯斯移居美國多年後，以英文寫了一段他和康丁斯基的對話，對話時間正是他在創作上述物件及提升玻璃作品的時期：

> 康丁斯基
> 在我們某次
> 從包浩斯課堂上
> 返回史特雷澤曼街教師之家
> 的對話中
> 告訴我他對偉大藝術的信念。
> 他相信沒有任何真正的藝術作品
> 會消失。

因為：首先，它們好到足以傳世

其次，它們不斷被欣賞以致

每個關心之人都會盡力

保護它們。

這確實是

一位真正藝術家的哲學。

它令那些宣稱：

我不在乎作品是否流傳之人蒙羞

它也回答了

誰是道地的藝術家。

在這方面

我還記得

他作畫時總是全身西裝

沒加罩衫或圍裙

而我相信他從未

糟蹋任何一塊畫布。[65]

　　在亞伯斯寫下這段話的時候，他已逃離德國；也經歷過他的一些玻璃作品被美國海關毀壞的打擊，他和安妮抵達美國幾個月後，這些經過嚴密包裝的易碎物品接著運到，卻因海關拆封時過於馬虎而受損。但他依然把它們保留下來並加以修復，相信不論如何他都能讓生活井然有序。把事情做好，保持乾淨整潔，堅守樂觀精神，是最重要的根本。

11

1928 年 4 月 22 日，亞伯斯從德紹包浩斯寫信給皮德坎普，對學校的前途難測提供局內人的觀點：

親愛的法蘭茲，親愛的芙莉黛

今天我想在朗朗青空下寫信給你們。因為過了今天，我們就將進入雨季，而且得在戶外坐上好長一段時間。

假期結束，從柏林回到這裡對我來說並不容易。德紹實在是太小了。

你們大概已經聽說過這裡的種種變化。葛羅培離開了，因為在經過一切爭執擾攘之後，他渴望某種平靜，也或許是因為他在柏林看到更多機會。此刻，他正在美國進行交流訪問。他的繼任者漢斯・梅耶，在這裡已經待了一年。他是建築師，將處理行政事務。整體走向看不出有什麼改革機會。布羅伊爾、拜爾和莫侯利也走了。我還留著。雖然也猶豫了很久。根據計畫，等莫侯利搬到他的新公寓後，我就可以在教師定居處得到一棟房子。我們滿心期待。[66]

布羅伊爾離開後，亞伯斯接掌家具工作坊。他的玻璃作品刻正展出，同時在為布拉格國際藝術教育大會的展覽進行籌畫，這次大會是在捷克總統托馬斯・馬薩里克（Tomás Masaryk）的支持下舉行，他是包浩斯的主要支持者。

剛剛邁入四十歲，他正面臨老化問題：「頭髮有點轉白，看書得戴眼鏡。」他對日常事務的強調也顯現在他的攝影中。約瑟夫死後，我在安妮給我鑰匙的儲藏室裡，發現一堆照片和照片拼貼，還有印樣和裝膠卷的錫罐。和他的早期繪畫一樣，亞伯斯也把這些早期的具象藝術隱藏得密不透風──彷彿他對再現人體、風景和建築的迷戀，會減損他日後對純粹線條和原色的強調。雖然亞伯斯有少數攝影作品在他生前大家都知道，但他收藏在地下室的這些照片，不管是數量或豐富程度都很驚人。

這些照片除了探索黑白灰的著色可能性，也進一步顯露出亞伯斯特愛以不同手法處理同一主題。在這些拼貼作品中，他仔細排好照片的位置，黏貼在卡紙上，大照片旁邊配上十幾張郵票大小的印樣，讓作品生動呈現出對單一主題的多重回應，並邀請我們去思考判斷、挑

選和尺幅這類性質問題。這些拼貼包括克利沉思時的特寫，配上他那雙令人驚訝的眼睛，一雙接著一雙，遙望太空，彷彿這位藝術家正在直接與遠方的星球連結。他也用 1930 年葛羅培在阿斯科納（Ascona）海灘與席芙拉 · 康內西（Shifra Carnesi）這名女子嬉戲的好幾張照片，做了一幅拼貼。這位前包浩斯校長在每張照片中都赤裸胸膛，一副剛游完泳的模樣，只除了頭髮旁分得完美而服貼。他以不同姿勢擁抱席芙拉，她則像是等不及想儘快和他上床的模樣。還有一件撩人的拼貼，是安妮穿著約瑟夫的舊上衣放鬆小憩的身影。另一張的主角是她的帥氣小弟漢斯，用大大小小的快照組成，一派世界任他差遣的時髦花花公子樣──這位無憂無慮的年輕人在柏林的確就是這樣過活，直到納粹將他開遊艇、聽歌劇的悠遊人生徹底終結為止，拍攝這些照片時，他根本無法想像會有那樣一天。引領奢華風尚的伶俐漢斯，在拍下這些影像的十年後，將以難民身分逃離德國，感謝他叛逆的姊姊和打從一開始就令他崇拜的姊夫，不顧他的新處境有多艱難，依然出手相救。

　　亞伯斯大多數的攝影作品都是以日常景物為焦點。他將鐵路軌道的特寫並排放置，頌揚平行線的韻律。他祭出招牌視覺花招，把從新家窗戶拍到的枯枝黑襯著雪地白的景象，搭配另一張樹上覆著潮濕白雪而雪融大地一片漆黑的照片。

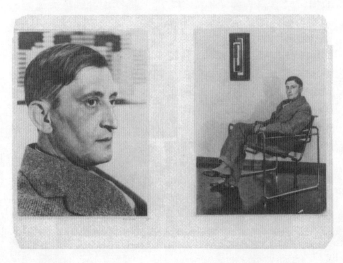

翁博（Umbo），《約瑟夫 · 亞伯斯 28》，1928。亞伯斯並排貼放攝影師翁博拍攝的這兩張照片，說明用不同方式處理單一主題的可能性。

約瑟夫・亞伯斯，《奧斯卡・史雷梅爾四，1929；師傅們，1928；〔漢斯〕維特納（〔Hans〕Wittner），〔恩斯特〕卡萊（〔Ernst〕Kallai），瑪莉安娜・布蘭特，預備課程展覽，1927/1928；奧斯卡和涂，1928》，1927–29。這張拼貼是用他在兩年中為史雷梅爾和其他包浩斯人拍攝的照片做成，充分捕捉到這些創作天才的活力和風格。

約瑟夫・亞伯斯，葛羅培與康內西照片拼貼，攝於阿斯科納，1930。即便陷入困境，包浩斯人還是比大多數人更能享受生活中的歡樂。

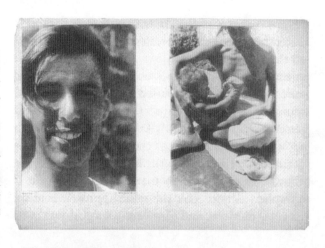

約瑟夫·亞伯斯，《賀伯特·拜爾，倫戈港（Porto Ronco）八》，1930。拜爾是創意十足的平面設計師，也是包浩斯眾多女人無法抗拒的男子，包括伊賽·葛羅培。

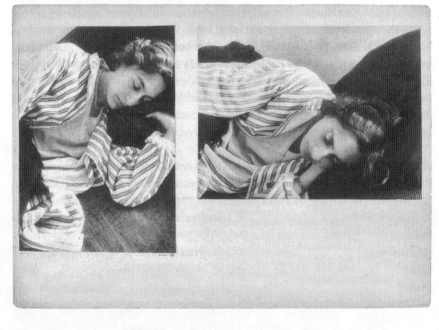

約瑟夫·亞伯斯，《安妮，1928 年索穆河》，1928。約瑟夫用兩張安妮穿著他的舊上衣的照片做成這件拼貼。當安妮在半個世紀後重新發現這件作品時，記憶依然深刻。

　　小時候他把黑色瓷磚看成一個世界，白色方形視為另一個世界，這種興奮之情從未消失。在這些兩兩一組的照片中，白色是空間、光亮和活力的來源。這些輕盈的空白提供我們不可或缺的氧氣，看透黑裡的所有深度。這些照片組合全都帶有當年那個小男孩感受到的能量。與此同時，它們又是極為洗練而理性的藝術作品，藝術家利用色調、線條和大小的配置，創造出意想不到的關聯。

身為攝影師，亞伯斯採取的路徑與他的早期繪畫、玻璃構成及家具設計如出一轍。他要藝術家扮演的角色，只是呈現現象和端出各種可能性，他認為這遠比他本人更重要。在他的攝影作品中，主角都以最飽滿的力道現身。艾菲爾鐵塔的絕妙構圖，康丁斯基被繚繞煙霧弄得諱深莫測的知性臉龐，櫥窗假人的滑稽傲慢與神祕：每一張都拍出主角的神髓本質。亞伯斯用機械手法讓這些影像栩栩如生，同時歌誦現實之物及只存在於想像中的東西。

12

在亞伯斯夫婦的世界裡，要格外留意細節。他們在德紹的房子整理得一絲不苟。約瑟夫的噴砂玻璃作品在客廳牆上一字排開，全是抽象圖形，有些簡練到只有黑白兩色，其他則是由鮮豔色彩組成的爵士節奏。由布羅伊爾設計、根據康丁斯基命名的瓦西利椅（Wassily chair），倚靠著牆面放置，那姿態更像是雕刻而不像是要讓人親切交談，所以坐在上面的人只能望向空間而無法彼此對看。排列方式咄咄逼人，像是在勇敢宣稱我是作品，具有嚴肅目的，並刻意迴避自己的美貌。

外觀細節相當重要，會影響到它們的視覺衝擊和敘述意義。就拿把外套袖口翻摺個半吋這件事為例，如果翻摺是因為你的襯衫料子剛好可以延伸到袖口之外，這樣可以增加一項重要的視覺元素，以及一種受人歡迎的輕盈調性，否則就會讓人看起來不舒服；翻摺袖口同時也是一種階級標誌。如果外套看起來像是哥哥姊姊傳下來的舊東西，從沒改過，或是某種長大了不該再穿的東西，基本上就不討人喜歡；但如果經過合宜剪裁，也可能訴說截然不同的故事。安妮認為，男人身上的寬大毛線衫是美國權貴階級（相對於歐洲）的標誌，緊身毛線衫除了是低下階級專屬之外，看起來也沒吸引力。約瑟夫在油漆裡加了一個沒人會察覺的顏色，但對他而言，不管在視覺效果或它所傳遞的氛圍上都大不相同。

繪製《向方形致敬》時，他也會控制畫室的照明。第一張工作桌上方的燈泡排列依序是：暖光、冷光、暖光、冷光，第二張上方的排列則是暖光、冷光、冷光、暖光。他會在這兩種照明下方檢查每張畫作。別人眼中不易察覺的細微差異，在他看來卻是精髓本質。觀看行動至為神聖，不容妥協。

亞伯斯在 1928 年 12 月用德紹包浩斯信紙寫給皮德坎普的信中，——關注居家設計的每個層面，我也在亞伯斯夫婦身上見識過這種態度。我在 1970 年代認識他們時，安妮跟我提過他們的簡潔大作戰。由於市面上根本找不到完全沒有裝飾的樸素燈具，她和約瑟夫又堅持入口大廳上方要有一盞純淨的玻璃圓柱燈，為了解決這個難題，她去買了一盞通常安裝在戶外柱杆上的提燈，然後把上面用來吸引大多數顧客的金屬花飾全部拿掉，只留下罩住燈泡的功能性玻璃構件。提燈設計師刻意隱藏的部分，正好就是她和亞伯斯永遠想看的東西。

約瑟夫在那封信裡寫道：

親愛的朋友們：

隨信附上我們的燈具設計。非常簡單而且不貴。如果我知道你們的房間格局，就能提供更明確的建議。

我推薦客廳採用 Me W 94/a。球燈上方是透明玻璃，下方是白色玻璃，提供半間接照明。如果天花板不高，我們可以縮短燈柱，不過全長就會變成 2.40 公尺。請告訴我們天花板的高度。比較小的空間，像是凹室或工作間，可以用 Me 107 1，亮度較低，因為上方的玻璃是不透明的。球燈是吊在托架內部的鍊子上，開關方便。

我的工作桌上方有個小型反射燈，直徑 14〔公分〕，高 17〔公分〕，吊在眼睛高度，不會刺眼，因為有鋁殼燈罩。照明效果極佳，經過精密計算。在我看來是個很棒的東西……我們的燈具非常樸素。如果完全不想要金屬附件，例如安裝在樓梯間、洗手間、浴室鏡子上方和走廊上的，可以選擇派澤公司（Palzer）的瓷燈，法蘭克福魏瑟街四十七號。你們那裡的裝潢商或許可以

幫你弄到型錄。

用不透明燈泡搭配最簡單的燈罩。我家很多地方都是用這種。我在餐桌上方吊了一盞 PH 燈，一個丹麥人設計的，但頗貴。

〔旁邊附了這盞燈的素描。〕

我的是紅漆那款。我可以幫你拿到八五折或八折，不過得由我下單。總之，我希望你家的裝潢速度可以比我家快。自從假期結束後，我們就搬進教師之家，大很多，也貴很多，尤其是那個荒唐的暖氣系統。只有借來的桌子。椅子不夠。不過空蕩的房間最美麗。讓房間盡可能明亮，東西越少越好，那能帶來自由……[67]

財物不是用來壓迫個人，而是要增進自由。為了不可或缺的自由，最重要的是儉約生活，以及偶爾可以把家拋到腦後。

包浩斯燈具的價格都是員工價。如果需要請透過我訂購。在外面賣得比較貴。我必須去山上滑雪過耶誕，否則我會脾氣變差。我們有三週假期──感謝上帝。

暫且停筆，務必把房子弄得整齊、明亮、空蕩。大多數的老東西都是不必要的，只會令你沉重。

從我家為你家致上最高祝福

賈普和安妮[68]

如此關心朋友住家的細節，除了象徵亞伯斯教學的精準和周詳之外，也可看出他多看重兩人的友誼。更何況燈光的重要性在他眼中無與倫比。燈光是色彩的構成要素，是發散氣氛的主角，也是所有工作的必備品，不可絲毫馬虎。1929 年 1 月，亞伯斯寫信給皮德坎普：

昨天我幫你的燈具下好單了。我替廁所訂了一個更便宜的陶瓷燈罩，取代你選的 Me 93b。我確信你會喜歡。我會把凸窗間和書房的燈具對調，這樣工作時的照明效果較佳。

我已經寫信給柏林批發商詢問 PH 燈，並請他們提供你建議。

我怕找不到收據，無法給你正確的貨號。我會要求他們給你和我一樣的建築師折扣。[69]

錢，同樣是無可否認的現實。

儘管亞伯斯結了婚，在包浩斯的地位也提升了，但他還是希望家裡簡約樸素。這份渴望到了晚年變得更加極端，他過著修士般的生活。他臥室的白牆上空無一物。房間只有兩張廉價的 1950 年代單背椅，原先是搭配廚房便桌用的。床就是床架上的單人床墊，用上螺絲的矮床腳支撐。只有書桌有型有款，桌面是亞伯斯在黑山時用一塊櫻桃木自己做的。桌面下方用一吋厚四吋寬（一乘四）的木條、窄邊向上、間隔排列在厚底板上，然後用逐漸收細的長方形桌腳支撐。兩大張木頭像三明治的兩片土司夾著中間的空隙。內部空間用貫穿前後的一乘四木條區隔，儲放紙張文具十分完美。堅硬牢固的深赭色桌面紋路華麗，超適合書寫，不規則的十足樹形，暗示著大自然的力量。這個與休憩相對的工作所在，是房間裡僅有的美麗物件。

他的品味幾乎沒變，就跟當初寫信給皮德坎普時一樣：

> 我的房間還很空。我寧願它們一直保持這樣，不過你得是單身漢才行。我對之前的套房公寓感到留戀。沒有洗衣槽也沒樓梯。沒有壁櫥也無須擔心窗戶、階梯或廁所。人越來越老，不可能改變。所以我試著保持快樂，雖然有太多責任要扛。不然就會在討價還價中變得性情乖戾。過了四十歲後，就不該助長這種情況。特別是身為工作坊主任，你得像個生意人。包浩斯對我的要求有時真是太多了，以前對柏林的那種渴望又回來了。柏林現在比美國還美國，但可以看到新面孔。速度感也令人振奮……你的文學工作進行得如何？藝術狀況很糟。只剩下攝影。[70]

只有極少數人知道有這麼多事情讓亞伯斯感到沮喪。但他的確正在與嚴酷的環境奮戰。1930 年 2 月，與博特羅普毗鄰的埃森市有份

17. 安妮 · 亞伯
斯，為士麥拿小毯
所做的設計，約
1925。安妮逐漸發
展出打破對稱、極
度動感的構圖。

3. 約瑟夫 · 亞伯斯，
梅菲斯特自畫像》
Mephisto Self-Portrait），
18。約瑟夫很喜歡把
己比喻成梅菲斯特，
這幅畫像令安妮不
，她不承認這是約瑟
畫的。

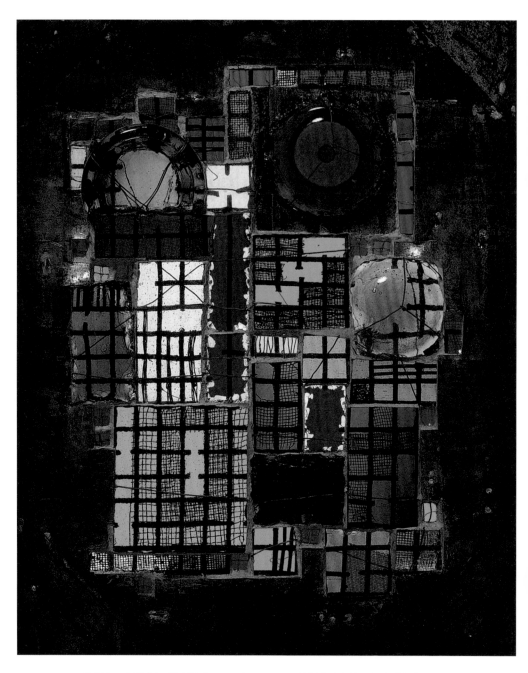

19. 約瑟夫 · 亞伯斯,《無題》(*Untitled*),1921。亞伯斯當時負擔不起傳統的藝術材料,
所以到威瑪市立垃圾場撿拾玻璃瓶底和其他碎片,組合成明亮耀眼的窗戶。

20. 約瑟夫・亞伯斯，《匆匆》（*Bundled*），1925。
亞伯斯開始運用噴砂技法後，將幾何抽象的玻璃構圖提升到全新境界。

21. 約瑟夫・亞伯斯，《紅與白窗》（*Red and White Window*），約1923。
亞伯斯為葛羅培威瑪包浩斯辦公室接待廳設計的窗戶，
讓來訪者感受到該校顛峰時期瀰漫四周的溫暖樂觀精神。

22. 安妮 · 亞伯斯，為兒童房間設計的地毯，1928。這塊地毯讓小孩可以擺放玩具士兵、娃娃或西洋棋子。遊戲的概念對安妮而言相當重要。

gouadie, 1928

23. 亞伯斯夫婦住宅，康乃狄克州奧倫治鎮白樺街八〇八號。亞伯斯夫婦安享晚年的這棟房子平凡樸實到令人吃驚，但完全符合他們的需求，也體現他們的價值觀。

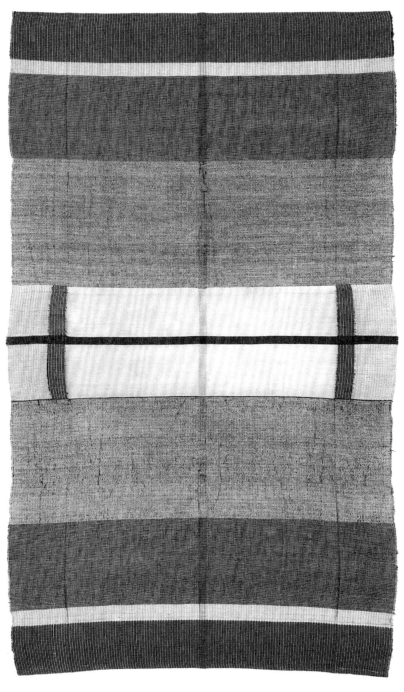

24. 安妮莉瑟 · 佛萊希曼，牆掛，約 1923。佛萊希曼的第一件牆掛採用大膽簡單的幾何構圖。

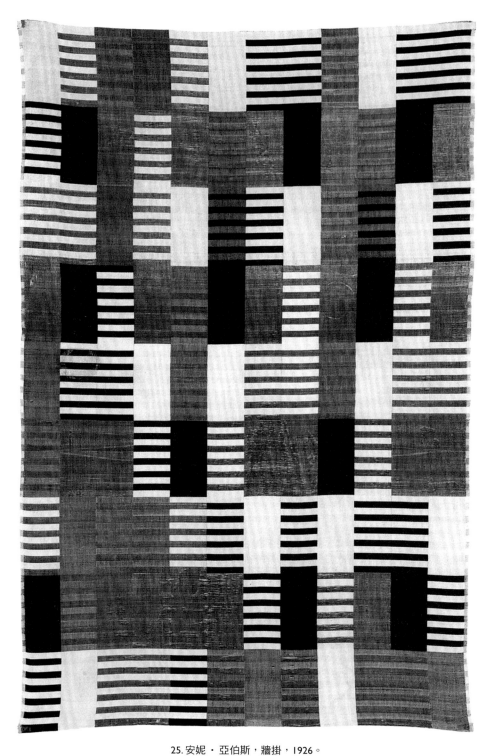

25. 安妮・亞伯斯，牆掛，1926。
安妮在構圖中避開重複，但保留清晰的數字系統並限制使用的元素和顏色。
安妮認為這是她當時最好的作品，所以送給父母。
父母將它鋪在大鋼琴上，花瓶的水漬在畫面左邊中間留下一圈清除不掉的圓形污痕。

26. 安妮・亞伯斯，包浩斯畢業織品，1929。
安妮應包浩斯校長建築師梅耶的要求，為大禮堂設計一件可以降低噪音的壁毯，
她將降噪的功能質地移到背面，讓正面可以反光。
微微閃亮的材質加上坦率呈現的嚴謹構圖，在實現功能的同時也增添了視覺美感。
安妮因為這件作品得到包浩斯的畢業證書。

27. 安妮・亞伯斯，《法克斯二號》（*Fox II*），1972。
這件作品是偶然誕生的結果，
我在印製過程中不小心把影像負片疊在不透明的閃亮打樣上，讓安妮得到靈感。
她很喜歡這個無心插柳的豐富影像。

28. 安妮 · 亞伯斯,《法克斯一號》(*Fox 1*),1972。
安妮對先前從未使用過的照相印刷技術相當著迷,很開心能玩弄影像反轉技法,
並用複製方式將手繪鉛筆筆觸與不透明紅色三角形組合並置。

29. 安妮 · 亞伯斯,《六禱文》(*Six Prayers*),1966–67。
這是安妮最動人的作品之一,為記念六百萬死於納粹大屠殺的猶太人,
它喚起我們人類命脈緊密相連的感受,彷彿還可聽到其中的聲響。

報紙，把他描述成布爾什維克黨[71]。6月，他告訴皮德坎普：「這裡麻煩四起。包浩斯已經政治化。這種情形維持不了多久。我們的生活環境優美愉快，但工作卻飽受毒害。」[72]

到了1932年春天，事態日益惡化：

> 包浩斯吃人。要求和工作量不斷增高，資源卻一砍再砍。如果政治沒有摧毀我們的年輕人，這裡仍會是我們的光榮。我有一堆會議要開，我是師傅會議和各種委員會的成員，也是副校長，我想遠離職責，退回到私人世界。我不喜歡呼朋引伴，寧願和自然為伍。我很享受晚上和密斯一起散步。還有我們的博物館館長和郡藝術主任葛羅特。此外，我又再次拿起畫筆，考慮辦個新展。
>
> 安妮做了一些紡織，也有了自己的事業。她在萊比錫市集有個漂亮攤子，飽受好評。可惜無法擴張生意。[73]

1920年代底至1930年代初，這段時期亞伯斯的生活充滿了不確定，他的噴砂玻璃也流露出對於不可能性的特別迷戀。他用多重性的對立解讀發展形式。用二維影像提供三維實境中不為人知的可能性。

他將一對模糊不清、像是同時從外看又從裡看的圓筒，題名為《錯捲》（*Rolled Wrongly*）。1931年的《階梯》（*Steps*）中，有一段大階梯，明顯向上和向右移動；旁邊有一個小階梯，看起來像是往上往左後退，或另一種對立解讀，往上往右。這些小階梯就這樣在兩種解讀之間來回啪嗒。如果繼續凝視，會發現它們像是朝某個方向爬到一半，沒想到中間的豎板突然上下顛倒；這種不可能發生的情形在兩個方向都發生了。這種單一形式的多重解讀令亞伯斯著迷，就像他後來的《向方形致敬》，他可以把同樣的顏色畫在兩個不同的位置上，讓它第一眼看起來是這樣，第二眼又變成另一樣。

他的藝術再次反映了他的生活。亞伯斯最初在包浩斯製作的玻璃集合作品，飄揚著樂觀信念。後期的這些作品則透露出人生中有太多料想不到的驚奇。唯一的真實就是藝術本身，而藝術證明了一切的不確定性。

13

1932 年，德紹市議會投票解散包浩斯後，學校遷到柏林，不過德紹市政府還是被迫得支付教職員薪水，因為法院裁決該市與教師們的合約過早結束。因此，儘管學校現在落腳於廢棄的電話工廠，而非六年前葛羅培為它興建的宏偉總部，但亞伯斯、康丁斯基和其他人，這段時間還是能夠勉強維持生活所需。

亞伯斯過得比其他人寬裕一些，因為安妮的娘家在柏林的夏洛騰堡區（Charlottenburg）替他們找了一棟漂亮公寓。除了房租之外，安妮家也負擔所有的修整費用。少數留下的同事，他們的生活條件和德紹時比起來都下降了，但亞伯斯因為娶了一名富家女，所以忙著為他們面積較小但更為迷人的窩居挑選新的地板材料（白色亞麻油布氈，在 1932 年時，這是一項革命性的選擇），並處理其他瑣事。

他們在那裡待了一年。1933 年 6 月 15 日，德紹市議會的上城督察（Oberstadtinspektor）寄了一封信給亞伯斯：

> 身為德紹包浩斯教師，理當被視為包浩斯走向的直言闡述者。由於包浩斯是布爾什維克的癌細胞，你所信奉的目標及你對包浩斯的強力支持，根據 1933 年 4 月 7 日重新修定的文官法第四部，乃屬於「政治活動」，即便你並未介入實際的政黨運作。裂解文化是布爾什維克特有的政治目標，也是該黨最危險的任務。因此，身為包浩斯的前教師，你從未履行你永遠應該履行的義務，也沒做到毫不保留地支持國民政府。[74]

其他老師也都收到類似的文件。

亞伯斯不只以後拿不到薪水，就連之前積欠的薪資也會被扣住。這封令人作嘔的公函，繼續用一長篇不知所云到連熟知德國官僚用語的人都無法理解的推託之詞，解釋他在 4 月第二個星期收到的酬勞——他最新領到的一筆薪資——將是最後一筆。根據上城督察伊姆舍爾‧桑德（Irmscher Sander）的說法，這很合理，「特別是撤回薪資

支付一事，因為根據 1931 年 9 月 24 日安哈特經濟條例第四項第一章第一條（安哈特法典頁 63，1932 年 9 月 30 日）所締結的私人雇傭契約已經終止，而契約解除後就不存在繼續支付薪資的義務」[75]。

那年春天，皮德坎普讀了希特勒的《我的奮鬥》（*Mein Kampf*），他建議亞伯斯如有可能，趕快離開德國。1933 年 6 月 10 日，亞伯斯用信頭題有「亞伯斯教授，柏林夏洛騰堡區九，桑斯伯格街（Sensburger Allee）二十八號」（沒提到包浩斯）的信紙，寫信給皮德坎普：

> 親愛的法蘭茲：
>
> 　　它就是這樣與我們站在一起：復活節前夕，包浩斯遭到警察包圍，建築物和所有人都被搜查，很多人被帶走，交出報告後才獲釋放。房子被查封，根據媒體的說法是，因為在裡面發現許多疑似與犯罪有關的證據和非法小冊……
>
> 　　三週前，經過多方努力，警方終於接受裡面沒有不法證據。他們承諾要拆除封條，但並沒有執行。5 月中，照理我們應該從德紹那裡拿到 5 月分的補償薪資。經過 5 月底的申訴，我們收到一份通知：根據新修訂的文官法停止支付。幾天前，德紹要求我們必須在 7 月 1 日前將該市借給包浩斯和工作坊的家具悉數歸還。所以，包浩斯關門大吉，沒經費也沒家具。工作人員已遭裁撤。一個必須秀出家譜，一個是政治上的可疑分子，一個留在德紹——他之前是兼職，現在是那裡的全職員工。
>
> 　　於是，我們也跟著放大假。
>
> 　　此外，內部氣氛——同事之間——再也無法信賴。大家都在等待結束的日子。做什麼都徒勞，根本沒錢。前途黯淡。毫無計畫。
>
> 　　沒工作這幾個星期，我退回我的小房間，獨自「禱告和工作」。
>
> 　　這是前所未有的事。夏天之後，製作玻璃畫變得太過昂貴，所以我開始做木刻，成果挺棒，有一、兩件堪稱傑作。其他木頭正等著我。不過幾天前，我找到某人願意免費幫我印出來。但我還得弄到紙，也還有些債務。我繳不出房租。幸好岳父那裡給了我

們一些食物，他們也不太好過。

展覽取消了。

我做了最壞的打算。

儘管有這一切橫逆，身心靈還是要持續發展，每個人都得決定該如何撐下去。

藝術永遠是具有特殊價值的特殊職業。

今日所謂的「藝術來自人民」或「為了人民」，都是誤解。

巴哈永遠不會在街頭演奏。街頭唱的永遠是「寶貝，你是我眼中的星星」，或其他類似的東西。就算他們每天指定演奏華格納也一樣。

但感謝上帝，還是有聖靈降靈節，聖靈會停留。但群眾都出去郊遊了。

以我們的工作的美麗自然獻上最誠摯的祝福

你的賈普[76]

1933 年 11 月，約瑟夫和安妮永遠離開德國。

1976 年 3 月 19 日，約瑟夫八十八歲生日當天，安妮剛把鮮奶油塗到從店裡買來的蛋糕上，準備和演員麥斯米倫・謝爾及他那位高挑迷人的女友妲加瑪・希爾茲（Dagmar Hirtz）為約瑟夫低調慶生時，他突然說胸部很痛。安妮打電話給醫生，對方建議她送約瑟夫到耶魯紐哈芬醫院（Yale-New Haven Hospital）。

不過一到醫院，約瑟夫就覺得好多了。謝爾不久前剛成為《向方形致敬》的收藏家，曾經提議把其中兩張黑灰構圖的作品放大，當成《哈姆雷特》（*Hamlet*）的舞台布景，那是他打算執導和主演的一部作品。他和希爾茲一道來探訪病人時，發現他生龍活虎，興高采烈。不過醫生還是要他留在心臟科病房觀察。這就是先前提過的，約瑟夫這輩子頭一次上醫院那天——安妮對此沒理由懷疑。

3 月 25 日，就在安妮準備出門接約瑟夫回家時，電話打來：他突然過世了——乾淨快速到就像他會喜歡的樣子，既沒痛苦也沒恐懼。

不到幾個小時,安妮的弟弟已經上路準備協助她處理後事,她打電話到我父親公司,當時我在那裡工作。「安妮 · 亞伯斯,」她報上姓名,每通電話她總是這樣開頭,以她溫柔又堅強的聲音說。接著是:「約瑟夫死了。」

我請她節哀順變,她繼續說道,請我帶著約瑟夫在醫院時審訂過的一份校樣去泰勒平面藝術版畫工作室(Tyler Graphics),距離她家約一小時車程,好讓他最新的版畫系列作品可以順利印製。掛上電話時,我頭一次深刻領悟到,每個人都會死。約瑟夫從小到老身體一直很強壯(八十七歲的他依然每天散步,晴雨無阻),他創作屬於所有時代的藝術,他從未顯露出任何精力衰退的徵兆,凡此種種都讓我心懷希望,認為就算凡人難逃一死,至少他是有可能不朽。但現在我知道,事情並非如此。

葬禮在約瑟夫死後三天舉行,只有九人參加。除了安妮和我,還

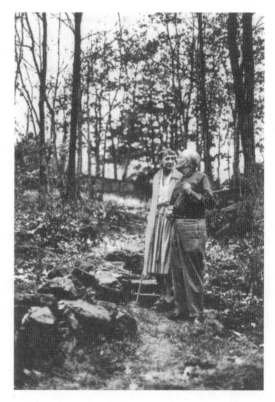

亞伯斯夫婦在康乃狄克州紐哈芬北森林圈(North Forest Circle)八號的自家花園,約1967。亞伯斯夫婦像一個雙人組成的宗教小派別。他們認為視覺經驗是穩定和歡樂的無上源頭。

包括他的妹妹、弟弟和妹婿，建築師吳經略（King-lui Wu，音譯）夫婦，約瑟夫的律師李・伊斯特曼（Lee Eastman）和妻子莫妮卡（Monique）。其他八人遵照天主教儀式站在墓旁，由聖嬰教堂（Holy Infant Church）的神父主持儀式，我應安妮之請負責守護房子，因為她讀過一篇利用葬禮行竊的報導。這是我第一次擔任看守人的角色，日後還將擔任各種形式的看守者。

儀式結束後用午餐時，伊斯特曼問我是否願意協助安妮處理和約瑟夫遺產有關的一切事宜。我們坐在亞伯斯夫婦的客廳，吃著約瑟夫最喜歡的食物，包括西發里亞火腿和黑麥麵包，以及相對於美乃滋馬鈴薯沙拉的酸馬鈴薯沙拉——安妮特別指定——這些都是我從一家家庭式德國商店外帶的，為了滿足約瑟夫的鄉愁，前幾年我經常光顧那裡。他很少對其他東西多愁善感，不過「萊茵蘋果醬」（rheinische appfelkraut）和某些「香腸」確實能讓他大笑開懷。

接下來那週，我在安妮的建議下，開始使用他家地下室一張屬於約瑟夫的書桌，位於畫室另一頭的小辦公室裡。書桌的設計和樓上的櫻木桌相同，但材料價格不超過五十美元。八呎長的桌面是用梅斯耐夾布膠木板（Masonite）製造，和亞伯斯用來繪製《向方形致敬》的材料一樣，不過繪圖時他是使用粗糙那面，這裡則是平滑面朝上，底部同樣是梅斯耐板，架在煙囪管的桌腳上。約瑟夫把所有東西，從信紙到火車時刻表，全塞進桌面與桌底之間四吋高的空間。有好多年，我也承襲了這項習慣。

約莫是 1985 年，我正在翻找一張很久以前製作的亞伯斯繪畫清單。找到最後，我把裡面的東西全部清了出來，包括我和他的各種文件。把東西一一歸位時，我發現一張德文信件的複寫本，是用手動式打字機打的。紙張是脆弱的半透明薄紙，不過它終究倖存了下來。

上面寫著：

1933 年 7 月 20 日會議紀錄

出席者：亞伯斯、希伯斯艾馬（Hilberseimer）、康丁斯基、密斯

凡德羅、彼德漢斯（Peterhans）、芮克（Reich）、瓦爾特（Walther）

密斯凡德羅報告最後一次訪問郡立教師局及調查委員會提供給德紹報紙的說明內容。此外，密斯凡德羅先生也告知與會者，學校的租約效期可能會在 1933 年 7 月 1 日終止，學校必須關門，而且經濟狀況很糟，想重建包浩斯似乎不太可能。

基於這個原因，密斯凡德羅提議解散包浩斯。這項動議將以不記名投票表決。

審查過財務狀況後，密斯凡德羅宣布 1933 年 4 月 27 日與羅許兄弟公司（Rasch Brothers）達成的協議。不過，密斯凡德羅先生打算繼續與羅許先生磋商，希望他能取得另一筆款項，協助解決債務問題。

倘若日後財務狀況因為窗簾布料之類產品的版稅有所改善，密斯凡德羅將會支付教職員 1933 年 4、5、6 月的薪水。

（署名）密斯凡德羅 [77]

14

我認識亞伯斯那段期間，年屆八十的他將心力集中在兩個系列作品上：一是他命名為《結構群組》（*Structural Constellations*）的幾何圖，二是他的《向方形致敬》。雖然他和我或其他人談話時，絕少讓話題岔到包浩斯或他年輕時代，但可以明顯看出，他早期秉持的虔誠信念及他在包浩斯玻璃工作坊探索的領域，依然是他的根基所在。

為了《結構群組》，他不知在零碎的橫紋筆記紙或甚至餐巾紙上畫過多少草圖，然後將它們變成數百幅大型、精練的墨水畫和相關的凹版、凸版與平版印刷；用乙烯基樹脂為材料的機器凹版；以及好幾件巨大的建築委託案。《結構群組》是用來傳遞特殊曖昧和幾何神祕的最佳載具，和色彩一樣，早在他開始於威瑪教書之前就令他深深著迷。「群組」一名非常貼切：亞伯斯是用點與線的連結組成它們。那些交叉的點宛如在太空中飄浮，就像星辰因為光芒和氣體而看似閃

動。星群是人類企圖組織無垠宇宙，用想像的再現形式將永恆釘住的嘗試；亞伯斯剛好相反，他想召喚超越時間的浩瀚現象，用他的工整圖像創造無窮無盡的變化。

這些圖像的輪廓都是不斷琢磨的結晶，而微妙的內部差異，那些線條的增減或加寬，則是一再審度、堅持不懈的產物，將引人入勝的開放形狀變得難以捉摸。薄如紙頁的虛幻表面同時展現正反。平面彎折。直線拱曲。平行線條看似傾斜。平行四邊形在我們凝視時突然翻來覆去，扭曲歪斜。這些動作帶領我們轉向，跳脫自我。我們感到安全，因為這是一條精確預測過的路線；我們也覺得危險，因為感知到其中的不可能性。我們學會在變幻莫測的情勢中保持信念。

這些平面圖像是建立在精選和節制之上。它們是周密計算的決定，同時排除掉一切無關之物。它們反映了亞伯斯的信念：在我們不斷面對眼花撩亂的印象和可能性時，我們必須選定一條生存之路並堅持到底。我們必須相信自己當下的作為。這樣的自信和勇往直前是《結構群組》的基礎，有條不紊但也擁抱神祕，這正是亞伯斯對於人該如何生活的看法。

和亞伯斯的《結構群組》相較，大多數的幾何藝術都異常瘖啞和「閒散」（laid back）；後者的優雅顯得厭倦、世俗，至少也是無精打采。亞伯斯在這方面是個瘋狂的魔術師，命令我們竭盡全力。我們走遍市街，進出社區；我們踏入未知領域。他教導學生「重複與逆轉」（repeating and reversing）的價值，在平行線條之中變化空間創造三度動感，利用他的元素，他的平行線和直角，竭盡所能給予我們前所未有的體驗。成果就像是應聲齊奏的軍樂隊。我們的目光同時向多方移動，聲音朝八面行進。我們在單一瞬間踏上許多路徑。

亞伯斯寫道：

看著我的《結構群組》，我們需要不斷改變觀看和解讀的方向。

於是我們跟隨那些線條，往下往上，往內往外，從左到右。我們順著平面和體積解讀，也從前後透視它們。

轉化我們的視點除了改變我們的立場之外，也改變了結構的位置。它看似傾斜、旋轉、後退或前進、全體或局部。

這種二維空間的線條安排看似三維實體，既清澈又不透明。同時呈現前後，正面和側面。

這一切都是為了證明，要達到真正的動態性不是讓物體移動，而是做出除了感動我們之外，也能讓我們移動的物體。[78]

亞伯斯對視覺現象的投入客觀而不帶私人感情，我們容許並要求醫生和科學家這麼做，對藝術家就難以接受。但這種嚴苛和嚴峻卻帶他通往豐饒之地。他以如此井然的方式創作出鮮活神祕的作品；他的定靜毫無膚淺或停滯之氣。這些晚期繪畫不模擬也不取代自然現象，卻傳達出錯綜複雜的自然運動。亞伯斯精簡運動但從不踩煞車；這件作品召喚時間前進，豐富的結構挽救了精緻幾何藝術常見的空洞感。經過多年的研究和規畫，《結構群組》以堅固的基礎描繪流動而非空洞。

亞伯斯的幾何圖在某些方面與自然類似，有些部分則更勝自然。它們讓來自北面與南面的光線同時閃亮，一如某些《向方形致敬》允許午夜的黑暗與白日的明亮並存。它們同時從相反方向移動我們。它們如此精省，卻並非「極簡」藝術。儘管簡化，卻因它們的萃取成分和複雜發展而顯豐富。這種工業嚴謹與心靈神祕的結合，正是包浩斯信仰系統的本質。

《結構群組》的失重圖形來自亞伯斯的理智和心靈。它們沒有實質量體。亞伯斯不喜歡沉重；他使用薄瓷白茶杯和移動方便的輕型鋼功能家具。他偏愛輕盈整潔的空間。他創造耕耘的空間不似真實空間那樣封閉，而是更加空靈易變。這些形式劇烈移動；結合黑白的脈搏韻律。它們的活動就像宇宙的能量一般永不疲憊，也跟亞伯斯窮盡一切變化的活力同樣不屈不撓。它們讓克利與康丁斯基的理念在兩人死後復活，並在二次大戰後將包浩斯的精神傳承下去。

亞伯斯寫道：

一個元素加上一個元素至少要在總和之外結出有趣的關係。關係越與眾不同，彼此的連結越緊密，彼此的強化度越高，結果就越有價值，作品的報償也越大。這導出一項重要教誨：經濟，指的是儉省材料和勞力，並利用視覺方式瞄準想要的效果。[79]

在《結構群組》中，沒有任何多餘線條。形式高效精簡，一如《向方形致敬》中的色彩因為少了中介而彼此強化。亞伯斯的簡化是排除一切周邊，但留下力道與質地。

這件作品的價值就和亞伯斯在包浩斯教學時的基本箴言一樣。他告訴學生：

> 我們永遠要透過藝術作品提醒自己，保持內在平衡及與他人之間的和諧；尊重比例；也就是說，要維持關係。藝術教導我們遵守紀律，在質與量之間做選擇。藝術讓教育界知道，單是收集知識並不足夠；還有，經濟並非統計學，而是努力與成果之間合乎比例。
>
> 藝術問題就是人類關係的問題。留意平衡、比例、和諧與調配都是我們的日常功課，行動、強度、經濟和統一也是。藝術也讓我們學到，行為導致形式——反之，形式也會影響行為。[80]

《向方形致敬》也具有這些幾何繪圖的特質。有一種類似的空間遊戲：同時向內向外，朝前朝後，水平垂直。我們同時靠近又遠離。形式同時聚集又分離。調性沉穩克制，平靜裡有著連續不斷的動作。手法永遠是機械的。目的是引發共鳴。這些作品無疑是堅持追求不妥協的結果，但這些努力隱而不顯，讓它們成為靜思冥想的物件。

線條就跟色彩一樣，比例與關係最為重要。一根線條的增刪粗細會讓幾何形式的特質、韻律和動感幡然改觀；同樣地，單一色彩的濃淡變化也會改變每一幅《向方形致敬》的實質動作和精神樣態。

亞伯斯最常掛在口中的，就是這些視覺上的幽微差異。那些是他的血脈。他會帶訪客去畫室參觀最新作品——一幅《向方形致敬》或

為即將矗立在新摩天大樓或市廣場上的不鏽鋼《結構群組》浮雕所畫的素描——並再次為運動與外貌的變化及形式的消失發出驚嘆。他喜歡解釋視覺活動；他的朋友都是專注傾聽並能發出中肯評論之人。他不曾裝出一副好像這些神奇現象都是他創造的，他只是把它們帶到人間，讓我們得以見識。在他晚期的作品中，這種宛如使徒般傳播光學神祕的虔誠，幾乎已經能探觸到奇蹟的源頭，讓它們發生。

亞伯斯從人世出發，朝天國移動。在《向方形致敬》系列中，這點尤其明顯。他先讓我們隱約感受到三度實體的重量，然後令它們流動。他的形式煉金術，就是透過形變讓它們的量體化為失重狀態。在噴砂玻璃作品中，他以沉重的物質量體與光的效果相互抵銷。在《向方形致敬》中，則是先以有條不紊的方式把顏料落實在畫板上，隨後令形式竄升，色彩飄盈。這種刻意透過科學手法所達到的詩意，正是包浩斯的目標之一。

　　《向方形致敬》立足塵世，昂首宇宙。中央或第一個方形就像種子：事物的心臟，一切由此發散。由二或三個更大方形在第一個方形下方創造出來的間隔，左右是底端的兩倍，頂部是底端的三倍。以四個方形的構圖為例，總長寬為十個單位，中央的方形寬四單位，外圍的三個方形每個底端都比前一個方形多出半個單位，左右各多出一個單位，頂部則多出一點五個單位。在《中心的力量》（*The Power of the Center*）一書中，魯道夫・安海姆（Rudolf Arnheim）指出，這種一比二比三的比例，將單一正方形中旗鼓相當的俗世元素（水平）與天國元素（垂直），轉變成天國元素獲勝。「這種不對稱為主題帶來動感，底部擠壓，頂部擴張。它也強化了景深效果，倘若所有方形都以對稱方式圍聚在同一個中心四周，景深效果就會被抵銷。」[81] 這是一種微妙的不對稱，所有方形**幾乎都是**向中央看齊，也就是說，它是以漸進而非昭告的方式，呈現它對向上提升的信賴。是以溫柔語調而非尖聲嘶喊達到它的精神要素。亞伯斯是以敦厚音色而非激昂福音傳播他的精神性。

　　安海姆在分析《向方形致敬》的上升特質時指出，如果從層層相

*皮也洛（1415-
92）：全名Piero
della Francesca，
義大利文藝復興
早期畫家。

套的正方形的四個角落畫出四條對角線，它們的交叉點會準確落在畫作由下往上四分之一的位置。如果只從底端的兩個角落將對角線延伸到畫板邊緣，然後將對角線與邊緣的兩個交界點連起來，就能將構圖切分成兩個一模一樣的長方形。「這個堅實的基礎讓層層相套的方形沒有後顧之憂，級級上升——這和皮也洛（Piero）*《基督復活》（*Resurrection*）畫作中的棺木異曲同工，都是朝天國起飛的所在。」[82]

和包浩斯傳單上的木刻教堂一樣，亞伯斯的《向方形致敬》在巨大、聖殿似的主體之外，同時有著尖塔的屬性。不論在建築或繪畫中，都將扎實的工藝與哲學關懷融為一體。事實與精神的混伴就跟死亡與不朽這組議題一樣，都在亞伯斯晚期的作品中不斷朝他逼近。他是個誠實正直的工匠，堅決反對波希米亞作風，鬍子刮得乾乾淨淨，衣服穿得整整齊齊，幾乎都是同一種布料（大多是免燙米色）。1950年，當他和安妮搬到紐哈芬接下耶魯的教職時，他們選擇一棟鱈魚角（Cape Cod）風格的小房子，看起來就跟其他人一模一樣：一個適合生活工作、毫不囉唆的住家。二十年後，他們變得比較富裕，能夠享受到1960年代藝術繁榮的報償，搬到稍微大一點的地下室加高平房，我就是在那裡認識他們。新宅距離前一棟房子只有幾英里，位於一個安靜郊區，就在他們選中的墓地附近，萬一其他一位先走，另一位可以在開車上郵局時順便轉過去探望。

不過，儘管亞伯斯想要當個講求實際的人，他同樣樂於想像，身體無法不朽，但他的成就或許可以。他簡化日常存在的一切虛飾，思考的往往是來世的問題。喬治・艾略特（George Eliot）的這段話很能描述他的心境：「奇哉，色彩竟能如此深透人心，直逼氣味……宛如天堂之碎片。」[83]

*奧布松掛毯：
法國中部奧布松
織造廠製作的博
物館級掛毯，該
廠在17世紀和
18世紀是法國
頂級掛毯的製造
地之一。

1976年1月，也就是亞伯斯死前大約兩個月，在他創作那幅藍綠兩色、二十四吋的《向方形致敬》時，縈繞在他腦海中的，就是超越我們現世存在的那個世界。創作這幅《向方形致敬》那段期間，他因為手抖得太過嚴重，很少畫畫，而是把心力放在版印上，但這件作品是為了研究雪梨一家銀行所委託的一件奧布松掛毯（Aubusson tapestry）*。

我和亞伯斯針對這件作品討論過好幾次。他告訴我，他碰到一個麻煩。他發現他選擇的這兩個顏色，在中央方形占四單位寬的版式中互動完美，但放到中央方形面積更大（六單位）的版式中就不行（這系列的所有作品不論面積多大，都是十單位乘十單位）。他把這些畫作的半幅研究都拿給我看（他經常製作半幅的《向方形致敬》，特別是設計版畫或掛毯時），說明在中央方形比較大的版本中，「樓下」很棒，但「樓上」活似「地獄」。他要的是空間流動和色彩「交錯」，缺一不可。

　　亞伯斯在《色彩的交互作用》（*Interaction of Color*）中描述過這種交錯，指的是挑選一個正確的顏色放在兩個不同的顏色中間，讓它呈現兩者的形貌。當顏色在三個方形的《致敬》系列中經過適當交錯，最內層的方形色彩會顯現在下一個方形的外緣處。最外層的方形顏色也會顯現在第二個方形的內緣。「中間的色彩扮演將雙親混合的角色，以反向配置呈現它們。」[84] 這是幻術。第二個方形事實上並未混合，而是直接從顏料管中擠出來塗上去。但是在某個距離外，我們的感知會覺得它調過顏色，第一種和第三種色彩都可在裡面看到。

　　亞伯斯接著指向小方形的版本。這裡確實發生了交錯現象，但他對效果不甚滿意。他在中央的天藍色上揮舞手臂，接著移到比較陸地的森林綠色，以及環繞四周宛如海洋的水綠色。他說這些是地球和宇宙的顏色，宇宙在中央。在小方形的版本中，宇宙太過遙遠。

　　早期的《致敬》系列通常是以尖銳的明暗對比為基礎，但後期的色調就相當接近，對比性較低。亞伯斯在這方面與塞尚和莫內很像，他們後期的作品全都走向朦朧的效果。在他最後一個大方形的藍綠版本中，亞伯斯希望所有的邊界在視覺上悉數消失。此外，最內部的正方形不可有尖銳的四角（他說卡蒂埃—布列松曾說他做的是「圓方形」，這讓他很開心）。為了達到這些效果，他必須找到光強度一模一樣的顏色。宇宙的邊界和四角都不該是銳利的。

　　他說，即便是色彩至尊透納（J. M. W. Turner）*，也無法配出一絲不差的光強度。然而亞伯斯利用著色的吸墨紙進行研究，終於為中間那個方形找到最準確的色彩。批號 192 的溫莎牛頓鈷綠色（Winsor

<div style="float:right">

*透納（1775–1851）：英國浪漫主義風景畫家，被譽為「光之畫家」，對法國印象派的光影技法影響甚大。

</div>

& Newton Cobalt Green），可以達到他所追求的交錯和光強度。不過當時能拿到的溫莎牛頓鈷綠色是新的一批，批號 205。他推崇這家顏料公司利用變換編號來暗示顏料經過修定，192 在幾年前就已停產，他為無法複製完全一樣的顏料感到沮喪。

溫莎牛頓是家英國公司，我打電話到位於紐澤西的美國總部。我設法在電話上找到經理，告訴他說我願意不惜一切代價找到幾管舊的192 鈷綠色。他跟我保證，192 和 205 看不出差別。

後來我告訴他說我是代表約瑟夫・亞伯斯打來的。「約瑟夫・亞伯斯！」那位顏料專家驚叫。幾天後，我們收到一個扁盒子，五管192 鈷綠色一管緊貼著一管像罐頭裡的沙丁魚。約瑟夫重新開工。

正確的顏料讓他的渴望得以精準呈現。堅持使用最適切材料的包浩斯風格，加上實現目標的意志，是兩大關鍵。他得到的交錯效果宛如魔法。亞伯斯看著那幅《致敬》和我，以緊扣的十根手指說明顏色的穿透力，為內外兩個方形跨越中間色彩的能力感到讚嘆。他再次提到「宇宙」（the universe，而非 the cosmos）應該是非物質的，不需有邊界。「對我而言，宇宙越來越近，所以我必須把它畫大一點，」他加了一句。那是他的最後一幅畫。

註釋

1. Quoted in Nicholas Fox Weber, *The Drawings of Josef Albers* (New Haven, Conn.: Yale University Press, 1983), p. 2.

2. Ibid.

3. Ibid.

4. Ibid.

5. Ibid., p. 3.

6. Philipp Franck, *Ein Leben für die Kunst* (Berlin: Im Rembrandt Verlag, 1944), p. 30; translation by Brenda Danilowitz.

7. Weber, *Drawings of Josef Albers*, p. 7.

8. Letter from Josef Albers (JA) to Franz Perdekamp (FP), February 14, 1916; translation by Oliver Pretzel. 約瑟夫・亞伯斯寫給法蘭茲・皮德坎普的所有信件都屬於德國的私人收藏，康乃狄克州的約瑟夫與安妮・亞伯斯基金會擁有影本。

9. Letter from JA to FP, March 1, 1916.

10. Ibid.; translation by Oliver Pretzel.

11. Ibid.; translation by Oliver Pretzel.

12. Margit Rowell, "On Albers' Color," *Artforum* 10 (January 1972): 30.

13. Weber, *Drawings of Josef Albers*, p. 21.

14. Letter from JA to FP, November 19, 1916; translation by Oliver Pretzel.

15. Letter from JA to FP, April 14, 1917; translation by Oliver Pretzel.

16. Ibid.

17. Ibid.

18. Ibid.

19. Letter from JA to FP, April 25, 1917; translation by Oliver Pretzel.

20. Brenda Danilowitz, "Teaching Design: A Short History of Josef Albers," in Frederick A. Horowitz and Brenda Danilowitz, *Josef Albers: To Open Eyes: The Bauhaus, Black Mountain College, and Yale* (London and New York: Phaidon Press, 2006), p. 14.

21. Letter from JA to FP, June 20, 1917; translation by Oliver Pretzel.

22. Ibid.

23. Letter from JA to FP, June 22, 1957; translation by Oliver Pretzel.

24. Letter from JA to FP, March 26, 1918; translation by Oliver Pretzel.

25. Weber, *Drawings of Josef Albers*, p. 30.

26. Ibid.

27. Letter from JA to FP, November 30, 1919; translation by Oliver Pretzel.

28. Letter from JA to FP, December 11, 1919; translation by Oliver Pretzel.

29. Letter from JA to FP, Easter Sunday 1920; translation by Oliver Pretzel.

30. Letter from JA to FP, July 5, 1920; translation by Oliver Pretzel.

31. Weber, *Drawings of Josef Albers*, p. 33.

32. 此段和下段引自 Marcel Breuer interviewed by Robert Osborn, November 22, 1976, Marcel Breuer Papers, 1920-1986, Archives of American Art, Smithsonian Institution, Washington, D.C.。

33. Letter from JA to FP, January 10, 1921; translation by Oliver Pretzel.

34. Danilowitz, "Teaching Design," p. 16.

35. Nicholas Fox Weber, "The Artist as Alchemist," in *Josef Albers: A Retrospective*, exh. cat. (New York: The Solomon R. Guggenheim Foundation and Harry N. Abrams, 1988), p. 21.

36. Ibid., pp. 21–22.

37. Letter from JA to FP, March 22, 1922; translation by Oliver Pretzel.

38. 安妮 · 亞伯斯與韋伯的談話，未標註日期。

39. Ibid.

40. Danilowitz, "Teaching Design," p. 21; citing Josef and Anni Albers interview by Martin Duberman, November 11, 1967.

41. Ibid., p. 19.

42. Ibid., p. 21.

43. George Baird, interview with Josef Albers, produced by Jane Nice, 2007; LTMCD 2472, LTM Recordings, 2007 (Track 8).

44. Hans M. Wingler, *The Bauhaus: Weimar, Dessau, Berlin, Chicago*, ed. Joseph Stein, trans. Wolfgang Jabs and Basil Gilbert (Cambridge, Mass.: MIT Press, 1969), p. 293.

45. Danilowitz, "Teaching Design," p. 22.

46. Letter from JA to FP, October 22, 1924; translation by Oliver Pretzel.

47. Josef Albers, *Historical or Present*, Archive of the Josef & Anni Albers Foundation.

48. Ibid.

49. Ibid.

50. Letter from JA to FP, October 22, 1924; translation by Oliver Pretzel.

51. Ibid.

52. Letter from JA to FP, December 5 , 1924; translation by Oliver Pretzel.

53. Letter from JA to FP, May 12, 1925; translation by Ingrid Eulmann.

54. George Baird interview with Josef Albers, produced by Jane Nice, 2007; LTMCD 2472, LTM Recordings, 2007 (Track 9).

55. Weber, "The Artist as Alchemist," p. 23.

56. Ibid., p. 24.

57. Erwin Panofsky, *Early Netherlandish Painting: Its Origins and Character* (Cambridge, Mass.: Harvard University Press, 1953), p. 144.

58. Weber, "The Artist as Alchemist," p. 24.

59. Ibid.

60. Letter from JA to FP, January 1, 1928; translation by Oliver Pretzel.

61. Ibid.

62. Letter from JA to FP, February 9, 1928; translation by Oliver Pretzel.

63. Ibid.

64. 約瑟夫 ‧ 亞伯斯與韋伯的談話，未標註日期。

65. 未標註日期的文件，約瑟夫與安妮 ‧ 亞伯斯基金會檔案。

66. Letter from JA to FP, April 22, 1928; translation by Oliver Pretzel.

67. Letter from JA to FP, December 10, 1928; translation by Oliver Pretzel.

68. Ibid.

69. Letter from JA to FP, January 17, 1929; translation by Oliver Pretzel.

70. Ibid.

71. Letter from JA to FP, February 22, 1930.

72. Letter from JA to FP, June 21, 1930; translation by Oliver Pretzel.

73. Letter from JA to FP, March 29, 1932; translation by Oliver Pretzel.

74. Wingler, *The Bauhaus*, p. 188.

75. Ibid.

76. Letter from JA to FP, June 10, 1933; translation by Oliver Pretzel.

77. Wingler, *The Bauhaus*, p. 188.

78. Weber, *Drawings of Josef Albers*, p. 44.

79. Ibid., p. 46.

80. Ibid., pp. 46–47.

81. Rudolf Arnheim, *The Power of the Center* (Berkeley and Los Angeles: University of California Press, 1982), p. 146.

82. Ibid.

83. George Eliot, *Middlemarch* (Harmondsworth, U.K., and New York: Penguin Books, 1985), p. 35.

84. Josef Albers, *Interaction of Color* (New Haven, Conn.: Yale University Press, 1963), p. 44.

安妮 · 亞伯斯
Anni Albers

<div style="text-align:center">

1

</div>

老派好萊塢的電影會這樣演。來自柏林的富家女，雙親認為她應該結婚持家，把畫畫當消遣就好，但她不顧父母反對，堅持去唸一所新成立的實驗藝術學校，然後帶著一貧如洗的藝術家男友回去。他來自一個沒人聽過也沒誰想去的城市，而且年紀比她大很多。她在那棟位於世界大都會最精華地段的豪宅裡，把男友介紹給父母和弟妹。在電影版本中，父母、甚至是弟妹都不會贊成。他的家庭會因為兒子晉升到富有的德國上流社會開心不已；她的家庭則死命反對到底。

安妮和亞伯斯的情節的確就是這樣，但寫劇本的不是好萊塢。有一天，我和他倆坐在廚房，安妮說起往事：「你知道嗎，我頭一次帶約瑟夫回家，我父母打從第一眼就非常喜歡他，竟然跟他說：『我家的安可超麻煩；如果你應付不了，隨時可以回來找我們。』」安妮莉瑟的青少年小弟比約瑟夫小二十一歲，馬上就把他當成新偶像；妹妹同樣表示支持，認為這個年輕人看起來像「一幅美麗的勉林（H. Memling）*畫作」。

那時，亞伯斯已拿到教職，安妮莉瑟也在包浩斯紡織工作坊大有進展，織造出創意獨具的牆掛和精巧的裝潢布料，是該校屬一屬二的織品藝術家，而紡織正是該校最重要的活動之一。她父母出乎意料地對這位家庭叛徒的成長極為滿意。

亞伯斯夫婦經常提到安妮家和約瑟夫之間的熱絡融洽，但卻從未透露

*勉林（1435–94）：出生於日耳曼地區的尼德蘭北方文藝復興畫家。

約瑟夫家對這門婚事的看法。我一直要等到約瑟夫與皮德坎普的通信曝光，才知道他們的反應。安妮家是猶太人，不過父母雙方都在他們上一代就改信基督教。然而看在天主教徒的亞伯斯家眼中，皈依基督教可說罪加一等。

1925 年，約瑟夫和安妮在加爾代納山谷（Val Gardena）度暑假，1919 年前，那裡一直是奧地利的一省，但當時屬於義大利。約瑟夫寫信給皮德坎普：

> 這地方棒呆了。
>
> 我什麼都不知道。安妮包辦所有計畫，打包行李，拿到簽證和車票，我只要跟著就好。接下來也是。我們在這裡待了將近十四天，還會再停留幾日。接著會啟程南下，也許是段長路。我已經休息夠了，精力充沛。高海拔的空氣，美酒，陽光，和曬成棕色的皮膚。塞爾瓦（Selva）一千六百公尺，有一回我們使盡全力想爬上兩千六百公尺的希爾史皮茲（Schierspitze）山頂，沒想到功虧一簣，眼看山峰就差二十公尺卻不得不折返，因為我再也拖不動她。這裡的山徑非常壯觀，很快就能進入高山國度。——在德紹，一切都很好，安妮認為那個小鎮醜陋不堪，老是煙塵蔽天，一堆工廠污染空氣。但我們希望能在那裡得到好成績，雖然我們的對手已經積極運作。
>
> 無論如何，新建築的經費無異議通過，一百二十五萬馬克，工程也開始進行，雖然不幸因為罷工而中斷。
>
> 最近我不打算回去西發里亞。我們的跨種族婚姻太過新潮，還不適合露臉。
>
> 讓朋友知道我結婚了當然沒問題，我已經寫信通知熟人。那時，我的確想讓婚事安靜進行。因為在家鄉，他們似乎不想談論這門糟糕親事。我妹妹羅拉（Lore）氣我沒提前告訴她。就讓她氣吧，我很好，也不想傷害其他人。儘管有這些麻煩，但我不怪任何人，希望他們一切安好。或許現在我沒什麼機會可以表達，這種希望改變不了什麼。

今年冬天我將在新建築裡成立新的玻璃工作坊。我滿心期待新事業的到來。我對未來充滿自信，希望你也是。獻上我對芙莉黛和孩子們的愛。

安妮還在床上，我也送上她的祝福。

<div style="text-align: right;">你的賈普[1]</div>

雖然亞伯斯夫婦從未提過約瑟夫跟家裡隱瞞他們的戀情和婚事，一直到結婚之後才告知，但安妮的確說過，她和約瑟夫的父親與繼母只見過一次。那是一次尷尬的拜訪，他們抵達博特羅普那天，正好碰上約瑟夫的父親酩酊大醉。雖然他們有生之年始終和他的兩位妹妹以禮相待，但安妮懷疑她們其中一人是納粹。這樁「Mischehe」（這是亞伯斯對「跨種族」婚姻的用語）讓約瑟夫與家人更為疏離，比他搬去包浩斯之後更嚴重，這就是亞伯斯家對這樁婚姻的看法。

對於家人的反應，約瑟夫的處理方式就是保持距離，不爭辯，他的個性就是這樣，設定平衡節制的目標，仔細達成，在人際關係和藝術上都一樣。然而，安妮卻是把熱情寫在臉上的那種人。她全心全意深愛著約瑟夫，不只愛他這個人，更愛他對藝術的崇敬及他總是優先考慮自己的一切作為；但與此同時，她又看不起他的家庭和出身，那個世界完全沒有他的風格，對她和亞伯斯最珍視的價值也毫不看重。至於**她**自己出身的那個世界，她也是有時感到優越有時覺得平庸。她不喜歡她家的美學品味，一棟充斥著浮雕鑲板、華麗門楣和比德邁家具的公寓。此外，雖然她很享受父親的陪伴，但對母親卻是直到死前都充滿怨恨。我始終想不透這點，因為安妮當時的成就早已讓她與母親截然迥異，她大可慷慨承認佛萊希曼夫人的魅力，無須擔心這樣會影響到她的自我定義。安妮的弟妹都認為母親風趣親切。此外，東妮・烏爾施泰因・佛萊希曼（Toni Ullstein Fleischmann）寫過一本私人日記，記錄一家人從納粹逃往美國的過程，流露出偉大的智慧和深刻的情感，以及在那種悲慘情境下的罕見幽默，然而安妮對母親的描述就只有她對「她的布爾喬亞價值觀不感興趣」，以及她「很胖」。

儘管安妮對父母的感情愛恨交雜，但與他們維持關係對她和約瑟

夫依然是很重要的一件事。原因之一，當然是錢。少了娘家的資助，以當時可怕的通貨膨脹和約瑟夫的微薄薪水，他們哪可能去加爾代納山谷度假。安妮負責所有規畫工作，對這趟山岳之旅的興致好到令人側目；約瑟夫之所以必須一路拉著她，是因為她罹患一種遺傳性疾病，會影響到腿部的肌肉發展和雙腳的成長。但她是那種立定志向要把生命活到極限的人，盡其可能忽略自己身體上的殘缺。

1925 年，齊格飛（Siegfried）和東妮・佛萊希曼滿心歡喜地在自家豪宅附近的一間天主教堂，為小夫妻舉行婚禮，典禮結束後還在柏林最頂級的艾德隆飯店（Adlon）辦了一場精心籌畫的午宴。他們認為約瑟夫是一股沉穩的力量，可以安定女兒深不可測的熱情。這位女婿不但和她一樣對現代藝術充滿熱情，足以匹配，而且還腳踏實地、脾氣溫和、聰明絕頂、上得了檯面。至於他是來自德國社會的另一個階層，根本無關緊要。

雖然安妮對自己的出身背景感到不自在，但約瑟夫倒是十分嚮往。在他眼中，烏爾施泰因家就跟包浩斯一樣新穎，比安妮父親的家族尤有過之。他曾經用宣告奇蹟似的口氣告訴我，一次大戰期間，當大多數德國人連牛奶都沒喝過時，安妮的舅舅們「吃過鮮奶油」。安妮很氣他拿她家的奢華鋪張尋開心，不過對這位博特羅普的窮小孩而言，這實在是驚天動地的大事，他對自己迷戀安妮家的財富尊貴，可是一點都不難為情。

來包浩斯的人沒有一個是為了發財，不過就像我們在葛羅培、克利和康丁斯基身上看到的，面對德國 1920 年代瞬息萬變的財政局勢，錢的確是每天都得傷腦筋的課題。約瑟夫的命運大大改善了。至於安妮莉瑟，則因為嫁給一個貧窮但意志堅強的男人而滿足了她的渴望，因為他和她家那種浪費浮華的氣息是如此不同。

於是，安妮莉瑟・愛兒絲・芙莉葉姐・佛萊希曼（Annelise Else Frieda Fleischmann）變成了安妮・亞伯斯，用俐落的剪裁取代了花俏的巴洛克。她在各方面都偏愛簡潔，喜歡流線勝過褶邊。這是她讓自己變現代的方法之一，和另一個柏林女孩類似，後者幾乎是她的同代人，不過在許多方面都和她南轅北轍，那個女孩的做法則是，把

萊芬斯坦（Riefenstahl）這個姓氏前面的海倫娜・阿瑪莉・貝爾塔（Helene Amalie Bertha）濃縮成爽快俐落的蘭妮（Leni）*。這兩個女人都愛炫耀短髮而非長辮，喜愛合身夾克勝過奢華禮服；乾淨簡潔的線條是當時的流行。說到簡練整潔、專注思考及堅硬如鑽的力量，還有誰比安妮選擇下嫁的那個男人更典型呢！

*蘭妮・萊芬斯坦（1902-2003）：德國電影導演，以法西斯美學聞名，最著名的影片是為1934年紐倫堡納粹黨代表大會拍攝的宣傳影片《意志的勝利》（Triumph of the Will）。

2

安妮・亞伯斯一生有兩段戀情。第一段是和約瑟夫，維持了五十四年，從她1922年遇見他開始，持續到1976年他過世為止。但他去世不久，她內心的某個開關突然啟動。她開始想起兩人的爭吵，想起他厭惡她的長期咳嗽，想起他從不讚美她的作品。有時，她會用崇拜的眼神看著他的某些藝術作品，或滿心感傷地訴說她多希望還能繼續為他買襪子，但這位作品總是一派安詳的女子（即便是她為了記念六百萬遭納粹屠殺的猶太人而創作的《六禱文》〔Six Prayers〕，也具有超越其悲劇主題的美麗和優雅），卻被絕望悲傷——她是如此思念她這輩子唯一一位真正的親密伴侶——和某種憤怒的混合情緒緊緊糾纏著。

約瑟夫死後沒多久，安妮就迷戀上強壯英俊的麥斯米倫・謝爾，就是約瑟夫八十八歲生日那天被送到醫院時一直在場的那位朋友。這位奧地利演員暨導演對她大獻殷勤。

在這段關係裡，她同樣無法忍受她的吸引力有部分是來自於她的財富和權勢。在那之前，她已經失去烏爾施泰因和佛萊希曼家的每一分錢，兩家的財產都被納粹沒收一空，不過到她晚年，因為約瑟夫的畫作在1960年代那個藝術繁榮時期開始大賣，使她躋身新富階級。約瑟夫死後，她繼承了他的一大批藝術品，價值數百萬美元，還有某些世界級的重量畫商急著想要爭取代理權，博物館更是巴不得能得到捐贈。安妮依然過著低調生活，並未誇耀她的巨額財富和隨之而來的地位，但這些都不是祕密。

*每個人：15世
紀末英國經典道
德劇《The Sum-
moning of Every-
man》的常用簡
稱，「每個人」
在此有「庸碌辛
苦的凡人」之
意，因為寓意深
遠，成為歷代劇
作家不斷詮釋改
編的一齣劇碼。
每年薩爾斯堡藝
術節，都會在大
教堂前方演出奧
地利劇作家雨
果·馮·霍夫曼
斯塔（Hugo Von
Hofmannsthal）
1912年改編的
版本。

許多年來，謝爾每隔一段時間就會打電話給她或登門造訪，並在夏日薩爾斯堡藝術節（Salzburg Festival）期間邀請她去欣賞他演出「每個人」（Jedermann）*。她熱愛這趟旅程，表演結束後，兩人會在他位於奧地利阿爾卑斯山的農莊共度時光。他最常得到的物質回報是約瑟夫的重要畫作，大約每年一幅，在當時價值兩萬美元。安妮會費力選出一幅精采非凡的《向方形致敬》，作為他五十歲的生日禮物，並為他的繼子挑選最適合的紙上油彩，但她最後總感覺到他有些失望。這段期間，他經常向她抱怨他需要「一小筆錢」，雖然拿到奧斯卡金像獎（1962年的《紐倫堡大審》〔Judgment at Nuremberg〕），電影也賣座成功，但手頭的錢永遠不夠，因為他想製作和執導自己的片子，那些作品的商業性比他主演的那些巨片小多了。

某次謝爾來訪，安妮拿出約瑟夫《變換形式》（Variant）系列裡的一件超凡傑作給他看——在長方形配置中，用五種純色以幾何方式排列出類似美國西南部泥磚建築的立面格局，藉由色彩的互動創造出永不停息的脈搏律動。謝爾圍著他的招牌喀什米爾黑色長圍巾，一頭厚密的灰黑色頭髮掃過他皺紋深鑿的額頭，他盯著那幅畫作，彷彿正在看一件世人從未目睹的東西，而安妮望著他的神情，則宛如望著一尊畢生僅見的美麗之物。謝爾接著研究畫作背面，看到它的標題是：《黑暗之光》（Light in the Dark）。約瑟夫制定的這個標題，一語總結了這幅畫給人的整體印象：鮮明的橘色和拂曉似的粉紅，被深沉許多的色調圍繞著，一個燒褐色和看起來幾乎一樣的棕色。

「何等完美啊！」謝爾說，以他那種「我要講的是一件深奧到令人驚奇的事情」的聲調。接著他轉向安妮，彷彿他接下來要講的內容就像康德的格言一樣原創，他說道：「因為在我的黑暗中總是有一點微光。」

由於安妮對人們整天掛在嘴上的那些東西完全陌生，所以對陳腔濫調的察覺度低得驚人，她以狂喜到就要內爆的神情看著謝爾。「啊！麥斯米倫，你是我的黑暗之光！」

儘管如此，但那天謝爾才一離開，安妮就開始擔心她的黑暗之光恐怕不如她希望的那樣快樂明亮。隔天，他從下榻的紐約艾塞克斯酒

麥斯米倫・謝爾和安妮・亞伯斯，耶魯大學藝廊，康乃狄克州紐哈芬，1928。

店（Essex House）的一般套房打電話給她，說他有個想法令他開心不已，聽了之後她鬆了一口氣，認為自己或許有機會可以讓他得到他應得的快樂——同時也可幫助約瑟夫。謝爾提議，他可以在慕尼黑那棟寬敞但相對空曠的房子裡，成立一個亞伯斯博物館。如此一來，民眾就可以親眼欣賞到亞伯斯的作品，他還可以幫民眾導覽。倘若安妮能給他五十幅左右的作品，這個美麗的構想就能落實。

就在她考慮接受這項提議的時候，我打電話給亞伯斯夫婦的律師伊斯特曼。我向他解釋，我想我可以讓安妮面對現實，不要同意，但我擔心倘若她知道自己深愛之人之所以對她感興趣，有部分是因為她擁有一座藝術金礦，她恐怕會承受不了。我清楚記得伊斯特曼在電話那頭說道：「狐狸已經步出巢穴了，尼可拉斯・法克斯・韋伯。」

花了我一番溫柔勸說加上伊斯特曼的一通電話，才讓安妮覺得，把價值幾百萬美元的約瑟夫作品轉給謝爾並不是明智之舉。我建議她，只要告訴他說妳會和伊斯特曼討論就好，他知道伊斯特曼。她照我的話做，謝爾聽了立刻打消念頭。

安妮知道，她的地位和她的財富，對約瑟夫和謝爾來說都很重要，但她又不願承認這點。藝術熱情對她而言是極為強烈的議題，也是莫大

的魅力，她寧願認為這兩段讓她日思夜想的關係，是建立在精神層面和她個人之上。不過安妮又經常告訴我：「別相信那些老說錢不重要的人。」在某個程度上，她的確承認，她漠視的那兩筆財富，一筆來自她的娘家，一筆在她晚年意外來自於約瑟夫的成功，都是她存在的樞紐。

不過在這段迷戀電影巨星的時期，雖然她持續在版畫製作上奮勇向前，但她的生活軸心確實圍繞著他的電話和可能來訪（經常約好了又取消）或是她可以去看他打轉，她無法承受他真正感興趣的是約瑟夫的藝術。因為這不只表示這裡面可能有錢的因素，還意味著她這個人和她的作品都是次要的。矛盾的是，安妮知道謝爾的確非常鍾愛約瑟夫的作品，約瑟夫生前，他在簡尼斯畫廊（Sidney Janis Gallery）買過好幾幅畫，這也是他倆之間的共同點，所以幾乎每次他來造訪，她都會送他極有價值的作品，因為這代表了他們之間的精神連結，儘管在某種程度上，她也知道他來康乃狄克就是為了這個，並且因此感到憤怒。

兩人進展到某個時刻，謝爾開始和她討論她的遺囑。他收藏了一幅尚・杜布菲（Jean Dubuffet）*的作品《地質學家》（*The Geologist*），安妮非常喜歡。某次她去慕尼黑看他時，在那裡第二次碰見杜布菲，她向畫家表示，她很驚訝這件繁複的油畫竟會讓她如此入迷，尤其是它的作者根本不知道何謂包浩斯準則。謝爾告訴安妮，他會在遺囑中把這幅畫留給她。他接著說，把藝術作品留給你知道會深愛它的人，是一件無比美好的事，而遺囑就是促成這件美事的好方法。他建議，比方說，他把杜布菲留給她，她則把約瑟夫的某些畫作留給他：還有什麼比這更好的事，既能記念約瑟夫，而且大家都開心？

安妮回到康乃狄克後，她告訴我：謝爾要把杜布菲留給她，很感人吧？她是不是也該投桃報李？他跟她說過，那幅杜布菲大約價值五十萬美元；她在遺囑中也應該如此慷慨。

雖然我百般不願，但我還是告訴安妮，她九十一歲，他只有六十一。我跟她解釋保險精算表的概念，那對她是新鮮東西，然後指出，根據所有可能性，她都會比他早死；我希望她能原諒我的無禮。

*杜布菲（1901–85）：法國素人畫家和雕刻家，以不同於傳統美學標準的方式，創作他認為更人性的原真作品。

一小時後，安妮稱讚我真是太聰明了，讓她注意到這點，她之前從沒想過。她露出微笑，她喜歡逮住品行不端的人，即便那人是謝爾。她為自己清醒過來並占居上風鬆了一口氣。當她拋下父母的出身背景前往包浩斯時，她也感受到同樣的勝利感。但她接著用非常嚴肅的表情看著我，再次拐彎抹角地暗示謝爾說道：「你知道，我需要迷戀才能活下去。」

迷戀對安妮的支持力確實很明顯，就像她會說藝術是她終生的迷戀，會宣稱紡織是她的滿足感和意義的來源，深愛著另一個人，以及與一個獨立而強壯的男人建立連結，也是不可或缺的支撐力量。打從她遇到約瑟夫開始就是如此。

1980 年，我帶安妮去紐約現代美術館欣賞造成轟動的畢卡索展，館內人潮擠爆。我不確定她會不會喜歡，但我覺得她應該去看看。當時安妮的一切行動都得靠輪椅。當我推著她欣賞展覽時，她整個人都被吸引住。她發自內心將他巴塞隆納的早期作品、藍色和粉紅色時期的人物畫，以及立體派肖像連結起來。當我們走到畢卡索 1920 年代早期充滿紀念性的新古典主義人物畫時，她轉頭跟我說：「你知道嗎，我們錯了，包浩斯。他是**真正的**天才。到頭來，沒有任何東西比人更重要，或更令人興奮。」

3

安妮對視覺藝術的獨特敏銳度，從小就很明顯。她出生於 1899 年 6 月 12 日，最早的兒時記憶是三歲生日當天，一睜開眼睛就看到床柱間繞了一圈花環；她從未忘記那些千姿百態懸掛在頭上的鮮豔色彩，帶給她多大的歡樂。她一輩子也都記得，小時候每次她走進柏林歌劇院專屬於她家的那個包廂，她和妹妹總是一身黑色天鵝絨洋裝搭配白色的蕾絲領子和袖口，是裁縫師到府量身訂做的。黑白分明的清脆旋律及不同質地的交互演奏，終其一生都讓她覺得魅力無窮。

回憶那些歌劇演出時，安妮最喜歡說，交響樂團調音的時候永遠是她最喜愛的一刻。後來她發現這是一個徵兆，可看出她對過程的迷戀，以及要結合多少元素才能達到最後的結果，這些甚至比成品更有趣。日後她將被線和線的交織迷住，還有製作版畫的過程，就像小時候她迷戀小提琴手旋緊琴弦拉弓測試的聲音。

構成元素的轉化和運作是安妮的瓊漿玉液。每回父母在柏林公寓舉辦化裝舞會時，她總是對佣人將家具搬走、移入布景畫的過程看得津津有味，對於事後回復原狀的工程也同樣充滿好奇。因為她家的正常公寓搖身變成柏林市郊的遼闊公園格魯內瓦德（Grunewald），裝置了一幅幅大型風景油畫。這個構想是要把安逸的室內打造成放鬆的野餐地點。進入這座綠意天堂的賓客，會登上用床架加上輪子假冒的小艇，載著他們通過幾呎的入口，彷彿他們正在穿越格魯內瓦德的某座湖泊。另一場派對的主題是火車站，安妮的父母在家裡裝上香腸攤、票亭和詢問台的壁畫。年幼的安妮被人類的奇思狂想和它們提振人心的方式給催了眠。她還有種怪異的感覺，例如母親在那座虛假火車站裡的行徑：佛萊希曼夫人驚聲尖叫地衝進她自己的派對，因為她把小孩搞丟了，接著又跑到門邊，假扮那個急著尋找母親的小孩。

安妮跟我形容上述故事時，我感覺她從沒跟其他人討論過這些回憶——也許約瑟夫除外，但他恐怕無法分享她的樂趣。她認為自己的故事不值一提。在某種程度上，她必須承認，她的兒時活動和回憶都是她傑出非凡的藝術家人生的一部分，那和她對想像的熱情及對形態變化的熱愛一以貫之，然而在我們結識之前，她從未碰過任何一個人對她和她的故事如此著迷——或像我這樣以獨特方式愛著她的人。至少，她感到安全——她的確有充足的理由。

在 20 世紀初柏林的布爾喬亞圈中，安妮是個與眾不同的小孩。她不喜歡父母掛在家裡的畫，程度不下於她對比德邁家具的痛惡。提到這件事情時，她一臉憤怒。原因不只是父母的風格和她的品味相反；在她眼中，這代表一種浪費。

約瑟夫當時也在場，他看我一頭霧水的模樣，就跟我解釋比德邁

是什麼。他和安妮不同，對這種 19 世紀風格的厚重裝飾家具，其實有某種鄉愁，最起碼，你得有相當程度的技術才能做出這類物品。就在他解釋比德邁的同時，她在一旁做出鬼臉，甚至不肯等他把簡短的解釋講完就搶著說：「不，不，你錯了。賈痞。」

　　不過，她的確很喜歡父親帶她去看分離派展覽*時看到的東西。日後她才了解，原因並非那些藝術有多棒，而是因為她是展場中的唯一小孩，對那些紛紛轉過頭來表示不以為然的震驚群眾，她的直覺反應是：「為什麼不行？」在七十五歲高齡時回想起這件事，她說，這輩子，她經常認為她是房間裡年紀最小的一個。我一直要到孩子長成青少年而且身邊有一群朋友時，才真正理解她的意思；她是對的，她甚至比大多數成年人更開放，更有冒險精神，更尊敬視覺美感和人類的怪癖行為。正是這種開放心態及對極致體驗的渴望，讓她抓住機會加入包浩斯，並在半世紀後體現它的遺緒。

　　安妮一直到十三歲，都和其他幾位小孩一起接受家庭教師的指導。她的第一位藝術老師是紫羅蘭小姐（Miss Violet）；安妮很愛慕那個名字。她以纖細秋葉為主題的水彩畫大受肯定。上中學後，父母幫她請了一位私人藝術教師東妮・梅兒（Toni Mayer）。在安妮眼中，梅兒的唯一問題就是和她母親同名，因此在她心中也顯得過重和逼人。不過當她為「東妮」這個名字加上俄國式的花體之後，整個氣質徹底改觀，令她開心不已。此外，「東妮絲卡」（Tonuschka）還帶了一名裸體模特兒到這位十四歲女孩的房間，讓她素描。安妮覺得這實在太專業了，儘管她和約瑟夫一樣，日後也曾表示這類訓練毫無意義。

安妮在藝術研究上是個傑出學生也是個恐怖野獸。她唸的那所中學舉辦一項海報比賽，目的是要送給在前一年開打的世界大戰的孤兒們。十五歲的安妮畫了一群短髮小女孩一個接著一個坐成一排，當成參賽作品。小女孩都穿著針織衣，裙子的褶襉比膝蓋略高一點。老師表示這件作品不夠端莊。得到首獎的海報描述的主題接受度較高，但安妮認為那幅畫藝術表現不佳。雖然她的畫內容不雅，還是得到榮譽獎，

*分離派展覽：分離派為奧地利藝術派別，1897年由一群脫離奧地利藝術家學會的畫家、雕刻家和建築師所組成，反對學會傾向歷史主義的保守做法，代表人物包括畫家克林姆和建築師奧圖・華格納（Otto Wagner）等人。由於克林姆等人的畫作有許多露骨的情慾描繪，兒童不宜，所以會有參觀者對安妮在場表示驚訝。

儘管如此，一團怒火已在她心中開始燃燒。

我認識的那個安妮，認為她的人生是一連串艱難挑戰，她永遠得硬著頭皮去衝撞反對聲浪。那時她已經七十幾歲，擁有很不錯的成就——辦過好幾場大型展覽，享譽媒體，得到忠實收藏家的關注——但她的記憶卻老是停留在受到打擊的部分。

儘管她用「**那個地方**」形容包浩斯，把它視為某種天堂，但提到具體事件時，她想起的依然是她覺得沒人知道她是誰，以及密斯凡德羅當著她的面藐視「有錢猶太女孩」，讓她很痛苦。當我問她有關1949年在紐約現代美術館舉辦織品回顧展的事，她告訴我的頭一件事，竟然是她弟弟問她為什麼媒體的報導篇幅有限。她解釋是因為當時報紙正在罷工；她想起的是罷工、罷工對展覽的影響，以及小弟的諷刺，而非她是有史以來第一位在現代美術館舉辦個展的織品藝術家，也不是菲利普・強生那些充滿戲劇張力、令人印象深刻的裝置。

這種加諸在她身上的艱困感，是她自我定義的一部分。戰鬥所需的能量可以刺激她，一如她對美麗藝術的熱愛，以及她做自己想做之事的決心。和她出生背景裡的大多數人比起來，她的父母堪稱思想前衛，他們為她雇請私人教師和藝術指導，也支持她實現那些非比尋常的願望，但每次回想起童年，她對父母從未流露感激之情。她不願承認母親支持她的興趣，這點幾乎是一種病態。

離開中學後，安妮跟著一位後期印象派畫家馬丁・布蘭登堡（Martin Brandenburg）全日研讀藝術，他的畫室就在洛維斯・柯林特（Lovis Corinth）*畫室樓上。這當然也是得到雙親支持。她喜歡布蘭登堡，認為他的嚴格教學令她獲益良多，他要求學生練習精準的人物畫，通常是真人尺寸的一半。那段時間父親因為戰爭離家，她於是把布蘭登堡視為「堅強的男子漢。他的話很有分量」。布蘭登堡有一次告訴她的母親，安妮工作得太辛苦，應該找個度寒勝地休養一下，佛萊希曼夫人欣然照辦，不過安妮對那趟旅程的記憶就是跟著一位過胖的母親去旅行實在很累贅，她並不開心有她作伴。

安妮最津津樂道的可不是她對老師的崇拜，而是她和布蘭登堡這位權威人物的衝突。安妮某次看到克拉納赫的一幅美麗《夏娃》（*Eve*）

*柯林特（1858–1925）：德國畫家和版畫家，風格融合了印象主義和表現主義，屬於德國分離派的成員。

是以黑色為背景，於是開始在畫裡使用黑色，但遭到老師禁止。她當場飆淚，老師說如果她繼續用黑色就不准回來上課，聽到這句話，她轉身就走。

母親努力在任性的女兒和墨守傳統的老師之間調停。安妮終於答應不再使用黑色，復學上課。安妮告訴我這件事時，她責怪自己怎麼沒有事先料想到一個傳統印象派的老師肯定會有這樣的反應。一方面自責，一方面又對重重反對力量充滿惱怒，這種混雜情緒正是安妮的常態。

但她找到一個方法解決她的不安。她以志得意滿的方式描述這次黑色爭議，因為她在這場對抗之後，還是想盡辦法使用黑色，而且用得非常大膽而純粹，那是她的織品和平面藝術的主要元素之一。

布蘭登堡 1919 年過世，安妮決定她想和柯克西卡學畫。那時她剛買下她的第一件藝術收藏品，柯克西卡的女子頭像石版畫；那段時期，他正在為他的愛爾瑪人偶像畫草圖。安妮的母親陪她去德勒斯登拜師。由於柯克西卡很愛隱匿行蹤，經常更換旅館，佛萊希曼夫人花了好大一番偵探工夫才查出他的下落，儘管如此，安妮對這位勇敢的母親還是沒一句讚美。好不容易，佛萊希曼夫人終於帶著女兒去敲他的房門，但會面時間只有短短五分鐘。柯克西卡翻了一下安妮的作品集，裡面包括一張安妮母親的肖像，然後，一如安妮幾年後告訴約瑟夫的，他請她打道回府。

安妮進了漢堡應用藝術學校，但她的忍耐力只維持了兩個月。在壁紙設計課上，她的一幅男子素描被評為「無法接受，因為表情太多」。安妮決定不要浪費時間。

安妮莉瑟的朋友不多，其中一位是奧爾加 • 雷茲洛（Olga Redslob），愛德溫 • 雷茲洛（Edwin Redslob）博士的妹妹，他是一位思想開明的德國藝術官員，也是包浩斯最重要的支持者之一。愛德溫認為，既然她對漢堡的教法失望，可以考慮去唸三年前在威瑪成立的開創性實驗學校。看著費寧格的抽象式哥德教堂並快速讀過葛羅培的宣言後，

她決定去那裡。

但父親表示反對。「妳到底在想什麼——一種新風格？」齊格飛聽完女兒對包浩斯的描述後如此問道。身為家具製造商，他認為他很清楚所有的可能性。「這裡是文藝復興，那裡是巴洛克——全都有人做過了。」至少，這是她經常引述的說法，在訪問時談到她進入包浩斯前的生活，她每每會搬出父親的這項反應，同時配上罐頭式的笑聲。以齊格飛・佛萊希曼的開明和世故程度，不太可能會做出這樣的評論，除非是在挖苦開玩笑。不過對安妮而言，在她後來的人生中，這段話都是用來展現她自己的冒失及吹捧自己的非凡意志力。

由於包浩斯不提供學生宿舍，安妮在威瑪租了一個房間。對約瑟夫而言，搬到那裡意味著生活從艱難變成相對舒適；對她則剛好相反。離開父母柏林公寓裡的豪華設備，她心甘情願選擇了一個簡陋住處，如果想洗澡，得去樓下的公用浴室，而且熱水少到得事先預約。但她很開心能擺脫布爾喬亞的種種規範；安妮細細品味著志願在艱困環境中生活的驕傲和優越感。跟我提到這件事時，她刻意用就事論事的語氣說：「因為沒辦法和其他情況做比較，事情就是這樣。」

安妮先去上了伊登的預備課程，希望透過申請入學作品取得完全的入學資格。「孤獨、害羞又有點不確定」，她的所有願望就是追求一種新生活，她感覺自己完全是個外人，對自己的價值充滿懷疑。一名富有同情心、年齡比她稍大的同學依瑟・畢納特（Ise Bienert），和她的出身背景類似，她跟安妮保證這場新冒險絕對值得，而且她並非獨自一人。依瑟的母親伊姐・畢納特是位相當前衛的藝術收藏家，住在德勒斯登，買過克利和康丁斯基的作品。由於家庭關係，讓依瑟有機會接觸到更有地位的包浩斯人，就是她介紹安妮與約瑟夫認識。「那個苦行僧模樣的削瘦男子，」幾十年後，安妮回想起第一眼見到他的印象時，意有所指地說著。那位玻璃工作坊的英雄立刻在她身上發揮了磁鐵般的強大吸引力。

當時約瑟夫除了是學校年紀最大的學生，也備受學生和教職員推崇，他不只玻璃集合藝術做得很好，其他科目也都表現優異。那學期

共有十六個人申請進入包浩斯，十一名遭到拒絕，安妮也是其中之一，她很失望，主要是因為她「只見過約瑟夫 · 亞伯斯兩次，很希望能有機會多看他幾眼」。安妮輕描淡寫地告訴我這件事，她是刻意的，就像約瑟夫在世時一樣，她用小心謹慎的溫柔語調談論她的畢生愛人，不過訴說時卻掛著淘氣微笑，眼中閃耀火花。

安妮又註冊了六個月的預備課程，這回還有約瑟夫為她的申請入學作品提供建議。這件作品是用熱水瓶內管、碎玻璃和金屬製成，完全奉行他的碎屑利用觀念。安妮還用高度自然主義的風格畫了一塊木頭，以及從黑到白中間夾著灰色漸層的色階圖。這三件作品讓她在第二次嘗試時取得包浩斯入學許可。

1947 年，也就是二十五年後，安妮用小時候在愛爾蘭女管家指導下開始學習、後來於黑山學院（她和亞伯斯在那裡住了十四年）變得極為流利的英文寫道：

> 我在包浩斯的「聖徒時期」入學。在我這個迷失困惑的新生周圍，有許多人穿著怪異的白服，不是專業白或夏日白，而是一種處女白。不過那些穿著寬鬆白袍和垂墜白套裝的人，看起來一點也不可怕，反而有種熟悉的自家製造的觸感。這顯然是個笨拙摸索的地方，一個實驗和把握機會的地方。
>
> 外面就是我來自的世界，絕望、誤解和沒有方向揪成一團。裡面，也就是成立兩年多的包浩斯這裡，同樣騷亂，我覺得，但絕非沒有希望或沒有目標，而是以它特有的騷亂展現生氣。這裡似乎有一種集體的努力想實現某個隱約或遙遠的目的……想在這個混亂的世界裡理解感知和意義。[2]

除此之外，這裡還有葛羅培。安妮對這位自信瀟灑男子的反應總是發自內心。剛到包浩斯時，她處於一種不確定的狀態，「我還看不到目標，我害怕它會這樣一直躲著，也許我永遠都看不到。然後葛羅培講話了。那是歡迎我們這些新生的演講。他說，我相信促使包浩斯存在的那些理念，以及今後的任務」[3]。

在葛羅培發表那篇演講二十五年後,安妮已經想不起具體內容,卻還清楚記得這位包浩斯之父如何激勵了她的感情。「一種逐漸凝聚的感受依然留在我心中。」她從「漫無邊際的冥思期盼」狀態,「進入一個焦點、一個意義、某個遙遠但明確的目標」。葛羅培在演講中解釋包浩斯的宗旨,強調以功能為基礎的設計和必須發展新材料,期盼將這項新願景傳播到全世界各個經濟階層,而在聽完那一刻,安妮感覺「目標方向從此確立」。那是一種「找到方向的體驗」[4],她如此總結。

聽完葛羅培演講的下一步,就是挑選工作坊。她想做彩繪玻璃,但遭到包浩斯師傅否決。葛羅培解釋,這個領域有一個人才就夠了;因為他和其他教職員都曾質疑過玻璃作為一種獨立學科的價值,直到約瑟夫最近的表現說服了他們。安妮後來試過木工、壁畫和金工。三個工作坊都拒絕她,因為這些工作都需要繁重的體力。

這幾年,女性主義修正史一直認為,安妮最後選擇紡織是因為其他部門都不對女性開放[5]。事實上,其他工作坊都有收過女學生;真正的問題是,安妮莉瑟太過虛弱,做不來其他工作。她從不討論她的健康問題,但造成約瑟夫必須拖著她爬上山頂的殘疾,是所謂的「進行性神經性腓骨萎縮症」(Charcot-Marie-Tooth),一種無藥可治的遺傳性疾病,會導致肌肉萎縮。她的問題主要是表現在雙腳,也就是這種疾病最典型的部位;她有高弓足和槌狀趾,肌肉功能不全。

許多人會在幾年後注意到,安妮的腿很像長腳鷸,走起路來也有些困難。但沒有任何一位包浩斯人及日後的黑山人知道確切原因。謠傳的版本很多,但都是沒得到證實的假設。1980 年代,當她的腫瘤醫生(當時她的淋巴瘤已經治癒)和她討論她的遺傳性神經功能失調時,我就在旁邊。她看起來一臉困惑,好像從沒聽過那個名字。她承認她一輩子都需要穿特製鞋,她無法跳舞,「雖然約瑟夫是跳舞高手」。她記得「朋友說我駝背,我的腿太細,或我一定是在戰爭期間挨餓過,才不是那樣呢」。到了 1980 年代,她連手臂無力和發抖的現象也變得非常明顯,但安妮對這些殘疾的反應,始終是思考如何在

藝術中利用它們，而非去探究原因或尋求治療（那只是徒勞無益）。她決定不再畫直線，因為她再也畫不直，但她轉而讓顫抖變成作品的決定要素。當時她正在繪製的內容，是根據她從臥室窗戶望出去的石頭牆發展而成，那是康乃狄克州的典型景觀，手部的不自主抖動會讓筆下的形狀出現連續的小起小落，這種不平整的輪廓效果極佳。

進行性神經性腓骨萎縮症把她帶到了紡織的世界，因為她可以坐著工作。雖然她還是得踩織布機的腳踏板，但不需要動用太多肌力。安妮的一生中，有許多重大決定都是受到非她所能控制的因素影響，這只是其中之一，她是個竭盡全力堅持掌握自身命運的人，但當事情不可能控制時，她也會心甘情願地接受。

這個疾病或許也說明了約瑟夫和安妮為何沒有小孩。不只是因為他們害怕把疾病遺傳給下一代，也因為有人曾經告訴安妮，懷孕會讓她的症狀惡化，那個人並沒有說錯；這是她不願冒的風險之一。不過安妮的弟妹，也就是漢斯的妻子告訴我：「家裡每個人都認定，賈普和安妮不生小孩的原因是其他事情太過吸引他們。我們總說，如果安妮有小孩，一定會把小嬰兒塞進某個衣櫥抽屜然後就忘了。」[6]

安妮很快就接受自己必須做紡織，雖然一開始還是忍不住抱怨。「我對進紡織工作坊這件事提不起熱情，因為我想做真正屬於男人的工作，而不是這種女孩氣的針線活。」[7]不過，她還是願意接受驚喜。她最初不屑一顧的這項媒材，立刻變成她人生的桅杆，她陶醉的泉源，而且沒多久就取得驚人的成就。

安妮最先嘗試的是牆掛和功能性布料，在這兩方面都開風氣之先。假以時日，她的作品將讓全世界的裝潢墊料和布匹改頭換面，她將發明新形態的抽象藝術，並以鏗鏘有力的論文對織品設計造成巨大衝擊。一旦她接受別無選擇的命運裁定，她就會把它揮灑到極致。

安妮承認，在她同意開始學紡織的那一刻，「繪畫的自由度令她困惑」。「各種風格、時期和文化的世界全都向你敞開大門，我不知道該往哪走。」小時候跟著私人家教和布蘭登堡學畫的經驗告訴她，她

*培珀莉餅乾：
美國著名的餅乾
品牌，以天然新
鮮不添加人工香
料的糕點聞名。
創立者魯金女士
（Mrs. Margaret
Rudkin）的農場
就位於美國康乃
狄克州西南方。
由於魯金女士的
兒子常因麵包內
的防腐劑和化學
配方過敏，因此
她使用最上等的
天然材料及配方
為兒子烘培麵
包，同時也開始
在自家廚房用自
家烤箱，生產同
樣的麵包供應附
近市場。1961
年由康寶湯品公
司（Campbell
Soup Company）
收購，以量產方
式實現魯金女士
的理念。

**安特曼蛋糕：
美國百年糕點品
牌，創立者是德
國移民，1898
年在紐約成立第
一家自產自銷的
家庭烘培坊，到
第二代已發展出
三十條銷售路
線，並研發出最
早可以看見內容
物的包裝方式。
1960年代快速
成長，成為知名
品牌。

喜歡創作藝術，但她不確定該轉進哪個方向。需求提供解答。「如果我想留下來，我必須加入某個工作坊，我的確想留下來。紡織很快就變成我的某種欄杆——只要你願意，工藝本身的限制同時也就是你一心想突破的藩籬。」[8]

無論是織線的無窮可能或無比脆弱，身為納粹德國統治下的猶太人，現實處境就像是擁有鑽石之後卻買不起可以繫掛的絲線，安妮就是這樣活過來的：因應現實，創造最大功效。成為紡織工作坊的正式成員後，她開始把麻線、棉線、絲線、金箔和玻璃紙，帶往前所未有的方向，從中萃取出縈繞人心的美。

起先她只做樣品。最大的就是枕頭套。不過她很快就發現，挑選適當的織線做出符合功能並能為生活增添美感歡樂的布料，不但令她興奮，也讓她心中充滿和諧。

安妮急欲讓聽者了解，意料之外和不受歡迎的東西也能對未來的人生帶來好處，她很愛說：「事實證明，希特勒的作為讓我們變得更堅強。」[9]我妻子最後終於說服她，這樣說會冒犯那些遭受更直接迫害的人，不過在那之前，安妮一直認為這句話並無任何惡意，只是想說明我們應該以樂觀態度接受無可逃避的現實。1941年，當她和其他家人為了打點賄賂變賣掉所有珠寶之後，她就是秉著這樣的精神，利用迴紋針、濾渣器、髮夾，以及文具店和髮飾店的其他小物，創作出充滿原創性而且派頭驚人的項鍊，大加展示。

唯一讓她看起來似乎真的很難適應的情況，是當財富和藝術地位雙雙朝她和約瑟夫而來。安妮從來無法自在花錢，功成名就令她困擾。即便在伊斯特曼告訴她「安妮，妳可以天天吃魚子醬」後，她還是繼續在一家慈善節儉商店購買放了一天的麵包和糕點（她認為「培珀莉餅乾」〔Pepperidge〕*和「安特曼蛋糕」〔Entenmann's〕**都是現代奇蹟，是包浩斯理念的範例，以量產方式製造品質統一、令人印象深刻的好產品）。她的生活舉止一如往常，彷彿約瑟夫從未真正得到他應得的成功，彷彿他在大都會博物館舉辦的個展和那些電視紀錄片及他作品的高昂價格，都是一種偏離軌道的失誤，因為天才不可能

在活著的時候就受到承認。苦難與限制鞭策你前進；自信、悠閒或等而下之的沾沾自喜，則會保證失敗。

罹患這個從未和人討論、很可能也從未接受過診斷的疾病，安妮沒必要自找麻煩。但是對她和約瑟夫而言，最主要的問題並非擺在他們面前的人生，而是他們要如何應對。對約瑟夫的妹妹及和他一起長大的大多數人而言，博特羅普的工人階級生活十分完美，適合過一輩子。在只小安妮一歲半的妹妹蘿忒（Lotte）眼中，小時候的富裕生活非常美妙；她家不只有錢，更充滿智慧，能在這樣的家庭長大真是幸福。蘿忒嫁給比她略大一點的猶太法官，雖然第三帝國帶來的災難讓兩家人的舒適生活突然中止（所幸沒人死亡），但蘿忒認為他們曾經擁有過的人生無比美好，不像安妮那樣厭惡絕望。

關於童年生活，安妮興致勃勃跟我提過的奢侈品只有一件，就是她舅舅耶誕節收到的一個黃金香菸盒。她之所以喜歡，是因為它最後救了舅舅一命，舅舅用它來收買一名邊境官員。

包浩斯讓她有機會與現實搏鬥，將蓬軟化為強韌。滿足簡單生活的需求及為地位而戰，鼓舞了她的活力。她經常告訴我：「從零開始是件好事，一生至少要經歷一次。」當她在包浩斯結束後必須再一次從零開始時，她的態度就是看向前方，不哀嘆。

4

在威瑪展開新人生時，安妮還不屬於一身全白那群人。她告訴我，那時她一如既往，「刻意避開附庸風雅的藝術打扮」，她自己縫製衣裳，大多是和服風格，白領子白袖口，可能是下意識中參考了她和蘿忒小時候穿去柏林歌劇院的裝扮。清瘦高挑，大鼻子加上聰明絕頂的臉龐，一頭濃密的棕色長髮通常用髮梳挽著；在老式攝影照片裡，她美得逼人，但不是她希望的那種可愛或漂亮，而像是一尊埃及女神，儘管其他人羨慕她的長相，她自己卻很不自在。她最大的

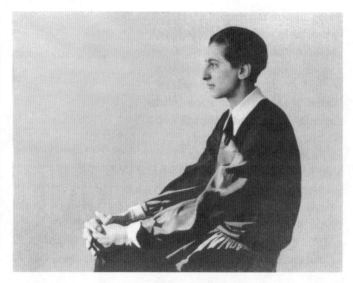

安妮莉瑟・佛萊希曼，約1923。露西雅・莫侯利納吉拍攝。這張照片是未來的安妮・亞伯斯進入包浩斯後不久拍的，照片中的她穿著當時她最喜歡的白領子和白袖口。不過晚年看到這張照片，她說看起來好像《惠斯勒的母親》（*Whistler's Mother*）那幅畫，討厭那髮型，希望忘了它。

問題是，覺得自己的膚色和鼻子會洩漏她是猶太人，雖然她並不試圖掩飾她的猶太身分，但這兩項特徵讓她變得太過自覺。

安妮說她的猶太身分是「我的沉重包袱」，會讓人聯想起其他「有黑暗面」的猶太人。我們無法確定，究竟是因為她不喜歡自己的長相，並把這歸咎於她的德系猶太人血統，所以不喜歡當猶太人，或是在這個反猶主義如此猖獗的世界裡，她不喜歡自己的鼻子洩漏她的猶太身分，但可以確定的是，在她的想法裡，她的臉型特徵和猶太身分是糾纏在一起的。她認為丈夫是個英俊男子，對女性充滿魅力，自己則是隻醜小鴨。

安妮似乎是到了1980年代才知道母親的烏爾施泰因家族在一個世紀前，曾舉行過一次家族集體洗禮，總計有八十五人在同一天變成基督徒——該家族擁有全世界規模最大的報紙和雜誌出版公司。當然，她知道自己是在柏林最時髦的威廉國王紀念教堂（Karl Wilhelm Gedenkniskirche）舉行堅信禮，她經常提到這點，但如同她說的，她是「希特勒定義下的猶太人」。她責怪自己的猶太身分讓約瑟夫在1930年代受到迫害；而這一切都是母親害的，烏爾施泰因家族企圖讓自己被當成基督徒的做法根本沒效。

一直到我為這本書收集資料時，我才知道，1923年包浩斯為了

駁斥威瑪市民抨擊該校有太多「非德國人」，曾做過一次調查，確定該校的猶太人比例。這讓我了解到，安妮幾乎是在她剛展開新生活的那一刻，就感受到不安。小時候她是個同化的柏林猶太人，她對這點感到自在，不像在包浩斯的時候，她是被標記成猶太佬。

安妮經常告訴我，她很驕傲自己是個正宗基督徒，因為她有舉行過堅信禮的證書，所以可以安葬在康乃狄克州奧倫治鎮立墓園最古老的一區。她和約瑟夫特別偏愛墓園的這一區，因為墓碑乾淨簡潔，天主教徒規定要安葬在新區域，那一區的大理石紀念碑太過裝飾。安妮很欣慰在她人生的最後階段，她的出身背景能為約瑟夫取得他想要的東西。

不過安妮對出身背景的矛盾心理至為明顯。安妮最莊嚴的一件藝術作品，是為了記念死於納粹集中營的六百萬猶太人。她以交穿的織線成功召喚出震動響亮、命脈相連的龐大人群，讓我們聽到黑白灰三色纖維的呼喊。《六禱文》這件作品就像安妮也曾織過的摩西五書罩布和約櫃*幔子，都有象徵希伯來文的元素（參見彩圖 29）。這是一件打動人心的作品，以生命控訴卻顯得沉鬱樸實，令人低迴沉思，深切體悟。

有一次，安妮想跟我談和她長得很像的安妮·法蘭克（Anne Frank），她也是 6 月 12 日生，比安妮整整小三十歲。但她突然哽咽，無法繼續。小安妮的命運是她無法談論的主題之一，就跟布痕瓦德（Buchenwald）集中營的建造工程一樣諱深莫測，那裡距離威瑪只有五英里，裡頭的煤氣室在包浩斯離開後的第十二年開始運作。當她告訴我說她父母的船隻必須在墨西哥靠岸，因為美國港口不再開放給蜂擁而入的納粹難民時，她同樣說不下去。1970 年代，安妮得知布羅伊爾在包浩斯時始終隱瞞他的猶太身分，甚至還有辦法在威瑪的政府單位登記為非猶太人，她真是既驚嚇又羨慕，不知他是怎麼辦到的。約瑟夫死後，兩名博特羅普市的官員來訪，提議在亞伯斯的出生地興建一座紀念館。笑容可掬的官員在房子裡待了差不多五分鐘，就聽到安妮對他們說：「你們知道我是猶太人。」這大概是她這輩子第一次這麼清晰暢快地說出這些字眼，無須含混其辭地說：「我的家人

*約櫃：古代以色列民族的聖物，「約」是指上帝與以色列人所訂立的契約，約櫃即放置上帝與以色列人所立契約的櫃。這份契約是先知摩西在西奈山得自上帝的兩塊十誡石板。

是猶太人，但只是希特勒定義下的猶太人。」德國官員回答他們知道；她對這答案心知肚明，毫不驚訝。

她是個很少掩藏事實的人，而在她來自的那個世界裡，身為猶太人是一件非同小可的大事。儘管她鄙夷這點，並提醒我和其他人，雖然她曾接受過猶太會堂的兩件織品委託，但她這輩子從沒踏進過猶太會堂，不過安妮永遠承認，她屬於母親那邊的猶太世系——儘管他們已經改信基督教，而且他們的財富令她尷尬。她比較偏愛父親的家族，錢比較少，但更有風格，還帶點貴族氣，不過他們的姓氏——當然也就是她的姓氏——佛萊希曼讓她很害怕，除了因為那是猶太人的標記，也因為這個姓氏意味著「肉販」，同樣帶有否定的含意。

不過她想要的人生，和兩邊都無關。從她進入包浩斯那一刻，她就希望把藝術和設計創作當成生命的主調，藉此忘卻與她出身背景有關的議題。最要緊的是投身藝術；她的精神遠祖是古祕魯的工匠和那些不知名的哥德教堂營建工，她的靈魂近親則包括其他倡導現代主義和好設計的先鋒。甚至在安妮莉瑟・愛兒絲・芙莉葉妲・佛萊希曼還沒變成安妮・亞伯斯之前，在她眼中，這些才是真正的人類貴族。但令她氣餒的是，她選擇的這個新人生，不但沒有減輕反而讓她更加意識到自己的出身背景。包浩斯同樣無法擺脫這個問題：對葛羅培和康丁斯基（即便不包括克利），對創立包浩斯的政府當局，以及對最後關閉該校的官僚體系而言，「猶太人」和「德國人」之間的差異，不論他們的宗教信仰如何，都是無法忽視的關鍵議題。

包浩斯雖然高舉理想主義，強調為全人類做設計，但面對德意志民族資助「外國人」的指控，以及德國社會根深柢固的態度，想讓背景問題在此消失根本不可能。

安妮邁入九十大關後，幾乎都臥病在床，談話也減到最低限度。有一次我走進她房間，她對我說的第一句話是：「你真幸運。」

「是的，我是，安妮，在很多方面都是，」我回答。

她繼續說：「他們看不出來？」

我假裝聽不懂，問她：「他們看不出什麼？」

她向我解釋，我看起來不那麼像猶太人，不管是長相或姓氏。「沒人知道你有黑暗那面。」她知道我懂，不會把「黑暗面」誤以為是什麼羞恥之事。她躺在床上反覆思量自己的猶太身分，一個小時又一個小時，最後說出來的，就是這些糾纏她一輩子的想法，以及她所置身的藝術圈如何增強而非減輕這項苦惱。

5

儘管種族意識根深柢固，但包浩斯的每位成員，不論是上層階級的亞利安人葛羅培，貴族氣的俄國人康丁斯基，標準市民的瑞士人克利，或工人階級的天主教徒約瑟夫，他們都不固守於自己的出身背景，而且，套用安妮的話來說，「我們都對布爾喬亞的標準充滿不耐」。

他們結合彼此的意志努力想為世人拔除過時的價值，而不是撤退到自顧自的另類生活。他們不是想顛覆現有架構的革命者，而是企圖改革的急先鋒。包浩斯人尊重德國既有文化的美好之處，並未一竿子鄙夷所有傳統。他們想要打造連結，希望能看到他們的方式得到社會接受，融為一體。「我們並非過去那種暴徒或叛逆分子，」安妮如此解釋。

葛羅培在最早的宣言中呼籲大家建造「一個新的工匠行會，裡面沒有階級區隔，不會在工匠與藝術家之間豎起傲慢的藩籬」。這種新的團結精神「從數百萬勞作者的雙手直伸向天堂，宛如新信仰的水晶象徵」。

我認識安妮和約瑟夫時，他們很愛去西爾斯羅巴克百貨（Sears, Roebuck）*購物；拍立得相機（Polaroid Land Camera，SX 70，可在一分鐘內洗出照片）讓他們驚呼神奇；他們讚美索尼（Sony）的產品。這些都是以聰明合理的設計在體制內大獲成功的範例。看到頭腦清楚的美感在某些物品上得到全世界認可，令亞伯斯夫婦深感興奮。反之，與世隔絕的藝術菁英概念，他們絲毫不感興趣。約瑟夫和安妮瞧

*西爾斯羅巴克百貨：美國知名連鎖百貨公司，20世紀中葉一度是美國最大的零售公司，簡稱「西爾斯」。

不起麻省普文斯鎮（Provincetown）和長島東漢普頓（East Hampton）這類藝術家聚集地，那裡淨是些愛搞黨派、標新立異的波希米亞。他們厭惡一時的流行，說起「潮流」、「時尚」、「生涯」這類字眼總是語帶輕蔑。他們寧願在電視上欣賞中國雜耍表演，也不想去看那些他們認為輕率不及格的二流工藝展或畫展。品質和認真程度才是最重要的。

他們不喜歡刻意造作附庸風雅，倒是對大多數民眾都能享受到視覺歡樂和好設計的文化十分著迷。墨西哥就是其中之一，他們愛上那裡的民俗文化及前哥倫布時期的藝術寶藏，該地的鮮豔披肩和土陶本身就充滿魅力，無須製作者的名字為它們添加光彩──安妮說那裡「處處是藝術」。這才是他們的理想。

這也是 1922 年威瑪的情況。安妮適應環境之後，「深深愛上包浩斯，認為世上找不到比它更有趣的地方……有些事情我不是很在意，但包浩斯在我眼中就是那個時代的**那所**學校，為我而設的**那所學校**」[10]。不過它並非許多相關書籍上所說的，是個組織完善的教育機構。紡織工作坊只是把學生帶到隨意安裝好的織布機前面，接著就靠學生自求多福。安妮告訴我，她被要求把沒有彈性的麻線和彈性十足的棉線織在一起。那根本是不可能的任務，由此可見當時的指導者有多不專業。但她還是很願意留下來；她「期待別人犯錯，讓她偶爾可以當個提供解答的人，享受其中的樂趣」。就算有這些錯誤，但那裡的每個人都是為了改善我們所見所觸的世界而活。

安妮急於讓我理解，雖然包浩斯提供振奮人心的可能性，但它實在不是一所結構完善、秩序井然的學校。人就是人，在她眼中，這意味著大多數人都是冷漠自私的。康丁斯基和克利當然是天才，除了資質過人，他們的勤奮專注也非常人能比，但他們不和學生或年輕教職員打成一片。葛羅培迷人又充滿領袖魅力，是很棒的行政和外交人員，但創意水平比不上前兩位。密斯的傑出才華自然沒話說，但他很冷傲，又太「時髦」，而且她永遠忘不了那句「有錢猶太女孩」的評語。約瑟夫當然就比較複雜，但在他沒惹惱她的時候，她是崇拜他的。

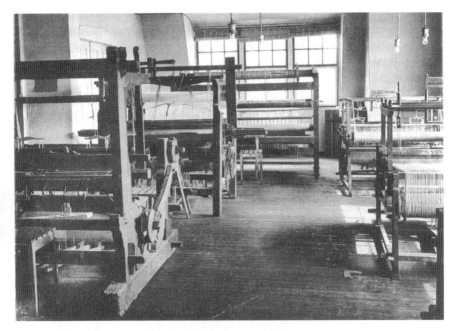

威瑪包浩斯紡織工作坊。這些設備嚴格說來是屬於曾在威瑪藝術與工藝學校任教的海倫娜·波納爾所有。

　　大多數的包浩斯文獻都說，紡織工作坊的第一位主任海倫娜·波納爾（Helene Borner）是位專家，但安妮認為她只能教針織無法教紡織，她連最基本的紡織知識都沒有。此外，由於波納爾曾經是凡德維爾德藝術與工藝學校的老師，所以有織布機可以提供——一招妙計，因為包浩斯許多工作坊都缺乏基本設備——但她表現得好像那些織布機都是她個人所有，有權控制一切，令人厭惡。至於形式師傅穆且的影響，安妮的評價是「零」。

　　雖然發表以上看法的人，是為了強調自己戰勝了種種不利因素，但可信度還是相當高。原因之一是，不論安妮多看不起波納爾和穆且，她認為他們是否適任根本無關緊要。她和那些後來結為好友的同學們，就是在這種毫無章法的教學中成長茁壯。她們愛煞這種老師沒教什麼，一切得靠自己的感覺，絲毫未感到洩氣。安妮告訴我：

　　　　早年，包浩斯的重要性不是教學，不是那裡的偉大人物，不是後來成形的教育理念，也不是其他類似的東西。現在我會說，最重要的是所謂的「創造性真空」（creative vacuum）。那完全無

法定型，無法用公式闡述，甚至在許多方面彼此矛盾，我們對克利和康丁斯基滿心崇拜，當時他們正靠自己的力量獨自實驗。你瞧：這些東西全都聚在一起；他們也正在摸索自己的道路。當時，他們還不像我們現在想像的那麼確定，他們還不是國際「當紅」人物。他們也還站在一切事務的邊緣——跟我們所有人一樣。

就好像我們是事後才把訓練填進去。一開始你什麼都不知道，你也真的什麼都沒學到。我們就是四處涉獵，直到事情發生。

安妮和兩位年紀稍大的學生鈞塔・絲桃兒茲（Gunta Stölzl）及貝妮塔・奧特（Benita Otte），試圖用技術知識填補缺口。儘管如此，她們還是花了一段時間才超越那些回想起來總是成打出現的樣本和枕頭套，這些東西因為不需要太多技術，很容易製作。不過，這些織女也會享受人生。安妮坐在織布機的長椅上工作，約瑟夫來了就在她身旁坐下，看她工作，一如其他織女的男朋友們，安妮感受到比先前更為輕快的生命律動。有時，早上她們一到工作坊，就會發現年輕愛人留在織布機上的鮮花；這些時刻帶給她前所未有的喜悅，和包浩斯引以為榮的設計進展同等重要。

在第一個耶誕節約瑟夫送喬托的版畫給安妮後，兩人的戀情加速起飛。6月，安妮回家過二十三歲生日，返校後一打開房門，就看到一件充滿驚喜的包裹：一個十二吋高的銅雕複製品，原件是收藏在柏林佩加蒙博物館（Pergamon Museum）的一尊瘦長優雅小雕像。這尊雕像只有兩件複製品，沒想到身上幾乎沒半毛錢的約瑟夫，居然幫她弄到其中一件。約瑟夫再次找到一件完美的禮物，可以象徵他倆對藝術的共同熱愛。這尊小雕像是平衡與細緻的縮影。

在安妮未來的人生中，這份禮物都將擺在她床邊，立在擱架上與枕頭齊高：在德紹包浩斯、黑山學院的臥房如此，在康乃狄克州那間樸素到宛如病房的臥室也是，約瑟夫死後，她獨自在那裡住了十八個年頭。

安妮二十三歲
生日當天,剛
返回包浩斯,
亞伯斯就用這
尊精美的佩加
蒙博物館複製
雕像給了她一
個大驚喜。

安妮‧亞伯斯
的臥房,德紹
教師之家,約
1928。安妮始
終過著簡樸嚴
苛的生活,但
從她睡床上放
眼可及之處,
一定會有約瑟
夫的作品。那
尊埃及小雕像
始終擺在床頭
附近。

安妮雖然和包浩斯最炙手可熱也最知名的一位男子成為戀人，卻還是認為自己是個局外人。她告訴我，她覺得其他人恐怕都記不得她曾經待過那裡。她和另一名學生分租兩個房間，她們靜靜住在那裡，和大多數包浩斯人離得很遠，跟那群引人注目的拜火教徒更是完全沒有往來。她覺得自己的作品和她一樣未受注意。今日談論包浩斯的書籍，總會有幾頁專屬於她的織品，不過在她創作之初，根本沒意識到它們有朝一日會被看見。

不過安妮的布料散發著一種活力，使得它們在包浩斯的所有作品中獨樹一格。它們結合寬慰人心的和諧感和一種充沛的能量，節制中蘊含著熱情。從她在入學一年後完成的第一件羊毛牆掛開始，她就展現出難得一見的才華，能將高貴與激情融於一體（參見彩圖24）。包浩斯彷彿在一夜之間為她催化出一種充滿魅力的開創性視野。這件以極限主義初試啼聲的絕美處女作，讓我們看到安妮如何打從一開始就被直線、比例和尺度深深吸引，出於直覺地運用少數幾個區塊來組織整個布面，同時創造出一件既大膽又安靜的作品。安妮的靈感一直是來自於她渴望在一個秩序井然、規矩嚴苛的世界裡追求活力，以及她熱切想抓住那些只存在於藝術裡的東西。她一方面將紡織的所有可能性發揮到極致，一方面克制自己的私人關懷，藉此為生命的無常注入平靜與秩序。

半個世紀之後，安妮告訴我：「藝術是讓你保持平衡的東西。你感覺自己正在參與某件事情，不是創造，而是能加入某個整體，你無法在自然界找到那種整體性，因為你無法以整體的角度理解自然。」在她的藝術中，她出於自覺地想要尋找一個可以親近的、微觀的整體性。她將心力集中在技術和美學問題，讓形狀與材料盡情發揮，試著只從視覺及實用的角度思考，就這樣，她找到屬於她的均衡與完整感。

安妮從沒想過這件學生時期的作品會重新面世。誰知，1960年，也就是她和約瑟夫逃離納粹德國二十七年後，她竟然在慕尼黑又看到它，就掛在德紹和紐倫堡博物館前館長葛羅特家裡。葛羅特是在德紹時期跟包浩斯買下這件作品，他不知道藝術家是誰。這件牆掛屬於學校所有；這些在包浩斯製作的物件究竟是屬於創作者，創作者的繼承

人，還是學校所有，這個問題至今仍未解決，還有誰有權領取這些量產品的設計版稅也是。

物換星移之後重新看著這件牆掛，安妮注意到，1923 年時，她尚未發展出她的信條，也就是：不對稱及不斷變換的重量是運動和活力的必備要素。不過從悉心安排的形式配置可以看出，影響她一輩子的有條不紊和思慮清晰，在當時已埋下種子。

安妮告訴我：「那時我真的只是個初學者，和一群比我更精進的夥伴一起學習。」然而儘管當時她尚未徹底探究構圖議題，而且在她眼中，這件作品多少還帶點模仿或衍生的痕跡，不過她在不知不覺中所達到的質感，已經讓她脫穎而出。這件處女牆掛因為簡潔而顯得不凡。與海德薇‧容尼克（Hedwig Jungnik）、伊妲‧卡克維歐斯（Ida Kerkovius）、鈞塔‧絲桃兒茲及貝妮塔‧奧特這幾位更有名的威瑪編織者相比，安妮的作品沒有顯眼的複雜性，而是安靜到近乎禁慾。這些人都跟安妮一樣鍾愛幾何形式，但沒有一個像她這樣致力追求一種嚴格精確的秩序。她們的作品展現了獨特的花紋和韻律，但局部與局部之間缺乏同樣的解析度和整體性。

安妮的成功並非偶然；她將布面區分成非常少數的幾個區塊，以化約法將形式簡化到極限，對許多藝術家來說，化約是漫長發展後的高潮，但安妮卻是把它當成起點。在那個騷動不安的德國，二十三歲的安妮將他人眼中充滿牧歌情調但對她而言卻代表無聊未來的童年拋在身後，獨自在包浩斯努力奮鬥，面對著未知世界，這樣的她像被施了魔法似地著迷於簡練精純。在這件處女牆掛中，她打造了一處豐饒的休憩所，一份清澈，一種沒有焦慮的秩序——而這一切都是來自於平衡、削減，以及精準的色調配置。

安妮在威瑪時期只織了少數幾件這類抽象構圖的作品，它們比葛羅培最為在意的工業布料更貼近安妮的心。葛羅培最看重的，是美學的社會意義及包浩斯如何讓工業界認識好設計；安妮則是與克利和康丁斯基一樣，把創作藝術視為第一要務。

接下來幾年，她的牆掛將以勇敢而美麗的姿態突襲到全然抽象的

領域，展現出比她的處女作（名稱很直白：《牆掛一號》〔*Wallhanging 1*〕）更為洗練的野心。她依然希望藝術能超越自然，成為可觸及的整體，但她試圖以更幽微的方式創造全面而清晰的影像，不使用精準的對稱。安妮和同學一起探索不對稱的韻律；《牆掛二號》（*Wallhanging 2*）讓觀眾更為驚艷，而且不像一號作品那樣馬上就可解讀出其中的公式。這個標題缺乏任何內容暗示，除了平衡之外，還有一種刻意的不規則。頂端和底端的深淺區塊相對於中間的水平部分彼此對稱。中央的白色部分被一條連續黑線和兩條來自相反方向朝中央延伸然後停止在中間點的黑線分割，兩條黑線沿著垂直中軸對稱*。介於上下深淺區塊和中央白色部分之間的兩塊剩餘部分調性一致，各分成八個橫條，頂端的兩個橫條均分面積相等的深淺區塊，但其他六個橫條的深淺配置各不相同，彼此的關聯完全取決於藝術家的雙眼而非任何度量規則。安妮當時非常認真地研究克利的水彩，雖然克利總是根據宛如古典音樂般的規律體系運作，兩個長方形生出四個，四個生出八個等等，但安妮避開這種清楚的模式。《牆掛二號》為觀看者帶來複雜的視覺練習。

*示意圖：

　　看著這件作品，我們分享了藝術家那種創造秩序然後放手的滿足感。我們參與了操弄形式和仔細建立空間區塊關係的樂趣，而且走的完全不是可以預期的道路。

　　這件織品的紋理就和它背後的想法一樣冷靜清晰。安妮告訴我，那時她對柏林某座博物館裡的波斯釉陶非常感興趣，想要利用羊毛和絲線的混紡做出和古代陶器一樣的隱約光澤。她利用出現在這件牆掛頂部和底部的同樣布料做了兩件裙子，一長一短，可以搭配她做的同一件上衣。這種藝術和日常物件的交會讓她引以為樂。

　　《牆掛二號》的某些構圖元素也可以套用在繪畫上，不過其他效果只有紡織能做到。窄細的黑色條紋看起來像是剛剛剝落，露出後方的白色層。這種彷彿前一刻才剛發生的變化，會引發我們的觸覺感受。提醒我們，這世界的本質有時是和我們的想望有關。安妮原本無意進入織品世界，但現在卻能用它來激發行動和才能。

6

安妮用小珠子做了一些項鍊在威瑪販售，想在微薄的津貼之外賺一點錢。她用賺來的錢帶約瑟夫去找了一位好裁縫，訂做一套傳統西裝。約瑟夫的標準打扮通常是一件卡其色燈心絨夾克，露出一點底下的白色圍巾。她很喜歡；但她留意到，這身打扮配上他的劉海，讓他看起來非常波希米亞，每次去威瑪餐廳吃飯，侍者對他的服務總是比其他客人來得怠慢。如果她想把這位來自博特羅普的年輕人介紹給父母又不會遭到阻攔，這套新西裝絕對不能省。結果非常成功。安妮的母親告訴約瑟夫，這個家的大門永遠為他而開，這是他倆超愛回憶的一個場景。

亞伯斯夫婦在艾德隆飯店舉行的婚禮午宴排場豪華，不過站在兩位新人身邊的，只有安妮的父母弟妹及妹夫。安妮向我解釋，大場面是給那些「做場面事的人」──不是她和約瑟夫這種，他們有自己覺得重要的事。

她很開心自己參與了克利五十歲的慶生活動，也常提到包浩斯的大型派對，不過她和約瑟夫可不想把時間花在這上頭；凡是會讓工作分心的事，都是浪費時間。搬到美國後，他們從不參加家人或朋友的慶祝活動，為此惹惱了不少親戚和熟人。他們以非常有效率的方式過日子，把時間和力氣都保留給藝術創作與書寫，以及向世人傳送他們的訊息和創意。

亞伯斯夫婦極度缺乏社交，不過克利和康丁斯基也一樣，都是根據工作安排優先順序，所以他們即便有任何社交，對象也都是志趣相投的同事，不然就是博物館館長、出版商或畫廊老闆；他們的朋友很少從事一般工作，他們對「布爾喬亞」的社交生活也完全不感興趣。

在我認識他們那些年裡，兩人從未在晚上離開家，一次也沒有；沒任何事情有理由干擾他們的日程表。不過 1975 年春天，當我知道他們的五十週年結婚紀念日就快到了，我跟安妮提議，他們的某些親戚和工作夥伴想幫他們慶祝一下，可否容我安排一場午餐聚會？

「不可能，」她說。她和亞伯斯甚至沒彼此告知結婚紀念日就快到了。不過，雖然沒說原因，但他們同意5月9日那天，他們會開車去康乃狄克州的利奇菲爾德（Litchfield），一個殖民時期的小鎮，那裡的宏偉木屋和教堂一律漆成白色。那段路程幾乎都是在同一號公路上，不會走錯。車程差不多一小時整；安妮的口氣，好像那個整數也是那裡之所以適合的原因之一。當然，最重要的是，那裡有個很棒的餐廳可以吃午餐。

隔天，我問她那趟郊遊如何。安妮微笑說，非常美好：「我們一整天都沒對彼此大叫。」這是安妮和約瑟夫承認那天是他們金婚紀念日的唯一表示。不過安妮知道約瑟夫有注意到那個重要日子，因為她偷看了他書桌上的行事曆，看到他把那天圈了起來。

當新婚的亞伯斯夫婦1925年搬到德紹後，他們第一個共同的家是「一間狹小的兩房公寓，既不實住也不吸引人」。通往隔壁公寓的那扇門下面的裂縫，大到安妮必須把報紙弄皺包幾顆樟腦丸塞進去。接著，包浩斯大樓完工，他們搬進僅有的一棟宿舍：工作室外加小睡榻的結合，每間只能住一人，分住兩個樓層。每一層樓只有一間公共浴室，位於走廊上。然而儘管事隔五十年，安妮跟我描述時還不忘強調，跟當時飽受住屋短缺之苦的德紹鎮民比起來，這棟宿舍已經豪華到令人嫉妒。她完全沒提，只要她願意，她在柏林可以住到多華麗的房子——她說的是，和當地民眾比起來，這個宿舍房間有多舒適。

1925年夏天，她和亞伯斯一起去佛羅倫斯進行一趟結婚之旅。他們從不用「遲來的蜜月」這種說法，因為那聽起來太像一般人慶祝結婚的方式，不過這趟義大利之旅的意含的確是這樣。旅行回來後，根據她的看法，在約瑟夫的玻璃上及安妮的紡織作品上，都可看到聖馬可和聖十字教堂（Santa Croce）的幾何立面及百花大教堂上條紋圖案的影響。當我向約瑟夫提到這點時，我以為這會讓他緬懷起那趟文藝復興早期的建築之旅，沒想到他對安妮的想法嗤之以鼻；和往常一樣，他完全不接受任何直接影響的說法。後來，安妮私下告訴我，她很確定他們兩人都被那些大膽的建築圖案深深打動，回到德紹之後還

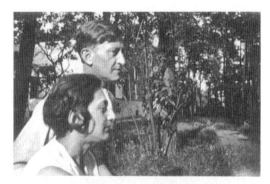

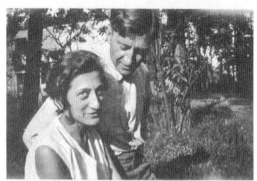

約瑟夫和安妮，德紹未來教師之家的基地，約1925。亞伯斯夫婦是包浩斯唯一一對雙方皆受人敬重的藝術家夫妻檔。背景天差地別的兩人，許多方面卻出奇相似。

照著做，就是因為這樣，他倆在 1925 年至 1928 年這段期間的作品才會看起來那麼相似。

　　現存的一些不透明水彩畫，以及在戰爭中遺失的一件小毯和織錦，這些完成於 1925 年的作品，都可隱約看出佛羅倫斯之旅的痕跡。安妮隨即向我坦承，她也受到紡織工作坊其他同學的影響。如果說約瑟夫總是否認有任何人影響過他，安妮則是毫不顧忌，她認為這

些想法交流、相互給予十分美好，也是包浩斯社群的本質。

當時她尚未確定自己的方向，於是跟隨同僚採用反面鏡像的織法。有件紅黃黑灰色的絲質織錦就是遵照這種模式：上下兩半的三條中央水平橫紋完全一樣，只是方向掉轉了一百八十度。兩者的幾何構圖都很俐落，令人滿意，同時營造出獨特的正反關係。

不過，這是安妮最後一次求助萬應靈藥來解決設計問題。她再次展開冒險，跨出對稱的世界，不再回頭。同年製作的紅黑小毯便具有一種全面的均衡感（參見彩圖17），整件作品動態十足，沒有任何重複或複誦的序列——感謝中央那幾道紅黑粗線周圍那股近乎離心的力量。每個視覺段落都是根據安妮只可意會無法言傳的尺度感，決定準確的空間度量。安妮告訴我，那塊小毯越往上面越窄，可看出她對老式的士麥拿（Smyrna）針織技術並不熟練。不過無論如何，這件作品除了她招牌的精準大膽之外，還有一種新的高速運動。

7

安妮說，她在那些年讀的一本書，讓她將一切融會貫通。那本書就是渥林格1908年出版的《抽象與移情》，這本小書對克利和康丁斯基也很重要。渥林格以深入淺出的筆調，讓讀者理解為何要從自然主義轉向抽象主義。他說明安妮和其他人是在什麼樣的動機驅使下，如此急切地想以這種對他們而言完全合理的方式創作藝術。

渥林格寫道：「無論是抽象或具象藝術，藝術創作的原因都是想為創造它的人們帶來最大的幸福與快樂。」說得更明確點，「強烈主張抽象的人，是因為他們在否定生命的無機物中發現美的存在」[11]。渥林格完全說中了「否定生命的無機物」對安妮的吸引力，「簡單的線條及根據純粹的幾何規律所展開的線條變化，一定能為被混亂糾纏現象搞得焦躁不安的人們，帶來最大的幸福」[12]。

安妮在七十幾歲時坦承，打從少女時期開始，生命對她而言就是充滿憂慮。她覺得唯有透過藝術才能找到不可或缺的穩定力量，讓她

安然度過人生的種種不測。她堅信，自己想像出來的形式可以讓人暫時免除疾病、通膨、戰爭、社會不安和我們無法控制的其他現實所造成的痛苦。越能讓人們以某種積極態度取代渥林格筆下的「糾纏現象」的藝術，就令她越快樂。這指的不僅是追尋直線和直角所提供的確定感，還包括避開「利用氣氛……為事物賦予短暫價值的空間」，因為後者只會讓生命中四處可見又令人氣惱的短瞬即逝更加惡化[13]。

安妮的牆掛不試圖反映或解決世界的種種麻煩，而是為它們的製作者及觀看者提供安全、優雅和放鬆的感覺，藉此振奮精神、恢復氣力，繼續去應付這苦難的世界。它們正是渥林格所謂的「面對外在世界的迷惑與騷亂現象，急切想創造一個可以休憩的處所，可以歇息的機會」[14]。不只是她的織品以此為宗旨，後期的繪圖也是。

不過，儘管安妮全盤贊同渥林格的觀點，但主要以自身想像力為依歸的她，卻不願意把大自然視為有系統的清澈來源。然而倘若想要成為提振情緒的堡壘，幾何構圖終究需要擁有豐富的系統。安妮痛惡貧瘠空洞的抽象作品，斥之為「裝潢師的夢想」。雖然安妮發現自然界深不可測、充滿神祕，違背她的藝術目標，但她對自然結構的美與生生不息，還是滿懷敬意。

她是透過歌德的《植物的變形》（*Metamorphosis of the Plants*）了解植物的構造。從孩提時期開始，歌德在她眼中就是個「有光環的人」；他比他的威瑪好友席勒更合她的胃口，她覺得席勒「太冷調」。不過在她抵達威瑪之前，她只讀過歌德的文學作品。如今吸引她的，是歌德從不同的變化階段分析植物生命核心中的單一構造：「萬物皆葉片……葉片無一相像，卻皆有類似形式；因而是一種神祕法則，以異口同聲方式宣布。」[15] 根據歌德的分析，花朵的外部細節總是和該植物最初的形式及結構有關。他指出，如果植物莖部有三角形的紋路，之後數字三的各種變體就會反覆出現。根的結構會決定花朵和葉片的瓣數。

安妮知道織工就是營建工，並且將織品與植物看成同樣的東西。最初的幾列織紋就像植物的根，會決定接下來的發展；創造行為是以

直線方式前進。許多部位彼此依存，無法逆轉，只要扯掉幾根織線，就能瓦解整個結構，因此，維持某種系統至關緊要。她恪遵大自然的這個可靠面向，以完整一貫的規律創造織品。

織線相對於安妮的布匹，就像細胞之於生命。這些個別單元結合成和諧的配置。在安妮織造的大多數襯墊和布匹中，織線不只是不可或缺的結構元件，更是最主要的視覺元素；儘管數百年來，織品總愛把材料掩藏起來，利用它們重新創造圖畫影像，但是在安妮的布料中，材料的結構才是主題。安妮的目的，是想讓棉線或麻線如同植物的不同部位或人體的各種器官那樣彼此依存，藉此取悅觀看者。移除掉任何一項，都會對整體造成傷害。

如果她是用設計來遮蓋結構，而不是將結構當成設計對象，那就是在模糊結構而非讚頌結構。

和結構同等重要的，是布匹的觸感及動人的紋理。安妮將賽璐芬（俗稱玻璃紙）纏繞在羊毛上，彷彿她正在製作音樂。當她把某個顏色的一大部分拉到布料背面，讓它在正面呈現一種鮮豔但帶點隱約的調性時，她就像個耍弄靈巧手法的魔術師。她以這種方式提高織品和織線的地位，讓這項媒材與畫布上的油彩及紙上的水彩站在同樣的立足點上。發明家巴克明斯特 · 富勒（Buckminster Fuller），本身也是一位致力替廣大民眾做設計的狂熱人士，他將在日後說道：「安妮 · 亞伯斯激起大眾的興趣，讓他們了解織品的複雜結構，在這方面她比其他紡織家更為成功。她把藝術家天生的雕塑才華與歷史久遠的紡織藝術做了完美的結合。」[16]

8

從安妮開始研究繪畫以來，她最喜歡的德國新近藝術一直是藍騎士這個團體。她雖然也推崇麥克、馬爾克和雅夫倫斯基（當我提到加布莉葉 · 明特爾和瑪莉安 · 馮 · 威爾夫金時，她完全沒興

趣，她看不起她們似乎是因為她們是女性），但她始終認為克利和康丁斯基是「該團體的兩位偉大人物」。他們在包浩斯教書這件事，讓她興奮不已。「當克利提出帶著線條去散步的建議後，我立刻帶著織線走遍它們能去的所有地方。」

克利影響深遠的原因之一，是他利用元件建構整體性的做法。安妮認為自己比別人更能領會這點，因為那種做法也適用於紡織。她也推崇克利善於運用基本的繪圖工具和繪畫程序。在他試圖呈現房屋、船隻或臉龐的外貌時，並未隱匿筆觸，而是讓刷痕牢牢印在畫紙或畫布上，作為構圖的元素之一。在素描中，則是利用鉛筆的痕跡或鋼筆留下的小點來營造整體的有機感。克利這種頌揚而非掩蓋藝術的物質性和技巧的做法，深深吸引安妮。

「技巧讓你專注在你正嘗試的事情上，忘記內省，」安妮斷言。她很享受她所謂的「限制帶來的刺激」，並用羅伯・佛洛斯特（Robert Frost）*的自由詩體觀點來說明她刻意要自己聽從織布機和織線的命令。她引用佛洛斯特的話，不遵照預定規則工作，就像打網球時不掛網子。同樣地，她也遵循克利限制自己只能使用單一元素的做法，宣稱：「只要是和音樂、寫作、繪畫或諸如此類的創作有關，藝術家的職責就是將元素簡化。」

* 佛洛斯特（1874-1963）：美國詩人，以描繪鄉野生活的詩作深受歡迎。

不過，安妮並未謊稱她可以接近克利。在威瑪包浩斯時，安妮第一次想修他的課就遭到拒絕，他建議安妮進一步發展自己的作品。安妮回想起克利擔任紡織工作坊形式課師傅時的情景：

> 克利是我們的神，特別是我的神，但他也跟神一樣遙遠。雖然聽起來有些褻瀆，但我不認為他是個好老師，可以幫助剛展開人生階段的新手找到自己的道路。我記得他面對黑板站著，我們八到十個學生坐在他背後，我不記得他曾轉過頭來與我們接觸。他有一種奇怪的疏離感；此外，我真的聽不懂他在說什麼。我感到失望，因為我是那麼崇拜他的作品——我依然認為他是**最偉大**的天才。

安妮跟我講這段話時,有一種惡魔的喜悅,當時約瑟夫和我們都在屋子裡,不過他待在畫室,那裡聽不到我們講話。每次聽到安妮把其他藝術家的地位擺在他之上,他都會因為嫉妒而發火。

依瑟．畢納特說服克利在學校走廊展出水彩作品。這些不定期的展覽是「我在包浩斯時期的大事」,安妮回憶道。不過她的記憶總是和不完美的事情有關,即便對象是克利也一樣。她問克利,她是否能用「外匯券」(valuta)購買他的水彩——那是一種幣值穩定的錢幣,是一位舅舅送給她的禮物。克利欣然同意,拿了一本作品集讓她挑選,裡面有二十張近作。「我到現在還是百思不得其解:裡頭我一張都不喜歡,」她一臉憂愁地告訴我:「我想他沒有拿出最好的作品,它們看起來都不太協調,但我還是選了一張,因為我認為『如果今天不做,明天就太遲了』。」多年後,當她和約瑟夫在美國為錢苦惱時,她透過約瑟夫的經紀人簡尼斯將那張水彩賣出;就算這件作品始終沒得到她的青睞,至少解決了她的財務困難。

雖然安妮後來對這幅水彩沒有好評,但我們可以看出她為何選中它。這是克利將筆觸坦率呈現在畫紙背景上的作品之一,看似隨意的筆法宛如小孩的手指畫,顏料很薄很濕,畫紙的紋理粒粒分明。畫面頂部毫無扭捏地呈現出藝術的製作過程和材料,像是由顯微小點構成的一片海洋,我們凝視得越久,裡頭的形式顯得越加神祕。其中一個是由兩條色帶以直角接合,像是用寬木條斜接而成的半只畫框。這個無生命的物件立在另一條色帶上,連接著一團雲也似的地基。一個大箭頭從畫框的斜接角往下伸;上方約四分之三的位置,有一個黑色的小長方形。

安妮這件克利作品上的另一個圖像,看起來既像是以某個角度矗立的石碑,又像是用床單把頭罩住的鬼魂。接近這個圓頂造形的帽蓋處,拉出另一個箭頭,比前一個長,但沒那麼黑,指向右方。唯一的一個附加元素是切了一半的三角形,宛如船尾,消失在畫的右邊界。

每樣東西都意有所指,卻又無一清楚。那兩個粗黑箭頭以明確方式訴說一種多方向的運動感,但我們不知道它們何以如此匆忙或這般急切的目的,也猜不透比例色調為何都不一樣。但毫無疑問的是,儘

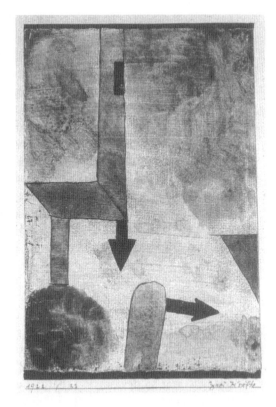

保羅・克利，《兩股力量》（*Zwei Kräfte*），1922-23。當克利將水彩作品張貼在包浩斯的走廊牆壁上時，這些自發性展覽讓安妮莉瑟驚喜不已。她是極少數買得起克利畫作的學生之一，雖然交易過程讓她多有抱怨，她還是選了其中特別神祕的一幅。

管生命難解如謎，但創作藝術的過程卻令人無法抗拒，深深陶醉，而創造力會讓人想要歌頌而非避開無法破解的謎團。

安妮的所有記憶必然都帶有失望的成分——或說，非難的成分。克利擔任紡織工作坊的形式師傅時，學生紛紛為了他掛出自己的牆掛作品，「他走進來，一一鑑賞，其中大部分都比我的大牆掛小，但他每次都跳過我的作品。我的心越沉越低。腦中喊著：『我到底做了什麼？』」。她的英雄對她的作品毫無反應令她受創嚴重，即使事隔半個世紀，她告訴我時依然一臉悲悽。

　　小有名氣的那代包浩斯人，很少把亞伯斯夫婦這代納入社交對象；覺得他們「還不算數」。安妮和約瑟夫有一次受邀到克利家，當時他們都是德紹教師之家的鄰居，克利為他們放了一張海頓的唱片。安妮在街上碰到克利時總是連說聲哈囉都不敢，深怕打擾了他的白日

夢；他也一樣從不寒暄。

　　不過正是這種遙遠的疏離感，激發安妮那群織女同學的巧思，想出那麼驚人的遞送禮物方式，慶祝他的五十歲生日，而這起事件也證明了，儘管包浩斯有這麼多可資批評的缺失和這麼多挑戰，但它的確不同於其他地方。因為人類的想像力在這裡無邊無際。

9

當才氣橫溢、豪華舒適的包浩斯大樓在德紹啟用後，紡織工作坊有了新的配備。安妮向我唸出那些機器名稱時的口氣，簡直就像頂級美食家滔滔不絕地唸誦最愛的佳餚一般：「一架 konter-marsch，一架軸織機，一架提花織布機，一架地毯編結機，以及各種染色設備。」這些新機器加上有機會運用更多色彩，為她的新作品催生出源源靈感。

　　第一件新作是活潑鮮豔的提花織布。以直條色帶作為構圖單元，偶爾用小方塊打斷，長邊相鄰並排時就會變成兩倍。安妮經常讓條紋彼此交叉構成網格；有時她會把某個條紋的大部分織線都拉到背面，只讓些微殘餘顯露出來；有時則會用一樣的條紋以直角交錯，創造出純粹無摻雜的實心長方形。這位無心插柳的織女遵循克利那句帶著線條去散步的玩笑建議，拎著她的構圖單元一下跳躍一下休息。除了維持視覺的整體性，她也因為只使用單一核心元素——圓形和斜紋與這個整齊畫一的世界無法相容——而營造出持續前進的印象。

　　安妮這一系列的研究，提前透露出她對解析和平衡的喜好。她知道一旦坐上織布機就只能做線性組合，所以她會在網格紙上利用圖解做出精準的排列和比例。她在素描和不透明水彩畫中朝簡潔移動。提花織布機的打孔卡系統促使她的牆掛圖案看起來像是更大型作品的細部特寫，帶領我們更專注地走入其中。

　　一百多年前由法國人約瑟夫・賈卡德（Joseph Marie Jacquard）發明的這款機械織布機，讓安妮更容易做出她想要的花樣。提花織布機

的鉤子有兩個定位，可以將引導經紗的綜線拉起或放下，藉此讓緯線從經線的上方或下方穿過。織線的上下排列就是圖案形成的來源。

這種豐富的成果需要投入極大的耐心和專注。提花織布機穿線要花很長的時間，要把新經紗結上去時也一樣，必須用自動打結機一根一根結上去。織造過程需要一天一天不斷重複。不過這位熱愛觀看父母公寓逐漸改頭換面的女人，這位喜歡聆聽樂團調音勝過最後演出的女人，不只能出於理性，還能發自內心地對機器的要求做出回應。她從邏輯推理及直截了當的因果關係和過程中，一點一滴地收集她的滿足感。

這種對機械裝置的崇敬，以及渴望從中得到靈感啟發，在包浩斯的思想中至為重要，我一直要到 1972 年才真正了解這點，那年，安妮表示她想在我家族經營的印刷公司製作版畫。由於那是一家商業印刷公司，這項提議就安妮而言頗不尋常。

我從沒想過，法克斯印刷公司（Fox Press）竟然有機會為藝術家亞伯斯夫婦提供任何服務。我家公司距離他們家約四十五分鐘車程，平常承接的業務多半是替保險和製造公司印製大量生產的小冊子和保單；我們是以高品質的四色疊印聞名，但不是那種會有藝術家在每件作品上簽名的限量石版畫、蝕刻畫或絹印。

不過安妮提出這項建議時的熱切開放態度，就和她走進當地的西爾斯羅巴克百貨，在它廣大的領地內展開她熱中的「尋寶」遊戲一樣——用她的德國腔唸起來，「尋寶」兩字顯得特別抑揚頓挫。逛西爾斯時，她會讚美塑膠容器和聚酯上衣，認為「強調一切純手工」根本毫無價值，機器生產是件美好的事，合成材料是 20 世紀最偉大的成就。利用照相平版印刷科技來生產藝術品，這個不尋常的想法盤踞她的腦海，讓她像個小女孩似地急著想展開這趟不同凡響的冒險。這位有時陰鬱倔強的七旬老婦，雙眼閃耀著期待的光芒。她即將進入她最喜愛的領域：未知。

討論過程中，這位嚴屬簡樸的女士，穿著千篇一律的白色和淡米色衣服，一頭灰髮剛剛剪過，只擦了一點口紅或許還撲了點粉，但卻

像一身宴會裝的八歲女孩一樣容光煥發。

　　印刷曾經是我和約瑟夫關係的起點，現在安妮想和法克斯印刷公司合作，很可能也是她進入約瑟夫和我的專業領域的一種方式，而且還一舉搶占了更重要的位置。她很高興我和約瑟夫有這項共同興趣，經常熱烈交談，但她提議要和我一起製作版畫，意味著她已經下海演出，而約瑟夫還站在觀眾席上。

約瑟夫因為生命漸漸步入尾聲，想要處理掉一些造成負擔的東西，於是把有關字體設計的書給了我。我和他一樣對字體編排和平面設計充滿熱情，於是他告訴我，襯線字體的起源是因為它們刻在墓碑上，石匠在刻的時候一定會在每一鑿的尾端留下一點短線。他很喜歡這些增加的部分所帶來的意外效果，可以讓人一邊閱讀一邊使眼睛順著文字移動。

　　在約瑟夫看來，襯線字體的形成及隨之而來的價值正是一個絕佳範例，說明適切留意機械技巧可以帶來出人意表的附加產品，大大改善人類的感受和體驗。可讀性這個議題非常重要。亞伯斯強烈反對長篇文章採用無襯線字體，因為它會妨礙閱讀行動，只是無意義的藝術耍弄。「Helvetica Light」字體少量使用時效果不錯，但只要數量稍多就會變得「太過**設計**」──設計一詞在這裡絕對是帶有貶意。

　　這就是他喜歡跟我談論的話題，而我是那位恭敬的聽眾。不過安妮要我扮演的角色截然不同，當她提議用照相印刷製作她的作品時，我馬上從聽眾變成她的合作者和副官。

這座北方包浩斯的豐饒和嚴苛，沒有其他地方能比。約瑟夫的地下畫室是藝術生產的溫床。他就是在那裡繪製《致敬》系列。他的顏料超過一千管，直接用油畫刀塗在梅斯耐板上，畫板放在用鋸木架為底座的兩張膠合板工作桌上；在這兩張一模一樣的桌面上方，他做了兩種不同的燈光配置。以上這些安排，加上百葉窗簾可以控制任何可能透過小窗滲射進來的日光，把這間畫室打造成完美的實驗所，追求他想要的色彩效果。

和約瑟夫待在畫室裡，聽他解釋他的繪畫煉金術，以及那些未經調製的均一色彩如何以迷惑人的方式彼此穿透，進行神祕互動，總是令我深深著迷。他輻射出一股力量，主導整棟房子，但安妮以她特有的安靜方式，讓人更加神魂顛倒。和約瑟夫在一起，一切明明白白、晶瑩透亮；和安妮在一起，你感覺一層之後還有一層，像一個巨大但尚未開啟的寶物櫃，裡頭擺滿了觀察和想像。我寶貝她的每一小件人生故事，以及她那嚴苛的美學信仰，我和她相處的時間與約瑟夫一樣多。安妮的工作室位於主樓層，裡頭收藏了她少數留下的幾件織品，那時她已經沒有織布機，主要是創作素描和版畫，我們會肩並肩坐在裡頭的摺疊式鋁桌上。雖然我連經紗和緯線的差別都分不出來，但她那些裱框織品裡的曲折織線讓我迷戀不已，感覺它們將抽象藝術帶到一個前所未有的方向。

　　認識亞伯斯夫婦六個月後，我因為仲介了一件藝術品的買賣賺了一些錢，利用這筆佣金買了安妮的一件織品。看著那件作品，我告訴她，為什麼我喜歡沒完沒了地跟著前景的織線一路蜿蜒，還有為什麼它們看起來像是莫札特音樂會上的獨奏小提琴，後面有一整個樂團為這單一樂器提供無窮無盡的對位旋律。聽了我的訴說，她頭一回允許自己以她謹慎溫柔的聲音說出：「康丁斯基說：『永遠有然後。』」安妮極少提起任何包浩斯人的名字，這表示她非常開心。我就是這樣，開始從另一位現場人物口中慢慢理解威瑪和德紹那些天才們的偉大之處。

　　我愛安妮的織品，而且是把它當成純藝術而非工藝品，這讓她既驚又喜——她甚至建議我可以寫一本關於她和她作品的書。一家小出版社給了我一筆微薄的預付款，我開始定期到她家進行訪談。這些談話讓她更加確信，她想在我家印刷公司製作版畫：她希望展現包浩斯思想的精髓，因為在我們談到她如何成為一名編織家的過程中，包浩斯思想已成為我們固定的討論主題。

亞伯斯夫婦家位於白樺街（Birchwood Drive）八〇八號，他們很喜歡這個地址，因為「8」和「0」這兩個數字的造形都沒有終點，似乎代

表了永恆，也因為「白樺」會令他們想起最鍾愛的白樹皮植物。每次造訪亞伯斯夫婦家，都是一次豐富無限的體驗。房子內部像個切鑿開來、尚未琢磨的紅玉寶穴，裡頭可實際觸摸到的天才和勇氣，超過我曾待過的任何地方。最令我興奮的，莫過於亞伯斯夫婦本身的見解和作品，不過他們很久以前的那些傑出友人，確實也增添了不少光芒。這些談話，以及我開始以某個小角色參與其中的生活，讓原本有如神話一般飄邈的世界逐漸聚焦——葛羅培、康丁斯基、克利和密斯凡德羅是另外四位核心人物。每當約瑟夫或安妮吐出「在包浩斯……」這幾個字眼，我就知道後面肯定有塊天然珍寶在等著我。

亞伯斯夫婦幾近空蕩的客廳及旁邊原本是設計成餐廳但被他們當作客房的空間，只有寥寥數件家具，都是 1950 年代會出現在銀行大廳裡的那種風格。裡頭完全沒有私人物品；牆上除了四幅約瑟夫的畫作，別無長物。房子的陳設很像極限主義的舞台布景，但這兩位包浩斯人卻為這舞台注入莎士比亞戲劇的強度。

這對白衣卡其裝扮的夫妻，以無與倫比的清晰口氣和熱情談論藝術創作。他們強調畫家、設計師和建築師都需要道德及節制，希望提升人類未來的人也一樣。他倆都對簡單事物充滿好奇，例如蛋的造形和蛋盒的巧妙，他們痛惡虛假腐敗，紐約就是最好的敗德範例。這些只是他們維繫包浩斯精神的幾種做法之一。

謝爾說這棟房子「不舒適」，這句話讓安妮很開心。她喜歡用一種諷刺的微笑重複這幾個字眼。謝爾是對的。安妮被認為是 20 世紀最前進的織品設計師，但她客廳裡那些 1950 年代風格的簡單沙發卻是用白色人造皮而非她那精采絕倫的織布坐墊。約瑟夫畫室的大窗是用薄金屬片的百葉窗簾，其他房間則是用一般的白色布捲簾，諷刺的是，安妮設計的窗簾布倒是在諾爾國際（Knoll International）和其他高檔經銷處賣了好幾年。客廳的小地毯是工業量產品，很可能是在郵政路上買的減價便宜貨，那是亞伯斯家附近的商店街，家裡大多數東西都是在那裡買的。臥室的櫃子是原本用來放紙的金屬辦公家具。

然而這棟宛如修道院的住家不只是創意的溫床，約瑟夫在這裡創作繪畫、建築委託案和版畫系列，安妮將她的幾何繪圖帶入新的領域

並執行她的版畫構想；也是令人興奮的談話之所。只要我過去，約莫下午四點左右，我們三人總會在廚房裡喝咖啡吃蛋糕。約瑟夫酷愛賀伯斯特太太（Mrs. Herbst）這家紐約特殊烘培坊的水果餡餅，偶爾會有一、兩位訪客帶來。坐在塑膠椅面的金屬靠背椅上，餐桌是富美家（Formica）塑膠貼面加上螺絲栓裝的木頭桌腳，純白色的廚房用具圍繞四周，牆上空空蕩蕩，只掛了一個樸素大鐘和圓頂狀、漆成金色的醜陋恆溫計，我們一邊享用下午茶一邊盡情聊天。亞伯斯夫婦一旦決定讓我在某個程度上進入他們的世界後，倒是很樂意有我這位聽眾分享他們的年輕時光和包浩斯歲月，我聽得興奮莫名。

這棟房子本身，加上亞伯斯夫婦在許多方面對自身作品的全心投入，以及視覺本身的重要角色，在在讓我開始了解不同於相關歷史書籍所傳達的包浩斯面貌。聽約瑟夫和安妮追憶他們住在教師之家時與克利和康丁斯基的對話，讓我得知在這個他們彼此相遇並展開新人生的天地裡，有哪些事情讓他們歡喜憂慮，他們覺得歷史學家太過簡化這些內容，我因此了解，包浩斯是一個既獨特又和其他學習機構沒有差別的地方。還有，包浩斯幾位風雲人物雖然是 20 世紀最偉大的天才，但天才也是人。他們會爭吵鬥爭；會外遇偷情；會分門別派。但他們的顛峰創意讓一切全然改觀。

一名編織家決定利用商業印刷方法來製作複雜幽微的洗練藝術，就是原創性、想像力和耀眼才華，與節制謙遜的生活方式攜手並進的完美範例。

為了和安妮討論在法克斯印刷印製作品的事，我跟她講了一些照相印刷技術。我簡單描述它的製作過程，希望能像安妮幾個月前那樣耐心寬厚地帶領我了解紡織的過程一樣。她拿了一個羅德與泰勒精品百貨（Lord & Taylor）的盒蓋，將絲線從一端拉到另一端，然後以直角將冰棒棍插入絲線，上下交替拉緊纖維，創造出織布機的骨幹，用來展示經紗和緯線。她告訴我，她很開心有個對紡織技術一無所知的人如此熱愛她的作品，因為她很不喜歡「全是些工藝玩意兒」的說法，希望別人首先將她的作品視為藝術品。那時我還不清楚她性格中倔強那

面，但她讓我很愉快，而且心甘情願跟隨著，因為她想跟潮流對抗的願望吸引了我；因為我認為安妮的「繪畫紡織」具備純粹而偉大的抽象藝術的所有特質，幾乎可以與克利和康丁斯基這兩位包浩斯同事及蒙德里安的繪畫並駕齊驅；還有，因為我也曾經傲慢自大地把大多數的紡織與流蘇或十字繡混為一談。

我們開始討論照片印刷的工作時，安妮證明她是個學習力很強的學生。她決定要利用這項媒材製作一張版畫，畫面中有兩個橫長方形上下並排（參見彩圖 28）。每個長方形都由三角形圖紋構成，與她新近的幾何實驗一致，這項設計充滿了各種裡外變化，但刻意避開內部的對稱或重複。

安妮強調，她感興趣的藝術要能超越時間和空間，不特屬於某個已知地點或歷史上的某個時刻。和在包浩斯時期一樣，她的作品具體實現了渥林格對抽象藝術的理念，也就是創造「視覺的休憩處所」，讓觀看者有機會逃離自然世界的痛苦現實。

為了讓觀看者投入，這項新創造的藝術不能一目瞭然，安妮的所有構圖都符合這點。安妮和約瑟夫一樣，為抽象注入一定的張力，一種無止境的裡外進入，一種圖底之間的永恆戲耍。藝術家的個人性格因為服從於藝術這個神聖領域，服從於舒適慰藉原則及藝術的現實而逐漸消褪。安妮無意顯露內心的私人情緒或煩擾波動；她寧願將焦點集中在印製版畫的純粹美學和實用課題，一如這麼多年來她在紡織上的表現。難怪她總是把老子的書擺在床邊，隨時可以拿起來讀。她最喜歡的兩句箴言是：

見素抱樸，
少私寡欲。

安妮確信，照相印刷技術可以讓她複製不規則的鉛筆痕跡，保留水晶般清澈的邊緣，而且只要按一個開關就能輕易做出反面鏡像。這些都是紡織無法做到的效果。安妮畫了一連串的三角形草圖。那些看起來像是前景的迂迴三邊形，是平光紅色。接著用軟鉛筆的一側在三角形

中間的空隙做出斑駁灰影。

　　照相複製可以捕捉到灰色的不規則感，這種效果是她先前使用過的平版、蝕刻和絹印等媒材不可能做到的。她可利用照相複製得到她渴望的隨機性，以及類似象形文字的那種祕密溝通。她很迷戀遠古的書寫文字，對她而言，看不懂是一項資產而非赤字。她喜歡無法譯解的語言。

　　她把畫好的三角形圖案用簡單的機械方式放大，刻在紅膠片上——一種兩層式塑膠片，一層紅色，一層透明，在版畫店的剝膜部門可以買到。紅膠片很吸引安妮，因為它可以精準地將上層割除的部分從下層移開。

　　等她終於來到法克斯印刷廠監督印刷過程時，她幾乎要迷戀上那位負責切割的男子，一名六呎八吋、聲音低沉的「拼版人員」（stripper）蓋瑞·湯姆森。「stripper」一詞也有「脫衣舞男」的意思，安妮很喜歡這個詞的反諷意味。她崇拜他的專業，更愛他以使命必達的態度盡可能照顧到她的願望。她還告訴我，他的名字很美國，很有味道。安妮最初給我的草圖是用純紅色，我要求蓋瑞要完全模擬她的手稿。我誤以為她希望成品保留她手稿的不精確感；事實上，她雖然一方面用灰色的鉛筆筆觸想追求手作的模樣，但她還是希望介於三角形中間的那些灰色塊要絕對精確銳利，那是她用徒手畫不出來的。蓋瑞花了好幾天的時間，才割出完全符合安妮草圖的紅膠片，沒想到她的回應卻是她討厭那種晃動的模樣。她說她的草圖只是最後設計的參考綱要；她的目標是要做出精準俐落的線條和無懈可擊的三角形，還有輕巧勾畫的小點。蓋瑞根據要求，發展出一套網格，切割出她想要的精準三角形。

在我直接讓她和蓋瑞通過幾次電話，解說她的構想之後，安妮開始用「神奇」一詞形容蓋瑞。她喜歡他的低沉嗓音，喜歡他用外行人聽得懂的話清楚解釋那些技術細節，就跟她對照相印刷的可能性充滿興奮一樣。某次談話後，蓋瑞做了一個打樣，把安妮的設計整個反轉過來，讓上面那個長方形裡的平光紅正好是下面那個長方形裡的泡沫

灰，反之亦然。上方的純色部分正好對應下方的鉛筆筆觸；上方的鉛筆則正好對應下方的未調紅色。安妮越來越熟悉照相製版的過程，知道她只要在簡單繪製的兩個長方形上畫出晃動的灰，就能複製出一個巨大的組合，在她眼中，這真是一個極為有趣的省事做法。

對她而言，這種難以理解的含混模糊與俐落純淨的機械形式之間的對比，有如夢境的體現。而只要手腕輕輕動一下，就能將某個長方形裡的負形變成另一個長方形裡的正形，這想法讓她可以盡情要弄她最愛與觀看者進行的那種互動。安妮感謝這項科技開啟了新的視覺可能性——彷彿擔負重責大任的是那項科技而非她本人。現在，她可以在作品中達到某種對比和不可預期，混合了個人和非個人，讓秩序與自發性、嬉戲與驚奇的元素同時存在。她告訴我，這些都是包浩斯的基本價值，與葛羅培的目標一致。藝術與工業應該在功能上串聯合作，而非互為對手。創意人要「聆聽材料和過程的聲音，向熟練工人學習」，而非將各種要求硬加上去，或命令別人執行不合理的工作。

在某次討論印刷的聚會中，我無意中把一張半透明的影像負片疊在一張不透明的閃亮打樣上。這個無心插柳的圖案讓安妮大為著迷。她把上層的負片位置稍稍調整了一下，讓所有形式以整齊一致的方式彼此套準。她問我，這是不是也可以做成一張版畫：用深褐色和黑色印刷。這種效果只有照相印刷可以做到，素描是絕對不可能，這次偶然誕生出《法克斯二號》（參見彩圖 27）。

安妮終於要和她的英雄拼版師面對面了，因為她要去法克斯印刷監督印刷過程。她必須親自在場，判定印出的灰墨強度及不透明的紅色是否套準，還有鉛筆部分周圍是否有不該存在的白色色塊。

為了這趟法克斯印刷廠小旅行，安妮穿了一件剪裁俐落、帶點嚴肅的卡其裙，長度剛好過膝，一件絲質白色皺綢短上衣，以及一件純白色的纜繩紋毛衣。那時我跟她還不夠熟，以為那件毛衣肯定是昂貴的手工舶來品，就像安妮這種地位的人會穿的，但我錯了，那是機器織的合成纖維，可水洗，在折扣店買的。我還在學習，安妮喜歡大量生產的實用產品勝過大多數的昂貴品，而且經常會訓斥那些擁護手工

輕視機器製品的編織者看看自己穿的襯衫。

　　我開了四十五分鐘的車，把安妮從她家載到印刷廠後，她為進門這個最簡單的動作施展了一種古怪魅力。她用類似傑克梅第某尊行走雕像的比例，拄著素樸的手杖邁開大步。樸素的廉價衣著在她身上有種罕見的高貴，因為合身而且帶有垂墜感；亞歷山大（Alexander，以廉價商品聞名的百貨公司）的套裝在她身上可能會被當成香奈兒（如果問她誰是 20 世紀最偉大的藝術家，她會傾向回答「可可·香奈兒」〔Coco Chanel〕）。為了搭配那天的白色加褐色，她穿了一件棕色的仿麂皮外套，繫上帶點閃亮的棕色絲質圍巾，以及深棕色的仿麂皮鞋子；不論顏色或紋理都很協調。

　　走進印刷間，我告訴安妮，我父親創建法克斯印刷時，曾考慮買下大衛·史密斯（David Smith）*的《平版印刷工立像》（*Standing Lithographer*），一尊七點五呎高的雕像，用鋼製活字盤當成胸部。不過原本預定要用來買它的一萬美元最後拿去加裝了防火門（史密斯當時的價格已經飆到十七萬美元，我怕這項細節太過粗俗所以沒提，但我記得清清楚楚；早在 1972 年，藝術就被當成投資商品）。安妮對我的扼腕不以為然，反而立刻指著位於我們前方的一具大型瑞士雙色印刷機說：「你看到那具機器嗎？就是那具，它比史密斯碰過的任何

*史密斯（1906–65）：美國抽象表現主義雕刻家，以大型的鋼製幾何抽象雕刻聞名。

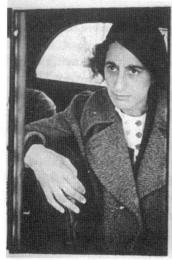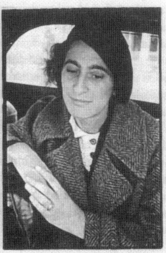

安妮·亞伯斯坐在德萊塞（Dreier）家的轎車裡，約瑟夫·亞伯斯拍攝，1935。

東西都漂亮多了。」

安妮端坐在三十二吋單色印刷機旁邊的木椅上，看著版畫印製。她散發出尊貴、正直和優雅的氣息———一名善盡職責的誠實工作者。她的不凡之處在於那種安靜的光彩，以及伴隨著原創性而來的謙卑。安妮的作品用的是 Rives BFK 版畫專用紙，比一般的紙張厚，當印刷人員調整吸氣給紙機的速度和壓力時，安妮彷彿得到某種頓悟似的，談論起機器的神奇及藝術家的設計必須和設備的性能彼此呼應。

安妮對於卡鎖在墨輥上的可動式印版感到好奇，希望知道它是怎麼運作的。印刷人員把印版師請出來，他建議我們到印前部門直接看實際的製作過程。安妮觀察那些化學程序及半色調網屏的定影，對於機械化的精準度嘆為觀止。這項科技讓她欣喜若狂，直說這家康乃狄克州的印刷廠簡直就像包浩斯思想和生活的分支機構。這所開創性的偉大藝術學校讓她念念不忘的，可不是複雜的政治或經常令它蒙上污點的黨派對立，而是活躍俐落的思想和創意與技術的結合。

雖然安妮的謙沖舉止令人印象深刻，但她也會顯露出某種儀態，令人聯想起她的高貴出身。和印刷廠的男人握手時，她會和藹微笑，說他們做的事令她欽佩。安妮私下向我抱怨，「手藝人」因為不會使用機器而處於劣勢；她再次重複她最愛的論點，就是他們應該看看自己穿的東西，就知道機械化的價值何在。

安妮目不轉睛地看著墨輥將墨水夾到正確位置，看著第一小批版畫送上通常用來印製數千本小冊的印刷台。嘗試錯誤這個所有製作方法的本質，似乎從未令她洩氣。造訪印刷廠之前，她已經把鉛筆部分重畫過三次，才終於發現這些灰色部分必須比她希望的最後成品大一點，才能完全被上層的純色部分套住。看到第一批成品印出後，她發現上半部的灰色比下半部深。她堅持是她的錯，因為她是分兩次處理那兩部分，第二次的力道太小。版畫就和她的紡織作品一樣，下面這些課題都是最為重要的：對材料的知識，鬆緊的拿捏，不規則圖案的平衡配置，以及從最初概念發展到最後成品出爐所需的彈性調整。

領班和印刷人員一起討論上下兩個灰色調不同的問題，安妮希望能調到一致。討論的結果認為，調整一下印刷機應該就可以讓上半部的顏色變淡。知道機器可以改正她的錯誤，安妮興奮不已。她向我們所有人解釋，對她的藝術作品而言，印製工作就和她最初的設計概念同等重要。機器設備的角色，她補充道，就和她二十二歲開始投入紡織工作時一樣要緊。製作嚴謹、維護得當的工具讓她備感舒適。她尊敬紙張一如線捲：它們做了自己該做的事。精良的材料、提花織布機的打洞卡，以及可動式鋼製印版，這些東西不只可靠，還堅定到令人迷戀，就像暴雨人生中的錨錠一樣貴重：它們也有自己的靈魂。

　　她問了廠裡的兩個人是否聽過「包浩斯」這所藝術學校。當他們回答沒聽過時，她告訴他們那是一所怎樣的學校。她說，那是她學會尊重材料和機械技術的地方，而這份崇敬與順從，一直是她往後人生的主要支柱。

<div style="text-align:center">

10

</div>

1926 年包浩斯遷到德紹後不久，安妮織了一件絲質牆掛，這件作品展現出三層織法的可能性（參見彩圖25）。這種三層織法開啟了一個全新世界。曾經被布蘭登堡嚴格禁止的黑色，終於可以輝煌現身。從背面看，這件織品似乎是用個別纖維層層交疊，會合在前方的色塊邊緣，每個形狀都是一個口袋，裝滿鬆躺的綜線，在與下個形狀鄰接之處挑出正確的織線。這種精準的技法讓安妮可以在我們看到的那面，做出有如韓德爾（G. F. Handel）小號協奏曲一般純淨的禮讚。它訴說著生生不息的運動，以及即便生命令人困惑，藝術還是能帶來明確無疑的蓬勃活力。尺寸相同的長方形紛然並置成強弱拍子，一種音樂性的因果序列。

　　這件絲質牆掛也是一首頌歌，歌誦安妮在歌德書裡發現的數字系統。所有元素都是12的係數。安妮在公制的世界裡使用英制度量，寬四十八吋高七十二吋，兩者都是12的倍數。每一列有十二個垂直

長方形，每一個長方形又分成十二條等寬橫紋。然而，橫紋的圖案和配置無一重複。安妮的目的就是要用支配一切的穩固秩序，讓我們越看越驚訝於其中的出乎意料。總數九列的構圖中，安妮在上面六列都把白色的水平橫紋置於最上層；當我們一路往下看，原本期待這秩序會繼續維持，沒想到卻發現，她在最下面三列（她最後織的）讓白色橫紋上上下下，破壞原本的穩定。

安妮先是根據紡織、織布機和機械運作系統的要求條件將安全錨牢牢繫好，接著就開始玩耍。她決定做出意料之外的反常邊界。當我們的眼睛隨著牆掛上的游移條帶上下梭巡，在黑、灰、泥綠三色誘發的安靜氛圍中，看著自信與微妙結合而成的色彩，我們可以想像這位組織者接下來會說：「嘿，我知道你們在想什麼，但我打算做些完全不一樣的東西。」

製造驚喜效果是她的專長。雖然她纖瘦的身軀上總是穿著柔和壓抑的顏色，但當一名黑山學院的學生問這位謹慎樸素的前包浩斯人，如果她可以自由選擇，她最想當誰時，她竟然回答：「梅‧蕙斯特」（Mae West）*。我記得有一次，我跟妻子和她談到一名油畫修復師，他的地中海髮型梳得有夠古怪，我們懷疑他是用甲苯亮光漆弄的，他就是用同樣的東西幫約瑟夫修復油畫。聽到這裡，安妮居然問我們：「他是女同性戀嗎？」

你無法預期你會聽到什麼。1985 年，安妮在史密森尼（Smithsonian）舉辦回顧展，一位滿懷善意的愛慕者特地從紐哈芬來到華盛頓參加開幕式。這位女士融合了好女孩的狂熱和知識淺薄，正好是安妮不喜歡的那種型。她捧著一束精心配置的巨大花束來到會場。一群人把安妮的輪椅團團圍住，等著她發表動人的感謝詞，沒想到她只是皺著眉頭看著那些僵硬死板而且菊花過多的花束問道：「這是要獻給我的棺材嗎？」

她也用同樣的方式對待自己的藝術。她會趁你不注意的時候嚇你一跳，不過目的都是為了製造歡樂和喚醒某種感知。當你在包浩斯的牆掛或實用布料上看到毫無理由的一抹顏色或完全出乎意料的視覺元

*蕙斯特（1893–1980）：美國知名女演員和劇作家，好萊塢第一位性感女星，以提倡性解放著稱，曾因猥褻罪入獄十天，劇本包括變性人和同性戀等題材。

素時，就是她在耍弄的時刻。包浩斯的原則確實嚴格，不過愛開玩笑的輕快感也幾乎是該校每位成員的內在本質。這種幽默感或許是包浩斯歷史學家最為忽略的一點。

不過，並不是每個人都能接受安妮的輕率。約瑟夫死後幾個月，我帶她到附近一家銀行分局，打算開一個遺產支票帳戶。這表示我要開車到波士頓郵政路，她和約瑟夫最喜歡的西爾斯百貨和板屋都在這條路上。安妮當時已經不良於行；約瑟夫死後，她衰弱得特別快。於是我把車停在銀行大門口，告訴她說我先進去安排一下，讓她和銀行經理會面時可以方便一些。

那時代還沒有殘障專用停車位和輪椅專用道，不過這樣正好，因為安妮向來對特殊待遇的構想不太買單。事實上，她對人類殘疾的冷漠態度令人難以置信，對她自己的殘缺尤其覺得羞恥。十四年後，當她以九十高齡獲頒倫敦皇家學院金牌獎時，她去了一趟倫敦，上一次造訪是她在包浩斯時期的事。我帶她去大英博物館，那裡沒有斜坡也沒有輪椅專用電梯，奇怪的是，倫敦的計程車倒是很多都有擺置輪椅的專用設備。那天陪安妮一起去的，還有我七十五歲的父親和安妮的看護。當我們抵達布魯姆斯伯里區（Bloomsbury）的這棟偉大機構時，事實很明顯，我們得抬著坐在輪椅上的安妮爬上三個階梯。就在這時，突然出現兩名博物館警衛；他們兩人加上我和父親一人抬起輪椅的一角，開始往上爬。過程中安妮就像去遊樂場玩的小孩一樣笑容滿面，一路搖晃進博物館。落地之後，一名博物館人員立刻上前迎接，不停道歉。「喔，不，」安妮說：「不用道歉。沒什麼比被四個大男人抬進來更讓我開心了。反正我也不贊成美國那些無聊的殘障設施。」那天唯一可以和抬輪椅事件媲美的，只有米諾斯藝術（Minoan art）＊＊，連我原先預定的參觀重頭戲艾爾金大理石雕刻（Elgin Marbles）＊＊都比不上。這件匿名石雕作品是來自古希臘文明，他們運用充滿想像力的形式和幾何圖案為日常生活增添光彩，讓安妮悸動不已。作品與觀看者之間的交流是如此強烈，當她從輪椅上凝視著擺滿米諾斯陶器的展覽櫃時，我終於理解克利所說的：藝術品也會像我們直盯著它們一樣直盯著我們。

＊米諾斯藝術：西元前27世紀至西元前15世紀在希臘克里特島蓬勃發展的銅器時代文明，以諾薩斯城（Knossos）為中心，希臘愛琴文明的起源地。

＊＊艾爾金大理石雕刻：大英博物館收藏的一系列希臘古典時期的雕刻，原本屬於帕德嫩神殿和雅典衛城其他建築的一部分，1801年至1812年間，由英國駐鄂圖曼土耳其大使艾爾伯爵切曼下來運回英國，故名。

在那家銀行分局，我要求會見經理。一名熱心、年輕、正在往上爬的主管很快就從後面的辦公室出現，他的名字是喬・馬洛尼（Joe Maloney）。我向他說明，我是陪伴一名女士過來，她丈夫剛過世，我們想開立一個遺產支票帳戶，第一筆存款大概是十七萬美元，之後還會有大筆金額匯入。馬洛尼看起來好像快昏倒。我告訴他，亞伯斯夫人因為走路不便又拒絕使用輪椅，恐怕一走進來就得坐下休息。聽完我的解釋，他立刻衝向銀行門邊的那張桌子，急忙幫安妮和我張羅椅子，讓我們可以和他面對面坐著。

我回到車上，給了安妮一個陰謀得逞的笑容，告訴她說我們有個「熱心的」，這是她很喜愛的一個辭彙。她很清楚錢有多現實，也很有興趣觀察人間喜劇（《莫夫・葛里芬》〔Merv Griffin〕*是她最喜歡的電視節目，她總說：「我愛莫夫」），她知道用這麼大一筆錢開戶會讓那名年輕主管多興奮。她將據此扮演她的角色。

喬・馬洛尼穿著熨燙筆挺的西裝，打開大門，迎接安妮挽著我的手臂、拄著枴杖慢慢走進。他接著快步向前，為安妮拉好椅子。等我們面對桌子坐定之後，他走到另一邊，擺出握手的姿勢說：「喬・馬洛尼，夫人。」

在那張通常屬於銀行接待員的桌子上，有個名牌，上頭的名字是：「卡門・羅德里茲」（Carmen Rodriguez）。

「不，你是羅德里茲小姐，」安妮說道，還把「茲」發成捲舌音。安妮一邊說，一邊把雙眼從他那「我們開始吧」的微笑轉到黑色乙烯基名牌和上面刻鑿的白色字母；這塊小牌子意義重大，因為它和約瑟夫的《結構群組》雕刻採用同樣的材料和技法。

「不，夫人，是喬・馬洛尼。」

「是的……羅德里茲小姐。」

「喬・馬洛尼，夫人。」

「你說得是，羅德里茲小姐。」

我試著阻止他們繼續下去，不過他又喃喃唸了一次「喬・馬洛尼」，然後開始解釋我們需要做些什麼。不過當我提出文件，證明安妮是約瑟夫的遺囑執行者，想要開始辦正事時，安妮卻擺出一副意興

*《莫夫・葛里芬》：美國電視節目主持人和歌手莫夫・葛里芬主持的脫口秀節目，1960年代起播，前後達二十一年，贏得十一座艾美獎。

闌珊的模樣。她正忙著上上下下打量這家銀行，包括家具設計、差勁的藝術品和出納員的長相，其中某個人的髮型和穿著看起來尤其廉價（安妮和約瑟夫超喜歡藝術儲存倉庫裡的一名接待員，她桌上的名牌寫的是：「性祕書」〔sexretary〕*，而她的身材的確也不辜負這個頭銜）。在這同時，喬‧馬洛尼則像是想要搶奪獵物的獵犬。

我們填好所有文件，完成交易。馬洛尼只跟我講話，把安妮當成痴呆老人或空氣。不過等我們一切辦妥，錢存了，存摺也拿了之後──舊式的存摺，騎馬釘，裝在塑膠套裡──他轉向安妮說道：「亞伯斯夫人，如同您在牆上海報看到的，存款金額每五千元，就可得到五件式的皇家道爾頓（Royal Doulton）**個人餐具組。依您的存款數，您可得到三十四套。」

安妮盯著他看了大約五秒：「你知道包浩斯嗎，羅德里茲小姐？」

「喬‧馬洛尼，夫人。很抱歉，我不知道。」

「好的，羅德里茲小姐，在包浩斯，我們不喜歡皇家道爾頓，或

*性祕書：「sexretary」是「secretary」（祕書）的拼字錯誤。

**皇家道爾頓：英國餐具公司，成立於1815年，以花卉骨瓷餐具聞名。

安妮‧亞伯斯和其他包浩斯人在德紹包浩斯普雷爾（Prelller）家陽台，約1927。安妮是中間那位。來到包浩斯之前，她從未如此快樂。

任何花卉圖案。不過另一方面，我倒是有件事很想請教你。」

「喬・馬洛尼，夫人。沒問題，您請說。」

「你知道剛剛你把存摺放進去的那種小套子嗎？」

「是的，當然。」

「你有多的嗎？如果有，我想要一個。」

「馬上來，沒問題。」他跳起身，沒一會兒就拿著套子回來了。

「感謝你，羅德里茲小姐。」

「喬・馬洛尼。不客氣。」

我們一坐上車，我立刻大笑出聲，跟安妮說，妳真是把他整慘了。她露出惡作劇成功的笑容。我問安妮，她要那個存摺塑膠套到底要幹嘛？「誰知道呢，塑膠套遲早可以派上用場。」

11

動搖資產階級的塑膠、合成纖維及嶄新的實用材料，都是包浩斯的日常樂趣所在。儘管安妮希望她的所有作品都被視為純粹的抽象藝術，但是 1926 年那件牆掛的最基本要素，是它喚醒你以及讓你保持警惕的方式。安妮在麻省理工學院的海登藝廊（Hayden Gallery）辦了一次展覽，一名警衛告訴她，工藝系學生利用午餐時間坐在地板上一邊吃三明治，一邊試圖弄清楚十二綜線織布機究竟是怎麼做出這種多層織布。安妮聽了之後無比滿足，她也很喜歡那些細節描述，尤其是吃三明治這點，非常切合實際。多層織布用提花織布機做起來很輕鬆，但用安妮當年那部可就困難多了；為了做出輪廓清楚的實心色塊，安妮一絲不苟地仔細計算該在哪個點上將織線拉起。把工藝系學生難倒讓她很得意，就像我發現她更換了編排形式讓最下面三列的節奏也跟著改變時，她也很喜歡我臉上的驚訝表情。我的驚訝與紡織技巧無關，她知道我對那一竅不通，我的驚訝主要是美學上的。在規則限制內創造不可預期的效果，是安妮一生致力的目標。

安妮再次強調：這件牆掛織好時幾乎沒得到任何回應。這就是包浩斯的實際狀況；儘管克利和康丁斯基賣了一些作品，也得到外界一些關注，但他們大多數時候都是在沒有任何回響的情況下工作，至於其他藝術家和設計師，自然更為孤獨。約瑟夫受人尊敬，偶爾也有些窗戶委託案，但他很少得到名聲加持。他們全是靠教書的薪水維生。我和擁有這件織品的布希雷辛格博物館（Busch-Reisinger Museum）及許多專家一致公認，就今日的眼光來看，這件作品堪稱紡織經典，每次安妮在世界各地舉行展覽，主辦單位都會要求展出這件傑作，但是哈佛當局很少同意，甚至也很少展出，一方面是因為它實在太過脆弱，一方面也是機構太過閒散。不過這件織品剛完成時根本沒引起注意，它之所以能躲過戰火，完全是因為安妮把它送給父母的關係，至於她的其他傑作大多沒這麼好運。1949 年，安妮在紐約現代美術館的個展結束後，曾希望館方以低廉價格買下這件牆掛，但遭拒絕。過沒多久，布希雷辛格博物館就取得這件作品，感謝它們的某任館長具有不同凡響的大膽眼光。

「我父母也不知道該怎麼用它，」安妮告訴我：「送給他們是為了表達感謝，因為那是當時我最好的作品。他們把它鋪在鋼琴上，當成某種罩巾，上面放了一只花瓶，花瓶的水漬久了留下一圈痕跡，現在還看得到。」

我去布希雷辛格博物館的收藏室看那件作品時，當時的館長告訴我——不是購買那位——她和修復員都很好奇安妮是怎麼在上面織出那個圓形。他們還說那個位置經過悉心挑選，當我告訴他們那是濕花瓶放在上面不小心留下的痕跡時，他們一開始還滿腹懷疑。我把這件事跟安妮說，她回答：「沒錯，你瞧，博物館的人就是不會看。」

她望向空中繼續說道：「他們也不會穿。葛蕾塔・丹尼爾（Greta Daniel）是現代美術館設計部門的負責人，但她穿的衣服都很恐怖。我跟亞瑟・德克斯勒（Arthur Drexler）*說：『穿上那種麻布袋的人怎麼會認為自己了解日常設計？』」

*德克斯勒：紐約現代美術館建築與設計部門的資深策展人和主任。

安妮的自以為是和不夠圓融的個性，可不是人人消受得起。所幸，我

妻子的幽默感比喬・馬洛尼好。我們剛認識時，凱瑟琳（Katharine）不太重視穿著，平常就是牛仔褲加高領毛衣的舒服打扮。1977年，也就是我們結婚隔一年，為了參加約瑟夫在耶魯藝廊舉行的回顧展開幕，她特地買了一件高雅洋裝。那年她二十一歲。我和那天特別美麗的妻子開車到安妮家，準備接她去紐哈芬參加開幕典禮，抵達時，安妮把她上下打量了一番，問道：「這就是那件新洋裝？」

「是的，」凱瑟琳面帶微笑回答。因為我跟她說過她穿起來非常好看，所以她自信滿滿。

「還來得及退嗎？」安妮問道。

這和1962年發生在約瑟夫作品展上的那起事件非常相似，地點是當年還位於波士頓的佩斯藝廊（Pace Gallery）。藝廊老闆的母親在開幕會上跟安妮說：「我皮包裡有一把梳子，妳需要梳一下。」要到很多年後，佩斯藝廊才有機會再次代理約瑟夫的作品。

她或許從未忘記或原諒這類輕蔑挖苦，但在這方面也沒人比她更刻薄。

這個有時極難相處的人，卻是一位無比寬厚的藝術家。她的目的不只是想為自己混亂的人生找到某種滿意的形式，還想為她的人類夥伴提供平靜、轉移和歡樂。她確實想要為人類服務，她為羅德島溫索基特市（Woonsocket）猶太會堂聖殿底端的約櫃織了一件寬慰人心的幔子，讓信徒走進會堂時感到優雅慈悲，也用飽和的墨水和迷人聰慧的版畫設計取悅那些她永遠不會遇見的人。抽象藝術是她的音樂，她希望其他人從中獲益。

安妮有時會把織品的織造元素精簡到只剩下黑白織線，利用它們交織出各種深淺的灰。她會將構圖元素縮減到只剩下正方形。先前她所屬的那個世界什麼都太過浮濫，因此她擁抱限制，收回漫無節制的選項。她利用有限的選擇打造出偉大的美麗。這就是約瑟夫所謂的「極簡大用」，希望同時為觀看者帶來歡樂和啟發。

安妮1927年的《黑白紅》（*Black-White-Red*）是這三種顏色和嚴謹結構的一次大勝利；她告訴我，這件作品可明顯看出佛羅倫斯建築

帶給她的巨大影響。鮮活、歡快、意氣昂揚，見證了織線的可能性及抽象圖案所能產生的情緒衝擊，如今看來，是那個時代最成功的傑作之一。一般認為原件已經毀於戰火，目前這件是 1964 年由安妮的包浩斯同學絲桃兒茲製作的複製品，後者是以安妮僅存下來的三張不透明水彩畫作為藍本。購買新版的機構包括柏林的包浩斯檔案館（Bauhaus Archiv）、紐約現代美術館、芝加哥藝術學院美術館（Art Institute of Chicago），以及倫敦的維多利亞暨亞伯特博物館（Victoria and Albert Museum），每家都將它視為傑作。不過安妮強調，她在德紹創作這件《黑白紅》時，「想得到賞識是一種奢望」。我陪安妮接受一名包浩斯研究者的訪問，對方問她和約瑟夫是否曾預先知道他們會有今日的名聲，安妮語氣暴躁地回答：「你不可能想到這些。也許今天那些野心勃勃的年輕人會這樣想，但我們當然從沒想過。」

創作這些藝術只是為了替世界增添美麗。安妮沒有藝術家的浮誇。她不認為自己的織品比那瓦霍族（Navajos）的匿名毛毯或她所崇拜的印加馬雅前哥倫布時期留下的殘片更有價值。她只希望能用舉世共通的語言讓清明之聲更加響亮，為世界各地所有時代的人們多提供一個滿足和歡樂的泉源。包浩斯讓她堅信：儘管人性有那麼多缺點，我們的日常經驗還是能透過雙眼變得更加美好。純粹的視覺活動也能令人感受到邏輯與公正。

基於種種原因，她相信《黑白紅》早在包浩斯關閉及隨之而來的德國戰亂中毀滅。沒想到，1989 年 12 月，原件竟然出現了。

當時安妮和我在慕尼黑，謝爾在該地的史圖克莊園（Villa von Stuck）為她和約瑟夫辦了一場展覽，這個機構是以克利、康丁斯基和亞伯斯一致鄙夷的那位老師命名。那個時候的安妮，正處於對謝爾有求必應的時期，所以同意在這個不適當的地方辦展。那天是開幕會。晚會開始前，我們在博物館後面的辦公室等待，安妮雖然是當天的貴賓，心情卻極為低落。謝爾照例說會在身邊陪她，但照例沒做到。我安慰她，說他一定是忙著進行展出前的最後調整，但她根本不理我；她坐在輪椅上，每兩分鐘看一次手錶，傷心至極。

安妮和我原本就安排好要在開幕前與來自亞琛（Aachen）的收藏家碰面，對方說他們急著想讓安妮看一件大家都以為毀滅的原作。來者是一對和藹可親的夫婦，先生是建築師，太太在教書。男子解釋他父親也是建築師，在1920年代直接跟包浩斯買了安妮的《黑白紅》牆掛，一直保留著。

她最重要的一件作品竟然還在人世。我真是喜出望外，相信她也一樣。

沒想到安妮還是看著手錶，並越過那對收藏家的肩膀，想知道謝爾來了沒。她還盯著那位太太的尖頭白色錐跟鞋，那是她最討厭的鞋款。她對這件復活奇蹟毫無興趣。

收藏家攤開牆掛原作。有些地方破了，有些地方褪了色，但有些部分依然維持原本的亮麗色彩。和1964年的版本相比，這件的狀況實在很糟，但無疑是真品。

然而，安妮目光落在它上頭的時間還比不上那雙鞋。「不，不，感謝你們過來。但不，這不是我做的。不是。」

我跟安妮爭辯，也許是我們之間最激烈的一次。客氣又圓融的收藏家也再次提醒她這件作品的歷史，並為殘破的狀況致歉。「感謝你們前來，」安妮一邊說，一邊用右手做出請他們離開的手勢。他們捲起牆掛走出辦公室。

我跟著那對夫婦走出房間，向他們解釋亞伯斯夫人由於個人原因今天晚上非常不舒服；當然，那絕對是她的作品。我向他們保證會再跟她談這件事。我不能讓那位太太的鞋子變成主導真偽的關鍵。

開幕典禮上，安妮在她和約瑟夫作品的圍繞下，接受川流不息的道賀致意，但她唯一的快樂時光是當謝爾握著她的手，直接看著她而非其他人的時候。還是有些時候藝術無法如她所願，提供平衡與沉靜，讓她對抗人類的情緒煩擾。

12

安妮享受包浩斯節慶的方式就和對她父母的化裝舞會如出一轍：是以觀察者而非參與者的身分欣賞那種轉變。為了 1928 年的白色節慶，約瑟夫用髮鉗把他的金黃直髮燙成細密小捲。「絕對會把人嚇死，」她的聲音裡流露著輕快節奏。她還幫他做了眼罩，讓他看起來更可怕：把白色乒乓球剖成兩半，鑽些小孔讓他可以看到外面，然後用打結的絲帶固定在耳朵上。1929 年 2 月 9 日的金屬節（Metallic Festival），為了呼應金屬色的邀請卡，安妮用一堆小銅鈴縫了一頂緊密針織帽，戴在頭上當成假髮。「我覺得看起來很棒，有點像印度女神或佛陀。」不過除了她和約瑟夫的打扮，節慶的其他部分都不值得回憶。

對外人而言，安妮安靜，不知在想什麼。但當她想要某樣東西時，她可不會壓抑自己。安妮有一次告訴我，她曾下定決心，如果二十五歲還沒嫁人（實際的情況只差一個月），她就要「和別人發生關係」；就她那個時代的道德氛圍而言，這可是和她決心唸包浩斯一樣叛逆。她在旅行這件事上也同樣果斷。除了加爾代納山谷和佛羅倫斯之外，她還煽動約瑟夫在 1926 年帶她和布羅伊爾夫婦去巴黎做了一趟公費旅行。回想起她的第一次法國之旅，安妮說他們四人決定去妓院參觀一番。可惜安妮跟我說這件事的時候，我跟她不夠熟，不敢追問細節。一直要到 2009 年，我才在一本訪客登錄簿上發現，亞伯斯夫婦在巴黎期間曾和其他幾位德國藝術家拜訪了柯比意新近落成的拉侯許別墅（Villa La Roche）。這棟開創新局的展示館是由瑞士銀行家勞烏・拉侯許（Raoul La Roche）委託興建，用來陳列他收藏的雷捷、布拉克、畢卡索和純粹主義者（Purist）歐贊方及查理—愛德華・傑納黑（Charles-Édouard Jeanneret，柯比意本名，後來以這個名字代表他的畫家身分）。如果能知道約瑟夫和安妮對於柯比意的弧形斜坡、日光中庭周圍的陽台及立面的大膽幾何有何看法，一定很棒。

1929 年的西班牙巴塞隆納和聖賽巴斯蒂安（San Sebastian）之旅

也是安妮一手策畫，後來還去了比亞希茲度假。約瑟夫就是在比亞希茲拍下那些驚人的照片，包括海灘的嬉戲人群，克利的度假裝扮，以及沙灘流水的痕跡。是在安妮的唆使下，約瑟夫才踏上旅途，拍下這些非凡的紀錄，讓我看到這些包浩斯人如何在生活的百般磨難下自得其樂。

安妮還為兩人安排了比利時之旅，瞻仰法蘭德斯的藝術傑作；還去了英國，約瑟夫在那裡拍了國會大廈。但她最津津樂道的，莫過於加納利群島的特內里費之旅，他們在 1930 年搭乘香蕉船造訪該地。安妮第一眼覺得船很堅固，不過她興高采烈告訴我，那是還沒上船時的感覺。等她和約瑟夫回到碼頭登上船後，船竟然嚴重下沉，頓時變得非常渺小。她費了好大一番唇舌才說服約瑟夫登船。不過約瑟夫最後非常開心，不下於她。乘客總計有十二人，在為期五週的旅程中，每晚都和船長一起用餐。他們參觀了兩座小島，還騎著騾子登上特內里費高原。在她描述這趟加納利冒險之旅及 1953 年前往馬丘比丘和印加文化其他幾個較難抵達的遺址之旅時，臉上還煥發著紅光。

大人物在安妮眼中若不是印象深刻，就是愚蠢沒價值。她不在乎他們的地位，態度才是關鍵。

安妮陪同約瑟夫出席在布拉格舉行的包浩斯座談會時，結識捷克總統馬薩里克，她對這位主辦人的「藝術和教育學養」印象深刻，「在國家領袖中十分罕見」。她對布拉格的另一個深刻記憶，是她在那裡遇到也來參加座談的沙耶爾。安妮記得最清楚的，是沙耶爾教她如何塗口紅。在那個時代，塗口紅幾乎就和婚前性行為一樣驚世駭俗。

認識馬薩里克之後，亞伯斯夫婦對政治人物的看法，通常是取決於他們對藝術的態度及他們的儀態細節。他倆都很喜歡尼爾森‧洛克斐勒（Nelson Rockefeller），因為他們在書上讀到，他在就職前夕於總督府穿著法蘭絨襯衫爬到梯子上裝置卡爾德的雕塑，還有當他們在現代美術館遇到他時，他十分親切，不像其他董事只顧著彼此交談，不理會其他人。至於福特（G. Ford）總統，則無疑是因為「他有一張膝蓋臉」。水門案聽證會期間，我經常造訪亞伯斯夫婦，安妮對

這件新聞非常著迷，但她的心情比較像是收看肥皂劇而非什麼貪贓枉法的案件；每次莫琳‧狄恩（Maureen Dean）*露臉都讓她很高興，瑪莎‧米契爾（Martha Mitchell）**在她眼中像個喜劇演員。約瑟夫對整個程序不太關心，倒是對約翰‧厄立克曼（John Ehrlichmann）***這個名字興趣十足，他很納悶怎麼沒有任何一位評論員指出，「ehrlich」這個字在德文裡意味「誠實」。這個名字和事實的相反程度，就跟高速公路的綠色指標在靠近亞伯斯夫婦家的梅利特交流道（Merritt Parkway）上寫著「這是橘色」（This is Orange）****不分軒輊：他超愛用這個路標來說明語言的背叛。

至於塗口紅這件事：安妮對於和女性相關的發明總是興致高昂。1982年，我陪她出席學院藝術協會（College Art Association）的年度大會，她是專題討論小組的成員之一，雕刻家露意絲‧內維爾森（Louise Nevelson）也是。開放問答時，不只一人問安妮是否覺得自己的地位比不上約瑟夫，或是否會因為丈夫的名氣比她高而感到不舒服。她只回答：「不。」之後，和內維爾森聊天時，安妮說：「我可以請教妳一個問題嗎？妳那美麗非凡的眼睫毛是妳自己的，還是從瓶子裡變出來的？」

　　這位充滿異國情調、在俄國出生的雕刻家大笑回答：「聽著，親愛的，有時妳得給自己一些老天爺不提供的東西。」說到這裡，內維爾森用雙手指著自己的胸部，讓安妮了解她墊了豐胸墊，然後繼續大笑。安妮總說那一刻是當天的最高潮，「比那些繞著約瑟夫和我婚姻打轉的女性主義鬼扯好多了」。

13

安妮認為，包浩斯就和所有機構一樣，因為太多人想要占上風而飽受影響。在她看來，學校裡的某些人為了自身利益想要掌權是最大問題，比外部官僚主義所導致的任何困難都更嚴重。此外，儘

*狄恩：水門案期間，尼克森總統律師約翰‧狄恩（John Dean）當時的未婚妻。約翰‧狄恩在參議院作證時指出，尼克森對案件知情，導致尼克森最後去職。

**米契爾：美國尼克森總統任命的司法部長約翰‧米契爾（John Mitchell）的妻子。水門案期間，常打電話給媒體，對尼克森時代各種陰謀內幕大肆爆料。

***厄立克曼：尼克森總統顧問，因水門案去職入獄。

****這裡的「Orange」是指亞伯斯夫婦家所在的奧倫治，但「Orange」原意是橘色，在這裡和綠色指標構成一種語言上的諷刺趣味。

管學校有許多好藝術家，但二流人物也不少。克利、康丁斯基和約瑟夫這類天才改變你的人生；層次較低的只會浪費你的時間，偏偏這些人才華沒有，鬥爭能力倒是一流，把學校搞得永無寧日。

雖然葛羅培曾試圖把和諧融洽列入他的「包浩斯原則」，希望「鼓勵師傅和學生在工作之外建立朋友關係」及「在聚會時展現令人愉快的禮儀」，但這些目標並未減輕現實生活中的階級制度。年長的師傅地位最高；年輕的教員次之；學生的地位最低下。「康丁斯基和約瑟夫算是最親近的，但也談不上親密，因為包浩斯的上層階級沒有一個覺得他們和年輕輩的亞伯斯夫婦、布羅伊爾及拜爾地位相同。」密斯凡德羅是個「極難相處的人，他活在無人之地，非常自我中心，自給自足。我是在他來到這個國家之後才開始喜歡他，比以前好多了，這裡帶給他好的影響」。

1926 年，穆且辭去紡織工作坊形式師傅一職，改由克利接替。雖然安妮因為他的作品把他奉若「神明」，但對他的課程十分頭痛，或許這就是她不太記得上課情形的原因。她一直說「我聽不懂。那些內容超乎我的理解。他談論的形式問題都跟他自己的研究有關，但對我毫無幫助，不過的確有些同學從他的討論中獲益良多。對我來說，他不是你可以拿個人問題去煩他的那種老師」。當然，以上觀點是出自一位特別容易看到別人缺點的人，她的百分百肯定只保留給藝術作品。

葛羅培辭職後，一項特別指派的工作讓安妮在混亂中抓到扶手。「扶手」（railing）一詞是她本人說的，口氣中帶著最誠摯的感謝，意味著某種可以緊握的堅固東西，可以支撐她對抗自身的游移和生命的無常。梅耶繼任包浩斯新校長後，為貝爾瑙（Bernau）工會設計了一所學校。梅耶徵募包浩斯學生加入工作團隊，希望安妮能製作一件織品減輕大禮堂的回音。

降低回聲最常見的做法，就是在牆上吊掛天鵝絨，但天鵝絨在公共空間很不實用，除非是深色，但梅耶一定不會答應。安妮的解決方法是將天鵝絨降噪質地移到布料背面，讓正面可以反光，必要時還可擦拭清洗（參見彩圖 26）。

包浩斯為那座大禮堂生產了數百碼這款布料。看不見的那面柔軟

如毛蟲的胎鬚，正面則為大禮堂的牆壁營造出銀黑交錯的幽微閃光。利用金屬纖維和暗色調棉纖維的混紡，結合活力與節制，展現優雅的精髓。梅耶根據這件織品認定安妮有資格拿到包浩斯的文憑，並據此頒發。

包浩斯的學生畢業後通常會離開學校，入社會工作。但安妮不想和約瑟夫分開，約瑟夫雖然偶爾會興起不如歸去的念頭，但當時在包浩斯已經取得重要職位。

安妮留在德紹，有一小段時間擔任紡織工作坊的負責人，但大多數時候都在創作。

就在安妮拿到她的文憑剛剛超過五十年時，我帶她去參加克利回顧展的開幕式，這場精采的展覽是由卡洛琳‧蘭克納（Carolyn Lanchner）策畫，在紐約現代美術館舉行。當時安妮全天都需要看護照顧，要帶她進城並不容易，最後是由我推著她看展，看護巧妙混在人群當中，這番辛苦似乎很值得。

擁擠的人潮中真正看展的沒有幾個，當然更沒人會想到，輪椅上這位一頭銀髮的女士曾經是克利的學生，也是當時碩果僅存的包浩斯教職員。不過安妮很滿足，完全沉浸在作品裡。彷彿那些群眾都不存在，她正在和眼前的畫作直接交流，就像當初克利將水彩張貼在包浩斯走廊牆上一樣。形式的韻律、貓臉的洞察，以及魚也似的生物和水中植物與引人共鳴的正方形，似乎穿透了安妮。

突然間，安妮從她的白日夢中驚醒。一名年長男子輕拍了她的肩膀，她把輪椅轉了個圈好面對他——她很開心自己能完成這項動作。男子一頭白色長髮，一臉落腮鬍鬚，雖然幾乎看不到五官，但知道他正在微笑。他身旁的女人也是，穿著樸素，留著和他呼應的白色直髮，看起來很像德國小鎮的小學老師。安妮露出難得一見的真摯笑容，滿心歡喜展現無遺。她驚叫道：「菲利克斯，我真不敢相信！」

那是菲利克斯‧克利。那一刻，他和安妮就像是來自同一個小鎮的任何兩個人：女人在剛結婚的時候認識一個小男孩，那時他正在表演木偶劇，然後幾十年過去，她意外遇到他。當他把妻子莉娃

（Liva）介紹給安妮時，那種來自同一小鎮的感覺更強了，因為安妮一眼就認出那是梅耶的女兒，她小時候安妮就認識她。當初大膽將禮堂壁毯工作指定給安妮並因此將包浩斯文憑頒給她的那位校長的女兒，竟然嫁給她最崇拜的藝術家的兒子。

安妮那個晚上看起來很棒。她穿了一件簡單的短外套，剪裁寬鬆、七分袖、立領，是她用泰絲做的。參加正式場合時，她會一改平時的保守裝扮，改穿這件以粉紅和黃為主色、由明亮方塊組成的短外套。多年前，她曾分好幾次跟一名她喜歡的供應商買了好幾匹泰絲，店舖位於曼哈頓一個偏僻所在，還得爬上好幾段樓梯，不過她甘之如飴，因為很值得。她為這件閃亮外套搭配了素白短衫和黑色長裙；看起來很威風。不過最吸引人的，莫過於她和莉娃說話時的生動表情，她告訴莉娃，是她父親把文憑頒給她，讓她完成包浩斯的學業。安妮表示，雖然她平常根本看不起畢業證書，但這張文憑對她意義重大。

菲利克斯和莉娃滿頭銀絲，但眉開眼笑的模樣很像年輕的新婚夫婦。安妮非常高興能見到他們，在她心中，他們同時是當年的小孩也是眼前這對老夫妻。

在那個創造力豐饒的時代，拿到文憑的安妮對自己有了新的自信，她為德紹的劇院咖啡館製作窗簾，有一種類似瑪琳 · 黛德麗（Marlene Dietrich）*唱歌時的細膩敏銳，還用明亮鮮豔的耐洗纖維織了一件棋盤狀的小孩地毯（參見彩圖 22）。她設計了一張絲光棉桌巾，讓細窄的垂直水平線條交織共鳴。可惜這件生動的桌巾從未進入商業生產階段，不然肯定能為居家生活帶來蓬勃朝氣。

她在佛羅倫斯買了一頂用稻草狀賽璐芬鉤織的軟帽，那是最早的一種合成纖維。她把軟帽拆掉，試著和光潔的纖維織在一起。她發現十分好用，於是在德國買了長度更長的賽璐芬，每股賽璐芬搭配一股亞麻經紗與一棕一白的兩股酒椰纖維，做成一件平織壁布，利用簡單的技術凸顯不同材料並置的想像力。這個構想後來又繼續發展出不同變體。

製作壁布時，她喜歡刷洗容易而且不會露出釘孔的材料；墊料部

*黛德麗（1901–92）：德裔美國演員暨歌手，以中性氣質征服廣大影迷，1930年代的偶像人物，1950年代之後專注於歌唱事業。

分，她偏愛柔軟織物。每樣東西都必須兼具實用和視覺效果。

有一次，我和亞伯斯夫婦在康乃狄克州時，我們正在看約瑟夫設計的水果缽照片。約瑟夫告訴我，紐約現代美術館和柏林包浩斯檔案館都有這件作品的原作，他自己倒是沒半個。這很適合他，他說，因為他的理念就是將乾淨實用的設計傳入世界，而不是據為己有，這也是包浩斯的共同理念。我引用他的一首短詩回贈給他，那首詩曾刊登在許多出版品上——「散布物質財產是除法；散布精神財產是乘法」。他很滿意。

不過安妮說，早知道當初就不要給紐約現代美術館那麼多東西。1949 年的展覽結束後，她捐了許多織品樣本和不透明水彩習作。「而且，沒有減稅，」她說道：「我們的會計師說，稅值是根據布料、紙張或織線的價格計算。不過現在，只要有人想辦我的作品展，現代美術館每件作品都要收費，每一小塊樣本都要一筆費用，而他們根本很少展出我給他們的東西，幾乎全都收在藏品室裡。」

我們把話題拉回水果缽。我覺得約瑟夫只用三個球形缽足、一個彎折完美的不鏽鋼缽緣加上一塊玻璃圓板就能做出一件如此高雅的實用器皿，真是非常了不起。就在我大肆讚頌的時候，安妮只說了一句：「是沒錯，但想想，如果把藍莓擺進去會怎樣。」

的確，在盛裝水果的玻璃缽底與不鏽鋼缽緣之間有一條溝縫，這個缽只適合放香蕉、蘋果，不適合體積更小的水果。不過這句話可把約瑟夫惹火了。我很好奇安妮發出這項評論只是單純因為她比他更加恪遵包浩斯的實用準則，還是因為她非要吐槽不可的倔強個性。

描述德紹的教師之家時，安妮照例要指出設計上的愚蠢之處。屋頂花園「完全沒道理，因為房子整個覆蓋在綠蔭底下」。她顯然是在暗示，沒有陽光直接照射的地點根本不可能造就真正的花園，不可能在森林裡享受屬於私人的高層空間。不過滿足了取笑之樂後，她還是展現出她的熱情。「住在一棟輪廓如此簡潔、採光如此良好的房子裡，真是棒透了。」這地方的每件事都是「莫大的享受」。她再次提到，包浩斯能在財政如此困難、又有這麼多人需錢孔急的時局下，從

德紹市政府籌到資金興建教師之家，真是驚人的奇蹟。

她決意和往常一樣，把金錢視為現實人生不可或缺的一部分。在安妮成長的家庭裡，誰都不能在餐桌上談論和財務有關的事，她覺得吃飯時避開這個話題是好的，不過每樣東西值多少錢，以及該怎麼支付，對她而言就和織線的柔軟性或身體的功能一樣基本。不過在這同時，她也認為藝術價值和經濟利益完全無關，她喜歡貧窮墨西哥人在市集中販售的藝術，更甚於野心勃勃、關注潮流和拍賣價格的藝術。

金錢曾經在安妮娘家扮演決定性的核心角色。財富塑造了安妮雙親和手足的生活方式，讓他們可以把日子都用來尋歡作樂、享受美食，以及操心該穿什麼衣服去聽歌劇。失去那筆財富後，逼得她父親最後不得不整天在布朗克斯區（Bronx）的倉庫碼頭搬貨賺錢，母親和妹妹也得從早到晚服侍客人吃飯。

對她而言，把經濟無虞當成人生的主要目標令她痛惡，但經濟的角色不管是在包浩斯時期或她和約瑟夫隨後的人生階段中，都是必須正視的課題。

14

所有包浩斯相關書籍都說，1930 年絲桃兒茲離開德紹包浩斯後，是由安妮接任紡織工作坊的主任。我是在 1970 年代初首次跟安妮請教這點，她說，要是她沒看到書上這樣寫，她根本想不起來她曾領導過紡織工作坊。「我的主要功能就是繼續做我自己的作品。」

這究竟是什麼意思？是一種藐視的戲法，為了表明頭銜和正式地位對亞伯斯夫婦不代表任何意義，表示她和約瑟夫已經超越了這類俗務？或是為了反映這個事實──她最在意的是她自己的藝術？後來她跟我解釋，包浩斯的重點就是讓學生「大部分靠自己」，所以她「只是代理主任，非必要時不會干涉」。她終究是記得這件事。

為了證明她的主張，她不斷玩弄事實。安妮像交織線條似的，仔細操弄她和包浩斯的故事。目的就是為了貶低頭銜，說明所謂的正式

德紹包浩斯紡織工作坊，1928。儘管安妮最後當上工作坊主任，但根本不認為這個職位有何重要，甚至假裝忘記這件事。

稱號只是聽起來很重要，實際上根本不是那麼一回事。這點對亞伯斯夫婦都很關鍵，兩人都認為在某人名字前面加上「博士」，在領子上別繫勛章，或在牆上懸掛證書，都跟實際的才華或技藝無關。倫敦皇家藝術學院曾在皇家亞伯特廳（Royal Albert Hall）舉行冗長儀式，將榮譽博士學位頒給安妮，皇家學院校長喬斯林 · 史蒂芬爵士（Sir Jocelyn Stevens）還在典禮中表示，今天皇家亞伯特廳應該改稱「皇家亞伯斯廳」，不過當我推著她的輪椅穿過與會者的起立鼓掌之後，她告訴我，這是她這輩子「最無聊的三小時」。可是另一方面，當她告訴我麥斯米倫 · 謝爾在慕尼黑的一場社交活動上把她介紹給巴伐利亞佛朗茲公爵（H.R.H. Duke Franz of Bavaria）時，倒是笑得十分燦爛——原因之一是她獲邀加入那圈可以用小名稱呼他的人，也因為他了解現代藝術，還跟她詢問了她的作品。

拿到學位後，安妮除了這個有限的主任工作之外，和包浩斯並沒有其他正式關聯，雖然她以約瑟夫妻子的身分參與了不少活動。安妮家裡有一架大型織布機，她花在家裡的時間比紡織工作坊多，因此，對於學校要搬往柏林一事，她不像其他關係更密切的教職員那麼不

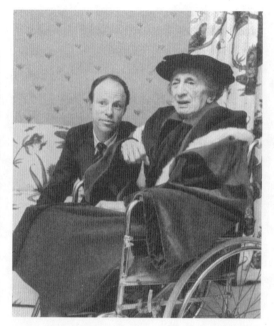

尼可拉斯·法克斯·韋伯與安妮·亞伯斯，皇家藝術學院畢業典禮，倫敦，1990年6月29日。安妮很樂意去倫敦接受該學院最高榮譽博士學位的榮譽金獎，但她認為典禮「極為無聊」，參觀大英博物館開心多了，她在那裡和米諾斯藝術直接神交。

滿。反正她本來就沒領學校的薪水，不像約瑟夫。

安妮娘家出錢幫她和約瑟夫在柏林的新興地段租了一棟漂亮公寓。當其他人在短暫的德紹生涯後再次感到流亡之痛，為離開包浩斯大樓和教師之家悲傷難過時，安妮倒是相當興奮能返回首都，為新居地板鋪上白色亞麻油氈布。

她告訴我，當時柏林就是電影《酒店》（Cabaret）裡的模樣。雖然她只看過舞台劇和電影版的一些小花絮，但她讀過克里斯多福·伊舍伍德（Christopher Isherwood）的原著故事，認為他完美呈現了那個分崩離析到令她迷戀又膽寒的世界。不過，以納粹時期為背景的書和電影，安妮大多數都無法忍受。她說，安妮·法蘭克的《安妮日記》（Diary of a Young Girl）令她不忍卒讀。

然後，有一天，安妮開始跟我談論歐蒂·貝爾嘉（Otti Berger）。貝爾嘉是她最喜歡的織女夥伴。安妮結婚前，經常帶貝爾嘉去柏林她家度週末，因為約瑟夫也挺喜歡她，三人不時會一起做點事情。

安妮說，貝爾嘉在奧許維茲集中營失去生命。告訴我這個故事

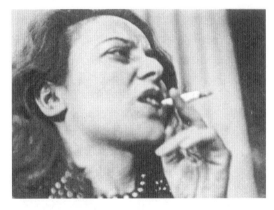

歐蒂・貝爾嘉，1927－28。露西雅・莫侯利納吉拍攝。貝爾嘉是安妮最喜歡的同學；她倆常一起去柏林。貝爾嘉死於集中營一事，安妮一輩子都忘不了。

時，安妮想盡辦法不使用「猶太人」這個詞，她從不讓這個字眼輕易出口。我不曾看過她如此傷心。

她接著告訴我，貝爾嘉曾送她一件上衣，是道地的民俗藝術，用她故鄉南斯拉夫的傳統布料做成。安妮一直保留著。她說，也許有一天她會有勇氣把它秀給我看，但目前她還做不到。

15

1933 年 8 月 31 日，曾經在德紹跟克利買過兩件油畫的二十四歲紐約富家少爺愛德華・沃堡，寫了下面這封信給阿佛列德・巴爾：

親愛的阿佛列德：

我想告訴你過去幾個禮拜我正在籌畫的另一個案子。

幾週前，一位萊斯先生來我辦公室告訴我，他原本在佛羅里達的羅林斯學院（Rollins College）教書，但因為和校長霍特博士（Dr. Holt）不合，所以連同其他幾位教授一起辭職（確切人數是九位）。另有二十幾位學生和他們共進退。爭執的焦點似乎是和強調自主性的進步教學法有關……

他們決定團結起來，不再等待其他更保守的組織提供職務。他

們在北卡羅萊納州找了一個地方，那裡是基督教青年會（YMCA）的夏日會議中心，只要稍加改變，就能在冬季變成一所大學。他們決定用已經籌到的兩萬美元作為押金租下那個地方，於今年秋天開始授課，目前有三十位學生。

第一年教職員不領取薪水，還會把個人藏書拿出來與學生共享……

萊斯先生來見我，希望我為他們的美術系推薦一位系主任，菲爾（菲利普・強生）和我立刻想到亞伯斯。我們寫信給他，想知道他和妻子是否願意來這裡，他們也以越洋電報表示同意。

目前的問題是，如何將他們接來美國。菲爾、萊斯先生和我去拜見國際教育協會（International Institute for Education）的達根先生（Mr. Duggan），他告訴我們，移民局規定，凡是要邀請至少有兩年教學經驗的教授來美國，邀請者必須是鑑定合格的機構才行。由於黑山學院（目前設定的校名）還不在鑑定合格的名單上，資格不符。不過，達根先生認為，如果可以提供亞伯斯和他妻子各一千五百美元的薪水擔保，移民局局長參考密克上校（Col. McCormick）絕對會樂於批准。目前，我們正在想辦法，看可以從哪裡籌到三千美元……

可惜，亞伯斯先生不是猶太人，由於我朋友只對幫助猶太教授有興趣，所以我平常接觸的圈子使不上力。可能有興趣的基督徒多半是基金會，但新機構對基金會多少有點害怕。

我想聽聽你的意見，如果我把整起事情告訴洛克斐勒夫人，您認為是否妥當。

我忍不住這樣想，如果現代美術館協助亞伯斯來到這國家，肯定能為該館大大增光……

亞伯斯若來這裡，我們就可以以他為核心打造美國的包浩斯！
你對這整個計畫有何想法？

如昔

艾迪 [17]

在「艾迪」・沃堡寫信給巴爾之前幾個月，菲利普・強生在柏林街上遇到安妮。安妮邀請強生喝茶，部分是因為她確切感受到，她和亞伯斯的新公寓一定會激起強生的好奇心。他們最近剛把公寓剝得一乾二淨，只剩下光禿禿的白牆掛著他倆的藝術作品，加上他們所能找到的最簡練桌椅，連裝水的器皿都避開華麗的水瓶改用化學實驗室的燒瓶。安妮也隨時想把握機會，幫助丈夫找到新工作。

不過強生走進亞伯斯夫婦家的新公寓後，最吸引他的，其實是安妮的個性及他們兩夫婦的作品。他是在 1980 和 1990 年代的幾個場合中告訴我這些。對強生來說，約瑟夫太教條主義，也太討厭同性戀，後面這點強生並未說出口。他比較喜歡安妮，喜歡她那種難以捉摸的幽默；除此之外，他也無法忘懷她織品中透露出來的力量和沉靜。

讓強生記憶深刻的，還包括那個夏日午後被他識破的小謊言。在安妮家，他看到好幾件布料樣品，幾個月前，密斯凡德羅的情婦麗麗・芮克曾秀給他看過，說那是她的作品。但那些其實出自安妮之手。強生告訴我，問題不是芮克模仿安妮，而是把安妮的作品說成是自己的。這件插曲讓強生更加確認安妮的非凡才華，因為他的判斷基礎不只是根據他所知道的安妮作品，還包括他以為是別人做的作品。

拜訪亞伯斯家一事，一直盤踞在強生心中，從柏林返美後沒多久，沃堡就邀他和約翰・安德魯・萊斯（John Andrew Rice）一起在現代美術館的辦公室開會。萊斯是在瑪格麗特・路易森（Margaret Lewisohn）的建議下去見沃堡。路易森很清楚沃堡這位親戚在忙些什麼，因為她丈夫山姆・路易森（Sam Lewisohn）當時是現代美術館的祕書。指點萊斯去找瑪格麗特的人是愛瑟・德萊塞（Ethel Dreier），她是西奧多・德萊塞（Theodore Dreier）這位年輕人的母親。

泰德・德萊塞*是比沃堡和強生高七屆的哈佛學長，姑姑是首開風氣的前衛藝術收藏家凱薩琳・索菲亞・德萊塞（Katherine Sophie Dreier）。他父親亨利，是凱薩琳四位手足中唯一有後嗣的。從小，泰德就和這位沒小孩的凱特姑媽（Aunt Kate）特別親近。他常常和她碰面，聽她討論。原因不只是她的藝術收藏提供家人說不完的話題。

*泰德是西奧多的暱稱。

在某次正式的週日晚宴中，凱薩琳印象最深刻的，是小孩們用她的刀子搔她的背。她解釋說，因為談話內容有點乏味。她也會提出一些看法來挑戰世人平常的行事慣例。

泰德本人的興趣倒不是在藝術領域。家族傳奇讓他印象最深刻的是反抗的想法及行善的精神。他的另一位姑媽是美國婦女工會聯盟（Women's Trade Union League）的領袖。母親則是布魯克林婦女參政黨（Women's Suffrage Party of Brooklyn）和拉瓜狄亞市長改選婦女委員會（Women's Committee for Mayor La Guardia's Re-election）的主席，把紐約市婦女俱樂部（Women's City Club of New York City）改造成政治組織。母親最讓泰德感動的，是她想改善人類境況的遠大目標。

在凱特姑媽的薰陶下，泰德對超現實主義和其他現代藝術發展的了解，比大多數哈佛畢業生要來得多，不過泰德的世界和沃堡及強生很不一樣。在哈佛，他主修地質學，後來轉到工學院攻讀電機工程。他在羅林斯學院教物理時認識萊斯，後者是一位古典文學教授。後來，如同沃堡在信中告訴巴爾的，萊斯被羅林斯的校長霍特炒魷魚。霍特博士聲稱，萊斯的種種罪行包括「把鑿子說成是全世界最漂亮的物件之一，在禮拜堂裡吹口哨……『好逸惡勞』地散步，使用學校的海灘小屋後把魚鱗留在洗碗槽，以及……穿護襠走在海灘上」。不久，另外兩名教師繼萊斯之後也被開除。泰德為表聲援自動請辭。

這個被掃地出門的小團體立刻聚集討論成立黑山學院，以萊斯為首腦。這所男女混收的進步學校，強調自由探索，教職員有權掌控教育政策，不分年級，著重群體生活，將藝術提升為課程焦點。泰德加入這項大膽行動讓萊斯尤其高興。在他眼中，這位年輕的哈佛畢業生是個「甜美先生，惹人疼愛的夢想家──是豪門家族偶爾會生出的怪胎之一；他們想跟整個家族斷絕關係」。來自豪門這件事對新學校有益無害。不只他家親戚有錢；他們還有許多富豪朋友。黑山學院創立之初所需的一萬五千美元當中，泰德的朋友馬孔‧富比士（J. Malcolm Forbes）夫婦匿名提供一萬美元，泰德父母也捐贈兩千美元。

愛瑟‧德萊塞從瑪格麗特那裡得知現代美術館那些人正在籌畫的事情之後，把其中一些消息告訴泰德，他當然也就順著情勢登門造

訪。要不是藝術一直以來都是他的主要興趣，情況可能會完全改觀。過沒多久，泰德和萊斯就看到亞伯斯在包浩斯預備課程中所做的摺紙實驗照片。兩人一看就覺得那就是他們要找的人。黑山的創立者亟欲「打破傳統上認為搞藝術的人都是娘娘腔的觀念」，認為亞伯斯的這類作品正是最棒的突破點。

強生想幫助黑山延攬亞伯斯夫婦還有其他原因。他認為安妮是「他見過最棒的織品設計師」[18]。他推崇她作品的誠實嚴謹。他自己從事設計時，也大力鼓吹採用暖氣明管，並建議喜歡華麗地毯的業主改用亞麻油氈布。他認為應該要承認事物的真實面貌：暖氣就是來自這些管子；這些物品就是用這種材料做的。該是停止偽裝的時候了。強生相信安妮來美國將全面提升織品設計的水準，她和約瑟夫也會對現代美術館有所助益。在沃堡寫信給巴爾後不久，強生也去函巴爾：

> 艾迪寫信告訴你關於亞伯斯的事……但我知道，他正在思考必要時他將自己支付那筆費用。他已經從 R 夫人那裡募到五百美元。就個人而言我不希望這造成他的負擔，但我確實想不出有哪個前包浩斯人比亞伯斯更能造福大眾。他對工業藝術和版面編排能帶來極大的全面助益。[19]

巴爾也有同感，他在德紹包浩斯見過約瑟夫，還在四年前用德文寫了一封長信給他。

就在沃堡寫信給巴爾，討論如何籌措資金把亞伯斯夫婦接來美國的同時，黑山學院的創立基金也還短缺五百美元。萊斯或許曾在信中告訴沃堡說他們已經募集到兩萬美元的保證金，並打算於秋天開課，但實情並非如此。此外，雖然經過沃堡和移民局的協調及強生和亞伯斯夫婦的磋商之後，亞伯斯夫婦來美的保證金已降到一千五百美元，包括亞伯斯一年的薪水（一千美元）及他和安妮的船費（五百美元，兩人都搭頭等艙），但沒人能提供這筆必要費用。最後，沃堡真的去找了洛克斐勒夫人，得到五百美元，剩下的就由他自己補足。

根據泰德‧德萊塞的說法，少了沃堡的這筆捐贈，「黑山學院

就無法成立」[20]。德萊塞向富比士夫婦保證，要是他無法在他們提供一萬美元之外自行籌措到五千美元，他就會放棄這整個冒險計畫。他已經想辦法湊出四千五百美元，但眼看截止日期就要到了，他卻絞盡腦汁也想不出有什麼方法可以再榨出一毛錢。沃堡本人的慷慨解囊加上他從洛克斐勒夫人那裡募集到的贊助，終於讓學校拿到富比士夫婦的捐贈，外加約瑟夫來美的保證金——他的薪水是黑山學院頭一年唯一支付的一筆薪資。

安妮在談論包浩斯和她生命中的其他事情時總說，和藝術或愛情或存在的精神層面比起來，金錢是次要的，但事實上，金錢的重要性恐怕超過許多人願意承認的程度。

1933 年 11 月，亞伯斯夫婦搭乘歐羅巴號（S.S. Europa）抵達紐約。安妮為他們的新冒險感到興奮，而且很驚訝自己居然一點也不後悔離開德國，離開她娘家曾經叱吒風雲的那個世界，但她依然對自己的猶太身分有罪惡感，因為這才是約瑟夫必須遠離家園的主要原因，而非包浩斯關閉。我經常跟她爭辯她的罪惡感很可笑，但她堅稱她真的這樣覺得，並責怪自己是「掛在他脖子上的大石頭，像個重擔」。

歐羅巴號一泊岸，媒體攝影師就開始猛拍這位即將在美國教書的包浩斯教授。然後，有某人喊道：「也拍一下他妻子。」安妮非常開心，絲毫不在意她被定位成某個知名男人的妻子，反而認為想把她也納入鏡頭的想法和那位記者大喊的口氣，都代表了美國人的友善。照片中的安妮穿著海豹皮外套站在約瑟夫旁邊，他穿著大衣加上大禮帽。不過她看起來並非愉快，而是帶著某種高貴和曖曖內含光的優雅，一如她的許多織品。

強生在碼頭迎接。隔天，他和沃堡帶亞伯斯夫婦去他父母位於第五大道一一〇九號的住宅——今日的猶太博物館，裡面收藏了安妮的《六禱文》——欣賞他們收藏的林布蘭和杜勒蝕刻畫。接著，他們穿過對街，往下走了幾個街區，來到大都會博物館，熱切的群眾和這座城市的街道活力讓亞伯斯夫婦嘖嘖稱奇。

兩天後，安妮和約瑟夫抵達黑山學院。一開始有些事情讓他們很

不習慣。例如居然有人用圖釘在羅勃 · 李廳（Robert E. Lee Hall）的愛奧尼亞式圓柱上釘了一張告示，這種事在德國根本不可能發生，因為那裡的圓柱是大理石材質。這裡完全沒有貴族觀念。在德國，類似德萊塞這種社經階級的人會去巴登巴登泡溫泉度假；泰德與妻子芭比（Bobbie）卻比較喜歡揹背包徒步旅行。和泰德夫妻同等級的德國人會花上幾個小時玩牌；泰德和芭比則是加入巡迴樂團。不過安妮和約瑟夫很快就適應了，安妮對這種較為放鬆的態度尤其感到溫暖。

　　1937 年 3 月 18 日星期四，約瑟夫四十九歲生日前一天，三十七歲的安妮用德文從紐約寫信給泰德，說這座大都會讓她有點害怕。如果威瑪是她逃離柏林的避風港，那麼黑山就是她避開曼哈頓的歇憩所。安妮很可能已經與泰德發展出某種曖昧戀情，就像約瑟夫和芭比大概也有了某種關係，從約瑟夫幫安妮和芭比一起拍攝的裸體照看來，這兩對夫妻之間的化學反應十分強烈而廣闊。安妮給泰德的信中有段生動描述：「最親愛的：這裡是個非常廣袤的世界，不像黑山那麼宜人。在這座大城市裡有些事情錯得離譜，而且，就像我永遠搞不清楚我怎麼能同時變成共產黨和納粹一樣，這些事情也令我困惑不已。」[21]

　　那天，活動排得密密麻麻；當時的安妮在她的新國度裡，是現代主義舞台上的要角，雖然她總說覺得自己像個外人。寫信之前，她在

安妮 · 亞伯斯，約 1940，約瑟夫 · 亞伯斯拍攝。約瑟夫總是能用鏡頭捕捉到安妮的強烈特質與感性，效果非凡。

一位「波斯特小姐」（Miss Post）家吃過早餐，中午還去了現代主義建築師威廉・勒斯卡茲（William Lescaze）那棟精采的房子參加雞尾酒會。安妮說她在那裡待了一個半小時，除了一杯水，什麼也沒吃，置身在毫無裝飾的素樸白牆和弧形玻璃的空間裡，與一群從未見過面的人談話。這聽起來似乎不太像真的，想想她的高弓足和萎縮雙腿，還有社交不適應症，不只她的心理受不了，身體恐怕也撐不住。她寫信給泰德：「我覺得自己非常尷尬。」[22] 不過約瑟夫・赫納特（Joseph Hudnut）也在場，他是哈佛設計研究所所長，曾邀請葛羅培來美任職，他非常親切地對待安妮；《建築紀錄》（Architectural Record）的總編輯羅倫斯・卡徹（Lawrence Kocher）也是。前一年9月，他在以建築教育為主題的雜誌專刊中收入一篇討論黑山的文章，這所學校打從成立之初就很吸引他。卡徹日後將穿梭在安妮、約瑟夫、布羅伊爾和葛羅培之間，鼓吹他們合作。

安妮和布魯克林博物館（Brooklyn Museum）館長菲利浦・約茲（Philip Youtz）也談得不錯，他正準備成立織品和工業藝術部門，邀請她隔天到博物館參觀。不過「天鵝夫人」不「親切」，安妮完全不知道她是誰，但天鵝先生「非常好心」。天鵝夫人敵視態度讓安妮極困擾；也許她就是認為安妮是共產黨員或納粹或兩者皆是的那種人。

對我們而言，安妮當天最重要的行程，是一大清早去紐約碼頭為葛羅培接船。我們對這次重聚的詳情一無所知，因為安妮只在信中寫道，為了迎接葛羅培夫婦抵達美國、展開新家園的計畫，她不到六點就起床。安妮二十二歲時，因為葛羅培描述包浩斯的幾行文字和迎新演講，改變了她的一生。而今角色對換，她成了那個歡迎他的人。

亞伯斯夫婦在黑山學院教了十六年，這所學校的財務麻煩和人身攻擊問題與包浩斯相當類似，但擁有包浩斯未曾實現的歡樂氣息。亞伯斯夫婦非常滿意美國這個新家園。1939年，兩人雙雙成為美國公民。他們沒有像十一年前康丁斯基夫婦在德紹取得德國公民權時那樣大肆慶祝，不過快樂之情溢於言表。

安妮在美國護照的職業欄上填寫「家庭主婦」。倔強？私密願

望？安妮其實是想以一種古怪的方式表達包浩斯希望將焦點擺在日常的家庭生活。安妮大可填上「藝術家」或「編織家」，但第一個說法太過自負（她從未用這個字眼形容自己），第二個又「太過半調子，像是那些做肩背包的小妮子」。安妮習慣用「小妮子」來形容「還在尋找自己的」女人，在她眼中，大多數女性都屬於這一類。

羅斯福總統認為安妮和約瑟夫像是「我們的救世主，或親愛的叔叔」。安妮娘家失去所有物質財富——但她有能力為家人和一些朋友取得美國護照。

安妮經常說：「從零開始是件好事，一生至少要經歷一次。」她很少對娘家失去的任何東西發出緬懷之聲。雖然聽起來很倔強，但她並未用悲劇來形容他們遭遇的困難，而是視為一種淨化儀式，將生活簡化到最本質狀態，有助於重新出發。

「從零開始」的想法，與 1949 年安妮在現代美術館舉行個展並教授紡織原則時的教導內容彼此呼應。她建議學生想像自己身在幾世紀前的祕魯海濱，沒有任何機械動力。他們得思考如何在這種情況下編織。也許要把樹葉切成條狀搓製成繩索，將等距水平排放的樹枝結綁起來，組裝成原始織布機。可用來創作的材料包括動物皮革、鳥類羽毛和植物的條狀樹皮、花瓣、海藻等。安妮告訴我，她印象最深刻的一名學生，用火柴做出一架迷你織布機。

我們很清楚，從零開始在她的人生中可不是理論而已。她經歷過兩次：一次是自己的選擇，一次是受到外力逼迫。第一次是她去唸包浩斯；逃往美國是第二次。但這回她身邊有約瑟夫，兩人都實踐了他們的最高願望：持續創作藝術。

安妮告訴我，她和約瑟夫只回去過德國一次，返回美國途中，他們頭一回看到自由女神像。「1933 年我們是半夜抵達，錯過了。現在，1962 年，我們看到她高舉著手臂，像是在歡迎我們。」

「約瑟夫和我告訴彼此：『這回抽象藝術派不上用場。』」

美國提供他們機會繼續創作藝術，讓他們用後半生將包浩斯的精神傳承下去。

註釋

1.　Josef Albers to Franz Perdekamp, July 31, 1925; translation by Oliver Pretzel.

2.　Anni Albers, *On Designing* (Middletown, Conn.: Wesleyan University Press, 1979), p. 36.

3.　Ibid.

4.　Ibid.

5.　Sigrid Weltge-Wortmann, *Bauhaus Textiles: Women Artists and the Weaving Workshop* (London: Thames and Hudson, 1993), p. 42, and Anja Baumhoff, "Weberen Intern: Autorriät und Geschlecht am Bauhaus," in Magdalena Droste and Manfred Ludewig, *Das Baushaus Webt: Die Textilwerkstatt am Bauhaus* (Berlin: G+H Verlag, 1998), p. 53.

6.　伊莉莎白 • 法曼（Elizabeth (Betty) Farman）與韋伯的談話，未標註日期。

7.　安妮與韋伯的談話，1974。

8.　Ibid.

9.　安妮與韋伯的談話，1974–80。以下安妮的引述，如未特別標明，都是取自這些對話。

10.　安妮與韋伯的談話，1973。

11.　Wilhelm Worringer, *Abstraction and Empathy: A Contribution to the Psychology of Style*, trans. Michael Bullock (London: Routledge and Kegan Paul, 1963), p. 4.

12.　Ibid., p. 14.

13.　Ibid., p. 20.

14.　Ibid.

15.　Johann Wolfgang von Goethe, *Metamorphosis of the Plants* (1790); translation provided by Anni Albers to Nicholas Fox Weber, 1973.

16.　Buckminster Fuller, back cover of Albers, *On Designing*.

17.　Letter from Edward M. M. Warburg to Alfred Barr, August 31, 1933, Alfred H. Barr Jr. Papers, Museum of Modern Art Archives, New York, quoted in Nicholas Fox Weber, *Patron Saints: Five Rebels Who Opened America to a New Art, 1928-1943* (New York: Alfred A. Knopf, 1992), p. 203.

18.　強生與韋伯的談話，1977。

19.　Quoted in Weber, *Patron Saints*, p. 203.

20.　Letter from Ted Dreier to Nicholas Fox Weber, March 6, 1989, quoted ibid., p. 409.

21.　Letter from Anni Albers to Ted Dreier, March 18, 1937, The Albers-Dreier Correspondence Collection, The Josef & Anni Albers Foundation Archives; translation by Oliver Pretzel.

22.　Ibid.

路德維希 · 密斯凡德羅
Ludwig Mies van der Rohe

1

擔任包浩斯校長時，路德維希 · 密斯凡德羅曾用一句話總結他前輩校長的成就：「葛羅培做得最棒的一件事，就是發明包浩斯這個名字。」[1] 這句語帶輕蔑的評論，可不只是因為葛羅培離職時沒留下足夠的財務資金。密斯是個好鬥之徒，而沒幾個人比葛羅培更能激發他的好鬥本能。早在包浩斯成立之前，密斯就結識這位他終將接替其工作的男人。當時，葛羅培還是個富有的紈褲子弟，最擅長的是騎馬、穿漂亮衣服及上流階級的其他特權，密斯剛好相反，那時的他還是個門外漢，除了柏林建築事務所的微薄薪資之外，多一毛也沒有。密斯在那家事務所每天像奴隸一樣操勞，葛羅培卻總是早早下班。對這位出生在好命街上的同事，密斯早就懷恨在心，而且，他從不認為葛羅培是位頂尖建築師。

這位原名馬里亞 · 路德維希 · 米迦勒 · 密斯（Maria Ludwig Michael Mies）的男人，無所不用其極地美化自己的背景。約瑟夫 · 亞伯斯擁抱自己的卑微出身，把它視為自我認同的核心；密斯則是發明了一個新的自我。他在 1886 年誕生於亞琛，母親是阿瑪麗亞 · 羅（Amalie Rohe）──可沒有代表貴族的「凡」（van）或「德」（der）──父親是米迦勒 · 密斯；密斯凡德羅這個姓氏是他在威瑪包浩斯時開始採用，也是他最高雅的藝術創作之一。

路德維希的父親比母親小八歲。兩人都是天主教徒，他排行老五，也是么兒；上面有兩個哥哥兩個姊姊。祖父是大理石雕刻工，父

親是石匠。家境並不寬裕。

迫於現實，米迦勒・密斯很早就讓小孩們開始工作。1890 年代米迦勒的生意曾經發達過一小段時間，但在路德維希還很小的時候，經濟情況就一路下滑，甚至到了付不出工人薪水的程度。萬聖節時，碰到有人需要墓碑，路德維希就被派去刻字。在他未來的人生中，他會逐漸發展出對細膩事物的敏銳直覺，但他最早學到的，是石頭的頑強本質。

這段期間，母親幾乎每個星期日都會帶他去宏偉驚人但又簡樸至極的巴拉丁禮拜堂（Palatine Chapel）做彌撒，那是查理曼（Charlemagne）在約西元 800 年以亞琛作為帝國首都時下令興建的。清澈明瞭的設計風格讓路德維希印象深刻；還有均衡的形式與和諧的比例，它們指向一個與他家截然迥異的不同宇宙。他需要這個心靈逃脫的領域，因為家裡的情況在他邁入青少年時一日不如一日。十五歲那年，路德維希離開學校，到營建廠當沒薪水的學徒。原本是想讓他在那裡接受訓練，以後靠此賺錢，但父母在他十六歲時停止給他生活費，營建廠老闆也還是沒付他薪水。

路德維希不得已，只好另外想辦法，他在一家粉刷工廠找到製圖員工作。他老闆因為這名十六歲員工的一個繪圖錯誤大發雷霆，揚言要揍他。路德維希回嗆說：「再一次你給我試試看」，然後就罷工不做 [2]。老闆報警處理，警方認為年輕人做出這種行為實在要不得，於是去他父母家打算逮捕這名惡棍。路德維希的哥哥在門口碰到制服警察，跟他發生爭執，說路德維希沒義務回去。密斯家裡的人全出來嗆聲，警察只能摸摸鼻子走開，但過沒多久，路德維希再次觸犯法律。酒醉之後，他爬上威廉一世（Kaiser Wilhelm I）的大雕像，還跳坐到皇帝身邊的馬背上。這次來了一名警察，要他立刻下來。但年輕的路德維希醉到爬不下來，當然也就沒法被送進監獄。這次，還是靠人在現場但比上回冷靜的哥哥出手拯救。哥哥說服警察跟他一起去找把梯子過來。等他們回來時，路德維希已經想辦法爬下雕像，逃離現場。

他在亞琛又住了一段時間，但沒有鬧事，跟著一些當地建築師打零工，對方要求什麼他就做什麼。之後，他展開一場比逃離皇帝馬背

更厲害的大逃亡：搭火車到柏林。那是 1905 年，他十九歲。

和小他兩歲、出生於鄰近小鎮博特羅普的亞伯斯一樣，密斯立刻被繁華世故的首都世界深深吸引。不過亞伯斯去柏林是為了求學，學成後會返回故鄉工作，但密斯從此之後再也沒回過老家。見識過大都會的歡樂生活之後，密斯再也離不開。這兩位勞動階級出身的人，後來都娶了世故的柏林富家女，不過密斯的婚姻只是踏腳石，讓他可以晉身到他渴望的世界，亞伯斯和安妮的結合則是維持了一輩子，即便安妮娘家因為納粹興起失去一切之後也沒改變。

密斯打造嶄新人生的第一步，是為建築師布魯諾・保羅（Bruno Paul）工作。他也開始從事版畫印刷。某天，他正在雕木刻時，一位高貴的年輕女子朝版畫工作坊的監工走去，說她想找一位年輕藝術家設計一個給鳥兒戲水的浴池[3]。監工沒有推薦密斯，他不只可以設計還能親自製作，不過由於這件花園案子非常成功，那名女子又回來找監工，說她和丈夫想雇用一名年輕建築師，幫他們在富有的新巴貝爾斯伯格（Neubabelsberg）郊區設計一棟房子。版印監工知道十九歲的密斯也替布魯諾・保羅工作，所以推薦他。那名女子，里爾夫人（Frau Riehl），於是邀請密斯參加當天的晚宴。

密斯的同事告訴他，要穿正式服裝出席。於是他連忙衝向「保羅事務所的每張桌子，跟每個我能找到的人借錢，好去買一套燕尾服」。他還買了一條領巾，事後發現那是個錯誤的決定：「粗俗的黃色，和那個場合完全不配。」[4]

密斯凡德羅後來描述他與上流世界的初體驗。他覺得自己是個十足的鄉巴佬，從頭到腳都是這座大城裡的外省小子。看著眼前那些燕尾服上佩掛勳章、輕巧優雅地穿過拼花地板的男人，感覺自己就像個笨拙愚蠢的闖入者。密斯隱約記得，當主人老練圓滑地一一迎接賓客時，他就像個土包子一樣杵在那裡。

不過接下來幾天，他證明自己並不缺乏勇氣。里爾先生對這位新手態度熱切，但里爾夫人不然。密斯設法讓她相信自己可以勝任。等他確定拿到委託之後，保羅建議密斯在事務所做設計，由他指導監

督，但密斯不答應。這項決定讓他丟了白天的工作，但也因此獨立完成他的第一件建築委託案。

　　這棟房子談不上傑出，但是個還不錯的開始。等到二十六歲的密斯在里爾家的陽台上拍照時，他的一身裝扮已變得無懈可擊，他的翼領、低調領帶、細條紋長褲就跟他的圓角西裝下襬一樣正確恰當。有益無害的是，他還有一張年輕王子的俊俏臉孔。密斯是那種靠著帥氣打開大門的人，他知道該如何運用這項資產。

密斯攝於里爾家門口，約1912。很難相信這位穿著無懈可擊、已晉身到德國上流社會的年輕男子，幾年前還在家鄉小鎮的營建廠做事，跑給警察追。

2

1908 年，也就是這位瀟灑帥氣、衣著完美的年輕建築師和他的第一位客戶拍下照片的四年前，他開始為彼得・貝倫斯工作，他的轉變也自此猛催油門。對有志於新走向的年輕設計師而言，貝倫斯是柏林最具開創性的建築師。比密斯年長三歲的葛羅培，也是貝倫斯的員工。葛羅培和密斯就是在貝倫斯事務所首次碰面。

兩人相遇的場景有如巴爾扎克（H. de Balzac）的小說。來自亞琛最粗野街區的年輕工人之子，一見到葛羅培立刻就意識到，這位關係良好的年輕人擁有新興建築師渴望的一切資源。葛羅培的父親在市政府當營建顧問；叔公馬丁・葛羅培則是繼承辛克爾傳統的傑出建築師。除了設計過許多重要的公共建築和私人別墅，馬丁還當過柏林藝術與工藝學校的校長，密斯曾在該校唸過一小段時間。華特・葛羅培唸的是最好的學校，連服役都是在萬德斯貝克輕騎兵團（Wandsbeck Hussars），那是德國最有魅力的騎兵團之一；至於貧窮的密斯只當過低階士兵，而且還沒當多久。葛羅培去貝倫斯那裡工作時，剛從西班牙回來，他在那裡度過興奮刺激的一年；密斯則是沒有一天不必工作。密斯甚至認為，出身良好、充滿自信的葛羅培，雖然位居高職，但根本沒領貝倫斯的薪水。密斯的薪水也是少得可憐。

1910 年，比密斯更致力於工業流線造形的葛羅培，離開事務所自行創業。當時，密斯連建築學位都沒有，也沒錢自立門戶。這種競爭、厭惡的基調已經設定，而且只會越演越烈。

加入貝倫斯事務所一年後，密斯和另一位年輕建築師鬧到不可開交，一山再也容不下二虎；由於另一位比較資深，密斯只得離開。相隔大約一年，密斯重新回鍋。在社會新環境的磨練下，他把所有稜角隱藏起來，只有最親密的人才能看到。他的第一位客戶里爾夫婦有一些朋友，老於世故、財力雄厚的布魯恩家（the Bruhns）也是其中之一，布魯恩家有個女兒名叫愛妲（Ada）。有機會和富裕又有社經關係的

柏林女子聯姻，是密斯夢寐以求的前景，於是他開始追求愛妲。

社會地位提升的同時，也讓他取得入場門票，可以加速用他的建築作品開拓新領域。某天晚上，密斯為了一棟私人住宅問題去了他第二大客戶的家，波爾斯是位成功律師和當代藝術收藏家。波爾斯會定期舉辦晚宴，邀請當時最重要的知識分子出席，他很高興能認識密斯這位與眾不同的年輕建築師，他對乾淨高雅的設計充滿強烈熱情且思慮清晰。這位年輕建築師三言兩語就解釋清楚，他為什麼要避開大多數有錢人希望出現在家裡的裝飾和古典圖案。密斯並非不把過去放在眼裡，他很尊敬 19 世紀設計師辛克爾所展現的力量，他的大膽結構在柏林四處可見，但密斯渴望追求的，是別人想都不敢想的乾淨簡潔。

波爾斯在他未出版的回憶錄中提到他和密斯的首次碰面，以及隨後的一些聚會，為我們提供一幅生動肖像：

> 看過許多古老、晚近和最新的藝術後，我們在酷夏返回柏林。我們位於森林中的小公寓，舉凡屋頂以下，都已由母親和妹妹裝潢完畢。我們只需把行李拆封，拿出從巴黎買回的寶物，把畢卡索的畫掛到牆上。在分離主義的展覽上，我們二話不說立刻買下孟克的《浴男》（*Bathing Men*）。
>
> 沒多久，我們就在閣樓舉辦活動。藝術家彼此介紹，相繼前來。有天晚上，密斯凡德羅出現……凡德羅話不多，但聽起來很有道理，也很容易理解。例如建築的新時代已經來臨。好的建築師已經試圖拋棄立面、無用裝飾、角落、灣窗及所有黏貼上去的浪漫主義。新的古典主義已然成形，自從亨利・凡德維爾德將道德引入營建業後，「合宜的」建築就成了最常討論的話題。目前興建的房子，已經不像威廉二世（William II）時代那些浮誇的建築那麼恐怖。不過凡德羅的信念更為激進。如果我沒記錯，他告訴我新住宅的蓋法應該要像這樣：「建築師必須跟未來要住在房子裡的人混熟。如此一來，就能根據屋主的願望決定所有建築要素。地點、方位和地形，在最後的藍圖中當然是關鍵所在。如果能把這些全都納入考量，那麼外部該『如何』呈現就會以有

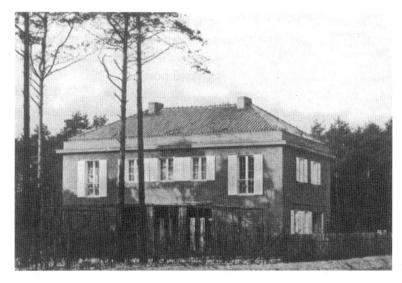

路德維希・密斯，波爾斯之家，柏林，1912。密斯當時雖然尚未與傳統一刀兩斷，但是在他最初為豪門客戶設計的幾棟住宅裡，已經將形式簡化，避免無謂的細節。

機方式自然形成。」我們談到房子各部分的功能，儘管當時「功能主義」這個教條還不存在……

他在靠近「庫魯姆蘭克」（Krumme Lanke）的森林深處蓋了我們的房子。我因為想法太過保守而導致許多善意的爭執。房子本來可以更好的，因為密斯凡德羅是新建築的奠基者之一。[5]

密斯在綠樹林區（Grunewald）為波爾斯設計的這棟積木狀住宅，隱約之中仍帶有向過去致敬的味道，不過剃除一切裝飾的灰泥飾面及簡單對稱的格局，都可看出他正朝向前所未有的極限主義走去。

在建築世界的闖蕩中，密斯對女人的魅力起了不少幫助。彼得・貝倫斯正在荷蘭為庫勒（A. G. Kröller）興建一棟大宅，這位收藏了大量藝術品的富豪，幾乎把所有跟藝術和建築有關的事情都交給妻子海倫・穆勒（Helene E. L. J. Müller）發落，外界多以庫勒穆勒稱呼她。貝倫斯讓密斯擔任他與庫勒穆勒的主要窗口。過沒多久，有錢又有敏銳眼光的庫勒穆勒就開始對密斯的想法青睞有加，超過貝倫斯本人。密斯的建議之一，是可以找荷蘭建築師亨德利克・貝拉格（Hendrik Petrus Berlage）商討一下。他跟貝倫斯提了這個構想，後者並不贊成。

尖酸刻薄的密斯回說，貝倫斯正在自欺欺人。密斯似乎差點又要跟老闆發生肢體衝突。他事後描述，暴怒的貝倫斯「最想做的就是一拳打在我臉上」[6]。

密斯再次丟了工作。不過就在他閃電離開貝倫斯事務所後，庫勒穆勒就把興建房子的工作交給他。她給了他一間位於海牙的辦公室，在五十幾幅梵谷主要畫作的陪伴下工作。這是他作夢也想不到的事。

先前曾為貝拉格而戰的密斯，現在倒是希望能一手包辦整個計畫。不過因為密斯先前的干預，這位荷蘭建築師已經啟程上路了。密斯先前的選擇如今成了自己最大的對手。

密斯的設計結合了希臘神殿的元素和現代工廠的細節。古典部分包括整體構圖及由平行列柱組成的入口門廊，工業特質則是展現在平屋頂及毫無裝飾的表面。密斯很快就了解到，他除了努力創作之外，也得努力推銷自己的概念。為了尋求背書，他遠赴巴黎把這件設計拿給評論家朱利亞斯‧邁爾葛雷夫（Julius Meier-Graefe）。邁爾葛雷夫的意見具有舉足輕重的影響力，他也的確寫了密斯夢寐以求的那封信。可惜這封信沒能早點送抵庫勒的辦公室，否則這位年輕人就能拿到這份委託案。在這之前，穆勒雇用的評論家布雷莫（H. P. Bremmer）已經做出評判，支持貝拉格的設計。不過庫勒穆勒夫人還是懇求丈夫採用密斯的構想。

結果陷入僵局。兩個提議都沒下文。庫勒穆勒夫婦遲遲做不出雙方都同意的決定，一直拖到 1938 年他們的別墅才根據完全不同的設計興建完成。

密斯下定決心，不讓這種事情再次發生。

3

腓特烈‧威廉‧古斯塔夫‧布魯恩（Friedrich Wilhelm Gustav Bruhn）是位成功的實業家和發明家。他的工廠遍及全歐洲，連倫敦都有，他還發明了柏林計程車使用的計費表，以及德國空軍使

用的標準測高儀。他以壓迫子女聞名，但也極度溺愛他們，當密斯遇到布魯恩的女兒愛姐時，她是個心思極為複雜的人，伴隨著間歇性的精神官能症。高挑，一頭金色長髮挽了個髻，愛姐的外貌也很醒目。密斯未來的妻子比他年長一歲，已經是位頗有威嚴的上流名媛。

愛姐當時在德勒斯登的赫勒勞（Hellerau）郊區學習韻律舞蹈，老師是作曲家暨音樂理論家愛彌爾 · 賈克 · 達克羅士（Émile Jaques-Dalcroze）。達克羅士對許多最前進的現代舞蹈和音樂支持者具有深遠的影響力，其中包括柯比意的哥哥阿爾貝 · 傑納黑（Albert Jeanneret）。愛姐或許屬於德國社會的上層階級，但她也是個女冒險家。她跟現代舞者瑪麗 · 魏格曼（Mary Wigman）及爾娜 · 霍夫曼（Erna Hoffmann）住在一起，爾娜日後會嫁給漢斯 · 普林茲霍恩（Hans Prinzhorn），也就是撰寫《精神病患者的藝術》（*The Art of Psychotics*）一書的知名精神病學家。

打從一開始，布魯恩和密斯就是一對絕配。他來自截然不同的社會圈子，但散發的自信和手腕卻是她缺乏的。他也擁有電影明星似的俊帥長相，強壯方正的下巴，雕像似的鼻子，榛綠色的明亮雙眼。濃密如絲的一頭黑髮直接往後梳，露出有如他極力推崇的建築設計那般精準的幾何狀前額，讓人更加印象深刻。愛姐也很突出，但給人一種深思熟慮、略帶侷促的感覺。

愛姐當時已經和偉大的藝術史家海因里希 · 沃夫林（Heinrich Wölfflin）訂婚，他比她年長二十一歲。除了音樂舞蹈之外，男人的才智和創見也很吸引她。不過誘惑密斯的，就是完全不同的東西了。多年前，密斯和愛姐的二女兒多蘿西亞（Dorothea）告訴我：「我父親就只是個攀緣附貴往上爬的人，其他什麼都不是。」愛姐能提供的不只是財富，還有入場券，讓密斯得以跨進那個他已經開始滲透但還站在門外的世界。

由於愛姐太過神經質，家人非常樂見她和這位努力工作、明確積極、勤勉不懈的男子步入禮堂。她父母唯一不喜歡的，是「密斯」這個姓氏。「密斯」這個發音聽起來不太吉利，在德國的俗語裡有「寒酸」、「腐敗」的意思。不過布魯恩家暫時對這點守口如瓶。

新娘的父母為小倆口舉行了一場合乎體統的路德派婚禮，還為他們在柏林最富裕的郊區準備一棟漂亮洋房。那是 1913 年，前一年成立事務所的密斯，如今有了更多需要時髦住宅的客戶。不過，這位年輕建築師再次被軍隊徵召。因為沒有大學學歷，只能擔任沒有官銜的低階士兵，啟程到羅馬尼亞打仗。

隨之而來的戰爭期間，密斯和愛妲生下三位千金。不過密斯渴望有個兒子。於是為兩個女兒取了小男孩的暱稱，全是陽性代名詞。多蘿西亞變成「德穆克」（der Muck），瑪麗安娜（Marianne）變成「德弗利茲」（der Fritz）。只有娃桃忒（Waltraut）逃過一劫，暱稱「桃朵」（Traudl）。

退伍後，密斯再次享受到娶了富家女的好處。愛妲在家庭女教師的協助下，讓密斯完全無後顧之憂。他把愛妲父母的朋友圈當成客戶來源，為他們設計大型私人豪宅。雖然這種舒適生活是靠岳父的錢財支撐，但他還是一家之主。娘家的財力讓他可以獨立開業，業餘時間還能去滑雪騎馬。

當時，他對現代主義的信奉程度，並不像日後他希望人們以為的那樣堅定。他設計的住宅的確比柏林豪宅區的大多數房子樸素，然而儘管沒有裝飾華麗的立面和鋸齒狀的胸牆，但是和其他豪宅的風格也相去不遠。在他生涯後期，為了重寫歷史，不讓世人知道他也有過如

塞吉爾斯·胡根伯格，《密斯和玻璃摩天大樓模型的諷刺漫畫》，約 1925。密斯話很少。他對建築作品的每個細微部分事必躬親，也期待學生這樣做。繪製這幅漫畫的徒弟，就是後來奉密斯之命把他前現代主義時期的文件全部銷毀那一位。

此傳統的一面，他指派事務所的下級職員塞吉爾斯・胡根伯格（Sergius Ruegenburg）將他這時期的文件全部銷毀[7]。這種始於 1920 年代中期的修正主義做法還會持續下去，在世界大戰剛剛結束的那幾個年頭，雖然包浩斯已經創立，但密斯似乎很高興自己能融入新的身分背景，樂於遵照它的規則生活和設計。

4

情況開始改變，是因為密斯對於嶄新激進的觀看方式日益著迷，而最初領他進門的，正是庫勒穆勒夫人。「風格派」、「構成主義」和「達達」在當時的柏林風行一時，密斯也認識其中的幾位參與者。比密斯小兩歲的抽象藝術家漢斯・里希特，扮演催化劑的角色，將主要幾位藝術冒險家聚集起來，相互介紹。出身柏林富豪之家的里希特，曾加入蘇黎世的達達運動。他拍攝實驗影片，認為藝術家應該積極反戰，支持革命。密斯透過他結識杜斯伯格、阿爾普、查拉、瑙姆・賈博（Naum Gabo）和利西茨基，並與他們定期聚會。

這些藝術家吸引密斯的地方，主要是他們希望讓視覺經驗純淨、簡化，直指事物的本質。他們的走向和表現主義相反，那是當時的另一股潮流，強調將個人的情感表露出來。密斯很高興能和這些精采人物混在一起，享受藝術之間的跨領域交流；儘管彼此的風格並不相同，還是有許多可以相互學習的地方。他頭一次發現，志同道合之人不只相處起來非常愉快，對增廣見聞也大有助益。里希特幫助他在柏林找到一群創意同志，而這也是日後包浩斯吸引他的原因之一——在他擔任該校第三任校長之前，便經常造訪該校。

在這段熱切聆聽達達主義者和構成主義者談論從無政府主義到實證主義的種種態度的時期，密斯自身的看法則是反映在奧斯瓦爾德・史賓格勒（Oswald Spengler）的作品中，讀他的作品時，密斯就像是在面對真實的自我。史賓格勒在《西方的沒落》（*The Decline of the*

West）一書中，提出歐洲文明正進入「初冬」的理論[8]。與其自欺欺人，不願承認我們正走向衰亡這個痛苦的事實，我們該做的是勇敢地加以正視。

密斯得正視的痛苦事實，還包括他的家庭生活。1921 年底，愛姐和不到七歲的三個女兒搬到伯恩史泰茲（Bornstedt）的另一棟公寓，位於柏林的另一個郊區。愛姐陷入嚴重的憂鬱狀態。她依然深愛著丈夫，但兩人都覺得再也無法長久住在一起。

起初，密斯會把週末時間都留給她和女兒。儘管處於非常狀態，但每次密斯過去，他們卻出乎意料地像個傳統家庭。不過沒多久，密斯出現的頻率越來越少，他也開始重組他的生活。他將舊家的餐廳改成工作室，把床移到寬敞的主浴室——廁所就在門後面——還把他和愛姐的房間改成客房。這再也不是一個可以讓妻女回來的空間。

馬里亞・路德維希・米迦勒・密斯接著為自己打造了一個新名字。1922 年 5 月，一本重要的建築評論上刊登了一篇他的文章，署名是路德維希・密斯凡德羅。米迦勒・密斯和阿瑪麗亞・羅的兒子，拋棄馬里亞和米迦勒這兩個名字，雖然無法把刺耳的密斯整個丟掉，但他試圖軟化它的調性，在後面加上母親的姓氏，還用聽起來響亮、高貴的「凡德」予以裝飾。他甚至曾在「Mies」的「e」上做了一個母音變化，想要抖落「骯髒腐敗」的內含意義，但後來並未堅持。因為「羅」有「純淨」的意思，可以消解「密斯」的污穢之感，於是他取消母音變化，讓整個姓氏唸起來更流暢。此外，這個新名號聽起來有荷蘭人的味道，因為他選用「凡」（van）字而非「馮」（von）字，想藉此呼應他和庫勒穆勒夫人合作時發展出來的品味。

儘管如此煞費苦心，但人們提到他時還是習慣稱他「密斯」。本書也是依循這個慣例，雖然自稱喬治亞・凡德羅（Georgia van der Rohe）的多蘿西亞遇到我時曾跟我搖搖手指，要我「千萬別只用『密斯』，那指的是非常卑鄙的東西；我父親的姓是『密斯凡德羅』，永遠不要省略」。

愛姐把三個女兒送到伊莎朵拉・鄧肯（Isadora Duncan）剛在柏林成立的新學院，不過她很快就明白，他們再也無法回復原本的生活

方式，於是她在 1923 年帶著女兒遷居瑞士。此舉徹底擊碎了他們的家庭生活。接下來十年，母親和三個小孩不斷遷徙；密斯則是獨自生活，但從未離婚——原因之一是他的財務還無法獨立。

路德維希 · 密斯凡德羅也開始以建築師的新身分出現。他設計一棟三角形的摩天大樓，完全以玻璃包裹，像水晶稜柱般往上直竄。它看似科幻電影裡的想像大樓，然而清楚呈現的結構又顯得極為真實。它誘發一種新的觀看方式，毫無掩飾，並歌誦最新的科技發展。它把焦點放在最時新的材料和營建方法，並對我們可以如何觀看事物提出史無前例的新構想，小心謹慎地避開一切個人指涉。密斯歸結出來的許多原則，都和包浩斯大力鼓吹探索的想法一致。雖然他和包浩斯還沒有任何實質關聯，但他對葛羅培這位優雅富有的貝倫斯事務所前同事最近在威瑪展開的事業，倒是十分清楚。

路德維希 · 密斯，弗里德里希大街摩天樓（Friedrichstrasse skyscraper），北面透視圖，約1921。密斯的摩天樓設計宛如電影版的未來景象。

他接著構思第二棟摩天大樓，也是用閃亮的玻璃建造，但這次的三十個樓層宛如一根根透明列柱。波浪起伏是這個計畫給人的整體印象，像是帕德嫩柱廊的太空世紀版——彷彿衛城上這座神殿的宏偉造形已經朝有機風格發展。每個樓層的平面圖都像是令人驚嘆的振翅蝴蝶；極簡雅致的心核部位安裝了兩具圓形電梯，以及繞著它們盤旋而上的樓梯，構成這個幻化形狀的樞紐。

密斯無論多麼冷若冰霜、多麼刻意塑造自我，他的想像力和堅韌度都教人難以置信。設計出第二棟玻璃摩天大樓的人，顯然是相信在真實的建築領域裡任何事都是有可能的。他以巧妙的手法將驚人的創見與現代進步工程結合起來，開啟了一個嶄新世界。密斯這位人物也跟他的建築設計一樣展翅飆升。1919 年，他加入「十一月小組」（Novembergruppe），名稱源自於威瑪革命的那個月分。這個激進組織的宗旨類似包浩斯：在藝術家與勞工之間建立新的親密關係；結合藝術、建築、都市規畫和工藝。目標之一是打開大門，讓一般人也能進入戰後甚囂塵上、打破一切的現代性領域。其他成員還包括利西茨基、莫侯利納吉、作曲家亨德密特和寇特 · 威爾（Kurt Weill），以及劇作家貝爾托特 · 布萊希特（Bertolt Brecht）。向來不滿足於只擔任組織成員的密斯，1923 年成為十一月小組的主席。

同一時間，他花了更多時間與史威特斯及漢娜 · 霍赫（Hannah Hoch）交往。和這些傑出的「達達」藝術家作朋友是為了啟發靈感，因為他們能在看似隨意、充滿開創性的抽象構圖中，注入超凡卓越的藝術性。儘管密斯並不完全同意史威特斯和霍赫所強調的自發性和偶然性，但他同樣展望一種更解放的形式。他的使命是「讓建築操作脫離美學理論家的控制，讓絕無僅有的唯一主人重新復位：也就是建物本身」[9]。

密斯堅持，一切決定都必須以結構目的為依歸；所有先入為主、認為什麼東西應該看起來如何如何的觀念都很愚蠢，應該徹底拋棄。「我們不承認有形式問題，只有建築問題。形式不是我們的目的，只是結果。形式本身並不存在。」[10] 他在《G》雜誌上發表這項宣言，該雜誌由里希特、利西茨基和維納 · 葛雷夫（Werner Graeff）於 1923

年創刊。雜誌中還收錄了密斯為一棟混凝土辦公建築所做的大膽設計，看起來很像今日在世界各地層出不窮的多層式停車場。頑強、絕對，和他的話語一樣充滿教訓。

接著，以新姓氏登場的密斯凡德羅先生，開始展現他日後最擅長的精緻高貴。當他將這種嚴謹做法運用到私人住宅時，俐落的直角、大膽的形式加上徹底剝除所有裝飾，竟然營造出難以言喻的優雅魅力。密斯的建築想法是由內而外，完全顛覆文藝復興以來統治西方家屋建築的傳統，創造出宛如芭蕾般優雅的設計。

密斯有一項比他的理論和宣言厲害許多的天賦：他有一雙導盲之眼，相當於音樂中的完美音準。他為混凝土或磚塊堆積物注入音樂律動和支配一切的優雅，讓它們活了過來。

這位年輕建築師能透過組合手法，讓充滿量感的材料在和諧的整體中產生神奇的流動感。他宛如音樂大師，運用以木頭或金屬為主材質的樂器，創造出毫無瑕疵的柔暢樂曲。密斯 1923 年的混凝土鄉間別墅和 1924 年的磚造鄉間宅邸，雖然只停留在草圖、模型和平面圖的階段，從未實際興建，但美到教人屏息。這兩件作品沒有參考先例，完全是密斯自己構思出來，透過牆壁的排列、屋頂的花樣和最直白的現代材料，創造出魔法般的空間，洋溢著燦爛活力的同時，又有一股濃得化不開的靜謐面貌。在其他人手上，類似的概念一直處理得有些粗糙，但是在他手中，卻表現得極為精練。在混凝土別墅這個設計案裡，少數幾個開口和錯落出現的外部短階梯，為碉堡似的整體結構誘發出一種夢境感。磚造宅邸案則是運用透明牆的巧妙配置，讓量感十足的固定長牆和中央磚體充滿情趣。

這個男人冷酷嚴峻、野心勃勃；他的建築卻是溫暖熱情、好客迎人。這兩件設計和他本人有個共同之處，那就是兩者都證明了，優雅精練指的並不是你用來打造建築或自我的那些原始素材，而是你用原始素材打造出怎樣的境界。這兩件作品都讓我們看到，結構材料可以如此粗野又如此高貴。

以磚塊作為鄉間宅邸的材料可回溯到 18 世紀英格蘭的喬治亞建

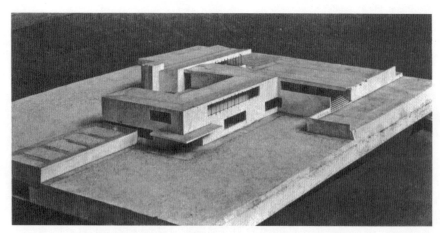

路德維希‧密斯凡德羅，混凝土鄉間別墅案（模型圖），1923。就在密斯去除掉兩個前名，加上時髦的「凡德羅」的同一年，他也發明了完全原創的人類居住形式。

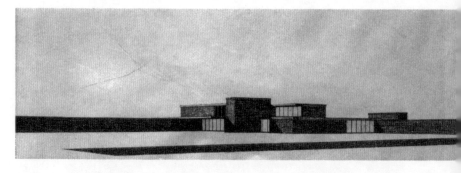

路德維希‧密斯凡德羅，磚造鄉村宅邸案，1924。在立面圖和平面圖上，都可以看出充滿韻律感的形式扣連和卓越的空間流動。

築，不過當時的目的是希望將材料的原始狀態降到最低，用繁複的裝飾團團包裹。密斯的磚造宅邸則剛好相反。它是由一系列獨立磚牆構成，高度、長度、厚度不一，有些以 T 字相交，有些則結合成直角。沒有門，是一個連續流動的空間。但因為把焦點專注在人類的體驗上，角落與縫隙和大片空間交替出現，充滿驚喜。它以溫暖又寬敞的方式，容納人類的各種需求。這兩棟建築以平凡材料為基礎，透過精緻洗練的設計，呈現出一種新的住宅觀念，亦即為人類的體驗打造一個舒適的皮殼。這種開放性的平面，將會對全世界的住宅建築發揮深遠的影響力。

<div align="center">

5

</div>

就在密斯創作這些石破天驚的設計的同時，柏林最火熱的話題之一就是包浩斯。但對密斯而言，這是葛羅培問題。來自亞琛的鑿石匠之子，對這位前輕騎兵當初在貝倫斯事務所給他的感覺，從未釋懷。

密斯對葛羅培的反感在 1919 年初變得更加強烈，當時，密斯把他為庫勒穆勒設計的案子提交到葛羅培正在籌畫、即將於 3 月底開幕的一場展覽。展覽有個好聽好記的名稱：「不知名建築師展」，是戰後的第一場建築展。事隔將近五十年，密斯回想起葛羅培的反應依然火氣十足，就像昨天才剛發生。葛羅培說：「我們不能展出這件作品；我們要找的是完全不一樣的東西。」[11]

1921 年，密斯的朋友杜斯伯格前往威瑪，希望能在包浩斯謀到教職，他是荷蘭風格派運動的領袖，也是《G》雜誌的創刊者之一。葛羅培最後並未雇用他，但他還是繼續留在德國的新首都，自己開班授課。與此同時，密斯的另一個朋友葛雷夫，他十九歲時曾經是包浩斯學生，在伊登課堂上做出精采非凡的炭筆和蛋彩畫，看起來像是禪風書法與三十年後美國藝術家弗蘭茲‧克萊因（Franz Kline）畫作的結合，不過伊登並不認同這種走向。葛雷夫生氣地離開學校，改跟杜

斯伯格學習。里希特也是杜斯伯格那群包浩斯門外漢的一員,密斯雖然不認同他的政治主張,但把這位前達達主義者視為同事。在杜斯伯格於威瑪家中而非包浩斯教書的這段期間,密斯、葛雷夫、里希特和杜斯伯格經常在談話時提到葛羅培的美學變化無常。

不過,1923 年,一切有了改變。那年,葛羅培邀請密斯在包浩斯大展中展出一些近作。密斯無法抗拒這項邀約。玻璃摩天大樓和混凝土辦公室的模型,以及混凝土鄉村別墅的一些素描全都送到威瑪,氣派地裝置在屬於國際建築那區。基於雙方長久以來未曾說破的競爭態勢,這次合作多少是有些試驗性質,不過關係確實有了改善。

密斯在 1920 年代初實際完成的幾個案子,概念上當然不像摩天大樓或磚造宅邸那樣激進。不過他為岳父朋友圈興建的住宅,多少還是實現了一些理想中的簡樸和大膽,儘管依然保留足夠的傳統調性,以免它們的主人在社交圈中被指指點點。密斯也在柏林的弗里德里希費爾德(Friedrichsfelde)墓園為卡爾 · 李卜克內西和蘿莎 · 盧森堡蓋了一座紀念碑,這兩位德國共產黨烈士在 1919 年起義中遭到殺害,這座紀念碑的革命性設計,正好呼應了兩人的政治立場。整個碑體都是用粗磚構成,鋸齒狀的邊緣展示出十足的強韌感,抽象的排列形狀宛如迴盪共鳴的呼喊。五芒星上的槌子和鐮刀裝飾,逼人氣勢展露無遺。不過,我們只能從照片中緬懷。密斯這座記念兩人膽識的英勇建築,已於 1933 年遭納粹摧毀。

密斯的主要客戶依然是布魯恩家的朋友,但他倒是過著宛如單身漢的生活。愛妲帶著多蘿西亞、瑪麗安娜和娃桃忒在瑞士境內搬來搬去,女孩們偶爾會去柏林拜訪父親,有時有母親陪伴,有時則是三姊妹自己去。密斯碰到難得的休假時也會去看她們,最初是在法語區的瑞士山鎮蒙塔納(Montana),後來遷到恩加丁(Engadine)。

愛山的愛妲因為罹患嚴重的懼高症,不得不放棄健行,搬到義大利提羅爾山區的波曾(Bozen)附近。她們在那裡住了好長一段時間,足夠她開始接受精神分析。不過她那位冷淡的丈夫對佛洛伊德和他的方法毫無耐性。密斯本人似乎逃避自我反思,只是不斷設計完美無瑕

的建築。

　　他也開始統籌重要計畫。德意志工藝聯盟是德國現代建築師與藝術家的重要組織，密斯除了擔任該聯盟副主席，也在 1920 年代中期接下白院計畫藝術總監一職。這項活力旺盛的計畫，打算在斯圖加特郊區呈現最新的住宅建築。參與設計的建築師包括柯比意、布魯諾‧陶特（Bruno Taut）、歐德和另外六、七位歐洲最有趣的建築師。這次，換成密斯可以施恩惠給葛羅培。好像是為了回報葛羅培邀請他參加 1923 年的包浩斯大展，密斯不但把這位先前的競爭敵手列入可以在白院興建住宅的世界級建築師，還把最好的一塊基地留給他。密斯不只把葛羅培提升到頂級地位，他本人和強悍的前老闆貝倫斯，也都將興建一整棟公寓。

　　這個精采非凡、位於斯圖加特郊區的現代住宅群，至今依然保留著，吸引絡繹不絕的建築狂前來朝聖，密斯規畫的住宅配置也是焦點之一。那是一件困難的任務，因為整個基地狹窄、不規則，而且起伏劇烈。但密斯表現得精采萬分。他把角落地段派給瑞士建築師柯比意，讓他那兩棟美麗絕倫的別墅統馭全局，向參觀民眾宣告令人興奮的現代主義。閃閃發亮的白色流線造形跳躍著輕快節奏，大膽卻不帶一絲傲慢；把它們安排在這個路標位置，是密斯的一次出色指揮。除了這個絕佳地點，密斯還提供機會讓民眾進入屋內參觀，飽覽附近的葡萄園、田野和遠方的地平線，實現柯比意夢寐以求的接觸天空和宇宙的力量。

　　除了提出裝配式房屋的葛羅培，另外其他幾位比較不重要的設計師，則因為被密斯視為敵手而遭到排除。不過密斯也以他的方式表現出專業能力和寬宏胸襟。他在這塊不好處理的基地上將風格繁雜的建築組織得無比和諧，令人讚嘆。大家都必須遵守的規定是白色及平屋頂，除此之外，設計師可以自由發揮。這些建築的目的是要同時展現同質性和異樣性。

不過密斯處理白院計畫的方式，也不是人人滿意。他經手的每件事都以「慢」聞名——有人會說是「被動攻擊」（passive-aggressive）。他

會花上好幾天只寫出展覽目錄上的一行字，讓編輯整個抓狂。他一直拖到 1926 年 10 月 5 日才邀請柯比意設計那兩棟別墅，但要他在隔年的 7 月 23 日完工，這和他後來把這兩棟房子設定在最重要的位置很不一致。密斯本人的確是靠著努力不懈完成他的工作，但是如果要把這種痛苦硬加在和他工作的每個人身上，自然會引發諸多抱怨。

不過很少人不同意，密斯真的把白院計畫統籌得極為出色，絕對是第一流作品。這些從同一個模子裡倒出來的東西，原本可能會讓人感覺冰冷、笨拙，沒想到卻變化無窮。這正是密斯想要追求的目標；他在寫了好久才終於完成的前言中提到：「我的第一要務，就是讓斯圖加特的氣氛不陷入一面倒和教條主義。」[12] 白院建築群在它落成之際，可說史無前例。一切都削減到本質狀態，以共通的白色及平屋頂，還有俐落的線條和功能主義彼此相關，但結構全都保有各自建築師的特性，一律散發出瀟灑的非凡活力。

*示意圖：

密斯本人的白院作品，帶有他獨特的權威和宏偉。他的四層樓公寓，像一塊長方形石板矗立在白院的最高處，展現君王之姿。密斯和他未來的幾位包浩斯同事一樣，希望自己的作品不只能有效滿足功能需求，還能看出他對材料的理解。不過「更重要」的是，必須蘊含「精神性」[13]。他透過視覺節奏和優雅的比例達到這點。

這棟大型建築的西側立面開了一系列優雅窗格，我們研究越久，越感到震驚。每塊垂直的長方形玻璃都鑲了黑色鋼框，他把垂直平滑的白色灰泥條帶當成組織工具，以非常奧妙又明智的排列，建構出明確的節拍。從左到右，這個立面的節奏如下：三／停／一；接著是樓梯間構成的全拍休息；然後是一／停／三／停／三／停／四／停／一；接著是另一座樓梯間；然後是一／停／四／停／三。從這裡開始，經過半拍暫停，接下來就是前半部的鏡像排列*。

這場視覺交響樂和他的古典節拍，讓人整個傻住。東側立面的誇示重點是陽台和連接屋頂花園的通道，同樣以它的大膽迷住我們。克利的英雄是莫札特；密斯的作品讓人聯想起貝多芬。

這棟公寓內部東西兩側都可看出去，房間光線充足。明亮的採光為空間注入生命，讓一切更為和諧，密斯的建築永遠洋溢著活躍律

動。樓梯扶手的每個彎折，都像完美演出的芭蕾舞步一般優雅，為極限主義增添深一層的流動感，誘發出密斯渴望的「精神」效果。就像置身在禪宗的石庭，視覺本身成了無法言詮的宗教。

6

密斯在斯圖加特進行白院計畫時，與麗麗・芮克同居在一棟小公寓裡，她和愛妲一樣，比密斯大一歲，從事織品和女裝設計。1914 年，她為工藝聯盟辦了一場服裝秀，那是柏林前衛設計圈在戰爭中斷一切之前的最後一項活動。

芮克本人的穿著風格完全是她服裝秀的翻版。她總是打扮得一絲不苟，以一種現代、男性的方式讓許多人大為吃驚，徹底顛覆布爾喬亞女性的形象和大多數男人的期望。她滴水不漏地阻絕一切溫柔和花

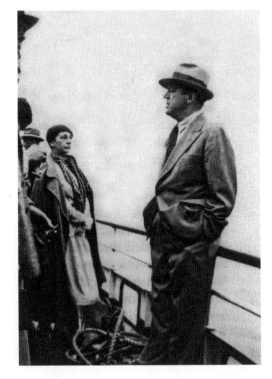

麗麗・芮克和路德維希・密斯凡德羅。雖然密斯始終沒和妻子，也就是三個女兒的母親離婚，但他公開與固執又跋扈的芮克同居，她和密斯對於人該如何表現自我看法一致。

邊[14]，不只外表如此，舉止亦然。

白院開放參觀期間，芮克負責主辦在斯圖加特市區舉行的一個協力展，展出當代家具和日用品。密斯就是在那裡發表他的「MR」懸臂椅，一件突破性的高雅極簡之作。「MR」椅的骨架是用鋼管彎折成連續造形，宛如三度空間中的素描。構成椅子的所有要件都被濃縮到最赤裸的本質。一條鋼管確立了底部、椅腳（藉由高超的平衡技巧，只需兩根就夠了）、椅座和椅背。密斯用分毫不差的精準度仔細校正每個角度和比例。在這個無懈可擊的椅架上，根據顧客喜好，繃上兩大塊皮革或上色編藤做成椅面和靠背，就大功告成。

在扶手椅的歷史上，這是到當時為止視覺感最輕盈的一件。密斯的線條感和尺度感像是天使賜給他的。構成基座、椅座和椅背的那條弧線如魔法棒展開的捲軸；另一條則是進一步托住椅背，彎成扶手，然後往下流動直到在那個完美的點上與椅腳黏合，提供有效的支撐，以一種保證會讓人看得高興坐得舒服的方式，完成極度精美的組合。密斯凡德羅不只革新了扶手椅的概念，還轉化了物質的可能性，將百煉鋼化為繞指柔。

芮克選擇在這個現代設計迷紛紛從世界各地擁入斯圖加特朝聖的關鍵時刻推出這張椅子，證明自己是完美的夥伴。她和密斯的設計品味相同，也都把展現自我奉為至高無上的重要準則——包括舉止、談吐和儀容。兩人回到柏林後繼續同居，相互強化對這些議題的強硬態度。密斯的女兒從瑞士山區來訪時，芮克立刻用毫無修飾的辭彙讓這三個女孩知道，母親給她們穿的衣服完全不能看。當時，密斯依然可以從妻子娘家拿到一些錢，儘管因為通貨膨脹購買力不如以往，芮克就用這些錢根據自己的品味重新裝扮她們，那些衣物比她們原本穿的嚴肅許多，也貴上好幾倍。

女孩們很快就把父親的情婦視為看什麼都不順眼的冷酷後母。她們都是有教養、有禮貌的小孩，但對芮克厭惡至極。密斯的回應就是讓自己與女兒們更加疏離。

在外人眼中，他倆的關係是建立在芮克對密斯的盲目奉獻之上。芮克無須更動分毫就能完美擺進密斯設計的世界。她的帥氣打扮、俐

落髮型和自信談吐，可說是理性、克制和不帶情緒的縮影。包浩斯的每位天才都有一名伴侶提供不可或缺的支持力量，但只有密斯的這位情婦，是將模仿另一半視為最高的諂媚形式。她的一舉一動都充滿紀律、服從權威。

1928 年 7 月，密斯凡德羅獲得委託，負責設計巴塞隆納國際大展的德國館。曾經逼迫柯比意匆促興建白院住宅的他，如今面對同樣的困境；結構部分必須要在隔年 5 月西班牙國王夫婦主持開幕展時全部做好。如果說他連寫篇短評都得花上半年，這次等於是得在十個月內設計並完成一棟主要建築的所有構造。

　　沒想到飛速驚險的過程，竟然誕生出極其罕見的優雅與寧靜，以及我們所能想像的最高完成度。

　　巴塞隆納館輕盈、高雅的立面，是用石灰華大理石塊拼接而成的一堵長方形薄牆，只有紋理如音樂在牆上流動，別無其他。白色平屋頂輕輕棲息在頂端，拉出挑簷，宛如一道綿長眉線。這兩個形式支配了整體結構，但沒有任何一樣「統治全局」，這棟建築給人的感覺，是所有元素全然和諧地完美並置。纖細、優美、橫斷面呈 X 型的鉻製門柱，以及洗練雅致、以九十度角切入斜坡的半道入口階梯，與大理石立面和輕盈屋頂散發出同樣高貴與安靜的力量。內部，密斯在兩道承重牆之間插入一道非承重牆；這項突破性的建築設計將他在磚造宅邸案中構思孕育但尚未執行的開放性平面接生落地。如同密斯後來解釋的：「有天晚上，我為這棟建築工作到很晚，我畫了一張獨立式屏蔽牆的草圖，畫完後我自己都嚇到。我知道它將是一種新的構造原則。」[15]

　　內外構件細膩微妙地彼此交織，在量感與輕盈之間取得平衡。家具充滿力道，但運用得極為節制，搭配著寬敞的留白空間。白與黑，垂直與水平：這些對比元素互補映襯，完美和諧。但你不會聯想到任何一種基本公式；規則一旦被人識破，觀看的反應就會有所減損。這棟建築的無瑕比例似乎就和旁邊的薔薇花叢一樣，渾然天成。

　　設計巴塞隆納館時，密斯以樂觀積極態度順應各種緊急情況，讓

它們決定最後的成果，一如安妮・亞伯斯順應織線的潛力和限制來指引她的織品設計。他的營建時間極為窘迫，還得受限於季節因素；他知道不能在「冬天」從採石場搬運他想要的大片大理石，「因為內部還有水分，會凍成碎塊」[16]。但他又不想改用磚塊，那是最可能的替代品。於是他跑到一家大理石倉庫，找到一種石華大理石當作模數單位，然後將展館的高度設定為單塊石板的兩倍。

哪怕只是看著巴塞隆納館的舊照片，我們都會油然生出一種可以迎面走進它那優雅氛圍的幸福感。豐饒的寂靜，以及不染一絲浮誇的

路德維希・密斯凡德羅，巴塞隆納德國館主立面，1928–29。巴塞隆納館以史無前例的優雅加上對材料的精采運用，享譽包浩斯並深受推崇。

密斯把光線當成巴塞隆納館的構件之一，善加運用；影子和反射在參觀經驗中扮演一大要角。柯貝的雕像裝置在入口附近，整體結構除了精準完美之外，也充滿人的氣息。

清澈，緊緊牽動著我們的呼吸。喬治・柯貝（Georg Kolbe）的裸女雕像，從一方淺塘的前端溫婉站起，為建築物增添一分人的觸感，也為縈繞在玻璃、亮鉻重重反射中的眼睛，提供一個愉悅的歇憩點。極度精練但又十足穩健，密斯創造出這種新形態的美，在賦予我們活力的同時，也誘發出最真實的寧靜。

密斯為巴塞隆納館的流動性接待空間設計的躺椅和軟墊擱腳凳，如今已在世界各地不斷繁殖。複製版本從價格不斐的原作授權品到劣質仿冒品一應俱全，全球大多數地區的大樓門廳、辦公室和私人住宅都可看到。它們很快就名聞遐邇，當包浩斯家具工作坊的大多數設計最多只有十幾個人可以看見時，密斯為巴塞隆納大展設計的這套椅子卻立刻得到國際矚目。這項成功向包浩斯人證明，已經有一個更大的世界準備接受現代主義。

不過，密斯這張高貴的巴塞隆納椅雖然其流線造形深受包浩斯推崇，也實現了去除一切裝飾和使用最新科技的目標，但這件家具並未再現每位包浩斯人的價值觀。安妮・亞伯斯用一個詞總結了問題所在，她扮著鬼臉說，密斯的家具「很時髦」。皮革和鉻完全就是她舅舅那輛立標鶴牌豪華跑車的材料，還有重量問題。密斯的椅子十分沉重。這意味著搬動困難，運費昂貴，有違包浩斯的設計理念。此外，售價也很驚人。它們是為皇族打造，而非一般大眾。

巴塞隆納椅原本就是展館開幕時為阿豐索十三世國王（King Alfonso XIII）和維多利亞尤金妮皇后（Queen Victoria Eugenie）準備的寶座。也就是說，它是將一個載滿傳統的古老概念放入全新的形式當中。它們的目的或許是為了君王的典禮，但卻拋除了所有的裝飾觀念。原本會用錦緞刺繡的部分，換成了白色皮革，以車棉方式固定；白色提高了皮革的純淨感，減輕天然原色的動物性。支撐的椅架原先可能是精雕細琢、金光閃閃，現在則變得簡潔精練，完全藉由金屬的張力和鉻的反光特質，打造出無敵優雅的斜傾 X。

儘管有上述種種突破，這件家具的確不是為所有階層的民眾打造，而後者才是包浩斯的目標客戶。這組椅子的另一個缺點也可以在

設計者身上看到：它們以高超手法將自己呈現出來，卻顯得有些冰冷。

無論如何，包浩斯有許多傑出人士到巴塞隆納造訪過密斯的這件作品，當密斯在一年後接下包浩斯校長一職時，他將為這所風雨飄搖的學校注入迫切需要的穩定性。在他的冰冷外表之下，還是有豐沛的人性及維繫重要價值的力量。

<div align="center">

7

</div>

1928年春天葛羅培辭職時，密斯曾經是下一任的口袋人選。葛羅培一直等到密斯婉拒前往德紹，這才推薦梅耶接替。

梅耶的領導在學校引發大亂。莫侯利納吉、布羅伊爾和拜爾很快就因為校長遵照自己的馬克思信條反對個人實驗而飽受挫折，閃電請辭。梅耶最關心的是，結合集體意見所興建的功能性建築。1929年，史雷梅爾也離開教師團隊，雖然亞伯斯、康丁斯基和克利留了下來，但都感覺到他們最看重的繪畫在包浩斯已日益式微。

1930年夏天，德紹市議會通知梅耶，政府即將終止他的合約。根據會議紀錄，理由是市政府「顧慮梅耶先生為了鼓動政黨政治濫用知識分子的政治目標所可能導致的情況，可能危及包浩斯的存亡」。梅耶一派平和地在合約到期之前遞出辭呈，讓黑澤市長得以指派繼任者，不過他在柏林雜誌《日記》（*Das Tagebuch*）中刊出一封給黑澤的公開信，信中寫道：

> 市長先生！你正試圖在受我嚴重污染的包浩斯裡清除掉馬克思主義的精神。道德、財產、規矩和秩序再次手牽手跟著繆斯們一起回來。因為你是為了自己，而非根據規章、遵從教師們的建議指定密斯凡德羅接替我的職務。我那位可憐的同僚，將承受你的期待，拿起尖鋤，摧毀我的作品……好像這樣就能用最尖銳的武器與窮凶惡極的唯物主義對抗，把生活本身從天真無邪的包浩斯

白色方盒子裡撲滅……我看透這一切！ [17]

　　黑澤市長之所以找上密斯，確實是刻意想為包浩斯挑選一位性格堅強、足以應付這場大混亂的人。無黨無派、專注抽象設計、來自校外、習慣在艱困的情況下堅守立場，這些條件都讓密斯成為最佳人選。

　　密斯在巴塞隆納創下的成就，已經為他在包浩斯打響了名聲。我知道亞伯斯夫婦去比亞希茲和聖塞巴斯蒂安度假時曾順道造訪巴塞隆納，留下深刻印象。與亞伯斯夫婦在巴斯克地區會合的克利和拜爾，那個夏天似乎也曾繞道去參觀這場國際博覽會；除了很有興趣躬逢其盛之外，很可能也是因為他們得在巴塞隆納換車，才能前往法西交界的大西洋海濱。甚至那些無法親眼目睹的包浩斯師生，也對報章雜誌上的照片著迷不已。密斯經常造訪德紹；有些老師跟他有私交，而且都受到他的作品啟發。不管密斯有什麼缺點，經歷過梅耶時代的騷亂之後，德紹師生都很高興由這位舉世最有造詣並廣受肯定的建築師來為學校掌舵。

　　這位象徵現代主義在權力殿堂上得到承認的新校長，應該可以解決包浩斯長久以來努力想要爭取政府支持的困難，以及協助學校與工業界建立連結。那些蜂擁到巴塞隆納看展的人，大多相當欣賞密斯以優雅的手法將整片大理石與玻璃組合起來，以及使用閃亮的鉻柱。密斯的作品可能比包浩斯大多數設計來得昂貴奢華和高調，但他知道如何讓更多民眾接受沒有裝飾的形式及技術先進的設計。

　　黑澤很滿意梅耶的接替者不只在這個世界很吃得開，還具備彬彬有禮、井井有條的形象。密斯偶爾會把圓頂禮帽換成氈帽，或打扮成紈褲公子，穿上綁腿、戴只單邊眼鏡，不過考慮到 1930 年代德國社會日益緊繃的反對意見，讓一個喜歡炫耀高貴的校長當包浩斯的門面，總是比一個左派陰謀分子要來得好。

和當時許多有錢的德國人一樣，密斯也有身材超重的問題，而且程度不輕。一位包浩斯學生說：「如果你遠遠看到有兩個人走過來，靠近之後才發現其實只有一個人，那你不用懷疑，那個人肯定是密斯。」 [18]

盛氣凌人的個性讓他的龐然身軀顯得更加駭人。

不過這位在體型上和傳言中都很大號，而且還曾為更大號的西班牙國王皇后設計過寶座的人物，還有其他的面貌。有自信的人對他不會望而生畏，他也確實讓包浩斯恢復到某種程度的平靜，可以將政治的煩擾阻擋於校門之外。1932 年 3 月，亞伯斯在密斯朝代運作了好一陣子之後，寫信給好友皮德坎普夫婦：「新校長密斯凡德羅，來這裡已經快兩年，是個很棒的傢伙。他有時間，不喧譁，再次將創作視為最高準則。」不過亞伯斯也承認，威瑪的精神已經遠去。「然而，」他繼續寫道：「我們曾經有過的愉快和睦消失無蹤，雖然這不是他的錯。」[19]

亞伯斯很享受晚上和密斯及康丁斯基一起散步。他和密斯年齡相仿，來自同樣的社會背景和同一個地區。不過，學生和其他年輕教職員與這位新校長相處起來就辛苦許多。一雙冷眼從大禮帽硬帽緣下方盯著人看的方式，讓某些人感到困窘。他的下巴像是用鋼鐵做的，就跟支撐他建築的那些柱子一樣，牢牢鎖在固定的位置；他的談話風格很容易讓人緊張。

至於他的家庭，在密斯擔任包浩斯校長這段期間，他一年只去探訪女兒一次。1931 年，愛妲已經做完她的精神分析，帶著女兒們從巴伐利亞山區搬到法蘭克福安頓下來。雖然這次遷移縮短了她們與德紹之間的距離，但地理上的親近並無法拉攏父親日漸逸離的情感。

雖然密斯讓政治人物和資深教職員感到滿意，年輕一輩卻不以為然。密斯接任沒多久，學生就占領學校的咖啡館，表達他們對梅耶去職的不滿。學生要求冷冷坐在辦公室裡的密斯與他們會談。密斯的回應是要求德紹警方驅逐學生，在市長關閉學校之後，密斯採取進一步措施，下令開除包括激進分子在內的所有學生。

每個學生都必須重新申請入學，一旦重新獲准就得接受密斯的新規則。就行政角度而言，這項過於嚴苛的措施相當成功：先前的兩百名學生中除了二十位之外，其他都乖乖重新申請。然而經歷此事，包浩斯無疑已失去它的烏托邦靈光。克利就是在這個時候辭去職務。

不過對繼續留下的師生而言，密斯的工作有好的影響。當時，他在東布蘭登堡（East Brandenburg，現今屬於波蘭西南部，靠近德國邊境）的市集城鎮谷本（Guben）設計一棟住宅，展現他建築中比較柔軟且魅力無窮的一面。密斯在花園中用磚塊精準砌出步道、花壇，框出一塊整齊綠意，將荷蘭畫家彼德・德・荷郝（Pieter de Hooch）*的繪畫特質融入現代建築。這棟為艾瑞克・伍夫（Erich Wolf）設計的住宅，清楚呈現出這位建築師眼中的居家尺度。雖然他是以現代主義的清晰筆觸處理磚塊的排列，但細膩的處理手法相當符合布爾喬亞的庭院氣質。

*荷郝（1629–84）：荷蘭黃金時代的風俗畫家，以精湛的光影手法描繪居家場景和家庭圖像，對日常生活細節的觀察極為敏銳。

　　伍夫家的庭院越看越有韻味。淺淺的幾個階梯邀請我們慢慢走進、緩緩離開：低矮低調的露台誘人冥思。我們感受到一種起身行動和全然停止的召喚。藝術如打禪：在安詳平靜中湧動著積極深刻的感知。這裡的建築會讓你自然而然地慢慢吸氣、穩穩吐氣，將光與影漸次含納於心。密斯在這裡以極度的精準和細膩讓磚塊轉了一圈；不容一絲僥倖。

　　這種詩意，以及力求控制、盡其一切避免差錯的做法，是包浩斯人極為看重的課題。例如，約瑟夫・亞伯斯就很鄙夷馬塞爾・杜象（Marcel Duchamp）當時在藝術圈掀起的波瀾；他和大多數的包浩斯同僚都認為，藝術家的職責是創造秩序，而非擁抱混亂或機遇。但他們不是控制狂。他們讓雨水淋打磚塊、拍擊葉片、甚至偶爾在漆牆上留下漬痕，將這些視為影響最後結果的決定因素。包浩斯理念的代表人物是那些精通組織的大師，他們的每一項安排都經過周密思考，但又同時向嬉戲玩笑、向撥奏曲敞開大門。亞伯斯常說，他為了選色不斷鑽研、鑽研、又鑽研，然後舉起雙手，感謝上帝；密斯的伍夫庭院在人為控制之外，也對一切事件抱持同樣的開放。

　　治理包浩斯期間，密斯設計了好幾件低凹庭院案。這些地方只是作為文雅社交或暫時歇憩之所，沒有重要用途或實際功能。建築師刻意恢復這項存在於許多文化中的傳統，以中國為例，可回溯到漢朝（西元前 3 世紀至西元 1 世紀）。他的設計是遵循北京的胡同概念，這裡的庭院不是擺在住宅正中央，而是臨著街道，以連綿的外牆區隔。

這種建築的支撐結構和承重構件有一種坦率的誠實感,與帷幕牆截然迴異。而其內外之間的穿透及原始素材與屏蔽之間的快樂共存,也有一種明顯的自然屬性。但不論是作為支撐或裝飾皮層,都處理得很美。密斯認為,沒理由讓生活中的任何東西看起來醜陋,具體展現出包浩斯最偉大人物們的基本態度。世間萬物,哪怕是一雙襪子或一根延長線,都能發揮它的魔力。

密斯到德紹就任後,與芮克同居在一棟公寓,並由她接掌紡織工作坊。路德維希 · 希爾伯塞默(Ludwig Hilbersheimer)是密斯之下的第二號人物,他和妻子同樣分居兩地,他的情婦歐蒂 · 貝爾嘉是芮克的助理。芮克和密斯一週只有三天在包浩斯,其他時間住在柏林,以不在場方式管理。因為他對世界建築深具影響力,對包浩斯也發揮極大效用,所以能夠享有這樣的彈性時間。

密斯當上包浩斯校長那年,為捷克斯洛伐克一對世故練達的夫妻完成一棟時髦雅致的豪宅,除了讓奢華一詞有了新定義之外,也為自己在世界上又增添一分光彩。如同柯比意在法國的示範,密斯也證明了,財富不只可以看起來很當代,甚至可以指向未來。這個案子顛覆了以往的慣例。從前,有錢人的豪宅總是向歷史取經,不是模仿凡爾賽宮和 18 世紀的城堡,就是參考都鐸或喬治亞風格的鄉間別墅;設計目標主要不是為了在美學上精益求精,而是要和土地鄉紳及社會頭銜的優越感建立一種不言而喻的關係。柯比意和密斯不只改變了這些權貴人士的生活美學,還訴諸於截然相反的價值體系。

和巴塞隆納館一樣,密斯為佛里茲和葛蕾特 · 圖根德哈(Fritz and Grete Tugendhat)在布爾諾(Brno)郊區設計的這棟豪宅,以史無前例的方式表達功能主義的造形之美——露明的暖氣管線和毫無掩飾的焊接接頭——同時把先前人們認為無法忍受的素樸材料展現得極為豐富。密斯就是在這個案子裡設計出 20 世紀最有名的一張咖啡桌:用四根折角鋼管構成的 X 型底座加上毫無裝飾的玻璃桌面。

而他為這棟豪宅設計的「布爾諾椅」,也成了今日幾乎無人不曉的餐桌椅。在包浩斯,以及對與日俱增、喜愛他作品的全球愛好者而

言，密斯的名字就等於「少即是多」（less is more）這項設計哲學。有誰能想像出比布爾諾椅更極簡、更富表現力的椅座、椅背和扶手安排。

圖根德哈豪宅落成後不久，菲利普・強生曾是其中的晚宴來賓之一。這位美國訪客當時雖然還沒成為建築師，但已是剛剛成立的紐約現代美術館建築與設計部門的無給職主任，也因而成為在美國傳播包浩斯訊息的關鍵人物。由於世界各地的民眾都會前往紐約了解最新的國際文化現況，強生對包浩斯的推崇扮演著舉足輕重的角色。強生稱讚圖根德哈宅「細節精緻，盡善盡美」，「嚴謹程度無與倫比」[20]。

圖根德哈之家坐落在童話故事般的地景之上，原本應該有雉堞城堡雄踞鋸齒山頭，點綴著彎扭奇幻的古老教堂。它的簡潔精準外觀對包浩斯人並不陌生；葛羅培的別墅及白院住宅的多位建築師作品，都散發著相同氣質。不過和主導當時居家建築的巴洛克和年輕風格（Jugendstil）*相比，仍然是一種教人吃驚又充滿力道的另類模式。

* 年輕風格：1890年代中期至1910年代盛行於德國的新藝術風格，名稱源自於推動該風格的同名雜誌。

佛里茲・圖根德哈是成長在一個椅罩蔚為時尚的家庭，但葛蕾特說丈夫「極端厭惡」童年時代「那些塞滿所有房間的蕾絲杯墊和小擺飾」。兩人都很渴望「乾淨簡單的造形」[21]。挑選密斯當設計師，他們得到的不只是素樸無華的鋼骨皮革椅，還有一整棟毫無裝飾的房子和整整齊齊的視線。圖根德哈夫婦認同密斯對於美的開創性觀念，允許他重新判定什麼樣的材料適合居家用途，以及什麼樣的形式可以讓居家展現高雅。這對年輕夫婦很高興見到自己的住家就和最先進的製造機器一樣乾淨俐落、效率驚人。不過他們為自己和子女打造的這棟住宅，其優美、詩意和豐富程度，比起數百年前的皇家宮殿也是一點都不遜色。

佛里茲的父親是1920年代布爾諾的頂級富豪之一，這棟房子是他送給媳婦的禮物。這塊斜坡基地可以俯瞰布爾諾，將大教堂尖塔和史匹伯城堡（Spielberg castle）角樓盡收眼底。她曾造訪柏林的愛德華・福克斯（Edward Fuchs）家，很喜歡裡面的開放空間及隔開客廳與花園的大玻璃門，問了建築師大名。得知是密斯凡德羅設計之後，隨即

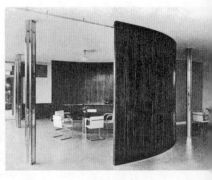

路德維希·密斯凡德羅，圖根德哈之家，1928-30。密斯為新成立的捷克斯洛伐克共和國這對充滿冒險精神的年輕夫妻設計的房子，從屋裡屋外的每個角度，提供空前未有的美麗景觀。

安排了一場會面。

　　根據葛蕾特的說法，打從一開始，他們就知道自己「碰到的是一位藝術家」。密斯和他柏林事務所的人員提出一個又一個激進意見，圖根德哈夫婦照單全收。不過依照多年後密斯本人的回憶，這對夫婦，尤其是佛里茲，一開始對每項新概念都表示反對，費了他好大一番說服工夫，不過一般多認為密斯的回憶是不正確的，主要的目的是為了彰顯自己。

　　為了配合基地地形，密斯讓包含臥室和育嬰室的頂樓與街道齊高。前方的庭院通向環繞式陽台，陽台兩端在面對山谷的那一邊又各自連接了一座露台。內部的入口大廳和階梯通往樓下，那裡由一大塊開放空間構成，只用一曲、一平的兩道獨立式屏蔽牆區隔客廳、餐廳和書房。這些房間幾乎都用玻璃包著，面對草坪和山下的城鎮。

　　由客廳與餐廳接連而成的大塊區域長十五呎寬八呎，中間矗立著一根根由四個包鉻 L 型梁所組成的十字型柱子，功用類似密斯的巴塞隆納館，負責支撐建築體。房子的結構體本身，也正是美感之所在。明白可見、美麗大方的百葉橫板，是歐洲最早的空調系統之一，由儲藏在地下室的冰塊吹出冷氣。暖氣則是來自露明的鋼管。現代科技在此脫穎而出；空曠的客／餐廳地板鋪著白色亞麻油氈毯。

不過，沒人規定每樣東西都得是機器製的。天然羊毛地毯是手工織的。有些布料十分精細又充滿異國情調。隔間平牆用的是來自阿爾及利亞的金褐色和白色縞瑪瑙；窗簾布幔是瑞典亞麻及黑色與米黃色生

絲。白色天鵝絨和孟加錫（Macassar）黑檀木四處可見。懸臂椅的精練線條反映最先進的工藝科技並去除一切裝飾，不過使用的面料卻是最細緻的豬皮和母牛皮。

上述所有細節都是過去式了，因為這棟房子雖然還在原地，但內部裝置大多已毀壞。不過在圖根德哈夫婦喬遷時，也就是密斯剛當上包浩斯校長之際，這棟結合了豐沛自然、精緻手工和現代科技的豪宅，確實卓越非凡。

這種尊重自然元素及製作精美、原創物品──其中許多都是單件品──的精神，正是包浩斯擁護的原則。儘管葛羅培致力將好設計推廣到世界各地，但克利、康丁斯基和亞伯斯夫婦這類藝術家，則是將追求美的泉源和不可思議的驚奇感奉為第一要務。推廣理論、概念和美學不再是首要課題；重新演繹生命的奇妙才是關注焦點。密斯正是最適合帶著這項目標大步邁進的人。

美，可能來自昂貴的包裝，例如亞伯斯夫婦晚年會愛上他們那輛賓士 240SL 的皮墊椅；也可能不費分毫、隨手可得，就像克利收集的貝殼、約瑟夫・亞伯斯誇讚的卵石沙灘，以及安妮・亞伯斯珍愛的樹皮，她認為那是她看過最棒的設計。又或者，美是來自於機械效率，例如康丁斯基鍾愛的越野單車，他在德紹時明特爾將車歸還，他開心不已。美也可能來自自然，隨時等待你進入，例如克利在威瑪和德紹每天散步時看到的樹木；或充滿異國情調，如克利養在水族箱裡的熱帶魚。美的衝擊可能是感官上的，例如葛羅培年輕時在西班牙被女人的魅力弄得神魂顛倒，並因此發展出對異性的鑑賞能力。美也可能嶄新且洋溢實驗精神，例如康丁斯基的畫和史特拉汶斯基的音樂；或帶著古老、謙卑的農民風格，例如康丁斯基敬重的民俗家具。和圖根德哈之家一樣，視覺形式的唯一必備要件，就是能讓人感受到美好與讚嘆。

密斯為布爾諾這個案子設計了所有細節：暖氣管、窗簾軌道、門把、木片百葉窗、燈具。他為起居用餐區打造俯瞰市區的大片玻璃牆；這些牆面可以用電動方式升高、降低，也可以配合需求完全消失。他一

絲不苟地安排家具。一張黑梨木餐桌用一根 X 橫斷面的柱子支撐。活動面板收起時，適合夫婦和三個小孩親密吃飯；面板全部張開，足夠二十四人坐在布爾諾椅上用餐。

布爾諾城歷史悠久，但在 1930 年時，它也是個令人興奮的現代城市。當時捷克斯洛伐克的總統是馬薩里克，約瑟夫・亞伯斯就是因為欣賞他對文化的遠大眼光才接受邀請，在一場布拉格會議上發表演講。1918 年，馬薩里克當選新共和國的總統。他曾就讀布爾諾文法學校，也當過該地警察局長的家庭教師。他很早就支持一天工作八小時和女性受教權。他帶領捷克斯洛伐克脫離哈布斯堡王朝，譴責所有壓迫形式，反對過時的歷史殘跡，支持一切新思想，包括最新近的藝術和建築發展。圖根德哈之家是在一個友善的環境中興建。

不過世事變化如白雲蒼狗。1931 年，德國雜誌《形式》（*Die Form*）宣稱圖根德哈之家不適合居住，像個炫耀賣弄的樣品而不像家。圖根德哈夫婦在雜誌發行後為自己的選擇辯護，說房子的空間給了他們嶄新的自由，雖然無法變更家具或在起居間懸掛畫作，但木頭紋理和大理石圖案提供他們豐富多樣的美感。

這篇捍衛文章的標題是〈圖根德哈之家可以住人嗎？〉。參與討論者除了圖根德哈夫婦之外，還包括希爾伯塞默及幾名建築作家。評論家尤斯托・比爾（Justus Bier）攻擊房子的開放性平面無法保有隱私，並攻擊地板與牆面的大膽木頭紋理和搶眼石頭圖案非但無法懸掛畫作，甚至將建築師的目的凌駕於業主之上。另一位評論家羅傑・金斯伯格（Roger Ginsburger）是個共產黨員，指責這棟房子是「不道德的奢侈品」[22]。

葛蕾特表示，他們的房子提供「至為重要的存在感」。「寬敞簡樸」的房間「令人解放」，可「在不同的光線下欣賞每一朵花」，讓人「在這樣的背景下顯得更加突出」[23]。

這些感受正好都符合包浩斯「強化觀看」的宗旨。敏銳性在許多領域都很重要，不管是**觀看**色彩和線條的可能性，或是織線、心理運作、聲音的視覺面向或設計對生活的影響，都不可或缺。

葛蕾特也讚揚房子的韻律感，給人「一種非常奇特的寧靜」[24]。

眼睛所見事物是幸福感的泉源。

不過，想要捍衛圖根德哈家的生活方式，恐怕得大費唇舌。而不久之後發生在布爾諾的事件，也正是許許多多包浩斯有形資產的共同命運。這對猶太夫妻在 1938 年，也就是第三帝國揮兵進占的前一年，離開捷克斯洛伐克。沒多久，飛機製造商阿伯特・梅塞施米特（Albert Messerschmitt）遷入。1944 年，隨著德軍在東線節節敗退，紅軍占據此屋。密斯凡德羅的傳記作者法蘭茲・舒茲（Franz Schulze）寫道：「俄國人騎著馬在石灰華的花園階梯上下奔馳，還在縞瑪瑙的隔牆前面生火烤牛肉。」[25] 把弧形的黑檀木餐廳隔牆破壞殆盡。

戰後，這棟房子荒廢得更加嚴重。我是在大約二十年前造訪該地，當年光是要弄到簽證進入東歐國家就是一大挑戰，經過共產官僚的幾十年統治，布爾諾日益凋敝。陰森的公寓在巴洛克光輝的餘蔭下四處增生。雖然空氣中瀰漫著新精神，但這座城市就跟那棟房子一樣，看起來破敗不堪。1952 年至 1985 年間，當地政府花了六百萬克朗修復密斯這棟傑作的主體，外加一百萬克朗修復花園，但成效有限。

圖根德哈之家變成一棟家庭式旅館，提供來布爾諾洽公的官方人員下榻，其中一部分於週六週日開放導覽參觀。建築本身仍帶有昔日的部分力道，但和照片中的原貌落差驚人。原始家具一件不剩。四處都懸掛著用低廉畫框裱褙的近代捷克藝術，電視放眼皆是。屋頂的天線粗暴地破壞密斯純粹完美的形式。一張告示貼在弧形的入口門牆，不透明塑膠板取代原本的牛奶色玻璃，天花板的裂縫昭昭在目。進入花園的唯一方式，是得翻過上鎖的圍籬。

不過，我們並不驚訝共產黨政府不可能也不想要重建這棟曾經雇用十七位僕人的豪宅氛圍。事實上，價值三百萬克朗的縞瑪瑙石板，對一個災難不斷的國家而言是個讓人頭痛的東西。布爾諾市儘管無法完全榮耀圖根德哈之家的昔日之美，但至少將它保存了下來。雖然殘破，但縞瑪瑙隔牆及原始住宅的其他元素，還是令人眼睛一亮。

布爾諾政府無法恢復從地板到天花板的玻璃牆原貌，但還是努力用接合的方式重建，弧形的餐廳隔牆也是。草地需要播種，我們渴望

看到密斯悉心構思的花園，但至少花園立面完好無損，依然有著和諧非凡的抽象構圖。不論是外牆細部或暖氣管上方的石灰華大理石板上，直角相交的十字型平面依然展現著強有力的現代之美。庭樹的高度可能超過密斯的期望，不過參觀者還是能衣裙搖曳地走過陽台，凝視遠方的城堡和教堂尖塔。

最讓我意猶未盡的，是有機會坐在一張非凡驚人的半圓形長椅上，這件作品充分反映出密斯對材料的眼光和想像力。長椅的造形與餐廳的隔牆彼此呼應，做法是將木頭安放在用煙囪管支撐的煤渣磚上。材料剛硬，但形式輕柔。最佳狀態的密斯凡德羅，也是可以非常寬厚，可以理解到日常生活需要優雅和愉悅。

此外，鍍鉻的 X 型柱依然宛如雕刻又兼具功能，高貴但輕鬆。由於巴塞隆納館已經拆掉，只以複製品的方式存在，這些鉻柱讓我們有機會細細品味該館的這項關鍵特色。其他原始細節，像是木片百葉，以及露明的暖氣和空調系統，也都明顯可見。縞瑪瑙隔牆仍以六十年前的大膽姿態，反射、浸潤在夕陽之中。門廳的石灰華大理石還矗立著。密斯的少數燈具保留至今，但他設計的一盞天花板燈經過複製懸吊在好幾個房間。房子裡四處可見的檀木用得極為精采。每扇臥房房門幾乎都有十一點五呎高，無論是溫潤或尺度都令人讚嘆。

這曾經是一棟多麼獨特又清爽的房子。溫室花園還在那兒。書房需要另外整修，家具也需調整，但至少原先引人注目的書架並未更動，而我依然可以從相鄰的小隔間中洞察到圖根德哈家的生活方式：那是佛里茲擺放商業文件的地方。他認為這類文件在家中不具吸引力，不該被看見。書房是為了更崇高的目的存在，孩子們不該關心錢的事情。

這種教養程度，以及對日常生活無縫接合的尊重，在在反映出密斯的品味何以能正中業主的理想。他的精練、尊貴，以及謹慎低調與極致奢華的融合，在圖根德哈宅中臻於顛峰。這對思想前進的年輕夫妻讓一名視野卓越、勇氣非凡的建築師，有機會盡展長才。

1933 年，在密斯為了包浩斯命運努力奔走那段期間，他每隔一天就

得去蓋世太保總部報到一次，令他欣慰的是，康丁斯基向沙耶爾大力誇讚圖根德哈之家，讓她忍不住要求康丁斯基寄些照片去加州好萊塢給她。收到照片後，她打算秀給一位美國收藏家看，他也許會想要一棟類似的住宅。

不過，密斯晚年並不認為圖根德哈宅有多重要。1965 年，傑出的藝術評論家凱薩琳・顧（Katharine Kuh）為了《星期六評論》（Saturday Review）去密斯辦公室採訪他時，他表示：「大家都認為圖根德哈之家相當傑出，但我想只是因為它是第一棟採用貴重材料並顯得優雅出眾的現代住宅……我個人並不認為圖根德哈宅比我相當早期設計的其他作品更重要。」[26]

這是密斯企圖重寫歷史的手段之一，目的是為了暗示世人，早在1920 年代初，他就是個突破以往的現代主義者，然而真實情況是，當時他依然在為客戶設計相對傳統的住宅。密斯使用「相當早期」一詞，是刻意想要把自己擺在最前線的位置。他跟其他許多建築師一樣，都希望能說「我是第一個做的」。事實上，這個案子的順利進展有部分得感謝包浩斯的鋪路，以及柯比意那棟首開風氣的別墅，柯比意早在密斯之前就實際建造（相對於密斯的紙上設計）道地的現代結構住宅。

儘管如此，這件由混凝土、玻璃和鋼鐵所組成的自信、樂觀、富有節奏的集合藝術，的確是視覺效果和紋理豐富的傑作。雖然我們必須知道在建築史上，密斯不但落後別人好幾年，甚至是在德國最偉大的現代主義時期即將結束之際，才掌握到某些東西，但他成就的質感卻是獨一無二。他加入包浩斯的時間點也一樣，因為晚來，他注定只能成為踵繼者而非開創者，但他做得氣魄十足。

8

在德紹包浩斯任教時，密斯只教最高等的學生。一開始指定的設計作業看似簡單：「面向圍牆花園的單房住宅」[27]。但他會要

求學生把案子做到完美，不斷叫他們回到製圖桌上再修一下。

　　班上共有六名學生，這是密斯第一次教書。他一點也不留情。賀曼　•　布魯麥雅（Hermann Blomeier）和威利　•　海耶霍夫（Willi Heyerhoff）是其中的兩名學生，兩人曾一起在霍茲明登（Holzminder）唸過建築學校，成績都很優異，他們把其中一些案子拿給密斯看。根據六人組中另一名學生迪爾斯泰恩的描述，結果是「密斯在上頭大改特改，用黑色鉛筆標出哪些地方應該如何修正」[28]。那兩名學生沮喪到整整一個月都沒來上課。

　　不論學生做得如何，密斯最常見的回應就是：「再試一次。」[29]聲音溫和，但語氣堅定。單是第一件簡單的指定作業，密斯就讓這些未來的建築師們花了好幾個月的時間一再修正細節，才終於讓他們開始處理夢寐以求的較大結構。

　　密斯曾說過他的教育目標：「你可以教學生如何工作；可以教他們技巧，如何運用理性；甚至可以給他們某種比例感，某種秩序感。」他相信，這種教法可以讓學生「發揮他們的潛力，而每位學生的潛力當然不同」。關於最後這點，他很堅持：「但潛力不同可不是老師的問題……有些學生就是沒辦法教。」[30]他對人的關心比不上建築；他認為，只要少數幾個好學生就能在各地蓋出好建築，所以他只需要指點那些最有天賦的學生即可。

　　「我想很多，我會在作品中控制我的想法──然後透過我的想法控制我的作品，」他如此宣稱[31]。這種態度讓他理所當然地惜字如金。他教過的一位學生說，當你問密斯問題時，「他根本就不回應。如果你逼他，他很可能會暴跳如雷……我說的可不是什麼攻訐性的發問，而是很嚴肅的問題。但他就是相應不理」[32]。

　　同樣的唐突情況也出現在密斯晚年同意接受六名大學生訪問的時候。「有些人認為，人類處境是我們今日的課題，但那是一個普遍性的課題，不是建築問題。」密斯故意採取和柯比意相反的立場，他把柯比意視為對手，而後者堅持建築必須「為人類服務」。密斯的火爆回應到了令人不愉快的程度，他極力強調，他相信理性主義和聰明才智適用於所有問題，比個人的反應更為重要。他進一步說明「人類處

境」的想法和建築無關：「你能用理性證明某件事合乎邏輯。但你無法證明情感。每個人都有情緒，這就是我們這個時代最該死的東西。每個人都說他們有權利有自己的意見，但他們真正有的，只是表達意見的權利。」[33]

他相信，只要秉持嚴格和不斷微調的態度，他不只能建造建築作品中的每個元素，還能塑造他個人存在的每個環節。最關鍵的是，花時間把事情徹底想清楚，而不是放任情緒胡衝亂撞把自己搞垮。他告訴那六名學生：「我在德國有三千本書。我花了一大筆錢買這些書，然後又花了一大筆時間閱讀、研究。我帶了三百本到美國，現在，我可以把其中兩百七十本送走而沒任何損失。但如果我沒讀完那三千本，我就無法留下最後的三十本。」[34]

這種對理性的強調和他對美學判斷的信仰攜手並進；密斯對外貌有非常嚴格的規範，其中包括美的絕對標準。他曾告訴最早期的一位學生：「我問你，塞爾曼（Selman），如果你遇到一對雙胞胎，兩人一樣健康、聰明、有錢、都能生小孩，但一個醜，一個美，你會娶誰？」[35]

正是因為密斯對於什麼好看什麼不好看的信念堅定不可動搖，所以他會在學生面前痛批葛羅培的建築作品，甚至毫無顧忌地表示，「包浩斯」這個名字是葛羅培的最大成就。運動、宗旨，以及對體制的忠誠度，與品質相比都是次要的；完美的視覺呈現才是首要之務。密斯不是團隊工作型的人物。包浩斯結束多年之後，密斯有一次在芝加哥與葛羅培對談，當葛羅培大力稱讚團隊努力和協作體系的好處時，密斯問道：「葛羅培，如果你決定生孩子，你會找鄰居一起幫忙嗎？」[36] 密斯把自己的藝術逼到極限；他對別人的期待也不下於自己。而唯一能不斷向前的方式，就是保持孤獨。

密斯的學生迪爾斯泰恩是美國人，進入包浩斯之前曾唸過哥倫比亞大學，1931 年 12 月 20 日，他從德紹寫信給父母：

和第一流建築師一起工作最不舒服的地方之一，就是他毀了你

對所有東西的品味，全世界的其他所有建築，只剩下百分之零點零五值得一看。密斯凡德羅不只痛斥美國建築師（對於這點，無須懷疑，他的理由十足充分），還說德國的好建築師不用一隻手就能數完……在比較不挑剔的人底下工作，滿足於二流作品，真是容易許多。我以前在哥倫比亞就是這樣，而大多數的美國（以及此地）學生現在還是這樣。感謝老天指引我在這裡降落。[37]

強調完美，是包浩斯的矛盾之一。十幾年前，葛羅培創立這所學校時，它的首要宗旨是要提供大眾更好的設計。但被他吸引來威瑪和德紹的最偉大教師，相信的主要卻是自己的作品，認為追求藝術上的卓越及認識真正的質感，比閱聽大眾的問題更為重要。也就是說，設計養成與創作繪畫比推廣理念更加緊迫。如果品質能廣為傳布，真實的好東西能對觀看者和使用者的生活帶來影響，他們當然樂觀其成，但他們知道，自己無法改變大眾對藝術和設計的反應。他們能做的，就是培養和支持一小撮有才華的人發展他們的願景。他們隨時會把二流人物排除出去。

約瑟夫·亞伯斯，《路德維希·密斯凡德羅》，約1930。亞伯斯形容密斯是個「偉大的傢伙」，希望這位高雅的建築師接任包浩斯校長後，能在內外交迫的反對聲浪中拯救學校。

密斯信任亞伯斯、克利和康丁斯基，但不信任第二流的畫家。亞伯斯不信任身為建築師的密斯或葛羅培或布羅伊爾。康丁斯基崇拜克利；克利崇拜的主要是古埃及的藝術家，以及能做出完美的「義大利番茄肉醬麵」的廚師。安妮·亞伯斯最愛克利和香奈兒的作品。他們全都厭惡對「藝術」不分優劣的盲目熱情，不喜歡那些立意良善但判別力遲鈍的「文化」愛好者大肆推廣那種什麼都好的創意概念。他們喜歡好五金行賣的零件勝過在手工藝市集裡找到的東西，寧可收看賣力拚鬥的運動比賽，勝過馬虎草率的舞蹈表演。

認為只要躋身「創意」圈就能享有某種優異性，這種想法是真正的包浩斯人所鄙夷的。他們會用最高的標準檢視卓越，也是眼光最敏銳的鑑賞家。簡單說，他們都是美學挑剔鬼。

9

密斯基於他對偉大的崇敬，他對過去的態度就和大多數包浩斯領導人物贊同的一樣。當他將支撐立柱安排在建築物外面時，他為自己遵循哥德建造法的一項主要原則感到自豪。當他將柱子放在屋頂板下方，他知道自己承襲了文藝復興的規範。他對紀念性建築的興趣，源自於他故鄉亞琛那座偉大的仿羅馬式結構，在柏林又受到四處可見的辛克爾建築的加強；他曾公開承認這點。除了歷史大師之外，他也樂於稱讚更晚近的前輩。例如，密斯讓學生知道他有多崇拜貝拉格，就是他曾推薦給庫勒穆勒夫人的那位建築師，儘管後來因為穆勒先生選擇貝拉格的設計讓兩人陷入火爆競爭。密斯說貝拉格設計的阿姆斯特丹證券交易大樓（De Beurs），「就是我得到清晰結構概念的地方，認為這是我們應該接受的基本概念之一。這說起來簡單，但做起來並不容易」[38]。

和包浩斯的許多同事一樣，密斯對數字系統也很著迷，不管是藝術和建築上或自然界的數字。也是因為這樣，亞琛的查理曼禮拜堂不只曾引他入門，讓他見識到視覺形式的情緒力量，也是他終其一生的

*維特魯威：西元前1世紀的古羅馬建築師和工程師，以著名的《建築十書》(De Architectura)闡述建築法則，對文藝復興之後的建築理念影響甚大。

參考對象。這座高三十二公尺的禮拜堂，是由十六邊形圈住一個八角形。整棟建築都是根據單一測量單位，仔細加倍或減半。

杜勒拜訪亞琛時，看出這座禮拜堂示範了維特魯威（Vitruvius）*在古羅馬時代所闡述的建築原則，這些原則日後也將對文藝復興時代的萊昂‧巴蒂斯塔‧阿爾伯蒂（Leon Battista Alberti）和安德烈‧帕拉底歐（Andrea Palladio）發揮深遠影響。維特魯威認為，好建築的必備條件包括符合功能、堅實穩固，以及能帶給人愉悅感。要達到這些目標除了需要高品質的尺度和比例之外，材料選擇也很重要。792年著手建造亞琛禮拜堂的建築師麥次的奧多（Odo of Metz），曾要求從羅馬廢墟中取得最適切的石頭，並由許多不同地點搜羅最好的材料為禮拜堂增色。還是個小男孩的密斯，就曾以雙眼盡情飽覽它豐富的馬賽克、大理石柱和青銅欄杆。

在巴塞隆納館這個案子裡，極精密的測量及使用美麗的材料，都是成功的樞紐。那方低淺的映景池之所以美得教人屏息，是因為周邊的挑簷厚度和延伸。我們感覺到一種貝多芬式的完美：倘若那些大理石板的厚度增減一分，恐怕就無法打動我們。而那深灰色的石灰華大理石，以變化萬端的紋理成為自然界最教人稱奇的石材，就像史特拉迪瓦（Stradivarius）*小提琴完美拉出的音色：上等極品加上出神入化的造詣。

*史特拉迪瓦：義大利最有名的製作小提琴家族，已成為頂級小提琴代名詞。

不過密斯的這些細部所費驚人，並不是每個人都擁有西班牙政府或圖根德哈父母的財力。密斯接任包浩斯校長不久，曾為畫家諾爾德設計住宅。但最後因為太過昂貴而沒有興建，密斯不願根據諾爾德的預算進行修改。

後來，他為大力支持他的崇拜者強生在紐約蓋了一棟公寓。在這個案子裡，客戶並不缺錢。強生的父親留給他一大筆美國鋁公司（Aluminum Company of America, Alcoa）的股票，讓這位有錢的年輕人不只可以在新成立的紐約現代美術館任職但不領薪水，還能負擔得起王子級的單身漢住所。1930年夏天，強生巡迴歐洲研究現代建築，他在柏林時拜訪密斯，把公寓案委託給他。這位美國年輕百萬富翁駕

著當時最時髦的寇德汽車（Cord）載密斯兜風，還請他到柏林最昂貴的餐廳享用豪華餐點加美酒，一邊討論案子。

強生抱怨，密斯花太多心力在那棟公寓上，「又不是要蓋六棟摩天大樓」[39]。不過，成果讓他極為驕傲。這位包浩斯校長的第一件美國案子，位於紐約東五十二街四二四號的一棟大樓裡，就在優雅的蘇頓廣場（Sutton Place）轉角處，是一個線條簡練雅致的空間，散發著過於自信的現代氛圍。芮克負責執行工作，她和強生一樣，十分享受驚世駭俗的快感，因為同棟公寓的其他鄰居根本無法想像沒有印花棉布和齊本德爾（Chippendale）*扶手椅的地方怎麼住人。芮克用巴塞隆納椅——這件三年前的設計在美國首次登場——單色生絲窗簾和草蓆裝潢室內。強生欣然接受，很高興能用這種風格讓他的哈佛同學和富豪朋友們大吃一驚。強生喜歡的不只是密斯凡德羅的美學；最吸引他的，莫過於他可以因此感覺與眾不同，高人一等。

幾年前，我和強生長談過這個案子。我們在他位於西格拉姆大樓（Seagram Building）的事務所裡會面，那是密斯在紐約最偉大的一件傑作，這件案子的業主是強生幫密斯找的，而強生也是該案的建築合夥人。

強生一如既往，穿著打扮無可挑剔，薩維爾街（Savile Row）**的訂製西服完美烘托出他的瘦削身軀。他語帶嘲諷地告訴我，那間公寓「有一盞燈，就跟你能想像的任何燈具一樣糟糕。它射出悲慘的冷光，但密斯在乎的只是物件本身」[40]。

強生以詆毀他的前英雄為樂。在他倆初次合作多年之後，強生厚顏無恥地在作品中模仿密斯，借用這位大師的所有形式，以及密斯挑選的孟加錫檀木和石灰華大理石，他所設計的每個建築案裡，幾乎都放了密斯的家具。但他漸漸不喜歡密斯，他說他努力給顧客方便，和他們作朋友，讓客戶感覺他的建築是為他們的需求服務，目的就是要我認為，密斯是個自私、冷酷的人。

為這本書收集資料時，我對強生與密斯的交惡有了新的看法。我從強生和密斯的通信中得知，東五十二街公寓是他倆日後諸多爭端的起點。

*齊本德爾：由倫敦細木匠湯瑪斯・齊本德爾（Thomas Chippendale, 1718-79）引領的一種家具設計風格，屬於英式洛可可到新古典主義的風格。

**薩維爾街：倫敦知名裁縫街，聚集了最頂尖的裁縫師，高級訂製男裝的聖地。

1934 年，密斯被強生「激怒」（強生用語），因為強生「未經適當授權」明顯抄襲密斯的家具。強生指責《居家與庭園》雜誌（*House & Garden*）造成這項誤會；他告訴密斯，他有提供家具設計師的名字給雜誌，但雜誌在報導中沒將密斯的名字放進去。強生繼續為自己辯護。至於他為朋友愛德華 • 沃堡——也就是曾經到包浩斯向克利買畫及出錢為亞伯斯夫婦買船票前來美國的那個沃堡——設計的公寓，他在信中告訴密斯：「我絕對沒有想過也沒做過任何剽竊您設計的事。沒錯，我的確用了您賣給我的設計圖，為自己和沃堡先生的公寓製作家具。但至少就我所知，每個人都很清楚那些家具是您設計的。」[41]

強生繼續寫道，他正打算把密斯的布爾諾椅收入現代美術館的一項展覽，「我很驕傲地指出，那是您的作品」。接下來，這位美國鋁公司的繼承人筆鋒一轉，對密斯極盡諂媚，同時也自我誇耀。他對包浩斯的這位末代校長似乎既害怕又崇敬，兩種心情不分軒輊。強生寫道：「我不確定您是否理解，您的作品目前在美國有多出名，所有現代建築師都對您和您的作品抱持莫大崇敬，我也不確定這樣說會不會太不謙虛，但這的確有很大一部分得歸功於我努力透過展覽、文章和講座替您宣傳。恭喜您今年夏天在柏林大展上的傑出裝置，並容我再次向您保證，我對您和您作品的敬意從未減少。」[42]

密斯立刻回信給強生。強生的郵件花了兩週的海運寄達柏林，建築師收到後隨即對這位崇拜者的懇求提出回應：

> 親愛的強生：
>
> 　　感謝您今年 11 月 2 日的來函。我猜想您正考慮展出我前弟子的作品。我不確知您考慮的人是誰。但切勿把那些只在包浩斯跟我工作過一小段時間的人當成我的弟子。因此，倘若您真的打算貫徹這個構想，請務必將明確的計畫細節寄給我。我對自己的作品和現代建築運動極為看重，無法為我不熟悉的活動或作品背書；特別是因為最近，我越來越常聽到美國人宣稱，現代建築運動只是一種流行風尚。這是十分危險的想法，也讓我們更有理由

以最謹慎和最嚴格的標準思考未來的公開展出。願您一切順心，

<div align="right">敬上 [43]</div>

強生氣沖沖地馬上回信：

我親愛的密斯凡德羅：

感謝您 11 月 23 日的來函。

我必須說，您信中的口氣令我驚訝。

您從我的文章中知道，我向來對您和您所支持的建築純粹性抱持最高敬意。我對五花八門的現代流行或時尚絲毫不感興趣。

我即將離開現代美術館和紐約建築界，所以不會有機會實現我想展出您學生作品的計畫。現代美術館再也不會有建築展，因此您無須為美國的進一步宣傳擔憂。

<div align="right">您最誠摯的朋友 [44]</div>

強生的預言，或說威脅，並未成真。二次大戰爆發後，密斯凡德羅不只在美國居住開業，還把強生當成最重要的支持者之一。

1986 年，強生在現代美術館記念密斯百歲誕辰的座談會中，向廣大而專注的聽眾宣稱：「歷史上沒有其他建築師曾在短短幾年中創作出如此原創的作品。」他讚揚密斯「發明國際樣式的辦公大樓」；並認為密斯的混凝土和磚造鄉間宅邸及波浪狀的摩天大樓，全都是無與倫比的傑作 [45]。這和密斯外孫德克・羅漢（Dirk Lohan）的看法一致，羅漢認為 1920 年代末期是密斯的創作顛峰。羅漢告訴聽眾，納粹取得政權後，密斯就跟著失業；大多數時間都在讀書，並靠著家具設計的版稅過活。雖然五十二歲的密斯在 1938 年抵達美國之後陸續蓋了一些極為精緻的建築，但沒有一件的創新程度比得上他在包浩斯繁盛時期的作品那樣純粹。

強生在這場百年座談會上稱頌密斯的作品，並不是因為兩人後來的關係有所改善。他們最後一次碰面，是在康乃狄克州紐坎南（New

Canaan）強生設計的玻璃屋（Glass House），這棟建築無疑是以各種方式參考密斯的作品。強生在那次會面時詢問密斯對貝拉格的看法。結果「他站起來走了出去」，強生在座談會中提到。當時大約晚上十一點，由於密斯拒絕回去強生家，他原本預定在那裡過夜，強生只好打電話給朋友，請他們接密斯去他們家過夜。台下聽眾大為吃驚，但如同強生說的：「在密斯身邊別使用真理一詞，因為他對真理有他自己的看法⋯⋯只要他高興，他隨時可以打破自己的規矩。但如果是你打破那些規矩，或他不喜歡你打破規矩的方式，你就會大禍臨頭。」[46]

10

密斯凡德羅六十二歲時，曾和一小群設計系的學生談到他在包浩斯的經歷。雖然這是非正式談話而非演講，還是有文字紀錄保存下來：

> 我會接任包浩斯校長，完全是因為葛羅培有天早上和德紹市長一起來找我，他跟我說：「如果你不接，學校就會四分五裂。」他說如果我接，學校就能繼續往前走。然後 1932 年底，納粹來了。沒有誰的位置強到足以抵擋。1933 年，我關閉包浩斯。也許你們對這會有興趣。
>
> 你們知道，納粹運動不是突然冒出來的。它是從德紹開始。那是納粹贏得選舉的第一個地方政府。納粹掌權後，市長告訴我，他們想看看包浩斯都在做些什麼。他們想要舉辦一個評論展，他說：「我知道你想休假兩週。我很樂意准你休假。」我說：「不。我想留在這裡。我想看看那些人。」而我真的做了。
>
> 然後他們來了。說來話長。有個人，他的名字叫舒茲瑙堡（Schulz-Naumburg），你們知道，他很早，差不多 1900 年，就寫了一些關於整體文化傾向的書，談論老建築，和那些摧毀鄉村的工廠——多愁善感、美學至上，他那個時代的標準誤解〔密斯

指的那些書是《德國文化工作》（*Deutsche Kulturarbeiten*）〕。他想改變。他想拯救美好城鎮。你無法拯救美好城鎮。你只能興建新的美好城鎮來拯救它們。

那就是你能做的。他是納粹政府的人，非常資深，有拿到金勛章〔密斯先生指的是納粹的金質黨章〕。擁有金勛章的只有大約九十人。他是其中之一。他來了，而我們在包浩斯給他一個展覽。我做了一切努力，想維持秩序。我們辦了一個很棒的展覽，你們知道，我還跟康丁斯基搞半天。康丁斯基有一些舊畫的構成圖，一些幾何分析。我說：「我們必須展這些嗎？」他大怒。於是我說：「那就用吧。」我們把圖擺在大廳中央的桌子上。其他東西都在四周，這張分析圖在桌上。那些人來了之後，我們談了一下，然後我向他們介紹我們正在做些什麼。我提議他們，你們知道，繞著牆走。他們完全沒看到那張桌子。

然後我知道，絕對沒希望了。這是一項政治運動。和現實無關，和藝術也無關。我沒東西可輸，也沒東西可贏，你們知道。我也不想贏。現在，我們來說說最後發生的事。

德紹市決定關閉包浩斯。他們阻擋我們，說：「你們必須走。」市長熱愛包浩斯，希望能幫助我們，他說：「拿著所有機器，所有織布機，走吧。」

於是我在柏林租了一間廠房。我用自己的錢。我花了兩萬七千馬克承租三年。每年九千馬克。那在美國不算什麼，但在德國是一筆大錢。我租的那棟廠房狀況很糟，漆黑一片。我們開始工作，所有人，包括每個學生。許多當年和我們在一起的美國人應該都還記得，我們把它洗得一乾二淨，每樣東西都漆上白色。那是一棟牢固、簡單、漆得潔白無瑕的廠房，棒極了，你們知道。就在廠房外面的街上，有一道壞掉的木頭圍籬，關著。從外面看不到房子。我可以向你們保證，有很多人來到那裡，看到圍籬，就會轉頭回家。但有些好傢伙就是會在經過時留下來。他們根本不會顧慮圍籬。我們有一群很棒的學生。

有天早上，我從柏林搭電車去學校，下車後走一小段，穿過一

道橋，從橋上可以看到我們的建築，而我差點斷氣。真是太離譜了。我們美麗的建築居然被蓋世太保團團圍住——他們穿著黑色制服，拿著刺刀。是真的包圍。我衝到那裡。一位哨兵說：「停在這。」我說：「什麼？那是我的工廠。我租的。我有權過去看。」

「你是所有人？進來。進來。」他知道，如果不放我進去，我不會罷休。於是我走進去和那位軍官講話。我說：「我是校長。」他說：「喔，進來。」我們談了一下，他接著說：「你知道，有件事情對德紹市長不太有利，我們正在調查包浩斯成立的相關文件。」我說：「進來。」我把所有人叫來說：「打開每樣東西協助調查，全部打開。」我確認沒任何東西可讓他們羅織罪名。

調查進行了好幾個小時。最後，蓋世太保們又累又餓，打電話回總部說：「我們到底要做什麼？要在這翻一輩子嗎？我們餓昏了，等等。」然後他們說：「把學校鎖上，忘了這件事。」

接著我去打電話給阿弗雷德‧羅森伯格（Alfred Rosenberg）。他是納粹文化的黨哲學家，也是這項運動的首腦。這項運動稱為德國文化聯盟（Bund Deutsche Culture）。我打電話給他說：「我想和你談談。」他說：「我很忙。」

「我了解，不過，不管任何時間，只要你方便，我都可以過去。」

「你可以今晚十一點過來嗎？」

「沒問題！」

我朋友希爾伯塞默和芮克還有其他人都說：「你不會傻到要十一點去那裡吧？」朋友擔心他們會殺了我或做什麼恐怖的事。「我不怕，我什麼都沒有。我要去跟那個男人談談。」

於是那天晚上我去了，也談了差不多一小時。我朋友希爾伯塞默和芮克就坐在對街咖啡館面窗的位置，看著我進去，看我是一個人，還是有人監視我等等。

我告訴羅森伯格，蓋世太保關了包浩斯，我希望能讓它重新復學。我說：「你知道，包浩斯有其宗旨，而我認為那很重要。它跟政治或其他東西根本無關。它是跟科技有關。」接著，他第一

次告訴我關於他的事。他說：「我是受過訓練的建築師，來自波羅的海國的里加（Riga）。」他在里加拿到建築文憑。我說：「那麼我們一定能彼此了解。」他說：「不可能！你期待我做什麼？你知道包浩斯的支持者正在和我們對抗。那是兩軍交戰，只不過在精神戰場上。」我說：「不，我真的不認為是這樣。」他說：「你們從德紹搬到柏林時，為什麼不看在老天爺的份上，改個名字？」我說：「你不認為包浩斯是個很棒的名字嗎？你找不到更好的名字了。」他說：「我不喜歡包浩斯做的事。我希望你能暫緩，你可以懸臂，但我感覺需要支撐。」我說：「即便是懸臂？」他說：「是的。」他想知道：「你到底想在包浩斯做什麼？」我說：「聽著，你坐在這個很重要的位置上。看看你的寫字桌，這張低劣的寫字桌。你喜歡嗎？我會把它砸到窗外。那就是我們想做的。我們想要不必把它砸到窗外的好東西。」他說：「我會想想我能幫你做什麼。」我說：「請別拖太久。」

從那天開始，我接連三個月，每隔一天就去蓋世太保總部報到一次。我認為我有權利。那是我的學校。那是一所私人學校。我簽了合約。那價值兩萬七千馬克，一筆大錢。當他們決定關閉學校時，我說：「我不會放棄。」我花了三個月時間，整整三個月，去蓋世太保總部。他八成有個後門，你們知道。他在等候室放了一張長椅，寬不到四吋，故意讓你坐起來很累，然後你就會回家。不過有一天我終於逮到他。他是個年輕人，很年輕，差不多就你們這年紀，他說：「進來。你想要幹嘛？」我說：「我想要跟你談談包浩斯。到底是怎麼回事？你們關閉包浩斯。那是一所私人學校，我想知道原因。我們沒偷任何東西。我們沒鬧革命。我想知道怎麼會這樣。」

「噢，」他說：「我對你很清楚，對你們的運動也很有興趣，包浩斯運動，等等，不過我們不了解康丁斯基。」我說：「我可以為康丁斯基掛保證。」他說：「你必須保證，但要小心。我們不清楚他的底細，但如果你要保他，我們也可以。但若是出事，我們會把你抓起來。」他說得非常清楚。我說：「沒問題。就這

樣做。」然後他說：「我會和戈林（Goering）談，因為我對這學校真的很有興趣。」我相信他。他是個年輕人，就你們這年紀。

這是希特勒發表清楚聲明之前的事。希特勒是在 1933 年德國藝術之家（Der Deutschen Kunst）開幕，談到納粹運動的文化政策時，發表這項聲明。在這之前，大家各有想法。戈培爾（Goebbels）有他的想法；戈林有他的想法。你們知道，一切不清不楚。希特勒演講結束後，包浩斯宣告出局。但那位蓋世太保的頭頭告訴我，他會去跟戈林說，而我回答：「請儘快。」當時我們只靠著德紹政府給我們的薪水過活。沒有其他資助。

最後，我終於拿到一封信，說我們可以讓包浩斯重新開門。拿到信後，我把芮克喊來說：「我拿到信了。學校可以重新開張。去叫香檳。」她說：「叫香檳幹嘛？我們根本沒錢。」我說：「叫就對了。」我把教職員聚集在一起。亞伯斯、康丁斯基……他們還在我們身邊，還有其他人：希爾伯塞默、彼德漢斯。我說：「這是蓋世太保給我們的信，說包浩斯可以重新開張。」他們說：「太棒了。」我說：「我花了三個月的時間，每隔一天就去那裡報到一次，才弄到這封信。我一心想弄到這封信。我希望得到准許，繼續往前。現在我有個提議，我希望你們同意。我將回一封這樣的信給他們：『非常感謝貴方准許學校再次開啟，但全體教職員決定把它關閉！』」

我花了這麼多力氣就是為了這一刻。這就是我叫香檳的理由。大家都同意，都很開心。然後我們就結束了。

這是包浩斯的真正結束。其他人都不知道。只有我們知道。亞伯斯知道。他在那裡。但其他相關說法絕對是胡扯。他們不知道。我知道。[47]

註釋

1. Franz Schulze, *Mies van der Rohe: A Critical Biography* (Chicago: University of Chicago

Press, 1985), p. 177.

2. Ibid., p. 16.

3. Ibid., p. 23.

4. Ibid.

5. Hugo Perls, unpublished memoir, Leo Baeck Institute, undated, n.p.

6. Schulze, *Mies van der Rohe*, p. 61.

7. Ibid., p. 83.

8. Ibid., p. 92.

9. Ibid., p. 106.

10. Ibid.

11. Barry Bergdoll and Terence Riley, *Mies in Berlin* (New York: The Museum of Modern Art, 2001), p. 107.

12. Ibid., p. 137.

13. Ibid., p. 214.

14. Ibid., p. 139.

15. "6 Students Talk with Mies" (interview of Mies van der Rohe by students of the School of Design, North Carolina State College), *LINE* magazine, vol. 2, no. 1 (February 1952).

16. John Peter, interview with Mies van der Rohe, ms., 1956, Mies van der Rohe Archive, Museum of Modern Art, New York.

17. Hans M. Wingler, *The Bauhaus: Weimar, Dessau, Berlin, Chicago*, ed. Joseph Stein, trans. Wolfgang Jabs and Basil Gilbert (Cambridge, Mass.: MIT Press, 1969), p. 165.

18. Schulze, *Mies van der Rohe*, p. 175.

19. Josef Albers to Franz and Friedel Perdekamp, Dessau, March 29, 1932; translation by Oliver Pretzel.

20. Nicholas Fox Weber, "Historic Architecture: Mies van der Rohe, Revisiting the Landmark Tugendhat House," *Architectural Digest*, October 1990, pp. 74–86.

21. Ibid.

22. Bergdoll and Riley, *Mies in Berlin*, p. 99.

23. Ibid.

24. Ibid.

25. Schulze, *Mies van der Rohe*, p. 170.

26. *Saturday Review*, January 23, 1965.

27. Schulze, *Mies van der Rohe*, p. 176.

28. Howard Dearstyne, *Inside the Bauhaus* (New York: Rizzoli International, 1986), p. 223.

29. Transcript of interview with Dirk Lohan, p. 37, Mies van der Rohe Archive, Museum of Modern Art.

30. *Saturday Review*, January 23, 1965.

31. Ibid.

32. Unidentified voice from February 26, 1986, Mies van der Rohe Archive, Museum of Modern Art.

33. North Carolina State College in 1952; reprinted in *LINE* magazine, vol. 2, no. 1.

34. Ibid.

35. Schulze, *Mies van der Rohe*, p. 177.

36. Ibid., p. 338.

37. Lohan interview, p. 39.

38. Werner Blaser, *Mies van der Rohe* (New York: Praeger, 1972), p. 14.

39. Schulze, *Mies van der Rohe*, p. 179.

40. Nicholas Fox Weber, "Revolution on Beekman Place," *House & Garden*, August 1986, p. 58.

41. Letter from Philip Johnson to Mies van der Rohe, November 2, 1934, Mies van der Rohe Archive, Museum of Modern Art.

42. Ibid.

43. Mies van der Rohe to Philip Johnson, Berlin, November 23, 1934, Mies van der Rohe Archive, Museum of Modern Art; translation by Oliver Pretzel.

44. Philip Johnson to Mies van der Rohe, December 5, 1934, Mies van der Rohe Archive, Museum of Modern Art.

45. "Mies at 100" symposium, moderated by Franz Schulze, Museum of Modern Art, New York, February 25, 1986, p. 47 of transcript, in Mies van der Rohe Archive, Museum of Modern Art.

46. Ibid.

47. Transcript in Mies van der Rohe Archive, Museum of Modern Art.

包浩斯人生
The Bauhaus Lives

1

1980 年 9 月，有一天我在安妮 · 亞伯斯身邊時，她接到一通電話，說妮娜 · 康丁斯基剛被謀殺。

電話那端是涂 · 史雷梅爾。這三個女人，妮娜、涂和安妮，如今都是寡婦。自從康丁斯基死後，安妮和妮娜就沒往來；她們沒有不和，只是她和約瑟夫都覺得與妮娜關係不深。1935 年他們收到康丁斯基的一封信，總結了問題所在。康丁斯基寫了整整十四頁信紙抱怨

德紹包浩斯的一場舞會，約 1926。右下方那對就是妮娜 · 康丁斯基和約瑟夫 · 亞伯斯。1935 年，康丁斯基夫婦流亡巴黎，亞伯斯夫婦住在美國，妮娜在一場時髦的舞會結束後於信中寫道：「親愛的亞伯斯，我也很想和你跳舞呢！」

他在巴黎的艱困生活：「不論是一般大眾或出色人士，都對藝術毫無興趣。」[1] 在信末，妮娜用潦草字跡欣喜若狂地增補了一段。在俄羅斯大公舉行的一場舞會中，她穿了一套華麗的金片晚禮服，和一名親王跳華爾滋：「親愛的亞伯斯，我也很想和你跳舞呢！」[2]

安妮經常引用這封信來說明妮娜是個怎麼樣的人。但無論如何，妮娜橫死的消息還是讓她大吃一驚。

*格斯塔德：瑞士西南部德語區的小山村，知名滑雪度假勝地。

涂跟安妮解釋，她去妮娜位於格斯塔德（Gstaad）*的「祖母綠」（Esmeralda）木屋別墅赴晚餐約，但沒人應門。她不斷按鈴、敲門，等了將近五分鐘。最後，她到最近的電話亭打電話報警。警察破門而入，發現妮娜已經被勒死。

涂去過妮娜的木屋別墅好幾次，她很肯定康丁斯基的畫沒有遺失。每樣東西都在原處。她知道妮娜把大部分珠寶都放在銀行保險箱裡。不過清點後發現，妮娜最新購買的鑽石項鍊不見了，價值一百萬美元，還有一些其他品項。

鍾愛墨西哥陶珠的安妮，對妮娜的珠寶品味十分驚奇。幾年前，古根漢美術館的一名策展人，曾經描述妮娜為了參加康丁斯基作品展的開幕晚會，在卡萊爾飯店（Carlyle Hotel）如何精心打扮。安妮還記得，1920年代在威瑪和德紹時，幾乎每個人都一窮二白，她私心將包浩斯當成一塊淨土，可以逃離她童年時代瀰漫於柏林的浮誇氣息。所以當她聽到，康丁斯基的遺孀穿過宛如寶物櫃的珠寶間，試著決定當晚究竟該佩帶祖母綠或鑽石或紅寶石項鍊，然後詢問耳環、手鐲還有戒指又該戴哪種寶石時，她感到迷惑不已。康丁斯基死後，他的畫價直飛沖天，隨便一幅畫的價格都超過藝術家生前所賺的總數。妮娜靠著這筆新財富，養成購買百萬珠寶的習慣，名聲不脛而走，成為梵克雅寶（Van Cleef & Arpels）和卡地亞（Cartier）爭相禮遇的貴賓。

包浩斯在威瑪、德紹和柏林時，生存是最主要的課題；康丁斯基曾為終於能買一雙新鞋開心不已。當時的情況和康丁斯基剛學步的兒子死於營養不良的時候比起來，已經好很多了。誰也沒想到，有朝一日，會有一群包浩斯遺孀在這個受錢驅使的藝術世界裡成為有權有勢

的人物，或康丁斯基的前女僕會變成百萬富翁。但這些**真的**都實現了。康丁斯基死後，巴黎畫商艾米・梅格（Aime Maeght）「不費吹灰之力就取得妮娜的信任」，並鼓勵她痛快花錢——好好享受變成富翁的感覺。最善於觀察藝術家世俗面，而且評論一針見血的約翰・李察遜（John Richardson）寫道：

> 　　她越揮霍，就得賣越多畫，梅格就越有利潤可圖。辛苦這麼多年之後，她為什麼不能犒賞自己一部轎車、一名司機，和一些巴黎世家（Balenciaga）*的衣服呢？既然她是俄國人，為什麼不能用伏特加、魚子醬和貂皮大衣把自己扮成貴婦人？還有，最重要的，為什麼她不可以好好放縱一下自己未曾滿足的珠寶熱情？紅寶石、藍寶石和最重要的祖母綠，全都能讓她想起康丁斯基輝煌燦爛的色彩感……「梵克雅寶是我的家人」，妮娜會這樣宣稱。[3]

*巴黎世家：1918年由西班牙設計師克里斯托瓦爾・瓦倫西亞加（Cristobal Balenciaga）成立的高級訂製服時尚品牌，旗艦店位於巴黎。

　　安妮和涂簡單聊了一下她們身為重要藝術家遺產管理者的新人生。她倆覺得人生真是諷刺，經歷過幾近貧窮的生活之後，現在她們竟然得花這麼多時間和律師、會計師及稅務專家商量，該怎麼管理她們新近得到的大筆財富，安妮解釋說，因為「我們有一種叫作『基金會』的東西」。她還跟涂說了，約瑟夫和她的作品最近有哪些展覽即將登場，但她並未自誇，行為舉止就好像約瑟夫的地位還沒完全得到世人承認似的。

　　她和涂說好要保持密切聯繫，涂也承諾，關於妮娜的死亡案件如果有後續發現，她會讓安妮知道。

八十四歲的妮娜遭到謀殺一案，從未偵破。涂沒有再打電話過來，因為沒任何重大突破可以敘述，不過距離涂那通電話大約一個月後，她在某次談話中聽到一個讓她著迷的案件消息。來源是約翰・艾德菲爾德（John Elderfield）。當時他是紐約現代美術館素描部的負責人，正跟我一起處理一場跨部門的約瑟夫回顧展，他來到康乃狄克，和我研究約瑟夫未問世的一些作品。不過安妮對約瑟夫的展覽興趣不大，

她更想知道格斯塔德勒殺案有沒有進一步消息。

艾德菲爾德露出狡黠的微笑，然後用他脫脂牛奶般的聲音和北英格蘭的腔調告訴安妮：「謠傳說是菲利克斯・克利幹的。」

「不可能！」安妮回答。不過這個可能性讓她興奮莫名，雖然她和艾德菲爾德都同意，這當然是無稽之談。

安妮不時會在腦中仔細思考這些情況。有可能是菲利克斯做的嗎？當然不可能，不過在所有包浩斯大師相繼離開德國但菲利克斯選擇留下那段期間，曾經引發過很多怨恨。菲利克斯從小就和康丁斯基很親，當時妮娜根本還不存在，之後兩家人在德紹布庫瑙爾街分住同一棟房子，就在亞伯斯夫婦隔壁；難道是當時發生過什麼，但沒人知道？

包浩斯關閉後，亞伯斯夫婦漸漸和那些人都失去聯絡。他們曾經和克利熱信往返，但他在戰爭結束前就過世了。約瑟夫和康丁斯基在1930年代都還保持密切聯繫，亞伯斯曾經設法想把康丁斯基請到黑山學院，康丁斯基1934年也曾在米蘭為約瑟夫籌畫一場展覽，還撰文介紹，不過康丁斯基在亞伯斯夫婦有機會造訪歐洲之前，就已過世。他們在芝加哥見過密斯幾次，撇開約瑟夫認為密斯公寓裡收藏的克利畫作都被香菸酒氣熏到褪色不談，密斯從來就不是可以親近的那種人。當他在1969年過世時，亞伯斯夫婦意識到，他們再也沒有可以寫弔唁函的朋友了。

葛羅培和密斯同一年去世，他是亞伯斯夫婦唯一在專業上保持聯繫的對象。1950年時，他們兩夫婦和葛羅培都為哈佛研究中心工作。亞伯斯為中心裡的一處公共空間設計了磚造壁爐；用水泥將白色磚塊以各種不同角度排列出精妙的抽象圖案。安妮用大膽的抽象圖紋編織房間的隔簾和床罩——和後來將成為 Burberry 風衣招牌內襯的圖案非常相似——讓學生生活看起來威風許多。約瑟夫還在1960年代為葛羅培設計的泛美大廈做了一面壁飾，名為《曼哈頓》（*Manhattan*），裝置在一天運送兩萬五千人次進出中央火車站的電扶梯上方。那件作品是以他包浩斯時期的玻璃構圖為基礎，但也傳達出他和安妮離開納粹德國抵達紐約時所感受到的愉快和活力。

除了伊賽為了掉落的珍珠讓安妮感到困窘那次，亞伯斯夫婦和葛羅培夫婦並沒有社交上的往來。約瑟夫雖然和布羅伊爾還有聯絡，但最後絕交，因為約瑟夫認為布羅伊爾用了他為明尼蘇達修道院所做的一項設計（布羅伊爾是該案的建築師），但沒註明出處。約瑟夫經常信誓旦旦要和別人絕交，不過安妮總是會居中調停，試圖讓雙方重修舊好。

不過對於他們的救星強生，亞伯斯夫婦倒是有志一同，都不想維持關係，即便強生曾幫安妮在紐約現代美術館辦了一場展覽也於事無補，因為兩人都對強生背叛現代主義、擁抱歷史樣式這件事感到震驚。另一個不相上下的原因是，亞伯斯夫婦認為強生是個社會名流，不是他們在包浩斯認識的那種專心創作的藝術家。他或許是在最可能的時機策畫他們離開德國的人，但他和他那群有錢、時髦的朋友實在太像了，超乎亞伯斯夫婦的容忍範圍。最明顯的一次是，他邀請他們夫婦去紐坎南的玻璃屋共進週日午餐，卻拿昨天晚上招待「更重要朋友」吃剩的肉捲給他們吃：他們永遠無法原諒這項冒犯行為。

約瑟夫死後，安妮有段時間因為太過傷心而有些痴呆，只能處理最簡單的事務，所以我有機會和強生接觸，因此比較能理解他們之間的裂痕。強生非常大方地讓我欣賞他的藝術收藏，那些作品都儲藏在玻璃屋一樓一個類似藝廊的空間裡。首先，這棟房子的風格就足以讓約瑟夫火冒三丈。接著，強生指了賈斯伯・瓊斯（Jasper Johns）*的一幅大油畫給我看，我告訴他，口氣當然是比約瑟夫客氣許多，雖然我知道很多人都認為瓊斯是位重要藝術家，而強生指給我看的那件早期作品尤其是那些欣賞者眼中的傑作，但我就是不喜歡瓊斯的東西。強生隨即笑著回答我說：「噢，其實我也不喜歡。是阿佛列德要我們全部都要買，我們對阿佛列德的建議照單全收。」

他說這段話時看起來很開心。他很樂意用一種犬儒主義的口氣說明，有錢人購買昂貴藝術品絕少和自身的品味有關。在另一個場合，他也興味盎然地告訴我，艾迪・沃堡買了畢卡索 1905 年的一件重要畫作，是個年輕男孩的肖像，原因純粹是那個男孩長得太好看了：「我們全都被那個男孩迷死了，林肯**、艾迪還有我。」

*瓊斯（1930– ）：美國普普藝術和觀念藝術的先驅，美國國旗是他著名的創作母題之一。

**林肯：指 Lincoln Kirstein，美國作家和藝術鑑賞家，紐約文化圈的風雲人物。

強生的嘲諷和包浩斯的精神截然對立。喜歡亞伯斯夫婦、克利和康丁斯基的人，絕不會讓任何人支配他們的品味；他們會把藝術的質地奉為至高無上的議題。要約瑟夫把阿佛列德・巴爾——強生口中的「阿佛列德」——的意見當成權威，根本不可能。約瑟夫告訴我，他覺得巴爾從沒原諒他，因為他在 1930 年代中期，加入一群藝術家站在現代美術館前面，抗議該館對純抽象藝術家缺乏關注。約瑟夫是少數對巴爾判定偉大藝術的標準提出質疑的人，也是願意直說出來的

*王爾德（1854–1900）：愛爾蘭詩人、小說家和劇作家。這裡的王爾德式是指「玩世不恭」的性格特質。

人。強生不但甘心受他支配，還用一種王爾德式（Oscar Wilde-like）*的態度擁抱自己的反覆，他以取笑自己的道德腐敗為樂（對於他的建築師身分，他最愛說的一句話是：「我是個妓女」），而亞伯斯夫婦、康丁斯基、克利、葛羅培、密斯和其他一些包浩斯人，卻認為美學標準是神聖不可侵犯的。

安妮和妮娜雖然沒有往來，但還是把她視為大家庭的成員之一。妮娜儘管愚蠢，卻還是讓一位天才可以在輕鬆舒適許多的情況下生活、繪畫。而且妮娜是屬於黃金時代的人。有關她的所有八卦總是讓安妮聽得津津有味，畢竟和他們在威瑪與德紹那些更嚴肅的同事比起來，妮娜更常逗她和約瑟夫開心。聽和妮娜有關的事，就像在美容院看雜誌。她很清楚康丁斯基的婚姻和約瑟夫的婚姻反差有多大，她也同樣明白，雖然約瑟夫不會娶一個賣弄風情又不懂藝術的女人，但他對妮娜的輕佻還是有某種渴望。

安妮聽說梵克雅寶曾經提供妮娜一整套首飾，包括一條二十克拉鑽石墜子的項鍊，一只手鐲，還有耳環和戒指，這條八卦讓她充滿好奇。聽說那套首飾有不同顏色的鑽石，代表不同的酒類色澤，包括人頭馬干邑白蘭地（Remy Martin）的金黃琥珀色，蕁麻酒的淡黃綠色，里耶開胃酒（Lillet）的鮮橙色，以及多寶力葡萄酒（Dubonnet）的紫紅色。妮娜擔心引發犯罪，接洽珠寶事宜時寧可用代碼而不用本名，不過當她接受法國文化部頒授的榮譽軍團勳章（Legion d'Honneur）時，還是拍下佩戴那套珠寶的照片，在約瑟夫過世那年，她也用她最鍾愛的寶石將木屋別墅命名為「祖母綠」。安妮也很愛聽妮娜和年輕

約瑟夫·亞伯斯和康丁斯基夫婦，約1930–31。包浩斯人認真投入偉大藝術的創作，但也會運用想像力製造歡樂。

男子調情的消息，有部分是優越感作祟，因為安妮有麥斯米倫，無須像她那樣。

　　妮娜寫過一本滿紙八卦、沒人想讀的回憶錄；安妮也拿到一本贈書，但只翻了第一頁。在安妮看來，最有趣、也最能總結那本書有多愚蠢的細節是，妮娜原本想把書名取為「我和康丁斯基」，直到德國大畫商海因茲·柏格魯恩（Heinz Berggruen）說服她還是用「康丁斯基和我」比較妥當。

在涂打過電話及艾德菲爾德造訪過後，安妮有好一段時間特別注意菲利克斯在妮娜死前幾天和她有過哪些往來。1980年9月1日，也就是妮娜遭殺害的前一晚，菲利克斯和妮娜共進晚餐，涂也在場。因為那天還剩下非常多羅宋湯和俄羅斯酸奶牛肉（beef Stroganoff），所以妮娜邀請他們隔天晚上繼續過來吃。

　　隔天晚上，警察就發現妮娜瘦小的身軀躺在浴室地板上。「她是

被徒手勒死。」[4]就算有指紋，警方也從沒在任何犯罪紀錄中提到，也沒有破門而入的跡象。桌上有一張包裝紙，沾了花粉和香味，但沒看到花；這或許表示有人帶著花束前來然後又把花帶走，因為那可能是犯罪線索。超過兩百萬美元的珠寶下落不明。

幾天後，妮娜的葬禮在巴黎舉行，只有十四人參加。其中似乎沒半個人覺得有必要催促警方儘快破案。

康丁斯基老說，生命的奧祕不可能破解。他在《藝術的精神性》中所描述的那些位於金字塔最尖端的少數天才，都接受知識堡壘堅不可摧的事實。他能想像妻子的死亡也需要臣服於同樣的規則嗎？

2

安妮對包浩斯幾位要角的描述，以及她用高明小說家對最重要細節的敏銳感告訴我的那些軼事，讓我彷彿身歷其境，親眼目睹威瑪和德紹的生活實況。此外，亞伯斯夫婦兩人也體現了那個不尋常的世界，雖然它只持續了十年多一點，但對全世界的建築和物品樣貌，以及人們面對設計的態度，都造成極為強大的影響，衝擊範圍直到今日仍在擴大當中。認識他們，讓我直接見識到真正的反叛精神，以及對於美的熱愛，這兩點正是包浩斯的根基所在。我看到熱情燃燒的活力，還有精準嚴苛，這兩項特質將包浩斯的風雲人物結為一體。我也見證了他們熱切追求一種有別於正常規範的生活方式，看不起一般的階級制度，以及對日常生活充滿迷戀。

約瑟夫對所愛事物滿懷熱情，對他認為的欺詐行為則是深惡痛絕。他尤其討厭妄自尊大。有一天，我和安妮一起工作，約瑟夫在午後末了時分走到廚房加入我們，一臉怒氣。跟我們說明原因時，原本蒼白的皮膚漲得跟龍蝦一樣紅。那天早上的《紐約時報》刊登了一篇羅伯・馬瑟威爾（Robert Motherwell）*的訪談。「尼克，你知道馬瑟威爾說他的作品已經達到何種境界嗎？」約瑟夫氣沖沖地問我。然後不可置信地舉起雙手說：「『不朽！』不朽！馬瑟威爾居然敢說他

* 馬瑟威爾（1915–91）：美國抽象表現主義藝術家，紐約學派（New York School）的成員之一。

已經達到不朽。就算是米開朗基羅和達文西都不敢如此宣稱！說的人是誰？馬瑟威爾！」

約瑟夫突然從椅子上站起身，衝到水槽邊，從後面的窗台上拿起一隻小小的手繪陶鳥。「尼克，你看這隻鳥。這是我和安妮在墨西哥市集上買的。只要幾披索。墨西哥每個地方的市集都有這種小鳥。我們不知道這隻鳥或其他鳥的藝術家是誰。但看看它的顏色。看看它的喜悅、歡慶，還有美麗造形。這隻小鳥比馬瑟威爾的所有作品不朽多了，根本不是克雷蒙·葛林伯格（Clement Greenberg）*那幫評論家所能想像的。」

然後他坐了下來，稍微平靜之後，開始吃他的水果餡餅。

惹惱約瑟夫的，包括馬瑟威爾的作品及他在藝術圈爭權奪利的手段。約瑟夫認為，馬瑟威爾的拼貼是衍生自更好的法國藝術，主要是馬諦斯，大型油畫則太過表現自我，缺乏視覺價值。他也譴責馬瑟威爾那種一心想要成為未來重要人物的人生態度。安妮經常說：「生涯是這裡最醜陋的字眼之一。那跟藝術毫無關聯。」

* 葛林伯格（1909-94）：美國極具影響力的藝術評論家，極為讚賞抽象表現主義，大力宣傳，尤其是傑克森·波洛克（Jackson Pollock）的作品。

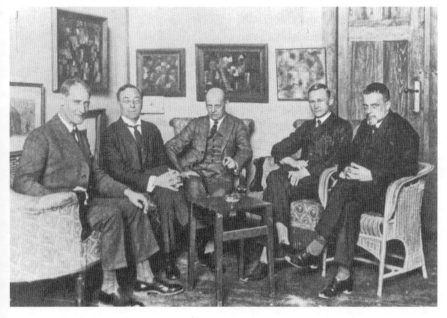

包浩斯五位師傅聚集在克利畫室，威瑪包浩斯，約1925（左起：費寧格、康丁斯基、史雷梅爾、穆且、克利）。當包浩斯這些偉大藝術家齊聚一堂時，除非是化裝舞會，否則都會以銀行家或教員的打扮出現，他們刻意避免矯揉造作的波希米亞風格。

亞伯斯夫婦的觀點對許多人而言可能太過嚴厲，但那正是將本書幾位主角結合在一起的基本信條。葛羅培之所以創立包浩斯，是因為他認為藝術和設計的目的在於改善人類生活。目標是重要的；提升創造者的個人成就不是。而強烈的意見絕對是必備前提。藝術是極為嚴肅的一件事，如果你不喜歡某人的東西就不該客氣，也不該接受大多數人認為重要的東西。強烈的熱情是不容妥協的。

約瑟夫對自我膨脹的鄙夷，在 1974 年某天我載他和安妮去紐約時，展現得特別清楚。當初，他們在奧倫治之所以買下這棟房子，有部分是因為它離梅利特交流道不到一英里，不管對他倆或訪客而言，往來紐約都比較方便，不過 1974 年時，兩人的年紀已經大到無法獨自應付紐約的停車問題，於是我問他們是否願意讓我當那天的司機。任何時候，只要有機會聽到約瑟夫和安妮一起說話，肯定會有收穫。

亞伯斯夫婦是要去跟大都會博物館開會。現在我知道，他們是去討論一項重要捐贈，包括兩件約瑟夫在威瑪包浩斯當窮學生時，用從垃圾場撿來的玻璃瓶碎片所做的集合作品。不過當時，我只知道他們受邀到博物館的員工餐廳午餐，他們大可建議我在外面找家咖啡館吃個飯，稍後再跟我會合，但他們沒有這樣做，而是非常親切地把我加進去。

我們一小群人一起吃飯。約瑟夫很欣賞蓋哲勒，他是大都會博物館亞伯斯展的策展人，但兩人對於艾爾斯沃斯 · 凱利（Ellsworth Kelly）*和法蘭克 · 史帖拉（Frank Stella）**的看法南轅北轍，約瑟夫兩個都不喜歡，兩人的對話非常精采。也就是在這個場合，當有關紐約學派的辯論進行到最熱烈的時候，約瑟夫打斷自己的論述，不再大談在繪畫中太過自我表現是一種罪惡，反而嘲笑起蓋哲勒的戒指，彷彿真正的男子氣概和藝術正直這個議題有關似的。

才剛奚落完蓋哲勒的珠寶，約瑟夫突然低下頭，好像發生了什麼可怕的事。我坐在他左手邊，心想他會不會是被他喜歡吃的骨頭卡到喉嚨。我嚇死了，趕緊問他：「亞伯斯先生，你還好嗎？」

他把幾乎埋在餐盤裡的頭稍微翹了一下，給我一個惡作劇的微

*凱利（1923–）：美國色域主義和低限主義畫家和雕刻家。

**史帖拉(1936–)：美國低限主義畫家和版畫家，該派代表人物，以筆直或彎曲色條抽象組合聞名。

笑。他的眼睛閃閃發亮地說：「沒事，我很好。因為哈文（Hoving）**豬**剛剛走進來，如果他看到我，他就會走過來，把我做過的一切都說成是他的功勞。」

等到湯瑪士・哈文（Thomas Hoving），也就是大名鼎鼎的大都會博物館館長就座之後，約瑟夫立刻挺直身子，繼續用餐聊天。在旁邊欣賞這齣插曲的蓋哲勒，只是笑而不語。

回程時，我們走西側高速公路（West Side Highway），約瑟夫坐前座，安妮坐後面，我說：「亞伯斯先生，我必須說，當哈文走進餐廳，我看到你低下頭時，我真是嚇死了。」

他笑得像個僥倖逃過一劫的小男孩。他總算成功達成目標，避開那位館長。笑完之後，約瑟夫一本正經地說：「記住，所有博物館館長都是**豬**！」

事實上，在德紹包浩斯時，有位館長一直是個好朋友和支持者，那就是葛羅特，當地公立博物館的館長。不過，約瑟夫的態度是包浩斯的另一個基本特質。政治人物和政府官員知道如何在權力結構中耍弄，但藝術界的人，如果在乎金錢和行政事務勝過藝術的終極意義，就不值得信任。

六年後，當我試圖和艾德菲爾德在現代美術館籌辦一場約瑟夫的相關展覽時，我想起了他的「豬」評論。當我跟現代美術館敲好展覽日期，理察・奧登堡（Richard Oldenburg）館長也跟我握手確定這項計畫之後，我非常開心。沒想到後來展覽被迫改期，因為有一名董事堅持要在那段時間辦另一位藝術家的個展，因為他砸了很多錢買那位藝術家的作品。之後，因為又有其他優先考慮相繼插入，於是這場破天荒的跨部門展覽就被往前推到根本不存在的行事曆上。艾德菲爾德告訴我，他氣呼呼跑去跟奧登堡理論：「但是你跟尼克・韋伯保證這場展覽會舉行的時候，我也在場。」根據艾德菲爾德的說法，奧登堡的回答是：「又沒有白紙黑字，只是握手而已。」

在約瑟夫口中，那些和包浩斯有關的官員和官僚，並不比美國博物館館長更可信任，儘管有雷史洛伯、黑澤、馬薩里克和葛羅特這些

例外。他明白表示，在包浩斯，大家都知道藝術家與博物館人員當然是敵人。認為「當局」可能會和創意天才有志一同，是太過天真的想法。1988 年時，我又想起這點。當時，我策畫的約瑟夫百年回顧展馬上就要在紐約古根漢美術館登場，我非常興奮，沒想到館方竟然強迫我把屬於博物館某位董事的一幅畫作包含進去，而且還得用樹脂玻璃罩著，根本看不見。

1975 年 11 月，我第二次載亞伯斯夫婦去紐約。他們早上和一位前哥倫布時期藝術的經紀人有約，打算用一幅《向方形致敬》交換一件特別精美的印加陶瓶。他們再次邀請我一起午餐，地點是在大都會博物館專屬的一個院落裡。午餐後，安妮和我一起去看多年前她捐給大都會博物館的一批織品樣本，都是她在威瑪和德紹包浩斯工作坊的作品。

　　她用虛弱、憔悴的雙手一一拿起那些布料樣本。她說，在她父母的公寓裡，用的布料大多是絲和天鵝絨。那些布料的外貌是用來遮掩而非歌誦它們的結構；為了不讓紗線和織法明白呈現出來，前包浩斯時期的德國日常布料總是覆滿了與生產過程和功能完全無關的花卉圖

穆且夫婦和豪斯・薛帕（Haus Scheper）歡送派對，1927 年 2 月 7 日。康丁斯基、克利、史雷梅爾、亞伯斯夫婦和葛羅培都在其中。包浩斯人總是會用風格十足的方式慶祝各項活動。

案、女性搖曳生姿的圖像或其他裝飾主題。偽裝與粉飾是最終目的，不只客廳裡的窗簾、桌巾和椅墊布如此，還包括他們生活中的一切事物。所幸，她在包浩斯得知，還是有些人跟她一樣，願意直接面對事實，甚至認為事實也可以很美麗。

當安妮拿起一塊用閃亮金屬絲線和無光澤黑色亞麻線混編而成的晚禮服布料時，她突然改變話題。她告訴我，約瑟夫早上突然一陣暈眩。現在好多了，應該沒問題，但她想還是讓我知道一下。

午後稍晚，我們在約好的時間與約瑟夫在博物館大廳會合。就在我們要走去開車時，他突然四肢無力，頭昏眼花。我們扶他坐在大廳長椅上，安妮挨坐他旁邊，讓他把頭枕在她肩上。我先去把亞伯斯夫婦的墨綠色（約瑟夫很喜歡這個顏色被命名為「英國賽車綠」〔British racing green〕）賓士開到博物館大門附近。一名大都會博物館館員幫我顧著車子，我和安妮一人一邊慢慢攙著約瑟夫步下階梯。

當我載著這對信守騎士精神的老夫婦離開紐約時，鄰座的約瑟夫看起來十分蒼白。事實上，他是心臟病發作，但當時還沒診斷出來，五個月後，這個病將奪走他的生命。不過等我們開上西側高速公路，過了大都會博物館修道院分館（Cloisters）後，哈德遜河的新鮮空氣從打開的車窗吹入，取代都市的污染廢氣，這位八十七歲的老先生也逐漸恢復活力。他開始談論他鍾愛的仿羅馬式建築和雕刻，然後說起當今藝術圈和「博物館界」令他憎惡的幾個面向。

話題從這裡轉到喬托，我問了幾個喬托和仿羅馬式建築有關的問題。我當然知道，他在威瑪包浩斯碰到當年的安妮莉瑟之後不久，曾送給她一幅喬托的《逃往埃及》複製畫，那件作品所展現的優雅和平衡，是他倆認為所有偉大藝術和設計都不可或缺的。

約瑟夫開始用他的右手指生龍活虎地比畫起來。「你知道嗎，尼克，最後我更喜歡杜奇歐。他的線條有一種張力，一種興奮，一種**能量**。」他用手指畫出杜奇歐聖母的輪廓。他雙眼發亮，激動不已。談論線條，用手指畫出形狀，讓他再次活了過來。

3

真正的包浩斯精神除了和現代主義有關之外，也同樣和喬托與杜奇歐，還有古埃及與前哥倫布時期的中南美洲藝術有關。真正重要的，是那些普世、永恆的視覺面向。個別藝術家和設計者的所在地、時期或個人歷史都是其次，遠遠比不上重要許多的作品本質。

當然，包浩斯每個人的差異都很大。克利、康丁斯基、葛羅培、密斯：每個都是獨立個體，也都具有同樣強烈的意志。相較之下，亞伯斯夫婦的尖銳看法還算是溫和的。不過隨著我與約瑟夫和安妮的相處，我逐漸理解這些影響深遠的人物有哪些彼此共享的價值，以及他們相互敬重的原因。將這些最傑出包浩斯人結合在一起的，是他們追求藝術卓越的熱情，他們對生命的熱愛，以及對自然的敬重。

不過他們的個人習癖及環境和家庭現實，同樣影響顯著。我很幸運能結識碩果僅存的兩位包浩斯人。這六位人物都已超越一時一地，是永遠的天才，我把焦點擺在他們待在包浩斯的這段期間，努力描繪他們人性的一面，企圖能讓讀者看到，他們創造並活出一個空前絕後的夢想。

1994 年 5 月，剛過完九十五歲生日的安妮，與世長辭。

自從十四年前妮娜死後，安妮就成了唯一一個依然在世的包浩斯要角。偶爾，這個身分確實賦予她一定的地位，但有眼不識泰山的情形也同樣常見。

麥斯米倫・謝爾為了討安妮歡心，曾在他執導的瑪琳・黛德麗紀錄片中讓她入鏡。高齡九十一歲的安妮為此專程飛往柏林，滿心著迷地聽著摯愛的麥斯米倫指揮攝影和指導她該怎麼做。他的威望及對藝術的明確要求，都是她崇敬的，她也興味盎然地遵照他的指導。她對柏林本身反倒毫無興趣，看不出明顯鄉愁，對多采多姿的富裕童年也不見緬懷；她一心關注的只是拍片這項嶄新冒險。

在這部紀錄片中，安妮穿過一大堆廢棄的三十二厘米膠捲，讓膠捲從她手指間滑過，一如當年她手中的織線。她是黛德麗的完美陪襯，

黛德麗看起來像個虛榮的首席女高音,而薄施胭脂、一頭原色白髮的安妮,則是在研究賽璐珞膠捲的鏡頭中,將她的知性好奇展露無遺。

沒想到,影片上映後,嘉布莉葉・安南(Gabrielle Annan)在她為《紐約時報書評》撰寫的評論中指出,「卡司名單上出現安妮・亞伯斯的名字」,她問道:「難道她就是謝爾的地下情人?⋯⋯是那位集傑哈・德巴狄(Gérard Depardieu)*和墨利斯・雪佛萊(Maurice Chevalier)**於一身,德國戰前最風流放蕩、魅力無法擋的漢斯・亞伯斯(Hans Albers)***的遺孀?⋯⋯不論這位老太太是誰,我們都可將她視為黛德麗風華最盛的威瑪共和末年的象徵。她那張錯置的臉孔像鬼魅般攪得人心煩意亂。」安南把神祕的安妮形容成「一名瘦小的德系猶太老婦人,茫然困惑」——和黛德麗截然相反[5]。

讀到這篇評論時,我火冒三丈,立刻寫了一封措辭粗魯的信件給《紐約時報書評》的編輯,指出安妮是世界級的紡織藝術大師,還有,與她結婚的那位亞伯斯不是漢斯,而是聲名卓著的畫家和色彩理論家。我還說,安妮身高五呎七吋,就女人而言並不矮小;我還質問,安南是不是根據安妮的鼻型就斷定她的宗教。因為影片中完全沒提到安妮是猶太人,除此之外,我想不出安南有什麼理由這樣說。

編輯將安南的回覆轉寄給我。她說,現在她知道安妮是她的表親,還是她的教母,她「最後一次見她是在洗禮池前」。除此之外,沒做任何解釋。

我決定把這一切,包括那篇評論、我的反應和安南的回信全都收著,不讓安妮知道,因為我覺得那句「瘦小的德系猶太老婦人」會讓她極不舒服。沒想到麥斯米倫竟然把安南的文章連同其他影評一併寄給她。

我打電話給麥斯米倫質問他為什麼要這樣做。他說他認為安妮不會被安南的描述惹火,畢竟,整體而言,安南對這部影片的評價極為正面,而且安妮早就對奇怪的評論習以為常,甚至還會興奮不已呢。

最後這句他倒是說對了。不過,安南的描述當然把她惹惱了。我一知道她看過評論,就把我寫給《紐約時報書評》的信件和安南的回覆拿給她看。安妮想了一會兒說道:「沒錯,她父親是路易・烏爾

*德巴狄(1948–):法國演員,代表作包括《大鼻子情聖》(Cyrano de Bergerac)等。

**雪佛萊(1888–1972):法國演員、名歌手和輕歌舞劇表演者。

***漢斯・亞伯斯(1891–1960):德國演員和歌手,1930年至1945年間的超級巨星。

斯泰因（Louis Ullstein），最小的表弟。不過她的教母是蘿忒不是我。」在我和安妮看來，安南重建歷史，把她的教母改成最後在世人眼中較為有名且重要的佛萊希曼家姊姊，是挺合理的。安妮提醒我，這就是世人竄改歷史的方式。「凡是在包浩斯或黑山待過的人，日後讀到這些無聊的胡扯，應該都能理解。」

不過，也有些人非常清楚安妮是誰。

　　1978年，我妻子凱瑟琳帶賈桂琳・歐納西斯（Jacqueline Onassis）到安妮家與她會面。凱瑟琳和賈姬那天大部分時間，都在康乃狄克州南溫莎（South Windsor）一座由雞舍改建的穀倉中，研究美國的鄉間古物，安妮家是當天行程的最後一站，之後賈姬的司機將載她回紐約，凱瑟琳則和我一起回家。

　　那天下午，賈姬穿了一件古舊的寬鬆洞洞毛衣，加上已經磨白的燈心絨褲，美得令人無法置信。一頭蓬髮略嫌散亂，就算有化妝，也是像我這種人看不出來的那種淡妝；她有一種高貴的活力，散發出幾乎像是原始人的能量和機敏。

　　當這位前第一夫人踏上門廳那半截樓梯時，坐在輪椅上的安妮在樓梯平台等候她。賈姬的表現，宛如教養良好的波特女子學校（Miss Porter's School）*的學生正在晉見王室成員。她以顫抖的聲音告訴安妮，能見到她真是莫大的榮幸。她花了幾秒鐘環顧客廳，牆上只有四幅《向方形致敬》，別無他物，看完後她脫口說出：「就像馬諦斯的馮斯（Vence）禮拜堂**：一片純白，然後就是色彩。」

　　那句話不可能是誰幫她擬好的講詞，更難得的是，她竟能如此一語中的，貼切描繪出亞伯斯夫婦家的景象。

　　這兩位女士開始討論設計，以及開放空間的需要性。安妮說：「在包浩斯……」才起了個頭，她就立刻打住問道：「您聽過包浩斯嗎，歐納西斯夫人？」

　　「噢，亞伯斯夫人，我聽過，而且您大概無法想像，能見到您真是無上的光榮！」

*波特女子學校：美國公認最好的女子寄宿中學，專門培養菁英女性，位於康乃狄克州。

**馮斯禮拜堂：馮斯是法國蔚藍海岸的小山城，馬諦斯曾為該地純白色的玫瑰經禮拜堂（Chapelle du Rosaire de Vence）設計璀璨的彩繪玻璃。

安妮長眠後，我隨即打電話給麥斯米倫。他表示哀悼，但我們都同意她是壽終正寢。他告訴我，他無法出席兩天後的葬禮。

我知道，安妮在遺囑中並未提到他，但他不知道。安妮除了把某些約瑟夫的畫作留給小弟和已故妹妹的小孩之外——雖然他們對安妮和約瑟夫的藝術除了禮貌性的欣賞外，並無任何興趣，但這項表示還是意味深長，因為約瑟夫的畫作如今價值不斐——其他全捐給基金會，延續它們的傳奇。她不會把麥斯米倫列入遺囑，因為如果列了，就表示他和她的物質財產有關。這很重要，因為她寧願相信，她和這位年輕演員暨導演之間的強烈情愛，是建立在更純粹、更超脫世俗的基礎之上。

身為安妮 · 亞伯斯的遺囑執行人，我決定送給麥斯米倫兩件安妮的私人物品。一件是黑色的喀什米爾圍巾，非常符合他的風格。另一件是擺在她床頭的灰色派克鋼筆，她用了好多年，甚至在她右手搖晃到無法自己寫字時，也是由我協助她握著那枝鋼筆簽下重要文件。

我給他寫了一封虛情假意、略微奉承的信件，解釋那兩件物品的意義及它們代表他和安妮的私人關聯。我的祕書興高采烈地寄出包裹，她向來對麥斯米倫的居心深表懷疑。

幾天後，麥斯米倫來電，聽起來很生氣：「這是什麼？我從安妮那裡得到的就這些？」

「是的，麥斯米倫。」我遵照安妮給的提示稱呼他，因為她說過，只有真正親近的人才不會叫他「麥克斯」（Max）。「我想收到那兩件東西你應該很感動。」

「沒有其他東西嗎？她沒留其他東西給我？」

我解釋，安妮把一切都留給亞伯斯基金會，順道提醒他，過去安妮對他多慷慨，給過他那麼多傑作，甚至還在他繼子娶娜塔莎（Natasha）的時候送了他一幅非常棒的紙本油彩，那個可愛的女人是他幾年前在莫斯科拍片時認識的。

「基金會！基金會！馬瑟威爾也有個基金會，蕾娜特（Renate Ponsold，馬瑟威爾遺孀）會說，那怎麼可能是問題。那家人呢？朋友呢？」

等他平靜下來後，他用最諷刺的笑聲告訴我，那條圍巾是幾年前他送給約瑟夫的。

*瑪麗亞‧雪兒：採慣用譯法譯為「雪兒」，未譯作「謝爾」。

幾天後，麥斯米倫的姊姊，瑪麗亞‧雪兒（Maria Schell）*來電。我在好幾個場合和安妮一塊兒見過她，一直很談得來，只有一次例外，就是 1983 年約瑟夫‧亞伯斯博物館在約瑟夫故鄉博特羅普舉行成立酒會時，瑪麗亞堅持要享有特別待遇。我和瑪麗亞的爭執讓麥斯米倫勃然大怒，我倆差點當著安妮的面，在她典雅的古堡酒店房間大打出手，那是我們下榻的豪華鄉村酒店，位於埃森附近。我記得最清楚的是，麥斯米倫和我氣到沸騰，眼看就要開始揮出右勾拳了，安妮則是比開幕儀式上的任何時刻都更投入。事實上，我難得見她如此興奮。

當安妮死後我在電話上聽到瑪麗亞的聲音時，腦中頓時浮現出這件插曲。因為，就和當年她解釋為何她在博特羅普需要市長的座車供她差遣調度一樣，她又再次做了驚人演出。她以無比溫暖的口氣安慰我，說她知道我和安妮有多親近，知道我現在的感受有多強烈，還有我陪她走過多麼美好的歲月：「但當然，親愛的尼克，她現在已經到另一個世界，那裡肯定是安詳寧靜。」

然後，突然間，她的語調丕變。平常濃厚低沉的聲音突然提高八度，像重新活了過來似的。「她真的什麼都沒留給麥斯？沒有其他的嗎？」

我把之前跟麥斯米倫說過的話又跟她講了一次。

「但他這麼愛她。而且愛了這麼久。你知道，他有財務困難。即便是偉大的演員，也常常無法負擔自己導片的花費。」

當瑪麗亞得知我們並未違反安妮的遺囑後，這通電話很快就喀答結束。

在威瑪或德紹，有誰曾想過會有這種事情發生？

4

包浩斯人的所作所為是著眼於所有時代，但他們從事創作的那個世界，卻和歷史上的其他時代都不相同。

1939 年，本名雷慕德・普雷策（Raimund Pretzel）的賽巴斯提安・哈夫納（Sebastian Haffner），寫了一本回憶錄*，是從不曾遭受第三帝國直接迫害的觀點，為我們提供當時德國生活的記述。他不是猶太人，不是同性戀，不是吉卜賽人，不是現代主義者，不是共產黨人，不是社會主義者，也不是任何處境險惡的少數族群，但他同樣認為德國文化在包浩斯最興盛那段期間發生了天翻地覆的改變，然後就走入歷史。

哈夫納的兒子奧立佛・普雷策（Oliver Pretzel），在父親於 1999 年過世後沒多久，就將這本尚未曝光的回憶錄翻成英文出版，並用威瑪最重要的英雄人物歌德的引言揭開序幕。這句引言在詩人全盛時期一百年後，包浩斯創立之際，也曾扮演指路明燈的角色：「德國無足掛齒，個別的德國人才是一切。」[6] 包浩斯認為，該校的宗旨不只是要實現這句引言，還要將範圍擴大到在這所由德國政府出資興建的學校中求學的非德國人——包浩斯的仇敵則是堅決反對其他國籍的學生和教師留在學校。

不過德國當時的局勢發展對包浩斯的衝擊，完全無法用「無足掛齒」來形容，反而是激烈到改變了整個文明，最初點燃和助長包浩斯的經濟情勢及時代精神，最後也導致學校的滅亡。

哈夫納在書中描述的景況，正是 1920 年代初期普遍瀰漫於德國的現象，我們可藉此了解，葛羅培以某種方式予以支持、又以其他方式強烈反對的那個世界。哈夫納是這樣描述那個時期的德國特色：

> 在世人眼中，這些特質非常奇怪，完全無法理解，和他們向來認為的德國性格截然不同：宛如脫韁野馬的憤世狂想，以虛無主義的歡樂態度面對自身的無能為力，以及為活力而活力……
>
> 德國 1923 年所經歷的一切，沒有其他國家可堪比擬。每個國

*哈夫納回憶錄：中文版《一個德國人的故事：哈夫納1914–1933回憶錄》（左岸文化）。

家固然都走過一次大戰，大多數也都經歷過革命、社會危機、罷工、財富重新分配，以及貨幣貶值。

但只有德國同時承受所有這些恐怖怪異的極端情勢；沒人經歷過這般陣仗驚人、有如嘉年華的死亡之舞，這種綿延無期、充滿血腥的農神節狂歡，其間貶值的不只是金錢，還包括所有價值觀。1923年不只為納粹架好了舞台，也為所有的奇幻冒險鋪好了溫床。[7]

包浩斯就是這樣的冒險之一。不過，孕育包浩斯的背景同樣也滋生出另一個衝擊更為劇烈的社會變化，也就是納粹主義。儘管它的根源可以往後追溯，但真正茁壯的時間，正是葛羅培舉行包浩斯大展那年。如同哈夫納所記載的：「那一年孕育了種種瘋狂面向：冷酷、傲慢、肆無忌憚、飛蛾撲火，我們的辭彙裡不存在『也許是對的』和『不可能』這類字眼。」[8]

哈夫納也描繪了 1933 年的柏林春天。當時，包浩斯為了保住最後的據點正在努力掙扎，但整體局勢逼得密斯和其他教職員不得不選擇關閉包浩斯，因為當時的大多數人

完全沉迷在一場接一場的大典、儀式和國族節慶中。由3月4日大選前的一場盛大慶功會揭開序幕……全德各地都有群眾遊行、煙火、鼓聲、樂隊和飄揚的旗幟，希特勒的聲音透過成千上萬個擴音器信誓旦旦……

一星期後，興登堡廢除威瑪共和的國旗，用納粹的反萬字和黑白紅的「臨時國旗」取代……

這些無休無止的活動之所以空洞無比、缺乏意義，絕非偶然。其目的正是要讓民眾養成習慣，就算看不出任何值得慶祝的理由，也要跟著歡呼喝采。因為，只要能讓人明顯脫離自我，你就能用鋼鞭電鑽把他日夜折磨到死，光是這個原因就足夠了──噓！最好的做法是讓他們歡呼，像狼群一樣「嗥，嗥！」嚎叫。

而且，民眾也開始樂此不疲。1933 年 3 月的天氣好極了。在春光明媚、旗幟飄揚的廣場上歡呼慶祝，不是很棒嗎？[9]

那些選擇不加入的包浩斯人，真是非常幸運。他們幾乎都離開了德國。

階級問題和經濟情況，也是這幾位藝術家共同面對的課題之一。

我在撰寫這本書時，於火車站月台上巧遇大學時代一位朋友的哥哥，讓我頗有感觸。我最後一次見到他，是在我朋友二十一歲的生日派對上，我很高興能認識他，以下我將用「艾胥頓・索穆塞特」（Ashton Somerset）這個化名稱呼他。他是那種令安妮著迷的美國式貴族完美範例，我和他有過一次精闢的心靈對話。我很開心看到他的另一個原因，是我清楚記得，艾胥頓的父親是少數能和克利作品心魂相通的人物之一。

艾胥頓如今留了一頭氣質白髮。他穿著黑色高雅的喀什米爾羊絨單排釦長大衣，渦紋絲巾繫成領巾模樣，活似馬寬德（J. P. Marquand）*小說裡的角色，也很像某人會在從紐哈芬開往波士頓的火車等候室遇見的人物。我問他目前在哪高就，他說他是投資銀行家。接著，我把話題一轉，告訴他一件我猜他會有興趣的事情。1967 年，他弟弟曾經安排我和他父親一起去紐約古根漢美術館參觀克利的回顧展，對當時年僅十九歲的我而言，那是一件非常開心的事。他父親就跟我當時認識的所有人一樣，對克利的作品如數家珍。

我還告訴他，我很高興有機會去他家位於華盛頓的房子，欣賞他父親多年以來陸續收藏的克利畫作。我說，他父親是位奇人。他一一向我指出唯有真正畫迷才能看得出來的各項細節，談論作品時的熱情口氣，真是充滿感染力。克利的世界和其他人很不一樣，而艾胥頓的父親顯然就是少數能夠大膽深入其中的人物之一。

我知道索穆塞特先生已經過世，因為 2007 年我在佳士德拍賣會上看到幾幅克利畫作，標明是他的遺產。「是的，」艾胥頓露出笑容說：「他有很多克利。有好幾幅在拍賣會上拍出很棒的價錢。」

*馬寬德（1893–1960）：美國小說家，最初以摩多先生（Mr. Moto）偵探故事聞名，後來以諷刺小說《已故的喬治・阿普雷》（The Late George Apley）贏得普立茲獎，主角正是一位波士頓人。

「你知道，你父親和其他收藏家不同。他是真的熱愛那些收藏品，如果我沒記錯，他只收藏兩類作品，克利的油畫和林布蘭的蝕刻，眼光非凡。」

「的確，他是個明智的收藏家，因為你知道，我們拿去拍賣的那些作品，最後都拍出底標價格的三到四倍。他一共有十二個孫子女，這對我們的生活是很棒的一項資產。」

「這真是太不可思議了，」我說。我試著讓口氣聽起來輕鬆愉快，不像說教，但還是忍不住說道：「我正在寫有關克利的書，1923年時，有一次他和康丁斯基去威瑪的一家咖啡館，想各自點杯咖啡，就這樣，但最後他們什麼也沒點就打道回府，因為他們連兩杯咖啡的錢都付不起。」

「是的，我們很幸運有佳士德幫忙拍賣，而且時機抓得正好——就在貨幣貶值之前。」

在某種意義上，這也可能是 1920 年代。

5

2008 年 9 月底，某天早上我正在巴黎加布里葉大道上騎著自行車時，對街的一個景象吸引了我的目光。那天陽光燦爛，但空氣清爽帶點涼意，是那種所有東西看起來都閃閃發亮的日子。一名身強體健的黑人，約莫四十歲，正在一輛貨車後面卸貨。他轉過身子，前肩放低，扛起貨物。他的膝蓋彎曲，顯然是把重量集中在雙腿而非背部。從他扛負這些想必十分沉重的大型木箱的方式，可以看出他很熟練，是個絕頂優雅的行家。

當我在那條三線大道上踩著腳踏板，經過兩旁的壯麗建築時，我突然理解到，這就是包浩斯想要追求的東西。包浩斯的宗旨是要我們看見事物，要我們去留意那些看似平凡但其實非凡無比的東西。我腦中閃過三十三年前我載著亞伯斯夫婦去紐約的一個場景。當時我正沿著跨郡大道往上開，有個建築物讓約瑟夫目不轉睛，因為它的鷹架已

經豎好，正在進行套管工程。我認識的其他人可能會把焦點擺在我們碰到的車禍，或是不知神遊到哪去；但他會把目光鎖定在此時此地，鎖定在許多人不曾察覺的東西。

安妮也是，正在興建中的牆面讓她非常興奮，她用柔軟的聲音解釋說：「你知道，我一直熱愛過程；正在砌磚的這個時候最有趣，比完工後更讓人興奮。」

在加布里葉大道上卸貨的那個男人，讓我想起約瑟夫的電工素描──那是他進包浩斯之前畫的一張速寫，我是在紐哈芬的地下儲藏室發現的。吸引他的，是那些爬在電線桿上的工人弓著身體的方式，還有他們的平衡動作、專業技能及相互合作。

那幕卡車司機處理卸貨的景象，也勾起我最後幾次看到亞伯斯的記憶，那是 1976 年的一個刺骨寒天。當我開進亞伯斯家的車道時，我看到約瑟夫拿雪鏟站在打開的車庫前面──每次開到這裡，我都會再次對它的不倫不類感到震驚，就好像我至今仍無法消受承包商把電源設計在室內的好意。他穿了一件維耶勒（Viyella）*淺底深格紋法蘭絨襯衫，領口鈕上，還有卡其長褲。看起來強壯又帶點孩子氣，還有些天真，這位英俊的八十七歲老先生走過來迎接我，將雪鏟從右手換到左手。他臉上掛著微笑，似乎很滿意自己解決了車道的結冰問題，他解釋說，北邊因為日曬和瀝青角度的關係，導致積雪溶化，積成水�，又重新結冰。

他正準備把一些冰層敲碎時，我說服他讓我接手。他起先一直拒絕，但我還是贏了，開始攻擊冰塊。他不想留我一個人在那裡辛苦，那樣太無禮了，所以他站在打開的車庫門邊看我工作。約瑟夫站在那兒對我發揮很大的作用，就像他對一代代學子的影響一樣；他會讓人想克盡全力，做到最好。我知道站在旁邊的那個男人，喜歡好好鏟雪勝過胡亂作畫，所以我像把一生賭上似地認真鏟著。

「了不起……太棒了。」他生氣勃勃、滿臉笑容地繼續說道：「你知道嗎，尼克，你的揮鏟動作非常穩重。小學生通常會揮到你身高一半的地方。」他用雙手比出高度。「但下鏟的深度卻只有你的一半。他們那是男孩的鏟法。你是男人的鏟法。」

*維耶勒：英國知名服裝店，創立於1784年。

這種誇張、對稱的比較方式，是屬於亞伯斯為平凡事物賦予詩意的那面。除此之外，尤其值得注意的是，約瑟夫是個日常時刻的鑑賞家。他關心實際有效的做法和相關細節，無論是車道的斜度、揮鏟的距離，或鋼筆筆尖的厚度和紋理；這些都令他深深著迷。最重要的是，他對事物的觀察極為精闢，而且會以出人意表的獨到方式做出回應。

　　包浩斯絕不只是一個地方或一場藝術運動。沒錯，它有它的歷史現實，那些人也是，但對它最忠實的參與者而言，這所學校的精神必須和最普遍、最永恆的議題有關。最重要的是，包浩斯的老師會懇請學生張大眼睛仔細觀察，從雙眼的搜尋調查開始著手。因為敏銳的觀察會產生神奇的存在感。

　　當我繼續在巴黎街道馳騁時，我想到約瑟夫對自行車的著迷。他為自行車畫過素描還寫過文章；在他心裡，自行車的腳踏板、鏈條、車輪和上頭的輪幅，都是形隨機能的完美範例。這當然已經是設計討論上的陳腔濫調，不過耳熟能詳並無損於它的重要性。加布里葉大道上的建築則代表完全相反的價值，每個立面都精雕細琢、布滿不必要

包浩斯運動會，約1928。拉克斯・費寧格（T. Lux Feininger）拍攝。技藝和歡樂是包浩斯兩大崇敬對象。

康丁斯基夫婦和克利,德紹渥立茲公園,1932。德紹這座公園是康丁斯基和克利最常流連之地。

的裝飾,強調虛假的外貌。包浩斯人並不反對歷史和過去的種種花邊與附帶品,但他們更熱愛自行車這類物件。布羅伊爾就是從某輛自行車上使用的鋼管得到靈感,設計出許多堅固、輕盈的創新家具。

　　我也留意到掉落街道的樹葉,以及自然的季節變化。在我鑽研這六位包浩斯主角的人生時,我發現最惹人注意的其中一點,就是克利每天會在威瑪和德紹的大公園裡散步,關注大自然的成長。把植物當成知識來源也是該校的基礎之一。尊重自然是至高無上的。

我的單車之旅的目的地,是一處運動場所,隸屬於某個俱樂部,那裡曾經是一棟超級豪宅。在這個早秋時分,入口處的花園長滿柑橘和鮮黃花朵。我想到柯比意,他是最推崇包浩斯的人物之一,該校最棒的刊物曾以他為主題,他也曾參與該校的展覽。柯比意設計自己的住宅時,花了很多時間挑選庭院該種哪些樹木花草,比其他事情考慮得更多(包括那些更容易受到矚目的部分,例如屋頂漏水問題)。這些花朵的形狀讓我想起克利,鮮豔的色彩召喚出康丁斯基。我也記起他們熱愛大自然的慷慨和創造力,以及他們意識到視覺的愉悅──色彩本

身和抽象形狀——可以直接傳達出強烈的情緒歡愉。

　　走進俱樂部後，我在簽到時瞧見我前面那個人的署名是「侯歇福科伯爵」（Comte de Rochefoucault），我的思緒頓時被拉往另一個截然不同的方向。我把名字寫在下面，我知道，這也和包浩斯密切相關。身為玻璃切割工的孫子，我對頭銜和貴族觀念毫無興趣，而身為曾祖父輩就移民美國的美國人，我對這類事物也幾乎一無所知，但我很好奇，對許多人而言，這些地位特出的人士究竟是怎麼舉足輕重或無關緊要。包浩斯的成立得感謝某位親王的支持，它最早的校舍曾經是皇家學院的所在地，但它也是貴族出身和工人背景的猶太人、天主教徒和基督徒為了共同目標並肩努力的地方。背景和家世問題從來沒有消失，它們早已深植在德國歷史裡，但是對於觀看和創造藝術的熱情，以及企圖建立普世通用的設計標準的渴望，讓這些問題變得相對不重要。

　　從 2008 年巴黎的這場單車之旅，我們不難看出包浩斯的真實意義。那是歡慶生命的地方，把視覺奉為至高無上的地方，不論來自世界哪個角落都有機會可以探索和品味生命與藝術奧妙的地方。它的傳奇不是某種不朽的特定風格，而是將這些更重大的價值拓展到全世界。

註釋

1.　Wassily Kandinsky to Josef Albers, December 19, 1935, in Jessica Boissel, ed., *Une Correspondence des Kandinsky-Albers années trente* (Paris: Éditions du Centre Pompidou, 1998), p. 71.

2.　Ibid., p. 73.

3.　John Richardson, "Kandinsky's Merry Widow," *Vanity Fair*, February 1995, p. 131.

4.　Ibid., p. 135.

5.　Gabrielle Annan, "Girl from Berlin," *The New York Review of Books*, February 14, 1985.

6.　Sebastian Haffner, *Defying Hitler*, trans. Oliver Pretzel (New York: Picador, 2000), p. 26.

7.　Ibid., p. 52.

8.　Ibid., p. 53.

9.　Ibid., pp. 128–29.

致謝
Acknowledgments

安妮 · 亞伯斯最喜歡的一句話是：「謝謝你們。」在一些人們期待安妮發表長篇演說的典禮場合，例如德國亞伯斯博物館的落成儀式，或她受頒著名獎章或榮譽學位的時候，她經常以輕柔但深切的語調，一種強有力的耳語，告訴聚精會神的聽眾：「我要說的只有一句話：『謝謝你們。』」（她會把「thank」發成「tzank」，在這句話裡，只有這個地方還留有德國腔的痕跡。）她說這句話的口氣，聽來饒富意義：你會感覺她是打從心底感激她能活在世上，感激她能實踐自己的藝術，感激她能得到其他人的幫助。

我很高興能呼應她的感性。我常常想，如果我生活在近代以前，沒機會認識克利的畫作、巴塞隆納館、康丁斯基的色彩構成，以及各式各樣我們籠統稱之為「現代主義」的神奇發明，不知會是何種感覺。感謝真心擁護這項藝術與建築突破的所有支持者，感謝讓包浩斯得以存在的每位人士；當然，更要感謝本書的六位主角，感謝他們致力追求願景，追求改變。衷心感謝所有教師、圖書館員、檔案人員，以及其他各類人士，協助我研究這幾位 20 世紀的偉大人物。我對亞伯斯夫婦的感激之情尤其無法形容：感激他們一路走來始終如一，感激他們不斷想為所有人的觀看經驗貢獻心力。

我父母首先讓我知道，生命是一項贈禮，願景是一種奇蹟。但他們對這世界的罪惡同樣心知肚明，並不天真。這兩種態度的結合，是我能了解包浩斯的基礎所在。

接著，約瑟夫和安妮以嶄新的方式讓我看到，原來可以把探索美好事物、歌誦美麗經驗當成存在的理由和安身立命的基礎。

沒有露絲 · 阿古斯 · 維拉洛沃斯（Ruth Agoos Villalovos），這本書就不可能存在。她在將近四十年前的一個秋日午後，介紹我認識

亞伯斯夫婦，從此改變了我的人生。她是難得一見的溫暖人物，直覺敏銳，對於人與人的連結極為專精，她準確感受到當年她安排的這場碰面（至少是她和我的安排，因為她要給亞伯斯夫婦一個驚喜），肯定會為我們帶來重大意義。我對她的感謝無以言表。

她當時的先生賀伯‧莫特維德‧阿古斯（Herbert Montwid Agoos）也是個魅力獨具、品味非凡的人物，既是傑出的人類喜劇觀察家，也是一流的藝術和建築鑑賞家。他挑選和安排繪畫、家具，還有銀蓮花的眼光之好，我還沒看過有誰可以匹敵。他於1992年過世，但我至今仍和他進行心靈對話，我喜歡想像他的聲音——精采的波士頓腔因為激昂的熱情而略微變調——回憶他的智慧。賀伯分別跟我討論過這本書中的六位主角，感謝他讓我學到和看到許多前所未聞的東西。

賀伯和露絲有四名優秀子女。他們直接感受到雙親對包浩斯精神的熱情，每個人都發展出豐沛罕見的個人特質。我尤其要感謝泰德（Ted）的機智和不容妥協的眼光，凱西（Kathy）的條理清晰及兼具實際和幽默的絕佳混合，彼得（Peter）的奇幻想像力及他在1972年陪伴安妮度過一個特別難忘的日子，還有茱莉（Julie）令人難以置信的詩意之美及她的深刻和溫暖。

在過去幾年出版的幾部書裡，我已經在「致謝」中誠心感謝過我生命中的幾位主要支柱。我想，如果在這裡重新把他們的名字寫一遍，恐怕會讓讀者生厭。但我還是列出幾位例外：

維多利亞‧威爾森（Victoria Wilson）竭盡全力提供理解、鼓勵和支持，那一直是我得以寫作的命脈。沒有文字能夠形容我有多幸運，能結識這位勇氣非凡的正直女子並和她一起工作。她聰明、獨立、風趣、親切，而且眼光長遠，都是一些既燦爛又稀有的特質。

葛羅莉亞‧盧米斯（Gloria Loomis）屬於很容易讓人活力充沛的人，她的機智、溫暖隨著年歲不斷增加；沒有她，我的人生就會像少了地基或骨架的建築。不用去上包浩斯，也能知道這句話代表什麼意義。她的名字正是我想對她高唱的讚歌：「榮耀！」

諾夫出版社（Knopf）的卡門‧強森（Carmen Johnson）一如既

往，是耐心、專業和個人恩惠的象徵，甚至比以前更有過之；艾倫・費德曼（Ellen Feldman）用最高的語言標準審理內文；彼得・曼德森（Peter Mendelsund）再次展現他的設計天賦及把事情做好的熱情；奧立佛・巴克爾（Oliver Barker）始終以旺盛精力提供協助，他以無窮無盡的熱誠和好脾氣處理這本書的複雜插圖；布蘭妲・丹尼洛維茲（Brenda Danilowitz）的才智和敏銳令人怯步；菲力普・柯法（Philippe Corfa）展現非凡的組織能力並慷慨提供支持。蘿拉・馬提歐里（Laura Mattioli）和我一起去看康丁斯基展時，讓我有了新的領悟；達芙妮・艾斯特（Daphne Warburg Astor）提升了我的視野，尤其是對克利和亞伯斯夫婦的作品；南茜・路易斯（Nancy Lewis）和以前一樣活潑寬厚，激勵我的觀看之道；米奇・卡汀（Mickey Cartin）不愧是我最超凡脫俗的朋友，他知道對藝術和人生而言，願景都至關緊要；布麗姬・拉哲瑞克（Brigitte Lozerech）對語言問題提供寶貴建議。此外，我的夥伴名單上還有些新夥伴：貝里・柏格多（Barry Bergdoll），最慷慨熱心的同事；馬丁・菲樂（Martin Filler），無與倫比的同志愛來源加上罕見的機智；蘇菲・德・克羅塞（Sophie de Closets），巴黎法雅（Fayard）的傑出編輯，提供莫大的鼓勵；尼可拉斯・塞諾塔爵士（Sir Nicholas Serota），當今罕見的遠見之士，提供我一名作者夢寐以求的回饋；安德里斯・加希斯（Andres Garces），耐心之王，周全處理所有的重要細節。包浩斯檔案館的克里斯汀・沃斯多夫（Christian Wolsdorff）是包浩斯領域的偉大專家，促使我注意到包浩斯和其教職員的經濟情況，他的見解對我的研究影響甚大。我也要感謝以下人士的大力協助：柏林包浩斯檔案館的安娜瑪莉・雅基（Annemarie Jaeggi）；伯恩的克利研究專家史蒂芬・佛萊（Stefan Frey）；伯恩保羅・克利中心（Zentrum Paul Klee）主任米歇・包姆加特納（Michael Baumgartner）；以及巴黎龐畢度中心康丁斯基協會的祕書暨財務克里斯丁・德胡耶（Christian Derouet）。奧立佛・普雷策以精準的理解和詩意，利用零碎時間為書中一些極度個人風格的德文（克利的食譜，約瑟夫酒醉後寫的信）進行翻譯，對我和讀者都是一大福氣。

許多已經辭世的友人，讓我更加了解永遠迷人的安妮。我特別要感謝弗立茲和安諾 · 莫倫霍夫（Fritz and Anno Moellenhoff）提供的看法，安妮和弗立茲十八歲時曾經待在同一個溫泉療養地，當時安妮是他的女朋友（弗立茲在 1978 年告訴我妻子：「不過妳現在看到的安妮，就是她一直以來的模樣。」），還有安妮的小弟漢斯，以無比優雅的口氣訴說他大姊的八卦。賈桂琳 · 歐納西斯提供了一個十分權威的外人看法，她與安妮會面結束後，轉過頭告訴我：「有好大的力量從那張輪椅散發出來。」

還有你們，朋友、工作夥伴和家人，你們一直在那，以無比的寬容和奉獻支持我的工作：你們知道我說的是誰，請接受我最深的感謝。

1968 年至 1969 年間，我是哥倫比亞大學四年級的學生，修了一學期有關布魯姆斯伯里派（Bloomsbury group）的課，當時這個團體遠遠比不上現在這麼知名。我們當然讀了吳爾芙（V. Woolf）、佛斯特（E. M. Forster）和史特雷奇（L. Strachey），還討論了他們作品中的大多數人物。學期結束後，當我們把藍皮書擺在前面、坐下來進行為期三小時的考試時，原以為會收到兩三張油印紙，寫滿簡短的複選題和複雜的申論題。結果出乎預料，那位優秀的年輕教授麥克 · 羅森塔（Michael Rosenthal）走到黑板前面，拿起粉筆，用大大的字母寫下：「何謂布魯姆斯伯里？」然後看著大約十二名學生說：「這就是考試題目，你們有三小時。」

我從沒忘記傑出的羅森塔教授和他的指導。答案無所謂對錯，真正重要的是，我們能否理解這個組成分子差異甚大的藝術運動，有哪些共同的熱情和宗旨。四十年後，我依然極為感謝有這樣一位老師，鼓勵我們在熟知個別天才的同時，也能看到整體的圖像。這也是本書的目標，我希望能藉由描述包浩斯幾位明星人物的非凡獨特，捕捉到它的真正精神。

約瑟夫與安妮 · 亞伯斯基金會的董事們，都是由亞伯斯夫婦慎重挑選。他們不只是素養精湛的法學專家和心腸良善的個人，最難能可貴的是，他們都很認同亞伯斯夫婦在藝術和處世上的堅持。此外，約翰 · 伊斯特曼（John Eastman）和查理 · 金斯雷（Charles Kings-

ley）更是兩位無可挑剔的莫逆好友。

約翰的熱情敏銳、睿智澄澈及罕見的活力，都為我的人生帶來無與倫比的歡樂。除了其他種種優點之外，他也是我最喜歡一起逛博物館的朋友之一，站在偉大的藝術面前，他看得多說得少，但只要一開口，就能看出他的見解有多深刻。他很親切也很搞笑，絕妙警語一堆。更棒的是，他那位光芒四射的妻子裘蒂（Jodie），總是如此溫暖體貼。

查理・金斯雷是亞伯斯夫婦的康乃狄克律師（約翰的父親李・伊斯特曼，則是在紐約的藝術圈代表他們），也是自人類存在以來最優秀的人物之一。我永遠不會忘記三十三年前，亞伯斯過世後，他寫給安妮的弔唁信。那裡面有著感同身受、溫暖，以及希望能讓別人過得更好，而這些特質，我總是能在他身上看到。可惜安妮不知道和他一起打網球及壁球有多好玩。但她很清楚他妻子葛蕾琴（Gretchen）多有活力，多富見解，是安妮和我的一大福氣。

我妻子凱瑟琳一邊不厭其煩地提供安妮多方協助，同時也耐心忍受她比較難相處的一面。我跟亞伯斯工作頭幾年，幾乎所有雜事都是她一手包辦，從保存約瑟夫的攝影底片和整理珍貴的幻燈片，到陪同安妮去西爾斯羅巴克百貨的廚具部門逛個不停。她很慶幸能成為亞伯斯夫婦交友圈的一員，其中許多人都已過世，包括李・伊斯特曼夫婦、泰德・德萊塞夫婦、漢斯・法曼夫婦（Hans and Betty Farman），還有蘿忒。凱瑟琳是我最忠實的伴侶，我們說起這些人就像家人一樣。

我們有兩個優秀的女兒，姊姊露西（Lucy Swift Weber），妹妹夏洛特（Charlotte Fox Weber）。兩人還小時，我有兩本書是題獻給她們，內容符合她們當時的年紀（《巴巴的插畫藝術》〔 The Art of Babar 〕獻給小女孩的她們，《巴爾蒂斯傳》〔 Balthus: A Biography 〕獻給青少女的她們）。如今她們都已長大，不再能被當成形影不離的「小姊妹」了。該是各自題獻給她們的時候。

露西也贊成這項做法，她頭一個知道我要把這本書題獻給妹妹，也知道下一本就是她的。她第一次跟我一起看克利的作品時才兩歲，還揹在我的背袋裡，等她八歲大的時候，兩姊妹和我去了伯恩，在菲

利克斯的木偶前面看得目眩神迷，露西是個很有視覺天賦的孩子。和書中的幾位主角一樣，這項天賦在童年初期就表現得相當明顯，她能臨摹出很棒的卡巴喬（Carpaccio）、安格爾（Ingres）和巴爾蒂斯。出生三個禮拜，她就躺在安妮的懷裡，安妮和亞伯斯夫婦的朋友及家人都是她成長教養的一部分，她也承襲了他們的精神及對藝術和設計的敏銳。

至於古靈精怪、活力無窮的夏洛特，本身就具備所有魔法。她是她老爸活著的最大樂趣之一，她的冰雪聰明總是讓我驚訝不已。最特別的是，這本書裡有很多資料，就是這位明亮耀眼的美麗女子發現後傳給我的。我撰寫克利那段期間，她正在研究所忙著趕有關精神分析訓練的報告，但還是為了我花費許多時間鑽研，準備了好幾篇精采罕見、對這位神奇藝術家的複雜性格提出獨到見解的文章。她還幫我找出佛洛伊德為馬勒做諮商的地點，並為這些珍貴無比的敘述加註。夏洛特與我心意相通的程度，簡直就是所有作父親夢寐以求的理想，她會為我消化大量資料，然後精準挑出我想要的重點。她大大拓展了我的眼界。不只是因為她的鼎力協助，也因為一份無法形容的愛，我將這本書題獻給她。

尼可拉斯・法克斯・韋伯

巴黎

2009 年 6 月

圖片出處
Illustration Credits

2009 Artists Rights Society (ARS), New York/VG Bild-Kunst, Bonn: color plates 2, 11, 15

AKG-Images: page 539

Art Resource, NY, photograph by Erich Lessing: page 502(bottom)

Oliver Barker: page 169

Bauhaus-Archiv Berlin, © Bauhaus-Archiv, Berlin: page 17 (right), 21

Bauhaus-Archiv, Berlin (Dr. Stephan Consemüller [photo]), VG Bild-Kunst, Bonn: page 467

Bauhaus-Archiv, Berlin/2009 Artists Rights Society (ARS), New York/VG Bild-Kunst, Bonn: pages 77 (Paula Stockman [photo]), 269, 344, 345, 453, 469; color plate 12

Courtesy Bauhaus-Archiv, Berlin/2009 T. Lux Feininger/Artists Rights Society (ARS), New York: page 554

Bauhaus-Universität Weimar, Archiv der Moderne, photograph by Hüttich-Oemler: page 84

Berlinische Galerie, Landesmuseum für Moderne Kunst, Fotografie und Architektur: page 488

Bildarchiv Preussischer Kulturbesitz/Art Resource, NY/2009 Artists Rights Society (ARS), New York/VG Bild-Kunst, Bonn: page 437

Centre Pompidou/Mnam—Cci/Bibliothèque Kandinsky: pages 168, 211, 227(top), 260, 275, 286, 287, 292, 293

CNAC/MNAM/Dis. Réunion des Musées Nationaux/Art Resource, NY/2009 Artists Rights Society (ARS), New York/ADAGP, Paris: pages 267, 291; color plates 9, 10, 13

Courtesy of Fondazione Mazzotta, Milan/2009 Artists Rights Society (ARS), New York/ADAGP, Paris: color plate 14

Courtesy René Guerra, photograph by René Guerra: page 278

Harvard Art Museum: page 23

Harvard Art Museum, Busch-Reisinger Museum, Gift of Josef Albers/2009 The Josef & Anni Albers Foundation/Artists Rights Society (ARS), New York/VG Bild-Kunst, Bonn: page 518; color plate 25

Courtesy of Historic New England, photograph by Wanda von Debschitz-Kunowski: page 96

The Jewish Museum/Art Resource, NY/© The Josef & Anni Albers Foundation/Artists Rights Society (ARS), New York/VG Bild-Kunst, Bonn: color plate 29

Courtesy The Josef & Anni Albers Foundation/2009 Artists Rights Society (ARS), New York/VG Bild-Kunst, Bonn: pages 62, 418; color plate 8

Courtesy and copyright The Josef & Anni Albers Foundation/2009 Artists Rights Society (ARS), New York/VG Bild-Kunst, Bonn: pages 9, 11, 12, 103, 227(bottom), 326, 333; 369 (left), 374, 375 (both images), 376(both images), 385, 405, 425(both images), 431, 447, 468, 475, 537;

color plates ,18, 19, 20, 21, 23, 24, 26, 27, 28

Klassik Stiftung Weimar, Herzogin Anna Amalia Bibliothek: page 423

Klee-Nachlassverwaltung, Bern: pages 7, 122, 123, 155 (Helene Mieth [photo]), 195, 219

Courtesy Kunstmuseum Basel, photograph by Martin P. Bühler/2009 Artists Rights Society (ARS), New York/VG Bild-Kunst, Bonn: page 36; color plate 4

Courtesy of Library of Congress: page 53

Mahler-Werfel Papers, Rare Books & Manuscript Library, University of Pennsylvania: pages 17 (left), 48

Merzbacher Kunststiftung/2009 Artists Rights Society (ARS), New York/VG Bild-Kunst, Bonn: page 224

The Metropolitan Museum of Art, The Berggruen Klee Collection, 1984: page 164

The Museum of Modern Art/Licensed by SCALA/Art Resource, NY/2009 Artists Rights Society (ARS), New York/VG Bild-Kunst, Bonn: pages 482, 485, 491, 494(both images), 499, 502(top), 510 (both images); color plates 1, 17, 22

Philadelphia Museum of Art, The Louise and Walter Arensberg Collection, 1950: color plate 6

Photothek Berlin, Courtesy of the Bauhaus-Archiv, Berlin/2009 Agency for Photographs of Contemporary History, Berlin (ABZ Berlin): pages 89, 104

Solomon R. Guggenheim Founding Collection/2009 Artists Rights Society (ARS), New York/VG-Kunst, Bonn: color plate 16

Städtishe Galerie im Lenbachhaus, Munich: page 248; color plate 7

Zentrum Paul Klee, Bern/2009 Artists Rights Society (ARS), New York/VG Bild-Kunst, Bonn: color plates 3, 5

Zentrum Paul Klee, Bern, Schenkung Familie Klee/2009 Artists Rights Society (ARS), New York/VG Bild-Kunst, Bonn: pages 105, 188, 542 (Hinnerk Scheper [photo])

Zurich University of the Arts, Media and Information Center—Archive: page 369 (right)

文本使用授權
Text Permissions

感謝下列單位授權使用相關已出版和未出版素材：

Sabine Altorfer: Excerpts from "Mich faszinierte der Musiker, Denker, Träumer," interview with Hans Fischli by Sabine Altorfer *(Berner Zeitung,* September 8, 1987), translated here by Jessica Csoma. Reprinted by permission of Sabine Altorfer.

Guilford Publications, Inc.: Excerpts from "Paul Klee in the Wizard's Kitchen" by Marta Schneider Brody (*The Psychoanalytic Review,* June 2004). Reprinted by permission of Guilford Publications, Inc.

Sebastian Haffner: Excerpts from *Defying Hitler,* translated by Oliver Pretzel (New York: Picador, 2000). Reprinted by permission from Oliver Pretzel and Sarah Haffner.

Reginald Isaacs: Excerpts from *Gropius: An Illustrated Biography of the Creator of the Bauhaus* (Boston: Bulfinch Press, 1991). Reprinted by permission from Little, Brown and Company and Henry Isaacs.

Tom Lehrer: Excerpts from "Alma" by Tom Lehrer, copyright © 1965 by Tom Lehrer. Reprinted by permission of Tom Lehrer.

Leo Baeck Institute: Excerpt from Hugo Perls's unpublished memoir. Reprinted by permission of Leo Baeck Institute.

Kenneth Lindsay and Peter Vergo: Excerpts from *Kandinsky: Complete Writings in Art* (Boston: Da Capo Press, 1994). Reprinted by permission from Peter Vergo and Société Kandinsky.

MIT Press: Excerpts from *The Bauhaus: Weimar, Dessau, Berlin, Chicago* by Hans Wingler, copyright © 1969 by Massachusetts Institute of Technology. Reprinted by permission of MIT Press.

The Museum of Modern Art: Excerpts from The Mies van der Rohe Archive. Reprinted by permission from The Mies van der Rohe Archive, The Museum of Modern Art.

The Overlook Press: Excerpts from *The Bauhaus: Masters and Students by Themselves,* edited by Frank Whitford, copyright © 1992 by Conran Octopus Ltd. (New York: The Overlook Press, 1993). Reprinted by permission of The Overlook Press.

The Overlook Press and Ashgate: Excerpts from *Paul Klee Notebooks, Volume 2,* edited by Jürg Spiller, translated by Ralph Manheim, translation copyright © 1973 by Lund Humphries Publishers Ltd. (New York: The Overlook Press, 1992). Reprinted by permission of The Overlook Press and Ashgate.

Andreas Pegler: Excerpts from "Memories of Paul Klee" by Jankel Adler from *The Golden Horizon,* edited by Cyril Connolly (London: Weidenfeld & Nicolson, 1953). Reprinted by

permission of Andreas Pegler, on behalf of the Jankel Adler estate.

S. Fischer Verlag GmbH: Excerpts from *And the Bridge Is Love: Memories of a Lifetime*, copyright © 1960 by Alma Mahler Werfel (New York: Harcourt, Brace and Company, 1958). All rights reserved. Reprinted by permission of S. Fischer Verlag GmbH, Frankfurt am Main.

Taylor and Francis Book Group LLC: Excerpts from *Walter Gropius Archive: An Illustrated Catalogue of the Drawings, Prints, and Photographs in the Walter Gropius Archive at the Busch-Reisinger Museum, Harvard University*, edited by Winfried Nerdinger (New York: Garland Publishing, 1991). Reprinted by permission of Copyright Clearance Center on behalf of Taylor and Francis Book Group LLC.

University of California Press: Excerpts from *The Diaries of Paul Klee, 1898-1918* by Paul Klee, edited by Felix Klee, copyright © 1968 by the Regents of the University of California. Reprinted by permission of the University of California Press.

Isabel Wünsche: Excerpts from *Galka E. Scheyer and The Blue Four: Correspondence, 1924-1945*, edited by Isabel Wünsche (Bern: Benteli, 2006). Reprinted by permission of Isabel Wünsche.

Zentrum Paul Klee: Excerpts from *Paul Klee* by Will Grohmann (New York: Harry N. Abrams Inc., 1967); excerpts from *Briefe an die Familie* by Paul Klee, translated here by Oliver Pretzel (Cologne: Dumont, 1979); excerpts from *Lettres du Bauhaus* by Paul Klee, translated into French by Anne-Sophie Petit-Emptaz (Tours: Farrago, 2004), translated here by Nicholas Fox Weber; and "Under the Title" by Paul Klee, translated by Isabel Wünsche from *Galka E. Scheyer and The Blue Four: Correspondence, 1924-1945*, edited by Isabel Wünsche (Bern: Benteli, 2006). Reprinted by permission of Zentrum Paul Klee.

THE BAUHAUS GROUP: SIX MASTERS OF MODERNISM by NICHOLAS FOX WEBER

Copyright © 2009 by Nicholas Fox Weber

This edition arranged with THE MARSH AGENCY LTD

through Big Apple Agency, Inc., Labuan, Malaysia

Traditional Chinese edition copyright © 2011 by FACES PUBLICATIONS, A DIVISION OF CITÉ PUBLISHING LTD.

All rights reserved.

藝術叢書 FI2007

包浩斯人

現代主義六大師傳奇，

葛羅培、克利、康丁斯基、約瑟夫·亞伯斯、

安妮·亞伯斯、密斯凡德羅的真實故事

作　　　者	尼可拉斯·法克斯·韋伯（Nicholas Fox Weber）
譯　　　者	吳莉君
副總編輯	劉麗真
主　　　編	陳逸瑛、顧立平

發　行　人	涂玉雲
出　　　版	臉譜出版
	城邦文化事業股份有限公司
	台北市中山區民生東路二段141號5樓
	電話：886-2-25007696　傳真：886-2-25001952
發　　　行	英屬蓋曼群島商家庭傳媒股份有限公司城邦分公司
	台北市中山區民生東路二段141號11樓
	客服服務專線：886-2-25007718；25007719
	24小時傳真專線：886-2-25001990；25001991
	服務時間：週一至週五上午09:30-12:00；下午13:30-17:00
	劃撥帳號：19863813　戶名：書虫股份有限公司
	讀者服務信箱：service@readingclub.com.tw
香港發行所	城邦（香港）出版集團有限公司
	香港灣仔駱克道193號東超商業中心1樓
	電話：852-25086231　傳真：852-25789337
	E-mail：hkcite@biznetvigator.com
馬新發行所	城邦（馬新）出版集團　Cité (M) Sdn. Bhd. (458372U)
	11, Jalan 30D/146, Desa Tasik, Sungai Besi, 57000 Kuala Lumpur, Malaysia
	電話：603-90563833　傳真：603-90562833
初版一刷	2011年6月23日

國家圖書館出版品預行編目資料

包浩斯人：現代主義六大師傳奇，葛羅培、克利、康丁斯基、約瑟夫·亞伯斯、安妮·亞伯斯、密斯凡德羅的真實故事／尼可拉斯·法克斯·韋伯（Nicholas Fox Weber）著；吳莉君譯. --初版.--臺北市：臉譜，城邦文化出版：家庭傳媒城邦分公司發行, 2011.06
　面；　公分. --（藝術叢書；FI2007）
譯自：The Bauhaus Group: Six Masters of Modernism
ISBN 978-986-120-882-4（平裝）

1. 包浩斯（Bauhaus）　2. 藝術家　3. 設計　4. 傳記　5. 德國

909.943　　　　　　　　　　　　　100010676

版權所有·翻印必究（Printed in Taiwan）

ISBN 978-986-120-882-4

定價：650元

城邦讀書花園
www.cite.com.tw

（本書如有缺頁、破損、倒裝，請寄回更換）